The Exploding Business of Travel and Tourism

Elizabeth Becker

Overbooked

旅行的異義

一趟揭開旅遊暗黑真相的環球之旅

伊莉莎白・貝克 著｜吳緯疆 譯

目錄

獻給　比爾，我的丈夫，我的旅伴

前言

一九八〇年代初期，我的母親梅維絲・貝克（Mavis Becker）是一個默默生活在西雅圖西區的寡婦，靠著打零工的收入和社會福利金過活。她扶養了六個小孩。如果不算加拿大，當時她只出國過一次，在我們父親去世前和他一同到愛爾蘭。我媽準備有所改變。她搬進聖玫瑰天主堂附近一間公寓，賣掉我們家的房子，宣布要用售屋獲利去看看這個世界。我媽跟教區裡的其他寡婦結伴出發，造訪了南極洲以外的每一塊大陸。她參加過一趟非洲狩獵旅行。在印度，她看到孟加拉虎，對泰姬瑪哈陵讚嘆不已。她在德國上阿瑪高（Oberammergau）參與《耶穌受難劇》（Passion Play）的演出，也在阿根廷跳過探戈。

那些探險經歷中所拍的照片匯集成許多本相簿，高高堆疊在她的咖啡桌上，取代了原本的一堆雜誌。當醫生說她的癌症復發時，她踏上最後一趟旅程——前往當時剛對外開放的中國。

這就是旅行的力量，也是大家談到首次品嚐到外面世界的滋味、暫時從自己生活裡解脫的那種解放自由時，為何總是魂牽夢縈的原因。他們沒有想到旅遊是世界最龐大的行業之一，是一種競爭往往十分激烈的高風險、高獲利產業。但它確實如此，以下是其中一個

五

前言

原因：當梅維絲‧貝克展開第一趟發現之旅時，她是全球兩億五千萬名出國旅遊者之一。如今這個數字已經來到十億，而且持續成長中。

本書是一項罕見的嘗試，企圖檢視現代的旅遊觀光產業對於國家、文化、環境以及你我生活形態的意義。市面上有無數旅遊書告訴你該去哪裡，以及在目的地可以做什麼，卻鮮少有書將堪稱世界最大產業的觀光業當成重要的題目看待。少有外交政策專家、經濟學者或國際政策大師討論這個主題，更遑論去問觀光業是否會強化或破壞一個地區的獨特文化、一個脆弱的環境，或一個貧窮的國家。就跟任何產業一樣，觀光業也有贏家與輸家，而將它排除在經濟方向的討論或針對環境的國際性辯論之外都是短視的作法。對美國人而言更是如此，因為美國政府一向最不願正視觀光業的角色。

本書內容並非無所不包，但探討的都是重大議題。大致上每一章專門討論一個國家或旅遊景點，以及與那個國家相關的幾個議題。幾章再構成一篇；首先探討大眾旅遊的原因：去看看世界的各種文化；去購物、吃喝和狂歡；還有接觸大自然與戶外環境。後面的篇章則檢視兩個觀光大國：中國與美國。每個地方都讓我想起旅遊的美好。不過，為了追求樂趣而湧向全球各地的人潮和觀光業參差不齊的紀錄也都讓我驚訝不已。深入調查觀光業就像八爪章魚，它的觸手伸進生活的諸多面向，包括海岸開發、雛妓、宗教遺址管理，以及瀕危鳥類或原住民舞蹈的生存等等。

為了探究這個產業，我到各地旅行，因此要特地感謝曾經協助過我的人。觀光業的政策與政治學之後，我從幾個方向著手。觀光業最好與最壞部分的核心都有政府參與其中。當中最好的例子包括美國自然公園的成立與保護，以及法國波爾多的城市修復。在最壞的例子上，柬埔寨政府將農民驅離他們的住家，讓海邊度假村和賭場進

駐，威尼斯官員則允許觀光業趕走當地居民，淘空他們的社會。政府會推銷他們的國家——想想那些鼓勵我們到希臘小島上曬太陽或在冬季假期到奧地利滑雪的廣告。政府決定如何規範商業活動，誰能造訪他們的國家，誰從觀光獲利，誰又因而受害。隨著觀光業在愈來愈多國家成為最會賺錢的金雞母，政府的決定也愈加關鍵。

在進行調查研究與寫作的五年期間，我經常想起家母最後十年的探險，也不免好奇，未來的旅人將如何探索這個世界。

旅行的異義

八

輯一

商業

第一章

當觀光成為產業

旅遊雜誌上往往充斥各種令人屏息的精美照片，呈現潔白沙灘上的精品飯店或航行在藍綠色海洋上的遊艇，因此對習慣了這些畫面的雜誌迷來說，聯合國世界旅遊組織（World Tourism Organization）的總部著實令人失望。這個致力研究人生一大樂事的機構位在馬德里卡皮坦哈亞街（Calle Capitán Haya）上一棟單調的十層樓建築物裡，隱身於一個林木蓊鬱的區域，而附近的政府單位和外國使館都遠比它來得搶眼。

它的外觀倒是符合其扮演的角色：龐大的聯合國旗下相對默默無聞的一個組織，位居國際階層底部的偏僻角落。除此之外，它的工作重點是旅遊觀光的產業面，而非其浪漫面。

那些光鮮亮麗的旅遊文章的作者大多沒聽過聯合國世界旅遊組織，就算聽過也少有人曾造訪過它的辦公室。「我會收到他們的電子郵件，可是很少點開來看，」史都華・艾默瑞奇（Stuart Emmrich）表示：當時他擔任《紐約時報》深具影響力的旅遊版的編輯。

二

這種疏離現象恰恰反映了觀光旅遊素來給人的印象——讓人擺脫塵囂煩惱，但不是一門嚴肅的行業。聯合國世界旅遊組織是少數認可旅遊是世界上最大產業之一的機構，並且研究它各種獨特的面向，以瞭解它如何改變這個世界。

將旅遊與觀光描述成一門嚴肅的產業或行業，這種概念對許多人來說充滿矛盾。石油產業很嚴肅，金融業很嚴肅，貿易很嚴肅，製造業很嚴肅，外交政策與經濟政策很嚴肅；觀光則是一種輕鬆的消遣：歡樂，有時稍具教育意義，往往浪漫，甚至充滿異國情調。

觀光的名聲不彰是這個機構設在西班牙的一大原因。聯合國在第二次世界大戰後準備成立時，會員國將西班牙排除在考慮地點外，因為當時它仍由歐洲最後一名法西斯統治者弗朗西斯科‧佛朗哥（Francisco Franco）掌權。西班牙在一九五○年代的世界版圖上依舊受到鄙視，希特勒始終支持佛朗哥將軍；納粹武裝部隊曾協助佛朗哥奪權。隨著佛朗哥放鬆箝制手段，西班牙政局變得較民主，聯合國才逐漸接受它重返正常的外交世界。在佛朗哥去世後，一九七四年聯合國同意在馬德里設立一間小型的旅遊政策辦公室。這個無足輕重的旅遊機構不會引發外界太多質疑，西班牙也順利擊敗了另外兩個當時被認為不成氣候的對手，雀屏中選。

「當時有三個最後入選城市——札格雷布（Zagreb）、墨西哥城和馬德里，」聯合國世界旅遊組織的歷史學家帕提斯‧特迪尼（Patrice Tedjini）在馬德里總部辦公室告訴我，「我們想要展現西班牙正逐漸邁向民主。」

當時這個旅遊辦公室隸屬另一個聯合國機構旗下。直到三十年後，世界旅遊組織才獲得正式承認的地

位，成為一個完全獨立運作的聯合國機構。這是對它致力於界定這門產業、並且斷斷續續提升其能見度給予的獎勵。

聯合國世界旅遊組織位在馬德里不甚起眼的辦公室，理所當然成了我長達五年的觀光業研究過程中造訪的第一站。它是一座寶庫，收藏了許多罕見的資料，包括觀光業如何運作、它如何推動經濟以及政府如何引領其方向，所以我自然從這裡展開研究，除了探索這門產業中不同元素如何整合，並且判斷身為一名觀光客的意義何在。在哥斯大黎加外海的純淨海水中浮潛；在巴黎研究檔案；追蹤尚比亞一座野生動物保護區的「匿名」捐助人；採訪一邊宣揚共產黨、一邊細數貓熊可愛之處的中國導遊——我無可避免地透過一面全新的稜鏡重新認識世界。如果說戰爭與革命是上一世紀的特色，那麼對繁榮的追求以及銷售享受新財富的方式就正在塑造二十一世紀初期的面貌。同時帶來浪漫想像與嚴重危機的旅遊與觀光產業，就是這種商業活動的中心。本書談的就是那段旅程，還有途中的發現。

歷史上，觀光曾經讓許多國家與社會困惑不解。世界強權第一次試圖將觀光法制化是在兩次世界大戰之間的一九二五年，當時觀光被視為一項交通議題。幾個歐洲國家成立國際官方旅客運輸協會代表大會，以簡化觀光客通關時所需的正式手續。那間小小的辦公室正是世界旅遊組織的起源。

九年過後，觀光再度調整角色變成一種宣傳或公關議題，聚焦在推廣旅遊的地點與方式。在這種身分下，該辦公室被命名為「國際旅客宣傳組織聯盟」。最後，在第二次世界大戰結束後，觀光提升至政府關

係的層次，各國均需要旅遊觀光機構居中協調，例如法國的國家旅遊局（Office National du Tourisme）和義大利的國家觀光產業署（Ente Nazionale per le Industrie Turistiche）。隨著旅客量增加，一些現實問題也逐漸浮現：觀光客在國外旅遊時，他們的照相機和汽車應該繳稅嗎？這不是進口品嗎？如果他們想變賣這些東西，又該如何處理？

到了一九六〇年代，大眾觀光的噴射客機時代來臨。一九五八年，一架泛美航空七〇七班機從紐約飛往布魯塞爾，是史上第一架橫越大西洋、不需中途加油的商業噴射客機。十年後，一架環球航空七〇七班機在接受三名僧侶祈福後從洛杉磯出發，往西展開環球飛行。接下來慢慢出現了較低的票價和廉價班機。歐洲國家放寬護照限制，開始將觀光視為重要的經濟引擎。「觀光——通往和平的護照」成為聯合國旅遊組織一九六七年的口號，象徵它更崇高的目標，也就是開放國界，以追求更理想的國際關係與實際的獲利目的。

隨著聯合國扭轉它對觀光產業的概念，聯合國的旅遊辦公室也從海牙搬遷至日內瓦；與那裡的聯合國辦公大樓群和國際紅十字會相較之下，它顯得小巫見大巫。如果說日後世界旅遊組織總部搬遷到馬德里代表它在官僚層級向上提升，但那也意謂著遠離日內瓦，聯合國的權力中心之一。

在馬德里，這個旅遊組織同樣遭逢觀光產業所面臨的兩難局面：如何證明觀光是一門產業。旅遊與觀光無疑正在成長。一九五〇年，第二次世界大戰結束不久，數據上該年觀光客進行國外旅遊只有兩千五百萬次；然而到了一九七五年，這個數字飆升至兩億兩千兩百萬次。可是這數字究竟對國家經濟具有什麼意義，各方並沒有共識。觀光業並未被視為一項完整、獨立的經濟活動。多數人認為它是不同產業的集

合——航空公司、連鎖飯店、鐵路系統以及旅行社只是其中幾種。那些產業個別受到重視，但是並未集合成為一種觀光經濟活動。

最明顯的一點是，觀光業在各項國家指數上並不被列為單一產業。例如，當美國在一九三七年建立國內生產毛額指數時，觀光就不是一門單獨的產業。大部分國家均認為不可能估計出觀光對它們的經濟有多少貢獻。

接下來出現了動機的問題。商務旅遊與觀光旅遊屬於同一門產業嗎？你能輕易分辨兩者的差異嗎？你應該作出分辨嗎？既然都是建立在相同的基礎上，答案自然是將這門產業界定為旅遊與觀光。另一個議題是貿易。在國家貿易差額的帳目上，觀光業顯示為一項特定服務，「出口」給來到國內的外國人。最後，研究觀光業且能協助評估此產業現況與未來的教育機構少之又少；這又是觀光業無足輕重的另一則例子。瑞士是積極培養一流「餐旅」學校的罕見國家；時至今日，從當地學校畢業的學生遍及世界各地的飯店、餐廳與度假中心，擔任管理要職。

在這段時期，各國有能力統計的是來訪的外國觀光客人數，而且頂多只是個概略數字。由於觀光在國家年度預算中沒有一席之地，經濟學家容易因此忽視它的地位。不過有愈來愈多的證據顯示，觀光正逐漸成為現代生活不可或缺的一環，家庭行事曆中重要的事件。中產階級盡情享受晚近才負擔得起的旅遊，而新加入的觀光客當中大部分都是美國人。他們的報紙旅遊版上充斥著各種廣告。到了一九七〇年代，旅遊與觀光領域的產業成為美國報紙最大的單一廣告來源。美國人主要都是朝同一個方向——跨越大西洋前去探索歐洲。而且他們花費的金錢相當可觀。

當時許多遊客都隨身攜帶一本薄薄的紅色小書，叫《一天五美元玩歐洲》（Europe on $5 a Day）。該書作者是由美國軍人轉行當律師、又改行從事出版業的亞瑟・佛洛摩（Arthur Frommer）。他個人的成功證明了觀光的無窮潛力，而那也是稚嫩的聯合國旅遊組織努力想要追尋的目標。

佛洛摩的書提供美國人一個選項，能讓他們在幾個星期之內暢遊歐洲。佛洛摩告訴我，他是在第二次世界大戰後隨部隊駐紮在柏林時搞懂「如何不花大錢旅遊」。「以前只有菁英階級才有閒錢去歐洲，展開壯遊。沒有人會在乎以前從未旅行過的貧窮老粗。」佛洛摩先生在他那間坐落曼哈頓、灑滿陽光的公寓裡說；屋裡每一面牆都擺滿了書籍和藝術珍品。

佛洛摩如今已成為傳奇人物，地位有如旅遊指南界的華特・克朗凱[1]；開始寫作時，他希望自己成為自認為是沒錢旅遊的人當中的開路先鋒。自耶魯法學院畢業後，他隨即接受徵召進入美國陸軍，受訓成為步兵準備投入韓戰，不過後來上級命令更改，他被派往歐洲從事情報工作，隨部隊駐紮在遭戰火摧殘的柏林。

佛洛摩在工作時運用他流利的俄語和法語，週末則發揮熟練的搭便車技巧，搭乘軍機在歐陸旅行。「我是個來自美國的窮小子，現在卻有機會飛遍全歐洲，」他說。他依然記得自己頭一回吃到剛出爐的可頌和西班牙海鮮飯是什麼滋味，現在卻有機會飛遍全歐洲。他軍營裡的幾個朋友看到他僅僅靠著軍中的低薪，居然一路搭著便機遊遍倫敦、斯德哥爾摩、巴塞隆納、威尼斯和巴黎，便問他為什麼能那麼經常旅行，而他們卻只能困在德國。他的回答後來成了《美國大兵暢遊歐洲指南》（The G.I.'s Guide to Travelling in Europe）一書，裡面用了許多軍中術語。

《美國大兵暢遊歐洲指南》第一刷總共印製一萬本，在一個下午便銷售一空。

佛洛摩發現了現代旅遊寫作的關鍵，便決定待退伍後馬上撰寫一本給平民百姓的旅遊指南。最重要的是，多數民眾都希望得到協助，掌握旅遊的後勤補給資訊——飛機、船隻、旅館、餐廳、簽證、旅行支票。至於抵達國外後看到什麼東西幾乎是次要問題。從某個角度來說，佛洛摩顛覆了在他之前的那些旅遊書的使命。就如同他告訴我：「大家不是要找一本厚重的旅遊書，鉅細靡遺地介紹某個國家的歷史文化，但卻擺在他們的書架上好多年。他們想要的是一本指南。」

他的企圖心再專注不過：想要讓大眾知道如何在不破產的情況下旅行。「我希望大家都能體驗不同的文化，親身體驗不同的文化觀，熱情擁抱世界的多樣性，」他說，心中依然記得當初寫作時純粹的初衷。佛洛摩投入的時機恰到好處。美國中產階級已經開始享有兩週的有薪假期，那是法國人在一九三六年最早制定的構想。除此之外，民營航空公司也開始提供飛越大西洋的行程，價位落在中產階級負擔得起的範圍內。「可是當時的旅遊書不夠多，還無法擺滿中型書店一層書架的一半空間，」佛洛摩先生表示。

為了寫第一本書，佛洛摩在歐洲四處尋找低價的旅館、咖啡館、餐廳和遊船行程，全部寫入清楚簡單的旅遊計畫中，其間穿插對中世紀與文藝復興時期城市那些壯麗景點的豐富描述；就是那些城市讓他對旅遊產生了沒有負面批評的愛戀。在他最喜愛的一趟旅程中，他如此描寫威尼斯的夜景：「就在你緩緩前進之際，一簇簇的紅白條紋繫船柱從黑暗中出現，一艘鳳尾船慢慢靠近，船頭掛著一個點亮的燈籠。一座青灰色教堂沐浴在藍色探照燈下，當你走過，它的倒影在水中閃著微光。這是最純粹的美，誰都不容錯過的一幅景象。」

《一天五美元玩歐洲》在一九六〇年出版，第一刷不過五千本，卻在僅僅一天之內銷售一空。佛洛摩辭

去他在曼哈頓一家頗具名望的法律事務所的工作，創立自己的出版公司，開始推動一項計畫。他的寫作風格——提供食宿等相關詳細資訊，再以狂想曲般的手法描述旅遊的樂趣，成為現代旅遊寫作的鮮明特色。「我偶然間發現自己對旅遊有一股強烈的渴望，」他如此解釋自己為何能獲得驚人的成功。他的旅遊系列叢書陸續增加到五十八冊，《一天五美元玩歐洲》更是人手一本。出版十年後，諾拉·艾芙蓉（Nora Ephron）2還寫了一篇搞笑文章〈與亞瑟·佛洛摩一起吃飯睡覺〉（Eating and Sleeping with Arthur Frommer）。那年夏天到歐洲旅遊的美國人當中，每五人就有一人把他的紅色指南當成聖經，依照上面的指示預訂平價旅館、造訪偏僻的餐館，確實像是跟著他一起吃飯、睡覺。他們還寄給他感謝函，就像一名麻州的婦女寫道，「我沒有一天不為亞瑟·佛洛摩祈禱。」

佛洛摩發現觀光逐漸成為一門產業，它需要為消費者簡化度假時的各種雜事——預訂班機、尋找旅館、吃飯、參加觀光行程——而他非常樂意撰寫指南作為中間的橋梁，並且在過程中賺點小錢。對聯合國世界旅遊組織而言，關鍵在如何將那些基本元素加以包裝、衡量，進而正式宣稱它是一門產業。答案來自兩個部分——首先是地理政治，接著是產業本身。

柏林圍牆倒塌與蘇聯帝國瓦解無疑打開了世人的心智和視野。柏林圍牆是東歐與中歐傀儡政府豎立起的歷史上最著名有刺鐵絲網屏障，阻止他們的人民在冷戰期間逃入鄰國；那段時期是共產國家與資本主義自由市場體系之間的對抗。自從第二次世界大戰結束後，美蘇強權透過亞洲與南美洲的代理國家進行熱戰，並且在爭奪主導優勢的僵局中將核子武器瞄準對方。

後來蘇聯這邊落敗，柏林圍牆在一九八九年倒塌，象徵冷戰正式結束。一九九一年，蘇聯解體。當時共

產中國剛開始對西方開放，站在蘇聯的對立面。冷戰的分歧難解，後來又隨著時間消除。那些實體與象徵的「圍牆」從愛沙尼亞與拉脫維亞等波羅的海國家消失，從東歐──波蘭、捷克斯拉夫、匈牙利、南斯拉夫──一路到亞得里亞海和阿爾巴尼亞，全都消失無蹤。在地球的另一端，越南、寮國及柬埔寨等湄公河國家不再對外封鎖。那是現代史上頭一回，全世界都開放觀光。

冷戰結束對世界各地影響深遠，重新塑造了每個國家與人民的生活方式。這對觀光業的影響顯而易見，因為這門產業運作的前提是人民能否跨越國界與造訪他國。在一九九○年之前，西歐是觀光世界的強勢中心，吸引了超過六成以上的國際觀光客，造訪法國、英國、義大利和西班牙等國。後來觀光地圖重整，納入了廣大的非洲和亞洲，也帶動了西半球，後者在當時吸引的全球觀光客還不及四分之一。無論好壞，世界都面臨觀光客爆炸的邊緣，但卻少有人察覺。

結束冷戰的地理政治里程碑恰好與科技革命吻合。旅遊所需的一切基礎設施均已現代化。長程班機在一、兩天內就能將旅客載到半個地球外。旅遊的成本已經變得相對低廉。隨著疫苗、醫師與藥品的普及，醫療進步讓遊客在旅途中更安全。在不是以現代奢華享受聞名的偏遠國家，也能體驗到歐美社會的舒適便利。

此時觀光業已經達到歷史上特有的最佳狀態，如今它所需的只剩正式認可。有兩個團體挺身而出，填補這個空缺：聯合國以及世界觀光旅遊委員會（World Travel & Tourism Council）。世界觀光旅遊委員會這個業界團體之所以成立，是因為美國政府在一九七○年代晚期的能源危機期間認為旅遊與觀光並非民生必需品，因此決定不將它列入政府珍貴能源的供給名單。旅遊業巨擘美國運通當時的執行長詹姆斯·羅賓森三世

（James Robinson III）勃然大怒。他先說服國會否決這個結果，接下來便開始檢視觀光產業。

羅賓森做足了功課。他下令審查美國運通的收據，想瞭解誰是它最大的客戶。羅賓森想知道該公司業績的主要基礎為何。即使美國運通在成為大型信用卡付款公司之前有很長一段時間是家旅遊公司，羅賓森對調查結果還是相當意外。答案十分明確：以透過美國運通信用卡付款的金額來衡量，名列前茅的企業幾乎構成了觀光業的核心，從迪士尼樂園、赫茲租車（Herz Rental）到聯合航空。有了這些結果，一九八八年羅賓森在巴黎舉辦一場會議，邀請同業的高級主管──赫茲與艾維士（Avis）租車、麗晶（Regent）與雅高（Accor）酒店、聯合與新加坡航空、東日本旅客鐵道（East Japan Railway）、迪士尼以及其他公司的執行長，試探他們是否有興趣加入一個全新的強勢觀光協會，代表構築現代觀光產業的所有相關業者。

「到了離開巴黎前，我們都同意接下來有重要的工作得完成，我們需要號召賓州大學華頓商學院，協助我們建立這門產業的完整資料庫，」羅賓森表示。

隨著各國邊界在一九九〇年逐漸開放，出國旅遊無疑會大幅成長，剛迸發的全球旅遊熱潮中出現了賺錢的大好機會。羅賓森想要消除各界長期的偏見，將觀光業的所有環節整合起來，包括自認為舉足輕重而不願與租車公司合作的航空公司，以及不肯與低檔度假中心相提並論的高檔連鎖飯店。唯有如此才能讓世界最大產業組成一個聯合陣線，開創新的商業策略以提升利潤，並且開發新市場。如果繼續各自為政，那麼讓觀光業有朝一日登上全球商業階級頂端的願景便無法達成。

到了一九九一年，羅賓森與其他企業的高層主管在美國華盛頓成立世界觀光旅遊委員會，邁出追求現代觀光產業定義的第一步。這個新的產業團體的最主要方向，是善用企業完整的經濟與社會力量來推動觀光

事業。羅賓森獲選該新委員會的主席，並將找出計算觀光業完整經濟力的公式列為首要目標。那就是他們長期缺乏的資料。如果這個新的單位能夠計算出觀光客花費多少錢，業界就會知道他們對國家經濟以及全球市場的貢獻有多少。如此一來，他們才能開始真正發揮影響力。世界觀光旅遊委員會與華頓商學院合作，設計出一套提供區域或國家使用的統計模式，藉此計算觀光收入。統計學者依據類別來界定觀光產業：住宿服務；飲食服務；乘客運輸；旅遊仲介、行程經營者與導遊服務；文化服務；休閒與其他娛樂服務，以及最後包含金融與保險服務在內的綜合類別。這個廣泛的定義旨在涵蓋旅程中所花費的每一美元、德國馬克、法郎、英鎊或日圓。它必須經過多年的研究與諮詢才能達到精確無誤的程度。

在此同時，聯合國的旅遊組織也展開了類似的計畫，想要計算觀光業的整體經濟效應，以影響公共政策。一九九三年，聯合國的統計委員會提出一種新的彙報概念叫「觀光衛星帳」（Tourism Satellite Account），用來計算「觀光業當中消費者支出、資本投資、政府收支、外貿以及商業支出所造成的經濟與就業衝擊。」

世界旅遊組織、世界觀光旅遊委員會與經濟合作暨發展組織同步進行，最後整合、設計出觀光衛星帳系統。加拿大是第一個嘗試採用它的國家。聯合國後來對它進行修正，並且在二〇〇〇年正式推行，如今採用的國家已經遍布全球各地。「一項運動已經展開了，」時任聯合國世界旅遊組織祕書長的法蘭切斯科‧法朗加利（Francesco Frangialli）在它通過後表示。

這個新的衛星公式將觀光產業界定為觀光商品的生產、供應及消費：運輸（班機、汽車、鐵路、船隻）；住宿（旅館、度假中心、民宿、分時住宿、遊輪）；飲食；娛樂（從體育活動到賭博、主題樂園、跳舞、電影、劇場等

任何項目）；行程經營者；旅行社。它遵照聯合國旅遊組織對觀光業的定義，「人們為了休閒、商業或其他目的，前往並停留在常住環境以外之處的種種活動，時間不超過一年。」

七年後，當修正版本公布時，觀光衛星帳系統的施行大綱長達一百三十五頁。它的計算結果簡直令人難以置信：觀光產業在二〇〇七年對世界經濟貢獻了七兆美元，也是最大的雇主，提供將近兩億五千萬個相關工作機會，而這些數字還不包括在自己國家度假的人。

即使經過這樣的認可，旅遊與觀光依然是二十一世紀的隱形產業，少有政治人物、當局領袖、外交事務權威或經濟專家認真地看待這門產業。在二〇〇八年的經濟大蕭條期間，擘畫復甦之路的決策圈將觀光業的業界領袖排除在外，即便觀光業就大多數標準來看，都可名列世界最大的產業。

這個產業的規模之大令人咋舌。

有史以來第一次，聯合國世界旅遊組織在二〇一二年慶祝國際旅遊人次單年突破十億大關。這種旅遊現象的折線圖看起來是呈現直線上升的模式：一九六〇年有兩千五百萬人次出國旅遊；一九七〇年是兩億五千萬；一九九五年突破五億三千六百萬；二〇〇八年九億兩千兩百萬；二〇一二年十億。整體而言，這代表每年的成長率超過六個百分點。

以總體經濟力而言，它與石油、能源、金融及農業屬於相同等級。根據國際勞工組織的沃夫岡·魏恩茲（Wolfgang Weinz）表示，全世界每十個人當中至少有一人從事這門產業。他告訴我，這個數字應該更高，

或許每八、九個人當中就有一個，不過要在許多國家蒐集精確數字並不容易。

觀光業每天可以創造三十億美元營收。

如果「累積飛行哩程」（frequent-flyer miles）是一種貨幣的話，那麼它會是世界上最有價值的貨幣之一。二○○五年，全世界累積飛行哩程的總值比世界上所有流通中的美元還要高。當這個數字公布時，有幾名美國國會議員還思考累積飛行哩程是否應該納入所得，加以課稅。

觀光產業已經將它的範圍擴大到與旅程相關的一切事物，加以課稅。旅遊最初是從宗教朝聖開始，那是外出旅遊活動。它再也不是食宿簡陋的宗教行旅，許多給信徒投宿的老舊儉樸旅館和旅社已經被奢華的五星級飯店取代，供有錢人住宿，令文化保護人士與某些宗教團體十分驚駭。來自孟加拉等貧窮穆斯林國家的家庭用盡一生積蓄購買必要的「機加酒」套裝行程，前往麥加朝聖。如今每年的麥加朝聖已經不常見到四處遊歷的朝聖者了。

在每趟旅程的每一停留點，觀光產業都設法從每項體驗中獲利，無論是專為觀光客設計的綜合性地方舞蹈表演，購買一匹絲綢，或是乘坐汽艇遊覽叢林河流。意外發現與偶然巧遇曾經是旅遊的重點，如今卻逐漸消失了。昔日的發現之旅、逃離沉悶的日常生活，或是退休計畫，如今都成了各式套裝行程，幾乎每個方面都能事先打點好。退休人士參加的老年旅遊有「銀髮金礦」之稱，儼然成為旅遊產業的支柱。任何事物都能包裝成一套行程，包括烹飪課程和竹編製品示範。奧地利、瑞士和德國的鄉下村莊甚至推出全村出租的服務，一週租金最低只要七萬美元。

家庭聚會、海邊的簡單假期（在業界稱為「飛行加翻身」3）、亞洲大草原的古絲路之旅，或是伊斯坦堡的新舊藝廊之旅——業都找得到賣家。其中獲利最高的一項是會展活動。這一類活動在業界稱為MICE，四個字母分別代表會議、獎勵旅遊、座談會與展覽，範圍涵蓋各種正式會議、影展、學術聚會，以及過去十年來大量增加、浪費金錢的各類活動，造成班機座位和旅館房間經常爆滿。拉斯維加斯擁有賭場、體育活動、會議中心、飯店和夜生活，「MICE之都」的封號確實無愧；這正好也突顯出它標榜的口號：「發生在拉斯維加斯的事，都會留在拉斯維加斯。」

與其他行業一樣，觀光產業以開拓新藍海來提升它的獲利。其中最大的新市場之一就是醫療觀光；觀光業者與國外的醫生和醫院合作，搭配成套裝行程，內容包含動手術，還有在海灘或游泳池畔度過的術後恢復假期。由於醫療費用與健康保險的成本急遽上升，如今這個市場在美國快速成長。現在，如果一項手術在美國必須花費數十萬美元，病患就可以選擇參加誘人的套裝行程，到阿根廷、印度、南美洲，或近一點的墨西哥或哥斯大黎加，以往往只需美國十分之一的價格接受相同的治療，而且包含度假花費在內。這種方式之所以可行，乃因大部分的這些國家觀光部和衛生部均攜手合作推動。

旅遊也成為一種另類的募款技巧。每天都有大學、書店、博物館、雜誌、公共電台、藝術及音樂機構寄出信函或宣傳手冊，邀請民眾參加一趟旅程或搭遊輪，在享樂之餘也捐款做公益。

觀光業在歐洲成長茁壯，而今日歐洲各國經濟依然十分依賴外國遊客，其中有愈來愈多來自中國。二○一一年，還陷在經濟大蕭條泥沼之中的愛爾蘭，將施政重點轉向觀光業，希望擺脫國家債務，結果那年他們賺進九十一億歐元。

如今貧窮國家都將觀光業視為脫離貧窮的最佳利器，僅次於作為經濟發展主要引擎的石油與能源。泰國是世界上最大的稻米出口國，不過觀光業才是它排行第一的獲利來源。隨之而來的是政治影響力。當泰國抗議人士在二〇〇八年十二月想要推翻政府時，他們攻占機場，阻止觀光客進出，結果造成經濟停滯，抗議人士最終獲勝；哥斯大黎加將國內的荒野地變成高獲利生態觀光的旅遊地點；斯里蘭卡與緬甸的國內衝突一結束，它們立即對大批觀光客敞開大門；「阿拉伯之春」革命之後，埃及政府懇求遊輪公司與旅遊業者回國，盼能重新啟動經濟引擎，因為當地有八分之一的工作機會仰賴遊客來訪。如果寺廟或舊城區經由聯合國教科文組織入選世界遺產，就能保證吸引觀光客前往。

聯合國世界旅遊組織如今將減少貧窮列入其主要目標之一，此外還有改善國際間的互相瞭解、和平與繁榮等遠大理想。自從冷戰結束以及世界各國開放旅遊後，觀光業已經成為世界最貧窮國家重要的外匯來源，而且經常是唯一的來源。觀光業需要從機場到現代公路等基礎建設，不過相較建造大規模工廠的成本來得低許多。理論上，貧窮國家應該能夠利用觀光產業的新獲利來支付基礎建設所需的費用，同時提升人民生活水準與改善環境。世界上最貧窮的一百個國家確實從外國觀光客身上賺進最高達百分之五的國內生產毛額；遊客紛紛讚嘆它們的異國風俗、購買塞滿行李箱的紀念品，並且拍下無數張絕美風景的照片。

就如同觀光業能讓一個國家脫離貧窮，它也可能發生在那些最不堪的觀光負面現象，降低窮人的生活水準，因為獲利都進了連鎖飯店和貪腐地方菁英的口袋；此外還可能發生污染環境，尤其觀光與旅遊又是一門受低估的全球強勢（sex tourism）剝削。跟任何大型產業一樣，觀光業也有嚴重缺點，包括兒童被迫遭受性觀光產業；相關研究與法規頂多是聊備一格。觀光業像是一把雙面刃，看起來能在急需金錢時輕鬆獲利，但是

它也可能踐踏荒野地區，逐漸破壞本土文化，只為了將之納入套裝行程：印度南部有一種十五分鐘的不完整舞蹈表演；原住民工藝品為了迎合體型過大的觀光客而更改最初設計。就目前所知，觀光旅遊產生的碳排放量占全球的百分之五點三，而世界上所有熱帶海灘的劣化幾乎都是觀光旅遊所造成。由於缺少全球強制執行的基本守則，遊輪成為海洋的主要污染者，引發嚴重的危機。二○一二年，歌詩達協和號（Costa Concordia）遊輪在義大利海岸意外翻覆，造成至少三十二人死亡，也讓大眾對這些巨大遊輪的安全性產生質疑。

為了建造更多坐擁壯麗景觀的度假村，開發商破壞原生棲息地，對地方人士的擔憂視而不見。保護人士譴責開發商剷平老旅館與建築物，只為了興建新的度假村、夜店和娛樂景點的全球趨勢，而它們不管是在新加坡、杜拜或約翰尼斯堡，外觀上看起來都大同小異；那是一個同質性取代了多樣性的世界。對大力推展觀光業的國家來說，另一種災難來自富有的度假人士；首先他們愛上一個國家，接著在那裡大肆購買自己的第二住宅，結果卻導致當地人再也沒有能力生活在自己的城鎮或村莊。

有一則值得深思的問題是，大眾觀光如何改變文化。非洲的兒童告訴人類學家，他們長大以後想要當觀光客，那樣就能整天無所事事，只顧吃吃喝喝。不懂當地語言，只依賴導遊告訴他們該看什麼、想什麼的觀光客，對中國這種國家出現的新財富與表面民主驚奇不已。環保人士思考的是，地球究竟還能撐多少時日，讓十億人在世界各地的海灘上度過長週末，或在非洲的狩獵公園裡參加十天的行程。

為了回應這一點，憂心忡忡的產業領袖（包含大、小型業者）與環保人士開創了「生態觀光」的觀念，這是一種推動自然棲息保護地的旅遊型態，最終希望能成功保留地方的景致、文化與人民。這個觀念十分受

歡迎，如今已經納入了政治正確的語彙當中。慈善家紛紛捐款認養中美洲的生態旅館與撒哈拉以南的非洲野生動物公園。觀光客選擇到歐洲的有機農場度假，有些人還在假期結束前到亞洲擔任幾天的志工，為窮人建造住所。面對觀光產業及其負面效應，態度最謹慎的國家實屬不丹。這個喜馬拉雅山上的國度透過「幸福指數」來衡量進步程度，刻意將觀光客的人數維持在低檔，以確保該國的文化、環境、信仰以及經濟不會因大批外國觀光客湧入而變質。該國政府表示，它限制觀光客人數的方式包括管制旅館房間數、限定其他觀光「基礎建設」的核准項目，以及訂定高額觀光人頭稅。不丹稱這是「低量、高價值」觀光。

在光譜的另一端則有柬埔寨、威尼斯這樣的國家或城市。柬埔寨鼓勵大批觀光客造訪吳哥窟偉大的十一世紀神廟群，因為上百間新開張的觀光飯店抽取、使用周圍的地下水，結果造成那些稀有的神廟面臨地層下陷的危機；在居民不足六萬人的威尼斯，每年約有兩千多萬名觀光客造訪，如此恐怖的人潮迫使當地人離開家園，導致街坊的菜販和麵包店遷離這座城市。

在全球經濟體系當中，由於價格低廉的交通工具、網際網路以及開放的國界，旅遊已經成為二十一世紀最重要的產業，也就代表這些問題短時間內不可能消失。

我們很難發現有人公開討論旅遊觀光議題。歷史學家、政治和經濟學者在研究世界如何運作時，經常遺漏了觀光業。外交政策的期刊與專家也鮮少碰觸這個主題。

媒體的問題通常不外乎旅遊的權利是否也包括尊重一個國家及其環境、人民與文化的責任。可是我的同

業往往給予觀光產業特別的通融。石油產業隨時都受到嚴格檢視，但旅遊寫作不一樣，它已經成為觀光產業的延伸。旅遊寫作和旅遊專欄有一個共同目標，就是鼓勵消費者花錢去追求完美旅程的夢想，而且少有例外。它們不常寫出嚴厲的評論；只有玩什麼、買什麼，與如何體驗一個景點的文章。這種「感覺良好」的傾向就連在生活風格報導中都很罕見，而這類文章也時常刊登在旅遊專欄上。其他擅長撰寫生活風格或軟性題材的記者，熱衷說明他們如何以及為何評斷一部電影的好壞，某家餐廳的料理平凡或美味，以及描述音樂會令人震撼或無聊。想像一下，如果影評人只討論他們最喜歡的電影，如果餐廳評論家只描述他們偏愛的去處，而樂評人從來不針對演出品質低劣的歌劇寫出嚴苛評論。那正是旅遊寫作今日的寫照。

同樣使人不安的是，許多旅遊作家接受他們筆下旅遊目的地的免費交通、住宿、飲食及娛樂招待。在其他任何型式的報導中，這點都是禁忌。那代表柔順聽話的媒體已經成為它原本應該報導的產業的一環，使得大眾無法看見事件的全貌以及任何產業中固有的問題，也導致大眾無法嚴肅地看待旅遊與觀光。

情況並非一直如此。現代旅遊報導源自十九世紀晚期——那是遠洋客輪與火車的年代，作家認為旅行的過程理應充滿冒險性，而非舒適安逸，任何到海外旅行一個月的人都想深入探究外國的土地與文化。在那個時代，作家鮮少專門描寫旅行。他們自認是世界的守門人，既記述外國文化的真實悲慘面，也描述它們的燦爛之處。他們的標竿是馬可波羅，所有旅遊寫作的鼻祖。他的《馬可波羅遊記》在一三〇〇年左右出版時，義大利民眾認為馬可波羅將忽必烈統治下的中國描寫得有如幻夢一般；忽必烈奢華的宮殿、以大理石與金銀建造的王宮、對子民的仁心、他發明的奇特紙鈔，以及鉅細靡遺地描寫他在帝國各地興建的大型橋梁與道路，當時多數人對之報以冷嘲熱諷，認為書中描述的內容不可能存在。

兩百年後，哥倫布在橫越大西洋、尋找中國的航海之旅中，隨身帶著馬可波羅的經典傑作。這本最早的旅遊指南字裡行間散發出冒險犯難的精神。無可否認，十九世紀與二十世紀初期的旅遊是菁英或專業外交官和殖民官僚的專屬活動，他們能花上好幾個星期欣賞金字塔等古代奇景。旅行被視為一種特權，人們得花上好幾個月時間籌備，仰賴他們的指南書才能找到隱藏的路徑與過夜的地方。德國的貝德克爾（Baedeker）旅遊指南在一八七六年出版一本《耶路撒冷及其周邊》（Jerusalem and Its Surroundings）手冊，以逐日介紹的方式說明如何騎馬到聖城。「在一棵無花果樹旁，我們的路與左邊的另一條路交會，繼續通往比度村。村子四周圍繞著一堆石頭，沒有樹木。這幅景象彷彿是古猶大王國礫石荒野的象徵。」

到了耶路撒冷，作者提出在今日旅遊寫作中難得一見的忠告，「唯有耐心地深入掩蓋了神聖之地的現代殘破廢墟，旅人最後才能親身體會古代耶路撒冷的樣貌。」

接下來八十頁，貝德克爾指南以生動的筆法敘述聖城的歷史與景觀，詳細介紹其建築與歷史遺跡的學識基礎，然而有關旅館、餐廳、銀行、領事館、藥房和服裝店等實用資訊的篇幅則不到兩頁。至於兩年後出版的埃及與蘇丹手冊，貝德克爾聘請了將近十二位學者，有歷史學家、考古學家、語言學家，依各自所長撰寫埃及的藝術、歷史、宗教與象形文字。他還納入十九頁的「基礎」阿拉伯文字典，期望旅人在埃及至少待上四個星期，好深入欣賞他們看到的一切。任何細節都不容錯過：「人面獅身像是第二金字塔神聖區的守護者，身體是一頭巨大的臥獅，頭部則是戴著王室頭飾的國王……它的頭部如今已殘缺不全；頸部變得太細，鼻子與鬍鬚脫落，原本的紅漆幾乎磨損殆盡。儘管有這些損傷，它卻保留著即使到現在都令人驚奇的力量與雄偉。」

以今天的標準來看，這些旅遊書的寫法乏味枯燥，不過指南資訊卻很完整。在那個年代，如果一輩子只去一趟到北京或羅馬，你會想盡可能地吸收該國歷史與文化，並且為旅途中可能出現的各種問題做好準備。

在美國，《國家地理》（National Geographic）雜誌提供了不同的內容：臥遊。大約與貝德克爾在同一時期推出的《國家地理》，是一本秉持著科學目標的雜誌，希望探索不為人知的荒野，發表與地球地理有關的文章。最初的版本報導了美國賓州的河川系統以及巴拿馬運河的挖掘工程，內容描述作者為了調查叢林而進行的陸上跋涉之旅，包括拿野豬、猴子或蠍蜥蜴當晚餐。探險內容出現的頻率與〈隱士國度：韓國〉或〈北京：出人意料的城市〉等專題文章一樣高。

到了第一次世界大戰時，旅遊見聞開始染上人類學色彩。跟著駱駝商隊橫跨撒哈拉沙漠到突尼西亞一流的棗園，湯瑪斯・卡爾尼（Thomas H. Kearney）的文章以一句阿拉伯諺語作為開頭，棕櫚樹「腳在水底，頭在火中」，在撒哈拉的綠洲生生不息。到了一九二○年代，《國家地理》雜誌開始聲稱自己是「一本出色的旅行雜誌」，降低它強調科學探索的色彩。為了表現偏向旅行的新趨勢，《國家地理》雜誌刊出了冬天漫步在麻州康科特（Concord）這類的文章來向梭羅（Henry David Thoreau）致敬，追溯這位詩人的足跡，用相機拍下「看似小小白色羽毛網的冰。」

世界依然需要探險家——海軍上將李察・柏德（Admiral Richard E. Byrd）在一九三○年獲得《國家地理》雜誌頒發的特別榮譽金牌獎，以表彰他的南極洲探險之旅——不過對觀光客來說，此時地球上已有更多令人愉悅、值得一探究竟的地方。吉卜林（Rudyard Kipling）和沃夫（Evelyn Waugh）等作家曾在《國家地理》雜誌

寫下不落俗套的文章，風格類似國外特派記者的作品，將時事融入外國文化與國家的描寫當中。

這種文章體裁有一位大師級人物是蕾貝卡・魏斯特（Rebecca West）。在她的《黑羔羊與灰獵鷹：穿越南斯拉夫之旅》（*Black Lamb and Grey Falcon, A Journey Through Yugoslavia*）中，魏斯特小姐寫出任何旅客都能遵循的旅遊見聞，栩栩如生地寫出那個國家及其文化，畫下她在那個區域所走的路線，並且描繪令人難忘的景象：

「在札格雷布市場的紅白相間的遮陽傘下，農民直挺挺地站著。婦女穿著兩件式的寬鬆圍裙，一件遮住身體前面，一件遮住背面，並在側邊交疊，底下露出非常亮眼的紅色羊毛長襪。當我們使用『農婦』這個字眼時，往往帶有貶意，想到的是不斷懷孕的女人，一輩子都在從事農村裡那些浸在泥巴裡工作、直到冬天才能稍事停歇；但她們給人的感覺正好相反。這種服裝是那些婦女自己設計而成，可以讓她們在懷孕八個月時也能大步走路，而且不管那些愚蠢的人怎麼說，只要高興就會在泥巴裡跳起舞來。」

她也探究了那個地區之所以成為歐洲亂源的原因。此書在第二次世界大戰爆發前夕寫成，她假定旅人會想瞭解導致這個歐洲角落變成火藥庫的複雜歷史。她說，她的目標是「將過去與它造就的現在並陳……波士尼亞與赫塞哥維納趕走了土耳其人，然而他們藉由《柏林條約》公平贏得的自由卻也被騙走了；突然間，奧匈帝國有權合法占領及管理他們的土地。這使得斯拉夫人怒火中燒，令塞爾維亞心生不滿。」

五十年後，當波士尼亞戰爭爆發，南斯拉夫解體，《黑羔羊與灰獵鷹》成了記者最喜歡用來瞭解那個國家的精神與歷史的書籍。蕾貝卡・魏斯特筆下豐富且漫長的旅遊文學傳統，依然生生不息。有人認為這項傳統可回溯到荷馬以及他的奧德塞旅程史詩。十九世紀的作家暨探險家理查・波頓（Richard Burton）與芙瑞雅・史塔克（Freya Stark）便名列這類偉大作家之林，到了二十世紀又有更多旅遊文學作家加入……布

魯斯‧查特文（Bruce Chatwin）、保羅‧索魯（Paul Theroux）、珍‧莫里斯（Jan Morris）、比爾‧布萊森（Bill Bryson）、皮科‧艾爾（Pico Iyer），以及其他延續標準且擴展這種體裁的人。

最早的旅遊手冊出版社擔心旅館或行李的廣告業主可能會要求在它們的書和報紙中做特別推薦。為了解決這個問題，卡爾‧貝德克爾（Karl Baedeker）用維多利亞時期的語言向他的讀者承諾，「編輯希望您能理解，唯有妥善照顧旅人者，才可以獲得他的讚揚，任何類型的廣告都不得刊登在手冊裡。」

大部分出版社都沒有條件承擔如此崇高的顧忌。第二次世界大戰後，旅遊產業成為報紙最大的單一廣告來源；在一九六〇年代更是達到高峰，旅遊業貢獻了報紙整體廣告收益的四分之一。

廣告業主與記者之間通常隔著一道防火牆；廣告業主不會獲得記者的特殊對待。可是旅遊產業要的不只是購買廣告版面的特權。他們聘請公關公司與記者密切合作，提供他們免費的行程、飲食、旅館和夜間活動，接著期望他們寫出正面的評論。

史都華‧紐曼（Stuart Newman）從一開始就介入了這種最後演變得如此腐敗的關係。紐曼與亞瑟‧佛洛摩有不少相似之處。他也是從第二次世界大戰退役的老兵，退伍之後一腳踏入旅遊世界，不過他投身的是公關這一行。他在邁阿密開設自己的公司，將操控旅遊作家為他的客戶作嫁當成事業目標。在紐曼看來，整個過程直截了當：說服報刊記者撰寫一個新的旅遊地點，招待他們到該地旅遊的免費行程，還有在必要時幫忙代筆。

紐曼告訴我，當時公關與媒體之間的關係「輕鬆多了。」紐曼說，所謂「輕鬆」的意思是當他想要有一篇報導來促銷某個客戶的餐廳、飯店或夜店時，「我經常到《邁阿密前鋒報》（Miami Herald）和《邁阿密

新聞報》（Miami News）的編輯室，坐在一台打字機前，利用他們的打字複寫紙，把報導打出來。」

很快地，可以影響、左右旅遊作家的標準模式就是免費行程，在業界則稱為「踩線」行程，也就是為了讓作家「熟悉」要推廣的目的地而由業者招待的行程。紐曼說他送出的機票、旅館住宿券、夜店酒飲和餐券多到自己都記不得。「想要讓我們旅遊產業的客戶獲得大篇幅報導，最大的挑戰仍然是媒體政策，它們禁止媒體參訪行程以及免費招待的度假村和遊輪之旅。早年的情況並非如此，」他說，「在一九五〇年代到一九六〇年代初期，《邁阿密前鋒報》的旅遊編輯對免費旅遊沒有意見，」他表示。當時媒體圈僅有的例外是《紐約時報》和時代生活（Time Life）集團旗下的雜誌，它們拒絕接受任何免費招待。

這種作法十分普遍，某些記者甚至享受了免費旅遊行程，卻從來沒在他們的報紙或雜誌上撰寫相關報導。類似情況實在太嚴重，導致某些公司，例如現在已停業的泛美航空，只願意贈送免費機票給簽署同意書、寫文章讚揚行程的記者。

媒體圈隱瞞記者接受招待的事實，因而造成這種陋習日益惡化。時至今日，美國旅遊作家不必在報導中交代他們的旅遊行程是由文章裡報導的旅館、餐廳和航空公司買單。這就像是允許共和黨與民主黨為報導他們黨代表大會的記者支付費用，卻完全不必公開此事實。此類腐敗行徑明顯違反新聞道德。然而，在美國以及大部分的歐洲與亞洲地區，這卻是旅遊寫作長久以來的陋習。打從一開始，出版界就沒否決免費行程的構想。編輯告訴自己，唯有如此，他們才負擔得起報導旅遊世界的開支。公關人員也十分興奮，他們知道雜誌大力讚揚或推薦的可信度遠比廣告或宣傳手冊來得高。

《紐約時報》旅遊版因為拒絕接受任何免費旅遊，也因為其報導內容的廣度，顯得獨樹一格；我擔任過

《紐約時報》特派員，但從未幫旅遊版撰寫文章。一九八〇年代是該報旅遊版的黃金年代，一路成長的篇幅相當驚人，曾經每週日占據三十八至四十六頁的版面。記者經常撰寫三千字上下的文章，讀起來宛如一篇篇散文。

一九八二至一九八六年擔任《紐約時報》旅遊編輯的麥可·李希（Michael Leahy）認為，這一切得歸功該報執行主編亞瑟·蓋爾博（Arthur Gelb），後者決定讓旅遊寫作「更活潑，更具野心」。舒適的旅遊已不侷限在歐洲，而且擴展版圖到部分的非洲、南美洲、亞洲與中東，以及澳洲。即使蘇聯與其他共產堡壘仍然封鎖，對觀光客而言卻無關緊要。在蓋爾博的新指令下，李希先生刊登了該報駐外人員的文章，包括倫敦分社主任艾波（R. W. Apple, Jr.），他筆下研究詳盡且措辭詼諧的歐洲文章成為旅遊寫作的標竿；軍事特派員德魯·密度頓（Drew Middleton）則寫了一些生動的短文，例如一篇描述穿過邱吉爾的戰地指揮所的情形；還有約瑟夫·萊利維德（Joseph Lelyveld），在他的南非旅遊系列文章，始終沒有將殘酷的種族隔離現實從令人目眩神迷的非洲大陸景觀中抹去。他們不是討論高級飯店用了多少支紗數亞麻床單的旅遊作家，而是深刻瞭解這些國家的海外特派員。

李希先生邀請其他領域的傑出人物撰寫報導時，會找來各種不同專業的人士共襄盛舉。小說家穆麗爾·斯帕克（Muriel Spark）記述托斯卡尼；評論暨散文家普瑞契特（V. S. Pritchett）寫塞維爾；美食評論家派翠西亞·威爾斯（Patricia Wells）點評巴黎的餐廳；巴勒斯坦學者薩里·努賽貝（Sari Nuseibeh）側寫伊斯蘭教徒眼中的耶路撒冷；還有大屠殺倖存者暨作家埃利·維瑟爾（Elie Wiesel）描述作為猶太大衛城的耶路撒冷[4]。

在那個旅遊產業廣告往往占了報紙廣告收益四分之一的年代，這種作法並沒有造成負面影響。「當時旅

遊版面非常多、非常多，可是廣告端與編輯端之間有一種隔離機制。我只知道我有很大的版面空間可以善用，」李希先生說。

這代表他可以刊登艾波比較英國與歐陸餐點之類的文章。「吃在英國，就像那裡大多數的事情一樣，與階級息息相關，」他寫道，「一般法國家庭會存下好幾個月的錢，接著在生日或假日吃頓大餐……他們告訴我，他們習慣大約一週上一次館子，除了一年兩、三次的揮霍之外，他們會選擇到自己能力所及最好的小館子用餐。我相信即使是在家用餐時，他們也吃得很講究，簡單卻美味。有如此習性的英國民眾就不多了，而既然少了那樣的一群人，外頭的好餐廳便不可能像法國、義大利和比利時那樣隨處可見。」

在這篇針對一九八○年代英國及其在歐洲料理中的地位分析得看似頗有道理的文章中，儘管這樣的結論有些牽強，它可不是艾波個人一廂情願的想法，而頗為接近當時世人對英國飲食文化的普遍看法。無論如何，這一切即將改變。

冷戰結束之際，《紐約時報》旅遊版的主編是南希．紐豪斯（Nancy Newhouse）。「我們報導了更多介紹地理的文章，」紐豪斯說；她親自到東歐感受這些新開放國家的魅力。她告訴我，布拉格「像是十足的睡美人。那趟旅程感覺就像打開一扇門，那座充滿魔力的城市盡收眼底。」位在前東德的文化重鎮德勒斯登（Dresden）則「有種深沉的哀傷，不過他們保存了所有的藝術品，數量之多令人驚豔。」

優雅的紐豪斯女士先前曾經擔任《紐約時報》深具影響力的時尚版主編，是「生活風格」報導類型的沙場老將。當時有這麼多新開放的國家等待報導，而影響旅遊產業的現代科技又產生不小變化，因此她讓旗下作家的任務更單純，除了專注在描述前往特定地點旅遊的經驗，並且撰寫能幫助觀光客盡情享受旅程的

消費報導。「那是從旅遊寫作演變到時下消費取向的旅遊報導，」她有一次在曼哈頓一棟褐石建築裡的自宅接受訪問時表示，「我們還是有文學性作品，但是它在光譜的另一端，我們必須同時經營消費報導。」

這些新的消費取向文章篇幅較短，報導費用較低和優惠班機的行程，而且通常絕對主觀，強調個人觀點。「如果少了個人的看法、他們對一個國家的詮釋，就失去了旅遊的意義，」紐豪斯說。旅遊寫作逐漸變成報導「經驗」，記者不需要太瞭解緬甸，只要能夠好好訴說造訪緬甸的經驗，以及搭配經過細心研究、適合投宿的推薦景點。

這種寫法導致媒體比較重視「報喜不報憂」的消費取向旅遊寫作。旅遊版告訴讀者去哪裡玩、怎麼玩，卻沒告訴他們要避開什麼。紐豪斯認為這是一種適當的報導方式，並且表示她的記者會造訪一座城市裡的十間旅館，最後推薦其中最好的四間。他們不會提及未上榜的另外六間。「我們不會秀出不好看的成績單。」

「我們從來不做十大最差，只做十大最佳，」她強調。

這些報導偶爾也會提到少許問題──像是泰姬瑪哈陵等歷史遺址過度擁擠、遊輪造成的海洋污染──可是觀光產業的巨大改變以及那些變化產生的缺點卻無人提及。「在編輯會議上，我們以產業中的改變作為出發點，討論我們旅遊方式的今昔變化，」紐豪斯表示，「如果完全不報導觀光產業，那麼就是整份報紙的失職──觀光業的性交易、環境以及文化劣化；那是正統新聞應關注的題材，但不適合我們旅遊版，」她說。

根據我訪問過的十多位旅遊編輯的看法，上段話已是旅遊新聞業的最高標準。他們表示在推薦最超值或

充滿異國情調的新景點時，都會經過嚴謹的評斷。他們也不接受認為這種寫作方式看起來比較像產業延伸合作的說法——只告訴讀者如何在旅遊時花錢。

網際網路的興起更堅定了這種趨勢。由於相關網站會針對旅館、航空公司、餐廳和行程評分，旅遊寫作變得格外注重實用的消費資訊。《洛杉磯時報》旅遊編輯凱薩琳‧漢姆（Catharine Hamm）告訴我，她已經將新聞和消費資訊列為自己的首要任務，以吸引讀者回流。她的旗下記者寫美元波動、護照規定的改變、油價漲跌的影響、最佳的行李箱與旅遊服裝，或是像最近頗受關注的消息，哪些飯店符合嚴格的環保標準。

「我們的競爭對手是所有人和每樣事物。如今旅遊新聞與資訊隨手可得——指南書、網站、雜誌，只要可能會搶先一步報導或奪走讀者目光的媒體都是我們的競爭對手，」她表示，意思就是她需要那些讀者目光才能抓住廣告業主。儘管明白自己的任務所在，完成他們的單元也需要下一番苦工，但旅遊編輯們都知道他們的版面必需吸引廣告刊登才能生存。

接下紐豪斯《紐約時報》職位的史都華‧艾默瑞奇表示，從過去到現在，旅遊版始終不是報紙核心使命不可或缺的一部分。他說：「旅遊版的用意就是吸引讀者看報紙，」為了達到這個目標，艾默瑞奇致力讓這個版面更活潑，以另類的角度描寫旅遊，並且開闢「省錢旅人」單元，改變該報向來只訴求富有讀者的形象。

少有報紙或網站的開銷預算比得上《紐約時報》或《華盛頓郵報》以及《康泰納仕旅行家》（*Condé Nast Traveler*）和《國家地理》等雜誌，能支付旗下記者的所有開銷，並且禁止接受招待。由於媒體業的財務困

難，旅遊寫作成為觀光產業延伸的這種轉變更形鞏固。在所有其他型態的新聞當中，免費旅遊就等同饞贈，會被業界視為嚴重的利益衝突。「如果你嚴肅看待職業道德，那麼同樣的新聞採訪政策就必須適用在旅遊報導上，」波因特學院（Poynter Institute）的新聞倫理專家凱莉·麥布萊德（Kelly McBride）表示，「免費旅遊是不可接受的長年陋習。」

少了免費旅遊，大多數的自由旅遊作家都會因此失業。其實那些免費行程得來不易，作家必須努力爭取。自由旅遊記者蘿拉·戴利（Laura Daily）在二〇〇八年曾擔任美國旅遊作家協會（Society of American Travel Writers）主席，這個職業交流組織擁有一千多名會員，協助安排補助旅遊的相關事宜。戴利站在贊成免費旅遊的一方，也經常接受她所報導地點的旅遊招待。「現在這個年代，你不可能先自己去一趟南極洲，再將報導賣給報社，過程中完全沒有獲得任何形式的補助，」她告訴我，「如果幸運的話，也許報社願意支付三百五十美元向你購買一篇頭條報導。」

她說，她從來不去質疑為什麼遊輪業者主動招待她行程，卻不願去買廣告。可是她也說，那些補助並沒有影響她的判斷。「不准有對價關係，那絕對不被允許。沒有媒體招待行程交換正面報導這回事，」她表示。

她說自己的文章大致上確實都偏向正面報導——事實上，她舉不出一篇自己寫了負面評論的例子。從她描述的那些免費行程分配的方式，足以窺見業界不容小覷的影響力。在美國旅遊作家協會的大會上，記者與史都華·紐曼這樣的業界公關人員見面。記者向公關人員推銷自己的報導，說服他們幫自己的行程買單。戴利形容那個場合「有點像閃電約會，」記者從一桌換到另一桌討論時下的旅遊地點、趨勢，

希望業者同意支付新開闢行程的費用。

維吉妮亞・薛瑞登（Virginia Sheridan）是席佛斯聯合（M. Silvers Associates）的總裁，這家公關公司專門為旅遊業服務。身為旅遊作家協會成員的她告訴我，她參加那些大會是因為她與記者們的合夥關係，主要都是透過她將客戶的相關報導提供給記者，就像政治幕僚提供對他們候選人有利的報導一樣。有鑑於如今每篇報導的截稿日期更緊湊，自由記者的競爭又如此激烈，她說：「我們與生活風格及觀光旅遊記者的關係變得更緊密。」

然而雙方這種緊密關係也有例外。《紐約客》雜誌每年出版一次的旅遊特刊經常包括產業的深入報導文章。瑞克・史帝夫斯（Rick Steves）、安東尼・波登（Anthony Bourdain）和魯迪・馬克薩（Rudy Maxa）等作家不但是消費旅遊專家，也能批判產業的現況。在日報方面，《邁阿密前鋒報》財經版有專屬旅遊產業的單元，這有部分是拜湯姆・菲德勒（Tom Fiedler）之賜；他是經常將觀光當成主要產業、而不只是一種休閒或生活風格來報導的少數報業編輯之一。菲德勒最初是記者出身，後來擔任《邁阿密前鋒報》執行主編，他觀察到觀光業徹底改變了佛羅里達州，但不見得都是往好的方向。在他成為執行主編後，菲德勒嘗試開闢旅遊寫作的新途徑，並且指派道格拉斯・漢克斯（Douglas Hanks）報導佛州產值五百億美元的觀光產業。

身為《邁阿密前鋒報》旅遊記者，漢克斯經常描寫佛州觀光產業的非凡影響力，包括它成功遊說防止佛州學校因縮短暑假而使學年時間延長——這項改變會造成中學生整個夏天觀光季無法用來打工。漢克斯寫到觀光協會對開發、稅收，與業界擔心可能妨害「陽光之州」觀光業的其他議題上，都有牢不可破的影響力。他訪問了一些英國旅遊作家，他們參加大邁阿密觀光協會舉辦的免費假期，在南灘一家高檔餐廳大啖

龍蝦濃湯。這個單位共計一年招待三百趟行程，包含在邁阿密的餐廳和旅館免費用餐、住宿。其中一家餐廳的公關告訴漢克斯，招待旅遊作家用餐是她做的唯一一項行銷活動；比起傳統的廣告模式，效果好很多，成本也更低。

然而，前《邁阿密前鋒報》編輯、現任該報財經編輯的珍·伍爾德里奇（Jane Wooldridge）表示，如果自由記者的文章是根據業者補助的行程寫出來的，她往往會不管報社的嚴格禁令，照登不誤。她說她必須填滿版面，不能只仰賴自行負擔旅行費用的有錢作家撰寫的文章。「說我們都很純潔根本是鬼話，」她說。

目前擔任波士頓大學傳播學院院長的菲德勒表示，觀光客手冊與旅遊文章之間的界線實在太模糊。他將責任歸咎給報紙經營者從觀光業賺走的大量廣告收益。「我不知道是不是文化心態作祟，讓記者只寫正面的新聞報導，」他告訴我，「如果以嘲諷的態度看待這件事，那麼它其實是一場沉默的同謀。」

觀光業的形象不夠莊重，旅遊寫作與它不肯認真看待這門產業的態度要負上部分責任。

最後一點異常之處是政府的核心角色。觀光業是少見將國家包裝成「產品」的行業。旅客首先決定造訪哪些國家，接著才縮小範圍決定要去哪個城市、區域、海邊度假村或歷史遺址。所有出國的旅客都必須通過由政府管控的國界；海關人員負責核發簽證、在護照上蓋章，或是將人遣送回國。政府就像八爪章魚的大腦，以明顯或細微的方式控制影響觀光旅遊的一切事物。

這還只是一切的開始。政府能夠保護文化遺址或合法允許拆毀它們；它們能完整保留荒野地，或核發在廢棄海灘旁興建度假村的

許可證；它們能要求任何新建案必須設置污水處理設施，也可以興建讓鄉村地區湧入數萬名觀光客的超級機場。有些環保人士認為適度發展觀光業可以拯救偏遠地區的生計；另一些人士則將觀光業看作是慢性自殺。地方、區域與國家政府能決定國際企業可否興建新飯店，是否給予航空公司新航線，是否增設會議中心，是否申請奧運這類的大型國際活動。要決定的事情太多，而每項決策對觀光產業都至關重要。

最後，政府也是觀光業的主要推手。各國觀光主管單位花費數百萬美元向觀光客推銷他們的國家，創造各種品牌或標語，例如「百分之百純淨的紐西蘭」、「不可思議的印度！」、「你來到了奧地利！」、「南非：啟發新思維」或「微笑吧，你在西班牙。」國家旅遊網站是許多旅人探索的起點；有些網站翻譯成多達十種語言。在國外的大使館則提供觀光資訊以及辦理簽證服務。尚比亞數一數二的野生動物度假村必須依靠政府推廣尚比亞，才能吸引更多觀光客前來造訪。

美國是個例外。共和黨國會議員在一九九六年提出且通過政府不插手觀光業的議案。柯林頓政府撤除了大部分的政府旅遊機構，接著美國也退出聯合國世界旅遊組織。世界旅遊組織的歷史學家帕提斯·特迪尼表示，美國的退出為該組織帶來危機。現代觀光產業是以國家為基礎才能發展茁壯。合作、創新、政策改進都需要政府的參與。當美國離開聯合國世界旅遊組織時，它是世界上最受觀光客歡迎的目的地。自此之後，美國觀光業的成長趨緩，中國等國家逐漸成為觀光產業的強勢地區。

「如今我們進入了一個新時期，」特迪尼表示，「我們相信未來會是一段美好的時光。」

我在庫茲科（Cuzco）地鐵站附近的聯合國世界旅遊組織馬德里總部，訪問了特迪尼和另外六位專家。這座城市耀眼迷人，總部如今地點設在馬德里絕對不是一種懲罰；它有宏偉的博物館，和營業到午夜過後許

久還供應西班牙小菜的餐廳。世界旅遊組織的發言人馬塞羅‧里西（Marcelo Risi）為我安排拜訪行程，也帶領我穿過那個狹窄的辦公大樓群。我報導國際組織幾十年來，大概只看過一個經費不足的聯合國機構──就是這一個。作為最小、也是最新（二〇〇三年獲得這個地位）的成熟聯合國機構，員工有一百位的世界旅遊組織，預算堪稱捉襟見肘。它有一百五十個會員國，數百個附屬會員，包括大學、產業團體以及非政府組織。不過，有時候它幾乎連翻譯工作報告的費用都負擔不起。由於遊輪日漸受歡迎，加上不時出現污染海洋的紀錄，他們在二〇〇八年進行了一項遊輪產業的研究，結果在我造訪期間只提供西班牙文版本；因為預算遭刪減，沒有英文版本。

它的任務是統整觀光現象的統計資料，協助政府與組織設法將觀光變成對地球有益的助力，而非障礙。世界旅遊組織有一名代表會參加氣候控制會談、環保祕密會議以及無數的觀光會議，提供專家報告和建議。

旅遊作家對這些東西大多興趣缺缺；你鮮少在世界旅遊組織辦公室見到高級時尚名流雜誌的記者。我在六月造訪時，總部大部分的訪客都是欣然購買專業書籍的外國觀光官員或學者，那些書籍的主題包括觀光如何保護地方手工藝，或觀光、宗教與文化的相互影響。第一天的訪客名單上列了三位薩里大學（University of Surrey）的教授和一位夏威夷大學的教授。里西和其他專家努力描述這個產業如何慢慢地接受一些規則和方針，將「永續性」或理性的成長置於他們政策的中心。「觀光客人數以及他們的活動內容這項議題，是永續性的關鍵。」聯合國世界旅遊組織研究這個主題的專家路伊吉‧卡布里尼（Luigi Cabrini）表示，「我們必須擺脫永續性不過是生態旅遊，有五個人孤單單走在森林裡的觀念。我們需要良好的實務

模式。」

「觀光業的名聲往往不佳，事實也是如此。」卡布里尼說，「它是一個極度敏感的部門。我們需要能夠幫助產業的道德規範、指導方針、統計數字和資料，並且與商業界、教育界及政府合作。那也意謂著我們必須正視污染、環境劣化、觀光機構組織文化的單一性、破壞地方經濟的國際觀光，以及面對龐大的觀光客數量。總而言之，觀光在減緩貧窮以及擴大不同文化的欣賞上會扮演重要的角色，宛如非正式外交，也會讓財富從富國流動到窮國。」

炙熱的六月陽光照亮了這座中世紀廣場，我在這裡等人，附近就是威尼斯擁擠的里亞托橋（Rialto Bridge）。我提早抵達，等一下與克勞迪歐・帕吉亞林（Claudio Paggiarin）有約；他在試圖控制這座城市觀光現況的一個社區團體裡相當活躍。帕吉亞林先前與我互通電子郵件，他同意和兩個朋友在週日早晨與我見面喝咖啡。我忘了問他要怎麼認出他們。我們的會面點是廣場上的中央噴泉，毫無遮蔭。外子比爾和我都已汗流浹背。那些義大利人會出現嗎？說時遲那時快，他們分別從不同的方向抵達，嘲笑彼此竟然遲到，一邊向我自我介紹。我早已忘記一項基本規則：當地人熟悉他們的城市，知道通常是誰在廣場上閒晃，所以馬上就能認出像我這樣的外國人。

在為撰寫本書而旅行的期間，這種場景反覆出現過無數次。陌生人公開他們的生活，帶領我瞭解他們在旅遊產業裡的角色。本書就是那些旅程的故事——有人親切地解釋自己如何融入這個產業，證明它為何稱

為「好客產業」（hospitality industry）[5]；某些有特殊歷史及文化的國家證明觀光在歐洲或中東都可行；還有觀光客的故事和他們花了大筆鈔票的旅遊經驗。陳述這些故事的目的都是試圖呈現這個產業的獨特面向。要描述這項「產品」和這個產業，最好的方式似乎就是實際展開旅程，從每個可能的角度訴說故事。

在斯里蘭卡，一名被調到觀光部的資深外交官向我解釋，就在斯里蘭卡漫長的內戰結束後僅僅幾個月，他們如何將國家的未來賭在觀光上。比爾和我為了證實這項說法，前往位於熱帶的南方海岸旅行，會見飯店業者和投資者，並沿著顛簸的道路開車登上坎迪（Kandy）周圍的山丘；那裡有猴子在樹上擺盪，眾所周知的人間天堂正等著被開發。

在一趟往返邁阿密與貝里斯的典型加勒比海遊輪上，同船的遊客在洞穴狀的高雅餐廳裡告訴我，他們鮮少下船造訪外國港口，他們會參加船上的講座，介紹如何購買在非洲開採、在加勒比海港口商店銷售、而且明顯是為遊輪乘客設計的鑽石。幾個月後我飛回邁阿密，遊輪公司老闆解釋他的公司為什麼不肯登記為美國公司，受到許多美國法律約束。

在巴西，我在大西洋岸的一家度假中心與國際觀光業高層人士一起參加一場奢華饗宴，再前往看似空無一物的廣大亞馬遜森林，同一批旅遊業領袖正試圖拯救那片荒野的一角。歷史無所不在，尤其是在大自然中。在尚比亞的一場非洲狩獵旅行中，通往我們基地營的道路淹水，迫使我們的四輪傳動車必須繞過山丘，卻也讓我難得在暮光中見到一隻雄偉的非洲黑馬羚。不斷有人告訴我牠們可能消失，因為依然有人以懷疑的眼光看待那些野生動物公園，認為它們是白人殖民統治的遺緒，而不是非洲文化根本的一部分。在第一次造訪柬埔寨期間，我問該國觀光部長一個基本問在我最熟悉的國家則出現了令人意外的情況。

題：首都金邊最受歡迎的觀光景點在哪裡？他的答案是「吐斯廉」（Tuol Sleng）。我的筆差點掉在地上。

吐斯廉是赤柬（Khmer Rouge）的虐囚與行刑中心。跟其他研究者一樣，我花了大量時間研究它的檔案，因上面述說的虐待及痛苦故事而感到恐懼：與「觀光」的目的背道而馳。不過吐斯廉的牢房和虐待工具保留了下來，成為一座警世博物館，屬於現在流行的新現象「黑暗觀光」（dark tourism）。

有一天早上，我搭乘五分鐘渡輪渡過曼谷的昭披耶河，到文華東方酒店的東方泰國料理烹飪學校上課。我的同學包括一名在遊艇上工作的專業澳洲廚師、一名來自香港的葡萄牙金融家，以及一個剛結婚的巴西新娘。他們對刀子和亞洲香料都很專精，也能夠善加利用這項昂貴的課程：三小時可親自動手做的課程要價約一百美元，最後做出有三道菜的午餐。納瑞·奇亞提尤查隆（Narain Kiartiyotcharoen）大廚那天的菜單包括泰式炒河粉，相當於東南亞風味的義大利麵。對我來說，那是進入「美食或烹飪觀光」世界的入門初體驗，這種旅遊光是在義大利就帶來高達五十億歐元的收入。最後，我決定參加一趟波爾多之旅，將焦點放在品酒觀光。同樣地，我本來要採訪一些想組織同志友善旅遊聯盟的年輕西班牙旅館老闆，但後來不得不暫時擱置。男女同志旅遊被認為跟退休人士市場一樣，都是獲利潛力最大的市場，然而本書並不打算無所不包，什麼都談。

我跨越了兩個面積大如一洲、對旅遊產業都很重要的國家；在中國由北到南，從北京旅行到上海，再從西安到成都，在美國則由東往西，從維吉尼亞州的仙納度國家公園（Shenandoah National Park）到夏威夷的威基基（Waikiki）海灘，並且在我檢視這兩大旅遊國之間的關聯時重新調整我的採訪時程表。澳門的賭博業暗中侵蝕了拉斯維加斯的賭博業，一代代的迪士尼樂園美夢轉變成上海的主題樂園。

所到之處，我都看到以美國的國家公園系統為仿效對象的荒野區；我最喜歡的其中一處是哥斯大黎加外海的一座島嶼，它過去是囚犯流放地，後來與周圍的海洋一同回歸自然；我們還在那裡的清澈海水中游泳。

在杜拜與阿布達比周邊的沙地中，我看著頻繁起降的飛機將這個原本是沙漠的地球一角變成龐大的觀光中心，足以媲美新加坡和柏林。歐洲人變得十分擔心不斷成長的空中交通造成污染，因此將飛機納入他們的碳排放交易體系中，並從二○一三年起向每架在歐洲起降的飛機強制徵收一小筆碳排放補助金——每張機票收取大約三美元。

每年有大批觀光客與旅人進行十億次海外旅遊，在國內旅遊的次數則可能有三倍之多，而他們造成的嚴重負面結果就是污染與環境劣化。如今地球人口突破七十億，旅遊次數無疑會繼續提高，也引發急迫的責任問題。旅遊是一大樂事，過去更是一種特權。如今它被視為一種沒有限制的基本權利，或是一種責任感，我們必須考量旅遊對我們深愛的地方會造成什麼影響。

到巴黎羅浮宮參觀就是明證，一個到目前為止以巧妙方法控制人群而奏效的罕見例子。法國總統佛朗索瓦·密特朗（François Mitterrand）委託貝聿銘打造了一個新入口，協助引導日益成長的遊客，其成果就是一九八九年於中庭完工的玻璃金字塔。這項重新設計改變了這座博物館。

在最近的一個夏日早晨，我參加一個由朱利安擔任導覽的英語團。他是一個身材高大的法國研究生，留長髮、蓄鬍，圍著圍巾，穿著一條不算太破舊的牛仔褲。他說他即將完成藝術史博士學位。除了英語，他也用母語法語和西班牙語進行導覽。他戴著耳機和麥克風，帶領我們一團二十名遊客到舊宮殿內部，參觀

埃及藝術展區，穿過希臘區，接著是羅馬區，再來是文藝復興義大利區，然後則是鎮館之寶，李奧納多‧達文西的《蒙娜麗莎》。

「小心，」他說，「跟著我，看看我們能靠得多近。」

《蒙娜麗莎》現在掛在空間寬敞又鍍了金的萬國廳（Salle des États）裡，那裡在二〇〇五年經過重新設計，以減緩賞畫遊客擁塞的情形，使這幅全球最有名的繪畫能在更佳的環境中展出。我們的耳機緊貼著耳朵，在嘈雜的人群中幾乎聽不到朱利安說話。面露神祕微笑的《蒙娜麗莎》如今被保護在巨大的透明玻璃後，單獨掛在一面牆上。打在畫上的燈光十分精巧，房間中的遊客從遠處便能欣賞。整修工程耗資六百二十萬美元，由日本電視台支付，證明這幅畫有多麼受歡迎。

「它不只有名，在藝術史上也很重要。」朱利安一邊為我們開道，一邊解釋說。《蒙娜麗莎》移到這個展館時，羅浮宮一年有六百六十萬名遊客，其中超過四分之三都表示是為了來看這幅畫。七年後，遊客人數躍升到八百八十萬人。羅浮宮一直在迎合遊客需求，至今依然是世界上最多人造訪的博物館，因為它投資了一千六百萬美元建造玻璃金字塔，日本人又重新改裝蒙娜麗莎展館。當遊客的人數加倍，還需要什麼昂貴的改變呢？

身為世界上觀光客的首選目的地，法國有一個認真思考這類問題的政府。

1 華特・克朗凱（Walter Cronkite）是美國在冷戰時期最負盛名的新聞主播，被譽為最值得信賴的美國人。

2 諾拉・艾芙蓉是知名的作家及電影編導，最著名的作品包括《西雅圖夜未眠》（Sleepless in Seattle）和《電子情書》（You've Got Mail）。

3 fly-and-flop：是指整天在海邊悠閒度假的定點旅遊型態，沒有太多的行程安排。遊客搭飛機到目的地之後幾乎都躺在海灘上曬太陽，偶爾翻個身。

4 耶路撒冷的定位仍有爭議，以色列與巴勒斯坦皆聲稱它是自己的首都。猶太人又稱它為大衛城。

5 hospitality industry中文稱為餐旅產業，但hospitality原意指的是殷勤招待顧客。

法國、威尼斯與柬埔寨

法式假期

一個下著毛毛細雨的週日早晨，一群人聚集在艾菲爾鐵塔底下，等著登上這座世界最知名國家象徵的格狀支柱。非洲小販已經在西邊人行道上占據了一塊地盤，兜售閃閃發光的艾菲爾鐵塔小模型，並且將它們陳列在清一色四英尺見方的棉巾上。那是夏季末尾，孩童已經紛紛返回學校，由三十八名園丁組成的工作小隊已將花床上剩餘的花去除雜草，反覆修剪到完美狀態。以六種語言標示的告示牌警告觀光客小心扒手。當年工程師古斯塔夫・艾菲爾（Gustave Eiffel）為一八八九年世界博覽會設計了這座鐵塔，而今日他的半身銅像就低調地矗立在北柱附近。

站在第二層觀景台上的是一對來自澳洲的夫婦，麗茲與尚恩計劃在歐洲各國首都旅行一個月，藉此慶祝及迎接他們的退休生活。「來到巴黎當然不能不登上艾菲爾鐵塔囉，」麗茲說，還請我幫忙拍下他們兩人勇敢地冒著細雨、以巴黎為背景的照片。日後這張照片將會說明他們完成了這趟旅程。

每天都有成群的觀光客登上艾菲爾鐵塔，或是從引領他們進入這座城市的計程車或火車上，因為第一次看到它的優雅身影而驚嘆不已。巴黎已成為海外旅遊的代表城市，也是人們領光存款或提高信用卡額度的理由：只為了擠上一班飛機，飛去看一眼那個令人嚮往的世界。艾菲爾鐵塔成為無所不在的旅遊與浪漫的象徵，也代表巴黎之所以是旅人追尋新體驗的第一選擇的原因，而這些現象都不是偶然。

在二十一世紀，法國已經擊敗前任冠軍美國，成為世界上最多觀光客造訪的國家。今日法國不但堪稱為旅遊界的流行天后，也是旅遊雜誌最喜歡當作封面的題材——從巴黎夜生活的最新潮流到或法國鄉間的靜謐角落——成為最受世人喜愛的旅遊目的地。

對於一個面積比德州還小的國家而言，這可是一大成就。在這塊土地上，既沒有夏威夷的熱帶海灘、阿拉斯加的冰川，也沒有大峽谷或黃石國家公園。然而法國卻比美國或其他任何國家更吸引人，每年迎接大約七千八百萬名遊客，他們心甘情願花費超過四百八十億美元，度過一星期左右的法式生活。

這使得眼睜睜看著法國超越美國的美國觀光業者氣得火冒三丈，「二○○九年造訪巴黎的中國人甚至遠高過造訪全美國的人數，」今日掌管由父親所創立的萬豪酒店（Marriott Hotel）的美國飯店業巨擘小梅里葉特（J. W. Marriott, Jr.）表示。

這點也絕非偶然。相較於其他大部分國家，法國人更早清楚地意識到觀光是一門嚴肅的行業，並且將它整合到重大政府決策中，培養成能夠讓所有具法國特色事物的經濟收益倍增的一門行業。觀光客消費足以同時提高香水業者、葡萄酒商、藝術品商以及街角麵包店的利潤。如今觀光業已經成為法國首要的經濟部門、全國最主要的勞工雇用來源，以及第一大的出口商品。（觀光業在貿易收支上屬於出口，而非進口。）

旅行的異義

對於這種無所不在又來去無蹤、看似無形的貿易經營，法國可是箇中高手。它的組成元件遍布全國各地——機場、火車站、荒野公園、餐廳、旅館及海灘——都是一般生活隨處可見的必須設施，其設置目的不只是為了觀光服務。法國人明白普遍存在於觀光業的一種矛盾現象，既然觀光客被吸引到一個國家，而非特定的度假中心，他們相信法國愈是保留法國味，對推廣觀光就愈是有利。因此，法國的國家觀光策略演變為保護國家的生活風格。那代表政府必須協調都市與鄉村規劃、文化管理者以及環境管控者；另一方面，他們認為法國可以永遠保持傲慢，但前提是必須學會說英語——現在則是中文。

當世界觀光旅遊協會（World Travel and Tourism Council）設計出一套完整的會計制度來衡量觀光對城市、行政區或國家的經濟效益時，許多政府才猛然察覺到這個龐大夢幻產業的爆發潛力。於是在聯合國的協助之下，世界各國已經陸續建立這種觀光衛星帳系統，用以計算觀光客對他們的國家經濟貢獻了多少美元、歐元、英鎊或披索。像是在法國和泰國這樣多元發展的國家，觀光業早已成為政府最大的單一收益來源。

除了有如此的經濟實力之外，旅遊也發展成為一種龐大（也許還未獲得承認）的文化現象。在此之前，人類學家很早就開始衡量，當大批富有的外國觀光客來訪時，對貧窮且往往孤立的社會造成什麼影響。英國研究者黛安・史達漢斯（Dianne Stadhams）曾說過一個頗具象徵性的故事，她在甘比亞問一個小女孩，長大之後想要做什麼：「等我長大，我想當觀光客，」小女孩回答，「因為觀光客不必工作，還能整天坐在太陽底下，吃吃喝喝。」

觀光業之於富裕國家也產生同樣強大的效果。在書店及許多私人圖書館中，旅遊指南已經取代了歷史書，成為當代大眾瞭解世界的途徑。當你某天走進最喜歡的書店時，會發現旅遊書籍占據的櫃位是歷史書

櫃位的兩、三倍。

觀光客是當代世界的消費引擎，他們的現身彷彿讓機場搖身變成一間又一間的連鎖購物中心，將「免稅」變成一種習以為常的生活方式。環保行動者利用觀光業的影響力，達到原本難以企及的目標：為了挽救一座瀕危的非洲荒野公園，他們將它重新規劃成為一個新的觀光景點；或是買下位於中美洲長達數英里的海灘，作為環保觀光度假村；甚或將原本平凡無奇的愛爾蘭沼澤申請為國家級的自然保護區，並且規劃在遊客必造訪的觀光路線圖上。

沒有一個國家比法國更能展現觀光業的爆發潛力和勢不可擋的影響；換個角度來看，沒有任何一個國家努力用盡方法嘗試駕馭這頭巨獸，避免它所帶來的缺點；也沒有一個國家能像法國一樣爬上那麼優越的顛峰。

倒是法國政府鮮少在公開場合承認觀光對其經濟所扮演的角色，寧可讓它隱形於世人的目光之外。過於依賴觀光業使法國人略微感到不安或矛盾，彷彿他們正在出賣自己。你鮮少聽到法國總統或總理公開讚譽觀光業是該國最大的經濟引擎；相反地，他們比較可能以輕蔑的方式使用「觀光」這個詞彙，而儘管法國政府有數千名官員從事觀光業務，卻沒有設置層級更高的觀光部長一職；只有一名觀光事務國務祕書，是二級的內閣職位，還有一個逐漸擴展業務的國家觀光機構：法國旅遊發展署（ATOUT France）。

這呈現出一項令人不安的事實，觀光業在法國以及世界大部分國家都不受重視。它是一個能賺大錢的行業，但從表面上來看，卻似乎不如製造飛機或經營國際銀行來得重要。這是一個面子或自尊的問題。儘管旅遊與觀光是世界最龐大的產業，或許是每個人最喜愛的消遣活動，也是我們全都變得日益富裕的徵兆，

但是它卻不符合像是法國這種國家的自我形象。

法國是屬於拿破崙的國度，過去曾經是一個殖民地遍布全球的帝國。過去五十年來，法國政府狂熱地讓自己在世界局勢中仍舊扮演要角：確保法語仍是全球通行的外交語言；維持作為聯合國安理會五個常任理事國之一，以及世界第五大經濟體的核心強權地位；維持最核心菁英集會的成員身分，參加重要的全球政治與經濟論壇。法國人願意為了那個地位付出代價，造就出世界上受到最佳訓練與教育的人民，並且維繫他們的頂尖產業，建造現代交通系統。

不過，法國數十億歐元產值的旅遊觀光產業所獲得的收益，事實上遠遠超過其他任何單一部門，無論是奢侈品、時尚、農業、武器或飛機——即便它並不符合法國自我投射的強權形象。

「根據最保守的估計，觀光業至少占國民生產毛額的百分之七——它是維繫我國年度收支平衡的首要來源，儘管有如此經濟實力，大眾總是低估它的重要性。」法國旅遊發展署的資深企劃人員菲利普·馬杜伊（Philippe Maud'hui）表示。

他試圖解釋其中的矛盾之處，政府私底下其實瞭解觀光業對國家經濟的關鍵重要性，但廣受歡迎的法國文化卻認為觀光並非一門高尚的行業，你甚至可以說他們瞧不起它。

「沒有人認為這個行業是通往菁英生涯的途徑；沒有人會希望自己的兒子進入觀光業。大家都愛度假，人人都是度假專家。所以囉，觀光不是什麼正經的行業。」

這種矛盾心態有一個重要的經濟面向：那就是在這個超級全球化的年代，成功吸引成群的觀光客，也有可能會是讓法國沒落的雙面刃。法國愈是依賴觀光，政府就必須更加提防正在破壞威尼斯的生活以及西班

牙南部海灘的那種驚人觀光潮。觀光客隨時可能說變就變，轉而尋找下一個精彩的目的地。

官方對那些難題沒有標準答案。對於全世界的觀光客而言，法國的吸引力來自好幾個世紀的文化，而非一連串的廣告宣傳。法國的觀光業總是能熬過每年不斷發生的示威抗議和罷工潮。法國葡萄酒與美食的魅力，法國藝術、文學、音樂、戲劇、芭蕾和電影的創造力，與官方政令都沒什麼直接關聯。

法國官方甚至曾經為此爭辯：政府是否有任何能力去維持現代世人對於各種法國事物的熱情，特別像是印象派繪畫。「其實我們根本無法解釋這一切，像是為什麼連中國人都如此著迷於這些畫家，而且我們也不能以此居功。畢竟，全世界都熱愛塞尚、畢卡索。」文化部遺產局的馬可‧馬契提（Marco Marchetti）在他位於羅浮宮附近的辦公室受訪時如此表示。

他說，文化部與政府能做的就是定期展出粉絲們喜愛的熱門展覽品，吸引數百萬觀光客到法國。畢卡索與塞尚始終是天王巨星。巴黎大皇宮（Grand Palais）在二○一○年舉辦了一場莫內畫展，讓他也加入巨星之林。不過，政府鮮少承認在這些展覽背後的動機當中，有一項正是為了推動觀光業。這些展覽理應服膺於更崇高的目標。為莫內展揭幕時，總統尼可拉‧薩科齊（Nicolas Sarkozy）的致詞提及，它反映了「法國文化國際影響力無庸置疑的象徵」。

在這種公開的姿態底下，政府明白觀光業在未來幾年將會是法國經濟的動力來源，觀光業之於經濟的影響力太強大、太重要，不能任其自生自滅；不是你控制觀光，就是它控制你。法國政府洞燭機先，很早就瞭解觀光的重要性，以及世界對旅遊的渴望。如今法國正好位於那股驚人熱潮的正中心：超過一半遊客的目的地是歐洲，而將近百分之二十選擇到亞洲，百分之十七到南、北美洲，非洲則是不到百分之五。

為了維持其領先地位，法國政府已經成為觀光業最重要的合夥人，著手改善或興建關乎觀光季成敗的新交通系統、國家公園及博物館。觀光業受到各階層政府的規範、推動以及補助。規劃工作從市政廳或鄉村區域委員會展開，一路向上送往巴黎的行政官僚，接著他們協助將全世界對所有法國事物的熱愛轉化成更多收入，用來與建中央高原（Massif Central）的新滑雪度假中心或呂貝宏（Lubéron）的露營區。

法國人在國際場合同樣占有主導優勢。法朗契斯科・佛蘭加利（Francesco Frangialli）在聯合國的世界旅遊組織（World Tourism Organization）擔任祕書長任期長達十一年；在他的主導下，該組織成長為一個獨立運作的聯合國機構，並且將該機構提升至受到全球矚目的地位，包括提倡那些觀光衛星帳以提升觀光業的經濟重要性，並且大力推動該組織參與探討開發與環境議題的重大國際會議。

說到底，法國人是在押一場關於未來方向的賭注：既期望觀光業會帶來收益，並且允許法國社會保留法式特色，同時也希望能阻擋該產業持續不斷發展的動能，不至於使文化淪為無數旅遊文章裡出現的單調、沒有價值的東西。如果用一句最淺白的話來說——官方能否防止觀光業將法國變成成人版的迪士尼樂園？

從某些角度來看，這是一個存在許久的問題。一百五十年來，法國不斷吸引外國人前來，如果過程中曾發生現在正困擾著其他許多國家的悲慘災難或亂槍打鳥的決策，那麼這段時間也已經長到足以從中復原。

歷史上，法國迎接的第一批觀光客是勇敢無懼且往往古怪的英國人。十九世紀不列顛群島受過教育的菁英階級，無疑是那個年代最具冒險精神的人。他們經常逃到大英帝國的遙遠角落，範圍從肯亞到

英屬印度，幾十年後再帶著廉價的小玩意兒和令人毛骨悚然的故事返鄉。有錢有閒出國旅遊的英國菁英階級發明了「歐陸壯遊」，並且稱之為觀光；他們的行程包括長期停留在巴黎、佛羅倫斯、羅馬和那不勒斯。義大利是目的地，歐洲文化的中心，巴黎在當時則是愉快的中途休息站。

這群自認為身處現代的英國人，藉由旅行去看歷史書上敘述的世界，旅途中一面吸收文化，在大自然中跋涉，一面蒐集漂亮的物品或「紀念品」。根據法國歷史學家暨評論家希波萊特‧泰納（Hippolyte Taine）形容，他在巴黎遇到的典型英國觀光客是一種奇怪的生物，「長長的腿、細瘦的身軀、頭向前彎、腳掌寬大、雙手有力，十分適合抓握東西。」

英國人在一八五一年主辦第一屆正式的世界博覽會，進一步刺激了當時人們對旅遊的新渴望。在倫敦水晶宮（Crystal Palace）舉行的世界博覽會是為了慶祝世界各地的科學成就，結果十分成功，克服了原本外界的奚落揶揄，吸引大批來自不列顛群島和海外的群眾。這種對旅遊的熱情也擴散到美國，自稱為「旅行者」（excursionists）而非「觀光客」（tourists）的美國人甚至將壯遊當成一種成長儀式。

馬克‧吐溫（Mark Twain）在《異鄉奇遇》（Innocents Abroad）一書中紀念這些旅行者，這本書是他於一八六七年橫渡大西洋、穿越地中海到聖地的旅途日記。旅途中的大部分時間，吐溫都維持一貫的幽默與辛辣本色──直到他抵達法國之後，才變成又一個為這國家神魂顛倒的觀光客。當時他與幾名乘客在馬賽港上岸，隨即搭上火車前往巴黎一遊。

「終於，毫無疑問地，我們置身美麗的法國，沈醉於它的醉人特質當中，完全忘了其他的一切，在它迷人的愉悅中感受到快樂的浪漫，」他寫道，「真是一片令人銷魂的土地！好一座美麗的花園！」

幾天下來，他沉醉於巴黎、街道上的咖啡館、聖母院以及拉雪茲神父公墓（Pere Lachaise Cemetery）。回到船上後，吐溫細細思量自己對法國的仰慕之情。美國人「在某些事情上明顯優於法國人，但他們在其他方面較我們優越的程度卻難以衡量，」他寫道；其中之一就是巴黎。「我們離開這裡之後即將旅行數千里，繼續造訪許多偉大城市，但再也找不到一個這般迷人的地方。」

馬克‧吐溫到訪的二十年後，巴黎主辦了白法國大革命以降最大的盛事——一八八九年的世界博覽會，同時慶祝法蘭西共和國建立一百週年。這場盛事需要一個引人注目的象徵，才能充分反映法國深具前瞻性的民主。他們為此舉辦了一項主題選拔競賽，艾菲爾先生便是從中脫穎而出。他提議建造一座重達一萬噸的高塔，其格狀結構可作為博覽會入口；這個氣勢宏偉、具挑戰性的工程正好符合需求，證明它就是一項科學進步的成就。

然而當時官方對於這座蠟燭狀高塔所需的成本與美學表現都頗有微詞，政府中有幾名首席藝術家及知識分子形容它是「用鉚釘鐵板打造而成的噁心柱子」，不過巴黎人卻毫無保留地愛上了艾菲爾設計的這個龐然大物。在落成典禮上，古斯塔夫‧艾菲爾有點誇張地表示：「如今全世界都知道這座鐵塔；它的問世衝擊了每個國家的想像，刺激遙遠地方的人們參觀博覽會的慾望。」

確實有外國人前往參觀，一百多萬名來自美洲、歐洲、非洲和亞洲的遊客，參觀期間總共花費了三億兩千四百萬美元——這在一八八九年可是筆天文數字。當鐵塔的二十年合約期滿，預定拆除之際，巴黎市政府鑑於它的國際名聲而同意延期。在鐵塔完成後的一個世紀，當局者早已習慣了它的細長美感之後，法國政府便厚著臉皮、順理成章地善用它來引人聯想到浪漫、渴望、世故，讓更多遊客迫切地想到法國一遊。

不久之後，人數漸增的英國觀光客就想「發掘」巴黎以外的法國。喜歡自己國家海邊的英國人搭乘渡輪越過英吉利海峽，前往法國人從來不覺得特別有趣的濱海小城。於是在一九二年，位於諾曼第海岸的多維爾（Deauville）與第厄普（Dieppe）等城市變成了時髦的度假地點，是後來成為大眾觀光的先例。然而當地人面臨的遭遇卻不太好受，開發商在官員的默許下強行徵收他們的土地，在這股興建濱海度假村的熱潮中發了一筆小財。外籍勞工前來謀職，在新的度假村擔任餐廳服務生、廚師、海灘服務員以及釣魚嚮導。娼妓也應運而生，而「性觀光」這個名詞則是在許久之後才發明。接下來的一個世紀，這個模式以更龐大的規模不斷地重複，從加勒比海到泰國等地的熱帶海灘均變成大眾觀光的度假勝地。

如今回顧起來，雖然當時大眾觀光產業的規模並不大，但是作為現代觀光度假勝地的第一個樣本，當時的確轟動了法國北部海岸。就像歷史學家葛蘭姆・羅布（Graham Robb）所寫：「自從維京人入侵和百年戰爭（Hundred Years War）以降，諾曼第海岸從來沒有發生過如此重大的事件。」

法國政府開始注意到在這些度假勝地中流通的龐大金額，於是在一九二一年為這個新興產業成立了觀光局。這間辦公室的主要職責是進行「宣傳」，期盼能吸引更多外國人造訪。然而這項實驗還來不及有什麼進展，隨即就爆發了第一次世界大戰，法國頓時變成一座浴血戰場。在隨後令人陶醉的和平時期，法國第三共和重新恢復觀光局，並且陸續在巴塞隆納、盧森堡、倫敦和日內瓦設立分局，致力向歐洲各國推廣法式假期。為了達到這項目標，觀光局委託製作現代裝飾藝術海報，宣傳「鐵道之旅」，例如前往蔚藍海岸的藍色列車（Le Train Bleu），或是在安提伯（Antibes）的朱安雷賓（Juan-les-Pins）沙灘上過冬避寒。自此之後，那些海報不停被印製，試圖喚起人們想念戰前獨具風格的奢華旅遊。

由於觀光業牽涉到國際商業活動，法國政府在一九二五年協助籌辦國家官方旅遊運輸協會代表大會（International Congress of Official Tourist Traffic Associations），主導制定歐洲鄰國之間的旅遊運輸規範，重點在於國界安全、關稅與徵稅等傳統議題；例如，當時最大的問題是如何追蹤通過國際邊界的車輛。一九三四年，歐洲各國代表又在布魯塞爾設立國際官方旅遊宣傳組織聯盟（International Union of Official Organizations for Touristic Propaganda），也就是目前聯合國世界旅遊組織的前身。

今日回頭來看，法國政府對觀光產業最大的貢獻在於漫不經心。

一九三六年，法國選出里昂・布魯姆（Léon Blum）為總理，也是歷史上第一位社會黨總理。在那個罷工與產業衝突頻仍的年代，布魯姆先生提出以勞工為訴求對象的政見，承諾減輕他們的負擔，支持逐漸成熟的工會，並且協助農民與新興中產階級共享工業化法國的財富。他也實現了諾言，通過了一些破釜沈舟的改革法案，包括於一九三六年通過的一條法律，要求每位法國公民都應享有兩週的有薪假期。

這條法律與前所未聞的有薪假命令引起的效果自不待言。它無疑是布魯姆任內最受歡迎的一項改革，也成功地擴散到歐洲各地。在布魯姆主政下，政府為法國中產家庭安排像是阿爾卑斯山或各個露營區的低成本行程，而所謂的「法式假期」也掀起了一波小革命。突然間，旅遊與休閒成為大眾應享有的一項權利，而不只是專屬於特權或菁英階級。

「一九三六年之前並沒有真正的觀光產業，」法國旅遊發展署的馬杜伊先生表示，「當時我們躍入了另一個時代。如今旅遊是每個人都能做的事。」

三年之後，第二次世界大戰爆發。法國遭德國占領，而當戰爭在一九四五年結束時，法國社會與經濟再

次遭受重創；戰後歐洲的情勢令人絕望。在情勢所逼下，法國人轉向美國人求援。在那段時期，美國幾乎是放眼世界唯一昂然挺立的富國；它的經濟貢獻了全世界半數的生產製品。一九四八年四月，華府正式提出大方的回應──馬歇爾計畫（Marshall Plan），未來四年將提供數十億美元給當時統稱為「西歐」的民主國家，協助其經濟復甦工作。馬歇爾計劃有一部分是基於人道主義，另一部分則與政治有關，希望在冷戰初期確保那些歐洲國家不會加入蘇聯為首的共產集團。

當美國透過馬歇爾計畫擴大對法國的援助時，兩國的官員均認為觀光業是恢復法國經濟的最佳途徑。當時轉向觀光業的理由十分充分。法國事實上已經破產，無法迅速重建它的製造業部門，將產品銷往海外，賺取國家所需的強勢貨幣；因此，合理的作法是將錢吸引到法國，讓持有美元的美國觀光客坐滿咖啡館與餐廳、購買紀念品、搭乘火車，還有光顧飯店和鄉間旅店。而其中有一樣安然度過戰爭而未被摧毀殆盡的事物，那就是法國人的生活方式。自馬克·吐溫時代以來一直吸引著美國人的法式誘惑；在兩次世界大戰之間的那些年，海明威（Ernest Hemingway）等美國作家、蓋希文（George Gershwin）等作曲家都曾經以文字、音符紀念巴黎那種充滿自由精神的誘人魅力。美國人十分清楚他們深深為巴黎蘊含的理想著迷。

根據那項計畫的財務估計宣稱，其目標是到一九五二年為止，要使法國的觀光客人數比起戰前增加一倍以上，達到一年至少三百萬名遊客數。如此便需要從基礎開始著手，對整個產業進行徹底的改頭換面。頂尖的法國飯店及餐廳業者被送到美國的現代企業受訓，希望做出的餐點能迎合美國人的口味。巴黎大部分的飯店就跟這個國家一樣老舊破爛。在美國，法國飯店業者從頭學習新的基本功，例如提供膨鬆的枕頭、在床邊放置閱讀燈，以及確保窗戶能輕易打開。他們也學到能幫助他們賺取可觀收益、更大手筆的設施，

例如在飯店裡開設昂貴的禮品店，讓觀光客輕易就能買到紀念品；還有增設大型會議室，供舉辦會議之用。

法國是優秀的學生，他們一心想賺錢。在瞭解如何讓飯店顯得時髦又舒適之後，他們立刻說服馬歇爾計畫的官員贊助大舉增建旅館房間。直到計畫結束，法國號稱全國擁有四十五萬兩千四百七十一間旅館客房，其數量居歐洲各國之冠。除此之外，他們還有一個構想，希望能讓巴黎成為未來廣受歡迎的會議之都；戰後的巴黎也確實從那些受到美國激勵的構想出發，逐漸成長為今日世界上最受歡迎的會議城市之一。

計畫的下一步是吸引美國觀光客入住那些飯店房間。當時遠程機票價格對美國中產階級而言實在難以負擔，所以馬歇爾計畫的官員必須努力說服航空公司在飛越大西洋的班機中增加較低的「觀光客價格」。他們算是達成了任務，只不過方法是答應提供低票價補助給航空公司。接著他們成立宣傳或推廣委員會，成員包括美、法政府官員，以及泛美航空、美國運通與在巴黎的《紐約前鋒論壇報》（New York Herald Tribune）歐洲版（《國際前鋒論壇報》〔International Herald Tribune〕的前身）等民間企業。委員會花費數百萬美元打廣告，鼓吹美國人到法國旅遊；單是推廣慶祝一九五一年巴黎建城兩千年的廣告，便耗資十萬美元，在當時是一筆相當龐大的金額。

美國官員也希望美國觀光客在外交上扮演要角。那是現代刻意將觀光作為大眾外交最早的例子之一，兩國政府一致認為美國觀光客會強化雙邊人民的關係，更讓法國在剛展開的冷戰中百分之百地支持美國。別忘了，當時法國共產黨是該國最具實力的政黨之一。法國政府最後還是選擇站在美國這邊對抗蘇聯，但不

是因為那些美國遊客的緣故。相反地，從那一刻起，美國人與法國人才發現他們有多麼不喜歡對方；美國觀光客認為法國人「高傲」，法國人則覺得美國人是粗俗的顧客。美國國務院一度不得不印製公告給美國旅客，提供如何與法國人相處的「旅遊須知」。

這是第一個暗示──光是讓觀光客在外國輕鬆休閒，並不見得會讓彼此更瞭解對方；不會說當地語言的遊客所進行的大眾觀光，通常會產生一些負面的反效果。（法國人最終靠學習英語──如今的國際語言──解決了這個問題。）

這項計畫確實達成美國要讓法國重新振作、堅定留在西方陣營的目標，同時也建立了一個與美國之間的新貿易模式。然而最大的衝擊還是發生在法國身上，它在一九五二年超越了吸引三百萬名觀光客到該國旅遊的目標。美國政府的援助開啟了法國的現代觀光產業，促成那些旅館房間、觀光客機票價格，以及灌輸巴黎是理想魅力城市的概念。自此之後，法國政府始終積極介入觀光業的所有面向。

這個受美國補助的現代觀光業，正好有助於法國某些最保守政治人物所建立的新秩序。他們亟欲排除歐洲國家在另一場世界大戰中互相攻擊的任何可能性。因此他們提倡與德國及其他歐洲強權組成一個新歐洲共同體的構想，亦即日後的歐盟（Europe Union）。這個新歐洲從一個概念出發──共享煤與鋼的管理權，以及國家應該將經費用於社會福利的共同信念，例如衛生、住宅、教育、退休金與公共基礎建設，而非軍隊和武器。

這一次，觀光產生了預期的社會效果，幫助整合這些歐洲鄰邦。在法國人所謂「黃金年代」的一九六○年代，兩週或三週有薪假在歐洲成為常態。北方的英國人、法國人、瑞士人和德國人前往南方，到溫暖的

地中海氣候區。他們搭乘火車，或駕駛近期才買得起的汽車到海邊。西班牙海岸成了歐洲的邁阿密，那裡有廉價住宿和新的套裝假期，而新的平價包機則將觀光客帶到更遠的地方，像是希臘諸島。

歐洲人成群旅遊，再度預告了現代大眾觀光的模式——英國人與英國人結伴，法國人與法國人同行，德國人與德國人共遊，因此異國風情也顯得熟悉。它算是馬歇爾計畫的延伸。北方相較富裕的歐洲人到歐陸南部相較貧窮的地區旅遊，在需要錢的地方花錢。那正是經濟學家努力的目標——在不課稅的情況下，進行財富的重新分配。

大約在此時，法國於一九五九年成立世界第一個文化部，在不經意之中提升了觀光業的衡量標準。剛當選的總統戴高樂（Charles de Gaulle）想要復興及提升法國文化。他任命作家安德烈・馬勒侯（André Malraux）出任第一任文化部長，以讓大眾更自由、容易接近法國文化為使命。

表現活躍的馬勒侯迅速投入這項職務。他在同時兼顧想像力與平等主義的原則下，召集了一批官員（Prosper Mérimée）擔任古蹟督察長時，曾經耗時超過十八年進行法國歷史上的建築和藝術傑作的編目與保護工作；今日馬勒侯以他的成果作為基礎，阻止地方人士破壞那些傑出的作品，將四千棟建築物列為紀念遺跡，成功地挽救了它們，其中包括亞維儂（Avignon）的橋梁和韋茲萊（Vézelay）的教堂。馬勒侯將這項保護工作制度化，並且進一步推動通過百年以上的建築必須進行整頓、清理的法律。他還宣稱，如果有可能，這些美麗的建築與紀念遺跡應該對外開放——包括法國人與外國人。

在馬勒侯的領導下，法國擁有世界上範圍最廣泛的博物館系統。光是巴黎幾乎每十年就增加一座大型

博物館：在當時堪稱大膽前衛的龐畢度中心於一九七七年開幕，裡面包含國立現代藝術館（National Museum of Modern Art）；奧塞美術館（Musée d'Orsay）原本是一座美藝（Beaux-Arts）1建築風格的火車站，在一九八六年改為美術館，變成法國印象派畫作的長期展示地點，還有最近於二○○六年開幕的布朗利博物館（Quai Branly Museum），收藏的是世界原住民藝術。

這些只是這位新部長開啟的文化世界的一部分。從一開始，馬勒侯就積極建立與支持全國各地的藝術節慶：普羅旺斯地區艾克斯（Aix-en-Provence）的音樂節、佩皮尼昂（Perpignan）的攝影節，以及坎城（Cannes）的影展。當時一致的目標為提升法國文化的能見度；五十年後的結果則造就了產值以百萬美元計的文化觀光業。

這樣的作法延續了幾十年。法國政府的決策與創新最終為今天一流的觀光產業提供了堅實的後盾。當訪談中提到創新對觀光有多麼重要時，觀光官員不斷告訴我：「心中沒有觀光，才能有今日的成果。」

接下來是火車與交通。法國人是最早將未來寄託在高速列車系統上的國家之一。政府於一九七四年開始為簡稱TGV的高速列車系統鋪設第一段鐵道。很快地，全國都納入了這個包含高速與一般列車的廣大鐵道網絡，讓法國人旅行時可以不開車，紓解擁塞的公路。最後，列車連結到機場。巴黎的戴高樂機場成為一個模範中樞，連結通勤列車、巴士以及高速列車，而後世界各國才開始爭相仿效。

另一個轉捩點在工業化農業的黎明出現，那些讓馬克·吐溫大為讚賞的青翠農田和雅致的村莊正面臨岌岌可危的處境。作為西歐的農業大國，法國視農耕為天命，到了一九八○年代，農業部對抗外界壓力，不願意推動像是在美國等國家出現的大型農場。相反地，政府推廣各種農業補助，希望此舉能保護地方小型

農民和法國的生活方式。透過通行於國家與歐洲諸國的法律，政府支付津貼給遵循傳統保育作法的農民，例如沿著河岸種植青草和樹木作為緩衝，以保持河水純淨，防止土壤侵蝕；種植樹籬或修復景觀穀倉的農民也會獲得政府獎勵；農民的葡萄園、農田或果園如果提供巴黎主廚所需的新鮮、高品質產品，同樣能獲得政府獎勵，無論他們供應的是洛克福起司（Roquefort cheese）或嫩菠菜。最終，這一套運用補助及特產標籤的複雜制度，成功確保了傳統的法式佳餚和小農生活在農業現代化浪潮之下，依舊能安身立命。

到了一九九〇年，隨著冷戰結束，世界觀光產業的門戶頓時大開；法國先前四十年來一連串的改革創新，此刻從財政上的負擔轉為高品質觀光的利多。法國不但未如新開放的國家遭受忽視，反而因為博物館、便捷的交通和特別的地方風情而成為一流的觀光勝地。

於是，法國開始進一步地整合影響觀光業的不同部門政策，無論方法多麼間接，試圖擬定步調統一的政策，並與民間產業合作整頓觀光業，以避免扭曲社會價值、污染環境，或衝擊人民的生計。他們展開了一段極為冗長而乏味的規劃過程。官員、委員會、檢討、研究、分析，更多檢討、研究與分析，接下來正式執行新政策，再檢討及研究。可是他們對這種獨特的作法相當滿意。

「自從以相同觀點來發展觀光業，政策執行層面順利多了，彼此可以互相支援。」菲利普・馬杜伊說。

這是追求更高層次的觀光業必要付出的代價，其對象不見得是針對有錢人，而是為了讓那些來客在離開法國時，會比剛抵達時更加心滿意足。由於每個國家都在尋找相同的觀光客組合，因此法國吸引了其他國家觀光部門的注意，詢問法國人是否已經發現經營高品質觀光的答案，或是暫時的最佳方案。

波爾多就是葡萄酒的代名詞——行家認可的高級昂貴紅酒。極具價值的葡萄園從波爾多市中心開始，往四面八方擴散——東、西、南、北，穿過郊區與村莊、平原、低緩的山脊和叢叢松樹，環抱吉宏德河（Gironde River）兩岸；這條河最後流入附近的大西洋。這些經過細心修剪的矮小葡萄藤不斷追求更高品質，幾百年來，它們讓波爾多以咖啡、保守著稱的天主教菁英階級富有了起來。他們曾經在波爾多市中心河港的報關行前面以一桶桶的紅酒交換羊毛、棉花、香料和糖；當時這座城市因為與西半球及非洲進行貿易，成為歐洲最繁忙的大西洋港口之一。如今，葡萄酒裝瓶、貼上標籤之後，一箱箱運到世界各國；一瓶上好的一級葡萄酒可能要價數百、甚至數千美元。法國時尚、電影、藝術和建築的發展過程起起落落，然而法國葡萄酒卻始終維持水準，令其他國家所產的葡萄酒瞠乎其後，而波爾多又是法國葡萄酒當中的佼佼者。

直到不久以前，波爾多與法國觀光業都還沒有多少關聯。不過在巴黎及紐約官員的強力建議之下，我與外子來到波爾多。我請他們舉出法國觀光業未來發展方向最好的範例——請他們試著提出一個地區，將我們採訪期間談到的所有元素都考量進去，而我對他們的答案感到很意外：

「波爾多——感謝亞倫・居貝（Alain Juppé），你能在那裡看到觀光業的未來。」

「居貝在波爾多給了我們一件藝術傑作。」

「波爾多。亞倫・居貝將它提升到重要觀光目的地的水平，就像

義大利的佛羅倫斯。」

這聽起來很不可思議，就像有人說喬治亞州沙凡納（Savannah, Georgia）是美國觀光市場的未來一樣。

一九八〇年代晚期我曾住在法國，在那裡扶養兩個小孩，當時波爾多給人的感覺就像一個乏味、年華老去的美女，昔日的光輝隱藏在污穢的建築物和廢棄倉庫背後。我的法國朋友警告我，除了葡萄酒之外，當地完全不值得造訪，那座城市簡直像是一座廢墟。

後來亞倫・居貝在一九九五年當上波爾多市長，徹底讓這座城市脫胎換骨。那是個照章行事的漫長規劃過程，一切採取由下往上的原則，地方官員先決定該挽救什麼、拆除什麼、市政府能支持什麼、執行方法與期許背後的理由是什麼？接下來，市政府和地區、全國及歐洲的有關單位再進行計畫的協調，它們核可之後還會負擔不少經費。整個過程總共耗時超過十年。

事實上，居貝市長的計畫並不複雜，但在執行上反而顯得困難重重。為了讓這座城市回歸十八世紀那種令人屏息的美，他下令歷史建築物的持有者必須遵守文化部長馬勒侯通過的法律，清除自工業時代以來不斷累積、凝結在建物正面的泥垢。刷洗掉塵垢之後，這個罕見的城市傑作顯露出一層近乎黃金般的光澤。接著他轉而進攻布滿河港沿岸的廢棄倉庫，和讓這座城市與美麗的吉宏德河分隔開來的工業荒地；那些倉庫遭到拆除，取而代之的是由法國頂尖景觀設計師寇拉朱夫婦（Claire and Michel Corajoud）設計的河濱公園，碼頭則變成設有花園與步道的徒步區，中央則有一座長形的淺水倒映池，即「水鏡」，除了捕捉天上的光

線，同時也映現出十八世紀的股票交易所。

最後，居貝興建了一條電車軌道系統，減少城市內不必要的車輛通行，並且再度將舊城區對行人開放，設立公共廣場、綠色空間以及無車步道；整個改造計畫方才大功告成。

對波爾多市而言，這項城市改造工程相當於波士頓大開鑿計畫（Big Dig）2；對法國觀光局官員而言，其投入的心力、財力則獲得巨大的回報。從一開始，他們就全程監督、促進波爾多的重生，一手推動讓這位「睡美人」甦醒過來，並且設法使波爾多為法國的觀光計畫增添新光彩。

我們在法國旅行期間，比爾和我在巴黎搭乘高速列車，不到三小時就抵達位於法國西南角的波爾多，那裡靠近大西洋、庇里牛斯山脈（Pyrenees Mountains），再往東過去一點就到地中海了。

在波爾多的第一天完全出乎我們的意料；再一次，它就像雨果（Victor Hugo）所形容般，介於商業化的安特衛普（Antwerp）以及優雅的巴黎之間，但卻少了首都的擁擠人群或高昂物價。

為了避開城市觀光局的宣傳轟炸，我們先到葡萄園，去問問那些長居於此的家庭對於這種新轉變及後續帶來的觀光效應有何看法，他們是否覺得自己的城市已經將一切都出賣給觀光眾神？

歐貝力酒堡（Château Haut-Bailly）是這個地區最好的釀酒廠之一，生產格拉夫列級葡萄酒（Graves Crus Classés）。這家酒堡座落在波爾多市以南的一處高聳山脊上，四周圍繞著有四百年歷史的葡萄園。薇若妮卡・桑德斯（Véronique Sanders）是這裡的經理，她說近年來葡萄酒的需求量大增，因此她只消花上區區二十分鐘便將整年的產量銷售一空──一年大約生產十六萬瓶左右，其中曾經統治這個區域三百年的英格蘭依然是最大的消費市場，可是日本人和中國人的購買量也正在急起直追。

「幾年前我到亞洲去的時候，感覺自己彷彿是搖滾巨星，」她說。在香港，有人請她在酒瓶上簽名；在日本，她則成了連載漫畫中的一名角色。這家酒堡始終是她生活的一部分。她的曾祖父丹尼爾是一名比利時酒商，他在一九五五年買下了這片葡萄園。她的家族最後將這片地產賣給美國銀行家羅伯特·威默斯（Robert Wilmers）和他的法國妻子伊麗莎白。威默斯夫婦不但完全修復了這棟啟用自十八世紀的古老宅邸，並且要求薇若妮卡留下來，讓她成為這個獨家品牌背後的第四代桑德斯經營者，也是波爾多保守的葡萄酒階級中難得一見的女性領導人。

她說，她身為經理最先面臨的挑戰之一，就是向觀光客打開酒堡的大門，儘管顧客多是來自高端階層。

二〇〇三年，就在波爾多市開始吸引觀光客之際，她與威默斯先生進行長談，討論是否該領先潮流，利用開放觀光來提升貝力酒堡的名聲，當時她告訴他：「讓我們將觀光視為一種新的行業、新的專業，與我們現在所做的工作不同。我們需要有一支專注於發展觀光的團隊──負責籌劃相關事宜。如果選擇開放高品質的觀光，我們將成為世界更知名的頂級葡萄酒。」

儘管整個計畫估算下來的成本高昂，威默斯最終還是點了頭，但桑德斯客氣地拒絕透露數字給我們知道。桑德斯帶領我們參觀她如何以本業為中心，逐步建立起歐貝力酒堡的觀光事業。我們繞著那些宏偉的老葡萄藤邊緣走，不用農藥栽培的肥美果實即將以手工採摘，堆放在小籃子裡。桑德斯在一株矮葡萄藤前彎下身子，輕輕捧起一串葡萄。「所有工作都在這裡完成──百分之九十的葡萄酒就在這裡，戶外的田野中生產。」

接著我們前往位於一旁的附屬建築物，也就是「煉金」的地方：釀酒桶與酒窖。它們經過汰換更新，但

卻始終沒有上漆。「我祖父堅持酒窖應該保持樸素；他說這裡是酒窖，不是大教堂。」

後來我們前往一間小型精品店，是新「事業」的第一個部分。店裡販售書籍、高腳杯、醒酒瓶、圍裙、T恤，但葡萄酒卻非常少。歐貝力酒堡訴求的客群不是通常會買廉價葡萄酒作為「紀念品」的大型遊覽車旅行團。「我們希望他們回家之後會購買我們的酒，」桑德斯說道。

這裡開放觀光的真正焦點是兩間嶄新的大型接待與會議室，提供會議、研討課程、用餐及品酒之用；午餐要價每人一百五十四美元，晚餐則是每人一百九十六美元，同時附上酒堡裡的各種葡萄酒。為了確保食物與葡萄酒能巧妙搭配，桑德斯從一家三星級餐廳聘來一位年輕主廚，負責掌管廚房。

桑德斯表示，她的老闆剛開始不懂為什麼要為了「間接利益」砸下那麼高昂的成本，但現在他的態度已經轉變。參觀酒堡的預約人數總是輕輕鬆鬆就能額滿，法國和外國顧客都沒有被這麼高的價位而嚇跑，反倒只希望能有機會在波爾多出色的釀酒廠之一用餐。

後來，我們在酒堡裡吹著微風，並且在典雅挑高的餐廳裡享用午餐、品酒。當天的菜單是高級法式料理：鵝肝醬佐鵪鶉與葡萄，接著是羊肉麵疙瘩、荷蘭起司與糖漬桃，最後以無花果及紅色水果作結。

此時我們總共有六個人：薇若妮卡、她的先生亞歷山大‧范畢克（Alexander Van Beek）是附近兩家酒堡的總裁，還有另外一對夫婦是高級法文雜誌《葡萄酒與烈酒》（Vins & Spiritueux）的負責人。最後我問起居貝市長和波爾多的觀光業，他們一致對這位老市長推崇備至。沒有法國人那種聳聳肩、嘴角下垂的不屑反應，更沒有酸言酸語。

「他是位了不起的市長。波爾多能成功地改頭換面，吸引這麼多從未到訪的觀光客，帶來很大的幫

助，」范畢克說。他又補充說，他的釀酒廠在這個新時代賺進了可觀的收入。

儘管波爾多經歷這些改變，在驅車返回市區的途中，穿過葡萄酒鄉時，我們感覺自己彷彿回到了十九世紀晚期；沿路的景致與氣氛，大片的葡萄園，依然散發出佛朗索瓦·莫里亞克（François Mauriac）小說裡的那種氛圍；這位土生土長的波爾多人是一九五二年諾貝爾文學獎得主。

「我們一同站在那裡，」他在《蝮蛇結》（The Knot of Vipers）中寫道，「未來即將採收的葡萄在藍色的葉子底下發酵，在太陽底下昏昏欲睡。」

莫里亞克小說裡的許多老波爾多家族依然住在那個區域，而事實證明他們並沒有傳聞中那麼呆板、保守。奧里維耶·柯佛里耶（Olivier Cuvelier）是一名葡萄酒商，也是那些家族的成員之一，他提到波爾多的改變和觀光業的加入，在近來造成的影響「很巨大、很巨大，而且強而有力。以前，我們在這個地區很重要，但現在我們的葡萄酒能賣到世界各地。」

這種轉變恰巧碰上了以前從來不沈迷於葡萄酒的國家突然開始風行品酒——尤其是亞洲。現在波爾多定期舉辦葡萄酒特展，唯一的問題是舒適的飯店房間數不足。「我們的城市又開始生氣勃勃了，我們迎接遊客前來，葡萄酒也創下銷售佳績。」

更多人旅行，更多人喝葡萄酒，更多人來到重獲新生的波爾多。觀光曾經是經濟中無關緊要的一部分，如今一年卻為這個地區帶來十億歐元、相當於十四億美元的收入，經濟重要性僅次於葡萄酒。葡萄酒的收入也逐年增加，如今上升到一年三十億歐元、相當於四十一億美元。兩者是魚幫水，水幫魚。

我前後花了五天時間，想在波爾多找出一個對觀光抱持懷疑態度的人，結果還是失敗了。波爾多地區

第一大報《西南報》（Sud Ouest）的副總監伊夫·哈特（Yves Harré）就是一個見證這座城市重生的典型例子，他在波爾多最糟糕的時候搬來這裡。「我寫過一篇關於最後一艘運貨到波爾多的貨船的報導。當時是一九八〇年左右，那艘船叫尤普功號（Yo Pugon），從非洲運送大量木材過來，」他說，「我藉由那起事件描繪這座城市。然後它就徹底封閉、隱藏了起來，彷彿全市陷入一片黑暗之中，過往繁華的魅力完全消失無蹤。」

我們在市區偌大的中央廣場喝咖啡，廣場的一側是修復後的歌劇院，其規模一度是歐洲之最，另一側則是一棟大樓，如今是該市唯一的五星級飯店。我告訴哈特，對於一個政治人物讓城市復活的灰姑娘故事，我出自本能地懷疑。居貝是位來自一個保守政黨的優秀前總理，正當他的政治生涯即將更上層樓時，二〇〇四年卻因為他的政黨濫用公款而遭法院宣判有罪，他實際上是為自己領導的政黨陷入貪腐問題而揹黑鍋。在擔任總理期間，居貝也身兼波爾多的市長。（法國的官員可以同時兼任好幾個職務。）

哈特大笑。「我很確定，如果沒有居貝，那麼波爾多的轉變絕對不可能發生，」他說，「他改變了整座城市的風貌，而且動作迅速。以前我們到哪裡都需要開車，現在我們步行，也有了電車……每位居民都在重新認識自己的城市。」

觀光客也一樣。逛逛波爾多，穿越乾淨的現代電車軌道，經過舊城十八世紀建築樣式的金色石造正面，抵達河岸宜人的徒步區，一路上可以明顯看出這座城市的回春計畫再再考量了觀光因素。到處都看得到證據：波爾多著名的葡萄酒舖「管家」（L'Intendant）內部裝潢宛如古根漢美術館（Guggenheim Museum），其中還有一名全職的中國店員。二星級餐廳聖詹姆斯（St. James）裡則坐滿了跟外子與我一樣的外國觀光客。

操著一口流利法語的三十六歲英國人查理・馬修斯（Charles Matthews）也表示贊同。幾年前，他辭去倫敦的葡萄酒業務員工作，接著便搬到波爾多趕赴這股觀光淘金熱。隨著波爾多日漸美化，他也看到自己能在此地立足的利基，這裡尚未有人經營葡萄酒觀光；於是他透過在這個地區銷售各家酒莊葡萄酒的熟人幫忙，成立了一家旅行社，專門帶英國人來波爾多造訪酒莊，品味它們的葡萄酒。「我非常瞭解英國與法國的葡萄酒市場。我想一直待在法國，」他表示。

與日後波爾多的其他觀光經營者一樣，他也鎖定頂級市場。馬修斯的旅行社名為「打開波爾多」（Bordeaux Uncorked），以每人一千六百美元的價位提供四天三夜的行程，暢遊市區以及頂級酒莊。每趟行程都採取限定人數、客製化規劃，「以避免酒莊應接不暇。」不到一年時間，這家兩人小公司就有不錯的獲利——員工只有他自己和他太太。他說，他的主要顧客是倫敦的高級俱樂部：「卡爾登俱樂部（The Carlton Club）、聖詹姆斯俱樂部（The St. James Club）——在那種傳統市場，紅酒或紅葡萄酒永遠意謂著一杯波爾多。」

如果參加旅行團的成員是由倫敦某個菁英俱樂部的男士組成，那麼就會納入在頂級酒莊用餐的套裝行程。「這些俱樂部成員通常會訂購成打以上的葡萄酒，足以讓釀酒廠打開大門迎接他們。」這種城市再生計畫與伴隨的觀光熱潮似乎是一體兩面。我問波爾多觀光局局長兼副市長史蒂芬・德羅（Stephen Delaux），這一切如何發生？何者先出現？也就是雞生蛋、蛋生雞的問題。在規劃波爾多的發展過程中，德羅一直擔任輔佐居貝的角色。

德羅給了我一個意外的答案。他說，一方面居貝的計畫是專注在讓城市回春，而非帶來觀光人潮，但那

正是計劃之所以成功的原因：高品質觀光的關鍵在於為住在那裡的居民進行規劃，如果這點做得好，那麼遊客自然就會滿意。此外，德羅說市長和他從第一天開始就知道，「這項計畫非常明顯將會變成塑造波爾多成為觀光勝地的基礎。」

「我在這裡出生，一輩子都住在這裡，我知道波爾多的美，它屬於我生命的一部分，」他表示，「我們曾經是一座有上百萬人口的城市，從十八世紀那個黃金年代起就有迷人的河流和熱絡的貿易⋯⋯接著波爾多失去了它的角色，沒有貿易、沒有產業，我們又沒有好好對待城市的遺產⋯⋯我們的葡萄酒十足迷人，那麼波爾多為什麼不能一樣充滿魅力呢？」

德羅說，觀光活動與居貝的都市更新是同步進行規劃的。「以前，波爾多根本不適合發展觀光業——完全不可能。觀光客根本看不上波爾多，他們只對葡萄園有興趣。」

波爾多居民的行動很迅速，他們飛快地清理城市，讓隱藏在髒污底下兩世紀的建築物重見天日。「它的美讓我們驚訝得合不上嘴！」

波爾多的觀光政策是以城市與葡萄酒為中心來制定，並且在城市、地區以及國家層級的政府與觀光局處之間層層協調。德羅說，說明整套行政體系的運作模式必須花上好幾天。

二〇〇二年，在波爾多仍然因為進行電車線以及河岸景觀工程而滿目瘡痍之際，德羅為了試水溫而邀請旅遊作家前來這座城市。結果心血總算沒白費，《紐約時報》如此寫道：「層層髒污去除之後，高雅的新古典風格飛簷、山形牆以及門廊重現真實的黃褐色光輝，表現出的效果令人嘆為觀止。」

二〇〇八年，在居貝的人脈大力協助下、經過認真遊說之後，波爾多被聯重建工作在五年後正式完工。二〇〇八年，在居貝的人脈大力協助下、經過認真遊說之後，波爾多被聯

合國教科文組織列為世界遺產。舊城區有一半被宣告為具有值得保護的普世重要性。在觀光產業中，世界遺產的認定相當於一家餐廳贏得四星評鑑或運動員獲得奧運金牌。自此以後，波爾多作為一流觀光勝地的地位更是水漲船高。

「如今一切都不同了。觀光客從世界各地慕名而來。星級主廚前來開設餐廳……家庭旅遊來了……高端觀光客來了，」德羅說。

今日波爾多以及周邊地區的觀光產業，已經從過去無足輕重的地位蛻變成第二大的收入來源。

當我造訪波爾多時，居貝先生不巧正好出國；後來我在華府與他見面，當時他到國防部正式拜訪。結束官方對談之後，他有一點時間與我談談波爾多。

「我對於我們計畫成功並不意外，」他說，「我信心滿滿。波爾多現在極具魅力。」

當我問他，身為一個擁有國家治理與國際經驗及人脈的地方首長，究竟對整項計畫有多大幫助，他又露出微笑。「啊，那是法國的特色。我們很有機會在各個層級工作。最重要的是，沒錯，我當過總理和市長

關於觀光的角色，居貝的立場同樣堅定。「我認為，它肯定會對觀光客充滿吸引力，而在計畫中吸引觀光客的環節非常、非常重要，那將會是我們的財政基礎。歷時十五年的都市更新工作，讓波爾多搖身成為一座世界遺產城市。」

關於重生後的波爾多，令人感觸最深的評論之一是出自一位從不輕易給予讚賞的美國葡萄酒專家羅伯特‧帕克（Robert Parker）。幾十年來，派克平均一年造訪波爾多達三次，特別來為此地盛產的葡萄酒評確實有相輔相成的效果，非常有幫助。」

分。他給的評價令世人既尊崇又敬畏。

城市更新之後，帕克給了波爾多市一項個人評價：「我記得過去的日子，還有濱水區破敗的廢棄建築，

但如今它已是一個令人陶醉的地方。」

「不像其他產業，觀光業無法外包。」法國旅遊發展署的馬杜伊在他位於加泰隆尼亞廣場（Place de Catalogne）的擁擠辦公室裡表示，他被一疊疊顯示觀光對經濟有多少及什麼貢獻的文件與資料包圍。

雖然觀光業對國家經濟的貢獻顯然令人瞠目結舌；他說，可是大眾經常忘記一件事實，觀光是永遠不會被越南的工廠或印度的科技中心所取代的一項珍貴產業，這也是法國政府投資時間與心力在它上面的另一個原因。

光是法國旅遊發展署就有四百八十名員工，其中超過一半是派駐到三十八個海外國家的觀光外交人員，負責推廣到法國度假的迷人之處。最新設立的辦公室分別位於巴西、中國和印度。該署的預算是一億零六百萬美元，其中只有四千六百萬美元是由中央政府支付。（其餘的經費則來自民間企業和當地的公家合作伙伴。）儘管馬杜伊表示這樣仍不足以維持競爭力，不過卻足以確保完成廣泛研究，以及協助政府擬定政策，客觀地陳述觀光的經濟貢獻，精確掌握前來法國旅遊的遊客屬性與理由，然後再規劃未來。

在巴黎一連串的採訪行程中，馬杜伊與其他法國官員送給我一疊厚厚的書籍，裡面介紹法國觀光客與旅遊業的完整概況：哪個國家的人偏愛到法國進行奢華購物，誰到山區健行，誰去賭場，誰又在鄉間租房

屋。他們知道巴黎市郊的迪士尼樂園是最多人造訪的地點，羅浮宮仍然是法國以及全世界最受歡迎的博物館。德國與英國觀光客至今造訪的人數最多，美國人則是排名第八，不過正逐年下滑。

德隆（Christian Delom）表示，「那代表我們必須做出許多改變……更多融合中式與法式料理的餐廳、精品商店有更多會說中文的服務人員，還有監控來自中國的旅行社。」

「到了二〇二〇年，造訪法國的中國人可能會超過美國人。」同樣在法國旅遊發展署服務的克里斯欽·

這些觀光客的消費遍及各個經濟層面。文化部的馬契提供給我一份二〇〇九年度的研究報告，顯示單是以文化遺產為主題的觀光活動來看，法國人與外國人便合計為法國經濟貢獻了兩百億美元。每當政府在經濟衰退時期開始刪減脆弱的文化預算之際，這便是很重要的反駁數據。那項研究顯示觀光足以讓政府投資獲得可靠的回報，「保護遺產的經費非但不是有去無回，而且還是創造就業機會與收益的重要來源。」

當全球在二〇〇八年陷入經濟危機時，所有歐洲政府均被迫重新檢視他們的預算，進行全面性刪減。不過在法國，文化部的預算最終逃過一劫。二〇一〇年，法國的文化預算甚至增加了百分之二點七，而多數歐洲國家仍在持續刪減他們的文化預算。文化部長佛德瑞克·密特朗（Frédéric Mitterrand）說，這顯示「在我們國家的吸引力和經濟發展中，文化資本是一項決定性因素。」

增加文化預算反映了法國觀光業的整體設計方向。在全球同質化的年代，當杜拜的奢華購物中心與上海的新購物中心漸趨雷同之際，此刻法國觀光業卻明確也執著地朝著反方向前進。它專注在經營獨特、深度，而非流於平淡趨無奇，而且打賭這種經營模式絕對不可能外包。

除此之外，法國上下所有的觀光政策都從下列原則出發：避免大眾觀光帶來的負面效應、以高效率的公

共運輸將全國連結起來、善加利用往往嚴格至極的環保法規，以及讓地方人士決定最合適的作法。

「我們拒絕西班牙和摩洛哥那種全包式度假村的模式，尤其是海邊度假村。那與我們的本質不符。我們的特色在於文化、地方觀光。當然，我們也有蔚藍海岸和多維勒，不過它們是例外。」法國旅遊發展署的策略總監德隆表示。

幾年前我意外得知一件事情，當時我是為了另外一項完全不同的貿易議題採訪法國農業部的規劃次長。在訪談中，我注意到他的辦公桌後方有三張彩色大地圖；其中兩張似乎不太適合掛在那裡。第一幅是遍及全法國的客運列車路線圖，彼此交疊宛如蜘蛛網；第二幅上面則布滿了標記年度文化活動的各種符號；第三幅才是一般的地形圖，可以看得到哪裡是耕地。

當時的次長亞倫‧穆里尼耶（Alain Moulinier）解釋，那些地圖顯示法國的農業與觀光業有多麼需要彼此。「觀光業帶來的收益足足超過農業的三倍，」他說，而法國對觀光客的吸引力正是源於它的景觀和美食，它的鄉間，即「深層法國」（la France profonde）3。於是火車載著遊客到全國各地，各種節慶在不同時間點吸引遊客到法國的每個角落，也讓財富隨之擴散。農民栽種的在地食材則將成為偏遠一星級餐廳所供應的美味佳餚。

為了保留鄉村之美，法國逐步發展出層層的規定與法條，但農民與開發商卻有所不滿。所有海岸都是公共保護區──從地中海的沙灘，到曾在諾曼第登陸日掀起狂風暴雨的英吉利海峽沿岸的懸崖。「我們不能像西班牙那樣，在所有海灘都蓋滿飯店；它們全都受到保護，」德隆說。

「這並不完美，但我們設法擁有保護大自然的國家法律。接下來在開發法規和運作規則的規範下，才能

進一步地制定出我們需要的限定條件，以杜絕大眾化觀光。」

各部會都對細節相當關注，包括來自法國政府或歐盟的農業補助。我見到了克里斯欽・瓦謝爾（Christian Vachier），他是位於普羅旺斯北部呂貝宏山區的那座小市鎮裡最後一名養羊戶；那裡距離波爾多不遠。一年裡大部分的時間，瓦謝爾都在三十六英畝的牧草地上放養他的羊群。到了夏天，他將羊群趕到野外的山區草原，在作為乾熱森林防火帶的廣大草地上吃草。這種傳統、土地密集又昂貴的畜牧業形態不但有歐盟與法國政府撥款補助，也獲得政府觀光單位的全力支持，因為瓦謝爾和他的羊群保護了當地景觀。待羊隻宰殺之後，羊肉便成為附近艾克斯普羅旺斯小型餐廳的菜餚，於是又帶來更多觀光人潮。

「那些令人流連忘返的景色──山丘、秀麗森林、葡萄園──主要都是靠有心人士在持續維護。在法國，我們不會忘記這正是大量觀光客蒞臨的原因，」農業部的派屈克・法爾科內（Patrick Falcone）表示。在法國，觀光必須改善經濟，盡可能讓最多人受益，同時提升地方的生活品質──也許是創造更多公共空間，改善文化生活，興建新的火車站……說不定帶來品質更好的火車或巴士服務。」

「如今每個地區在開放之前，都必須共同決定可接受的條件。觀光必須改善經濟，盡可能讓最多人受益，

待一切就緒，行銷宣傳便開始啟動。這些搭配響亮口號的活動會受到高度矚目。國家觀光機構耗資數百萬元在電腦螢幕上的彈出式廣告、電視上豐富的彩色誘惑，以及報章雜誌的全版廣告上。當然在這些計畫背後，事前有特別蒐集的資料，告訴法國人如何在海外推銷他們的國家：對荷蘭人強調戶外探險與露營，對美國人推銷城市與都會假期，告訴法國人如何在海外推銷他們的國家：對荷蘭人強調戶外探險與露營，對美國人推銷城市與都會假期，巴西人則偏好文化節慶。他們的行銷隊伍可分成三組：歐洲與非洲；美洲；亞洲與中東。此外也根據特色做區分：都市以及有河流、森林、露營與山區特色的鄉間；家庭、長

者、青年、同志以及殘障人士；運動、服務與研究；文化、美酒與美食；以及特殊節日。這份清單可以不斷地無限延伸。

尚—菲利普・佩羅（Jean-Philippe Pérol）在紐約的辦公室領導法國旅遊發展署美國辦事處。他告訴我，法國已經變成一個品牌，吸引著所謂的「地球村」觀光客。「他們受過比較高的教育，其生活形態顯示他們經常旅行、熱衷奢華的享受，四處尋找時髦的飯店和展覽。那正是我們的拿手絕活。」這些行銷活動將法國當作一項商品和產品看待。官員表示，他們必須保護他們的品牌或商標，觀光客必須覺得自己以合理價格獲得高品質的觀光——尤其是面對巴黎的高物價，不少人可能會質疑這個目標。每一年，政府的觀光官員與優秀的企業高層主管一樣，發表厚達一百二十頁以上的活動報告，讀起來與企業交給股東的年度報告沒什麼不同。

儘管發展成功，也具備世界領導者的地位，法國觀光業的未來依然充滿各種變數。有些問題是可預期的，例如許多地區的住宿設施投資不足，新市場的旅館房間數不足（例如波爾多），出租度假住宅不夠（普羅旺斯）。巴黎夏季的觀光人潮也愈來愈難管理；左岸在七、八月幾乎遭遊客占領，而受歡迎的景點，例如莫內生前的住處吉維尼（Giverny），在許多週末也都人滿為患。

在吉維尼，眼見一位受尊敬畫家的私人住宅因為擁擠的遊客而總是顯得陳舊，讓人哀痛惋惜之感不禁油然而生。這是保護那片絕美花床所付出的代價——那是莫內在彩繪他的畫作時所栽種的叢叢鮮豔花朵。在

著名蓮花池小橋上拍照的觀光客，隨後會在昔日畫室改裝而成的洞穴狀禮品店購買咖啡馬克杯、像莫內所戴的草帽，以及海報。二〇一〇年，那些遊客中包括大批巴西人、搭遊輪前來的美國人、丹麥人、瑞典人、義大利人，以及不少日本人。這畢竟是一座博物館，而且是以美國人為首的贊助者挽救了吉維尼。

「事實上，我們從不瞭解為什麼有這麼多觀光客喜歡參觀畫家創作繪畫時的住家，」馬契提說，「不過它讓我們繼承的遺產更富有。」

不少法國人異口同聲的問題是，在這個觀光的時代，他們的國家是否已經太習慣於受到仰慕，以及爭相參觀他們「遺產」的大批人群，因而起了微妙的變化，使得今日的法國無法誕生更多像莫內那樣的藝術青年才俊。

這個問題點出法國人的共同感受，認為這種觀光模式帶有不健康的影響，褻瀆了他們的生活，使國家淪為市場商人所銷售的產品。隨著觀光滲透到法國生活的更多領域，這種感受肯定只會繼續加深。

許多法國人仍不願意承認觀光業早已經遍地開花。我一輩子都住在巴黎的好友妮娜・蘇頓（Nina Sutton）就是個最好的例子。她是位一流的記者與作家，在女性主管還很罕見的時候就躍居高位，辛苦扶養兩個女兒之餘，還能兼顧經營自己的事業。現在她的孩子長大了，她便將兩間相鄰公寓的其中一間出租給觀光客。她在蒙馬特的公寓就像十九世紀在巴黎盛行的晚期維多利亞風格縮影，她家的繪畫和家具擺設令人想起那個奢華的年代。她樂於將公寓出租；租金收入畢竟是一項優點。然而對於觀光的缺點，沒有人比妮娜更能侃侃而談。

「我擔心不久後，我們都會變成觀光商品。遊覽車在聖母院前面停五分鐘，在艾菲爾鐵塔停五分鐘，污

染了空氣。大批觀光客並不尊重或欣賞他們看到的東西，」她說。

我問她要如何解釋自己出租公寓的小型觀光事業，她的口氣就像我在城市裡所採訪的那些推廣觀光業的官員。「我的訪客根本不是那樣子。他們絕對是你想認識的那種人。這才是發展有助益觀光的關鍵，至少要做到基本的相互尊重。英國人在這方面的舉止表現最可圈可點，」她說。

擔任前總統薩科齊顧問的經濟學家亞倫・明克（Alain Minc）證實了政府高層的這種矛盾心態。明克表示，他始終無法與薩科齊討論觀光業這個主題——外交、戰爭與和平則都可以談，但即使在二〇〇九年世界金融危機最嚴峻的時候，也不能談觀光業。

「總統從來沒與我討論過觀光業對於經濟的重要性，即使連經濟蕭條時期也一樣，」明克說，「我深信只要政策正確，我們甚至可以擴大經營現有的觀光業，可是要說服他做更多並不容易。他曾告訴我：『我們已經是世界第一觀光大國。為什麼需要改變呢？』」

明克表示，觀光業對於經濟的重要性，足以讓全球各地的法國駐外大使都應該將推廣觀光視為他們的重點工作之一。「觀光業應該是一項外交工作。沒有什麼比觀光業更具世界性，」他在挑高的個人辦公室裡如此表示；裡面掛著知名攝影師理查・艾維東（Richard Avedon）拍的超大型山繆・貝克特（Samuel Beckett）[4] 肖像。「我們具有明顯的競爭優勢。」

不過，近年觀光業帶來最大的問題，同時也讓歐洲各國官員輾轉難眠的是，他們擔心太多觀光客在法國購買第二住宅（second homes），這個現象愈來愈常見，迫使地方民眾離開家鄉。城市也無法倖免。在巴黎的某些區域，例如廣受歡迎的左岸、我曾經住過的第六區（盧森堡區），外國人紛紛買下公寓大樓，當地

的咖啡館變成拉夫・羅倫（Ralph Lauren）等名牌精品店。「有些區域大多數巴黎人都已經住不起了，」馬杜伊說。

在法國鄉間，有些村莊在冬天幾乎成了鬼城，因為外國人將他們的第二住宅用木板封起來，有錢的屋主已經回到另一個國家過冬了。當地的店主消失，整個冬天村裡沒有麵包店、咖啡館或雜貨店。

「在法國，觀光也可能是一種疾病、一種弊端，」農業部的法爾科內表示，「第二住宅的問題在於它會提高所有住宅的價格。當地人愈來愈買不起房子，最後被迫搬走。這會日漸破壞你的村莊生活機能，更會遲早毀掉理想中的鄉間生活。」

這樣的取捨並不容易。在一九七〇年代到九〇年代，外國人正好扮演了相反的角色，以低價買進破舊建築，再加以重新整頓，讓許多與外界隔離的村莊又恢復生機。英國作家彼得・梅爾（Peter Mayle）因為書寫他在普羅旺斯的生活而發了一筆小財；在《山居歲月：我在普羅旺斯，美好的一年》（A Year in Provence）中整修一棟兩百年的農舍，後來又在《戀戀山城：永遠的普羅旺斯》（Toujours Provence）裡實踐法國「玫瑰人生」的美夢。那些美好的舊時光已然結束，如今法國人擔心自己可能快要到達無法回頭的地步。

法國或許因為擁有太多粉絲而遭殃。儘管物價高昂早已是出了名，法國始終被評選為最適合退休養老的國家之一，不過前提是在「預算寬鬆」的情況下。《富比士》雜誌認為法國對美國的退休人士來說特別友善，因為這裡有物美價廉的健保制度；歐洲人也票選它為最喜愛的退休地點之一，原因就像《倫敦每日郵報》（London Daily Mail）所寫的，法國「在生活品質上大幅領先歐洲其他國家」。

前美國駐法大使法蘭西絲‧庫克（Frances Cook）在法國賣下第二住宅時，心裡最重視的就是那種難以言喻的魅力和「joie de vivre——生活之樂」。從美國駐外單位退休後，現在她擔任華府一家國際顧問公司的董事長，經常四處旅行。她與法國的淵源很深，在剛展開她的外交工作生涯時，便曾派駐普羅旺斯地區艾克斯一年，後來繼續在巴黎擔任外交官。從前她就想在南法生活，也許是普羅旺斯，住在一間有特色的公寓裡。當她在那個地區尋找理想地點時，其中有一項條件：她希望村莊裡擁有一座充滿活力的小學，「我不想在死氣沈沈或全都住著外國人的村莊買房子，關於這點最好的衡量指標就是學校，」她說。

最後，她在巴爾熱蒙（Bargemon）一座翻修過的修道院找到心目中理想的公寓，這座村莊位在距離聖特羅佩（Saint-Tropez）不遠的山腳下。她在巴爾熱蒙的日子，多數時間都與當地村民往來，並且經常造訪咖啡館、餐廳、菜販、理髮店、麵包店和肉舖。村子裡有兩家藥房、兩間診所、十家藝廊和畫室、一家修車廠、一家銀行、一名水管工、三名電工、一名泥水匠和幾位工程承包商。村裡教會舉辦的音樂會水準高得驚人，宗教節日則以早期虔誠的方式慶祝。

與此同時，庫克也隸屬於另一個蓬勃發展的外國族群，主要成員是由搬到瓦爾省（Var）長期定居的歐洲人組成，以及其他像庫克一樣在第二住宅過著退休生活的異鄉客。其中又以英國人的人數居冠，他們還在一九九五年創刊發行一份社區通訊《瓦爾村聲》（Var Village Voice）。（今日大約有二十萬名英國人長期定居在法國——大多住在南部或北部的英吉利海峽沿岸。）

瓦爾省宛如一首田園詩歌，《瓦爾村聲》便記敘這種清幽的移居生活形態：品酒會的消息、柑橘水果節、藝術展覽（通常是外國藝術家）、新餐廳、合唱表演、松露節、歌劇、舞會，以及感謝函，就像一位自

稱葛拉罕（Graham）的男子所寫的這封信。他寫道：「我們一如以往，很喜歡聖誕節這一期的內容，並且善用了那篇介紹購買鵝肝醬訣竅的文章，我們在勒圖凱（Le Touquet）那家商店小心翼翼地仔細端詳每張標籤，一邊避開老闆正想搬到別處的罐頭，讓他見笑了……」

不過一些有關「醜陋的外國人」的報導也不時穿插在輕鬆的新聞裡。有些移居者名氣較響亮：演員約翰・馬可維奇（John Malkovich）、彼得・梅爾（《戀戀山城：永遠的普羅旺斯》作者），以及英國電影導演雷利・史考特（Ridley Scott）。史考特曾對他飼養家禽的法國鄰居發動一場「雞戰爭」，因而登上頭條。根據《瓦爾村聲》的報導，雷利爵士抱怨「雞隻的叫聲令人困擾，氣味更彷彿無孔不入般飄進了他家」。隔壁的雞農克里斯多夫・歐爾謝（Christophe Orset）住在村子裡三十年，而雷利爵士一年只來訪幾個星期。法庭最終駁回這個案件，知名導演打輸了這場雞戰爭。

史考特與雞農之間的戰爭，間接象徵了法國人對於外國人干擾他們生活形態的擔憂。法國人自然偏愛庫克大使這樣的外國屋主，主動支持法國的生活形態，包容它的奇特之處，而不是與之對抗。不過他們正在特別留意其他歐洲國家的情形，想看看如何防止狀況失控。

最近英國政府有一份關於鄉間生活的報告提出嚴正警告，富有的外國人和英國公民，尤其是倫敦人，購買太多第二住宅或度假別墅，導致地方居民住不起自己的村子。那些鄉村已經成為「同時住著富豪與老人的貧民區」，缺少讓村莊生存下去所需的勞工階級和家庭。這份報告的用詞遣字比起法國官方的警告來得可怕和急迫，部分原因是英國大部分的鄉村地區早已淪為第二住宅的世界。這份名為《可居住與工作的鄉村》（*Living Working Countryside*）的報告在二〇〇八年發表，描繪出房地產價格令地方人士無法負擔的情景。

作者馬修・泰勒（Matthew Taylor）在報告中表示，解決方法絕非不管三七二十一地蓋更多房子，那樣只會讓鄉村地景破壞得更體無完膚，讓它變成充斥混凝土建築的「布拉瓦海岸」（Costa Brava）5；這份報告建議應該利用區域劃分法（zoning law）來限制購買第二住宅的屋主，鼓勵為當地人興建平價的「社會住宅」。

位於英格蘭西南端的康瓦耳（Cornwall）已經成為一個極端的案例。一方面它是英格蘭最富裕的郡，因為富有的第二住宅屋主在當地占據了優勢地位。然而另一方面，它卻也有一些近乎赤貧的區域，因而成為英格蘭唯一符合歐盟緊急貧窮基金申請資格的郡。當條件偏向對富有的第二住宅屋主絕對有利時，情況將會變得很可怕。這些外地人並不是來挽救這座垂死的小城，而是從當地人手中買下他們的房地產，然後許多擁有第二住宅的英國官員，至今仍遲遲不肯採取因應的限制措施。泰勒勳爵在寄給我的一封電子郵件中寫道，他事先「就預料到第二住宅是政府不會插手的領域——如果不是因為他們認為沒有必要，就是如我所想的，因為那根本是個燙手山芋。」

法國人對第二住宅現象則有較完整的預防措施，透過為當地人量身打造的區域劃分法和開發規範，來控制地方的「均衡」發展。在極端的案例中，市長甚至可以為村莊購買住宅或麵包店，然後再轉租給法國市民；或者在必要時，市長也可以凍結新開發案。

「觀光發展必須對當地人有利，」法國旅遊發展署的馬杜伊表示，「即使擁有第二住宅的外國人能改變經濟或環境，其幅度畢竟還是有限，例如可能以百分之十五或二十為上限。太多外國人最終只會窄化了地方社區的未來發展。」

如果到了那個時候，那麼觀光業將變成法國人最可怕的夢魘。「雖然我們離那個地步還非常遙遠，但我

們會嚴肅地思考、看待這件事，」馬杜伊說。

作為觀光業的黃金標準，法國有政府的強力支持來保護地方社區，但是它依然必須用盡心力，方能避免大眾觀光的隱憂。至於在威尼斯，觀光業則已經侵蝕了威尼斯人既有的生活方式。

1　美藝(Beaux Art)是一種混合型的建築藝術形式，主要流行於十九世紀末和二十世紀初，其特點為參考了古代羅馬、希臘的建築風格。強調建築的宏偉、對稱、秩序，多用於大型紀念建築。

2　波士頓的大開鑿計畫是將一條穿越市中心的交通幹道完全地下化，工程浩大，從一九八二年開始規劃，直到二○○七年才完工，是美國最昂貴的公路工程計畫。

3　「深層法國」指的是首都巴黎以外的其他城鎮與鄉村地區。

4　劇作家兼小說家貝克特曾獲得諾貝爾文學獎的肯定，被視為二十世紀最重要的作家之一。他雖然在愛爾蘭出生，但人生大多在巴黎度過，作品多以法文創作，因此也被視為法國作家。

5　布拉瓦海岸位於西班牙，因為美麗的風光而吸引許多飯店進駐，反而破壞了原本的自然之美。

旅行的異義

來自威尼斯的明信片

清晨的聖馬可廣場，儘管已經聚集了大批觀光客，我仍然可以輕易一眼就瞧見馬泰奧．嘉布里耶利（Matteo Gabbrielli）。纖瘦的身形，從一九二〇年代風格帽子裡竄出的深色頭髮、半闔的棕眼，以及高拔、醒目的威尼斯鼻──想必他就是我們的在地導遊。

「你是馬泰奧嗎？」我們在一個涼爽的六月早晨坐下來喝咖啡、吃糕點時，我說。比爾和我從巴黎搭乘跨夜列車在前一天抵達；即使已經造訪威尼斯好幾回，每當看到它的第一眼，總是依然令我屏息。我低聲咕噥著它驚人的美、鄰鄰波光、教堂裡的曠世傑作，馬泰奧只是點點頭而未開口。接著我又問道，為什麼此時只有日本人在教堂外面排隊。「日本人一向最早到。他們會花上五十五分鐘參觀文化景點，接著再花一小時購買紀念品──中國製的『威尼斯人』面具，然後回到遊覽車上。」

實在很難想像，他們怎麼能從大老遠來到威尼斯，卻只花上一個小時欣賞世界最偉大城市之一的璀璨

輝煌？這座昔日的地中海帝國是那些在東半球各個角落進行貿易的商人的家鄉、是征服過君士坦丁堡（Constantinople）等強大城市的海上強權，更是一座啟發各式文化的聖地，歷代藝術家創作了大量珍貴的教堂與繪畫、雕塑，以及從文藝復興到哥德時代在貴族宮殿上鳴響的鐘。

馬泰奧搖搖頭。「威尼斯正在死去，很緩慢、很緩慢。但是它的確正在死去。」

他指的不是威尼斯水位上漲的老問題。一九六六年，一場洪水幾乎摧毀了這座由多座島嶼組成的神奇之城。那場災難催生出無數的「拯救威尼斯」委員會，讓捐助者與政府毅然決然耗資四十億美元，在威尼斯與地中海之間興建一套水閘門系統，調節該市的進出水量，以防洪水氾濫。聯合國教科文組織在威尼斯設有辦公室，負責監督以上狀況以及更晚近的全球暖化問題，後者已成為近年來各方討論造成威尼斯水位上升的重點議題。

馬泰奧認為正在扼殺威尼斯的疾病就是觀光業；此時，大批觀光客魚貫步下巨大的輪船，開始聚集在我們四周，而人群與船隻引擎濺起的尾流對城市地基造成的傷害，往往比暴雨過後帶來的「高水位」（aqua alta）還要嚴重。大眾觀光正在淘空這座城市。為服務觀光客的行業在市政府官員的保護下，逐漸將威尼斯人逼走。租金不斷飆漲，房地產貴得不像話。該市區域劃分的法規卻獨厚飯店業與國際連鎖業者，而非當地的業者或居民；；像是位在穆拉諾島（Murano）的舊城區，其人口已經從高峰期的十六萬四千人減至現今的五萬九千人。每年約有兩千萬到兩千四百萬名遊客蒞臨威尼斯，這表示任何一天的觀光客都比威尼斯人的總和還要多。如果威尼斯再次遭受洪水氾濫，那麼會面臨威脅的只有觀光客——這是馬泰奧的黑色幽默。

「雖然從我口中聽到抱怨觀光業的話有些虛偽，但是沒錯，觀光業正在扼殺威尼斯，」他說。馬泰奧的手指向廣場，滔滔不絕講起我們身邊這些驚人傑作的拜占庭文化與文藝復興的歷史根源，精彩得讓人想起立叫好。他擁有考古學博士學位，專長是研究伊斯蘭建築，曾經花了五年時間進行一些考古發掘計畫，直到預算遭到刪除、眼看著大部分的成果化成泡影為止。他決心留在威尼斯，便參加導遊考試，通過之後成為配戴官方導遊證的兩百名導遊之一。（他說，羅馬市政府則發出三千張官方導遊證。）我們是分享他畢生研究的受惠者，旅遊指南根本無法給你像馬泰奧這樣的專家提供的地方與歷史感。從一座廣場到另一座廣場，他細數拜占庭文化對拱門設計的影響，裝飾中表現出的哥德式特色。哪些是威尼斯人歷經無數海上戰事勝利帶回來的戰利品；哪些繪畫又是慶祝在那些戰役中有如神助的奇蹟。我們在一間「方達可」（fondaco）前停下來，那棟建物曾經是國有的儲存與生活空間，其名稱的源頭可追溯到阿拉伯文中的「倉庫」。著名的威尼斯商人在這些方達可裡買賣物品：地面層是倉庫，一樓是辦公室，起居間在二樓，僕人的房間則位在頂樓。我們穿過彎曲狹窄的小巷，沒看見其他旅行團來到此處。「大多數觀光客參觀的範圍都不會超出聖馬可廣場或里亞托橋（Rialto Bridge），因而錯過了大半個城市。」

馬泰奧的父母是土生土長的威尼斯人，後來因為生活開銷遠超出了負擔能力的範圍而被迫出走。馬泰奧在長大成人後，花了好一番功夫才重新成為威尼斯的合法居民，誓言拒絕將這座城市拱手讓給觀光客，尤其是那些四處尋找度假別墅的有錢外國人。「我的使命是讓威尼斯人重返威尼斯——當然那是一個遙遠的理想。」

此時我想起那些法國觀光官員曾經說過，他們最大的恐懼正是太多外國人購買房地產，直到各地的村莊

都失去了它們的靈魂；我也想到英國的立法者試圖限制更多外國人在英格蘭鄉間購買房地產。今日威尼斯的現況，幾乎完全反映了那些官員真正的夢魘。這座城市實在太受歡迎了，外國人購買房產、飯店取代當地人的住宅，加上市政府管控觀光業的成效不彰，以致於當地人最終被迫棄家園而去。

接著三位男士在上午十點半準時抵達，我們一行人會合後走到里亞托橋附近的咖啡館：他們分別是威尼斯大學（Universita Ca' Foscari）的英文教授葛雷哥里（Flavio Gregori）、建築師帕吉亞林（Claudio Paggiarin），以及觀光業者馬拉方提（Marco Malafante），後兩位男士是威尼斯人；葛雷哥里教授則是長期居民。他們欣然同意在週六早晨放棄與家人共度，前來向我說明他們為何加入「四十世代威尼斯」（40xVenezia）；這個組織的成員大多是四十幾歲的年輕專業人士，目標是有效地約束威尼斯如今已發展失控的觀光業。

那天的陽光十分炎熱。我們沿著運河找到一家在戶外撐起陽傘的咖啡館，大夥兒點了飲料。他們立刻開始聊天，互相打斷對方之餘還開懷大笑。

首先，他們談到的問題是：「當我們的人口降到六萬人以下時，威尼斯就不再是一座充滿活力的城市。我們的擔憂其來有自，這裡所有的物價都因為觀光業而飆升。只要有豪宅出售，便非常可能是由大型飯店企業買下。像我以前上班的那棟大廈，現在已經被原本所屬的大學賣掉，即將成為一家新飯店，」英文教授法拉維歐說。

眼見自己在威尼斯的日常生活遭受威脅，他們在二〇〇七年十一月成立「四十世代威尼斯」。克勞迪奧繼續訴說組織成立的來龍去脈。「我們覺得自己的意見受到中央政府以及市政府決策排擠。我們挺身而出的方式就是舉行一場示威抗議活動——『Venezia non è un albergo——威尼斯不是一家飯店』。」

由於這裡是威尼斯，他們在二〇〇八年春天進行的示威抗議顯得極不尋常。聖馬可教堂的鐘聲如往常般在正午響起時，起先將近一千名的抗議人士彷彿化身為雕像般靜止不動。當鐘聲停止時，他們全體一起鼓掌，然後迅速跑到一面拉開的大型布條後方，上面寫著：「威尼斯不是一家飯店」。不久後警方陸續抵達現場。

「拉布條的是一群孩子。現場指揮的警官從他們手中搶下布條，孩子們開始哭泣。觀光客則在一旁忙著拍照，」克勞迪奧說。

這個團體抗議的內容是關於一條法律提案，該提案進一步擴大城市裡出租房間給觀光客的特許住宅範圍。自二〇〇二年起，市政府允許提供觀光客住宿的房產已經足足增加了百分之四百五十。（市政府領導人也讓造訪威尼斯的遊輪數量倍增。）「Basta——夠了！」他們齊聲地說。

結果抗議人士獲勝；那條法律最後並未通過，可是這座城市依然危機四伏。隔年，另一批更年輕、大膽的抗議人士舉行了一場嘲諷威尼斯之死的模擬葬禮。他們將一具漆上亮粉紅色的夾板棺材放到鳳尾船上，讓它順著大運河（Grand Canal）漂流，時間又是在正午聖馬可的鐘聲響起時。威尼斯市民在尋找他們自己的聲音。

「我們不是反對觀光業，」觀光業者馬可說，「我們反對的是因為觀光業而失去這座原本我們再熟悉不

過的城市。」

那種失去的證據隨處可見。

「我舉個例子，」法拉維歐教授說，「幾年前，有一天我必須衝到肉品店買肉煮晚餐，匆忙中沒注意到自己往哪裡去。我進入一間店，才發現自己走錯地方，那是一間賣面具的紀念品店。當我向他們道歉，準備離開時，他們說，不，我沒有搞錯。原本那家肉販最終付不起上漲的房租，而他們是取而代之的新房客。第二年，我又失去了我常去的蔬果店，接著是社區裡的麵包店。現在，我必須與觀光客後方漫長地等待，遲開的麵包店前大排長龍；搭乘水上巴士的情形也大同小異，有時候你只能排在觀光客後方漫長地等待，遲遲上不了船；也許試試推著嬰兒車在街上走動吧──但是人群實在太多，幾乎不可能辦到。」

威尼斯房地產價格飆漲，因為修訂後的區域劃分法鬆綁，對富有的外國人和國際企業比較有利。這些男士說，就連原本應該保護當地人的法律也執行不力。有人買下房子，假裝自己是原始住戶，但接著就私底下出租給觀光客。總而言之，當地人再也負擔不起在威尼斯生活和開店，不得不前往「大陸」居住（威尼斯由一百多座島嶼組成，並非位在歐洲大陸上）。隨著他們消失，診所、學校以及在每座城市生活所需的服務業，也都在看似無止盡的連鎖效應下跟著消失。

「就以法律執行的層面來看吧。威尼斯人生活上的大小事都得跟觀光業爭奪空間：我們大學的學生宿舍跟飯店爭樓，勞工的住宅跟飯店爭地，本地商店跟紀念品店及精品店爭顧客。根本沒剩下多少空間留給本地人。我們總是輸的一方，」克勞迪奧說，「我們的政治人物必須深刻思考，倘若對觀光業團體遊說一再讓步──儘管他們財大勢大，將會造成的社會後果。我們要威尼斯領導圈承認，這是我們的城市；我們有

九六

權利生活在我們的歷史遺產裡。」

「四十世代威尼斯」團體有補救之道。首先，他們要求有關單位嚴格執行所有法律，防止廉價的外國複製贗品冒充精美的威尼斯手工藝品。穆拉諾島的口吹玻璃受到廉價外國仿冒品衝擊，導致更多當地人失業。凱賓斯基酒店（Kempinski Hotels）最近買下了穆拉諾島上其中一間的廢棄工廠。在宣布這家新酒店成立的新聞稿表示：「這棟堪稱珍寶的建築物擁有令人目眩神迷的景觀，僅隔著潟湖與威尼斯遙遙相望，而且直接連到玻璃工匠運河（Rio dei Vetrai Canal）。除了絕佳的地理位置，這家酒店將擁有大約一百五十間客房與套房、一座陽光露台、露天酒吧、咖啡館、水療區與健身中心、一間舞廳，以及完善的會議設施。」

隨著工廠改成飯店，「穆拉諾玻璃」與威尼斯面具等紀念品未來有可能是在中國大量生產，而非在義大利製造。

為了改變市政府領導圈對開放觀光業過於樂觀的固著心態，該團體要求市政府必須公開帳目與稽核資料，以判斷市政府和每位市民實際上能從觀光業獲得多少利益，又有多少落入來自其他國家的有錢人手裡。他們想要立法限制觀光客人數；他們想要改變遊輪航線，不走運河，直接航向大陸，以排除船隻濺起的尾流對地基造成的傷害。「為什麼不讓它們繞路，觀光客下船後再改搭乘小船和巴士？大部分威尼斯人已經受夠這些遊輪直接衝進我們的城市。拜託！別讓他們大搖大擺地闖進威尼斯，彷彿這裡是他們的主題樂園。」

「你可以將觀光辦得更好，同時也給其他產業在這座城市裡生存的機會，」觀光業者馬可說；他舉出架設品質更好的網際網路系統、立法保護傳統工匠，並著重教育和國際會議等方向。

有幾個團體甚至提出挑戰，如果地方和國家領導人一味迴避、拒絕保護威尼斯，那麼它是否應該繼續享有世界遺產的地位。聯合國教科文組織是監督這些遺產的聯合國機構，它們近期花錢刊登一則全版廣告，一方面讚揚威尼斯的「集體文化資產」，另一方面則警告觀光業「可能將脆弱的威尼斯推向一座積水的墓地。」聯合國教科文組織建議威尼斯官方和民間應嘗試多管齊下，設定遊客人數的上限、將觀光客分流、協調訂房，並提供獎勵或誘因「讓觀光客更明白威尼斯正面臨的種種挑戰。」

不只如此。我們又花了一個小時討論給予勞工階級住宅補助的必要性，以及保護公共空間與健保、學校、衛生以及高速網路等服務的新法律。市政府必須全心致力於降低市民的支出，創造「使觀光業以外的事務均能有所建樹的政治意願。否則，威尼斯將變成一座黃金牢籠。」

我們終於從咖啡桌旁起身。一長串折磨著這座城市的種種災難令我沮喪，而作家伊夫林・沃夫（Evelyn Waugh）還曾形容它為「世界上最偉大的倖存藝術品。」

為了避開觀光人潮，我躲到建築師帕拉迪奧（Palladio）的傑作聖喬治馬喬雷教堂（Church of San Giorgio Maggiore）裡，提醒自己威尼斯為何自古便有「最安詳」的美稱[1]。我在那裡停留將近一個鐘頭，教堂外部的柱子往內部開展，延伸到受陽光照耀的聖壇、繪畫和雕像，也讓我從早上那場令人沮喪的對話中逐漸恢復了精神。威尼斯人必須與觀光業最惡劣的一面共同生活。我回到下榻的卡西納飯店（Pensione La Calcina）與比爾碰面；這棟歷史悠久的建築又有「拉斯金之屋」（Ruskin house）的別稱，因為英國藝術史學家約翰・拉斯金（John Ruskin）為了他深具影響力的著作《威尼斯之石》（The Stones of Venice）進行研究時，便曾長住在此；那是一套檢視歷代威尼斯藝術與建築的多冊巨著，在一八五〇年代出版。當時世人就已經把這座

城市視為一座露天博物館，部分原因要歸功詩人拜倫（Lord Byron）將這座運河之城形容成一位頹廢的遲暮美人。「威尼斯曾是如此可人／充滿各式慶祝活動的歡愉之地／世界的狂歡之城／義大利的化妝舞會。」湯瑪斯・曼（Thomas Mann）在第一次世界大戰前夕出版的經典小說《威尼斯之死》（Death in Venice）裡面有一段著名的描述，形容這座城市「一半是童話故事，一半是觀光客的陷阱。」

儘管威尼斯目前陷入的存亡危機遠因由來已久，但它現在卻被二十一世紀的大眾化大眾觀光推向懸崖邊緣。

隔天早晨，就在我們啜飲咖啡、眺望朱代卡運河（Giudecca Canal）之際，一艘遊輪正好從我們面前駛過：接著又是另一艘，然後再一艘。比爾算了一下，不到一小時就有五艘。乘客並排靠在甲板的欄杆上，向下俯看著我們，導遊則透過擴音器大聲地介紹這座城市，內容很難聽懂。這回我們不是把那些遊輪當成怪物看待，而是從我們在那個星期認識的威尼斯人的觀點出發──馬可、法拉維歐、克勞迪奧，以及馬泰奧。他們擔心大量湧入的觀光客，以及遊輪停靠碼頭時柴油引擎持續運轉造成的污染（引擎是它們的主要動力來源）。光是一艘巨型遊輪停靠的空氣污染，就相當於每天一萬兩千輛怠速汽車總合的污染量。在這座禁止汽車通行的城市，那更是一項嚴重的空氣污染來源。

抱持新的觀點，我們搭乘節能減碳但卻相對擁擠的水上巴士系統前往聖馬可廣場。我們在學院站（Academia）上船，渡過大運河，想要尋找真正的威尼斯紀念品。一路上，我們開始計算有多少像布條一樣掛在建築物鷹架上的超大型廣告，上面印有知名演員在推銷服裝、香檳、手錶以及香水的照片。雖然威尼斯人厭惡這些廣告，市政府卻表示他們別無選擇，為了支付鷹架後方建築正在進行的必要維護工作的經

費，也只能接受現實。畢竟這是義大利，堪稱政府治理最糟糕的歐洲國家之一，各級政府都有貪腐與管理不善的問題，但卻也是擁有最多歷史遺產的國家；威尼斯人明白，他們不能仰賴那些通常不識道德為何物、而且遠在羅馬的政治人物能完全提供修復與維護工作的預算。由於所有廣告收入都直接撥入那些計畫，市長表示此舉應該不至於會有人抱怨。為了挽救這座藝術之都，在權衡之下只好將這座城市商業化。

不過某些公民團體則認為，徵收新的觀光稅以支付維修成本，才是比較好的治本之道。

我們在聖馬可廣場碰上了真正的難題。比爾和我想買一件漂亮的穆拉諾玻璃，結果卻看到一間間比鄰而立、足以媲美巴黎香榭大道的名牌時裝店。除了熟悉的義大利品牌，像是普拉達（Prada）、亞曼尼（Armani）、古馳（Gucci）和費拉加莫（Ferragamo），還加入迪奧（Dior）和博柏利（Burberry）。前一天晚上，我們在一家獨特又夢幻的一星級餐廳花朵小館（Osteria da Fiore）用餐，店裡使用的穆拉諾玻璃杯令比爾心醉不已。他向店家詢問那家商店的名字，以便我們能過去買件上好的玻璃製品。結果原來它就在這裡——這家名為島嶼（L'Isola）的威尼斯藝廊，也是當地工匠的作品展示間，便藏身在世界任何大型購物城市裡都找得到的那些高檔精品店之間。

當我們走進藝廊時，立刻為之震懾。在外型完美的高腳酒杯、花瓶和水杯上，明亮的橘色、紫色、綠色和黃色交雜出各種活潑的花樣。我說了一口亂七八糟的法語和西班牙語，希望能誤打誤撞，冒出一個聽起來像義大利語的單字。店員見狀則改口說起法語，過了幾分鐘後才詢問我的國籍。我說美國，他露出微笑，以純正的英語回答：「我們已經不常見到美國人了。歡迎光臨本店。」

他的名字是布萊恩・杜托（Brian Tortle），他出生自英國，後來娶了義大利太太，是位在威尼斯玻璃業做

了二十六年的資深業者。買了一只醒酒瓶後，我問起威尼斯的玻璃業遇到了什麼狀況。

「大眾觀光，」他說，「遊輪、遊覽車旅行團，他們帶觀光客搭船來到島上所謂的玻璃工廠，進入它們的展示間。但真正的玻璃工廠其實是不對外開放的，」他說。

強力推銷的店員告訴觀光客，他們能以「五折」價格買到當地的玻璃製品，不過他們最終付出的金額還是超過實際價值的兩倍左右。那不是穆拉諾玻璃，而是在其他地方大量生產的劣質品：中國、俄羅斯、捷克共和國——誰曉得是來自哪裡。

「我們向有關單位投訴，那是假推銷手法。玻璃商會從未設法推動童叟無欺的觀光風氣。」

與此同時，他的公司直接拒絕加入那個腐敗的體系。他沒有為了拉生意而付佣金給旅行團、水上計程車司機或旅館櫃台人員。顧客也絕對不會在他的店裡發現廉價的玻璃仿製品。

接著他和我們走到外面，依序指出那條街上已經被高檔名牌店逼走的商店。「左邊第一條巷子——以前有一家肉舖、一家花店和麵包店。現在全都消失了，只有那些聞名國際的時尚業者才負擔得起房租。」

於是我們拿著結帳包好的商品，漫步到一家小酒館吃午餐——馬泰奧告訴我們地點，可是要我們答應絕對不能告訴其他觀光客。當然，那家隱密的餐廳裡只有我們不會說義大利語。另外一名外國人則是來自挪威的女子，她曾經在威尼斯住過幾年，這趟回來是為了拜訪朋友。這裡的前菜為自助式，而且都是我在其他地方沒見過的菜餚。我在盤子上放滿鮮豔的紅椒、淋了超美味橄欖油的茄子，最後留下一點位置放鮮美的鰻魚。我們的主菜是魚，當天早上捕獲後就直接送到我們的餐桌前；魚肉鮮嫩無比。能在供應新鮮當日食材的餐廳用餐，真是一大奢侈享受。我們唯一必須做的決定，是應該要喝招牌紅酒還是白酒。棒極了！

回到街上，我們開始注意到讓那些威尼斯朋友擔憂的另一股趨勢——中國觀光潮正在襲捲這座早已過度擁擠的城市。馬泰奧指出最近開始有中國人買下披薩店和咖啡館，以迎接人數愈來愈多的中國觀光客。我表示，會刻意擔心中國人、而不是同樣可能購買房地產卻比較難從外表辨認的俄羅斯人，是否帶有種族歧視的意味。不，馬泰奧說，中國業者只想做中國觀光客的生意。我又提出反駁，國際飯店經常也如此操作。法國人想下榻在索菲特飯店（Sofitel）；美國人則選擇住萬豪酒店。馬泰奧說，中國觀光客的情況更糟糕。有些中國業者被逮到在義大利開設服裝工廠，雇用非法的中國勞工，只為了能夠在衣服上加上「義大利製造」的標籤。我猜「醜陋的觀光客」這個角色繼我們美國人、然後日本人稱職扮演之後，現在輪到中國人登場了。不過話說回來，大家對中國觀光客的唯一期待是能打破所有紀錄，並且從二○二○年開始每年突破一億人次出國旅遊。

唐娜・里昂（Donna Leon）寫了一系列以威尼斯為背景的懸疑小說。書中的虛構主角吉多・布魯涅提（Guido Brunetti）是一名地方警探，多年來他將水上巴士的時刻表記得一清二楚，也知道任何區域最好吃的餐館。在這部系列小說中，運河中時漲時落的河水既迷人又險惡，儘管貪腐問題嚴重，加上外來的現代事物入侵，例如觀光，布魯涅提依然努力打擊城內犯罪。在小說《高尚的光輝》（A Noble Radiance）中，布魯涅提說：「我還記得只要花幾千里拉，你就能在城裡任何一間餐廳或酒館裡好好享用一餐：燉飯、鮮魚、沙拉和美酒。不是什麼大魚大肉，可能就是餐廳老闆平日自己也吃的美食。不過那是在威尼斯

還是一座生氣蓬勃的城市，還有手工藝產業和工匠的時候。如今這裡只剩下觀光客，而有錢的觀光客已經習慣了外表花俏的事物。因此為了迎合他們的品味，我們現在只能吃到看起來美味的食物。」

在那趟旅程的幾個月後，我們參加唐娜．里昂最新作品的朗讀會——那是該系列的第二十部小說。在讀者提問時間，我請她稍微解釋一下，為什麼她寫到觀光時，彷彿那是威尼斯面臨的一個重大問題。

「對現今任何住在威尼斯的人來說，觀光肯定位居疑難雜症清單的榜首，」她回答，「它改變了每個人的生活。」

接著她細數觀光業引起的所有環境、社會、文化以及財政問題，如今比爾和我對那些問題已不再陌生：住宅改成飯店、人口減少、產業流失、失業問題，還有遊輪造成的傷害，包括為了發電讓引擎怠速帶來的空氣污染。

「現在生活在威尼斯就像住在一座露天停車場裡，」她說，「市政府還宣稱遊輪對環境沒有造成任何危害。」

「所以，沒有因為觀光獲利的威尼斯人，當然對市政府不遺餘力獨厚觀光業的作法不滿，」她表示，並指出市政府慣用的兩面手法：一方面順應在地產業的呼籲會有「額外津貼」可以拿，另一方面又對外宣稱那麼做都是為了限制觀光業的必要措施。

現場一名觀眾提出異議，威尼斯看來別無選擇，觀光業是唯一可行的產業。

里昂隨即回應：「從某個角度來看，這就好像對一個正在注射海洛因的吸毒者說，那是他唯一知道的生活方式。」

她說，威尼斯對觀光產業的依賴，就像是在這三十年間逐漸染上的毒癮。政治人物一點一滴給予觀光業者特殊待遇，導致其他行業陸續消失，市民的生活開支急遽上漲，造成今天的威尼斯「幾乎成了一般人無法生活的城市。」

「擁有、經營觀光企業的威尼斯人——他們支持觀光，」她說。但是她不能同意：「我把觀光看作毒癮。但如今一切已經太遲了。是，它是威尼斯唯一的產業。」

任何看她小說的讀者都知道，唐娜‧里昂特別強烈反對那些遊輪。

1 過去的威尼斯曾經一度稱為「Serenissima Repubblica di Venezia─最安詳威尼斯共和國」。

誤入歧途

柬埔寨內戰帶領我見識到觀光的強大魅力。那是一九七〇年代初期，柬埔寨是最後一個捲入越戰的國家，戰爭的規模持續擴大到波及周遭鄰國，它遭受大規模轟炸、無情砲擊，以及隨之而來的恐怖紅色暴政，轉眼間舉國滿目瘡痍。當時我是個還在摸索階段的菜鳥記者，在那段隨時可能面對死亡的過程中，出現任何干擾命運的事蹟都會內心充滿感激。例如，有一次在戰勢險惡的某天，一座露天市場遭到迫擊砲攻擊，造成數十名婦女及小孩受傷，趕在那天結束前，我和柬埔寨同事狄潘（Dith Pran）搭上便車回到城市，離開了這座人間煉獄。

在車上，狄潘和我聊到所見所聞和其中的意義，讓我從恐慌中逐漸平靜了下來。為了緩和情緒，他轉到最熱衷的話題之一：位在柬埔寨西北部的吳哥（Angkor）神廟。

「貝克，」他說，「有機會的話，你一定要到吳哥窟看看。我帶妳去那一帶逛逛，妳當觀光客。」

狄潘後來因為成為電影《殺戮戰場》（The Killing Fields）中的原型人物而聲名大噪（電影根據狄潘與一名美國記者的真實經歷改編而成）*，不過當時他只是一名記者，和其他許多柬埔寨記者一樣，承平時期曾經在吳哥窟神廟附近工作。一九七〇年戰爭爆發後，外國記者立刻雇用這些昔日的導遊、飯店職員以及司機負責翻譯，也幫助他們在短時間瞭解這個國家。這群導遊既熟悉柬埔寨的地理環境，也諳悉歷史文化。路透社（Reuters）便網羅蘇古翁（Sok Nguon）擔任翻譯和司機。蘇古翁曾在法國遠東學院（EFEO Center）受訓；這所法國的考古學院負責吳哥窟神廟的修復工作，並且研究它們的歷史。對當地導遊來說，世界最優美的奇蹟之一：吳哥窟神廟，就象徵他們國家在和平時期的顛峰。

共產黨在內戰初期取得神廟的掌控權，我們這些住在政府控制區的人就被禁止進入。這使得它在我記憶中更甚美麗。在最炎熱、令人氣餒的日子裡，柬埔寨記者不禁回想起開著白色賓士轎車載觀光客去看黃昏時分的神廟。在金邊（Phnom Penh）的戰時市場，依然有人在賣剩餘的神廟拓印，它們是以吳哥窟或吳哥城的古蹟群當中那幾座最著名神廟的走廊與庭院裡的淺浮雕拓印而成，上面主題為印度教與佛教諸神、惡魔與跳舞天使、戰士騎著大象進行的戰役，全部都是描繪「中世紀東南亞最偉大的帝國」高棉帝國的歷史與人物。

他們導遊生涯顛峰是賈桂琳·甘迺迪來到吳哥的那一天。「童年的夢想終於實現，」當她登上斑駁的神廟石階時這麼說，導遊們一路伴隨她，身穿橙黃色僧袍的僧侶也從陰影處偷偷窺視這位前美國第一夫人的身影。那天成了柬埔寨人最驕傲的一天，世人回想起柬埔寨過往的輝煌；而後的內戰時期，他們則眼見自己的國家一天天分崩離析。

「貝克，你一定要看看吳哥的夕陽。」

儘管當時我們經常開著那些先前往返吳哥古城的白色賓士轎車，然而自從在一幕又一幕的可怕場景間穿梭移動，觀光的浪漫卻永遠停留在我二十五歲的靈魂裡。

柬埔寨人必須再等待多災多難的二十年、難以想像如煉獄般的二十年，才能盼到和平降臨。越戰在一九七五年告終，可是戰勝的赤色高棉（Khmer Rouge）卻隨即發動革命，在其恐怖統治下殺死全國四分之一的人民，柬埔寨傳統的社會文化也遭到大量刻意破壞。緊接在那場致命的瘋狂行動後，是另一個衰敗與遭受漠視的十年，直到冷戰的最後十年，柬埔寨驟然成為眾人爭奪的目標，但其實它已經沒有多少戰略或經濟價值可言。

聯合國最後在一九九三年派遣一支維和部隊到柬埔寨，為外國勢力的干預與多年的戰爭劃下句點。他們監督一場民主選舉，但落敗者威脅如果不將他們納入政府，就要發動內戰。聯合國對他們的要求讓步，組成一個聯合政府，成員包括一些優秀官員、一些無能官員與更多貪腐官員，全都在互不信任的氛圍下合作。這些人所要擔負的重責大任，是以極少的資源重建一個氣數將盡的貧窮國家。

不過他們倒是在一件事情上取得難得的共識──觀光業對百廢待舉的柬埔寨能否復原十分重要。經過戰爭、革命、大屠殺、饑荒以及破壞後，這個國家的產業所剩不多：製造業到一九七五年便已全面停擺；在赤柬政權剛成立之初，由於進行太多激進的政治、經濟改革實驗，農業大致上只能維持自給自足的水準；如今放眼望去，只剩以吳哥為中心的觀光業，可吸引富有的中產階級及愛冒險的族群，是唯一能為柬埔寨帶來亟需的外匯收入的產業。

在一九九○年代初期，這樣的構想對一個貧窮國家而言堪稱激進。若不是吳哥窟與它的文化名聲，柬埔寨在國際觀光市場上根本毫無機會可言。不過柬埔寨政府的策略在當時的時空背景下實屬合情合理，因為那個年代的觀光客正流行尋找「充滿異國情調」的旅遊地點，再加上距離柬埔寨不遠的曼谷與新加坡，早已是現代的空中交通樞紐。

在貧窮國家之中，柬埔寨成為利用觀光業作為戰後重建、發展策略的先鋒。理論上，這個國家萬事具備：吳哥窟的精美遺址，其壯觀程度與文化重要性足以媲美希臘與埃及；還有在城市與鄉鎮上隨處可見精緻獨特的法國殖民時代遺產，融合了柬埔寨與法國殖民風格的特色建築，對現代觀光客的吸引力不亞於印度的英屬時代風情。除此之外，這個國家數十年間從未對觀光客開放，讓柬埔寨彷彿披上一層更顯迷人的神祕薄紗⋯悲慘的歷史命運、精美的藝術、舞蹈與餐點，以及兼具魅力與殘酷的名聲，在在呈現出柬埔寨的「真實」色彩。

很幸運地，柬埔寨遇上的時機再好不過。當時觀光業逐漸贏得經濟學者與發展規劃專家的尊重。過去二十年來，觀光已經成為世界上半數最貧窮國家的第二大外匯收入來源，僅次於石油外銷。聯合國世界旅遊組織形容觀光業為「貧窮國家的少數發展機會之一」，並且發表厚重的報告，指引那些貧窮國家如何運用觀光產業帶動現代基礎建設、提高生活水準，以及改善生態環境。然而這樣美好的結果，卻鮮少在世界上一百個最貧窮的國家中實現；到訪的觀光客確實對他們奇特的風俗讚嘆不已，將紀念品塞滿行李箱，在令人驚豔的景點拍下無數張照片，但這些國家靠著向外國觀光客推銷自己而賺進的實際收入，最高數字竟然只占國民生產毛額的百分之五。

柬埔寨的未來之星——觀光業一開始進展得相當順利。年輕的政治人物暨外交官羅蘭黃（Roland Eng）在一九九三年就任第一任觀光部長。這項人事命令的公布令眾人歡欣鼓舞。跟許多同胞一樣，羅蘭黃在赤柬執政期間遭受痛失雙親以及手足（其中只有一人倖存）的打擊。那段期間，他單獨滯留在巴黎唸書，並且在歐洲擔任諾羅敦西哈努克親王（Prince Norodom Sihanouk）的私人祕書，後來西哈努克親王也成為柬埔寨非共產黨流亡政府的公務員及外交官。聰明、擅長多種語言、外交手腕高明的羅蘭黃，每回總讓他接待的外國訪客倍感親切。

身為首任觀光部長，羅蘭黃認為自己扮演的角色兼具外交與商業性質。眾人所稱的外交手腕，是因為現代人除了閱讀報章雜誌或當代歷史之外，也在出國旅遊期間形成他們對其他國家的看法。觀光業能挽救柬埔寨的名聲，讓它從赤柬大屠殺的「殺戮戰場」低點止跌回升；在商業面上，觀光業可以為高品質旅遊的發展方向定調，既能讓柬埔寨跳過其他國家與城市的海灘充斥三流旅館的那種不堪的早期階段，同時也順勢提升人民的生活水準。

羅蘭黃設定了遠大的目標。一開始在柬埔寨的復原計畫遭到各界質疑時，他就排除與柬埔寨政府「友好」的外國企業所提的低階方案，而與總部位在新加坡的豪華連鎖酒店集團萊佛士酒店（Raffles Hotel）達成協議，投資八千萬美元整修柬埔寨最著名的飯店：金邊的皇家酒店（Le Royale）與吳哥市郊的豪華酒店（Grand Hotel）。「那在一九九三和一九九四年是相當大膽的動作，」他告訴我。那些飯店如今已名列柬埔寨最佳飯店之林，堪稱亞洲裝飾藝術風格建築的代表傑作。

為了保護吳哥窟這個最珍貴的國家資產，羅蘭黃全力支持各種嘗試性提案，包括與十六個國家及聯合國

進行一項不尋常的協議，在柬埔寨政府的授權下，由各國人士組成的專業小組負責吳哥窟神廟的復原與保護工作。這項協議最後成功簽署，羅蘭黃的能力也受到重視，他在一九九五年被任命為柬埔寨駐泰國大使；四年後他前往華盛頓遞交到任國書，擔任柬埔寨駐美國大使。

柬埔寨的觀光產業接下來又經歷了幾任新部長，但他們完全缺乏羅蘭黃的能力或遠見。一九九七年，洪森（Hun Sen）在一次政變後掌握整個國家的權力中樞，政府失去了大部分的權力制衡機制。在觀光業領域，那代表今後任人唯親與貪腐的現象都會有增無減。此後，聯合國世界旅遊組織等團體制訂的所有優良觀光管理原則，幾乎全被新政權打破。在洪森政府的統治下，大多數決策都由最核心的高層拍板定案，一般民眾的參與則少之又少。書面明文的法規極少執行，法庭可以用賄款收買疏通，全國上下貪腐的情形實在太普遍，導致外國投資者將它列為到柬埔寨經商的一大障礙。

觀光業為柬埔寨每年帶來二十億美元的收入，但因而致富的主要是柬埔寨的菁英階級，對底層階級的實質幫助並不大。觀光地區周圍的貧窮與失業問題反倒日益惡化，尤其是在吳哥。它的確改變了柬埔寨的面貌——但不是變得更好。最近《國家地理》雜誌進行了兩項調查，評估各國是否重視它們無價的文化遺址和海岸線的維護工作。柬埔寨是唯一在兩個項目中的表現都名列最糟糕的國家。多年下來，吳哥窟依然令旅客驚豔，但是飽受批評的部分包括管理「惡劣」，觀光客人數毫無節制；附近飯店區域過度開發，進而威脅到神廟遺址的續存；以及柬埔寨人當地被排除在因「這項資源」而獲利的對象之外。

柬埔寨觀光業的蓬勃發展，真相原來是政府先從農民手中奪走土地，然後再變賣給分別與幾十位菁英官員關係密切的私人企業。他們是柬埔寨的新度假村、飯店、SPA以及高檔海濱區的幕後推手。《國家地

理》雜誌的評審團特別點名位在南部的那些濱海度假村盡是讓人難以啟齒的開發案，因為有太多低劣的酒吧和旅館、差勁的廢棄物管理，以及猖狂的貪腐風氣。

觀光業最令人不安的一面是柬埔寨被貼上的新標籤——全球性觀光的熱門地點之一。儘管法律明文禁止，男性依然輕易就能找到年輕的男孩或女孩陪伴過夜。就連紅色高棉時期的民族悲劇也已經成為一個有利可圖的小眾市場，以「黑暗觀光」的包裝手法吸引外國觀光客。

觀光客通常會住在有冷氣的四星級飯店，搭乘有空調的轎車四處旅行，在圓滑的導遊照顧下欣賞這個國家，因此幾乎無法察覺這些現象。柬埔寨的美可以令人屏息：吳哥窟讓許多遊客擁有一種難以言喻的神祕感受。在此同時，觀光客也經常因為這種與該國悲慘現代史及貧困生活呈現強烈對比的光輝燦爛而深受感動。

表面上，觀光產業大為成功。如今觀光收益已占柬埔寨國內生產毛額百分之二十；觀光業為該國的第二大雇主，提供了三十五萬個工作機會，僅僅低於服飾業。目前依然是柬埔寨觀光產業頭號人物的羅蘭黃在幾年前就預先警告，觀光業雖然能帶來財富、減少貧窮，以及保護自然與文化遺產，但有效的前提是必須加以規範。「如果放任不管，觀光業的發展不見得能承擔那些角色，」他寫道。

如今柬埔寨成了觀光業誤入歧途的範例。像狄潘及蘇古翁那樣生在法國殖民時期的柬埔寨人，在戰亂中想起昔日引領外國人參觀他們國家的輝煌時，會因為內心油然而生的那種尊嚴和愉悅，獲得極大的鼓舞。

但現在的柬埔寨，與他們記憶中高棉帝國的神祕黃金年代已判若雲泥。

暹粒（Siem Reap）位在柬埔寨西北部，是一座自古吳哥城附近逐漸發展成形的現代化城市。它曾經是一個寧靜的法國殖民市場中心，如今卻成了一座嘈雜的觀光城市，有飯店、餐廳和卡拉OK酒吧，每年會有將近三百萬名遊客來訪，而其常住人口則為十七萬三千人。

進入暹粒市的公路上會經過一長排的飯店——吳哥皇家（Royal Angkor）、阿普薩拉吳哥（Apsara Angkor）、吳哥大華（Majestic Angkor）、吳哥皇后（Empress Angkor）等等，但上述沒有幾家是一流的飯店，其中主要是接待韓國、中國或越南遊客。儘管它們的規模與品質各異，但每間飯店往往都有巨大的假吳哥窟雕塑裝飾守護著大門。那裡有許多按摩店和夜店，像是黑色酒吧咖啡館（Café Bar-Noir）和第一區俱樂部（Zone One Club）。在這些夜生活的據點，店裡許多擔任所謂服務生或女侍的年輕男女，其實背後的身分都是娼妓，就像他們在部落格上寫道，他們均可「任君挑選」。暹粒市的夜生活對外國觀光客來說節奏明快：四處都有現場表演音樂、卡拉OK、按摩店、酒吧和毒品，背景映襯著一座頭上掛滿七彩燈光、蒼鬱繁茂的熱帶城市。

一心追求大眾觀光幾乎摧毀了這座城市的迷人之處。如今只剩暹粒河流過的市中心，其沿岸的舊城區還能看見僅存的魅力。老字號的豪華酒店建築與花園是那個區域的核心，舊城區內有許多傳統的木造柬埔寨住宅和法國殖民時期的別墅，咖啡館依然按照習慣讓顧客在綠葉成蔭的樹底下用餐。若往市中心的方向走下走，那裡設有頂棚的市場則順利保存下來，匯集了攤販、藝術家，以及充滿活力的當地人。到訪的大部分觀光客都是亞洲人，其中又以南韓與越南的人數居冠。他們可直接從首爾、河內或胡志明

市飛過來。幾乎每天都有來自曼谷、新加坡、寮國永珍以及馬來西亞吉隆坡的班機，載來更多鄰國的遊客。歐美觀光客現在顯然成了少數，即便他們每年也有數千人來訪，將柬埔寨的觀光總人次從和平普選後的第一個完整年份：一九九四年的十七萬六千六百一十七人次，推升至二○一一年的近三百萬人次。如今柬埔寨的線上申辦簽證服務，更讓它成為全世界最方便造訪的國家之一。

吳哥窟自然是觀光客湧入的主因，如今它在「死前非去不可的一百個地方排行榜」上占據了不敗的地位。吳哥窟的尖塔已經加入埃及金字塔、印度泰姬瑪哈陵以及中國萬里長城的行列，成為旅人必訪的古代奇蹟。旅遊作家紛紛讚嘆那些多不勝數的神廟，並且不只一次將巴戎寺（Bayon）外牆的雕刻形容為人間極品。從這個角度來看，從古至今改變的地方極少。古代詩人試圖捕捉吳哥王朝時代的宏偉，它的神廟城市

「包圍在廣大城牆裡，彷彿環繞在世界周圍的山脈……壯觀的大道、街巷以及有寬廣階梯的廣場、房屋、集會堂和諸神的住所。」

池塘裡點綴著盛開的蓮花，紅鸛與鶴鳥的鳴叫在四周回響著……自十五世紀吳哥王朝瓦解、帝國首都遷到金邊後，那些景象大部分便已不復存在。由池塘與灌溉溝渠構成的複雜供水系統是它古老過往留下的殘影。如今這座古城只剩熱氣與灰塵等著觀光客抵達，他們搭乘計程車來到主入口，支付二十美元的費用給政府，加入大多數時間數量都相當龐大的觀光人潮。輝煌的神聖空間徹底消失在導遊們此起彼落、以不同的語言引領大批外國人參觀的叫喊聲中。在這個觀光勝地，參觀人數沒有上限。

導遊其實也很為難。「這樣很糟。我們大部分時間都會略過某些行程，因為遊客實在太多了，我們一直被推著走，或是被推開，」導遊小伍說，「我們導遊會聊到這一點，還有其他很多事情——例如，該規定

限制一天能有多少人進入參觀，應該有更多區域與人群隔離開來，興建更多木棧步道，還有政府應該阻止為求方便控制大象而在牠們頭上放長針的惡行——那些大象經常痛得掉下眼淚。」

觀光客也不大好受，旅途上種種的挫折和不愉快令人難以忍受，直到他們首次瞥見那些尖塔，看到神廟裡天女（Apsara）雕像的優美曲線，並且找到前往塔普倫寺（Ta Prohm）的道路。塔普倫寺仍然維持早期法國考古學家發掘它時的最初面貌，榕樹與無花果樹的樹根交錯盤據在石頭上，整座叢林包圍著這處聖地。

我在女兒莉莉的二十歲生日時，與她到此進行一趟母女之旅，透過她的眼睛看到這裡的一切。在那趟旅程的第三天，她愛上了吳哥窟，一大早便起床率先來到入口處，並且一直待到日落關門前的最後一刻。她沒有心情聽我一再抱怨討厭的人群擋住視線，更破壞了吳哥窟的氣氛。她拜託我別再那麼煩人。到了最後一天，她乾脆獨自前往。

她說得沒錯。我確實抱著懷舊之情與不切實際的期待，希望吳哥窟能恢復昔日的光輝。我向女兒道歉，那天下午我們兩人坐在一起欣賞吳哥窟的日落。

在隨後的一趟旅程中，我發現當時自己的抱怨並非無的放矢。事實上那些無止盡的觀光人潮對吳哥窟的維護工作極為不利。今日所見的神廟群與走道、護城河與堤道，都是在十二世紀重新改建，並且在闍耶跋摩七世（Jayavarman VII）統治期間達到頂峰時留下的遺址，前後歷時五百年。如今不到十年的時間，觀光客與觀光業開發的衝擊正威脅著這座古城立足的根基。

吳哥窟神廟的興建目的是拜神與默觀。統治者投注大量財富在神廟上，除了在尖塔鍍上金與銀，並且委託工匠製作紀念其征戰功績的浮雕以及印度教神祇的雕像，而那些神祇的樣貌其實很接近吳哥的國王與王

后。當時出入神廟的人數僅數百餘位，而非今日的上百萬人。

「當然，這些神廟不是用來迎接全世界，只是用來向神祈禱。它是純粹為了神而建造，甚至不像西方的大教堂也提供民眾集會之用。」法國遠東學院院長多明尼克‧蘇迪浮（Dominique Soutif）表示。

蘇迪浮坐在這間知名學院位在暹粒市的辦公室裡。法國考古學者從一九〇七年開始，便在這裡修復與研究這些神廟群，而且確實透過他們的研究讓世人重新認識柬埔寨的古代歷史。我上一次造訪那間辦公室是在一九七四年，當時戰爭仍在進行中，考古學家柏納德—菲利普‧格羅斯列（Bernard-Philippe Groslier）正準備關閉學院。雕像經過謹慎地包裝與標記，準備運走；圖書也依照分類仔細裝箱。從那裡透過雙筒望遠鏡，便可從五英里以外看見吳哥窟的尖塔。你能感受到一股眼前熟悉的事物即將消逝的恐懼。

格羅斯列與他的父親喬治都是學者出身，奉獻一生所學和精力給吳哥遺址，此時兒子卻不得不放棄它。我問，他是否想過一旦赤東政權占領後，也許會破壞這些神廟。他搖搖頭說可能性很低。吳哥神廟的象徵意義對交戰雙方來說都很重大：小至能凝聚民族的認同與愛國情操，大至提升柬埔寨文化的優越性。他說，他相信無論哪一方的軍隊，都會比尊崇吳哥石雕的柬埔寨人更妥善地保護神廟。果真如他所說，直到一九七九年才結束的六年內戰與赤柬革命期間，神廟的狀況大致完好，只有因為腐朽造成的自然損害。

相反地，從戰爭開始，最惡劣的罪犯是土匪，他們不但偷走雕像，甚至經常砍下頭部，而現在的破壞者則是觀光業。蘇迪浮大略描述數百萬觀光客對遺址造成的立即損害，他們在神廟四周到處走動，不但用手指碰觸雕工精細的雕刻，手臂還不時掠過石頭產生摩擦。

「由於每天的觀光人潮，位在山丘上的巴肯寺（Phnom Bakheng）已經造成相當嚴重程度的剝蝕，」他開

始說，「因為觀光客造成的損害，吳哥窟的階梯表面變得很光滑。每天無可避免地受到數百萬名觀光客觸摸，對年代久遠的淺浮雕更是一大傷害。我親眼看過韓國導遊為了說明牆上的歷史事件而用棍子敲打那些淺浮雕。這些都是開放觀光業無法避免的現象。」

那可以用什麼方法來減少觀光客人數，防止這種漸進式的傷害？他的回答讓我恍然大悟，頓時明白箇中道理。

「沒有你想的那麼簡單，」他告訴我。「少了觀光客就不會再有經費，到時所有的修復和研究工作就得停擺，」他說。

那是外國的古蹟修護專家和考古學者在此工作必須付出的代價：他們已經成為一支非常幹練的清理團隊，以修復觀光人潮造成的損害作為有權主導吳哥窟修護工作的回報。大致的情況如以下安排：自從開放吳哥窟吸引數百萬觀光客，為這個貧窮國家帶來數十億美元的收入後，這樣的觀光人潮吸引外國投資者投入更多資金到這個國家，而其中不少錢最終都進了官員的私人帳戶。儘管這個體系對某些人來說運作得很順暢，但背後卻是完全依靠吳哥窟神廟昔日的輝煌燦爛，因此它們必須進行專業的修復與維護。

此時外國的考古學者與他們的政府正好可以順勢介入。為了在吳哥窟的修護工作扮演關鍵角色，十六個國家的政府願意提供他們的專業、勞力和金錢，修護與研究這座遺址。柬埔寨政府也樂於接受這項提議，前提是修護工作不得妨礙吳哥窟的觀光業發展。

這些國家與聯合國共同組成吳哥窟歷史遺址保護與發展國際協調委員會（簡稱ICC-Angkor），柬埔寨政府則成立相對應的窗口「吳哥暨暹粒地區保護管理局」（簡稱APSARA，與外國團隊攜手合作，同時吳哥窟作為「一

座歷史遺址、自然景點和觀光勝地」，柬埔寨政府保有與其相關所有決定的權力）。

為了提高工作效率，委員會決定由每個國家各自「認養」一座神廟，並且豎立告示牌，表明是匈牙利、日本、印度或美國資助那座神廟的復原及維護工作。其中德國是石頭保存的專家。法國則訓練了三百名保護柬埔寨遺產特警，防止竊賊用榔頭和鋸子砍下雕像、淺浮雕及門楣。今日竊賊在官方治理範圍內的吳哥地區已大致絕跡。各國皆讚揚「柬埔寨當局具有非常開放的胸襟，全盤思考該國的經濟、環境與社會政策等各方面利益，換成其他國家可能依然會小心翼翼地守護，不肯輕易放手。」

蘇迪浮表示，若不考慮觀光業的角度，這項提案確實奏效。「吳哥窟要募款很容易──畢竟它就是一幅美麗的景象！」而且柬埔寨在精深的藝術世界贏得了國際的友誼，相當聰明地利用外國的專業知識和資金來保護一項世界級的文化遺產。

「多年來，我們每天與這裡的人一起工作，協助培養柬埔寨的考古學家，」蘇迪浮說；他為他們列出所有的海外獎學金和研究。「這是開發中國家的一個獨特案例，對開創這個體系的聯合國教科文組織也是一則正面的範例。」

然而這個組織的一份報告也指出他們的影響力的確受限：「我們從不討論他們應該怎麼做，畢竟我們沒有那個權利──那是柬埔寨人的問題，但我們能夠談論其他的相關議題。」

外國政府能討論的是各種維護工作的構想──關於如何規劃神廟遊客的流動路線，鼓勵民眾造訪吳哥地區「三大」神廟以外的地方：三大包括被視為柬埔寨「蒙娜麗莎」的吳哥窟（另外兩座神廟為塔布籠寺與巴容廟）；以玻璃保護某些淺浮雕；在磨損的石階上裝設木梯，以因應人數過多的外國觀光客。有些組織則比

較不忌諱描述損害的實際情形。非營利組織全球遺產基金（Global Heritage Fund）在二〇一〇年提出報告，「每年約有數十萬名遊客爬上吳哥窟遺址，導致這座獨一無二的高棉石造文物嚴重惡化。」根據這份關於保護文化遺址的報告顯示，自從二〇〇〇年以來，吳哥窟的遊客人數增加了百分之一百八十八，帶來這種程度的破壞自然是無可避免。

另一個日趨嚴重的問題是水資源。暹粒市沒有現代的供水與廢棄物處理系統可供這些觀光客使用。神廟的地基正在逐漸下陷，因為周遭飯店均大量抽取地下水，挖掘深度多達兩百六十英尺，深入池塘和地下含水層，只為了有足夠的水量供觀光客洗澡、沖馬桶、清洗他們的衣物，以及灌溉飯店的庭園造景和高爾夫球場，而用水速度之快遠超過環境的供應能力。在沒有足夠的廢水過濾及處理系統的情況下，暹粒河也因為任意排放廢水而遭受污染。

結果就是神廟的地基持續受到威脅。光是在巴戎寺，就有四十五座高塔開始下陷。專家擔心當地的砂質土壤層會讓正在受損的地基變得更不穩定，隨時可能危及其他神廟的維護工作。

考古學家宋蘇北（Son Soubert）是柬埔寨憲法委員會的委員，他率先在一九九五年提出神廟嚴重下陷的問題，可是獲得的響應有限。「我國當局顯然十分無知，眼中只有金錢利益，反而加速損害了他們原本要保護與修復的遺址，」他告訴我。

世界銀行在二〇〇六年一份關於柬埔寨觀光業的報告提出類似的警訊，指出由於暹粒市的大眾觀光缺乏規範管理，「能源、用水、污水與廢棄物全都是眼前的重大問題。」

修復神廟的那些外國政府還額外肩負解決供水問題的責任。在一份報告中，各國團體婉轉地表示，水資

源是「一項錯綜複雜的議題，神廟的存亡必須與暹粒市過度積極開發的步調互相協調。」

在柬埔寨政府的同意下，分別由日本提出一項總體規劃，為暹粒市建造一套現代化的供水系統；韓國展開興建新的排水與污水網絡；法國負責整頓、清理洞里薩河（Tonlé Sap River）。亞洲開發銀行則提供放款給某幾項計畫，另外有幾家飯店也已經承諾裝設廢水回收系統，這些計畫的目標都是為了修補抽取地下水對吳哥遺址造成的傷害。

然而柬埔寨政府完全無意揪出私自抽用或鑽取地下水的元兇，或是全面測量至今總共有多少地下水被抽走。如此可能使外國大型企業對當地觀光業的投資有所保留。

南韓是柬埔寨觀光產業的最大金主。南韓人對柬埔寨經濟的整體民間投資金額高達數十億美元，尤其是以觀光業為重點項目。（只有中國在柬埔寨的投資金額超過南韓。）

大韓航空幾乎天天都有從首爾飛往柬埔寨的班機。在暹粒市，韓國人投資了餐廳、飯店和卡拉OK酒吧。其中最大的投資案是為暹粒市興建一座造價十六億美元的國際機場，理論上可以讓每年前往神廟的觀光客人數提升到一千四百萬人。另外一家南韓開發商正在吳哥窟附近興建一座造價四億美元的賭場度假村，並且公開宣稱其目標是從澳門與新加坡手中搶走出手闊綽的賭客。柬埔寨政府不只大方答應提供企業稅優惠與低博奕稅等獎勵措施，總理洪森甚至在金邊親自設宴款待開發商高層。

韓國人在此地相當受禮遇，政府罕見地同意一間韓國企業公然在神廟裡鑽孔，好能安裝「吳哥窟錄製綜藝表演節目」的燈光裝置。那位告發這起事件的柬埔寨民眾抱怨，那間公司公然在神廟裡鑽孔，好能安裝「吳哥窟夜間秀」的燈光裝置。儘管那個節目後來取消了，可是這間韓國公司不但並未受罰，反而是政府威脅要逮捕這位告密者，讓他嚇得倉皇逃離

自己的國家。

柬埔寨政府鐵了心要將吳哥窟變成觀光搖錢樹。許多人可能會問，讓一個貧窮國家能賺到數百萬美元有何不妥？答案是，那些巨額的觀光收入幾乎幫助不到大部分的柬埔寨人民。

暹粒省就是一個鮮明的例子。

一九六〇年代，在爆發內戰與大屠殺之前，暹粒是柬埔寨人均收入最高的一省，知名的魚米之鄉；對照今日雖然有數十億美元的觀光業，其人均收入卻遠低於全國平均值。觀光業改善窮人生計的希望在暹粒省慘遭失敗收場。根據聯合國駐金邊代表道格拉斯‧布羅德里克（Douglas Broderick）表示，該省「外流」的收入金額之高在全世界數一數二。

「非洲某些地區留在當地的觀光收入金額都比暹粒省還要高，」他說。

布羅德里克指出，二〇〇九年聯合國開發計畫署的一份報告指出，大部分的觀光收益最終都沒有落入窮人手中。「暹粒省的扶貧收益（pro-poor benefit）非常低，估計只占總觀光收入的百分之七，」與鄰國的越南和寮國相比，這個數字顯得非常不堪，因為這並不是缺錢導致的結果⋯在柬埔寨的直接外國投資至少有三分之一都投入觀光業。該報告指控政府貪腐、法規不彰，以及管理不當都是肇因。

柬埔寨官方位在暹粒省的吳哥窟與暹粒區保護暨管理局證實，窮人的困境隨著觀光業蓬勃發展而更加惡化。「暹粒省現在是柬埔寨最窮的省份之一，」該局的吳梭密（Uk Someth）寫道，「村民從觀光業中獲利極少，好處都讓外國投資者與供應商拿走了。」

外國投資的當地飯店有將近百分之七十的必需品是向柬埔寨境外的企業進口；只有百分之五到十的食物

來源是向柬埔寨的農民購買。訓練有素的外國員工受雇從事高階工作，而柬埔寨人只能爭取工時長、不需受訓且受限於季節的低薪工作——根據聯合國國際勞工組織的研究顯示，這是觀光產業低端常見的一則問題。

「這裡的民眾每天生活在這麼多財富之中，然而暹粒省的平均月薪卻只有三十美元。」法國遠東學院的蘇迪浮表示，「當地的柬埔寨人白天打兩份工，晚上唸書，窮盡一切努力改善他們的生活。他們很勇敢。」

吳哥窟的導遊小伍告訴我，貪腐問題是找到好工作的另一項障礙。在柬埔寨若想要達到任何目的，就非得走上行賄一途。比方說，想在吳哥窟擔任正式導遊，柬埔寨人必須就讀政府官辦的導遊學校，學費是一百三十美元。可是如果沒有行賄承辦人員，幾乎不可能入學。

小伍打從心底不願行賄，因為他是還俗的僧侶。二十九歲的他在暹粒省出生長大，在三年前離開佛寺時，他已經熟讀了談論高棉帝國上座部佛教信仰與錯綜複雜歷史的文章，足以通過導遊考試。不過，他還是必須就讀導遊學校才有資格考取執照。頂尖旅行社的導遊日薪約落在十五至三十美元；旅行社一天則向觀光客收取六十美元。「就連正式導遊要賺錢過好一點的生活都很困難，」小伍說。

總理洪森的說法卻不一樣。他最近在一次演說中聲稱，觀光業是柬埔寨的「綠金」，「在改善當地人生計的過程中扮演重要的角色，受益者主要是位在觀光景點周遭的當地社區。」

觀光客不是笨蛋。他們看得見舒適奢華的美好觀光行程與身邊的貧窮之間存在的鴻溝。有些人甚至想更進一步瞭解，為何少數的柬埔寨菁英階級過得如此舒適，而一般的柬埔寨平民卻是一貧如洗。柬埔寨的年

平均所得是兩千美元，大約有百分之三十的柬埔寨人生活在該國貧窮線以下。對於許多觀光客而言，這是

他們第一次見到這般程度的貧窮，進而感到自己必須回饋，無論是捐獻金錢或擔任志工。

這種一時的念頭已經制度化，形成「旅遊善行」或「志工旅行」，並且蔚為風尚。全球各地都有旅行社

與非營利團體提供創新且較容易上手的方式，讓人在度假時做公益。在非洲、中南美洲以及亞洲的部分地

區，這種善行已經幫助了一些當地家庭與小型社區。但有些計畫則沒有任何貢獻可言，只是讓外國觀光客

因為眼前不平等的現狀而面露窘色之餘，感覺自己的良心能過意得去。

在柬埔寨，這些懷抱善意的觀光客已經成為詐騙集團眼中的肥羊。有一個叫作「詐騙柬埔寨」

(Scambodia) 的網站便公布不少的假孤兒案例。其中一個號稱「到海外當志工」的行程要求每位志工到孤

兒院工作時，必須繳交一週一千美元的食宿費——事實上，那些孤兒都是附近家庭的小孩，有一名年輕的

外國志工揭穿這起集體詐騙事件。

就連正牌的機構也引發質疑。位在暹粒當地的一家孤兒院，晚上經常派出小孩舉著布條，在酒吧街一帶

遊行，打鼓、跳舞，邀請觀光客「造訪我們的孤兒院」。待觀光客上鉤後，有人會開車將這些肥羊載到市

郊一棟新建的大樓。接著他們被帶往一處庭院的露天看台，台上有年幼的孩子在那裡跳舞，並且在以彩帶

裝飾的舞台上搬演傀儡戲；台下則會傳遞一個桶子，直到外國觀光客用美金填滿它。在計畫的最後，觀光

客在特殊的日子會受邀回去造訪那些孩子，與他們一起玩耍，「給予他們錯失的愛。」

在那感人的日子裡，觀光客通常會加碼捐款金額，並且留下真誠的字條，說他們多麼感激能有這個機會瞭

解這些孩子的愛。有一位女人寫道：「現在我知道安潔莉娜·裘莉 (Angelina Jolie) 為什麼會認養那麼多沒

了父母的孩子。」

有一天我未事先告知就前往該處，當時發現有三十六個孩子在無人看管的情況下在大樓周圍奔跑。沒有人到學校上課。一位叫克里斯欽的外國觀光客是來自多倫多的二十幾歲年輕男子，他在一間大客廳裡跟幾個年紀較大的男孩玩耍。因為沒有人攔阻，我逕自上樓，看看那些孩子從這些「捐獻」上獲得什麼好處。

他們的臥室一團亂：裡面沒有床或櫥櫃，只有扔在髒地板上的衣服和床單。浴室上了鎖；孩子說鹽洗室壞掉了，他們都是在外面洗澡。他們帶我去看後院裡的水泵，有幾個小孩正在那裡抹肥皂和沖水。

他們說自己不期待被人領養。十八歲男孩蘇方（Sophan）說，四年前孤兒院提供地方給他住時，他本來是跟姑姑住在一起。「我們跟外國人玩，」他說，「沒人領養。」

持平來說，那個機構其實從未說過這些孩子能主動領養。

二○一二年，聯合國發表一份關於柬埔寨孤兒的報告，名為《最良善的立意》（With the Best Intentions）。這項研究表示，那是一套對孩子的傷害多過幫助的畸形制度，而外國觀光客則是背後的主要贊助者。這些孤兒院裡的孩子通常父母至少有一人在世：其中雙親健在的比例甚至高達百分之四十四；百分之六十一有單親或親近的直系親屬。他們貧窮的家人選擇讓他們待在孤兒院，懷抱著孤兒院會提供他們教育的錯誤期待。

結果，這些假孤兒卻將應該上學的日子用來募款。

「觀光客在贊助家庭照護上扮演重要的角色，」這份報告表示，並指出孩子待在孤兒院裡跟外國人玩耍，或被人從學校帶出來跳舞給外國人欣賞。更令人側目的是，雖然目前是柬埔寨現代史上首度出現和平

與穩定的時期，然而自二○○五年以來，被送到孤兒院的孩子卻增加了百分之七十五。

「有時候我認為，許多人在度假時都把腦袋留在家裡了，」PEPY[1] 的美國創辦人丹妮拉・露比・帕比（Daniela Ruby Papi）表示；這個位在暹粒省的非營利組織，對於一廂情願以為能在幾天或幾星期之內改變他人生活的西方遊客提出質疑。任何生活在已開發世界的人都知道，那些慈善志業往往需要多年的心力投入，不可能立竿見影。

在自己家鄉鮮少擔任志工的觀光客是很容易上鉤的獵物。在目前已發現的騙局中，有些觀光客協助出資、甚至建造的學校，其實永遠都不會有老師或學生，或是他們出錢贊助那些早已鑽鑿好的水井。

對於想當志工的觀光客，帕比手中有一份注意事項清單，不過她認為度假時你能做的最多就是更深入地認識柬埔寨，瞭解當地人民的喜樂與困境。她提供單車行程，讓外國觀光客有機會深入鄉間，與她們致力於教育、衛生與環境的柬埔寨伙伴們見面。她們的目標是讓觀光客走出自己的虛幻想像，真正踏入現實世界。「那是一件他們能做的事，」她說。

她說，如果你想對窮人提供金錢上的援助，那麼就應該不吝給小費。

數　十名身穿灰色、橙色和緋紅色僧袍的剃度僧侶魚貫進入現代建築風格的吳哥索菲特度假酒店（Sofitel Angkor）餐廳。僧侶們端著盤子取餐時，外面的鐘聲打破了靜默。他們前來吳哥慶祝一年一度的衛塞節（Vesak Bochea：紀念佛陀誕辰、成道與涅槃的日子），為上座部佛教最神聖的節日之一。柬埔寨獲得舉辦這項

旅行的異義

一二四

世界宗教聚會的殊榮，在吳哥神廟進行祈福儀式，晚間還有多彩的燈光秀；餐會則是慶典活動的一部分。

柬埔寨觀光部長唐坤（Thong Khon）為此專程飛到暹粒市，迎接來自其他亞洲國家的高僧，我也抓緊機會與他會面。

這家酒店的法籍總經理夏爾－亨利·謝維（Charles-Henri Chevet）帶領我們到餐桌就坐，並且感謝部長為柬埔寨觀光業所做的努力。部長得意洋洋地看著在保溫餐台前排隊的僧侶，「我們能向全世界推銷柬埔寨。」

柬埔寨——奇蹟王國，」他說，「佛教的國度柬埔寨。」

原本是一位醫生的唐坤在殘暴的紅色高棉統治期間失去了大部分的家人，包括他失明的父親。赤柬政權遭推翻後，唐坤選擇留在國內，拒絕移民至西方國家。他先從事公共衛生領域工作，然後擔任金邊市市長。唐坤說，當自己被任命為觀光部次長時，他對商業或觀光根本一無所知；到了二〇〇七年，他再躍升為部長。跟其他政府高官一樣，經歷了二十年來難以想像的苦難和折磨，熬過戰爭、革命，以及更多戰爭與占領，他們的生活終於能過得舒適安穩。

「我們從一無所有開始建設，」他說，「我幾乎是邊做邊學。」

在新政府的規劃中，比起經濟發展和追求物質進步，社會正義與平等的問題都是次要考量。由於柬埔寨從戰爭中浴火重生，每年該國的整體經濟成長率均達百分之十，洪森與他的內閣成員相信，只有他們才有能力領導這個國家。

唐坤與我邊用午餐邊交談；關於我提出的問題，沒有一則讓他擔憂。他說貪腐、賄賂、忤觀光或神廟地基下陷的問題，不是已經解決，就是太誇大其詞。

「我們會改變——我們要從大眾觀光轉變成未來的高品質觀光業，」他進一步說明他的意思，「我不是指希望到訪的觀光客變少，而是我們的觀光業必須更有效地管理……我們正在努力加強。」

他說，無論是神廟地基下陷以及相關用水短缺和污水處理問題都正在解決，這有部分得歸功聯合國的從旁協助，尤其是日本、韓國和法國政府。「問題惡化的情況已經結束。沒錯，以前是有問題，可是現在這個地區已經公認受到妥善的管理。」

他以同樣輕鬆的態度面對性觀光狩獵的問題。「政府的政策不可能鼓勵性觀光——我們會打擊它，全力打擊販賣兒童和雛妓的問題。」

他猶豫了一下。「觀光業會造成正反兩面的衝擊，」他說，「正面效應是提供人民就業機會和收入，負面效應則是毒品、賣淫，有時還有犯罪，但問題並不大。」

他說，他很驕傲柬埔寨已經通過嚇阻這些「負面效應」的法律。他的團隊正在研擬一項全新的總體觀光計畫，可以處理當前所有的敏感議題：永續性、氣候控制、生態旅遊、生物多樣性、保護野生動物，甚至是「為窮人作出貢獻」。

我告訴部長，我的研究顯示出不一樣的情形。觀光業往往是加深這個國家不平等、不公義和悲慘現況的元凶。法律從書面上看起來或許不錯，但相關當局卻執行不力，一昧地偏袒有錢有勢的權貴。窮人被從自己的土地上趕走，接著土地再被轉賣給出價最高的人，既無視產權，也無視對原本受保護的荒野或環境帶來的不良後果。

唐坤搖搖頭。他說，驅逐居民是為了清出土地，讓國內非熱門觀光地區的新開發案順利展開。目前外國

觀光客有半數會造訪暹粒地區，可是只有百分之三會到緊鄰暹羅灣的南部海灘。政府必須擴大觀光業的基礎，所以那些農民失去他們的土地、家園和生計是必要之惡。

「我們必須讓觀光多樣化，擴展到海灘，到海岸地區，」他說，「我們的新策略是讓南部成為新的觀光勝地。」

唐坤另一個強化柬埔寨觀光吸引力的宏大構想是推動「黑暗觀光」，也就是大屠殺觀光。觀光部希望在赤柬時期曾經刑求、殺害或掩埋受難者的地點上，安排一條由官方規劃的「大屠殺觀光路線」。他說，其實許多觀光客已經慕名而來，「至今累計前往吐斯廉刑求中心的外國人，甚至比柬埔寨的人口還多。我們希望推動……導遊在倫敦受訓……未來能帶來更多觀光客。」

觀光部並沒有依循羅蘭黃當初的構想，希望能洗刷烙印在柬埔寨近代史的人性黑暗面、殺戮戰場之地等惡名，反而是打算將它變成觀光賣點。

吐斯廉原本是一所再平凡不過的中學，後來卻成為柬埔寨的奧許維茨（Auschwitz）。赤柬政權在一九七五年戰勝後，將這座有成排樹木的寧靜校園變成該政權的訊問與刑求中心。那段期間至少有一萬四千人在那裡遭鞭打、強暴、水刑、倒吊，眼看著心愛的人被處決，自己再遭到殺害。所有受難者在登記時都拍了照片，母親往往手中抱著她的孩子。從前我認識的一些柬埔寨人就是在那裡遇害。

越南人在一九七九年入侵柬埔寨時發現了吐斯廉，並且將它原封不動地保留下來，只略為修建幾個小地

方後改成博物館。他們留下用磚牆隔成牢房的教室，以及傳統紅白色磁磚地板上取代課桌椅的刑求工具。

赤柬政權留下每位受難者的個人紀錄，全都歸檔存放在櫃子裡。越南人把受難者的照片布置在牆面上，並且對外開放博物館，這項舉動明顯具有宣傳目的，想藉此證明他們占領柬埔寨的行動有理。

今天，吐斯廉是金邊市最受外國觀光客歡迎的景點，每天平均有五百人次造訪。它是觀光部長推動的大屠殺觀光路線中最重要的一塊拼圖。柬埔寨現在也加入了黑暗觀光的行列，其他類似的觀光行程還包括德國達郝（Dachau）和波蘭奧許維茨的死亡集中營、波士尼亞的塞拉耶佛（Sarajevo），以及盧安達的吉佳利（Kigali），而且現在有旅行社專門經營那些行程。

設立博物館向大屠殺或大規模攻擊遇難的受難者致敬時，紀念與剝削之間往往只有一線之隔。先前觀光客參觀二○○一年九月十一日聯合航空九三號班機墜毀地點的行程時，美國賓州農民向每人收取六十五美元，曾經引發不少質疑聲浪；柬埔寨向參觀大屠殺路線的外國觀光客收費，也掀起了類似的爭議。

該館良知委員會主委麥可・亞布拉莫維茲（Michael J. Abramowitz）表示，世界上其他大屠殺博物館的館長也不斷思考著那些核心問題。大屠殺博物館和紀念遺址經常拒絕營利的構想，並且表示他們設立的宗旨為傳達和平與理解。有一項不容破壞的基本原則是以受難者的尊嚴為優先，標示他們的姓名，盡可能完整地述說他們的故事。在美國大屠殺紀念博物館（U.S. Holocaust Memorial Museum），倖存者在展示設計上一直扮演著重要的角色。

「大屠殺機構一向竭盡所能地避免有任何跡象顯示它們利用大屠殺歷史來募款，或是從數百萬人的死亡與苦難中牟利，」亞布拉莫維茲說。

而柬埔寨選擇以它的大屠殺觀光路線來紀念歷史，同時不忘牟利。待整修與恢復吐斯廉後，政府鼓勵遊覽車將外國觀光客載到那裡。門票價格為兩美元，外加導覽費用三美元。

在裡面，博物館破壞了尊重受害者的基本原則。震撼人心的照片便懸掛在吐斯廉校園各處，但大多數的受害者都是無名氏──既沒有姓名，也沒有關於他們生命與死亡的故事，即便相關資料已經公開幾十年。

相反地，展覽從頭至尾地強調赤柬政權的殘暴，以及他們如何對這些人施以酷刑。大部分遊客離開博物館時都驚駭不已。

附近還有瓊邑克（Choeung Ek），位在金邊市南方的萬人塚，赤柬政權在那裡處死了無數柬埔寨人，最後草草將他們埋在超大型的集體墓穴裡。它是預定的大屠殺觀光路線上的第二座遺址。政府以現場蒐集到的八千九百八十五顆受難者的頭顱，豎立起一座紀念碑。這些骸骨自發現後，從來沒有進行過佛教信仰的宗教儀式和火化，而是就地長期展示，有些依照年齡與性別排放，但仍然沒有姓名。它非但感覺起來並不像一個神聖的空間，對死者或生者來說，反而都是一種徹底的褻瀆和羞辱。

二〇〇五年，柬埔寨政府將瓊邑克變成具商業性質的官方企業，與一家日本公司簽下為期三十年的契約，以加強它在觀光業上的發展可能。日本人增添了一些便利設施，並且興建遊客中心，將入場費由五十美分調漲至兩美元。專門記錄與還原赤柬政權罪行的真相的柬埔寨文獻中心（Documentation Center of Cambodia），其中心的執行長裕昌（Youk Chhang）曾經試圖阻止這份合約。他表示：「日本人將赤柬政權下倖存者的靈魂商業化，提供膚淺的教育給外國觀光客。」

「直到今日，如果我們依然不能瞭解將那些受難者的記憶商業化背後的道德問題，那麼又要如何從歷史

學到教訓，使它無法重演呢？」他說。

政府高層對裕昌的憤怒有些意外，便邀請他設計大屠殺遺址的適當展示方式，以及提供導遊訓練的專業意見。裕昌告訴我，他同意參與這項總體規劃，以確保那些遺址能真正發揮教育功能。

第三座遺址是位在柬埔寨西部的安隆汶（Anlong Veng），也就是赤柬總書記波布（Pol Pot）最後的反抗據點，距離金邊相當遙遠。二○○一年，政府發布公告，下令保留安隆汶，作為「歷史觀光」之用。

就在推動大屠殺觀光的同時，洪森政府也阻止前赤柬政權領導階層接受國際法庭的審判；那些人悄悄住在柬埔寨境內，從未遭到逮捕。經過十年的協商，終於達成一項協議，在赤柬政權戰敗後三十多年，最終的審判在二○○九年進行。第一位確認定罪的戰犯是別名杜赫（Duch）的康克由（Kaing Guek Eav），吐斯廉集中營的負責人。在那一年，昔日由他掌管生殺大權的刑求中心已經迎接了近一百萬人次的外國觀光客。

位

在金邊的柬埔寨觀光部辦公大樓彷彿是一個象徵，代表政府如何搶奪人民的土地、遺產和他們的生計，以圖利觀光產業。

在和平時期的前十年，觀光部位在金邊濱水區一棟宏偉的法國殖民時期別墅裡，地點就在首都中心，有三條河流在此交會後繼續往大海奔流而去。這是金邊最高級的地段之一。十五世紀建造的烏那隆寺（Wat Ounalom）便與這座別墅遙遙相望，皇宮區的金黃色圍牆也位在不遠處。皇宮宛如亞洲古老傳說裡的一幅插畫，有皇家亭閣、加冕廳、銀殿、供皇家舞團表演的月光樓，以及為柬埔寨國王設計的私人居所。位在

皇宮後方的是國家博物館（National Museum），以傳統高棉建築的風格建造，收藏了世界上最精美的高棉傳統藝術品。這裡對觀光部而言是個再完美不過的鄰居，彷彿在發表一篇關於柬埔寨歷史與珍藏的視覺宣言。

接著在二〇〇五年的一天早晨，一群工人出現在別墅前，三天之後拆光了觀光部的辦公大樓。當地記者聞訊趕到現場，認為那次行動是違法拆除該市的一棟歷史建築。然而結果並非如此，那項拆除行動合法。記者們後來得知，政府已經將那片房產贈送給一家新成立的柬埔寨開發公司，藉此交換一個難以找到確切位置的不知名區域，一棟位在七十三號街、外觀再普通不過的新大樓。弔詭的是在那段期間，居然都沒有人提議用金錢交換那棟別墅，或那塊價值數百萬元的土地；倒是那家公司拿出十萬美元分發給觀光部職員，感謝他們接受那項協議。結果該開發商在那塊精華地段上興建了一家飯店。

這種以非競爭方式出售公共資產給民間企業的作法，原來早在全國各地反覆上演。透過政府的精心安排，將國有資產賣給高官及其家族關係密切的新興私人企業。政府也運用相同的獨斷權力，將私有土地宣告為新規劃的「開發地段」，再分別轉賣給與政府關係密切的私人企業。這一切都在私底下暗中進行，沒有公開競標、聽證會，或司法審查。

觀光部不滿意被分配到七十三號街上的那棟大樓，而將目標放在金邊市中心博雷凱伊拉區（Borei Keila）的土地。那裡住著全市最貧窮的一些居民，包括高密度集中的愛滋病患者在內。不久之後，政府將那個區域宣告為「經濟特區」，那些貧窮家庭於是被趕走；政府接下來將土地轉賣給民間開發商，他們承諾會將那些破房子改建成供窮人居住、乾淨的現代化公寓。結果並非如此。最後，房屋遭到強制徵收的住戶根本

沒有獲得符合土地市價的合理補償，而且只有一半的住戶得到新公寓。一個專門從事協助遭政府驅逐人士的柬埔寨非營利組織表示，他們根本找不到任何證據可以說明那些土地發展計畫的銷售所得最後真正用在國家文物、遺址的維護工作上。

觀光部在博雷凱伊拉區分配到一大片剛清空出來的土地。二○○九年，該部的新家正式落成——一棟盤踞在金邊市的主要幹道莫尼旺大道（Monivong Boulevard）上，氣勢雄偉、粉紅色調的現代建築。為了清出土地建造這棟新的觀光部大樓，總計有四十七個家庭被迫搬遷。那些家庭大部分的下場是淪落到舊家附近架起帆布充當住家，或是在遠離市中心的地方搭設帳棚，而不是住進當初政府承諾的新公寓。當總理洪森在觀光部大樓落成典禮上剪綵時，網路上有一段影片顯示被趕走的家庭依然住在綠色鐵皮屋裡，沒水、沒電，狹小的居住空間裡滿是垃圾；有一位父親懇求洪森：「我們是高棉居民。我們有權利，拜託救救我們。」

拍攝這部影片的是LICADHO[2]，在政府與法庭面前代表居民發聲的柬埔寨人權組織。LICADHO的創辦人是柬埔寨醫師柯克・賈拉布呂（Kek Galabru），她在為國家帶來和平的過程中扮演了關鍵的角色。LICADHO的調查和主張成功揭發了國家權貴以及與其有利害關係的觀光業人士掠奪土地的惡形惡狀，而且它是少數勇敢站在統治階層對立面的人權團體之一。

「根據柬埔寨法律，這些家庭無疑擁有處置自家房產的權利。但是他們的權利遭到漠視，舉家被迫遷移，『安置』到像是畜欄的新住所。那就是他們失去家園獲得的全部補償，」LICADHO的馬修・培勒林（Mathieu Pellerin）表示。

這完全扭曲了政府為公益目的可執行土地徵收的公權力本意。柬埔寨政府利用這些權力手段達成相反的效果，進行數以百萬美元計的非法勾當，從底層窮人手中搶走土地，使權貴階級致富。

這種現象十分普遍，無人避諱。二○○九年，聯合國人權事務高級專員辦事處呼籲柬埔寨政府必須立刻停止進一步的驅離行動，並表示它「嚴重關切相關報告──自二○○○年起，光是在金邊市就有超過十萬民眾遭到當局驅逐，至少有十五萬名柬埔寨人持續生活在可能遭到強制驅離的威脅下，以及有充分證據顯示，執政當局毫不避諱地涉入多起土地掠奪案件……」

英國非營利倡議團體「全球見證」（Global Witness）詳實記錄了柬埔寨全國百分之四十五的土地如何透過非法轉讓成為私人利益。（這些土地也賣給企業化經營的農場成為開墾地、賣給採礦公司、賣給伐木公司，近期還賣給石油與天然氣公司。）

柬埔寨的土地在二○○五年開放給觀光產業使用，當時總理洪森表示，他要恢復土地特許計畫，儘管他先前曾經保證必須等到遭驅逐的民眾安頓妥當，才會進行下一步的計畫。

「我必須為了國家整體發展做出決定，」他在金邊市的政府與民間論壇會議上對一些團體發表演說；政府與民間論壇的角色為負責協調民間投資，尤其是外國大型企業提出的投資案。「我不能等，因此我已經著手提供特許土地給投資者。這是吸引投資的必要措施。」

政府接著撤銷南部海岸及其原始島嶼受國家保護的公共土地，讓那裡的土地得以賣給民間投資者，其中又以外國投資者為主。此舉嚴重破壞了政府公信力，將柬埔寨的暹羅灣海岸放到市場上待價而沽，而它在一九九○年代才剛由聯合政府宣布為依法不得開發的國有地。如此輕易地推翻當初制定的法規，令柬埔寨

人十分震驚；這就好像如果白宮突然準備將大部分美國國家公園的土地賣給外國投標者，那麼美國民眾也會感到不可思議一樣。

更丟臉的是，政府居然以低價賤賣那些一無價的土地，還大方給予外國投資者優渥的財務誘因，包括為期九年的租稅優惠。柬埔寨當局在防制洗錢犯罪上執法不力，早已是舉世皆知，此時竟然還允許外資可以合法持有該國上市公司的百分之百股份。

不到三年的時間，整條海岸線以及大部分的島嶼都成為私有地，到處都是興建中的觀光度假村。柬埔寨的珊瑚礁、無盡綿延且點綴著棕櫚樹的空曠海灘，以及寶藍色海水等自然遺產，全都銷售一空。人民付出的代價十分巨大。儘管在二○○一年立下一條法律，要求這些開發案必須依正當程序與提出完整補償方案，可是當地依然有整個社區遭到集體驅逐。警方與軍隊奉政府命令燒毀村莊、剷平農田和果園、拆除碼頭，農民與漁民只能選擇起而反抗。

觀看驅逐過程的照片令人心碎。在一系列的照片中，穿著卡其色服裝的官員下令所有村民趴在地上，警察則放火燒掉他們的茅草屋。只要有人抗議，戴著頭盔、手持盾牌和警棍的警察就予以痛擊。大火燒毀了一切，只剩下村民家中的陶製大水罈。最終，這群剛成為遊民的村民們只能一隻手提著裝在塑膠袋裡的僅存家當，另一隻手則牽著滿臉困惑的孩子，拖著蹣跚的步伐離開家園。

從前那些村莊以及空曠的荒野，如今徹底改頭換面；混雜了三流旅館、私人豪華度假村，以及狷獗的性觀光。濱海地區的度假勝地，從規模最大又最俗氣的西哈努克市（Sihanoukville）、白馬市（Kep）到戈公省（Koh Kong），隨著新的私人地主掌控大部分的土地，緊張情勢也一觸及發。驅逐住戶以及雙方爆發衝

突的故事已是司空見慣；超過一百多個家庭因為不肯從可以俯瞰奇遇海灘（Serendipity Beach）的家園離開而全面抗爭，結果仍以失敗收場。現在，那片海灘已在背包客之間口耳相傳而頗具名氣，有柬埔寨的威基基（Waikiki，全夏威夷最有名、最受歡迎的海灘）之稱。

大批推土機和載滿武裝軍人的卡車在二〇〇六年剷平一部分的奧克提爾海灘（Occheutal Beach），拆毀七十一棟民宅和四十家當地的餐廳；二〇〇八年，獨立海灘（Independence Beach）的一項度假村工程需要驅逐「絕大多數」的當地家庭。類似的案例不勝枚舉。我們可以肯定地說，任何在西哈努克市待上一、兩天的觀光客，都是在從當地人手中搶走的土地上狂歡享樂。

這並不是說所有的外國開發商都很邪惡。舉例像是澳洲企業布洛康集團（Brocon Group）便重新訓練失業的柬埔寨漁民，讓他們成為公司的新進員工，並且指派一名海洋生物學家淨化與保護他們新建度假村周圍的海域。這座度假村位在頌莎島（Song Saa）上，與西哈努克市隔海相望。

南部的海灘依然美麗，湛藍的海水令人驚豔，野生動物依然堅強地生存著。

在緊鄰泰國的戈公省，驅逐行動是讓觀光賭場進駐柬埔寨的動力之一。一名法官在沒有事先徵詢當地的四十三戶家庭的情況下，便將一大片土地分給兩名與政界關係良好的商人。儘管柬埔寨國王諾羅敦・西哈莫尼（Norodom Sihamoni）要求相關單位進行正式調查，以檢視這些家庭受到的待遇是否合法，但最後警方還是將他們強制驅離。現在戈公省有了賭場，以及五、六間飯店和民宿、餐廳、SPA，還有預先圍起來供未來觀光業開發之用的土地——這些大部分都是建在從居民手中掠奪而來的土地上。

柬埔寨違反了一般認為開發中國家不應該沾染賭博的觀念。尤其在亞洲國家，賭博的習性更是深入文化

當中，窮人特別缺乏自制力，容易將他們的未來賭在幸運女神身上。

為了吸引外國觀光客，柬埔寨在西邊的泰國和東邊的越南邊界均開設了華麗炫目的賭場。泰國境內沒有合法賭場，越南政府則只核准四家賭場成立，而且只對外國人開放。（在越南明文規定，任何公司必須投資達四十億美元的門檻，才能換取一張合法的賭場執照。）這裡經常可見來自兩國的賭客團，搭乘巴士一批又一批地湧入柬埔寨邊界的觀光賭場；它們的外觀明顯具有拉斯維加斯賭城的特徵，賭場內另有附設「按摩店」。相關單位光是為了在泰國邊界的波貝鎮（Poipet）興建一座如此規模的大型賭場，便一共驅逐兩百一十八戶家庭。

如今，柬埔寨境內至少有三十二家賭場，許多都是由外資出資經營，他們多是受到低稅賦、低執照費和低薪資與營建成本的吸引而前來投資。柬埔寨政府不但提供這些特許權，再加上遭驅逐的柬埔寨人承受那麼多的痛苦，然而這些觀光賭場至今貢獻給柬埔寨國庫的稅收卻只有一千七百萬美元。這數字與亞洲其他開放觀光賭場的城市相去甚遠，尤其是澳門──長久以來不知道吸引多少來自中國和日本出手闊綽的賭客──賭場在以上兩個國家並未合法化。曾經有位來自某個地區的賭場專家計算，如果柬埔寨採行與澳門相同的稅制，光是在金邊市的一家賭場，其稅收便高達四千三百六十萬美元。

這些鬆散的規定與執行不力的法律，早已讓透過賭場洗錢的手法變得輕而易舉，形成柬埔寨觀光賭場的一個污點，反而阻礙某些高端投資者，讓他們猶豫不前。除此之外，柬埔寨也有了新對手。向來以治國嚴謹著稱的新加坡，最近為了突破國內觀光業面臨的發展瓶頸，終於放棄全面禁止賭博的法律，將這項昔日的非法活動合法化，加入東南亞搶食觀光客大餅的競爭行列。自從看到柬埔寨和澳門不斷

旅行的異義

一三六

吸引一架又一架滿載各國觀光賭客的班機後，新加坡同意興建兩家賭場，並且在二〇一〇年開幕，其規模不亞於澳門的任何一家賭場。聖淘沙名勝世界（Resorts World Sentosa）宣稱自己是一座「生態度假村與賭場」，是由知名美國建築師麥可·葛瑞夫（Michael Graves）設計。新加坡官員表示，他們期望來自亞洲各國的賭客在這兩家賭場──聖淘沙與濱海灣金沙酒店（Marina Bay Sands）──貢獻消費金額足以讓新加坡的國內生產毛額增加二十五億美元，也就是上升將近一個百分點。

雖然柬埔寨的邊界地區如今已是賭場林立，金邊市至今卻只核准一家成立。政府給予馬來西亞商人及洪森的經濟顧問曾立強（Chen Lip Keong）在金邊市經營賭場的獨家營業執照，期效為二〇三五年。由他一手創立的金界娛樂城（NagaWorld）在二〇〇三年開幕，是一座格外引人注目的賭場度假村，分散座落在金邊市濱水區的大片土地。金界娛樂城的主建築正面不停閃爍著霓虹燈，耀眼光芒如今照映在周邊的大道和河流上，緊緊抓住中國、越南、泰國以及馬來西亞賭客的目光。

金界娛樂城背後的政商勾結關係也是柬埔寨人的一個痛處，他們不滿曾立強獨占金邊市的觀光賭場市場。根據金界娛樂城在香港證券交易所的上市資料顯示，它在二〇一〇年的收益高達三千五百萬美元。柬埔寨當地報紙的社論批評金界娛樂城公開違反當地人不得進入賭場的法律，「設法從對賭博上癮的柬埔寨人身上榨取金錢，賺取龐大利潤。」

柬埔寨如今已經變成新的性觀光中心。泰國的曼谷從一九六〇年代開始成為性觀光的先鋒，當時美國軍人經常到泰國首都惡名昭彰的帕蓬（Patpong）紅燈區「放鬆身心」。那裡的酒吧提供淫穢的性表演，年輕女孩等著任君挑選，陪伴客人過夜。在那個區域，每位尋歡客只要付出少許金錢就能如願，美國軍人便從那裡帶著各種故事和疾病返鄉。

泰國的性觀光從帕蓬街一路向外擴散，最後遍及整個曼谷市，成為泰國套裝行程的一部分。歐洲與亞洲開始出現如以下這則德國「羅伊斯旅遊」（Roise Reisen）的廣告：「泰國是一個充滿極端體驗的世界，擁有無限的可能……尤其是在女孩這方面。不過想在泰國找到一個能夠盡情沉迷於未知歡愉的好地方，對許多遊客來說似乎還是個問題。如果還必須用蹩腳英文詢問在哪裡能找到漂亮女孩，那是多麼掃興的一件事。這些羅伊斯已經全為您設想好了。史上頭一遭，您可以預訂一趟泰國情色之旅，價格全包。」

日本人類學者久坂洋子（Yoko Kusaka，音譯）檢視日本男性為什麼如此受到曼谷性觀光的吸引，發現他們能在此尋得無須羞愧的輕鬆性愛。日本觀光客與泰國旅遊業者通常先在機場會合，接著前往他們下榻的飯店，提供「特殊服務」的泰國女孩便陪伴每個男人到各自的房間；或者，男士也可以自行搭乘巴士前往按摩店，那裡有泰國女孩等著提供他們相同的服務。

當聯合國維和部隊在一九九二年抵達柬埔寨執行和平協議時，妓院也重返這個國家。在他們停留不到兩年的時間內，妓院裡的女孩從六千躍升為兩萬人，從事這一行的女孩平均年齡則從十八下降至十二歲。那是自後冷戰時代，第一次有維和部隊在執行任務中面臨性虐待的指控。當時聯合國祕書長特別代表明石康（Yaushi Akashi）非但不肯嚴正處理這個問題，甚至還公開表示「男人就是男人嘛」。

接下來的幾年間，聯合國維和部隊面臨愈來愈多不當性行為的指控，最終聯合國不得不出面禁止絕大多數的性虐待行為，包括提供年輕女孩金錢或食物來交換性行為。

一九九○年代，當共產國家紛紛轉為施行資本主義，並且突然開放封閉已久的邊界時，柬埔寨只是其中一個開始出現性觀光的國家。在政府能力最弱的時候，幫派和黑道便會伺機插手許多行業，包括觀光和賣淫在內。這個行業的交易金額驚人，賄賂更幫助它的基礎往下紮得更深。在東歐，地下犯罪集團便一手接管前捷克斯洛伐克「羞恥公路」（Highway of Shame）沿線的娼妓業，那裡原本光顧的客人主要是往返經過的德國卡車司機。

「柏林圍牆倒下揚起的塵埃尚未落定前，眾幫派與冒險份子早已建立起非法販賣婦女的龐大網絡，」米夏·葛列尼（Misha Glenny）在《黑道無國界》（_McMafia: A Journey Through the Global Criminal Underworld_）中寫道。

根據各國的估計顯示，這些犯罪集團每年約可賺進數千億美元。監控性觀光犯罪行為的美國司法部指出，在泰國、印尼和菲律賓，性觀光貢獻國內生產毛額的比例在百分之二至十四之間。

無論是買賣婦女與小孩或與未成年者發生性行為都是犯罪。觸犯這些罪行的外國男性觀光客可能得在自己國家遭判處長時間的刑期。

觀光產業公開嚴厲反對兒童性觀光。具有優良名聲的連鎖飯店規定禁止房客帶未成年者進入房間，也不准在飯店裡從事賣淫行為。許多飯店主動與警力合作，為剷除性觀光盡一份心力，並且主動發放傳單給觀光客，告知與未成年非法從事性交易之相關刑責。

然而觀光業者也立刻指出，他們無法阻止性觀光，或為販賣婦女及兒童的殘暴行為負責──那是地方政

府相關單位的職責。就算業者譴責觀光客到國外與未成年男女或遭幫派挾持的年輕女性從事性交易，那依舊是其利潤來源的基礎，也是一個概念的延伸——你可以在度假時完全放鬆，沉浸在幻想中。

在巴西舉行的一場僅限觀光業高層主管參加的會議上，我從熱烈的討論中更加確認了這一點。正當大家在談論該如何回應觀光客要求業者應注重環境保育時，旅遊公司（The Travel Corporation）總裁布雷特·托爾曼（Brett Tollman）打斷眾人的討論，他說許多年輕男性旅遊的目的只是為了「喝酒和上床」。

托爾曼的一席話，讓大多數男性的與會者發出心領神會的竊笑。性觀光從那些幻想中賺進了數十億美元，而這份豐厚的收入讓整個觀光產業雨露均霑——旅行社、旅遊承攬業者、航空公司、旅館、餐廳，當然也少不了妓院。舉例來說，捷克在性觀光這行便是有名的吸客機。飛往布拉格的廉價航班經常滿載追求性假期的年輕男子。捷克的妓院祭出低廉的價格，擅長遊走在法律的灰色地帶。在最近二〇〇八年的經濟大蕭條期間，觀光業大幅衰退，捷克的旅館業於是努力遊說政府讓賣淫合法化，以提升慘澹的業績。（在捷克產值高達五億美元的性交易產業中，觀光客估計貢獻了百分之六十。）儘管捷克政府拒絕這項提議，可是當經濟復甦時，性觀光與旅館訂房量均重新活絡起來，雙雙上揚。

柬埔寨與印度、泰國、巴西和墨西哥等國都名列為兒童性觀光的熱點。根據美國司法部的資料顯示，世界各地至少有兩百萬名兒童正陷在性觀光產業的泥沼中，代表數百萬名兒童的生活因而變色。今日在全球化的世界體系中，有國際準則和法規來管理各國貨品及服務業之間的往來貿易。然而即使每天的每一分鐘就有一位孩子或婦女被迫賣淫，卻沒有適用於性觀光的相關規定。

世界旅遊組織的瑪琳娜·狄奧塔雷維（Marina Diotallevi）是研究兒童性剝削的專家。「有時候一位普通的

旅行的異義

一四〇

觀光客到貧窮國家去，看到這種新的機會，也許心裡會想：『有什麼不可以——我來嘗試看看，還能幫這些可憐的孩子一個忙，給他們一筆錢。』這種心態才是犯罪。觀光本身並不是一項罪行。」

她指出，世界旅遊組織對抗性觀光的戰役已經進行了超過三十載，而且在視為主戰場的泰國已贏得一些意義重大的勝利。有教育消費者的國際活動，包括一套國際通行的行為守則；性罪犯遭母國起訴的案例增加；即使沒有遭到起訴，報案量也比起從往增加不少；以及觀光業者與國際組織之間更密切的合作遏阻性觀光。不過，她仍然無法斷定這些努力是否已有效降低貧窮孩子被迫賣淫的風險。

「世界何其大，」她說，「這些國家大多不願承認兒童性觀光在它們國內已造成嚴重的社會問題。」

當我走在帕蓬街的濱水區時，意外撞見一名白髮老翁走向一個年紀足以當他孫女的女孩，兩人準備進行性交易，這幾乎可以說是親眼目睹世界上最令人作嘔的事。不過，那位老翁的形象並不代表事情的全貌。有一項研究發現，到海外買春的八萬名義大利年輕男性在度假期間買春的頻率至少與老年男性不相上下；另一項研究則顯示，前往柬埔寨買春的男性觀光客的年齡範圍在二十八歲到六十八歲之間，而吸引他們到柬埔寨的原因主要是執法寬鬆、價格低廉。

「參加旅行團的觀光客難免會問導遊可以在哪裡找到性服務，」一名旅遊仲介在金邊市的一項調查中寫道，並且補充說他們也會接送性工作者到觀光客的房間裡。「導遊的工作是協助客人……永遠是顧客至上。」

滿足這項需求的男孩、女孩與年輕女性大多是遭到挾持、施打毒品和毆打而屈從。人權運動者已經記錄下各種施虐的手段：鞭打、燙傷、活埋，甚至有女孩被銬上手銬或綁在床上，不斷遭到強暴。那些受害婦

女也親筆寫下最令人毛骨悚然與最具說服力的證詞。

一名叫作索瑪麗·瑪姆（Somaly Mam）的柬埔寨女子在赤裸裸的回憶錄《迷失純真之路》（The Road of Lost Innocence）中訴說自己的故事。索瑪麗在書中寫道她在十二歲時如何被迫賣淫而淪為性奴隸。她幾乎每天都受到殘酷地凌虐和強暴，也曾經企圖自殺未遂，直到其他女孩鼓勵她逃亡。在逃出來後的一段時間，她成立一個非營利組織，與警方合作營救妓院裡的未成年兒童，再協助他們從黑暗深淵中逐漸復原，回到昔日的正常生活。

她說，幫助這些年輕女孩鼓舞了她的人生。值得注意的是，由於性觀光在今天的柬埔寨實在太過普遍，索瑪麗·瑪姆也因而成為海內外最知名的柬埔寨女性之一。光是在二〇一二年的前幾個月，她就接連在聯合國大會發表演說，以及前往白宮會見現任第一夫人蜜雪兒·歐巴馬（Michelle Obama）。

在我的兩趟研究之旅期間，索瑪麗·瑪姆剛好人都不在金邊，所以我主動拜訪她的娼妓庇護中心，與她的助理林熙樂（Lin Sylor）見面。該中心向每位遊客收取一百美元的參觀費。儘管我未曾因為採訪行程而付出分文，但是這一次基於禮貌和善意，我還是捐獻五十美元，更何況該中心說這些費用將會全數用來支付照顧那些年輕女性的經費。

這個位在市郊的機構充滿濃濃的田園風情。當我抵達時，幾十名年輕女性正在教室裡學習縫紉、美髮和電腦技能。還有人在學習高棉文的閱讀與寫作課程。根據中心的描述，住在這裡的女性都是擺脫了性奴役的婦女，並且自願留在這裡大約兩年的時間，沒有人強迫她們。但是我在採訪中卻不得查證這項資訊。

我們的第一站是廚房，四名年輕女性正在準備午餐。我開始與其中一位婦女交談，她向我自我介紹；名

叫絲麗雅，二十六歲。接著另一名體型較大的柬埔寨女子走過來，說我們的對話必須結束。「談論過去的生活，對這些女孩來說實在太難以承受，」她說。

我詢問陪同的助理林熙樂，她說我不能採訪這裡的任何一位婦女，談論她們的過去，即便這與她們原本的承諾相反。我可以問她們關於未來的夢想，如此而已。於是我只好改到其他地方調查更多與性觀光有關的資料。

今天的柬埔寨，受性交易吸引而來的觀光客幾乎跟吳哥窟神廟一樣多。在一項調查中，旅遊仲介業者估計前往柬埔寨的男性觀光客中，有百分之三十一點七是為了性愛，百分之三十二點五是為了文化。另一項調查則分析這些男人的國籍。近年亞洲男性的人數最多——來自韓國、日本、中國、泰國和馬來西亞。中國的性觀光客最熱衷購買年輕處女的性服務，甚至願意付出數百到數千美元不等的高價，相信那樣會增強他們的男子氣概和健康。西方人當中則以法國和美國男性居冠。

你不難發現這些男性觀光客在妓院和街上尋花問柳的蹤跡。傍晚時分，男性觀光客開始在金邊的皇宮或中央市場附近尋找年輕男孩。拜網路聊天室、當地的摩托車和計程車司機之賜，他們知道該到哪裡找門路。類似的交易也在吳哥窟大門外進行。最露骨的性交易活動則是出現在南部西哈努克市的海灘上。由於鄰近的泰國近年開始整肅兒童性觀光，數以百計的性觀光客因而陸續來到執法寬鬆，又有美麗海灘相伴的柬埔寨。

觀光部長參加了幾場防止兒童性觀光的民間慈善活動，部分原因是為了回應來自歐洲、美國以及世界旅遊組織日益增強的外界壓力。「不要掉頭離開，檢舉他們！」是其中一句活動標語。柬埔寨已經通過相較

於泰國更為完善的相關法律，部分柬埔寨警方也與外國非營利組織合作，逮捕與未成年進行性交易的外國觀光客。二○○九年，有三名來自加州的美國男子因為與年輕娼妓性交易在柬埔寨遭到逮捕，隨即引渡回美國接受司法審判。他們當中有一名四十九歲的男子被控告與十歲女孩性交，還有另一名四十一歲的男子分別以五美元和十美元的價格與年輕男孩發生性行為。

在金邊設有辦事處的人權團體國際公益使命團（簡稱IJM），在那次逮捕行動中扮演了核心角色。辦事處主任朗・唐恩（Ron Dunne）帶我到金邊市各地進行一趟「妓院巡禮」，除了讓我瞭解他的工作有多麼困難外，也說明那些反性觀光的慈善活動是多麼無效。

唐恩是位來自澳洲的退伍軍官，他的軍旅生涯中最後一個派駐地點，便是駐金邊的澳洲大使館。在金邊市開著車到處逛逛時，他一邊解釋性觀光對當地生活和社會造成什麼損害。「大多數的年輕孩子都是被債臺高築的家人賣掉。他們都是農民，出身自賺不到錢的鄉村地區。這些家庭會等著將處女賣給出價最高的人——像是願意付八百到四千美元的外國觀光客，」唐恩說。

「失去童貞後，女孩們就在妓院裡工作——經常被施打毒品、毆打，到二十五、六歲就失去了利用價值。幸運的話，一個晚上能賺十美元。你鮮少在妓院碰到超過二十六歲的女孩。那就是性觀光的生命週期。」

我們在夜店區目睹一些落單的外國男子，在作為妓院門面的一家咖啡館附近打聽門路。靈魂俱樂部（The Soul Club）就在咖啡館的右方。唐恩記得在這個地區曾經有一次特別困難的調查行動，幾名高價聘來的線民花了長時間蒐集證據、將證據呈交給警方、在一場突襲行動中為警方帶路，最後成功救出那些未成

旅行的異義

一四四

年少女。

我問唐恩為什麼不乾脆花錢為那些年輕妓女贖身。「守則第一條——絕對不買下女孩。那樣只會讓整個體系繼續運作，鼓勵其他貧家庭賣掉他們的小孩，」唐恩說。

唐恩對一名柬埔寨將軍讚譽有加，後者最近被指派為政府反人口販賣部門未成年組的主事官。「他很優秀，可是卻無法防止所有告密者去向妓院老闆通風報信，警告他們即將展開突襲行動。」

救援行動只是漫長道路的開端。協助孩子復原的艱困任務得花上好些年。有幾家慈善機構專門在執行這項工作，若是長期照護最久長達八年，每個月的開銷共需八百美元；短期照護的花費平均一個月需要一千兩百美元，並且維持兩到三年。

「我們往往不能將女孩直接送回原生家庭，因為如此一來可能會面臨家人再度剝削她們的風險。受於窮困環境的逼迫，他們最後只能靠出賣自己的女兒以維持家計。所以我們有一項因應的治根計畫，那就是重新訓練這些家庭其他的就業技能，並且重建他們女兒的人生。有時候她們最後確實會回到自己的家庭，開始重新生活。」

自二〇〇五年起，唐恩的團體已經從妓院裡救出四百零六位孩子，協助調查一百八十六名遭起訴的性侵者。隨著太陽西下，雲朵逐漸散開，唐恩指向右方。「你看聚在角落的那群孩子，他們很容易就會踏入未成年娼妓的陷阱。這種事在今日的泰國絕對不容許。可是在這裡，警察和法庭貪污的情況遠遠嚴重許多，」他說。

我們看見一名外國人正低著身子進入一扇門，唐恩說那裡面正通往一家妓院。「觀光客一個晚上只消花

費二十美元，而我們拯救一位女孩，讓她步上復原之路，其最低付出的成本是兩萬美元。」

那些女孩的供應似乎源源不絕。隨著更多家庭被趕出自己的土地，隨著柬埔寨鄉村遭遺棄、都市權貴飛黃騰達，除了投身「觀光業」，貧窮的年輕女孩幾乎沒有其他選擇。孩子被送到觀光景點販賣小飾品，結果最後他們的家人同樣在那裡將他們賣給尋歡的觀光客。

1 PEPY的全名為推動教育，賦予青年力量（Promoting Education, emPowering Youth）。

2 這個組織的全名為柬埔寨人權促進與捍衛聯盟（Cambodian League for the Promotion and Defense of Human Rights）。LICADHO是其法文名稱的縮寫。

輯三　消費觀光

遊輪與杜拜

遊輪：航向未知的目的地

「歡迎光臨畢生最難忘的假期。」

「請微笑，您即將展開畢生最難忘的假期。」

我們在十二月中旬從寒風凜冽的華府飛往邁阿密，那是加勒比海遊輪旅行的旺季。當我們抵達艙房時，前前後後已經有五名不同的服務生和員工恭迎我們展開這趟「畢生最難忘的假期」。還沒打開行李，我們就覺得自己彷彿中了樂透。

這是比爾和我第一次搭乘遊輪，我們是既興奮又小心翼翼。關於遊輪旅行，我們聽過各種五花八門的意見：舉凡從「食物很美味，無論如何體重都會增加」到「晚上小心喝了太多酒的人群」等等。

我們在邁阿密標示為皇家加勒比的碼頭上船。邁阿密是一個遊輪港口網絡的集中點，這個網絡遍及美國

東、西兩岸，如果你從來沒有度過遊輪假期，幾乎不會知道它的存在。佛羅里達州擁有三座最大型的港口，它們全都與機場一樣由公家經費建造。我們即將搭乘的巨輪海洋領航者號（The Navigator of the Seas），重量足足是鐵達尼號的兩倍，長度則相當於三座足球場，就像一棟小型的摩天樓聳立在我們眼前。

參加這趟為期五天的遊輪之旅，沿著墨西哥東岸往南航向貝里斯，我希望能瞭解為什麼度假假遊輪是觀光產業中成長最快、獲利最豐厚的部門之一。這艘遊輪的行銷技巧之高明，光從保全措施即可見一斑；其中有一個人幫我們拍照，用來製作正式的「海洋通行證」。這張識別卡既是房間鑰匙、船上用的信用卡，也是我們造訪外國港口時的身分證。

剛從舷梯爬上甲板的瞬間，帶著濃烈鹹味的海風立刻迎面而來。一支卡利普索[1]樂團在午後的陽光下演奏旋律輕快的雷鬼音樂；小孩子和父母在光滑的甲板上翩翩起舞。青少年聚集在迪斯可舞廳和電玩遊樂場。二十多歲的年輕人早就來到泳池畔的酒吧。這艘船幾近滿載，只差幾個名額就達到三千兩百名乘客的上限人數。

我們的客艙著實令人驚喜：休息區有一張沙發，狹小的浴室裡分成淋浴間和馬桶，睡眠區則安置了一張雙人床。只要打開一道滑門，便能踏入非常小巧的私人陽台。就價位而言，這樣的設備算是相當豪華：兩人收費一千兩百美元──包含客艙、餐點，以及在五天之內可以盡情使用的所有娛樂設施和活動。

如此算來，平均每人一天的花費是兩百四十美元，在曼哈頓勉強只可以租到一間飯店的基本客房。這些遊輪的魅力愈來愈清晰可見。日落時分，隨著遊輪啟航，比爾和我倚靠在陽台欄杆，臉上露出微笑。打造這艘遊輪的目的就是享樂。船上金光閃閃的皇家賭場在離岸三英里後開始營業。每

旅行的異義

張賭桌前都有一位面容姣好的年輕女子擔任荷官，以及提供常客特別優惠、記帳的服務。再往前走是挑高好幾層的中庭，這裡是遊輪的正中心和社交據點，一旁就是「皇家大道」，完全複製古典歐洲城市的街道景色，有各式商店和拱廊、酒館以及葡萄酒吧。

我們為了晚餐盛裝打扮，前往遊輪上的著名場所：一座龐大的宴會廳，以紅色與乳白色設計，風格仿效二十世紀初的歌劇院：有一盞閃亮耀眼的水晶吊燈以及連接三個樓層、充滿戲劇張力的蜿蜒階梯。白色亞麻桌巾上的玻璃杯與高腳酒杯閃閃發亮。身穿稱頭制服的服務生不斷在宴會廳裡穿梭，為客人上菜、斟酒。這正是乘客們期盼已久的放縱與奢侈。當晚稍後的「歡迎登船秀」是第一天的壓軸活動。在五層樓的大都會劇場裡，身材結實、活力充沛的遊輪活動總監西蒙·貝克（Simeon Baker）在樂隊前面載歌載舞，賣力搞笑，歡迎所有人前來享受「五天的歡樂與刺激」。舞者、喜劇演員和音樂接著陸續登場，讓觀眾掌聲不斷。

回到艙房，我們發現枕頭上擺了一張卡片：「祝您好夢……購物愉快」，邀請我們第二天參加一場購物講座。購物果然是一項重要活動。

第二天我們在遊輪上四處參觀；比爾選擇一如往常在早起運動後，將雙腳翹在陽台上悠閒地看書。午餐時間我們來晚了。為我們服務的兩名服務生是分別來自土耳其與印度的艾爾康和哈嘉爾（船上的服務生和清潔人員身上都別著標示自己名字和國籍的名牌）。不久後他們告訴我們，他們兩人都有大學學歷，其中一人主修觀光學程。哈嘉爾在印度依然與父母同住，她說自己將船上的這份工作當成是一趟冒險。「我回家一個月之後就開始覺得無聊了。」她說。

餐點上桌後，我們的話題也變了。艾爾康告訴我們，他與公司簽約在船上工作七個月，月薪五十美元，一天休假也沒有。剛開始，我們還以為自己聽錯了。

「你是說週薪五十美元吧，」我們說，彼此交換了眼神，好像在說：「我不敢相信這小伙子竟然編造這種故事。」

不，他說，他講的是月薪五十美元。哈嘉爾支持他的說法。他們每天固定工作十二小時。在那幾個月裡，他們鮮少下船，頂多只有幾小時。基本上，他們真正的收入全得仰賴乘客給的小費，而這也是整段對話的重點。我盡量用鎮定的語氣問道，他們享有免費食宿，對不對？他們說，沒錯，他們在船上的確包吃包住，但是必須自付從家鄉到遊輪停泊地的來回機票費用。

他們解釋說，每個月他們必須拿到一千五百美元的小費才能應付生活開支，並且存到一筆小錢。我們收到其中隱含的訊息，乘客補貼他們微薄薪資不足的部份。在半信半疑下，我到服務台問值班的年輕加拿大女子，這裡服務生的月薪有多少，我好拿捏如何給小費。她回答：「五十美元。」

購物講座是該遊輪上唯一的座談──我們停靠的兩座港口，墨西哥或貝里斯，都沒有舉行任何座談。在講座上，購物專家衛斯理與薇多莉亞告訴我們，港口有世界級的便宜貨可買，還發給我們一份免費地圖，上面印有在小手冊裡夾入付費廣告的可靠商店。衛斯理說，科蘇梅爾（Cozumel）的鑽石尤其出色，即便那些鑽石並非在墨西哥開採、拋光或加裝底座。他推薦鑽石國際（Diamonds International），它的價格最優惠，「可以充實你的鑽石收藏」；它也是這家遊輪公司認可的首選鑽石商店。他問現場有誰想要鑽石網球手鍊（一種由許多小顆鑽石串成的手鍊），許多人都舉手大喊：「我！我！」

「各位請到地圖上推薦的商店買東西，」衛斯理說，「如果你傻傻地到不在地圖上的商店購物，出了問題我也幫不了你。」

每艘遊輪都有舞者和歌手現場演出的節目。我們船上的節目從下午五點開始，由歐力山大與泰提雅娜和一群國際滑冰明星領銜，在船上的滑冰場表演。滑冰秀、服裝與音樂都極具看頭，令人神魂顛倒。晚餐過後，泰提雅娜再度登場，演出「舞廳狂熱」，這是她和皇家加勒比歌舞團向佛雷·亞斯坦（Fred Astaire）與約翰·屈伏塔（John Travolta）致敬的音樂劇作品。舞者的服裝從爵士風格，下一秒轉換成時代劇裝扮，旋轉、跳躍，在舞台上如靈蛇般蜿蜒前進。

我的朋友凱西·考夫曼（Kathy Kaufmann）是紐約的專業舞者，她曾告訴我在遊輪上擔任舞團成員的情形。她形容那是你可以在年輕時做的事，「有點像當背包客到歐洲各地旅行。」那份工作不但很吃力，收入更是差強人意。當年在一艘荷美遊輪（Holland America）出航期間，她每天晚上參加兩場演出，接著又從午夜排練到凌晨五點，那時舞台上已是空無一人。舞者白天都在遠低於海平面、像牢房那麼小的房間裡睡覺，「感覺有點沮喪，不過倒是很好睡，因為房間裡根本沒有窗戶。」她說，一年之後，「我實在做不下去了。」

看著船上的那些舞者，我想起考夫曼。

隔天早上，我們停靠在科蘇梅爾島。那一天總共有八艘遊輪陸續抵達，彷彿組成一支迷你艦隊，每艘遊輪的煙囪上都裝飾該公司的註冊商標——迪士尼遊輪上有米老鼠的耳朵，嘉年華遊輪則是展開的紅色尾巴。每艘船上都載了至少兩千名乘客。那代表最少也有一萬六千人在同一天早上下船，準備玩樂一整個下

午。

一名馬雅原住民在舷梯前迎接我們，頭頂戴著羽毛頭飾，臉部和身上畫了有趣的漩渦狀圖案。比爾拿出相機幫我和那位馬雅人拍照，此時船上的一名攝影師卻出面阻止。

「我們付費請這位印地安人來此，所以只有我們能幫他拍照，」他說，「前面四張收費一百美元，後面則是每張十美元。」

「可是我們是這艘船的乘客，」比爾說，我們不懂為什麼被納入「他們」的陣營裡。

在遊輪港口波多馬雅碼頭（Puerto Maya Pier）不需查驗護照，這是拜墨西哥與其他加勒比海國家的一項特別協議之賜；我們走進的是一個特別免稅區，裡面最醒目的是三家鑽石國際的門市。

五十年前，法國海洋學者雅克・庫斯托（Jacques Cousteau）造訪當時沒沒無名、人跡罕至的科蘇梅爾島，並且聲稱這裡的清淨海水最適合進行水肺潛水。如今，每年約有一百萬名遊輪乘客造訪這座三十英里長、十萬人口的小島，湧入現在的熱鬧商業區聖米格爾（San Miguel）花幾個小時觀光和購物；這裡同樣有一間醒目的鑽石國際門市。

我們看到有些遊輪乘客參加船方安排的短程遊覽團，在岸邊浮潛或與海豚競泳（四十分鐘要價一百二十二美元）。我們經過一間茅草屋頂造型的露天酒吧，其他乘客正在那裡暢飲冰啤酒。我們在科蘇梅爾總共待了五個小時。下午四點半，「全體登船」的信號響起。我們經過安全檢查，保全主要關心的是有無私藏酒類。不，比爾和我說，我們沒有買酒。皇家加勒比公司最嚴格的政策之一，就是禁止攜帶任何啤酒、葡萄酒或烈酒上船。如果在科蘇梅爾買了一瓶

完馬雅遺址的乘客下車。下午四點半，「全體登船」的信號響起。我們在科蘇梅爾總共待了五個小時。在碼頭，巴士讓剛參觀走回船上，我們經過安全檢查，保全主要關心的是有無私藏酒類。不，比爾和我說，我們沒有買酒。皇

龍舌蘭酒，就必須將它交給保全「保管」，直到行程結束，遊輪在邁阿密靠岸為止。

乘客唯一能喝酒的管道，必須是在船上的酒吧或餐廳購買。違反這項政策的罰則相當嚴厲。皇家加勒比公司在我們的規則手冊上指出，私藏酒類的乘客「根據我們的顧客行為政策，可能被迫下船或不准登船，且一切個人費用自付。」

船上的酒類價格不便宜。儘管外子和我不喜歡晚睡，可是五天下來晚餐的葡萄酒和偶爾喝一杯的雞尾酒也花上幾百美元。當你的鑰匙卡同時有信用卡功能時，會很容易搞不清楚自己究竟花了多少錢。基本上每位乘客都有一個滾動帳戶。我們就像是被俘虜的一群人，有五天時間和金錢都花在那艘船上，眼睜睜看著我們的低價優惠假期很快地變成一趟更昂貴的旅程。誘惑無所不在。除了餐點費用外，遊輪上的菲諾港義式餐廳和查普斯燒烤都要額外加收每人二十五美元；按摩費用最高達兩百三十八美元。

我們的下一站，也是最後一站貝里斯，位在科蘇梅爾島正南方，猶加敦半島（Yucatan Peninsula）瀕臨大西洋的那一側。貝里斯是說英語的前英國殖民地，曾經供應倫敦原木和染料，現在的經濟則仰賴農業和生態旅遊。貝里斯礁是西半球最長的堡礁，與該國的荒野海灘地區、海岸線，以及廣大的原始熱帶森林同樣受到國家保護。

在貝里斯上岸之後，我們必須走過一家鑽石國際的門市才得以入境。遊輪再度提供一些短程遊覽團：海岸直昇機之旅一人要價兩百五十九美元，兩小時雨林徒步之旅八十九美元，水肺潛水一百一十五美元，或是兩小時熱帶河流遊艇之旅八十二美元。比爾和我決定前往這座古老殖民地的首都貝里斯市逛逛。我們通過狹窄的旋轉橋，混入人行道上滿滿的購物人群之中。街道上掛著復古的聖誕裝飾，混凝土結構的商店與

漆上柔和色彩的木造旅店則林立兩旁。我們來到其中一家有一半空間沒有營業的百貨公司，停在梅迪納與梅迪納（Medina & Medina）珠寶店前，展示櫃中一條由當地工匠製作的漂亮銀項鍊要價一百美元。我問梅迪納先生，一年會有多少外國觀光客在他的店裡消費。他說，少之又少。多數觀光客只在碼頭的免稅商店購物。「我拿不到在觀光村裡面營業的許可證，」他說。

那天約有五千名觀光客在貝里斯上岸，我們以為整座城市的商業活動會因此活絡起來，可是觀光客不是大多參加了短程遊覽團，就是留在碼頭免稅區購物，聽從遊輪的警告：未經認可的當地商店，賣的東西品質多半參差不齊。

五個小時之後我們回到船上，參加在伊斯塔帕廳舉行的「華麗大終章：香檳藝術品拍賣會」（Grand Finale Champagne Art Preview），為畢卡索、達利和馬諦斯等藝術家作品的拍賣會做暖身。拍賣官德瑞克事先教導我們如何舉牌競標，還考了我們一些藝術知識。他代表的是總部位在密西根州紹斯菲爾德（Southfield）的西園藝廊（Park West Gallery），這家藝廊對外號稱是全世界規模最大的藝廊之一。在第二天在正式的拍賣會上，第一批供競標的藝術品是較不具知名度的藝術家創作的絹印畫和拼貼繪畫作品。接下來還有更多我們從來沒聽過的藝術家和作品。我們對那樣的安排困惑不已，在拍賣會還沒結束便先行離開。

回到艙房，比爾算了一下我們給服務生和清潔人員的小費。皇家加勒比公司明白表示，乘客應該提供小費或謝意，「謝謝那些讓你的遊輪假期比想像中還要棒的人」，並且在我們房間裡留下信封，裡面有份表格列出我們應該支付的小費金額：每人每天給客房清潔人員五點七五美元，給餐廳服務生三點五美元，助理服務生為兩美元，餐廳領班則會收到零點七五美分。

旅行的異義

一五六

現在我們明白這是他們所有人的基本薪資。比爾不滿意這種手段，讓乘客以小費的名義支付他們的薪資；他報復的方法是支付超出船方建議將近兩倍的小費金額。

最後一夜——我們可以選擇的活動有「最後大獎皇家賓果」、「再會綜藝秀」、「告別舞會」、「告別睡衣派對」、「歌詞接龍遊戲」，或是最後的「假日街頭遊行」。這些活動當然很好玩，但這還算是海外旅遊嗎？

在那天晚上快要睡著之前，我們接到有暴風雪往美國東岸移動、即將威脅華盛頓的消息。等我們到家時，那場聖誕節暴雪已經降下超過十六英吋的積雪。剛踏進家門，我才發覺我們在遊輪之旅期間竟然完全沒有一刻接觸到海水：高居在海平面之上，你根本感受不到噴濺而來的浪花，也不可能跳進海裡游泳。

現在我對遊輪旅行的魅力有了一些概念。搭乘這些大船旅遊毫不費力，完全排除出國旅遊可能會遇到的風險。一旦買了那張票後，你再也不必動一根手指頭。不必事先規劃、不必換過一家又一家的飯店，不必搭巴士或計程車去找一家餐館，到頭來又讓人失望。陸地上的短程遊覽團安排得很緊湊，沒有必要事先瞭解外國語言或文化。整趟旅程中，你只需打開行李一次，睡在同一張床上，每天早上固定看活動布告欄，再決定要報名「男士性感美腿大賽」、參加免費的吃角子老虎課程，還是去上「歡樂健身」的美倫格舞（merengue dance，一種源自多明尼加、在加勒比海地區盛行的拉丁音樂及舞蹈）課程——這些都是我們在海上第二天的活動。這真是終極版的套裝行程。

遊輪旅行主要的獲利途徑則較不易察覺：船上銷售的各種東西才是金雞母，從照片、網路服務到瑜珈課程，無所不包。可是有很多事情說不通：這些是美國遊輪公司，但在船上我們卻沒見到任何美國員工。他

第五章　遊輪：航向未知的目的地

們支付的薪資絕對遠低於美國最低工資。

在無憂無慮的遊輪假期背後——動作迅速的服務生、不間斷的表演與活動、美食盛宴，以及擺脫煩悶的日常生活——卻是一門嚴肅的產業，儼然已經改變了大眾對假期的想像和期望。它是由幾個企業家所建立，他們利用美國生活形態的轉變，並且結合度假村的設計概念與主題樂園的步調，將它搬到船上，再透過美國法律中的大漏洞牟取暴利。

瞭解這些商人如何草率拼湊出這門新產業——他們竄改規定，設計出對應現實中社會行為的船——有助於說明遊輪產業為什麼在今日會同時受到讚揚與譴責，為什麼它預告了大眾觀光的發展方向。

二〇一二年義大利遊輪歌詩達協和號觸礁失事的災難，讓這些議題通通浮上檯面。因為領航員的誤判，造成船在義大利海岸擱淺、翻覆，三十二人因而罹難，重達五萬四千噸的遊輪也毀於一旦。義大利的歌詩達遊輪公司幕後老闆是總部位在邁阿密的嘉年華公司，邁阿密這邊已經提起了數百萬美元的民事訴訟。美國國會也為此案件舉辦公聽會，質疑遊輪的整體安全性，最後卻做出不需要進一步改善的決定。一般大眾受到的衝擊延續最久。沉船的照片立刻讓人拿來與鐵達尼號相提並論，嘉年華遊輪的業績也隨之下滑。

若要說起現代遊輪公司成立的故事，便不得不提起嘉年華遊輪公司的創辦人泰德‧阿里森（Ted Arison）。阿里森個性浮誇，令人刮目相看的人生擁有從事遊輪產業的所有人格特質，他畢生努力的過程已經被簡化成一則撫慰人心的傳奇：阿里森用一美元建立起他的帝國；他的第一次盛大出擊也是一場令人

難忘的災難。當時第一艘嘉年華遊輪在邁阿密的海灘擱淺，觀光客看得目瞪口呆。儘管面臨這些混亂的開端，阿里森仍抱持堅定的決心，闖出一番成功的事業，堪稱「經典的美國夢傳奇」。

上面最後一段話是擷取自嘉年華公司官方歷史與其浴火重生故事。阿里森並非出身火重生故事。阿里森並非出身華公司官方歷史與其浴火重生故事。阿里森並非出身火重生的故事一樣，嘉年華公司的詮釋與真實的阿里森相去甚遠。阿里森並非出身貧寒；他的家族經營海運已有長年歷史。他前後投入數百萬美元在嘉年華遊輪公司，初期則依賴有錢的朋友提供金援，幾年後才開始獲利。然而在為搭乘遊輪旅行寫下新的定義時，他大膽、性急又充滿想像力，讓規模遠勝以往的巨輪載滿數千名追求享樂的乘客，在海上航行時給他們不間斷的娛樂活動。他認為造訪港口應該只是附屬活動，提供乘客幾小時去接觸外國的土地，接著再回到船上享受吃喝玩樂的真正樂趣。

身為一名實業家，他做了所有草創事業者都會做的事：必須先降低成本，才能以超低價格銷售他的海上旅程，藉此吸引顧客。在他的運籌帷幄之下，遊輪旅行從菁英消遣進入一般民眾都負擔得起的大眾市場。

此時故事就開始變得精采。在「全球化」這個名詞尚未出現之前，阿里森就預見了二十世紀晚期的全球化趨勢具有美國早期開墾荒野大西部的本質。他看準了時機。為了迎接全球化，他設法規避美國法規，聲稱海洋是他的領土，接著為旗下船隻註冊外國國籍，以符合他追求健全獲利的目的。那等於是無國界的外包計畫。他將邁阿密作為嘉年華遊輪的基地，而且直到今天，他的企業既能直接進入美國市場，還可以利用美國的基礎建設。他的遊輪公司的確讓邁阿密港成為世界遊輪之都。不過，他之所以能完成這些重大變革，主要是因為成功規避從污染排放限制到最低薪資規範等各種事項的美國法規。

作為一種商業模式，遊輪產業的經濟成就不容小覷，光是在美國的產值就高達四百億美元，而且也是全

球觀光產業中成長最快速的一環。遊輪正在航向觀光產業的未來。

可是鑽漏洞和規避法律卻產生嚴重的問題。陸地上的度假村與旅館必須經過聯邦政府的檢驗後，取得涵蓋污水與廢棄物處理系統的許可證明，遊輪卻不受那些條件限制。結果，數百萬名在海上用餐、排泄和洗澡的乘客及員工的排放物，伴隨船隻的尾流全都流入大海。在陸地上，遊輪帶來的數千名人潮湧入外國港口，破壞了海灘和廣場，令許多當地人心生不滿。科蘇梅爾不是唯一變成購物商城的港口，威尼斯的聖馬可廣場如今放眼望去盡是販賣廉價進口商品的街頭攤販，還有等著造訪大教堂的觀光客人龍。

這種商業模式是阿里森的一大「成就」；他在一九九九年去世時是世界上最富有的人物之一，其名下財產估計高達五十六億美元。他的繼承人至今依然非常富有：他的兒子米基負責經營嘉年華公司，在遊輪產業和佛羅里達州南部都是呼風喚雨的頭號人物。他身價超過四十億美元，也是美國職籃邁阿密熱火隊（Miami Heat）的老闆。阿里森的女兒夏麗則是以色列全國排名第四的富豪。

二○一一年去世前資產總值高達四十億美元；普里茨克家族（Pritzker family）的成員在入主皇家加勒比前就已是名列億萬富翁之林，長期盤踞在《富比士》雜誌的美國富豪排行榜。（這個芝加哥家族中比較高調的成員潘妮・普里茨克（Penny Pritzker）曾經擔任歐巴馬總統的主要募款人。）

皇家加勒比遊輪公司的諸位金主同樣財力雄厚：薩米・奧佛（Sammy Ofer）是以色列最有錢的人之一，在

如今阿里森的遊輪產業願景一一實現，也讓他在佛羅里達與以色列某些最可觀的家族財富不斷積累。

一九二四年，阿里森出生在英國掌控的巴勒斯坦，父親是一名身價百萬的船業鉅子。那個地區的商船運輸業乃源自腓尼基人的輝煌傳統。年輕的阿里森成年時正值戰亂，歐洲發生血腥的猶太人大屠殺，巴勒斯

坦的時局也動盪不安。然而那幾年他在兩地的戰火中都熬了過來，展現出承受挑戰的勇氣與超乎年齡的成熟心理。第二次世界大戰期間，他志願加入英國陸軍猶太分隊；這支沒沒無名的部隊在義大利對抗法西斯分子。在同盟國獲勝後，他回到巴勒斯坦，不到幾年時間又再度參與戰役，而這次則成為以色列陸軍的一員對抗英國，加入脫離英國殖民的獨立戰爭，以及抵禦阿拉伯鄰國的大小戰事。

待以色列正式獨立後，阿里森隨即投身新國家的建設工作，跟所有以色列人一樣，滿懷對新祖國及其人民的愛國心。然而阿里森畢竟不脫商人本色，當新政府頒布新法律，並且著手草擬在他眼中認為是阻礙自由企業發展的經濟計畫時，他便開始對以色列心生厭煩。

在不滿的情緒下，他清算家族事業，移民到美國，在紐約成立一家貨輪公司。眼見這項事業沒有起色，他又買下一家空運公司。依然得不到滿足的他在一九六六年賣掉那家公司，對外宣稱他要退休，接著前往邁阿密，度假遊輪的故事於焉展開。

此時，南佛羅里達州的觀光業開始出現爆炸性成長。那個地區成為發展大眾觀光的培養皿，一如幾十年後催生出網際網路科技業的北加州矽谷。佛羅里達州政府全力支持能帶來觀光客的新產業，尤其是能吸引美國剛崛起的中產階級在寒冷冬天到此度過陽光假期。住在邁阿密的退休人士從多雪的北方搬到南方，遊輪旅行立刻對上他們的口味。他們多半有錢有閒，自然搭上第一批出航的遊輪，因此遊輪旅行最初給大眾的印象，便是銀髮族的專屬假期。

阿里森首先嘗試包船經營，但是成效不佳；於是他很快地改變策略，與一個新的合夥人展開度假遊輪事業，利用改裝過的渡輪從佛羅里達航行到牙買加。該公司在全美各地宣傳他們的加勒比遊輪假期，並且篤

定他們未來能讓美國民眾認為加勒比海遊輪是美國生活形態不可或缺的一部分，每週都讓三千名乘客的滿載額度客滿。結果業務推展相當順利，直到加勒比遊輪的合夥關係因為雙方互相控告的訴訟而破裂為止。

阿里森再度面臨單打獨鬥的局面，但他從這次合作破局的訴訟中挽救回一百萬美元，轉而向以色列的老友梅舒倫・芮克里斯（Meshulam Riklis）尋求合作，後者當時已經是名事業有成的富商。他們在一九七二年共同創立一家規模非常小的公司，名為嘉年華遊輪。阿里森接著買下一艘舊客輪；自從航空班機取代客輪，承擔載運乘客橫越大西洋的角色後，那艘船就一直停在陸上的乾船塢裡。當過兩家船運公司老闆的阿里森，在這些退役的遠洋客輪上看到了機會。他整修這艘老舊的加拿大客輪，重新命名為狂歡號（Mardi Gras），以表現出嘉年華精神的本色。

那艘船就是當年在邁阿密海灘擱淺的第一艘嘉年華遊輪。再經過修復後，它終於得以展開自己的處女航。兩年過後，資歷尚淺的嘉年華公司負債五百萬美元。芮克里斯中途退出。他將公司的股份與債務以一美元賣給阿里森──這是傳奇故事裡的第二起重大事件。

從這個艱困的局勢開始，阿里森在五年後讓公司轉虧為盈。他進行嚴格的成本管控，遵循規模經濟原則，盡可能讓更多乘客搭上同一艘船。他有兩個激進的基本概念：重新設計遊輪，讓它變成娛樂之船，而非交通工具；還有以低成本達到高業績獲利，透過註冊外國企業的身分在美國境內經營，藉此迴避凡是陸上競爭者都必須遵守的法律和規定。阿里森玩的手段就是亞洲人所謂的「不倫不類」。這類新型的水上飯店隨時變換身分，時而自稱為度假村，時而自稱為船隻，一方面成功迴避數十億美元的稅金和薪資，另一方面也不必裝設環境法規下所要求的各種系統。

這些想法是慢慢演變成形的。阿里森的嘉年華遊輪與主要的競爭對手皇家加勒比海遊輪行程而翻修遊輪，納入表演的空間：即興喜劇的演出、現場音樂劇、電影、有樂團伴奏的深夜舞會，以及觀眾可參與的遊戲節目。他們更在船上強力推銷美食與美酒，甲板則化身為成人的遊樂場，活動安排提供乘客不間斷的歡樂。

狂歡號的空間不足以容納這些娛樂活動，於是阿里森很快便買下它的姊妹船，並且命名為嘉年華號。這一次，阿里森早就將這套經營模式準備就緒，果然嘉年華號在出航的第一年便開始獲利。從這一刻起，該公司已經成功譜出它的主旋律。

在與安迪‧佛拉迪米爾（Andy Vladimir）合著的《航向大海》（Selling the Sea）一書中，鮑伯‧狄金森（Bob Dickinson）寫道，當他在一九七三年加入嘉年華遊輪公司時，他們堅持使用「歡樂之船」一詞來形容嘉年華旗下的遊輪：「船隻本身變成目的地，停靠的港口反而成為額外附加的優點。這是將過去遊輪旅行的行銷內容完全反轉。在此之前，遊輪旅行宣傳都是以目的地為主角，」他寫道。

「將焦點放在遊輪上，而非停靠的港口，嘉年華公司可以告訴大眾船上的經驗以及搭船旅遊是怎麼一回事。」

流行文化瞭解遊輪旅行潛在的浪漫魅力。好萊塢資深製作人亞倫‧史貝林（Aaron Spelling）製作了一部電視影集，便以其中一艘新型遊輪作為浪漫與魅力發生的地點。《愛之船》（The Love Boat）在一九七七年首播，有長達十年的時間都是星期六晚間時段的熱門節目。這部影集在公主遊輪公司（the Princess line，如今已隸屬於嘉年華遊輪公司旗下）的船上拍攝，劇情描述登船的乘客在船上員工的陪伴下，最終解開自己感情生

活的疑難雜症；出場演員包括富有同情心的船長和全體船員，以及一批稱為「愛之船美人魚」的遊輪舞者。

每一集的片頭都會播放充滿活力、節奏輕快的主題曲：「愛——刺激又新鮮——上船吧，我們等著你。」接著客串明星逐一出場，在往返加州與墨西哥的遊輪上彼此談情說愛。若要一掃遊輪給觀眾的那種古板印象——一群老年人玩著轉圓盤遊戲、交流炒股祕訣，沒有任何公關活動比得上這樣的操作。這些遊輪的訴求對象是年輕人、充滿活力的人士，當然還有中產階級。它像是一場海上派對。

此時凱西・李・姬佛（Kathie Lee Gifford）登場，嘉年華遊輪公司邀請這位藝人演唱後來永遠融入美國文化的廣告主題曲。攝影機跟著她在一艘遊輪上穿梭，跳下滑水道，做指甲，在晚餐桌上舉起酒杯，與表演女郎一起擺姿勢，姬佛唱著改編版的〈無比歡樂〉（Ain't We Got Fun），那是在摩登女性和富豪當道的黃金年代，窮人家自娛的歡樂歌曲 2。原版的歌詞是：

每天早晨，每天夜晚，我們不是無比歡樂嗎？
我們錢不多，噢，但是親愛的，我們不是無比歡樂嗎？
房租還沒付，親愛的，我們沒有汽車。
但我們這樣的人就是要微笑。

在嘉年華的廣告影片中，這一段歌詞的主題從快樂的同情變成向消費階層推銷遊輪旅行。

每天早晨，每天夜晚，我們不是無比歡樂嗎？

我們錢不多，噢，但是親愛的，我們不是無比歡樂嗎？

這裡有好吃的美食，絕對沒有帳單。

我們要晚睡，親愛的，別錯過任何刺激的活動。

可是，若想在航行於海洋的船上享樂，自然需要一般的必要設施，完整重建陸上飯店視為理所當然的所有系統，以及船隻的基礎設備：導航系統、引擎、發電機、濾水與淨水機、污水處理機、照片沖洗室、洗衣與乾洗設備、廚房、停屍間，以及足以存放十萬磅食物的冷凍櫃，以供應船上三千名乘客每天的飲食所需。還有在看不見的海平面下，一千兩百名員工的住宿空間。

這些歡樂之船成長得愈來愈龐大，幾乎納入一座微型城市運作的生活所需和附加服務，變成一艘又一艘的超級船艦，擁有舉行各式娛樂活動的空間，像是溜冰場和攀岩牆，而乘客也從四面八方不斷前來。

那首廣告歌曲標榜的歡樂，今日依然是度假遊輪的基本訴求，此外還有低廉的票價。然而那些優惠價格之所以能實現，便是拜阿里森的第二項創舉之賜──規避美國法規。

在二〇〇八年經濟大蕭條，遊輪產業的異軍突起並非反常現象。當拉斯維加斯及其賭場飽受蕭條之苦，航空業也一蹶不振之際，遊輪旅行則一躍成為觀光產業的金雞母，成為今日觀光業獲利最豐厚的部門。

其中有一個關鍵，便是遊輪支付給員工的超低薪資。

在十九世紀，英國漁民為了反抗政府對他們的漁獲量設下限制，採取了一種曖昧不明的航海措施，叫作「權宜船籍」（flying the flag of convenience）。他們降下英國國旗，並且將船隻登記在英國海事長年的競爭對手——挪威、甚至法國名下，改懸掛他們的國旗，以規避英國政府的限制。

第二次世界大戰後，當美國航運業蹣跚地恢復生機之際，美國企業利用與過去相同的權宜船籍措施，將船隻登記為外國籍。他們視之為提升競爭力的生命線，目的並非擺脫捕魚限制，而是為了規避美國最低工資，讓支付給水手的薪水大幅減少。在航運產業及相關業者的強大壓力下，美國國會最終表態同意權宜船籍措施的合法性。

前美國國務卿愛德華·史丹特紐斯（Edward Stettinius）在一九四八年協助非洲國家賴比瑞亞建立船隻登記計畫時，便首度嘗試讓這套新制度開始運作；其相關辦事處位在紐約，而非賴比瑞亞的首都蒙羅維亞（Monrovia），以便美國船隻登記為賴比瑞亞籍。華盛頓郊區後來又增設另一個辦事處。自此以後，美國船運公司紛紛以陌生的賴比瑞亞國旗取代美國星條旗，後來還陸續懸掛起巴哈馬和巴拿馬國旗。

這種原本應該是壓低勞動成本與規避相關法規的權宜之計，竟然演變成航海運輸界的慣例。如今，海上的大部分船東都來自富裕的航海國家，例如美國、英國、挪威、希臘和日本，可是他們的船隻卻都登記在「開放登記」的國家名下——那些國家基本上沒有最低工資、勞動標準、企業稅或環保法規，對懸掛著他們國旗的船隻也幾乎沒有多少權威可言。這些國家唯一的要求就是船公司必須付出可觀的登記費。儘管這些航海的規則是針對貨輪，這些海事規則的大漏洞引起阿里森和其他休閒遊輪產業領袖的注意。船就是船，即使嘉年華是一家總部位在邁阿密的美國企業，客戶也是以美國不是海上飯店，但那又如何。船就是船，即使嘉年華是一家總部位在邁阿密的美國企業，客戶也是以美國

一六六

人為主，嘉年華還是決定將其船隻登記在與他們的業務毫無瓜葛的國家名下。船隻在哪裡航行或將母港設在哪裡都無關緊要。只要對他們最有利，遊輪公司就將船隻登記在哪裡。

狄金森在他的書中寫道，遊輪產業採取這種作法的原因很簡單：遵守美國的規定和法律，就代表公司要支付最低工資標準以上的薪資。

「包括美國、挪威和英國在內，許多國家對勞工組織工會都有周詳的法規，嚴格限制船隻的全體船員必須按照最理想的比例組成，這總是造成高過自由市場環境的勞動成本。其他開放登記權宜船籍的國家則沒有這些限制……」

嘉年華將它的船隊登記在巴拿馬名下，皇家加勒比的船隻則為賴比瑞亞籍。（在長達二十年的內戰期間，賴比瑞亞靠著充當外國船隻的離岸註冊地點，每年賺進至少兩千萬美元。）

遊輪公司藉由登記為外國公司，還能獲得另一項龐大的利益。根據美國國內稅收法規定，只要外國給予美國企業免稅優惠，航空或船隻公司在美國也能獲得相同待遇。賴比瑞亞、巴拿馬或任何其他開放登記的國家都不徵收企業所得稅。

為了象徵性向其最初的挪威老闆致意，皇家加勒比公司將旗下的幾艘船隻登記為挪威籍，可是該公司在二〇〇五年宣布所有船隻一律維持或轉成巴哈馬籍。皇家加勒比公司的董事長理查·費恩（Richard Fain）表示，這個舉動有其必要，因為「遊輪產業的競爭與日俱增，我們必須確保自己在業界維持競爭優勢。」

今日任何遊輪產業的經營者都可以自由地追隨業界領導者嘉年華遊輪公司的腳步，一方面支付第三世界水準的薪資、不給有薪假或加班費，另一方面卻向消費者收取第一世界水準的旅費。舉例來說，皇家加勒

第五章　遊輪：航向未知的目的地

一六七

比的船上共有四萬四千六百名左右的員工，如此一算，每年至少可以省下數百萬美元。難怪他們的服務生月薪只有五十美元，甚至最多七個月沒有休假。

這種商業模式是每家公司的夢想，也確實相當成功，嘉年華與皇家加勒比公司因而更有財力併購小型競爭對手，同時購買新船，擴大船隊陣容。如今這兩家公司占了全球遊輪產業市場的百分之六十六，位居世界龍頭的嘉年華占百分之四十五，皇家加勒比則有百分之二十一。

隨著美國遊輪公司擴展到英國和歐洲其他地區，每年的載客量也從一九七〇年的五十萬人次，接著以指數成長的方式在一九九〇年達到四百萬人次，二〇一〇年更突破一千三百萬人次。乘客來自各個經濟和社會階層，從沒有親眼見過大海的人到見多識廣、想要來一場輕鬆旅遊的人都有。他們推動了遊輪產業蓬勃發展，成長率在四十年間達到驚人的百分之一千。

在公司盈餘讓他成為億萬富豪後，泰德・阿里森回到以色列，讓兒子米基接掌嘉年華遊輪，並且留下輝煌的記錄，包括透過自己的基金會推廣藝術，將第一流的職業籃球隊帶到邁阿密。在以色列，他成立阿里森投資公司（Arison Investments），再次投注數百萬美元在慈善事業上。他投入最多心力的計畫是在賀茲利亞跨領域研究中心（Interdisciplinary Center in Herzliya）設立的阿里森商學院（Arison School of Business），這個備受推崇的研究機構與政府及保守黨的關係密切。他在一九九九年去世，臨終前人生既富裕又美滿。然而，我們很難將阿里森對以色列那片特殊土地和人民的強烈感情與他著名的遊輪經營策略聯想在一起，後者在某種程度上抹滅了世界其他許多地方的特色。

美國的工會在一九六〇、七〇年代開始反擊遊輪公司的壓榨手段，可是他們卻挑錯了時機，站在歷史錯誤的一邊。那場戰役發生的時間點正是全球化市場方興未艾之際，世界各地先前受保護的市場紛紛開放，包括共產與非共產國家在內。製造業陸續從歐洲與美國出走，移入南美洲、非洲及亞洲，中國便成為提供大量廉價勞工的世界工廠。在這種新時代的氛圍裡，各國之間的貿易協議都將焦點放在開放新市場和保護投資。談判代表鮮少討論勞工保護或環保法規的議題。

美國的工會與國際的勞工組織均遭到阻擋。他們反對遊輪業者使用權宜船籍的手段；一九四八年，國際運輸工人聯盟（International Transport Workers' Federation）率先在挪威奧斯陸發動最早的反權宜船籍運動。可是它和後續的運動最終都宣告失敗，部分原因是因為在國際海域中，沒有可執行的相關法律；第二個原因則是工會在全球化市場的形成過程中遭到邊緣化的悲慘命運。

不過，坐擁三百多艘船的遊輪產業雇用了許多服務生、餐廳雜工、清潔人員以及洗衣工人。當船上的員工不滿工作條件時，他們就會選擇在美國港口跳船，並且公開訴說自己的故事。

最後，美國國會舉行了有關遊輪勞工議題的聽證會。

眾議員老威廉・克雷（William Clay Sr.）當時是民主黨籍的密蘇里州議員，他在一九九〇年代初期推動立法，要求遊輪業者必須支付最低工資，並且提供相關勞工保障給只要是從美國港口出發的遊輪上的全體船員。

立法者聽到的遊輪員工所言，在當時被認為是極具爆炸性證詞：員工每天工作十至十二小時，沒有加班費，連續幾個月沒有休假，時薪最低達到五十三美分；服務生依靠小費過活，因為他們的月薪只有區區

五十美元。在聽證會期間，克雷先生問道，總部設於美國、從美國港口出發的遊輪公司憑什麼無視以沉重的社會代價換來的勞動法規。

然而這項法案從此卡在小組委員會，直到一九九三年克雷先生最終放棄為止。政商勾結的傳統勢力反對這項法案，並且出手阻礙；除此之外，大眾的支持也十分有限。這結果並不令人意外。遊輪產業一開始就學會巴結政治人物，在一九七五年成立自己的產業協會，現在名為國際遊輪協會（Cruise Lines International Association，簡稱CLIA）。他們策略地捐贈選舉獻金給華府及沿海各州的重要盟友——這門產業在十年中直接與間接捐出的經費高達一千六百九十五萬三千八百零七美元，除了投注在全國的大型政治選舉，也包括夏威夷州、阿拉斯加州、加州、奧勒岡州、華盛頓州與佛羅里達州的地方選舉。

遊輪產業輕輕鬆鬆就打贏了與勞工之間的戰爭。國會甚至協助業者降低他們交給移民歸化局（Immigration and Naturalization Service）的費用。；稍早兩黨反對遊輪公司規避企業所得稅的質詢，也被業者成功阻擋了下來。共和黨籍的田納西州眾議員約翰‧鄧肯（John Duncan）主張：「只因為嘉年華遊輪公司在巴拿馬登記為公司，就讓它的盈餘不必繳任何一分稅金，這十分不公平⋯⋯外國籍船隻其實間接獲得美國政府的補貼。」

遊輪業者反駁那些指控，並且表示他們為美國經濟挹注了近數十億美元（二〇一〇年超過四百億美元），在美國創造了上萬個就業機會。

可是工會仍然不肯放棄。國際運輸工人聯盟最近發起一場運動，反對許多遊輪上所謂「血汗船」的工作條件，提出不合理低薪、長期不休假、惡劣住宿環境以及過度勞累的議題。不過遊輪公司一一反駁這些指

一七〇

控。

亞當・高斯坦（Adam M. Goldstein）是皇家加勒比國際遊輪公司的總裁兼執行長。他身材纖瘦，機智幽默，學歷包括普林斯頓大學的榮譽學位、哈佛法學院畢業，以及歐洲某所頂尖商學院的商業管理碩士學位。

在那趟海洋領航者號遊輪之旅的三個月後，鮮少接受採訪的他同意在邁阿密總部接受我的採訪，地點就在皇家加勒比遊輪停泊的碼頭旁。我們在灑滿陽光、氣氛輕鬆的總裁套房裡談了一個多小時。當時正值三月，天氣十分理想；他打算在訪問結束後去慢跑。

他泰然自若地回應這個行業受到的質疑。面對有人曾經批評他們勢利眼，他主要的答辯理由是遊輪旅行廣受大眾歡迎。「我們成功的最大動力是讓顧客樂在其中。所以你可以談其他事情，可以討論法律或稅制，儘管大談特談，但是如果我們不能讓顧客經常開心，享受到旅遊休閒當中我們所知最高層次的愉悅，那麼再也沒有任何事情值得一提。」

為了容納所有人──家庭、青少年、盡情狂歡的情侶和單身族、退休人士，以及跨越不同世代的團體，現代遊輪的設計開創出各種「區域」。就像迪士尼樂園一樣，船上的規劃必須通盤考慮到用餐時間，或是人潮眾多的購物及遊戲區、劇院和運動區的動線。

在描述船上如何仔細設想到各種品味和年齡時，高斯坦借用手風琴的意象。比方說，這就是遊輪非常適合家庭團聚的原因。

「家庭成員在白天各自散開，祖父母做他們喜歡的事，父母做他們喜歡的事，孩子們也做他們喜歡的

事，接著晚上再聚在一起共進晚餐，」他說，「他們可以聊聊彼此當天做了什麼、明天的計畫，還有其他任何話題，等到用完晚餐，手風琴再度打開，他們再度分頭展開自己的活動……只有讓每一世代不斷發現自己喜歡的節目，這種方式才行得通。」

如此低廉的價位提供那般水準的服務與娛樂，這點說明了它成功的原因，而那些低價的套裝行程則建立在支付超低工資給船上員工。

高斯坦表示，將遊輪工資拿來與美國工資比較是不對的。他說，應該與船上員工在母國的平均個人所得比較──菲律賓、土耳其、塞爾維亞或印度。

「我們確實有不同的薪資等級，」他說，「無論在陸地上哪裡，員工都來自某個國家，他們住在那裡。就我們的情況而言，我們能夠做的是提供絕佳的機會，給那些來自世界各國的人們。」

「通常他們從我們這裡賺到的錢，遠比他們留在國內的收入來得多，」高斯坦說，「所以我們認為這並不令人意外，我們提供絕佳的就業機會給來自世界各地的人們，而這些機會原本並不存在。」

高斯坦的看法正是學術界所謂「力爭下游」的辯解，彷彿倒退回到二十世紀初期，也就是在社會上還沒有最低工資、改善勞動條件，以及集體協商權利前的那個年代。如今那些權利雖然列入國家法律，也在國境之內執行，可是遊輪公司卻可以視而不見。

二十年前，遊輪工資可說是一筆不錯的收入，尤其是對積極想擺脫貧窮困境的人而言更是如此。但是如今，那般懸殊的工資差距正逐漸消失，今日印度的平均月收入介於六十至一百美元間；而在新加坡的一名新進服務生能夠掙得五百九十一美元，外加免費住宿和小費。在此期間，自一九九三年的聽證會以降，遊

輪低階工作人員的薪資卻幾乎未曾調漲。

低薪的結果造就愈來愈高的人員流動率。根據最近的統計數字顯示，遊輪員工的平均在職時間從一九七

○年的五年，下降至二○○○年的九個月。

二○○八與二○○九年，高斯坦先生的年薪與津貼高達兩百七十萬到三百萬美元。他強調，關於薪資和

休假天數的統計數據看起來有造假之嫌，因為它們沒將勞工在換約期間的長假算進去。

「在遊輪上工作的人，工作周期一次長達四到八個月。然後他們會休息好一陣子——漫長的假期——

這需要算進去，因為這種休假模式既使蓮恩和我也只有羨慕的份，」他說，同時對蓮恩‧西耶拉─卡羅

（Lyan Sierra-Caro）露出一抹微笑。後者是皇家加勒比的資深公關主管，採訪進行時也坐在一旁。

我問船上員工是否像他和西耶拉─卡羅小姐一樣，享受有薪假期。

「不，他們休假時沒有薪水，所以他們必須在工作時存錢，那樣才可以度過這段過渡期，」他說，「不

過我們以他們的表現為榮。他們在船上提供的服務幾乎比在陸地上任何地方都來得好。」

他似乎說溜了嘴：將船上員工的服務跟陸地上的服務生和清潔人員相比，卻不比較薪資。

加拿大紐芬蘭紀念大學（Memorial University）聖約翰分校的教授羅斯‧克萊（Ross A. Klein）寫過幾本關於遊

輪產業的書，他說雖然這些幾近奴役程度的薪資讓票價始終維持在低檔，形成遊輪產業獲利的基礎，但日

漸成長的利潤來源卻是船上的業績。

「船上消費的盈利逐漸超越了售票收入。平均而言，在船上的每一天，每名乘客會貢獻四十三美元的利

潤給大型遊輪公司，」他表示，「如果你將所有船上的花費算進來，如今住在高級的加勒比海度假村還會

比搭乘遊輪旅行來得便宜。」

船上林林總總的消費項目大約占了遊輪整體收益至少百分之二十四。根據聯合國世界旅遊組織的估計，在美國加勒比海航線，這個比例甚至可以躍升到百分之三十以上。酒類又是獲利最高的來源之一。在現代遊輪產業發展的初期，船上會供應市面上某些品質最佳卻又便宜的酒類，它們往往向生產國以免稅價格進貨，然後也以低價出售給顧客。

現在，遊輪公司卻沒有將節省的成本回饋消費者，酒類價格至少跟陸地上相差無幾。這些遊輪的動線設計都在鼓勵喝酒，到處都有酒吧和供酒站，曾在嘉年華公司任職的鮑伯‧狄金森說：「這個構想是，你應該隨時隨地想喝酒時就買得到酒。」

「在妥善執行的遊輪動線設計中，從艙房到餐廳最方便的路徑，應該帶客人經過一間酒廊，」他說，「由於大多數遊輪都在溫暖海域上航行，你也需要在游泳池旁邊安排一間可見度高的酒吧──或甚至設在游泳池裡面！」

賭博帶來的利潤幾乎與酒類一樣多。水療中心、上網費、高級餐廳的額外消費、體育及運動課程的費用、照片以及遊輪DVD（別小看這片DVD，在短短一趟遊輪之旅至少能帶來十萬美元收益）還有紀念品，以上全都是收入來源。就如狄金森先生所寫：「每名乘客都已經預付了船票費用，剩下能左右一趟旅程整體收益（以及最終的整體獲利率）的唯一變數就是在船上的花費。」

「真相是，整艘船上隨時都在進行銷售行為，」他說，「只要能增加收益，其他事情都是次要的。」

說服乘客消費是遊輪戲劇演出的一部分，以獨特炫目的表演方式讓人聯想到「畢生難忘的假期」。對於

遊輪上的第三大利潤來源——藝術品銷售更是如此。

儘管藝術品拍賣對遊輪產業是個相對新穎的活動，從一九九○年代中期才開始出現，但它們現在的業績傲人，已是龐大的收益來源。遊輪藝術品拍賣界的龍頭是先前提過的西園藝廊，這家私有的密西根公司每年營業額高達三億美元。在每件藝術品的拍賣金額中，遊輪公司能抽取至少百分之三十五的佣金。直到二○一○年為止，西園藝廊可說龍斷了這個市場，在嘉年華遊輪、皇家加勒比、挪威、荷美、麗晶與大洋等公司的遊輪上都能看見它們的蹤跡。

塞在艙房裡的傳單、內部電視頻道的通知訊息，還有如何購買藝術品的講座，再再都想激發消費者對藝術品拍賣的熱忱。在我們參加的拍賣會上，銷售員口才辨給，頗具說服力，大談繪畫與藝術品的品質、藝術家的高知名度，以及那些作品的長期投資價值。他說，所有拍賣品都保證以公平市價評估，而且還有大方的退貨政策。

可是多年來，有數百名顧客抱怨那些保證有瑕疵。他們控告西園藝廊，但該藝廊主張，既然買賣在國際海域上進行，它便不受美國法律體系的管轄。

顧客感覺自己受騙上當，開始寫信給國會議員和他們家鄉的報紙。抱怨的內容總是千篇一律：顧客回家後發現他們購買的藝術品價值遠遠不及他們所付的價格，有時候甚至不是真品。但是當他們提出抱怨時，退貨政策卻形同具文，西園藝廊拒絕退費。

那些故事吸引了一位登記且追蹤藝術品的專家注意。「美術登記處」（Fine Art Registry）網站的負責人泰瑞莎·法蘭克斯（Theresa Franks）表示，她在二○○七年發表一篇關於西園藝廊的文章後，她的網站就陸

續收到其他不滿西園的客戶寄出的四百多封抱怨信。結果那些故事得到包括ＣＢＳ（哥倫比亞廣播公司）和《紐約時報》等主流媒體的注意。在這種情況下，西園藝廊只好退費給那些文章裡提到的顧客。

但是西園藝廊事後控告法蘭克斯小姐和她的公司誹謗罪，二○一○年經過六個星期的審理後，西園藝廊在聯邦法院輸了這場官司。目前此案仍在上訴中。與此同時，法蘭克斯小姐向日內瓦的世界智慧財產權組織提出的申訴也獲准，禁止西園藝廊建置一個名稱幾乎一模一樣的抄襲網站。

最後，一部分顧客聯合起來在密西根州東部的聯邦法院控告西園藝廊詐欺、違約、虛報藝術品價值，以及違反公平交易等罪名。西園藝廊則主張案子應該撤銷，因為遊輪上的藝術品買賣歸海事法或海洋法管轄。法院不同意這個見解，並且受理了這個案子。

「我們站得住腳。法院表示此案適用密西根州的普通法，而非海事法，」他們的律師唐納‧培頓（Donald L. Payton）表示。他說，所有的原告當中只有兩人拒絕在審判前與西園藝廊達成現金協議。不過培頓不得對外透露藝廊究竟付了多少錢。

值得注意的是，那些原告也因為皇家加勒比公司與西園藝廊關係密切而對它提告。亞當‧高斯坦在訪談中告訴我，因為訴訟仍在進行，他無法評論。然而兩個月後，高斯坦在他公司的部落格上寫道，皇家加勒比決定不與西園藝廊續約。

這就是提高船上收益的動機與在遊輪上享受畢生最美好假期的主題互相衝突之所在。西園藝廊負責人指出，大部分的藝術品買家都沒有對他們提告。度假中的乘客盡情嘗試在家裡很少會做的事情──像是參加拍賣會。他們信任遊輪公司，覺得自己可以徹底放鬆，盡情揮霍。

在船上的時光總是很容易讓人掏錢。如果這是畢生最美好的假期，那就會像是值得多花一點錢的特殊場合，例如畢業、生日或婚禮。懷著那樣的心情，乘客為了照片付出的金額都可以買到一台數位相機；他們去水療中心的消費跟入住高級度假村一樣貴。這肯定是一趟非常值得回憶的旅行體驗。

這是不同年齡層的乘客花費超過遊輪票價的地方：平均而言，四十五歲以下的乘客在三至七天的加勒比海線遊輪上會花費三百五十七美元；四十五至六十五歲乘客的花費相差無幾，一共三百四十五美元，至於六十五歲以上的乘客則較能看緊荷包，平均只消費兩百四十二美元。遊輪公司與特約廠商紛紛想出更有利可圖的方法來賺錢，例如那些西園藝廊的藝術品拍賣會便附上用密麻麻文字印製的免責聲明。這可以說明嘉年華遊輪公司如何在二〇〇九年經濟大蕭條期間，還能有一百三十億美元的營收。

還有，別忘了鑽石。選購鑽石講座和無所不在的鑽石國際門市令我困惑，畢竟鑽石和其他貴重珠寶並不是在加勒比海地區開採、切割、磨光或裝設底座。然而鑽石國際的門市多得就像海岸邊的藤壺，成群出現在遊輪航線沿線，無論是在科蘇梅爾、聖馬丁（St. Maarten）、聖盧卡斯角（Cabo San Lucas），甚或阿拉斯加朱諾（Juneau）的門市，都可以買到相同款式的珠寶。這全是經過精密計算的結果。鑽石國際的連鎖門市是特地為加勒比海航線而成立，專門服務遊輪顧客。

鑽石國際的創辦人是大衛・蓋德（David Gad），他移民到美國後在紐約市的鑽石業找到工作。最後他設法與一位不具名的民間合夥人共同創業，一九八八年便在加勒比海設立第一家零售門市。它的市場是新興的遊輪產業。鑽石國際不但與加勒比海周圍的各國政府均有合作，往往也跟遊輪公司策略聯盟，在碼頭成立他們的商店，確保遊輪乘客在前往大陸的途中會成為他們的顧客。那些遊輪也會為鑽石國際強力推銷。

這家連鎖店至今已有超過一百二十家門市，從加勒比海從西嶼（Key West）到阿魯巴（Aruba）都看得見它的蹤跡，包括墨西哥太平洋岸的四家，以及阿拉斯加的三家門市。在二十年間，這家小規模的民營公司快速成長為一間大型企業，並且在二○○七年獲得鑽石商貿公司（Diamond Trading Company）特約配售商的地位，從此享有在納米比亞購買大量鑽石原石的權利[3]；該公司便在那裡建造一座大型的寶石琢磨廠。

這種驚人成長的基礎是鑽石國際同時作為皇家加勒比與嘉年華遊輪公司特約珠寶商的地位。兩家公司分別會在船上舉行「購物講座」，對鑽石國際的珠寶讚譽有加，稱其高品質、低價位，還有完善的商品保證──這些承諾比爾和我在遊輪上都聽過。它是唯一在船上獲得藍帶級背書、並且享有獨家宣傳的零售商，銷售它和其子公司（例如丹泉石國際）的珠寶。

當我問亞當‧高斯坦關於皇家加勒比與鑽石國際之間的合夥關係，他說他們屬於「正常的第三方關係」。

「我們沒有他們家公司的任何股份，他們也沒有我們家公司的任何股份，」他說。

可是，皇家加勒比與鑽石國際共同擁有幾座港口，包括貝里斯和阿魯巴的那些港口在內。阿魯巴中央銀行總裁珍‧席米利爾（Jane Semeleer）在一次訪談中告訴我，她的政府正在與皇家加勒比及鑽石國際協商，希望兩家公司能同意翻修在她們國家共同擁有的碼頭，並且提升其軟、硬體設備。

當我提起這件事時，高斯坦先生承認，沒錯，皇家加勒比與鑽石國際是有一些合夥關係。他說，整體而言，他們「與我們有一種宣傳、行銷的關係，所以他們實際上還是有付費給我們，」但他並未詳加說明雙方合作的細節。

他確實提到鑽石國際之所以贏得有利可圖的壟斷地位，是因為「顧客知道他們可以在那裡購物，也知道如果因為任何原因不喜歡購買的商品，他們都能順利退費……到最後，他們付費給我們，在船上向我們的貴賓宣傳他們的商店。相對地，他們向我們的貴賓保證……你可以拿回你的錢。」

仔細瀏覽網路上的資料會發現，有數百名消費者抱怨將珠寶帶回家估價後，發現其價值遠低於鑽石國際在港口或船上所保證的價格，並且向鑽石國際反應時，該公司並沒有主動退費。很難判斷鑽石國際是否相較其他連鎖珠寶店來得惡劣。

在遊輪上，這種不斷強調購買鑽石的舉動感覺起來與享受無拘無束假期的概念背道而馳。在船上廣大禮堂中舉行的鼓吹購物講座，為遊輪旅程增添了一股彷彿走入購物中心的感覺——航向不明的目的地。

基於以上種種原因，如今這些遊輪反映出現代大眾觀光的樣貌；這個產業已經將旅遊變成一場瘋狂購物之行。幾十年來，機場與購物中心等同無異。最燦爛耀眼的大教堂及歷史遺址周圍盡是高檔的奢華商店，無論在歐洲、美國或亞洲，都可以看見相同的品牌標誌。

直到你下船前，主持人都不會大肆宣揚遊輪假期是購物的大好機會。比較常聽見的是產業團體國際遊輪協會前會長暨執行長泰瑞‧戴爾（Terry Dale）說過的這段話，他在一次電話訪談中告訴我：「我們有乘客，喜歡四處漫遊的顧客，他們想要開開眼界，感受新體驗。那是我們提供給他們的專屬服務——獲得知性與心靈上的滿足。」

船上還有一個重要的收入來源似乎較違反常人的直覺判斷。原來從乘客下船後參加岸上的那些短程遊覽團中，遊輪公司可賺取不少利潤。

基本上，遊輪公司對短程遊覽團跟鑽石及藝術品生意一樣，採取同一套作法。遊輪在船上銷售短程遊覽團，並且提供保證，接著警告乘客不要參加競爭者的行程。最後遊輪從每趟行程中抽取豐厚的佣金。平均來算，遊輪公司從當地旅行社抽得的佣金或費用，最高占其銷售價格的百分之五十。在一年當中，皇家加勒比有高達三分之一的收益來自銷售岸上的短程遊覽團。

短程遊覽團這個名詞可能不大精確。它們是按照時數來規劃，例如在加勒比海的某一站，你可以選擇參加巴士行程，參觀島嶼的海灘和歷史遺址，或是在珊瑚礁附近浮潛；在佛羅倫斯和羅馬等城市附近的港口，乘客則搭遊覽車到市區一遊，參觀博物館或展開徒步行程，同時一定會搭配優秀的導遊，在返回船上前也會有安排時間吃飯購物。

這與客輪最初的概念完全相反，如今航行本身就是一趟旅程。

起初，遊輪會一連停靠幾天。在夏威夷，在海中游泳的年輕男孩會徘徊在船身附近迎接它們，等著乘客從船上丟擲硬幣。乘客會有好些時間可以在海灘上漫步、在海浪中游泳、造訪紀念館和森林，最後才搭船返家。一九五〇年代初期，搭乘遊輪到阿拉斯加的觀光客會分別在凱奇坎（Ketchikan）待上兩天、在朱諾（Juneau）待三天，另外五天則是人在舒華德（Seward）。在那個年代，遊輪旅行真是一生一次的難得體驗，乘客會期望能有更多時間在陸地上探索。

時下遊輪安排的短程遊覽團相較之下便顯得貧乏。只有幾個小時的走馬看花行程，迅速一瞥大師畫作，或走過一座歐洲的古老都城，聽著導遊描述陌生的歷史細節；乘客實際看到、理解或欣賞的內容，隔天早上就會被人遺忘。

皇家加勒比的亞當・高斯坦說，這些短程遊覽團的優點是遊輪能讓觀光客在那麼短的時間內造訪許多城市，儘管大部分的停留時間都只有半天左右。

「參加遊輪旅行，你可以造訪愛沙尼亞的塔林（Tallinn），在聖彼得堡待上兩天一夜，還能參觀赫爾辛基和奧斯陸，」他說，描述七天或十二天的遊輪套裝行程。「在兩個星期間不太可能搭那麼多趟飛機。」

這話倒是沒錯，而且許多觀光客覺得在塔林、奧斯陸待一天也就夠了。然而，看到大批人潮同時造訪他們的城市，塔林與奧斯陸的民眾卻有疑慮。數千名遊輪乘客湧入知名的濱水區或博物館，因而可以吹噓自己看到米克諾斯（Mykonos）的風車或聖彼得堡的冬宮博物館（Hermitage）。這些經常出現的人群逐漸改變了那些城市和港口，不但壓縮當地人的生活空間，也讓原本吸引觀光客的地方文化及特色變了調。

「遊輪旅行在過去十年改變了觀光的面貌，但不是往好的方向發展，」費城脈絡旅遊（Context Travel）的創辦人暨負責人保羅・班奈特（Paul Bennett）說，「它們就像移動式的廉價希爾頓飯店，無論到任何地方，從不考量自己留下的垃圾，或是在短時間侵入某個地方造成的混亂。在幾個小時內參觀羅馬、梵諦岡和羅馬競技場，繞了一會便搭遊覽車再回到船上。我們稱之為『路過觀光』。」

威尼斯人則稱呼它們為一大危機。威尼斯不是唯一一座當地人覺得遊輪已經過量失控的港口。美國緬因州的巴爾港（Bar Harbor）在二〇〇九年決定限制每天的遊輪乘客人數；在早先幾年前，佛羅里達州的西嶼也通過相同的法案；夏威夷莫洛凱島（Molokai）的民眾更是直接禁止任何一艘遊輪造訪他們的港口。

這種反感不只來自看見自己的城市經常遭到破壞的挫折感，也是因為民眾知道開放大眾觀光對當地生計的幫助極為有限。在威尼斯，市政府為了遊輪使用的服務（水、電、清潔）而支出的經費，比起向造訪港口

的外國乘客收取的稅金還要多。（有鑑義大利政治體系黑暗，不大可能查出向每名外國乘客收取的費用有多少，以及是否全數進入市政府的公庫。）

在一項與生態旅遊及永續發展中心合作的研究中，貝里斯觀光局發現遊輪乘客平均每人在陸地上的開銷是四十四美元，而非遊輪業者宣稱的一百美元。該局之所以委託進行這項研究，是因為對遊輪乘客並沒有如預期為該國經濟帶來幫助而感到失望。這項研究警告，「遊輪產業與貝里斯經濟發展的目標間存著內在的緊張關係。」

相形之下，經由陸路來到貝里斯的觀光客平均一天至少花費九十六美元，每趟行程的消費金額達六百五十三美元。遊輪乘客在哥斯大黎加的消費數字與貝里斯相近，平均為四十四點九美元。在歐洲，有一項中立研究發現，二〇〇七年遊輪乘客在克羅埃西亞的平均開銷為六十美元左右。

我們的遊輪之旅結束後，我訪問貝里斯奧杜邦學會（Belize Audubon Society）的執行總監安娜・多明格斯—霍爾（Anna Dominguez-Hoare），她很擔心遊輪短程遊覽團對該國脆弱生態系統造成的影響。貝里斯境內擁有周邊地區最多樣化的鳥類生態，其中許多鳥類每年都會來到貝里斯的熱帶森林過冬，接著在夏天來臨前北返，回到許多到訪觀光客家中的後院。儘管她歡迎觀光業，多明格斯—霍爾女士卻說遊輪旅行引發的問題遠超出它帶來的利益。她表示，每艘遊輪繳納的少許人頭稅根本無法彌補遊輪乘客在短暫停留期間造成的危害。

「哥夫斯島（Goff's Caye）現在慘遭蹂躪。當地人都不再造訪了，」她描述的是貝里斯港附近的一座島嶼，觀光客可以在那裡浮潛、享受烤肉大餐。「大部分的野生動物都已經逃離哥夫斯島，但那樣就算了，

或許是因為這些遊輪觀光客對保護鳥類或猴子的棲息地，或是保護珊瑚礁比較不具敏銳度。如果看到垃圾滿地，那麼你就知道遊輪上的觀光客剛剛來過。」

在她和其他保育人士的心中，限制遊輪乘客只能到幾個區域（犧牲地帶）可以防止無法逆轉的傷害。多明格斯—霍爾女士說，理論上她不反對遊輪旅行，但是它們的數量已經逐漸失控。只要幾百人的短程遊覽團前往野生動物保護區幾個小時，便可能造成嚴重後果。「我們的國家公園不能讓遊客如此踐踏，更何況導遊根本無法掌控那些觀光客。」

「有某座港口、某個地方，能讓他們找到平衡點嗎？」她問道。

我向皇家加勒比環境管理副總裁詹姆斯·史威廷（James Sweeting）提出多明格斯—霍爾女士的問題，他回答道：「這是個非常好的問題。」

「那是我在工作上面臨的最大挑戰，」他在一次訪問中表示，「說服各國觀光景點對自己進行長期投資。我知道許多政府官員認為我們是製造問題者，這點真諷刺，因為當初是他們要求我們的遊輪開往那裡。」

史威廷和他的老闆亞當·高斯坦都曾表示，最理想的觀光景點是皇家加勒比自行興建的觀光村，乘客可以在那裡的人工環境裡游泳、吃喝玩樂，渾然不覺自己身處在海地還是另一個加勒比海國家。在較知名地區（例如牙買加的蒙地哥灣〔Montego Bay〕）附近的觀光村也很受歡迎，乘客也可以從他們的大本營搭乘巴士，進出真正的當地鄉村。

像是科蘇梅爾等地方只要開放遊輪大眾觀光，就會在很短時間內變成觀光村。港口、城市、海灘及濱海

人行步道現在都成了「觀光景點」，只要乘客前後花上五小時，透過照片捕捉這趟難忘旅程中的親身「體驗」，還有購買紀念品可供回憶，這些地方就會評選為令人「流連忘返的景點」。遊輪的目標是載運觀光客往返，加上地方包租巴士和旅行社的協助，達到最高效率和確保獲利。比方說，我們搭乘的遊輪在科蘇梅爾提供五十七種短程遊覽團，平均價格為每人五十至一百五十美元，而且全都可透過遊輪公司訂購。私底下，清單上的當地業者則簽約支付一定比例的收入給遊輪公司──往往高達百分之五十。除此之外，跟威尼斯的情形一樣，墨西哥的公民團體質疑這些遊輪業者為了取得港口停泊權而支付給政治領導人的費用，究竟其去向為何。

「今日沒有一個加勒比海國家未受到遊輪產業帶來的負面影響。我認為這是他們最差勁的一點，無節制地讓大批觀光人潮淹沒港口和海灘。」《國家地理》雜誌永續旅遊景點中心主任強納森‧杜特羅（Jonathan Tourtellor）表示，「你應該看看觀光客把杜布羅夫尼克（Dubrovnik；位在克羅埃西亞南部的一座港口城市）的老廣場變成什麼樣子。」

對皇家加勒比的高斯坦而言，這些抱怨聽起來都很勢利。

「某些人士有一種心願，一種懷舊的願望，嚮往世界上只有極少數人能負擔足夠的旅費去某些地方大開眼界的那種日子，例如去杜布羅夫尼克。那只會有一小群人停留在小型的旅店，完全沒有擁擠的人群，街上也沒有太多人。對獲得那種機會的極少數人來說，那必然是一次非常、非常美好的經驗。」

「可是在這個世界上，當你將中國和其他國家加進來，有好多、好多百萬的人，甚至好多千萬的人，或許是好幾億的人想要探索世界──你可以保留幾處地方，讓少數幾個人跟著導遊在街道上漫步，但這樣的

想法不切實際。」

高斯坦先生說，這代表港口必須設法應付同一天抵達的數千名遊輪乘客造成的擁擠情況。「我們的目標是以對環境負責的方式，將大批乘客帶到足以應付擁擠人潮的地方。我們無意造成難以控制的擁擠情況。」

對一個人是尚可應付的擁擠，對另一個人卻可能是場夢魘。杜特羅先生不同意遊輪公司以此居功，業者認為自己讓數百萬人得以一圓探索世界的夢想。「他們幾乎沒有時間下船，去博物館或海灘走走，就得急急忙忙回到船上，在他們被分配到的餐桌旁與服務生以英語交談。」

不過根本的問題是，遊輪公司宣稱反對人群破壞景點的意見帶有「菁英主義」的色彩。杜特羅先生曾去過那些遭到破壞且幾乎無法恢復的海灘；他也眼睜睜看著有數百年歷史的遺址如今飽受威脅，因為遊輪乘客經常搭乘遊覽車來訪，造成「可應付的擁擠」，而這些遊輪卻創下數十億美元的傲人業績。

「打從什麼時候開始，對漂亮的廣場或海灘以及住在那裡的人表示尊重，以及想要保護最初吸引觀光客前來的美景，竟然成了菁英主義？」他問道。

遊

輪確實污染了海洋。

人類活動確實對海洋造成傷害，原因包括過度捕撈、污染、丟棄垃圾與排放污水、漏油事件；其中規模

龐大的海洋運輸產業——油輪、捕魚船隊，以及包括遊輪在內的休閒船隻——是部分的元兇。大眾與科學報告都指出魚類、貝類以及海洋哺乳類數量大幅減少。水中棲息地及海岸植被飽受生存壓力，甚至是完全消失。污染已經在世界各地的海洋造成所謂的「死區」4。全球暖化更是補上致命一擊，造成海水水溫升高，導致珊瑚礁白化，迫使棲息在此的物種必須另尋新的繁殖地。

相較於這種悲慘的景況，遊輪產業造成的影響可能顯得無足輕重；目前世界上大約有四百艘遊輪，而全球的商業船隻則高達數萬。不過，遊輪污染海洋的程度卻不可小覷。儘管海洋廣大無邊，然而這些遊輪無論是在加勒比海或波羅的海，年復一年都沿著既定的標準航線航行，同時將可觀的廢棄物排入海中大致相同的區域。

根據美國環保署的資料，每艘遊輪平均一天製造：兩萬一千加侖的人類排放污水、一噸的固態垃圾、十七萬加侖因洗澡、洗碗與洗衣而產生的廢水、六千四百加侖來自巨大引擎的含油艙底污水、二十五磅電池、日光燈管、醫藥廢棄物與過期化學藥品，還有八千五百支塑膠瓶。

再將這些數字乘以一整年和四百艘遊輪，你大概就會知道問題的嚴重性。可是目前並沒有精確的研究去瞭解那些廢棄物的處理情形，因為遊輪一旦進入國際海域，就不再需要遵守任何一州或國家的法律。

美國淨水法（Clean Water Act）要求度假村與飯店必須取得廢棄物處理許可證，但遊輪公司卻得到豁免權。廢棄物處理許可證是由環保署負責發放，決定它們能排放哪些廢棄物以及所需的污水處理程序，嚴格限制且降低水污染的傷害。各家飯店與度假村的佐證資訊都必須公開，因此一旦有任何河川或海岸線出現新的污染源，都可以依此追蹤到元兇。

遊輪公司之所以得到豁免權，是因為他們主張自己屬於商業航海船隻，就跟貨櫃船或漁船一樣，「廢棄物排放乃伴隨船隻作業而產生。」事實上，它們是水上飯店，廢棄物排放法規對其產業的影響至為關鍵。

正如皇家加勒比環境主管史威廷告訴我的：「遊輪不是運輸工具，而是一種假期形態，只是同時兼具載運乘客的任務。」

遊輪公司說他們都是按照國際準則，將廁所、洗澡與洗碗、餐廳、水療中心和美容院的廢水排放到海洋中，或距離美國海岸線至少十二海哩外。那些國際準則確實列出確保環境安全與污染防制的措施，但是完全缺乏國家法律的權威性，基本上根本無從執行。它們是由受聯合國保護的組織頒布，然而那些單位既沒有海軍單位可檢查通行船隻，也無法落實那些準則；履行準則的責任全落在賴比瑞亞、巴拿馬和巴哈馬等權宜船籍登記國身上，而他們早已習慣性推卸應付起的責任。

值得注意的是，遊輪公司不必接受監測或主動報告他們排放哪些汙染物。結果，政府與大眾都不知道每天究竟有多少、以及哪些污染物排放到海裡。

國際準則的設立目的是為了在海洋運輸面臨快速革命之際，適時管制它最糟糕的一面。一九六〇年代，新的工程相關法律允許船隻可以變得更大，並且充分利用其規模的優勢，進而催生出貨櫃船。最後隨著衛星導航及無線電通訊的出現，革命也宣告完成。今日船隻則化身為商業巨人，載運全世界百分之八十的貨物，擠滿各大港口。根據聯合國國際海事組織的說法，過去五十年間，航海運輸發展的變化比

歷史上任何時期都來得劇烈。

隨著商業航運量大幅提高，海上的意外與災難也跟著增加，其中又以油輪為甚。一九六七年，托里坎寧號（Torrey Canyon）在英格蘭康瓦耳（Cornwall）外海發生整艘油輪外漏的重大事件，導致聯合國大會正式通過一項公約，以限制船隻的原油或化學製品外漏，或是污水及廢棄物的排放量。產生的結果就是《國際防止船舶污染公約》（International Convention for the Prevention of Pollution from Ships，簡稱MARPOL），其管轄對象涵蓋海上所有船隻，包括休閒遊輪在內。

整體而言，《國際防止船舶污染公約》禁止船隻在海洋上任何地方傾倒原油或塑膠。然而除此之外，各國卻默許船隻在國際海域上傾倒任何東西；唯有當船隻進入沿岸十二海哩的範圍內，才必須遵守當地或各國針對排放污染物制訂的相關法規，而現實上也只有國家海軍和海岸防衛隊擁有實權及充足裝備強制執行反污染準則或法律。

災難持續發生。一九八九年艾克森瓦爾迪茲號（Exxon Valdez）在阿拉斯加威廉王子灣（Prince William Sound）發生觸礁意外，一共外漏三千兩百萬加侖的原油。二〇〇三年登記為巴哈馬與賴比瑞亞籍的希臘油輪威望號（Prestige），在西班牙西北部的加里西亞外海排放七萬七千噸燃料。儘管已有《國際防止船舶污染公約》，威望號的船東事後卻逃避責任。盛怒之下的歐洲政府和民眾只能將他們自己的反污染法規修改得更為嚴格，並且加強執行海岸監視。

在這樣的背景下，多數人都忽略了遊輪業者長年規避法規排放廢棄物和污水的事實；比起裝載成千上萬桶的原油，載運觀光客相較之下顯得無害。然而自艾克森瓦爾迪茲號漏油事件的十年後，一記警鐘在阿拉

斯加響起。這次出事的是皇家加勒比公司。他們的遊輪航經阿拉斯加灣某些偵測最敏感的港口和近岸內航道，包括內線航道（Inside Passage）在內。他們的遊輪被逮到違法傾倒含有廢油與危險化學物質的艙底污水。根據美國淨水法，那些有毒物質嚴格禁止排入離岸兩百海哩範圍內的海域，因為它不但會直接危害魚類、野生動物的生命，也破壞了牠們賴以維生的棲息地。

一九九九年，皇家加勒比公司遭控訴的罪名如下：在「整支船隊縝密計畫的陰謀下」，對他們船隻的管路系統安裝特殊設計，想要藉此迴避使用污染處理設備，接著又欺騙海岸防衛隊等等。該公司最終認了二十一項重罪，一共繳交一千八百萬美元的罰款，並且在美國邁阿密、洛杉磯、紐約、安克拉治、美國維京群島聖湯瑪斯（St. Thomas），以及波多黎各聖胡安（San Juan）與司法部進行認罪協商。

皇家加勒比公司被納入一項為期五年、由法院負責監督的環境守法計畫中。最初它一味否認這些惡行是出自公司政策，還指責旗下不守規矩的員工，表示：「他們明知故犯地違反環保法律及本公司政策，」可是在一九九九年的裁決後，當時的司法部長在一項聲明中表示：「皇家加勒比公司在我國海域內違法傾倒有毒汙水，即使它自我標榜為一家注重環保的『綠色企業』。」

曾經在國際保育組織任職的皇家加勒比環境主管史威廷表示，遊輪產業已經砸下數百萬美元解決大部份的汙染問題，許多環保人士卻不承認此一事實。他說，他真心相信該公司對阿拉斯加的違法傾倒行為毫不知情，因而「當得知發生這種事情時，第一時間感到無比震驚。」

美國政府開始採取新的措施來監督這門產業。二〇〇三年，嘉年華公司承認從船上非法排放含油廢棄物，因而繳交九百萬美元的罰款，並且同意再支付九百萬美元贊助相關的環保計畫。

與此同時，環保人士分別在國會與州議會遊說新的法案，希望能更為嚴格規範且定期監控船隻排放廢棄物；遊輪產業方面則要求法案從寬，表示他們正全力針對廢棄物排放系統進行自主改善。

這些措施之間的衝突便在最古老也最受歡迎的遊輪目的地之一⋯阿拉斯加上演。當地公民活動分子表示，他們已經受不了體積愈來愈龐大的遊輪、擠滿他們港口的嘈雜人群、環境污染、違法傾倒，還有阿拉斯加人民的收益愈來愈少。

皇家加勒比遭判有罪之後，阿拉斯加人民開始組織團體遊說州政府，要求遊輪公司為他們造成的傷害負責。第一步是由州首府朱諾率先立法，往後徵收每名乘客五美元的人頭稅，以抵付那些遊輪觀光客離開後的清潔支出；緊接由州長東尼・諾爾斯（Tony Knowles）在二〇〇〇年召集成立一個州專家小組，立刻負責監控到訪阿拉斯加的遊輪在該年夏季產生的廢棄物。接受指派的小組成員之一是科學家暨環保人士葛生・柯恩（Gershon Cohen），他居住的小型港鎮海恩斯（Haines）便限制了允許在當地停靠的船隻數量。

如同柯恩描述，這個專家小組透過檢驗遊輪的廢棄物，作為舉發遊輪傾倒危險物質的證據。結果他們發現其成分是未經處理的人類排泄物。「我們都被嚇傻了，」他說，「我們發現遊輪就像漂浮在海上的糞便製造機。」

未經處理的排泄物是來自無法勝任的「海上衛生設備」，原本只是用來處理幾十人的排泄物，結果卻裝設在遊輪上，用來處理幾千人的排泄物。柯恩表示，船上排泄物樣本檢測出來的大腸桿菌數量令人難以置信：「其中一艘船上的排泄物檢驗出高達每份樣本九百萬的大腸桿菌群；另外兩艘船更檢驗出一千四百萬、兩千四百萬的驚人數量。如果按照正常的衛生標準，那麼這些樣本的大腸桿菌群應該要在兩百以

下。」

那些潛伏在人類排泄物的污染源正威脅著阿拉斯加的海洋生物，包括魚類、珊瑚礁、牡蠣床，以及海洋哺乳類皆無一倖免。由於阿拉斯加的經濟主要仰賴漁業、休閒和陸上觀光旅遊，那些調查結果令州政府領導層大為緊張。不久後，阿拉斯加州議會通過法律，要求往返的遊輪必須定期接受檢查，以符合該州的空氣清淨與淨水標準，並且再對每位乘客徵收一美元的稅金來支付這項計畫的經費。

在共和黨籍的阿拉斯加州參議員法蘭克・穆考斯基（Frank Murkowski）爭取下，國會山莊全體通過了一項法律，允許阿拉斯加州自行研擬標準，針對含有人類排泄物的「黑水」汙染源訂立規範。美國其他州沒有這些相關的法律。

遊輪產業再度要求放寬，遊說穆考斯基參議員尋求內政部長的同意，將夏天旺季期間位在阿拉斯加州南部的冰川灣國家公園（Glacier Bay National Park）准許進入的遊輪數量提高至將近一倍，卻完全不顧園方官員的強烈反對。

接著葛生・柯恩與一名阿拉斯加律師成功發起請願活動，倡議在二○○六年舉行該州公投，要求遊輪業者必須申請嚴格限制污水排放量的官方廢棄物處理許可證。這次倡議也發起另一項海洋管理員計畫且納入公投，除了規定遊輪業者必須開放讓海洋工程師登船監督排污情形，而其所需經費則由新增的每位乘客五十美元人頭稅提供。投票結果與預測相反，這項倡議案順利過關。不過新任州長尚恩・帕內爾（Sean Parnell）後來對其中某些條件鬆綁，包括將乘客人頭稅予以減半，避免嘉年華及皇家加勒比公司為反對支付這筆稅金而提出冗長訴訟。

緬因州隨後也加入阿拉斯加的行列，通過遏止遊輪污染的州法法案。加州擁有綿延且地貌多變的海岸線，以及長年蓬勃發展的環保運動。在此優勢條件下，它也通過嚴格的法規，徹底管制遊輪恣意排放廢棄物。這些法律制定的背景，有部分是受到水晶遊輪公司（Crystal Cruise）旗下某艘船隻的行為刺激；二〇〇三年，該船在蒙特利灣（Monterey Bay）傾倒了三萬六千加侖的灰水（gray water：是指洗澡、洗滌或廚房所排放的廢水）和排泄物。然而事件發生後，該公司卻義正辭嚴地聲稱他們沒有違反任何規定。於是蒙特利市政府在二〇〇五年明令禁止水晶遊輪的船隻進入蒙特利灣。加州議會接著通過一項法律，禁止遊輪或其他大型船隻排放任何廢棄物到加州沿岸海域——無論是否經過處理、黑水或灰水、排泄物或垃圾。聯邦政府則透過環保署在二〇一〇年為這項法案背書，授予海岸防衛隊執法的權力。

皇家加勒比的史威廷表示，該公司的船隻正在裝設先進的廢棄物處理系統，足以將人類排泄物變成可合法排放的廢水，「跟市府單位處理過的一樣乾淨，甚至更乾淨。」在此同時，遊輪業者卻強力反對由民主黨籍的伊利諾州參議員理查·杜賓（Richard Durbin）主導提案的《清淨遊輪法》（Clean Cruise Ship Act），這項法案要求今後業者排放排泄物及灰水都得接受淨水法的管制。它還要求遊輪在排放處理過的污水前，都必須經過先進的處理系統淨化，並且航行到目前限制的十二海哩外的地區才允許排放。

美國海岸防衛隊負責在美國海域執行現有的法律及標準，可是它在執行各種環保法案的任務卻是成效不彰，主要是因為檢查遊輪是否違法排放污水，永遠列在它的待辦事項清單上的倒數順序。自九一一恐怖攻擊事件後，海岸防衛隊便納入新成立的國土安全部（Homeland Security Department），它的首要任務也始終鎖定在「反恐」任務上。理論上，凡有船隻在國際海域上違法傾倒的申訴案，應該是由船隻所屬的賴比瑞

亞、巴拿馬及巴哈馬等權宜船籍國進行調查，但是這些國家卻鮮少徹底執行。國會研究服務中心針對遊輪污染所做的研究中，將過往至今的整體執法情形評等為「劣」。

這使得業者反倒成為這些法案的執法者。國際遊輪協會的泰瑞・戴爾表示，遊輪公司向來遵守各項法律與標準，而且往往遠超過相關的最低要求，而且他們「完全尊重我們身兼環境管理者的角色，否則環汙染對我們這門產業的未來也是岌岌可危。我願意與那些誹謗、指控我們不正視這個題的專業人士辯論，」他在一次電話訪問中說。

在某些國家或地區，遊輪對當地環境造成的立即威脅，迫使有關當局祭出更嚴格的限制措施。從二○一一年開始，南極洲完全禁止大型遊輪進入其海域。遊輪的重燃油造成嚴重的空氣污染，如果在意外中發生外漏，更會導致無法挽回的損害。時間回到二○○七年，探險家號遊輪在一片冰原上翻覆，從五千英呎深的海底傾倒出五萬加侖的船用柴油燃料、六千三百加侖的潤滑油，還有兩百六十加侖的汽油。要在如此偏遠又冰凍的水域進行清潔工作，幾乎是不可能的任務。南極洲的觀光量在過去十年暴增為四倍，達到每年四萬六千名訪客，有關單位認為這些重燃油對當地脆弱的環境而言風險實在太高。

「若沒有相關規範，未來我們將會出現大災難，許多生命會消失，環境遭漏油污染，我們也曾看過企鵝在牠們的築巢處被燃油悶死和毒死，」紐西蘭外交部的南極洲政策小組主任崔佛・休斯（Trevor Hughes）表示。

南極洲公約（Antarctic Treaty）會員國試圖降低船隻與獲准登陸許可的數量限制，嚴格執行禁建觀光飯店的命令，並且對通行船隻的廢棄物排放設立嚴格規定。官員與科學家表示，最終他們希望保護南極洲少數

僅存沒有污染、沒有有毒「赤潮」5、沒有外來物種、沒有死區、沒有水母入侵、不受人類控制的幾處海洋。

可是這些杳無人煙、宏偉壯麗的地理景觀，對追求新鮮體驗的觀光客來說具有難以抗拒的吸引力。造訪南北極地區的觀光需求十分強烈。二〇〇七年，位在地球另一端的挪威針對北極圈內的斯瓦爾巴群島（Svalbard Archipelago）東岸頒布了一項類似的禁令。挪威環境部長海倫・比約內（Helen Bjørnøy）表示，任何使用重燃油的船隻都禁止前往該區域；唯有使用超高品質輕燃油的船隻才准許在斯瓦爾巴東部的自然保留區內航行。

「觀光已經變成一門龐大產業，」她在公告中表示，「觀光業為世界各地的人們帶來工作與機會——包括挪威、兩極地區。但是觀光業、尤其是大規模的全球觀光，也對地球資源、自然地區和生態系統的平衡造成愈來愈大的壓力。」

以高硫柴油為引擎燃料的船隻造成的空氣污染則是另一個令人頭疼的問題。無論是抵達、離開，或在港口怠速停靠時，船隻都會不間斷地釋放含有一氧化碳、二氧化硫以及氮氧化物的燃料廢氣，而美國環保署認為這些都是標準的致癌物質。如先前所提，一艘船怠速停靠在港口時，每天引擎釋放到空氣中的柴油廢氣相當於一萬兩千輛汽車的排放量。有一部分的問題是船隻多數使用廉價的重燃油，而非較乾淨也較昂貴的燃料。

皇家加勒比的史威廷說，將來自遊輪的空氣污染與汽車或飛機相比，就像拿蘋果和橘子比較一樣，因為遊輪並不是交通工具。

為了二○一○年舉辦冬季奧運，加拿大卑詩省溫哥華市政府的官員以「遊輪霾」造成的空氣汙染為由，要求所有停靠在港口的遊輪必須關閉引擎；遊輪停靠時必須使用電力，連接水力發電網，才能在奧運期間像飯店一樣維持營運。加拿大人不希望他們的賽事遭到遊輪污染破壞，此舉如同北京官員命令該市工廠在二○○八年夏季奧運前幾週暫時關閉，以減輕賽事期間的霧霾污染。

聯合國環境規劃署協助溫哥華調解「綠化」奧運的任務。聯合國環境規劃署華府辦事處主任艾美．法蘭科（Amy Frankel）表示，那是段值得一提的經歷。「完全杜絕有害的排放物，這對環境而言是合理的作法，相較來說電力的花費應該更少，對整體收益也有助益。」

因應遊輪與大型船隻造成空氣污染的證據愈來愈多，美國環保署通過一條在二○一二年八月正式生效的新規定，在美國各海岸周圍建立兩百海哩的緩衝區，包括阿拉斯加與夏威夷州的主要島嶼在內。國際海事組織最初便是採用這種區域劃分法。在緩衝區內，今後船隻必須燃燒較乾淨的燃料，以減少排放污染空氣的氮氧化物和硫氧化物。根據美國環保署估計，一艘在開放海域上載著兩千名乘客的遊輪，會以等同三千一百二十萬輛汽車每天排放出的二氧化硫製造空氣汙染；新的規定每年約可防止多達三萬一千人因病變而過早死亡。

遊輪產業這回還是一如往常地選擇站在這些新標準的對立面，表示此新制將會造成燃料成本上升百分之四十。國際遊輪協會的泰瑞．戴爾說，遊輪公司已經投資數百萬美元，除了安裝最新的排氣洗滌器改善排

放空氣的品質；；另一部分經費則增添利用海水的循環式水力發電設備，在停靠碼頭時不再以怠速來維持船上電力運作，這些全都是出自主動的改進措施。遊輪業者將會聯合反抗具強制性的全國污染標準和法律。

除了重新開始針對遊輪污染進行全國辯論，美國國會也在二○一○年通過一項法律，要求停靠在美國的遊輪確保乘客在整趟旅程中的生命安全。自從發生乘客在遊輪上離奇死亡與受傷的案件數量增加後，國會方面要求船上欄杆加高、在艙房門上裝設窺視孔，並且下令船上所有犯罪事件都得立即向聯邦調查局通報。在這則案例中，遊輪業者罕見地必須遵照美國法律，為航行在國際海域上的行為擔負責任，而不是如同以往地遵照船籍登記國家的法律。

產業分析師發出以下警告，遊輪產業的負面影響未來將會更為棘手。在最近的一項評估中，《羅伊德國際遊輪雜誌》（Lloyd Cruise International）指出，這門產業的「巨人症策略」很有可能破壞船上與船下的旅行經驗。這份報告指出，超大型遊輪「載運五千四百名乘客或許能夠降低每位乘客的營運成本，可是船隻規模對世界上大多數港口來說實在太過龐大，甚至可以說龐大到難以提供任何的個人體驗，或給乘客一段寧靜或富冒險的假期。」

這項批評幾乎不曾流傳。遊輪業者甘願花上數百萬美元的廣告費用在宣傳活動上──小心翼翼地維護自己的聲譽，無孔不入地滲透各大網站，並且不時招待旅遊相關媒體親身感受一趟遊輪之旅──因此多數媒體對遊輪產業為當地生態環境或港口帶來的負面影響通常默不作聲。

遊輪業者也與非營利組織的媒體、智庫套交情，讓它們的募款人以優惠價格登上遊輪。這些遊輪提供粉絲和捐贈者有機會花上最多一星期的時間，聆聽他們最喜愛的名人發表演說，而乘客付給遊輪的票價也讓

這些組織獲得數萬美元捐款的進帳。許多位在政治光譜上不同位置的非營利團體，都從這些優惠當中得到不少好處。像是國家公共電台的黛安‧雷姆（Diane Rehm）、《國家》雜誌（The Nation）的卡崔娜‧范登豪沃（Katrina vanden Heuvel），以及公共電視《新聞時刻》（News Hour）的葛文‧艾斐爾（Gwen Ifill）等媒體界的明星級人物，都曾經代表所屬機構在前往加勒比海與歐洲的遊輪上登場亮相。不只有一位批評者質問，那些組織一方面強烈譴責遊輪業者支付低薪且任意傾倒污染物的行徑，另一方面卻又大方登船、快活地賺進數十萬美元，這種作法豈不偽善？

在保守陣營方面，《標準週刊》（Weekly Standard）與《國家評論》雜誌（National Review）的募款遊輪在二○○七年到訪阿拉斯加朱諾時，也寫下了歷史的新頁。當時的州長莎拉‧培林（Sarah Palin）出面歡迎該雜誌社的高層主管和捐款者，令在場人士興奮不已。當他們返回華盛頓，有些旗下編輯，例如《標準週刊》的佛瑞德‧巴恩斯（Fred Barnes），便撰寫文章大力讚揚這位剛嶄露頭角的政治人物為共和黨中亮眼的新面孔。一年後，培林州長順利成為共和黨的副總統候選人。

1 卡利普索（calypso）音樂是一種加勒比海黑人音樂，源於千里達及托巴哥。
2 這裡的黃金年代指一九二○年代，當時的美國經濟繁榮，社會瀰漫著一股奢靡的享樂氣氛。《無比歡樂》正是那個年代的一首流行歌曲。

3 鑽石商貿公司是全球最大鑽石原石供應商戴比爾斯（De Beers）旗下負責鑽石開採的單位，一旦成為它的特約配售商，便有資格直接分配到鑽石原石。

4 死區（dead zone）是指海洋中的缺氧區域，成因是人類活動造成水中氧氣不足，導致水中生物無法生長。

5 赤潮是指海水優氧化的現象，某些浮游生物或細菌突然大量增生，造成海水變色。含有毒素的赤潮生物會造成其他海中生物中毒。

海市蜃樓

晚上十點鐘左右，我們降落在杜拜國際機場，從華盛頓經過十五個小時的飛行後，感覺自己全身僵硬得彷彿成了殭屍。不過當比爾和我一進入機場航廈，整個人瞬間清醒過來，就像剛剛一口氣灌下五杯濃縮咖啡。機場的行李提領區相當瘋狂，乘客馬上抓住第一個機會在當地的免稅商店大肆採購——卡地亞（Cartier）和香奈兒（Chanel）、俄羅斯魚子醬和法國香檳——接著才走出航廈，浸入杜拜夜晚的熱氣當中。疲憊的乘客因為購物又生龍活虎了起來。我們驅車進入市區，開上主要幹道扎耶德親王路（Sheikh Zayed Road）。當地夜晚的天際線是由奢華的摩天高樓和龐大的購物中心交錯而成，沒有明顯的建築模式或美學風格可循；既不是中東、歐洲、亞洲或美洲的傳統風格，也不完全是都會或郊區形態，讓人不知究竟身處在熱帶或北方的某個地區。車窗外幾乎看不見樣貌多變的區域或老舊雜亂的事物，至少從公路上看不到這些。

廣告看板和布條宣傳著所有你能想到的奢華品牌，更令人不太確定自己身在何方，只知道身邊被各種財富團團包圍。在開通不久的高架軌道上，樣式新穎的列車緊挨著公路前進，當時車上則是一片空蕩蕩。再仔細看，有幾棟建築物完全漆黑一片，幾乎快被夜色吞沒；當地人說那代表它們整棟都是空屋。開著車通過這座超現實城市，我覺得自己彷彿闖進了一座電影場景。

關於認識杜拜，你幾乎無法做好萬全準備。出發前，我研究過它的鋪張奢侈，列出一張杜拜別名的清單：「服用類固醇的新加坡」、「嗑了安非他命的曼哈頓」、「神奇拉斯維加斯」、「波斯灣的邁阿密」，或是「沙漠裡的迪士尼」。這些綽號都還不及形容它令來自各地觀光客屏息的夢幻程度——這座城市在阿拉伯灣口拔地而起，過去曾經是一片被人遺忘的沙漠灌叢帶，夜晚只有星光照耀；早先是游牧部落以此為家，而後則有精明商人開闢商道而逐漸繁榮。

現在它已是座觀光天堂。杜拜的購物中心在中東與南亞堪稱傳奇，世界上除了倫敦以外，沒有任何一座城市銷售的品牌多過這裡。當地的夜生活有自由流通的酒類和「娼妓聯合國」助興，在那個以戰爭和嚴格宗教戒律聞名的伊斯蘭地區，實屬驚人的異例。知名建築師在這裡打造充滿奇幻色彩的飯店，其中有一間甚至位在水底。杜拜的一切都必須最大、最好，或是最驚世駭俗：包括世界第一高樓哈里發塔（Burj Khalifa）以及阿聯酋購物中心（Mall of the Emirates）的沙漠室內滑雪場。旅遊與觀光雜誌寫不盡它超越顛峰的里程碑和百無禁忌的夜間風光。俄國人與德國人、義大利人與英國人、印度人與中國人、沙烏地阿拉伯人與伊朗人，還有在內戰中互相對立的阿富汗人，都來到杜拜放鬆身心。海灘上的人潮來自四面八方，包括穿著比基尼的女性。高爾夫球場、賽馬、賽車、體育場以及電影節吸引世界各地的名人前來，而他們往往

能收到一筆豐厚的出席酬勞。餐廳供應各種你能想像的美食料理。

這一切都以驚人的速度在短短幾十年內完成。什麼都可以進口：從人、原料，到鄰近的首長國阿布達比新建博物館裡展出的珍貴文物。經費從來不是問題：這座有空調的夢幻沙漠在人均能源使用量上比起地球任何地方都來得高。我們可以理解，杜拜通常被視為異乎尋常到無法複製的獨特城市，結果事實證明這種看法大錯特錯；如今，杜拜已成為二十一世紀觀光業的典範。它在波斯灣地區的鄰邦正試圖複製它的成功，就連作風保守的沙烏地阿拉伯統治者也不例外——他們正在興建華麗高檔的度假村，準備讓麥加朝聖之旅呈現另一番面貌。外國代表團紛紛前來取經。只有中國的觀光景點獲得比它更多的讚賞。菁英色彩濃厚的世界觀光旅遊委員會盛讚杜拜打開了中東觀光市場，稱許它為「領先世界的成功範例，一個在長期發展與繁榮策略中賦予觀光旅遊業優先地位的經濟體。」

然而，杜拜的成就其實既普通又平凡無奇。首先，在這個因石油而致富的地區，杜拜（以及程度較輕微的鄰邦阿布達比）反而是憑著觀光業不斷累積財富——如果我們需要一個跡象，這就是觀光業暗中成為全球頂尖產業的徵兆。第二，也最重要的一點，這座中東的首長國是難得一見的基本架構範例，呈現觀光產業擺脫桎梏後的全新樣貌。世界上鮮少有大型的觀光景點完全單獨為了一門行業而建立。在這裡，觀光客純粹被當成消費者對待，完全拋開追尋自我或脫離紛擾的世界，重新發現大自然之美或異國文化的智慧這類廢話。檢視杜拜的觀光產業，就像看著一輛打開引擎蓋的拉風跑車，所有內部零件都一覽無遺，還能看見跑車轟隆運轉的動力構造。一趟杜拜及阿布達比之旅，就是等同一堂瞭解觀光業及其未來展望的實務課程。它對初來乍到的人來說也是一堂震撼教育。

這種境界之所以得以實現，乃因杜拜是一個君主國，為阿拉伯聯合大公國的鬆散聯邦裡七個酋長國之一；阿拉伯聯合大公國名義上雖是君主立憲國家，卻沒有普遍投票權或完整的民主選舉。（只有不到百分之十的公民有權投票或競選公職，而且選民還是由酋長國的親王挑選。）這代表親王與王室或多或少可以隨心所欲統治酋長國。他們指派自己的顧問和議會及立法機關的成員，對法規能否通過具有實質的影響力。杜拜公民的實際身分比較像是臣民，不過他們卻坐擁大筆財富。有個諺語說，阿拉伯聯合大公國在一九六○年代發現石油時，那片沙漠上的每個人就像中了一輩子享用不盡的樂透頭獎。對阿拉伯聯合大公國大多數的公民而言，石油財富意謂著不必繳稅、沒有義務、擁有免費住宅，還有水、電、瓦斯等公共事業服務的補助。

即便在如此優渥條件下，這裡還是有它的難題。各酋長國的本地人口至少百分之八十五。讓杜拜維持日常運作的是外國人──航空公司、飯店、顧問公司以及銀行。不過他們全都持短期簽證住在那裡，沒有發言的政治權利，對政府的決策也無權置喙。眾所皆知，底層的外國勞工更是幾乎所有權利都遭剝奪。他們多數來自南亞較貧窮的社區，住在生活條件奇差無比的勞動營，那種環境之惡劣在多數國家都屬違法。專家認為，這種極廉價的勞力與石油財富一樣重要，都是支持杜拜成長、成為國際觀光勝地的主要動力。

沒有投票權的杜拜公民和沒有權利的外國人讓掌權的親王不必時時刻刻擔心來自民眾的反對、訴訟或靜坐。沒有政黨與之競爭，或抗議世界最高的人均用水量造成的水資源浪費，以及某些地區相當可怕的污水排放污染或破壞了許多海灘。沒有獨立的公民團體阻止威脅環境的營建工程，或抗議整夜不斷飛抵機場的噴射客機噪音；沒有工會要求更合理的薪資與生活條件；沒有獨立的專家對那些摩天高樓檢驗其相關規

範。

杜拜的領導人是默罕穆德親王（Sheikh Mohammed），出身掌握統治權的馬克圖姆（Al-Maktoum）家族，他善用所有優勢，推動其酋長國的事業。在二○○七年《新聞週刊》的一篇訪問中，他將自己描述成杜拜的「執行長」。他的決策既有效率又能看見實質成長，因而獲得企業集團的讚賞。當二○○九年全球經濟蕭條導致杜拜跟著遭殃，即使在阿拉伯聯合大公國七個酋長國中最富裕的阿布達比以超過一百億美元的紓困貸款幫助杜拜經濟脫困後，它滿懷野心的崇高地位似乎還是搖搖欲墜。不過當世界其他地區仍在掙扎求生之際，杜拜已經早一步開始復甦，再度張開雙臂歡迎數百萬名觀光客──這是紐約市外國觀光客人數的三倍。到了二○一○年底，杜拜最昂貴的飯店在穆斯林的開齋節（Eid Al-Fitr）期間門庭若市，而在新年除夕又再度客滿。

促成杜拜崛起的原因，有一個關鍵是地理位置。杜拜是一叢炫耀性消費的綠洲，位在一個衝突不斷的地區邊緣。根據瞭解，阿富汗的塔利班（Taliban）政權指揮官會隱身在杜拜休息。在二○一○年掀起的「阿拉伯之春」（Arab Spring）期間，當北非各國的獨裁政權面臨挑戰之際，杜拜的飯店又再度客滿，房客包括阿拉伯之春國家的公民，以及原本計畫造訪埃及金字塔或突尼西亞海灘的觀光客。

所以，我在第一天晚上不知身處何方的真實感受，就是這項商業計畫的一部分。人在杜拜，你可能在任何地方，也可能不在任何地方。它畢竟是觀光客的專屬樂園，浪費資源與計算環境成本都不在電子試算表的項目中；觀光產業在這裡呼風喚雨，幾乎沒有規定或限制，阿拉伯聯合大公國的旅遊普遍都是以奢侈消費為賣點，完全不計代價和成本。在我們這個因為這類消費行為而導致劇烈氣候變遷的時代，這種觀光成

功故事的背後基礎搖搖欲墜。過度消費正威脅著地球，而杜拜與阿拉伯聯合大公國就是過度消費的典型模式。

機

大航廈。我走進對旅客而言宛如神殿的免稅購物區。即使是兩座最舊的航廈——第一與第二航廈——也都光鮮亮麗得無以復加。一棵金色棕櫚樹矗立在大廳中央，底下是一個黃金櫃台，那裡真的是在販售十八、二十二與二十四K的黃金。接著我快速走到第三航廈，那裡則是將購物水準提升到更高的境界：其內部的裝潢宛如一家華麗的飯店，甚至像皇宮，有一座彷彿可以通往天際的中庭。大理石、閃閃發亮的黃銅、數不清的手扶梯與電梯：這裡的一切都是要讓你感到舒服自在，慢慢培養購物的心情。

每個人都可能受到誘惑，在這裡找到想買的商品：香水、時裝、玩具、食品、相機、太陽眼鏡、行李箱，還有更多的黃金、珠寶、酒類。輕快的時髦歌曲在空中播送；餐廳與咖啡館高朋滿座；身穿工作服的印度男人購買威士忌帶回家；帶著面紗的婦女噴灑著香水。二○一○年，杜拜的免稅商店創下十二億五千萬美元的營業額，讓這座機場躍升為與新加坡及阿姆斯特丹機場同一等級，成為免稅商店業績名列前茅的知名國際機場。

這種耀眼的銷售成績增進了杜拜作為空運樞紐的地位。它原本就是重要的航空樞紐，位在歐洲與南亞、中東、北亞與非洲之間的交會點。多達一百多家航空公司的班機從杜拜飛往一百個目的地。在一年一

場是所有觀光產業的根基。在經過補眠克服時差後，我回到機場，想要更仔細觀察杜拜的三座巨

度的麥加朝聖期間，第二航廈總是擠滿準備前往麥加的虔誠信徒。

可是在距今五十年前，這裡根本沒有機場。杜拜當時還是個落後的港口城市，以海盜猖獗、黃金走私，還有海關對可疑的進出口貨物視而不見聞名，更不用提頻繁的洗錢犯罪。這裡發現石油的時間並不長。當時杜拜的統治者拉希德親王（Sheikh Rashid）決定效法其他野心勃勃的小型港口城市，例如新加坡，成為貿易、金融，尤其是觀光業的區域中心。杜拜的收入不能只仰賴石油供給。

那是現代觀光業的早期階段，觀光產業透過航空公司來擴展規模。越洋飛行的新科技打開了世界，於是一國接著一國出現了小型簡易機場、降落權和完整規模的機場等等新事物。許多城市加快清理郊區外圍的農地，鋪設飛機跑道。各國紛紛成立自己的國家航空公司，成為這些航空公司中的旗艦，那也是它們光榮與驕傲的時刻。法國是舊世界如何回應巨大變革的鮮明範例。隨著世界躍入觀光時代，法國人為興建於一九三二年、位在巴黎南方的奧利（Orly）機場進行現代化的改造工程，接著一九七四年又在巴黎東方增建占地廣大的戴高樂機場，讓法國航空擁有自己的航廈。

杜拜需要機場的理由一開始並不顯著。很少人聽過這個地方，既使旅客到了那裡也無事可做，沒有文化遺址可看，沒有過夜的理由，更遑論在那裡度假一個星期。拉希德親王還是決心放手一搏，興建了一座機場和航廈，他遵照的是現在已是老生常談的觀光業原則：「建好之後，人潮自然來。」他秉持「開放天空」政策，基本上對杜拜的降落權不設限，以期同時吸引來自遠近各地的生意上門。接著他又下了一筆更大的賭注，在航廈裡設置波斯灣地區的第一座免稅購物中心，此舉幫助機場從一開始便能獲利，多少也符合杜拜略嫌誇張的海盜避風港之響亮名聲，畢竟他們擅長突破窠臼。當時杜拜在名義上依然接受英國統

治，而這些舊殖民統治者並不喜歡建造新機場的構想。親王毫不氣餒。剛開始，全新的杜拜「國際」機場依賴的是區域航空公司海灣航空的班機，還有其他公司中途停留加油的飛機。機場興建完成後，人們確實會花時間在杜拜停留，其中又以商人和外交官為主，而他們需要旅館。當時卻一家也沒有。

在拉希德親王的大力推動下，一九六○年機場附近出現了一家航空飯店（Airlines Hotel）；轉眼到了一九六○年代末，機場附近已經開設了卡爾頓（Carton Tower）和國賓大酒店（Ambassador Hotel），提供短暫停留者和當地顧客投宿。杜拜已經準備好要宣稱自己是新「觀光勝地」，並且在一九七○年代大力宣傳它的海灘與溫和天氣——中東的邁阿密或地中海。大型連鎖飯店紛紛受到吸引。喜來登（Sheraton）和洲際（Intercontinental）相繼來此興建五星級飯店，想做日光浴的歐洲人在冬季期間出現在波斯灣的沙灘和溫暖海水旁，背景則襯托著棕櫚樹和駱駝。

將觀光旅遊的觸角延展到歐洲與北美洲外可不容易，需要懷著一種開墾拓荒的冒險精神。萬豪國際的總裁暨國際住宿部董事總經理艾德·富勒（Ed Fuller）告訴我，飯店通常都是追隨飛機「落地生根」。他協助策劃萬豪的海外擴點工作，尤其是在中東地區，本身也是業餘的觀光歷史學者。「想要在許多國家獲得降落權，航空公司必須承諾會有飯店興建的計畫，以供搭機前來的人住宿。那就是希爾頓成為國際企業的原因之一。」

各項建設如火如荼展開。待杜拜機場完工後，飯店隨之而來，接著飯店又吸引更多新的航空公司設立航線，然後又有更多新飯店提供它們帶來的觀光客住宿。到了一九七○年代末期，杜拜的機場事實上已經是名符其實的國際化，其中以現已停業的英國海外航空（BOAC）和德國漢莎航空（Lufthansa）的班機為大宗。

旅行的異義

二〇六

到了一九八〇年代，有四十多家航空公司飛往杜拜。在此同時，杜拜脫離了英國獨立，在一九七一年加入鄰近的各酋長國，創立阿拉伯聯合大公國。大約十年後，就在他們釐清未來的方向之際，有幾個波斯灣鄰國與杜拜發生爭執。經營區域航線的海灣航空要求杜拜支付補助金並且給予特許權，後來巴林、阿布達比、卡達和阿曼等國也表態支持。拉希德親王對這項要求相當不滿，當他拒絕接受這些條件時，海灣航空便撤銷飛往杜拜的所有航班。

如此一來可能對杜拜的觀光計畫造成嚴重影響，於是親王做了一個十分冒險的決定，專為杜拜成立一家航空公司，命名為阿聯酋航空。在一千萬美元和兩名英國移民航空公司專家的協助下，他讓自己的兒子，也就是今日的統治者穆罕默德親王負責阿聯酋航空的創立工作，目標是將它變成該區的明星航空公司。

那是在一九八六年——觀光業的幸運時刻，對杜拜而言更是占盡天時地利之便。就在阿聯酋航空開始營運之際，全世界也在柏林圍牆倒塌後紛紛開放觀光業。到了一九九〇年代，先前封鎖的經濟體紛紛躍入自由世界市場，尤其是亞洲：中國、印度以及東南亞。阿聯酋航空見到大好機會，取得飛往這些新開發中國家的降落權，尤其是只有小型航空公司起降的二級與三級城市，也就是航空業界所謂的「資源不足地區」。當中產階級開始搭乘阿聯酋航空前往杜拜後，它們馬上就成了有利可圖的市場。

由於航空科技日新月異，阿聯酋航空得以將焦點放在非洲與歐洲，最後更進軍北美洲。拜絕佳的地理位置之賜，此時杜拜服務的市場擁有高達二十億人口，他們住在飛機航程不到四小時的範圍內，至於七小時航程範圍內則住著四十億人。打從二十一世紀初開始，長程噴射客機最多可以連續飛行十六個鐘頭，阿聯酋航空能提供從杜拜直飛美國華盛頓的服務，或到澳洲雪梨，甚至是巴西聖保羅。

「杜拜徹底改變了遊戲規則，」CNN主播暨航空公司特派員理查‧奎斯特（Richard Quest）表示。我在阿布達比的一場觀光大會上遇見他，當時我們兩人先後在會議上發表演說。奎斯特說，我們實在無法低估機場與航空公司在杜拜轉型為世界級觀光勝地的過程中，扮演了多麼重要的角色。幾年後，它可能成為航空世界的重要空運樞紐之一。

杜拜的先天缺陷在觀光產業中卻成為它的優勢——就像一塊空白的畫布，位在荒漠中、人口極少，沒有傲人的歷史或文化，還有一個古老的君主政體。全球市場逐漸鬆綁代表杜拜可以取得廉價勞力，而且所有石油財富都能投入這項宏大事業。

完全歸政府所有的阿聯酋航空耗資了數十億美元組成一支最好的機隊（根據該公司政策，每架飛機機齡不得超過五年）。它從一開始便成功獲利。除此之外，阿聯酋航空能夠以低於競爭者的合理價位提供「世界級服務」，關鍵在它的成本節省許多。由於不必理會公民抱怨機場噪音或對環境造成的衝擊，阿聯酋可以提供夜間航班、大型航廈和充足的跑道，這點在其他國家是無法如願達成的，因為地方人士會要求採取相關的限制與規範。

阿聯酋航空的勞動成本比其他航空公司低了至少百分之三十，主要是因為杜拜有關底層勞工的勞動法規被認為是對如此富裕的國家而言，幾乎只能算是中世紀水準——這一點對那些飯店、皇宮和體育場的營建工程來說特別重要。一方面杜拜飛行員和其他專業人士的薪資具有國際競爭水準，而且加上杜拜的免稅政策，這一點又特別具有吸引力；然而另一方面職業層級愈低，薪資就愈低，無論是清潔或餐飲工作。興建機場和機棚的無數建築工人則是該社會最底層的一群。他們與所有外國人一樣，持兩到三年的短期簽證待

在杜拜，簽證則由雇主提出申請。這代表如果雇主對你有所不滿，你不但會丟掉飯碗，還得搭下一班飛機離開杜拜。

在「杜拜股份有限公司」，只要是對生意有利的事情，都會變成政府政策。

如今，就乘客與載客數量而言，阿聯酋航空已名列世界最大的航空公司。在我搭乘過的航空公司當中，它無疑是最舒適的其中一家，也是在中東地區最方便以及廉價親民的航空公司之一。特別的是，當我必須從孟加拉飛往斯里蘭卡，在所有航線中，最簡便也最便宜的方案竟然是搭阿聯酋航空到杜拜轉機，即使那代表待在空中的時間要加倍。

塞席爾觀光局（Seychelles Tourism Board）的執行長亞倫·聖奧恩（Alain St. Onge）表示，若要飛往他們位在非洲外海的島國，杜拜是最受歡迎的轉機點。「目前來自杜拜的轉機班機，甚至比來自約翰尼斯堡的班次還多。如果我們還要更多班機，杜拜十之八九還是會點頭。其他航空公司都必須經過評估優缺點才能下決定，但杜拜都可以答應。」

其他航空公司聲稱這種作法違反行規，並且指控杜拜私下提供來源可疑的客機燃料補助給阿聯酋航空。到目前為止，尚未有任何一項指控成立，但是阿聯酋始終不肯提高其他航空公司被迫強加的額外費用，甚至在二○一二年燃料價格上漲時還降低燃油附加費的計算價格。

如果要瞭解這麼龐大又成長快速的航空公司造成什麼影響，不妨試想飛行常客里程的商業價值。飛行常客哩程原本是美國航空在一九八一年推出的一項行銷手法，如今則被視為世界上最龐大的「貨幣」之一。

在二○○五年的一項分析中，《經濟學人》（The Economist）雜誌評估該年度飛行常客里程的流通量甚至超

過美元。英國航空表示，飛行常客里程是用來購買該公司機票的四大貨幣之一。

在觀光產業裡，航空公司與機場通常也歸為同性質的一類。

今天，杜拜已是世界第三大的國際機場，而且繼續成長茁壯。在五年內，杜拜更打算在杰貝阿里（Jebel Ali）建造一整座全新的機場，規模將是世界之最。到那個時候，波斯灣地區的機場容量將會比倫敦希斯洛、巴黎戴高樂以及德國法蘭克福等國際機場的總和還要高。法國航空的領導人已經提出警告，波斯灣的這一片沙漠即將超越西歐，登上全球空中運輸樞紐的寶座。

當世界其他地區正努力從二〇〇八年經濟大蕭條中復甦之際，杜拜的觀光業只花不到兩年時間就開始回春，光是一個月內就有四百萬名乘客飛到杜拜。所以，究竟那幾百萬名觀光客在杜拜度假時都做些什麼？

首先，他們會購物。

離開機場、進入市區的過程就是整個購物體驗的一部分。比爾和我在前往市區的路上租了一輛汽車，並且雇用一名司機。白天，街道上每個角落的商店都在召喚你。我帶了一本標準的旅遊指南，琪·吉爾摩（Zee Gilmore）寫的《杜拜足跡》（Footprint Dubai）。她在杜拜出生，英格蘭長大，目前移居於此。她在書中滔滔不絕地說：「地球上還有任何地方能宣稱自己可以如此迎合觀光客的各種念頭、如此全心全意地招待造訪的來客，又在追求歡愉上有如此不俗的成就嗎？」

杜拜在這方面的確是遙遙領先。

順著扎耶德親王路往前開，我們經過規模一間比一間大的購物中心，我從奢華的時尚雜誌上認出它們閃亮耀眼的名字。這裡是比佛利山羅迪歐大道（Rodeo Drive）、倫敦牛津街（Oxford Street）、紐約第五大道（Fifth Avenue）以及巴黎蒙田大道（Avenue Montaigne）的中東版本。這也是為什麼遭罷黜的巴基斯坦統治者、流亡的前泰國總理，以及沙烏地親王紛紛將杜拜當成第二家鄉的原因。我們選擇著名的阿聯酋購物中心（在那裡「購物只是開始」），還有比較新開幕的杜拜購物中心（Dubai Mall）。

停車場的幅員之遼闊，簡直足以媲美職業足球場；我們擔心自己會因此迷路。這不是購物中心，簡直像是一座城市。在杜拜的沙漠熱浪中，購物中心取代了城市廣場或公園。當地人在購物中心與朋友和家人碰面，以如同西班牙鬥牛士出場的方式繞著大圓圈而行，中途停下來吃飯，接著看場電影，所有活動全都在同一個屋簷下進行。對觀光客而言，這些有空調的購物中心往往是他們最有機會與當地人摩肩擦踵的地方。我們經過吃著冰淇淋甜筒的年輕女孩身邊，她們把手機貼在耳邊。另一個阿聯人家庭擠在一座從地面延伸到天花板的水族箱前，一隻鯊魚游過時讓小孩驚聲尖叫。我們看到的顧客大多是外國人，才逛不久便可以聽見各種歐洲語言——法語、西班牙語、德語——也依每名婦女身上的長袍和頭巾來判斷，發現來自不同穆斯林國家的民眾無不捲入這股購物狂熱中。

他們都在血拚。購物中心指南上列出超過四百五十家服飾店。設計師品牌的購物袋就像手鐲裝飾一樣掛在這些女士的手臂上，光是寫下所有品牌的名稱就夠我頭昏腦脹了：DKNY、Cerruti、Hugo Boss、Ralph Lauren、Missoni、Fendi。這是全球「最火熱的購物地點」之一。

這家購物中心裡共有七十五間餐廳和咖啡館，我們在其中一間稍事休息。我們挑選的店家是每日麵包（Le Pain Quotidien），是來自布魯塞爾的一家連鎖店；跟我們在華盛頓暢貨中心最愛吃的三明治相比，口味幾乎一模一樣。如果願意，我們也可以在這裡其中一間昂貴的超市買點心吃。接下來中心指南上列出的是娛樂活動；有兩個主要的選擇，一家叫作「魔幻星球」的遊樂園，以及這裡最大的賣點──杜拜滑雪場，沙漠中一整片人造的室內滑雪坡。

從外面透過厚實的平板玻璃往裡頭瞧，杜拜滑雪場就像一顆巨大的雪球，屋頂有假雪飄落、滑雪纜車，還有真人在滑雪和玩滑雪板。天花板漆成黃昏時分的天藍色。為了增添效果，燈光刻意調得昏暗。小孩子爬上練習用的滑雪坡慶祝生日。他們的父母坐在窗戶的另一邊，在聖摩里茲咖啡館（St. Moritz Café）喝著咖啡，看著孩子坐著平底雪橇滑下坡。

杜拜滑雪場的服務專員蘇里‧蘇伊‧阿度拉提夫（Suleh Sueed Abdullatif）在附近來回走動。他告訴我，他曾經當過五年警察，卻選擇離職跑來購物中心的滑雪場工作，因為他一直想要有機會四處旅行，而這份新工作讓他有宛如置身歐洲的感覺。「我從來沒有到過那些山上，但現在也沒有必要去了。這裡應有盡有。這是真的雪，人造的真雪，」他說，「我以前常在沙漠裡『滑雪』，可是在沙子上真的很難滑。現在我休假時就來這裡玩滑雪板。」

我們用英語進行這段對話，在這裡，有限的「全球通用」英語已經足以應付買賣、指引方向，或是閒聊。（我不會說阿拉伯語。）

阿度拉提夫道出了杜拜的假想或願景。真實世界可以用人工的主題樂園取代。在這裡開銷永遠不會太

大，經驗也可以透過後天彌補，一切都可以進口或挪用，再加以包裝賣給觀光產業。單純從一片人造的小陡坡滑下來，就能產生在寒冷山上運動的淺薄魅力；只要飛往杜拜一趟，就能取代到阿爾卑斯山健行、說外語的挫折感，以及生活在異國文化中的冒險旅程。

在現代觀光產業的一切安排下，不太鼓勵觀光客需要如此大費周章。購物中心裡的凱賓斯基酒店就是一個例子。質感奢華的酒店雜誌中有一篇標題為《八月雪》（Snow in August）的報導，通篇誇讚住在該酒店十五棟滑雪小屋裡的好處，「俯瞰沙漠中央的超大型雪丘；它表現出不協調的對比美感，外面氣溫窒悶，杜拜滑雪場內則隨時維持在攝氏零下一度……你可以享受在世界上任何地方的一間飯店都無法匹敵的酷涼體驗。」

這就是杜拜。任何競爭都比不上為了超越彼此而興建的飯店。水城酒店（Hydropolis Hotel）是「第一家建在海床上的水底豪華度假村」，深入水下六十多英尺處；它的套房擁有清澈的樹脂玻璃牆，可以欣賞人工泡泡、沙子和「美人魚」。陸地上則有世界最高建築的哈里發塔，比起兩棟帝國大廈相疊起來都還要高。你可以住在裡面的杜拜亞曼尼飯店（Armani Hotel Dubai），號稱是義大利設計師喬治歐·亞曼尼（Giorgio Armani）設計的第一家飯店。內部的高級餐廳供應日式、地中海、印度，當然還有義式美食。可是並沒有中東料理。；那不屬於「亞曼尼的生活風格經驗。」

我實在無法理解為什麼有人想要住在水底，或是位在地球最高建築物裡的飯店；因此，為了體驗不同的奢華品牌，比爾和我造訪亞特蘭提斯度假酒店（Atlantis Hotel）。這是由一位南非百萬富豪興建的第二家亞特蘭提斯度假酒店──第一間則是設在巴哈馬，其鋪天蓋地的宣傳攻勢將它描繪成彷彿是從海中浮出水

面、原始版本的亞特蘭提斯城。杜拜亞特蘭提斯度假酒店便位在朱美拉棕櫚島（Palm Jumeirah）上的超大型度假村；這座島也是世界最大的人工島，杜拜政府斥資一百二十億美元，以沙漠的細沙和上百萬噸岩石打造而成。令環保人士驚訝的是，當地海洋生物的生態在疏浚時遭到破壞，政府事後承認確實有新的外來魚類陸續遷移到該水域。車子開在堤道上時，我們經過新建的住宅和別墅，它們的建築風格或許能稱為「現代阿里巴巴風」。接著穿過一陣蒸騰的熱氣，以及一道蜿蜒的窄橋，以粉紅色調為基底的亞特蘭提斯度假酒店便完整盡立在眼前，就像直接從○○七電影裡擷取下來的畫面。

飯店本身更強化了那種印象。它在二○○八年十一月開幕時施放的煙火規模，比起同年北京夏季奧運還大上七倍，據說壯觀的程度甚至從外太空都看得見。當晚共有兩千位名人蒞臨，包括丹佐·華盛頓、莎莉·塞隆、勞勃·狄尼洛以及麥可·喬丹，不過也有幾位名人予以婉拒，表示在經濟大蕭條期間慶祝一家頂樓套房每晚要價三萬七千美元的飯店開幕，很顯然不太妥當。

我們在一個稍嫌悶熱的早晨抵達。遊覽車和計程車在建築外面沿著海堤停靠。飯店入口有一座冒著泡泡的巨大噴泉，當我們表明前來享用午餐，門口保全很輕易便放行。飯店大廳的規模等同一座小型禮堂，周圍立著雪白色的棕櫚樹柱，柱子向上隱入一個拱形頂篷，頂篷下則是一件由戴爾·奇胡利（Dale Chihuly）創作的四十英呎高玻璃雕塑。其外表晶瑩澈的藍色玻璃一路旋轉向上，末端化成一團金色火焰，讓整座大廳帶有一種上流阿拉伯仕女閨房的高貴氣氛。金黃色的樹葉裝飾在繪有海馬及其他水中生物的壁畫與馬賽克上。喇叭播送出來的背景音樂同樣是來自水底的各種聲音，就像你在SPA館聽到的那種。接著我們轉身，看見整個內部裝潢的焦點：那裡有一個巨大無比、兩層樓高的水族箱，裡面住著六萬五千隻魚類和海

洋動物，包括拍動著胸鰭的蝠魟和鯨鯊（在動物權團體抗議之後，那些鯨鯊後來獲得釋放）。

從地板延伸到天花板的玻璃鏡面前方站了一群人，我們擠身進去，身邊有一個來自印度旁遮普省（Punjab）的錫克教家庭、一對法國年輕夫婦，以及兩位規劃套裝行程、帶團入住此飯店的俄羅斯導遊。每個人都對水族箱指指點點，四周「噢」、「啊」的驚呼聲此起彼落。

在目睹杜拜那麼多人造與虛構的一連串事物後，在此見到活生生的魚類著實令人驚奇。這家飯店還有來自索羅門群島（Solomon Islands）的海豚，好讓遊客可以與牠們一起在著名的「海豚灣」裡游泳。在這個案例中，試圖保護野生動物的人士寧願這家飯店沒有將這群海豚帶離大海。除此之外，島上還有一座占地廣闊的水世界冒險樂園（Aquaventure），其中設施包括「失落的亞特蘭提斯文明」滑水道、一座皇家泳池海灘、Zero Entry泳池[1]，以及足以媲美遊輪旅行的各種活動：搖呼拉圈比賽、青少年觸式橄欖球、套袋賽跑、凌波舞比賽、電影交誼廳、電子遊戲場、兒童俱樂部的每日勞作、乒乓球、彈翻床（trampoline）、網球練習場、幼兒海灘讀書會，以及杜拜巴士行程，以及各式商店、咖啡館和餐廳。這裡也跟遊輪上的情形一樣，員工來自世界各地：土耳其、菲律賓、美國、英國以及印度。

你可以在亞特蘭提斯的「皇宮」待上一個星期，完全不離開這座廣達一百一十二畝的度假村，而這也是重點所在。萬豪的艾德·富勒表示，這座無所不包的度假村賺進當今飯店業最高的利潤，「貴賓將大部分的錢都花在你的飯店裡。」

這一切榮景在經濟大蕭條期間似乎岌岌可危，當時杜拜不得不向阿布達比借款數十億美元，專家也預測這個酋長國將從此一蹶不振，尤其是它苦心經營的觀光勝地地位。杜拜再度面臨負債的可能性很高，部分

原因為借款的期限、金額都沒有公開。杜拜的公債分散在不同的政府投資集團，其中包括棕櫚不動產開發公司（Nakheel），這是亞特蘭提斯背後的一家子公司。沒有人知道剛開始的一百億美元紓困貸款是否充足，以及當下的復甦是否足以償還一百八十億美元本金給它的國有企業（杜拜存續的問題端視能否順利償還其驚人債務，以及它誇張的能源用量與環境破壞的狀況是否持續惡化）。杜拜領導階層向他們的債權人保證，他們能夠回歸基礎，甚至更加仰賴觀光業。

不過，亞特蘭提斯度假酒店是一則成功的故事，至少表面上如此。即使開幕時正值經濟大蕭條期間，其鎖定的高收入客層可能因此失去不少資產，但它的經營路線依然符合市場需求。在二○一○至二○一一年間的聖誕節及新年假期，這裡的客房天天爆滿。為什麼來自世界各地的觀光客會想遠離家鄉，專程下榻亞特蘭提斯一千六百間客房的其中一間歡度假期呢？或許可以用○○七電影中的畫面來回答。

杜拜將它光鮮亮麗、率性而為的形象經營得實在太出色，因而讓自己躍上最新的○○七系列小說《全權秒殺令》（Carte Blanche），成為危機發生的主場景，裡面當然出現了大量的奢侈商品。電影《慾望城市2》（Sex and the City 2）的故事背景設定在阿布達比，女主角凱莉和她的朋友在一座虛構的沙漠城市裡吃喝玩樂（阿布達比拒絕核准該片劇組在當地拍攝這類放蕩敗俗的故事）。在菲律賓和印度電影中，杜拜則是一個充滿希望的地方，你可以到那裡擔任不需特殊技能的藍領勞工，在某一天達成心願，也許是一夕致富或墜入愛河。杜拜影城（Dubai Studio City）便如同波斯灣的好萊塢，吸引了中東、歐洲、亞洲和美洲的影視工作者前來，並且經常將杜拜設定為故事發生的背景。

電影通常會為觀光業注入養分——看看奧地利的官方觀光網站就知道。茱莉・安德魯斯（Julie Andrews）

與《真善美》（The Sound of Music）是該國觀光業的主打「品牌」。

杜拜的魅力有部分源自它的地理位置——在中東與亞洲戰爭頻繁地帶的邊緣。每一場新的衝突都會帶來更多觀光客。有些人則是刻意喬裝成軍人，或合約軍人，他們在飛往伊拉克、阿富汗或巴基斯坦的途中過境杜拜，準備好好放鬆度個假。這些留短髮的年輕人看起來像是最近才剛從海軍陸戰隊退伍，簽約參加某一場戰爭——在後勤、運輸或其他十幾種領域中擔任私人警衛。杜拜讓我想起越戰期間的泰國，當時美國部隊也有短暫的「R＆R假期」（rest and recuperation），許多軍人都到泰國海灘和曼谷的酒吧打發時間，成為泰國觀光熱潮的起點。

杜拜和阿拉伯聯合大公國的龐大政府傾全力發展觀光業，並且善加利用中東地區爆發戰爭與革命的契機。二○一一年春天，埃及政府在開羅的解放廣場（Tahrir Square）鎮壓要求自由的抗議人士，數千名觀光客逃離埃及，杜拜因而大發利市。那場阿拉伯之春革命對民主而言是歷史轉捩點，但卻讓觀光產業頭痛不已；遊輪被迫轉往土耳其，旅客將度假地點從埃及的夏姆希克紅海度假村（Sharm el-Sheikh Red Sea Resort）改成杜拜，使得當地整體的飯店住房率提高百分之二十五以上，而且參加一年一度杜拜購物節的人潮增加了數千人。突尼西亞——也是阿拉伯之春的起源地，自民眾起身反抗貪腐獨裁政權開始，共計流失達一半的觀光人潮，其中部分也轉往杜拜。

二○一一年的革命浪潮期間，杜拜躍升為整個中東與非洲的頂尖觀光城市，不只吸引了最多的觀光人次造訪，也讓觀光客的消費金額達到顛峰。

如此成就也對世界上規模最大的單一年度觀光盛事產生衝擊——那就是在伊斯蘭曆第十二個月舉行、為

期五天的麥加朝聖。只要身體健康、負擔得起旅費，虔誠的穆斯林一生中至少必須到沙烏地阿拉伯的聖城麥加朝聖一回。麥加是先知穆罕默德的出生地，在他遷往麥地那（Medina，他與世長辭的地方）前，一直都住在這裡。由於現代旅行方便，飛機票價低廉，想必核可前往麥加朝聖的負責單位壓力不小；每年獲得簽證的穆斯林不超過三百萬人（時間較短的副朝觀〔Umrah〕可以選擇在一年當中任何時間前往麥加，而且無需經過審核）。

宗教朝聖堪稱歷史上起源最早的大眾觀光。集體旅行到外地尋求救贖的參拜者需要食宿，啟發了旅店老闆和教堂人員對信徒打開大門，開創了新的生意與當時的宗教奇觀。最後，基督徒世世代代遵循三條偉大的朝聖路線：前往耶路撒冷、羅馬，以及西班牙哥德孔波斯特拉（Santiago de Compostela）大教堂。

伊斯蘭教徒的麥加朝聖之旅從公元七世紀開始，一直延續至今。前往麥加的傳統路線是走陸路，從大馬士革、開羅及亞喀巴（Aqaba）出發，往南沿著阿拉伯半島的西緣到麥加；或者他們從伊拉克東部的庫法（Kufa）和巴斯拉（Basra）出發，穿越沙漠，經過中途的停留站吉達（Jeddah），最後抵達麥加。從耶路撒冷到吉達的這片廣大區域是宗教朝聖的集中地。世界上三大沙漠起源信仰：猶太教、基督教與伊斯蘭教均奉耶路撒冷為聖城。對這些宗教來說，這趟「旅程」無疑是最古老與深刻的明喻之一：一趟講述皈依與救贖的虔誠之旅；一趟實際的朝聖就是彰顯信仰的最佳行動。

在早期，到麥加朝聖可能是一項危險之舉。貝都因人（Bedouin）部落會搶劫朝聖者，作為他們的主要收入來源，直到鄂圖曼帝國掌控阿拉伯半島，才讓這類攻擊事件落幕。他們反而出錢請貝都因人保護外國朝聖者，維護穆斯林前往麥加與麥地那途中的安全。朝聖者沿途向貝都因人購買駱駝和食宿，成為那個地區

的主要收入來源。在二十世紀初，鄂圖曼統治者建造了一條鐵路，連接首都伊斯坦堡和聖地麥加與麥地那。當時正是第一次世界大戰期間，「阿拉伯的勞倫斯」（Lawrence of Arabia）在阿拉伯半島起義反抗鄂圖曼土耳其人時攻擊的鐵路。後來沙烏地阿拉伯在此發現石油，成為世界最富有的國家之一。

如今，古老的朝聖鐵路已不復存在，大多數朝聖者都搭乘飛機抵達吉達。麥加朝聖已經成為一門數十億美元產值的事業，原因是今日世界上數十億名穆斯林仍奉行這項伊斯蘭教傳統，使得沙烏地阿拉伯當局還必須立下每年獲選在朝聖期間前往的人數不得超過三百萬人的規定。

這種現況讓當代的朝聖者多了一分取得簽證的喜悅感，但也為篩選的過程打開了各種可能性——如果不算是貪污、也容易招致非議的勾當正悄悄在暗中進行。

身為聖地麥加與麥地那的監督與保護者，沙烏地阿拉伯國王和他的政府主導管理朝聖的大小事，決定每個國家能獲得多少個朝聖者名額、核准聖地周遭建築的任何變更計畫，以及興建新的鐵路系統和機場。那就好像義大利政府某天可以決定哪些天主教徒能夠造訪梵諦岡，實現他們一生信仰中的一項絕對需求，以及決定教堂或聖彼得廣場（St. Peter's Square）的外觀如何改變。

朝聖實在太重要，因此伊斯蘭國家都設有專門處理麥加朝聖事務的內閣部長。他們的職責是要遊說沙烏地阿拉伯的官員提供更多朝聖者名額，也成立複雜的官僚機構，負責分配人事職位、與政府合作朝聖之旅的旅行社，以及旅費金額——這套制度往往有暗中行賄的空間。在全世界穆斯林人口最多的國家印尼，政府手中握有公民繳交的二十四億美元押金，全都是來自等待到麥加朝聖的信徒。二〇〇六年，有部門官員被指控「濫用」這些朝聖基金、賄賂政府審計人員對朝聖帳目放水而遭到判刑。事件發生後，印尼反貪腐

團體發起一項運動，要求政府公開帳目，說明如何運用朝聖基金在購買機票及沙烏地阿拉伯的住宿等事務上。他們根據報告指出，目前的封閉系統中估計隱藏數百萬美元的賄賂金額。這項運動受到廣大群眾支持，因為即便是最便宜的朝聖套裝行程，至少也要價將近三千五百美元——這對一般印尼民眾來說幾乎是他們一輩子的積蓄。

在孟加拉，政治團體成功向當局施加壓力，反對政府處理朝聖之旅事務的種種「不當措施」，造成數千名孟加拉朝聖者沒能獲得應有的食宿供應。從今以後，朝聖者將收到正式的護照，而非容易損壞的「朝聖卡」，政府也承諾不但會有充足的住宿地點，整趟行程也將從頭到尾供應餐食。

就連在戰爭期間，從虔誠信徒身上揩油的誘惑也從未消失。在阿富汗，朝聖部長被控侵占窮人的七十萬美元朝聖基金後潛逃到英國。儘管穆罕默德‧西迪克‧查卡里（Mohammad Sidiq Chakari）嚴正否認這些罪名，但卻始終拒絕返國受審。

麥加朝聖本身是一生一回的旅程。朝聖者總形容這是一次個人信仰的再覺醒。杜拜已經讓自己成為那趟旅程不可或缺的一部分。杜拜的第二航廈是朝聖班機的中途停留站，前往麥加的入口。阿聯酋航空提供二十四小時英語及阿拉伯語的電話專線服務，讓所有信徒即時獲知任何變動的訊息，並且接受客訴。二○○八年，由於這項服務的需求量實在太大，阿聯酋航空在最後一刻增加了三十班次從杜拜到吉達的班機。針對較富裕的遊客，阿聯酋也有豪華宗教朝聖套裝組合，提供私人行程和五星級飯店住宿。我與所有非穆斯林一樣不得進入聖城。於是我轉而注意當地報紙的朝聖新聞，對朝聖者湧入麥加大清真寺（Grand Mosque）的照片印象

二○一○年麥加朝聖期間，我人在杜拜，感受得出機場騷動和喧鬧的氣氛。我與所有非穆斯林一樣不得

特別深刻。他們在那麼擁擠的空間裡虔敬且和諧一致地進行儀式，著實是一幅奇蹟的畫面。照片中顯示信徒丟擲小圓石七次，象徵人類意圖趕走魔鬼。其他人給我們另一張快照，上面的群眾以卡巴天房（Kaaba）為中心點繞行七圈；卡巴天房的中央是被圍起來的黑石，象徵創世主的單一性與人類生而在世圍繞中心的神聖地位。許多人朗誦著朝聖禱詞：「創世主，我從遠方來見汝……在汝神座底下許我庇護之處。」

沒人提到發生在這片神聖土地上的劇烈變化。聳立在麥加中心、距離卡巴天房不遠處是一批新建的豪華高樓飯店與公寓大廈、一座購物中心，以及與倫敦大笨鐘（Big Ben）極為相似的鐘塔。這些新工程是由沙烏地阿拉伯一些最富有的開發商興建，並且獲得政府的熱烈支持與贊助，完全不顧宗教保護人士的抗議；後者期望能完整保存有數百年歷史的建築與鄰近街道，它們因為要改建成光彩奪目的新商業中心而正面臨遭到拆除的命運。

伊斯蘭建築專家暨保護團體發言人薩米・安噶維（Sami Angawi）負責起草撰寫相關協定，強調有必要挽救麥加的傳統特色，包括它的建築、歷史，以及平等對待所有信徒的原始設計布局。他主張，這項新開發破壞了在真主眼中人無分貴賤的信念。如今只有富人才有能力居住在最神聖地點的中心，住在那些嶄新的奢華飯店和公寓裡，而貧窮的朝聖者則被逼到偏遠的郊區。

「我們現在見證的是麥加歷史的最後時刻，」他在二○○五年這麼說，當時他體認到拯救麥加古老遺址的運動已經失敗。「它的層層歷史居然為了一座停車場而被夷為平地。」

政府支持拆除麥加舊城，用類似杜拜奢華觀光景點的商業開發案取而代之，便顯得不太合理。物質主義不社會觀念保守的沙烏地阿拉伯政府禁止女性開車，也依據伊斯蘭教義對兩性的往來設下嚴格限制，所以

是與宗教理念背道而馳嗎？

沙烏地阿拉伯的主流伊斯蘭教義瓦哈比主義（Wahhabism）認為，保護與先知穆罕默德或聖地有關的歷史建築物可能會演變成一種偶像崇拜。開發商正是利用這點解釋而獲得核准，在麥加被視為聖地的區域進行開發計畫，迅速建起那些光鮮亮麗的新高樓，同時賺取暴利。他們認為自己是為一年一度的朝聖及平日的副朝觀開創更大的空間；預計到下一個十年，每年朝聖人數將成長至兩千萬人左右。他們表示，那些老舊建築都是不堪使用的小屋，而且居民也非常樂意賣給他們，再拿獲利到郊區買新房子。更何況在他們的開發計畫中，也將改善基礎建設一併納入其中，包括興建一條從吉達通往聖城麥加與麥地那的輕軌系統。

這些說法是你可以預期會從杜拜觀光官員口中得到的合理反應。他們的目標是增加飯店房間數，以容納更多旅客，而且重點放在高端遊客和具有效益的大眾交通運輸。從這個角度來看，到麥加的宗教朝聖之旅十分符合杜拜建立的模式；這種模式改變了中東地區的觀光產業，尤其是在阿拉伯半島。

爭取朝聖觀光客對巴勒斯坦人來說並不陌生。外國基督徒想要到位在約旦河西岸的耶穌出生地伯利恆（Bethlehem）朝聖，唯一的途徑就是經過以色列的檢查哨，包括豎立在伯利恆三邊的圍牆。猶太教國家以色列握有交通路線的掌控權，它的旅行社也從中獲得朝聖之旅的大部分利潤，此舉等同是公開侮辱信奉基督教的巴勒斯坦人。

相對之下，同樣具有千年歷史，到西班牙北部城市聖地牙哥德孔波斯特拉的基督教朝聖路線不再只是純屬宗教的活動。如今它已是正式的世界遺產，保護著通往那座偉大大教堂的實體路線；據信教堂裡保存著使徒聖雅各的聖髑。基督教信仰如今與觀光客共用這條道路──無論觀光客相不相信基督教，他們同樣欣

二二三

賞這條神聖路線之美，熱愛這種儀式。這種新模式或多或少讓這條朝聖路線再度活絡了起來，觀光業大大刺激了這個地區的經濟發展。

對任何參加過朝聖的人而言，這趟旅程的意義深遠。無論是在擁擠的歡慶聖日與印度教徒並肩走向恆河，與佛教徒齊聚吳哥窟一起慶祝新年，或是在耶穌受難日到華盛頓聖馬可聖公會教堂（St. Mark's Episcopal Church）「走上苦路」（Stations of the Cross）時，靜靜沉思身為基督徒的個人信仰，我心裡直接感受到朝聖者本身便是精神情境最理想的開創者。問題是在觀光產業開始將朝聖之旅強行納入套裝行程後，當中又剩下多少宗教成分呢？

接著我們離開杜拜，車子開上前往阿布達比的 E-11公路。重型機具在二〇〇八年經濟大蕭條後關閉的工地上不斷地挖掘乾土，掀起陣陣的褐色塵土，在我們的擋風玻璃前翻滾飛揚。在那段期間，來此置產的外國人紛紛破產，先後逃離這個國家，甚至乾脆將汽車丟在杜拜機場的停車場裡。當時有人預測杜拜離覆亡之日不遠。如今景氣回春，至少表面上如此，建築工地的大型吊車幾乎遮蔽了塵土飛揚的天空。

車流量逐漸減少之際，我們注意到漆著奇怪顏色的老舊轎車上載滿身穿相同工作服的男人。從遠處看就像美國公路上載著囚犯的巴士。車窗髒得幾乎看不見車內情形，但從我們僅能看到部份男士的臉孔來判斷，他們似乎來自南亞。後來我們終於明白，這群外籍勞工是為了興建那些奢華飯店的工作而來；他們就

是我們從遠處看見的那些身形憔悴的男人，有些人裹著頭巾抵擋酷熱，不時在鷹架爬上爬下，在工地的每處角落都有他們的影子。

在杜拜和阿布達比的那些飯店，無論是一晚要價五百美元的美國連鎖飯店，或是一晚要價五千美元的奢華酒店，全都是由這些外勞建造，而他們每個月的工資卻僅有一百七十五美元。

「杜拜公民及專業外籍勞工能享有與第一世界同等的財富，乃是立足在亞洲勞工和第三世界水平工資之基礎上，」賽伊‧阿里（Syed Ali）在他的著作《杜拜：鍍金之籠》（Dubai: Gilded Cage）中寫道。他認為工資偏低的外勞供給對杜拜經濟成就的重要性不亞於石油。少了前者，這個酋長國根本無力撐起它的建築幻夢。

那些巴士開往一個叫勞工營的地區，這地名還取得頗為適切。這群外勞便住在骯髒擁擠的大樓裡，浴室經常發出惡臭，只有少得可憐的自來水能用來洗澡、飲用、洗衣服。每天他們搭乘巴士往返營區和工地；這就是他們生活的全部：營區—工地—工地—營區。工地為二十四小時全天施工，工人搭乘巴士來來回回換班，從早晨、晚上再到早晨不停輪替，沒有加班費，也沒有錯開的值班表。從遠處能看見他們渺小的身影，站在高到不可思議的大樓頂上吊鋼筋、敲敲打打。我們在前一天的傍晚就曾遇見過他們，穿著骯髒不堪的工作服等著巴士載他們回營區。

觀光客渾然不知他們所住的飯店是由受到契約奴工待遇的一群人建造，而這項議題在人權團體界已經成為著名案例。

杜拜與阿拉伯聯合大公國的其他酋長國均拒絕簽屬任何一項國際勞動法規，包括《移駐勞工公約》

（Migrant Workers Convention）在內；同時拒絕聯合國國際勞工組織（International Labour Organization）居中扮演任何角色。國際勞工組織觀光部的沃夫岡・溫茲（Wolfgang Weinz）表示，所有工會組織在杜拜完全被凍結。

「除了在人權報告上看到的資料，我真的不知道那裡的實際狀況，」他說，說明國際勞工組織無法在不承認基本勞動權利的國家正常運作。杜拜與阿布達比沒有成立工會的結社自由，也拒絕承認國際移駐勞工的基本權益，無論是男性建築工人或女性家庭幫傭。

那些人權報告的措詞嚴厲。在基本調查報告《興建大樓，欺騙勞工》（Building Towers, Cheating Workers）中，人權觀察組織（Human Rights Watch）詳細描述了「薪資剝削、無恥的人力仲介債務，以及危險到足以致命的工作條件。」

其中有一份英國的報告更嚴厲地譴責，「當地勞動力市場十分近似杜拜的前殖民統治者英國在那裡實施的古老契約勞工制度。」

基本上，這些調查均以「慘境」來形容那裡的工作條件。為了尋找工地的職缺，來自印度、巴基斯坦、斯里蘭卡和孟加拉貧困家庭的男人支付數千美元的仲介費，結果卻發現工資根本遠不及當初承諾的數目。一抵達杜拜機場，工人就必須將護照與簽證交給人力仲介，基本上就等於放棄他們兩至三年合約期間的一切權利。他們被巴士載到破爛的營區，開始從事營造工作。通常前兩個月的工資都會被扣押到他們離開為止。更令人同情的是，他們的月薪大約只有一百七十五美元左右，因為阿拉伯聯合大公國的人均國民所得是一個月四千零七十美元，比起這些外籍勞工在印度次大陸家鄉一般勞工的全年收入還要高。

建築工人在杜拜偶爾會發動示威——其中有一回封堵了一條主要公路——可是成效不彰。他們是該國

「卡發拉保薦人制度」（Kafala sponsorship system）下的囚犯，這種制度適用於所有外國勞工。他們唯有透過公司向政府提出擔保的單一管道，才允許在阿拉伯聯合大公國工作。一旦失去那家公司的工作，你就會失去簽證，必須立刻離開該國——所以抱怨工資低或工作條件危險，即代表你可能會遭到解雇。

外人禁止進入這些工人居住的勞工營區，我在杜拜與阿布達比曾試圖造訪的工地亦是如此。因此我請當地一名調查員代替我前往，然後帶回一份報告以及照片，條件是不得公布他的身分。

營區裡不但住了建築工人，還有在城裡接送觀光客的計程車司機。在老舊的軍營風格大樓裡，一個房間共住八到十六人。「你可以想像這些建築工人擠在同一房間裡的那種味道。他們只有一扇小窗戶卻不想打開，因為他們被困在沙漠中間，距離任何地方都很遠，一旦窗戶打開沙子就會飛進房間裡。」

「這些人算是半文盲，」他說，「他們的表情很沮喪。」他們身邊只有其他男性，沒有女性，在此條件下不可能好好照料、打點自己。更何況他們隨時都在工作。這實在很誇張。

這些外勞雖然對觀光客來說像是隱形人般地存在，但是對觀光勝地杜拜與阿布達比的建設與維護卻十分重要。他們不只蓋飯店，也是搬運工、服務生、司機與快遞員。他們的女性夥伴也同等重要——在飯店及專業人士的家裡擔任清潔工。如今他們所受的惡劣待遇開始引起關注。

波斯灣地區的報紙不時會報導底層外籍勞工的不滿。阿布達比的《國家報》（The National）上有一篇廣受歡迎的文章，描述一名孟加拉女傭的故事，她因為受不了七十歲的雇主試圖性侵她，憤而割掉對方的陰莖。飯店、民營企業和住家的女傭、房務員與清潔工等家務勞工有賴雇主的公平對待，因為能保護他們的法律少之又少。那名女傭向警方控訴，她之所以採取如此激烈的手段，是因為實在找不到其他辦法阻止對

方強暴她。面對殘酷的雇主，這些家務勞工與建築工人一樣脆弱無助。

每當被問到這類問題時，當地人總會指出，無論阿拉伯聯合大公國的情況有多糟糕，這裡的待遇都比那些勞工的家鄉來得好，否則他們也不會付錢給那些狡詐的仲介，甘願被送來杜拜。他們將賺來的錢匯回家鄉則是進一步的佐證。多數外籍勞工總是設法將微薄工資的絕大部分寄回家，寧可在那些度日如年的營區過著悲慘的生活，好換得他們的孩子可以上學。

在這個全球化的世界，這些勞動者的現實生活大多遭到隱瞞，杜拜並沒有受到來自任何一方的指責。杜拜在二○一○年總共迎接八百三十萬人次的外國觀光客，而當地許多建築工人的家鄉——大國印度，同年的外國觀光客人次則不到六百萬人。

造訪杜拜的觀光客見到的是一個具前瞻遠見的現代國家，有設計師飯店和華麗的音樂演唱會。他們不曉得這種二十一世紀的理想生活形態，背後竟是由中世紀社會的運作模式支撐。這是「精挑細選下」的全球化：實行開放天空的航空政策，挑戰歐洲的觀光業龍頭地位，帶來觀光人潮；一方面選擇性開放邊界，吸引移駐勞工，另一方面卻又拒絕其他全球化的承諾，以公平的就業法律與尊重人權的普世原則來改善生活。

這與伊斯蘭國家的文化差異毫無關係。觀光客事先會被告知，阿拉伯聯合大公國不准公開表現情感、禁止所有非法毒品，也嚴禁飲酒和褻瀆宗教。觀光客出發前可能會聽到因為觸犯這些法律而遭囚一年的故事，原因只是未婚男女從事雙方合意的性行為，或質疑先知穆罕默德至高無上的地位。

然而在酒吧、夜店、飯店和餐廳，只要私下低調進行，外國人可以盡情從事任何活動。與年輕的外國娼

妓共度酒醉的喧鬧夜晚，大嗑成功闖關的毒品——世界各地的時尚雜誌上都曾以嘲諷、驚奇、輕蔑的文字描述外國人在杜拜誇張的夜生活。飯店門房、餐廳服務生與同行的觀光客會將人生地不熟的旅客帶到一旁，傳授他們如何規避公開禁令的方法。他們的建議是：即使只喝了一杯酒也要搭計程車回家，到約克（York）或氣旋（Cyclone）等酒吧和夜店就可以找到剛入行的妓女。

嫖妓在阿拉伯聯合大公國屬於違法行為，可是杜拜卻永遠不乏美女娼妓，只要你能負擔得起，也願意花上數千美元只為求一夜春宵和一瓶香檳王（Dom Perignon）。那是這個酋長國魅力的一部分。商務旅客總是期望有各種不同的女人，偶爾還有男人，可以陪伴他們度過漫漫長夜。這些年輕女性當中被迫賣淫的比例即使不是占絕大多數，起碼也不在少數，就像柬埔寨和泰國的那些年輕女性一樣。不過在杜拜，她們是被人口販子從外國引入這座紙醉金迷的國度。這些年輕女性遭到奴役的故事，與我在柬埔寨聽到的一樣令人心碎。由於這個國家的簽證政策要求雇主的擔保，因此政府顯然同意這種現代形式的奴役手段，讓這門行業得以存在。

性觀光已經成為二十一世紀全球性產業不可或缺的一項元素，而杜拜的觀光亦不例外。如今成形的特定度假模式包含付錢找陌生人，以尋求刺激、消遣，或從事更黑暗的行為。估計每年約有兩千六百萬名年輕男女在各大洲之間流動，被迫成為性工作者或外籍勞工。作為最勞力密集的產業之一，觀光業已經從日漸成長的人口販運生意上賺得龐大利益，而且無需隱瞞。美國國務院在二〇一一年的《人口販運報告》（Trafficking in Persons Report）中指出，阿拉伯聯合大公國是「被迫出賣勞力或賣淫的男男女女前往的目的地，他們主要是來自南亞和東南亞。」

觀光客與訪客似乎對此現象不太在意。一名當地的商人告訴我，二○○八年的杜拜大新聞就是五千名菲律賓妓女遭驅逐出境，換成相同人數的年輕俄羅斯女性上場，以因應來自世界各地男性遊客喜歡嘗鮮的多變口味。

車子開了兩小時後，我們抵達蓋在一連串島嶼上的阿拉伯聯合大公國首都阿布達比。我們通過一座橋梁，前往著名的海濱大道（Corniche）。它是一條沿著海灘而建的寬廣步道，有廣大的空間供行人散步、慢跑以及騎單車，以路旁的棕櫚樹劃定出大道的範圍，也迎接從海灣吹來的微風。沿著海濱大道上一路開下去，在樹木和綠色空間的襯托下，這裡如影隨形的高聳摩天樓景象似乎不再顯得那麼具壓迫感。

這個酋長國正努力讓它的名字成為不同於杜拜的另類文化。這裡所有的事物均走高端路線：法拉利一級方程式運動主題樂園、世界上速度最快的雲霄飛車、阿布達比馬術俱樂部的阿拉伯種馬、一座由大理石與黃金打造而成的現代皇宮變成阿聯酋皇宮酒店，裡面的花園大如紐約的中央公園，還有一台可以提領金條的自動提款機；最後還有一整座獨立的觀光島，收藏世界珍寶的羅浮宮與古根漢美術館分館即座落於此。

那些博物館可比擬成下了重本投資的保險箱，能長久確保阿布達比的高雅與水準，並且成為它在爭取觀光客時的一股助力。為了吸引觀光客，阿拉伯聯合大公國習慣從世界各地輸入任何他們想要的東西，這也是他們在藝術世界中為達目的的慣用手段。他們聘請卓越出眾的建築師法蘭克‧蓋瑞（Frank Gehry）設計了新的古根漢美術館分館，成就出一件生氣勃勃、混合了各種現代形式的建築作品；尚‧努維爾（Jean

Nouvel）為新的羅浮宮分館設計一棟造型洗鍊、頂上宛如罩著太空船的建築。這兩間博物館未來很有可能成為快樂島（Saadiyat Island）上觀光與文化中心最醒目的新焦點，此外還有一間以阿拉伯聯合大公國創建者扎耶德親王為名的國立博物館，將展示傳統的伊斯蘭藝術與書法，呈現該國悠長深遠的歷史和文化。

這種勝券在握的賭注結果卻惹上大麻煩，證明了「觀光是一把雙面刃」這句在業界流傳的古老格言。一旦仰賴外國觀光客，你對國際的標準與品味就缺乏招架之力。

剛開始，法國國內的批評者指責這項羅浮宮協議是粗魯地將法國的國家「文化遺產」或祖產賣給一個追求速成博物館、靠石油致富的酋長國。法國政府回應，阿布達比政府以一份整整十三億美元的合約，購買法國以數百年的時間收藏、編目、研究與管理的文物；這是一次具全盤規劃的文化輸出，並非只是單純出借文物。在這份合約中，這個酋長國有權利使用羅浮宮的名稱，出借展示羅浮宮龐大的藝術收藏、特殊展覽品，並且獲得如何管理博物館及其文物的技術支援。

財務上的回饋最終勝過了文化上的抱怨，尤其在這個消息經過報導後──法國民眾對阿布達比的善意，是為了回饋阿拉伯聯合大公國購買法國出產的武器，以及他們的阿提哈德航空購買空中巴士公司的飛機。

相較部分美國藝術家宣布要抵制這項古根漢計畫，以抗議阿拉伯聯合大公國惡劣的勞動條件，法國羅浮宮分館的爭議只是小巫見大巫。紐約的藝術家聯合人權觀察組織共同發起這項運動，有超過一千一百名各國藝術家、博物館館長以及作家共同連署，表示他們拒絕與一間由飽受惡劣對待的外籍勞工興建的博物館有任何瓜葛。「藝術家不應該在由受剝削勞工建造的建築物裡展出作品。那些手持磚塊與灰泥工作的人應該與手持相機和畫筆工作的人一樣，受到同等的尊重。」

經過各國藝術家的大力干預，阿拉伯聯合大公國惡劣的勞動條件終於提升為一項廣受公眾討論的議題。

參與的名單上包括珍娜・卡迪夫（Janet Cardiff）、湯瑪斯・賀芎（Thomas Hirschhorn）、夢娜・哈同姆（Mona Hatoum）、克里斯多夫・沃蒂茲科（Krysztof Wodiczko）以及哈倫・法洛基（Harun Farocki）等藝術家。

這群藝術家要求阿布達比的觀光開發與投資公司強力履行相關勞動規範，禁止外籍勞工在抵達阿拉伯聯合大公國前付給人力仲介的龐大費用。他們的請願書上也要求，勞工有權要求更好、更安全的工作與生活條件。經過一段時日的交鋒，阿拉伯聯合大公國和古根漢美術館不得不逐一答應這些要求，開始聘請獨立的監督者，以確保外籍勞工不必支付沉重的仲介費。然而儘管藝術家在此議題上嚴肅以對，他們的聯合抵制行動卻沒有威脅到最終的結果。

這項努力將會改善參與觀光建設的外籍勞工生活，可是卻也意外地產生了較晦暗的後果。大約在同一時間，阿布達比與一家美國民營企業簽約，成立一支由外國傭兵組成的菁英部隊。合約中註明，這些外國士兵與警察必須接受控制群眾的訓練，以備不時之需去鎮壓勞工動亂或任何其他形式的非武裝平民抗議。在阿拉伯之春期間，突尼西亞、埃及、利比亞、敘利亞以及附近的巴林興起反威權政體的公民起義浪潮，顯然造成阿布達比當局的統治者相當緊張。

除了數十億美元的建案外，這裡還舉辦各種節慶活動，主角盡是世界級跑車車手和強納斯兄弟（Jonas Brothers）與王子（Prince）等當紅藝人，然而阿布達比政府決定二○一○年十一月該是主辦第一屆綠

色觀光論壇（Green Tourism conference）的時候。「綠色」已經成為各國觀光業推廣活動不可或缺的一部分。

我也受邀在專題小組上發表演說。

我們在一座新穎的會議中心集合，接著被工作人員帶到一間會議廳包廂，與阿布達比觀光局局長賓・塔努・艾爾納延親王（Sultan Bin Tahnoon Al Nahyan）見面，他也是這場為期三天活動的唯一贊助者。那個房間遵循中東習俗，呈現長方形狀，並且安排了大量的座位，讓每個人進入房間後都能彼此打招呼，並且坐下來隨意交談。親王最後抵達現場，在我們附近的空位坐下來。輪到我發言時，我問道：「是什麼原因促使您為阿布達比的觀光業舉辦一場綠色論壇？」

充滿魅力的艾爾納延親王先是環顧他的資深副官們，接著問道：「為什麼？為什麼不辦？」我們全都笑了，此時也到了開幕的時間。CNN主播理查・奎斯特擔任論壇主持人，他說這是「第一次有這類主題的論壇在這個地區舉行，光是這個原因，它便具有嶄新的重要性。」接著他介紹親王，後者表示永續觀光的議題「界定了我們的產業以及我們生活的時代，」綠色觀光不是一個「利基概念」，而是需要「這門生意的經營模式進行大幅改變。」

他揭露近期一份市場調查的數據，顯示每五名觀光客當中，就有兩位願意多花一點錢前往對環境友善的景點。「換句話說，」他表示，「有一個高端市場等著我們去開發。」

那正是整場論壇都在討論的兩難：你如何一方面不斷靠觀光賺錢，讓這個產業維持其領先地位，另一方面又責難其不良影響？紐西蘭與泰國的觀光部長強調他們國家的國民生產毛額有百分之十仰賴觀光業的收益——對兩國而言都是所占比例最高的產業：在紐西蘭高於銷售羊製品，在泰國則超過稻米出口——需要

格外努力才能持續吸引各國的觀光客。

在休息時間，泰國觀光局局長蘇拉朋・思維塔里尼（Suraphon Svetasreni）告訴我，他們的政府如何設計一項計畫能不斷吸引觀光客，即使是在戰爭或動亂時也不例外。自從二〇〇八年示威者接管曼谷國際機場，逼迫政府交出政權後，他便設計了一項緊急應變計畫。當二〇一〇年再度爆發新的示威抗議活動，曼谷陷入七十天的城市暴動之際，他將那項計畫付諸實行。當時大火焚毀曼谷的鬧區。政府與武裝部隊從應變中心出動打擊叛軍，蘇拉朋先生也成立一個平行的觀光危機通訊中心。

在泰國觀光產業協會（Thai Tourism Industry Association）以及泰國的飯店協會加入後，蘇拉朋在臉書和YouTube上發起一項虛擬活動，其畫面內容傳達的訊息是即便在動亂期間，到訪泰國的觀光客還是能享受悠閒的假期。班機也適時改變航線。「我們善用社群媒體，寄出遊客在普吉島海灘和曼谷的照片，還有在其他沒有發生動亂的地方——讓當時世界各地的人們到泰國觀光完全不成問題，」他告訴我。

事實上，當時普吉島的觀光收益甚至比前年多出一倍，他表示，那證明無論是面臨革命或全球經濟蕭條都能熬得過去。「觀光業依然興旺，」他說，「沒有遊客想放棄他們期待已久的假期。」

在上午最早開始的一個小組論壇上，幾位當地的飯店業者讚揚阿布達比和杜拜的以「綠色」標準的新科技降低了能源用量和成本。卓美亞集團（Jumeirah Group）的執行主席傑拉德・羅樂斯（Gerald Lawless）將旗下飯店形容為「毫無愧歉的奢華。」其中他以帆船飯店（Burj Al Arab）為例，這家奢華的七星級酒店外型宛如遊艇的風帆，結合精巧的節能、冷卻與照明科技。可是，它所在的那座人工島卻已差不多將那片海灘的自然生態破壞殆盡；而其座落的地點——杜拜，其製造的人均碳排放量比起世界上其他任何地方更是世界之

最。

如同大多數的會議，某些最具參考價值的對話內容多數出現在正式討論之外的交談中。有幾位外國的非營利觀光經營者便抱怨飯店業者「漂綠」的小動作。在午餐休息時間，杜拜的建築事務所領導永續委員會的建築師阿許拉夫·費索·海賈齊（Ashraf Faisal Hegazy）在席間表示，阿拉伯聯合大公國的「綠色」標準實在太貧乏，「幾乎毫無意義可言。」

「在這些標準下，他們獲准使用的水、能源、他們的玻璃帷幕以及空調，這些標準在我們的沙漠裡都很不恰當，」他說，「近期阿布達比還核准愈來愈多的大型飯店新建案，讓其他基礎建設的經費更為吃緊。」

海賈齊主張，建築師與工程師應該效法沙漠裡的原始部落，藉由建造柱子和簾子來捕捉微風，並且善用涼爽的早晨和晚上，「你並不需要空調——這點在新墨西哥州的實驗已經獲得證實，」他說。

距離阿布達比大約二十英哩處，要價數十億美元的馬斯達爾（Masdar）計畫就企圖做到這一點，它的規模十分龐大，已經成為阿拉伯聯合大公國建築設計的新典範。馬斯達爾城可望成為世界上第一座碳中和城市，建築與工程師利用現代科技與古代沙漠都市的設計概念，例如狹窄街道和格狀簾幕，藉此可抵擋熱氣和刺眼的陽光。這個庇蔭之地最終應該會展現當石油經濟枯竭後、未來沙漠中的生活樣貌。馬斯達爾城為整體國家開發計畫「馬斯達爾再進化」（Masdar Initiative）的一部分，規劃在阿拉伯聯合大公國開發替代能源，投資太陽能、風力以及核能。

阿拉伯聯合大公國觀光業者破壞環境的不良紀錄在這場論壇上鮮少有人提及，而舉辦論壇原本的用意

只是宣傳阿布達比今後將決心成為一座「綠色」觀光勝地——無論其定義有多麼寬鬆。《地球生命力》（Living Planet）科學報告評比每個國家的人均「生態足跡」（Ecological footprint，又稱生態所需面積），過去三年來，阿拉伯聯合大公國的分數均為最差。這項調查由世界野生動物基金（World Wildlife Func）、倫敦動物學會（Zoological Society of London）以及全球足跡網絡（Global Footprint Network）共同製作，計算每年人類消耗的自然資源與產生的廢棄物。在圖表上，阿拉伯聯合大公國的碳消費量就像吸引觀光客、污染該國的那些摩天大樓一樣高聳入雲。更令人矚目的是，這座沙漠小國每人消耗的資源比起世界排名第五的美國還要多，也高過同樣位在阿拉伯半島上的鄰國，世界排名第二十四名的沙烏地阿拉伯。

那樣不計後果地消耗會出現何種景況？你可以在水中發現許多因為浪費引起的問題：河川中的死魚、受損的珊瑚礁海床、海灘上未經處理的污水，還有愈來愈鹹的海水。

死魚漂浮在杜拜河上，這條河蜿蜒流經杜拜，為外界盛讚的觀光景點之一，如今河中各種魚類已成為河川污染的受害者。二○○九年，河裡的死魚數量暴增至超過一百噸。儘管牠們大多被撈上岸，埋在已經滿溢的垃圾掩埋場裡，許多死魚還是散落在杜拜河注入波斯灣處的海灘上。腐魚散發出的惡臭實在令人難以忍受，其中許多都是還未長大的小魚，少數奄奄一息的魚看起來也無法動彈。在這股大規模建設觀光勝地的熱潮中，當地海洋生物能否續存面臨嚴峻的挑戰。為了填海建造亞特蘭提斯度假酒店所在的那座人工島，據知杜拜外海唯一的珊瑚礁和一些海龜築巢地在疏浚期間均慘遭破壞（羅樂斯在論壇報告時表示，他的卓美亞飯店集團在杜拜設立了一個海龜復育中心，並且已經順利讓二十五隻海龜返回大海）。

那些海灘也浸泡在包含未處理的排泄物、衛生紙以及廢棄化學物質的刺激性潮水中。其實問題很單純；

就因為處理人類排泄物的污水處理廠的數量不足，所以人們只能將糞液從化糞池裡回收，再用卡車運到排水溝傾倒，直接流入大海。這樣的做法對飯店來說也比較省錢省事。而後興建的第二座污水處理廠的確發揮了助益效果，但是未經處理的污水依然流向大海，不停拍打上海灘。杜拜基礎建設的腳步就是永遠趕不上數百萬名觀光客製造垃圾與污水的速度。

這已經成為世界各地知名度勝地的一個普遍問題。終極天堂峇里島如今污水與垃圾氾濫，而它們都來自正考驗峇里島生態極限的觀光客。這些觀光客時時刻刻都在製造最後會被非法傾倒流入河川和海洋的廢棄物——人類排泄物、垃圾。一如阿布達比，峇里島也沒有足夠的垃圾集中站與廢棄物處理場地。萬物皆遭殃，但島上興建的飯店卻是有增無減。奧里維耶·普伊隆（Olivier Pouillon）搬到峇里島，娶了一名峇里島女子建立家庭，接著著手處理他認為島上最嚴重的問題：觀光活動製造的垃圾。他在峇里島成立自己的非營利組織，鼓勵飯店和當地政府設法解決愈來愈沉重的廢棄物負擔。他告訴我，這種情況需要加以規範，像是「污染，來自飯店和度假村的甲烷及碳污染。這些度假村根本與工廠沒什麼兩樣，不斷製造垃圾和污染。」

當一卡車又一卡車的人類糞液倒入原本清澈得閃亮奪目的蔚藍海洋時，樂園的麻煩便出現了一種全新的意義。

在阿布達比的世界綠色觀光論壇上，幾名政府發言人特別強調所有正在進行中的積極作為，暗示他們的酋長國努力從杜拜的錯誤中學習教訓。阿布達比環保署的拉桑·卡利法·穆拉巴克公主（Razan Khalifa Al Mubarak）承諾，她會「優先進行環境保護工作，而非等到傷害已造成才亡羊補牢。」

為了達成這個目標，她擘畫出一個願景，要展現阿拉伯聯合大公國「獨一無二的能力」，不但使「大量」鳥類及野生動物能在鹽沼或面積約占阿拉伯半島四分之一的魯卜哈利沙漠（Empty Quarter）的惡劣條件下生存，也讓波斯灣複雜的珊瑚礁成為魚類的庇護所、家園。她表示，這片絕美的景觀塑造出阿拉伯聯合大公國的文化，也是貝都因詩歌的精神寄託，無論詩句內容為描述馴養隼類狩獵或在沙漠中紮營。當然，它也是《古蘭經》部分內容背後的真實場景。

「我們是沙漠的民族。我們是大海的民族，」她說，「我們擁有絕佳的自然遺產。」

這對與會人士來說是多麼優雅的天方夜譚。她口中阿布達比與酋長國的故事，是許久、許久以前沒有污染、野生動物棲息地未遭破壞，也沒有為了促進消費、消費再消費而安排觀光的日子。面對大時代的變遷，公主最多只能做到拐彎抹角地呼籲採取行動；她說，否則「我們會眼睜睜地失去我們的遺產。」

事實上，當地許多鳥類和野生動物已經失去了大部分的家園，牠們的棲息地因為興建更多飯店和度假村而遭破壞。隼類算是其中最幸運的一群——因為獵鷹術名列在聯合國教科文組織的文化遺產名單上。德國獸醫瑪姬・賈布瑞爾・穆勒（Margit Gabriele Muller）在阿布達比隼類醫院（Abu Dhabi Falcon Hospital）指導保育工作，該院因為曾拯救三萬多隻瀕危鳥類而聲名遠播。

稍早在阿布達比的一場會議中，沙迦瀕危阿拉伯野生動物繁殖中心的保羅・佛卡門（Paul Vercammen）警告，阿拉伯聯合大公國僅存的濕地不是「已開發」，就是準備作為開發之用。」那將迫使朱鷺、長嘴杓鷸以及黃頰麥雞等濱鳥被列入國際自然保育聯盟的嚴重瀕絕名單中。

由於阿拉伯半島也位在候鳥從歐亞大陸飛往非洲必經的交會點，這種程度的破壞對那些鳥類同樣形成

威脅。於是科學家想出的唯一答案是成立保護區，徹底阻擋那些想要多興建一座華麗ＳＰＡ度假村的開發商——他們不惜犧牲幾近滅絕的阿拉伯豹和阿拉伯大羚羊，而後者的靈巧身軀和頭上彎角甚至是這個地區的象徵標誌。半島上的各國政府慢慢傾向同意設立保護公園，採行當地「ＨＥＭＡ」[2]的特有概念——那是世界上最古老的牧地保育與保護系統之一，在游牧社會中具有十分重要的地位。位在阿布達比南方的巴尼亞斯爵士島野生動物保護區（Sir Bani Yas Island wildlife preserve）也是因為受到「ＨＥＭＡ」啟發而成立，它原本是在扎耶德親王的庇護下，但如今已是一座備受敬重的生態保留區，也吸引觀光客前來。

這樣的危機幾乎淹沒了保育人士的意見，因為「在過去五十年，阿拉伯半島出現的劇烈社會及環境變遷或許比世界上其他任何地區都來得大，」這些研討會十週年的報告指出。五星級或六星級飯店的老闆對貝都因詩歌的文化毫無感受。

沒有什麼逃得了開發商的魔爪。在我們開會地點阿布達比西邊的沿岸一帶，屬於古老游牧世界的鹽灘（阿拉伯文為sabkha）正逐漸消失。對飯店業者而言，那些布滿一層白鹽的荒涼水域是需要剷除的眼中釘，如此才能興建迷人的海灘建物；但對地質學家來說，這些世界上面積最大的鹽灘不但對保護海岸生態的健全至為關鍵，也是史前時代海平面自然遺址的珍貴紀錄。科學家葛拉罕‧艾文斯（Graham Evans）與安東尼‧寇克漢（Anthony Kirkham）從一九六〇年代初期就開始研究這片鹽灘，近期也領導一項說服政府保護這些鹽灘的請願運動。

「我們看見目前情況的發展，相當驚愕，」寇克漢教授在一封電子郵件中表示，「可惜，近期的潟湖疏浚與填土造地、道路修築、管線鋪設，以及其他土木工程計畫，正迅速且無法逆轉地改變潟湖和地下水層的鹽度，破壞海岸地區的整體生態。」

這兩位科學家相信，「若能細心保護這一段海岸線及其鄰近的鹽灘平原，無疑將會同時吸引來訪的科學家以及教育人員的注意，甚至在未來成立一座優質的博物館，有系統地介紹這段海岸線、它的開發歷史，還有它與石油產業的關聯性。」

「然而時間不多了，除非能盡快採取行動，否則這整個獨特的自然生態區不久將會消失無蹤。」

綠色觀光論壇上的演說者都是業界領袖，也很清楚觀光業會讓他們身邊的自然世界付出昂貴的代價。阿布達比國家飯店（Abu Dhabi National Hotels）的執行長理查·萊利（Richard Riley）表示，觀光業「十分仰賴資源與開發」，因此這些業界領袖「在保護生物多樣性上扮演著一定的角色。」不過，他提出的解決方案與環保人士認為的要件相去甚遠。萊利的答案是訓練員工減少使用能源，降低觀光業對氣候變遷的衝擊。如此作法並非特別積極，尤其是在這個早已被數百萬支空水瓶淹沒的國家。

阿特金集團（Atkins Group）是阿拉伯聯合大公國的一家工程與設計事務所，擔任該集團低碳建築主席的工程師理查·史密斯（Richard F. Smith）便沒有那麼保守膽怯。他告訴他的同僚，他們必須嚴肅以對。為杜拜帆船飯店設計突破性科技的史密斯說，觀光產業中只有百分之十的業者力行減碳。

「如果觀光產業是一個國家，就會馬上躍升為世界第五大碳排放國。」

在場沒有人質疑那驚人的數字。

「我們必須快速學習，以因應變化，今日的壓力勢必衝擊到未來的需求，」他說，接著力陳應該進行一些嚴肅的改變，甚至包括減少旅遊──這種說法是觀光產業的終極邪說。

「我們今後的行為必須做出巨大的改變，」他建議減少度假、旅遊地點不要太遠、多舉行視訊會議，或許還需要政府對旅遊活動進行管制。會議上根本不可能聽到任何一位業界人士建議縮限旅遊和觀光活動；有幾個人發言表示沒那個必要。結果史密斯自然成了惹人厭的傢伙。

後來雷夫‧史托爾（Ralf Stahl）提及有關沙漠中觀光用水的基本議題。他的主題是人造景觀，例如高爾夫球場。阿拉伯聯合大公國境內共有十幾座錦標賽高爾夫球場，杜拜也不可思議地成為世界上最乾燥地區之一的「高爾夫球勝地」。光是為其中一座球場廣大的綠色草坪灑水，一年的用水量就相當於一座一萬兩千人的城市所需。阿拉伯聯合大公國自然沒有足夠的儲水，於是他們抽取海水，再經過海水淡化廠處理，這就是全世界的海水淡化廠有一半都位在中東的原因。環保人士表示，這是一場仍在形成中的災難。

史托爾表示，高爾夫球場和所有需要大量灌溉的人造景觀都必須重新規劃，最好的作法則是重新種植當地的原生植物，因為它們本身需要的水量較少，並且可發揮遮蔭與涵養雨水的功能。「適當的植栽可讓當地的用水量減半，」他說，「這也很符合企業經營的原則，因為能有效降低成本。」

他提出一套仔細監督的評分制度，以確保水資源經過有效管理，假如管理不善，還有相關的懲處辦法。

當地水資源的問題不只是難以供應充足的新鮮飲用水（阿拉伯聯合大公國也是最大的瓶裝水消費國之一），觀光業的種種用水需求已經誇張到可笑的地步。新落成的冰島水上樂園（Iceland Water Park）占地一百二十英畝，裡面有人工泳池、滑水道與「河流」，全都符合「歡迎來讓沙漠結凍」的樂園主題。它還宣稱擁有世

界上規模最大的人造瀑布，足足有一百二十英呎高的企鵝瀑布（Penguin Falls），每分鐘得消耗十萬加侖的水才能形成的瀑布景觀。

如果缺少政府補助的水資源和其他能源，這些計畫根本無利可圖。

在令人困惑的開場後，我差點錯過最後一場會議，它為論壇畫下句點，也提出阿拉伯聯合大公國對觀光產業的貢獻。各小組討論到一個叫作「阿聯酋化」（Emiratization）的概念。第一次聽到時，我以為演說者是指「分期付款」（amortization），心裡還說觀光業要如何像貸款一樣能分期付款。「阿聯酋化」代表說服阿拉伯聯合大公國的當地民眾加入各個領域的就業市場，真正成為國家經濟的主人。

在這個案例中，「阿聯酋化」意謂說服阿拉伯聯合大公國公民，他們應該從事觀光業領域內的相關工作。作為世界上最嬌生慣養的民族之一，阿拉伯聯合大公國的多數公民都不需要工作。小組將重點聚焦在勸導當地人進入職場，擬定「大使」計畫來瞭解什麼工作令這群未來的員工最感興趣，然後指導與訓練這些當地民眾認識觀光業及他們的自然和文化遺產等相關知識。

「我們收到觀光客抱怨，飯店裡居然沒有一位員工是阿拉伯聯合大公國的當地民眾，」甘寧・艾馬里（Ghanim Al Marri）表示。他在一九九三年加入杰貝阿里國際飯店（Jebel Ali International Hotels），成為第一位在服務部門工作的當地民眾。然而後續追隨他腳步的人則是少之又少。

「我們飯店裡需要瞭解我們自己迎賓和服務形態的當地人加入，」他說。

教育是解決這種困境的答案之一。那天早晨的聽眾有許多是當地的學生，他們攻讀觀光，並且接受外國客座教授指導，像是來自澳洲墨爾本維多利亞大學（Victoria University）的布萊恩·金（Brian King）。問題是，誰又能來教導阿國人他們自己的文化與風格？

現實的情況令人氣餒。推動觀光業的最大輸家之一就是當地文化；最先開始出現問題的是阿拉伯文。阿拉伯聯合大公國的年輕人被形容為「語言無根」的一代，多數只會普通的英文，勉強認得一些阿拉伯文。二○○三年一項由阿布達比政策署進行的早期研究發現，國內將近四分之一的男性和五分之一的女性根本不懂阿拉伯文，這個數字在年輕人身上更為嚴重。有些人將原因歸咎觀光業和外籍勞工全都在公開場合以英語交談，照顧小孩的亞洲女傭更阻礙了學習母語的黃金期。隨著母語快速消逝，基本的阿拉伯文化形式與習俗也會隨著消失。

觀光正在淘空他們的文化。儘管阿拉伯聯合大公國極力堅持它的阿拉伯精神支柱，但杜拜與阿布達比這兩座城市卻在成為全球觀光城市時逐漸失去這分寄託。幾百年來，人類學家一直預測全世界觀光勝地會遭逢同樣的命運。根據非洲、亞洲和太平洋島嶼最早的田野研究，人類學家警告，觀光將地方文化變成取悅外國人的商品，而最後當外國人要求同一標準的飯店、餐點，以及舒適待遇（包括說英語），地方文化便會失去它的原真性，然後逐漸被同化、消失。

「我們首先該問的是，觀光對當地社會的文化與認同帶來什麼影響？」普林斯頓大學人類學系主任卡洛·葛林豪斯（Carol Greenhouse）教授表示，「文化因而鞏固與強化，還是扭曲變形？」

她在校園裡接受我訪問時表示，觀光活動現在被視為中產與有閒階級的基本權利，但不代表他們沒有責

任去瞭解自己對造訪的國家產生什麼負面影響。「觀光業創造了單一形態的購物中心、飯店、卡拉OK酒吧以及餐廳——一種逐漸抹除地方文化特色的文化融合模式。」

彷彿是特別為了證明葛林豪斯教授的論點，在我們參加綠色觀光論壇之際，阿布達比正好主辦一級方程式賽車，地點在新的法拉利世界主題樂園的紅頂「仙境」附近。亞斯爵士島上有環繞著遊艇碼頭的獨特賽車道，好方便富人不必下船觀賽。除此之外，島上還有舉辦演唱會的大型舞台和世界最快速的雲霄飛車。那段期間飯店天天客滿，包括西班牙國王璜恩·卡洛斯（Juan Carlos）與理查·布蘭森爵士（Sir Richard Branson）在內的外國名人都前來參加，而阿布達比也被認為是當今世上富豪名流「必訪」的時髦景點。

那是阿拉伯聯合大公國做出的妥協。為了成為世界上最令人嚮往的觀光勝地之一，杜拜與阿布達比必須化身為全球化城市。；只不過，萬一某天外國觀光客不再前來，他們的沙漠遺產和自然環境最後將所剩無幾，未來也會成為泡影。

1 一種特殊設計的露天游泳池，池底台階由淺至深、從游泳池畔延伸到中心，其安全性高，很適合大人和小孩共游。

2 接近英文中「保護地」的概念，阿拉伯半島及北非地區遊牧民族建立起的社會制度，約盛行在七世紀伊斯蘭教創立前後，嚴格限制部分圈選的牧地世世代代不得開發。

尚比亞、哥斯大黎加與斯里蘭卡

第七章

狩獵旅行

原因或許是當我的孩子莉莉和李還小的時候，我們在動物園一起度過的那些漫長午後時光；我們住的地方距離華盛頓特區的國家動物園不遠，步行即可到達，我們在那裡和長頸鹿、大象以及斑貓寶寶成為朋友，不過對爬蟲類總是特別提防。貓熊則通常對我們不理不睬，所以我們很少在牠們家外頭閒逛。動物園在岩溪公園（Rock Creek Park）旁有一片隱密的區域；我們常在那裡的步道上漫步。那裡一點也不接近自然，我們鮮少聞到大型動物的糞便臭味。到最後，長期觀賞那些被圍在妥善設施中的動物，改變了我對野生動物的印象——晚上在我們家後院徘徊的浣熊和負鼠是野生動物，但住在籠子裡的那些動物則不是。

這可能是每當有人提議參加非洲狩獵旅行時，我總是興趣缺缺的原因。我讀過伊薩克·狄尼森（Isak Dinesen）描寫二十世紀初她在肯亞生活的自傳體小說《遠離非洲》（Out of Africa），也看過梅莉·史翠普與

勞勃‧瑞福主演的同名改編電影。那是透過享有特權的歐洲人眼裡所見的非洲之美與羅曼蒂克；他們獵殺水牛、獅子和羚羊，最後才體認到那樣對這片土地造成什麼傷害而決定改過自新，可惜仍為時已晚。報導非洲的電視特別節目則呈現完全相反的野性非洲，從空拍畫面中可見動物奔馳在大草原上，在沒有人類干擾的環境下互相跟蹤與獵食。直到開始撰寫本書，我才首度踏上這塊大陸，並且瞭解到這門全球觀光產業的支柱之一：非洲狩獵旅行──遊客帶著照相機或步槍，尋找我在動物園見到的那些動物。

「Safari」（狩獵旅行）這個字源自阿拉伯語，意指「旅程」。它後來融入斯瓦希里語（Swahili），接著英國殖民者加以採用，專指在非洲的旅程或探險。在表面下，狩獵旅行的概念承載著歐洲殖民歷史的包袱，也就是自十九世紀末期到一九六○年代以降完全沒有停止跡象的「爭奪非洲」行動。歐洲人一共征服了大約一千萬平方英里的領土，瓦解難以計數的傳統非洲國家與部落，將那片土地重新劃分成三十個由英國人、法國人、德國人、比利時人、葡萄牙人以及義大利人等外來白人統治的殖民地。他們掠奪大量的財富和寶藏，並為了帝國主義之間的競爭奴役原住民。

歐洲人也將這片廣袤大陸視為自己私有的狩獵場，獵殺體型巨大的非洲動物，作為他們的休閒運動，也將獵物當成戰利品，其發展速度之快令某些歐洲人士開始擔憂，必須設法讓大象、獅子、原生羚羊逃過歐洲步槍的威脅，以免牠們面臨滅絕的命運。各國政府當局的解決方法是設立廣大的公園，讓動物能受到保護，在其中自由漫遊。那些公園是從過去的狩獵場以及當地非洲部落的土地中劃分出來而組成，這也種下日後各種族相互仇視的因子。後來殖民者陸續離開，到了一九八○年代，多數非洲國家都已經獨立。

如今，那些公園是非洲觀光產業的基礎。每年約有五千萬名遊客前往非洲，而大部分造訪撒哈拉以南非

洲（sub-Saharan Africa）的遊客一開始都是受到那些野生動物公園的吸引，或者根本就是為此專程前往。市面上的非洲套裝行程可能包含一趟狩獵旅行，接著在某個海灘度過週末時光，另外也在令人驚豔的大城市停留幾個晚上，例如南非的開普敦。但是如果行程中少了野生動物，大多數的觀光客便不太可能長途跋涉前往非洲，畢竟其他地方的海灘和美麗城市距離比較近，花費也更低廉。撒哈拉以南非洲名列前茅的觀光勝地全都仰賴這些國家公園：南非、坦尚尼亞、莫三比克、辛巴威、波札那、肯亞，以及納米比亞。為了吸引更多觀光客，鼓勵他們在非洲停留更久、花更多錢，業者提供一次造訪不同國家三、四座野生動物營地的套裝行程，極力宣傳官員口中壯麗的「自然主題」觀光。任何觀光客只消造訪那個區域的空運樞紐：約翰尼斯堡國際機場，便能馬上一目瞭然。航廈購物區裡一個又一個攤位販售的商品，清一色都是以狩獵旅行為主題的服飾、玩具、用品以及書籍。當然，這個購物區就叫作「遠離非洲」。

儘管有些吸引人的行銷活動，這些公園的基礎卻不甚穩固。起伏不定的歷史和現代社會的壓力造成了諸多問題：盜獵、貪腐、森林除伐，以及人類聚落嚴重侵占公園保護地。自然觀光幾乎是非洲觀光產業唯一的前景：倘若少了那些動物，觀光產業則會大幅萎縮，連帶它每年為非洲帶來七百六十億美元的觀光收益也將隨之降低。如果將所有因為觀光活動產生的間接消費金額加總，這個數字更會攀升到一千七百一十億美元。對某些非洲國家而言，觀光收益是外匯收入、國內生產毛額，以及新就業機會的最大來源。

沒有哪個大陸像非洲一樣，觀光產業的興衰如此依賴大自然受保護的程度。

飛airport 抵尚比亞就像一趟時光倒流之旅。首都路沙卡（Lusaka）的肯尼斯·卡翁達機場（Kenneth Kaunda

外頭。我很喜歡。不過這種氣氛似乎很難令人聯想到觀光這門生意

鞋。航廈中安靜而愉悅，貴賓室裡的人喋喋不休，不時開懷大笑，步調很輕鬆。計程車招呼站設在停車場

級首府。寬廣的林蔭大道上舊時殖民住宅與辦公室林立，其間也穿插著現代建築和公寓。人行道依然破碎

路沙卡的市容與它的機場頗為類似。它散發出來的魅力，像是一座正經歷部分更新、走上復甦之路的省

且不平整，傍晚時分家家戶戶煮飯升起的裊裊炊煙可能燻得你眼睛灼痛，空氣中的味道也明顯有所改變。

作為非洲南部的內陸國，尚比亞近年來已成為一個位在耀眼地區裡讓人遺忘、幾近樸實無華的國家。南邊

鼎鼎大名的南非共和國是非洲的經濟巨人；正南方的辛巴威在前總統羅伯特·穆加比（Robert Mugabe）將大

好局勢搞得烏煙瘴氣之前，曾經是個富裕且充滿活力的國度；波札那與納米比亞則以荒野探索觀光聞名，

名聲遠遠超越尚比亞。

尚比亞正緩緩恢復它在這個區域的地位。自從該國政府對外資開放其銅礦工業以來，國內經濟已經呈現

爆發性增長，每年的成長率達百分之六，其中銅礦帶來的收入占尚比亞國內生產毛額的一半以上。支撐這

項經濟轉型的外資大多來自中國，這個亞洲大國是尚比亞礦業（包括寶石在內）的新要角，加入原本占據優

勢的加拿大、澳洲與印度企業的行列。

美國駐尚比亞大使馬克·史多瑞拉（Mark C. Storella）指出，尚比亞是一個長期遭到外界忽視的國家。

「它擁有一個能穩定運作的政府，並且從來沒發生過內部軍事衝突，也是非洲南部的民主櫥窗，尤其自二

〇一一年九月的民主選舉後，該國再度完成政權的和平轉移。」

尚比亞觀光業的發展僅次於礦業。其境內擁有幾座在非洲規模數一數二的野生動物公園，但是它們始終未能受到良好的管理，在廣大的觀光業界中也從未妥善地宣傳推廣。今天，尚比亞的觀光官員正努力提升國家的能見度，慢慢平衡該國對礦業的過度依賴。二〇一二年，尚比亞的觀光業出現了小幅躍進，為國內經濟貢獻將近十億美元的收益，但是銅礦依然居冠，占出口總額百分之六十五。相較南非的觀光業平均每年可賺取四百一十億美元，尚比亞的觀光收益只能算是小巫見大巫。

不過，觀光業正逐漸成長，而前來參加狩獵旅行的外國遊客則是宣傳尚比亞文化的支柱，一如美國德州的石油業。我在路沙卡聖依納爵教堂（St. Ignatius Church）的一場彌撒中發現了這個現象。當時有唱詩班在儀式中唱著激勵人心的聖歌；奇蘭達神父（Father Chilanda）佈道的內容以一則福音故事為主軸，內容是使徒擔心耶穌一旦離開人世，自己的福祉會受到影響。他用一名觀光客來比喻現代人。接著他在故事中讓那名觀光客陷入險境，當後者試圖拍攝尚比亞的維多利亞瀑布（Victoria Falls）洶湧水花時不慎跌落瀑布。奇蘭達神父說道：「那名觀光客抓住一根樹枝，並未跌入瀑布中。」

接著那名觀光客聽見一陣聲音從藍色天際傳來，說：「放手吧，我會接住你。」觀光客問道：「你是誰？」那個聲音說他是上帝，觀光客拒絕接受這個來自無形上帝、可能獲救的機會，反而說：「我還是等別人來救我吧。」聞畢，信眾哄堂大笑。試問如果沒有那位無可救藥的觀光客扮演跌落瀑布的人，那麼傳教士又該去哪傳教呢？

不少非洲人以及觀光專家問過我，為什麼我會選擇前往尚比亞，而不是肯亞或南非。結果證明，尚比亞

因為少有人造訪而成為一大優點。曾經有人向我保證，到尚比亞進行一趟狩獵旅行，不必擔心在荒野中待了好多天卻連一隻獅子的蹤影都看不到，或甚至更慘，在尋找獅子的途中還被困在一堆越野休旅車和廂型車的車陣中。我不打算到一座以奢華帳棚、而非大象著稱的公園。尚比亞依然有無限的可能性，不只是歐洲人在一個愛上的那個以前愛上的那個非洲而已。

當越野休旅車駛入尚比亞南部南盧安瓜國家公園（South Luangwa National Park）的大門時，我就知道自己做了正確的抉擇。所有疑慮一掃而空。這片位於盧安瓜河谷（Luangwa River Valley）、面積超過五千六百平方英里（大約相當半個美國麻州）的荒野地區，確實是個偏僻的荒涼之地。我們最先看到的動物是一群犀牛，在盧安瓜河的淺水端喝水納涼，還有小鳥在牠們背上啄著小蟲子。這條河被形容為公園的命脈。它的水域吸引了六十種哺乳動物遷徙至此尋找庇護地。車子繼續往前開，大象津津有味地嚼著樹葉，就在我們轉入姆福維客棧（Mfuwe Lodge）的車道前，兩隻年輕的公瓦氏赤羚（puku）停下來盯著我們瞧，轉眼間又跳進灌木叢裡。

姆福維客棧有茅草屋頂、挑高天花板、露天用餐區，還有覆蓋在枕頭與沙發上的非洲織品，洋溢著荒野風情，卻沒有落入試圖仿效《遠離非洲》場景的俗套裡。不過，最吸引我目光的是直接通往一條潟湖畔的木棧道。對岸的狒狒從樹上爬下來，蒼鷺與白鷺鷥在濕地沙洲上漫步。我不敢置信，脫口而出：「你看，狒狒。」

「你在這裡會看見更多狒狒。牠們晚上通常會在小木屋周圍的樹上睡覺，」幫我辦理住房手續的接待員黛博拉‧費埃（Deborah Phiai）表示。她現年二十四歲，曾在路沙卡的城市學院（City College）主修觀光，畢

業後隨即在這家客棧找到工作。她有三個同班同學也獲得了她口中夢寐以求的工作。她陪我走到我的房間，繼續告訴我她在觀光業的生涯。「因為在這家客棧工作，我存到了足夠的錢在村子裡蓋了房子，現在與兩個妹妹同住。我父親非常驕傲，」她說。

黛博拉主動為這家客棧背書，讓我覺得有點奇怪。過了一陣子我才明白，尚比亞的觀光產業雖然為該國提供多達百分之五的就業機會，然而薪資足以讓年輕人改善生活的工作卻少之又少，在姆福維客棧和灌木叢營地工作的人算是特例。費埃小姐覺得十分感激。

走向小木屋的短暫路上，她給了我兩項基本指示。天黑之後，只能與攜帶手電筒的嚮導同行。這裡到處都會出現動物。第二，小心喜歡躲在水譚和淋浴間的小青蛙。牠們雖然本身無害，但當牠們冷不防地跳到你臉上時還是很嚇人。當我打開房間裡的熱水瓶時，一隻白綠相間的青蛙剛好跳進我的玻璃杯，我自然嚇得驚聲尖叫。瞭解這一點後，我在晚餐時間等待嚮導來敲門，請他陪我回到客棧用餐。

在滿天星斗的非洲天空下享用愉快的自助餐，是這趟旅程第一天唯一的回憶。嚮導陪我回到小木屋後，我立刻沉沉睡去。清晨四點左右，我聽見牛在房間窗外草地上大聲吃草咀嚼的聲音。我困惑地醒來。有牛就在我窗外？於是我打開燈，透過窗簾向外偷窺，看到兩頭犀牛發亮的超大臀部。牠們不疾不徐地嚼著草，完全沒注意到我的存在，或是照在牠們身上的燈光。我也回到床上繼續睡覺。

當時正值河谷裡的宜人時節。接連好幾個月的雨季剛結束，草原和可樂豆木林地變得一片新綠，盧安瓜河也出現充沛的水量。原本泥濘的道路已經乾了。年幼的小獅子和小斑馬開始在母親的嚴密監督下慢慢向外探險。

第一眼看去，盧安瓜河谷證明了觀光業能挽救的事物可以超出其破壞的程度。抱持各種不同意識型態的專家全都告訴我，非洲野生動物狩獵旅行是觀光業發揮正面效益的最佳典範。少了付費前往觀賞野生動物的觀光客，那些公園很快便會關門大吉；假如少了那些公園，非洲的野獸與鳥類將失去許多棲息地，因為它們會被開發成人類的農地和城市，即便倖存的動物也會遭到捕殺，成為盤中飧。非洲看起來將與其他地方一樣，動物會被關在動物園裡，直到牠們滅絕的那一天。

這是我在美國經常聽到的說法，而南盧安瓜國家公園卻上演著一齣更複雜的故事。

第一天早上六點三十分，我與兩名觀光客坐上一輛越野休旅車。史帝夫是我們的嚮導兼司機，上路後不到十分鐘，我們就遇見兩頭正在酣睡的母獅子，牠們的幼獅則在附近玩耍，用爪子互相拍打，彷彿會動的填充玩偶在打打鬧鬧。史帝夫指出一棵樹後方的屍骸：「那是牠們獵殺的對象——一隻水羚。牠們剛剛大快朵頤一頓，現在正在發懶，」他認出一頭漂亮口鼻上長著濃密鬍毛的母獅子。「那是愛麗絲——牠的狩獵範圍距離客棧區不遠，我們很瞭解牠。」

看完這些健壯的貓科動物之後，我們轉進一段由單線道泥土路構成的道路網，穿越一片無邊無際的草原。清晨的空氣涼爽清新，瀰漫著一股性感的麝香味。前方有兩隻公的高角羚正在追逐一隻母羚羊。頭頂上，一群禿鷹聚集在一棵樹上。兩頭犀牛身體浸在廣大的潟湖中，猛吃覆蓋在湖面上大萍的綠色結球萵苣。眼前三隻修長的瓦氏赤羚與一隻非洲羚羊跳開，在離開我們的視野之際，又有一群橘色臉龐、亮綠色身軀的鸚鵡剛好從上方飛過。「牠們是尼亞牡丹鸚鵡，」史帝夫說。

他將車子駛出道路，開到平原上。疣豬在那裡用牠們彎曲的獠牙和方形的長鼻挖著地面，想找些球莖來

吃。一隻母疣豬帶著小豬加入牠們的行列，豎起直挺的尾巴、掛著不好看卻充滿決心的臉，在我們的越野休旅車前方奔跑。狒狒在路邊注視我們，一邊疏理自己的體毛、一邊吃東西，同時緊盯著食物以免遭竊。

再往前走，一隻孤單的長頸鹿正在大嚼一棵細長樹木上的葉子。最後我們遇見一群斑馬，在一條清澈的河流附近吃草。牠們轉身時，濕漉漉的棕色鼻子在早晨的陽光下閃閃發亮。再往前走一英里，猴子與高角羚共享一整片長滿青草的高原。一隻白鸛踩著高蹺般的雙腿，靈巧地走入鄰近的一條溪流，將喙探入混濁溪水裡，輕鬆地啣起一條魚。那是非洲草原上的早餐時間。

三個小時一晃眼就過去了。我彷彿穿過鏡子，走進一個完全不同的「超凡世界」，人類與他們建造的宏偉建築在那裡只是無足輕重的配角，並且讓出首要地位給這些非洲野獸與鳥類，還有牠們的荒野家園。待了幾分鐘後，樹木茂密的平原看起來便不再奇特。長頸鹿、斑馬、獅子和鸛鳥各自忙著獵食、吃草、追逐伴侶，一切看起來如此稀鬆平常。只有我們這些在越野休旅車上旁觀的觀光客才是最突兀的畫面。

在客棧的游泳池裡游過泳、吃午餐，並且小睡片刻後，我收拾過夜的行李，驅車前往卡潘巴（Kapamba），它是姆福維客棧的母企業灌木叢營公司（Bushcamp Company）經營的六個偏遠營地之一。姆福維客棧與這些營地是南盧安瓜國家公園內少數幾個獲准設立的度假區。我在下午三點左右和史帝夫及卡爾文一起出發，後者是專程帶我們前往卡潘巴的第二名嚮導。這趟行程要往南西方開約四小時的車程，我們一路離開公園邊緣，前往偏僻的內部。當時，陽光融入了劃過逐漸變暗的天空、呈現黯淡玫瑰色的閃電中。其中有一段主要道路在雨季期間淹水，迫使我們不得不繞路，攀越一連串的崎嶇山丘。西邊有一小群大象緩步走向一片樹林，有幾匹帶頭的大象已經開始折下樹枝（牠們喜歡吃長在樹頂的嫩葉），籌備一天所需

的食物。每頭大象一天平均要吃三百公斤的草料，聽起來很多，可是從體重比例來看，牠們的食量還不如老鼠。我們停下來觀察了幾分鐘。牠們厚實的灰色身軀和宏偉的象鼻融入了風景中，一如北美洲的野牛群那般和諧自然。

卡爾文對我的白日夢潑了一盆冷水：「四十年前，這座公園裡有十萬頭大象。政府撲殺了五萬頭，盜獵者獵殺了三萬五千頭，直到最後只剩一萬五千頭。盜獵者沒有罷手，接著大象數量下降到四千頭，直到世界野生動物基金（World Wildlife Fund）出資成立一支反盜獵巡邏隊。目前大象數量回升到兩萬頭，可是牠們的象牙多半較為短小。盜獵者都專挑獵殺象牙較長的大象，因此牠們的基因已然消失。」

車子往山丘爬升之際，森林愈發濃密，空氣也逐漸轉涼。我們已經離開了開闊的平原和草原。我拉起夾克的拉鍊，卡爾文則為路面顛簸向我致歉，「我們稱這個為非洲式按摩。」

抵達山頂時，卡爾文悄悄示意司機停車。

那裡是森林的邊緣，一隻深栗色的羚羊緩緩轉過頭來，雙眼直盯著我們這些外來者。多麼特殊的一張臉：黑臉上有粗大的白色斑紋，顯然曾經為許多部落的手繪面具提供了靈感。牠的頭上頂著向後彎曲的雄偉羚羊角。

「黑馬羚，」卡爾文說。

「我第一次見到，」史帝夫說，同時抬起手來，手指頭比了一個勝利的手勢。

我整個人迷住了。我沒有拿起相機，只是盯著看。牠實在美極了。一頭正值顛峰時期的雄獸，有著一張魔術師般的臉孔。

接著牠便轉頭離開了。「你知道你有多麼幸運嗎?」卡爾文說,「我一輩子只見過兩回黑馬羚,史帝夫則從來沒見過,而且我們這輩子還都住在尚比亞。」

抵達營地時,天色已是一片漆黑。一聽到越野休旅車的聲音,大門隨即打開,有人持手電筒帶領車子前往位在灌木叢中間、看來十分奢華的營地。卡爾文與史帝夫不斷聊到那隻黑馬羚,接待我們的兩名尚比亞男子和一名英國年輕女子帶我到露天休息室和今晚入住的小木屋。一對英國夫婦住在四間小木屋當中的第二間。我們在俯瞰著卡潘巴河(Kapamba River)的露天平台上享用晚餐,接著我便直接回到美好的帳棚床上睡覺。可是在第二個晚上,我又聽到來自屋外的吵雜聲音。

這次是如雷聲般的低嚎。是獅子嗎?我的臥房剛好正對著開放的荒野,在我和那道愈來愈清晰的嚎叫聲之間只有一道裝飾用的鐵門。於是我打開太陽能手電筒,對準聲音的來源處,結果卻毫無用處。手電筒的光消失在非洲大陸的黑暗中。隨著那隻動物逐漸接近,我仔細聽著,聽出嚎叫聲前發出一個打嗝聲。我想應該是隻草食動物,心中的恐懼因而一掃而空。我拿起一本書,讀了一個小時,直到那些聲音消失才繼續睡覺。

隔天早上喝咖啡時,年輕的英國女接待員琪拉問我是否聽到那頭年輕的公象在晚上大啖營地裡的幾棵樹。我放聲大笑,告訴她小木屋外彷彿發自獅子般的噪叫聲。她說,不,那是頭飢餓的大象,接著我們揮手道別,因為我要參加清晨六點半的狩獵健行。我們有三名觀光客,由一名嚮導帶領往河流方向走去,同行還有一名攜帶步槍的公園巡邏管理員,以防我們半途受到動物的威脅。厚重的露水掛在青草上,也沾濕了我們的腳踝。卡潘巴河河面升起了晨霧,我可以一整個早上都待在那裡。嚮導指著河畔對岸的一隻紫胸

佛法僧鳥，牠正停駐在沙洲對面一棵半埋在地下的樹幹上。「我們會從那裡開始，」他說。

我們排成一縱列前進，看到的動物愈來愈少，鳥類則愈來愈多。太陽冉冉升起，大地甦醒，伴隨新出現的氣味與色彩。步行之餘，我們欣賞著這片廣闊的荒野，也近距離觀察到動物的真實大小。大象宛如長著象鼻的坦克，斑馬則是外表突出的馬。

走著走著，嚮導要我們偶爾留意地上，跟著麝香貓所留下、宛如書法的足跡，或檢視水牛的濕糞便。後者聞起來像是一堆屍體。

「看上面。」嚮導說。一隻公的高角羚正帶領十餘隻母羚羊穿過森林，牠們察覺到有人出現，一躍而起，遁入空中，其他母羚羊隨即跟進，彷彿一支芭蕾舞團漂亮退場。

「牠們原本可能會在這裡磨亮牠們的角，」嚮導說，一邊指著一座八英尺高的錐形白蟻丘。「公高角羚的蹄上有能散發氣味的外殼。牠們的腳印會留下麝香味，讓母羚羊得以跟上隊伍。」

再往前走，我們發現高角羚的糞便，並且在上面看到一些跡象——根據嚮導的說法，那是一隻豹在上面翻滾的結果。

「那隻豹是為了遮掩自己身上的氣味。我們抬起雙眼，瞥見尖嘴翠鳥，接著在四小時的健行即將結束之際，我原來從糞便可以學到好多知識！們擁有相同的外型與相近的色彩，末端呈現黑色的又看見非洲戴勝，那是我最喜歡的印度鳥類的遠親；牠橘色冠羽為波浪狀，宛如一頂儀式頭巾。接著我聽到牠微弱哀傷的叫聲：呼呼，呼呼，呼呼。我心滿意足地回到客棧吃早餐。

尚比亞籍的灌木叢營公司創辦人暨董事安迪‧霍格（Andy Hogg）正在等著我。在我還沒有機會說話前，

旅行的異義

二五八

霍格便轉頭向我問道：「你昨天真的看見一隻黑馬羚？」

我笑說，我在昨天以前根本沒聽過牠的名字，接著我試著描述自己一路上看到的東西，包括在傍晚看見那張充滿張力的面具時感受到的震撼。

「那是黑馬羚，」他說，「這是好消息。我們在這座公園裡鮮少見到牠們。」

霍格是一個小型歐洲與非洲同業團體的成員，該團體撐起了國際狩獵旅行觀光業的主幹。無論他們的立場有多麼困難，尤其是身為在非洲生長的白人，這些人似乎都割捨不了他們與非洲東部及南部公園的淵源。霍格在一九六四年出生於尚比亞的銅帶省（Copperbelt），當時尚比亞還稱為北羅德西亞（Northern Rhodesia）。他的父親是祖籍英格蘭的美國商人，母親則是學校教師。「當時我們住在沼澤附近，經常可以看到水羚和鯨頭鸛，」霍格解釋他對這片土地的感情，以及他似乎無法離開這裡的原因。

獨立之後，民族主義浪潮席捲尚比亞，經濟事業大多歸為國有。面對財務困境，一九八〇年代霍格一家搬到南非約翰尼斯堡。霍格在開普敦完成學業，並且在當地的連鎖飯店普羅蒂亞（Protea）取得飯店管理的證書。一旦擁有這些資格，他希望重返家鄉尚比亞，在狩獵旅行營地找一份工作。

在他叔叔傑瑞的協助下，霍格在傳奇人物諾曼·卡爾（Norman Carr）的狩獵旅行營地與度假村裡找到一個低階職位，踏入了這個行業。卡爾也是非洲國家公園系統的開路先鋒之一。

卡爾是霍格和其他無數年輕狩獵旅行企業家學習的榜樣。這個行業可說是他一手開創的。諾曼·卡爾於一九一二年出生在東非，他的前半生經歷了殖民生活的顛峰——龐大的財富和衰落；那種生活透過真實犯罪小說《慾望城》（White Mischief）而深植人心。卡爾沉緬於自己的殖民特權，擔任狩獵管理員。他熱愛狩

獵，在二十歲生日那年驕傲地獵殺了他的第五十頭大象。十年後，第二次世界大戰開打，卡爾的人生就此徹底改變。他在北非服役，擔任英王非洲步槍隊的軍官；結束那場血腥戰役返鄉後，他改變了自己的信念。他放棄以獵殺野生動物作為「表現英勇的方式」，轉而奉獻其後半生致力保護牠們。

為了達成這項目標，他在盧安瓜河谷的卡富埃（Kafue）成立尚比亞第一座國家公園，訓練當地的非洲人進行野生動物保育。他將計畫重心擺在當地的社區，因為若沒有他們的支持，動物不但會輕易遭到獵殺，灌木叢也會為了改成農耕用地而遭砍除。卡爾的遠見果然遙遙領先那個時代。

他在一九五〇年開始試驗這番構想，便先去找奇帕塔（Chipata）周邊區域的大酋長商量，那裡就是現在的尚比亞北部。大酋長起先懷疑外國觀光客是否會單純為了觀賞非洲野生動物付錢，而不是像外國人平常那樣進行獵殺，不過他還是同意卡爾的想法。在蓋了六間供人睡覺的非洲圓形茅屋後，卡爾開始他的健行狩獵之旅觀光事業。

狩獵旅行觀光的基本條件是安全的國家公園環境，保護野生動物不受盜獵者威脅，也讓土地不會被農民及砍樹當木柴燒的村民侵占。這需要付一筆錢讓原本住在國家公園境內的農民搬遷，請他們尊重公園的界線。卡爾運用自己與政府官員的良好關係，協助建立國家公園以及訓練公園管理員和巡邏員。當尚比亞獨立後，他與新任總統肯尼斯・卡翁達合作；後者也開始與卡爾一同參加健行狩獵之旅。終其一生，卡爾協助了馬拉威、辛巴威和尚比亞建立公園，更永久定居在尚比亞。至今尚比亞境內已有超過百分之三十的土地受到國家保護，不過實際執行的成效時好時壞，從情況慘不忍睹到理想良好都有，這也是卡爾和其他從獵人變成保護者的歐裔非洲人留下的貢獻。

由卡爾成立的拯救犀牛信託基金（Save the Rhino Trust），也負責經營齊尚波客棧（Chinzombc Lodge），當傑瑞‧霍格為他的姪子安迪在那裡找到有薪志工的工作時，卡爾已經是一位七十有餘的年長紳士。霍格記得他第一次領到的微薄薪水，「我擔任志工的月薪是五十夸加（kwacha）整。」

霍格後來成為南盧安瓜國家公園內齊尚波客棧的正職員工，在那裏學到了保育以及觀光管理的重要經驗。下一個十年，他成為一位企業家，在公園內租下兩處營地。接著在一九九〇年，他與義大利裔馬拉威人安德麗亞‧畢札羅（Andrea Bizzaro）聯手成立灌木叢營公司。當尚比亞政府在一九九六年開放姆福維客棧由私人經營管理時，畢札羅的家族立刻承租下來。但是灌木叢營公司與非洲各地的狩獵旅行營地一樣，都遇到相同的棘手問題。野生動物是非洲觀光產業的命脈，但其中有許多物種都正面臨滅絕危機。

在中間的那些年，霍格還在學習相關職業技能的階段，新近獨立的非洲國家也嘗試努力解決各種問題，包括如何管理他們從殖民時期繼承而來的國家公園以及保護區。不少國家都缺乏具備公園管理專業能力的官員，而且所有國家均得承受內外交攻的龐大壓力，某些非洲領導人甚至公開質疑成立國家公園的必要性。隨著國家獨立，村民要求取回昔日部落土地的權利；過去他們的土地遭行徵收，成立了這些公園。在他們眼中，政府搶走了他們世代居住的家園，現在他們想把它要回來。在得不到政府同意的情形下，他們開始砍伐灌木叢，在「非正式基礎」上取回土地，砍樹作為木柴與木炭。

還有更多人需要砍伐耕地以及燒火用的木柴。今日非洲的人口暴增到七億五千萬人，是僅僅幾十年前的兩

倍，對非洲荒野形成前所未有的壓力。即便非洲是世界第二大洲，而其總人口數還不及印度。數世紀以

來，如此稀少的人口代表撒哈拉以南的草原和森林地區對人類和野獸而言，彼此的生存空間都相當充足。

儘管《森林之王：泰山》（Tarzan, Lord of the Jungle）塑造的形象深植人心，但事實上非洲只有百分之八的面

積是雨林或叢林。有一小部分土地是可耕地，但許多廣大區域盡是沙漠，處在半乾旱或缺水狀態，土質惡

劣。爆炸性人口成長對這樣有限的空間造成壓力：自給式農業與肥料使用有限只能帶來低作物產量，因此

農民必須尋找更多土地來耕種。在這樣的背景下，野生動物保護區的成立更形重要，然而其相關的維護工

作卻也變得更加困難。

根據幾名科學家的說法，最能反映出人口增加現象的是大象數量銳減。在非洲歷史的絕大部分時期，大

象與人類彼此是競爭者，而那段歷史大部分的時候，贏得水與土地之爭的都是大象。這一點直到二十世紀

中葉才有了劇烈的變化，當時還有多達三百萬頭大象在這片大陸上漫步。

在這點變化上，肯亞當局做了最精確的紀錄。一九二五年，當殖民體系確立，新國界劃定時，野生動物

還欣欣向榮，大象能在東非百分之八十七的草原上自由漫步。五十年後，在殖民政權終結，肯亞也獨立了

十二年後，大象已經失去了一半的土地，接著又再失去一半，如今牠們的活動範圍僅剩區區百分之二十七

的草原。

一九八〇年代期間，過去的災禍再現。盜獵者重出江湖。非洲許多規模最大的公園紛紛遭殃。各國政府

沒有足夠經費支付維護工作，受過訓練的巡邏員與動物管理員紛紛遭到裁撤，即便留下來的人員往往也只

能獲得低薪。非洲大量的野生動物因而面臨盜獵者的嚴重威脅，獵殺行動不再只限當地人為了尋找食物或

盜取象牙到黑市出售；盜獵者此時紛紛組成幫派，擁有火力強大的步槍和訓練精良的偵查員。他們一年會獵殺十萬頭大象，速度之快是大批歐洲人在二十世紀之初首度抵達以來僅見的。隨著象牙與犀牛角的新貨源出現，象牙市場也開始狂飆。

諷刺的是，電影《遠離非洲》在一九八五年上映時，非洲正值大屠殺的高峰。當時觀眾看到羚羊在殖民時期肯亞的平原上急奔，以及大象在東非攻擊獵人等壯麗畫面而興奮不已，但現實世界中肯亞的大象卻正遭到大量殺害。從一九七五年至一九八九年，肯亞的大象數量減少了百分之八十三。

大象遭到大規模屠殺遂從一個保守議題變成具有經濟重要性的議題。在那個非洲國家仰賴觀光產業賺取外匯的時代，觀光業受到了嚴重影響。在侵占野生動物公園的村民與盜獵象牙的幫派間，大象群正快速地消失。

最後，官員終於領悟到地球上最具代表性動物之一大象，正面臨滅絕的危機。官員開始有所警覺，在一九八九年透過《瀕臨絕種野生動植物國際貿易公約》（簡稱CITES）禁止國際象牙交易，以拯救大象與犀牛。

為了確保能阻止盜獵者，有幾個非洲國家採取了強力的新措施，以保護與恢復其境內動物。在肯亞，政府向理查‧李基（Richard Leakey）求助；他是在肯亞出生的白人，在全世界最傑出的古生物學者家庭之一中長大。李基在一九八九年獲派擔任肯亞野生動物部部長，即便他一直主掌肯亞國家博物館（National Museums of Kenya），在管理狩獵旅行這個領域的經驗卻有限。他的任務是恢復國家公園的榮景以及拯救園內的野獸，尤其是大象。結果，李基的經驗與他發展出來的作法日後成為非洲東部與南部保育人士參與的

戰役的縮影。他們必須一方面對抗武器精良的盜獵者以及無能或是貪腐的政府，另一方面還得重建野生動物公園與野生動物機構。他們的目標是為了拯救草原與野生動物的自然秩序，以及一種生活方式。但他們政府的動機則比較模糊。

可以確定的是，挽救非洲觀光產業後來則仰賴少數幾個野生動物保育官員的作為。李基在接掌野生動物部時表示，肯亞的經濟榮景端賴這些動物。「我們的大象遭到屠殺是一種經濟浩劫：大象是我們野生動物的旗艦物種，也是肯亞最大產業──觀光業的基石。」

李基使出鐵腕以示捍衛野生動物的決心。為了展現肯亞不再容忍盜獵大象或販賣象牙的行為，李基公開焚毀國家公園管理員從盜獵者手中查扣的兩千支象牙；通常政府的作法是出售象牙，再將收入繳回國庫。肯亞總統丹尼爾・阿拉普・莫伊（Daniel arap Moi）起初聽聞後相當震驚，但隨即便同意這項作法，並且親自點燃燒毀象牙的火苗。這項行動將會展現肯亞的決心，而總統與熊熊烈火的照片也傳遍了全世界。

接著李基開始解決現代非洲野生動物公園的陳窠舊臼。道路必須整修，管理員必須接受訓練、增添裝備以及服裝。此外還必須購買車輛與汽油，安排空中運輸。工作人員的士氣因而有所提升。為了解決諸多問題，李基得想辦法籌措充足的經費。政府稍早剝奪了國家公園管理局的獨立性，包括以觀光收費來維持收支平衡的運作模式；結果，那些錢歸入總預算當中，再由政府編列每座國家公園的年度預算。如何支付公園維護費用始終是一項有待解決的問題。與他的前任者一樣，李基不得不向外國非營利團體、世界銀行，以及美國與其他地方的官方公益團體尋求贊助，不過他還是對相關贊助經常附帶的條件抱持懷疑態

度。李基成功募得了數千萬美元，再加上他強硬的管理作風，對恢復國家公園裡的軟硬體基礎建設大有幫助，但是日後那些基礎建設的維護問題卻沒有獲得解決，而且公園門票的收入以及有限的政府預算根本無法因應開支。

大多數非洲公園從成立之初就一直面臨經費不足的窘境。多數公園的門票與特許費用僅能用來支付三分之一到二分之一左右的開支，只有南非的克魯格國家公園（Kruger National Park）與其他少數幾座國際知名的保護區例外。資源愈少，盜獵者就愈有可能獵殺動物，地方人士也愈有機會砍伐樹木。曾任世界銀行在肯亞的國家主任、目前與李基共同從事保育工作的哈洛‧魏克曼（Harold Wackman）表示：「觀光業或許是當今世上最龐大的產業，但是觀光門票收入永遠無法支付國家公園維持基本運作的所有開支，而國家公園的存續對我們當代所有人都有莫大的好處。我們必須另謀解決方案。」

顯然地，李基最艱鉅的挑戰是根除貪腐。肯亞政府有一項祕密調查行動查出了幾名資深官員涉及盜獵和非法象牙買賣。貪官污吏不僅造成資源白白流失，也破壞了肯亞人對國家公園體系的信心。李基透過耐心協商、聘用新人、轉調以及政治斡旋，促成了長足的進步。在一九九三年前往肯亞參加一場會議的途中，李基搭乘的飛機失事墜毀，他身受重傷。儘管撿回一命，但他的雙腿最後仍必須截肢，健康也嚴重受損。事後相關單位的調查結果卻無法解釋飛機的引擎為何會如此突然失去動力，李基至今也無法排除那起意外的幕後黑手可能直指勢力龐大的貪腐受益者。一年之後，他的政敵建議大幅削弱國家公園部門的權力，並且順利得逞，於是李基辭職下台。又過了幾年，國家公園的管理情況開始惡化，李基再度獲聘。

拯救大象始終不是件輕鬆的事，各國政府經常與守護者發生衝突。有些國家轉而發展高利潤的私人狩

獵旅遊，還有的國家則將保護行動視為不合法。非營利團體與觀光業者意見相左，沒有人知道恢復大象數量的祕方為何。在每個國家、有時候在每座公園，都有因動物而起的血腥衝突。在北盧安瓜公園（North Luangwa Park），一對美國夫婦以保護野生動物為使命，也在當地成功執行了一段時間，直到他們與政府產生摩擦，被指控殺害闖入者為止。他們積極投入保育工作，最終卻被逐出尚比亞。

這是撒哈拉以南非洲大多數國家公園的現實情況。野生動物跑到公園外的草地，以及有美味「臘腸樹」的森林，進而遭到當地村民獵殺；或許牠們會對人類帶來危險，但反之人類對牠們一樣造成莫大威脅。在尚比亞，野生動物可能生活在公園範圍內，也可能生活在公園範圍外。

在那段近期歷史中，安迪・霍格一方面經營觀光營地，一方面堅定地與保育人士合作；他說，大多數的時候他無法分辨兩者有何差別。留著修剪整齊的灰白鬍鬚，在非洲陽光下度過一生後總是瞇著熱情的雙眼，霍格渾身散發海明威的氣質。他對任何事情幾乎都抱持堅定、直接、務實的態度，只有對尚比亞荒野的情感例外。他日以繼夜地工作，幾乎從不休息。公園不開放的日子屈指可數——姆福維客棧全年無休，不在客棧的辦公室裡記帳、或不在面積逾九千零五十平方英里且沒有圍欄的荒野中漫步，他就會到處旅行，四處宣傳客棧的經營理念。當霍格人不在公園裡，不在客棧的辦公室裡記帳、或不在面積逾九千零五十

「一般人無法為了這樣的報酬而承受這種工作節奏。如果我有妻小，或許也很難堅持下去，」他說，「要是將這麼多的心力和時間投入其他事業，我可能早就發達了。」他說，事實上他熱愛現在的工作，因此完全無法想像自己過著另一種生活。「這片荒地顯然有許多優點，否則我不會還待在這裡，」他表示，同時指著身邊的灌木叢。

旅行的異義

二六六

讓南盧安瓜國家公園如此出眾的特質，卻也使得它如此令人憤怒。這座公園是非洲最後僅存、未受破壞的廣大區域之一，部分原因是尚比亞實在落後，而且地處偏僻，所以未受到某些最惡劣的現代化壓力破壞。在此同時，這種落後也代表政府不會進行必要的投資來維護公園。

過去幾年來，霍格不得不自行改良園內許多的基礎建設。「我們剛提出興建七十公里全天候可通行的道路計畫，」他說，「最近我們才結束為其他各項計畫籌措資金的工作。」

尚比亞野生動物管理局（Zambia Wildlife Authority，簡稱ZAWA）負責管理境內所有的野生動物公園，然而它是一個經費不足的組織，儘管局內擁有非常傑出的專業人員，可是領導階層卻盡是考量政治因素後指派的人選，而且往往是貪官污吏。霍格小心翼翼地描述他與ZAWA的互動關係，因為這個組織是尚比亞狩獵觀光業的寄望所在。「有些人員非常出色，」他說，「但如果高層的領導者知道自己在做什麼，也有經費去執行，這個單位的成就絕對不僅如此。」

在尚比亞如此貧窮的國家，這種情況或許不令人意外。

不過，尚比亞接受了幾十年的外援，對其觀光產業已經造成直接的影響。在這些較慷慨的國家當中，有一個是挪威。過去十五年來，挪威政府給予尚比亞至少七億一千五百萬美元的發展援助基金，包括提供野生動物保育以及經營南盧安瓜國家公園所需的經費。

實際上，這個以峽灣、凍原、馴鹿以及北極午夜太陽聞名的北方國度，一手拯救了這座亞熱帶公園，以及園內大量的大型哺乳動物與四百種鳥類。他們這麼做既是為了觀光客，當然也是為了環境以及保育。

在評估給予南盧安瓜國家公園的援助時，挪威政府表示對這項投資計畫相當滿意。由於有充足經費用來

改善公園的管理員團隊，大規模的盜獵大象行為已經終止。「透過大幅改善的例行巡邏行動以及卓越的成效，野生動物的生命安全受到了保護，數量也恢復穩定，」二〇〇七年公布的一份政府報告表示。觀光業逐漸回春，當地社區也因而受益，村民開始對公園表現出更大的尊重，尤其是觀光活動興盛改善了他們的生活，並且透過製作手工藝品等周邊產業提供他們新的就業機會。

不過，挪威政府對ZAWA慣常使用外援的方式，以及近期難以取得完整公開的經費帳目感到不滿。比方說，那份報告指出，「有權勢的個人對ZAWA進行政治干預。」這是特別針對那些透過政治派任、並且無法交代挪威金援去向的領導階層。當挪威要求進行稽核，審查其援助經費究竟如何使用，ZAWA卻一再拖延。此外還有其他問題，包括霍格抱怨道路維護得極差。「各階段修繕道路的龐大經費，以及儘管有了這些努力，品質卻依舊沒有起色，都可以視為缺乏效率與成效不彰，」該報告指出。這是一種婉轉的說法，表示道路的經費落入官員的口袋，或是付給與官員有裙帶關係、但在工作執行上表現不佳的相關人員。除此之外，吃緊的政府預算還有其他優先事項要處理，例如衛生和教育事業。

再也無法忍受的挪威政府最近宣布要逐步停止對南盧安瓜國家公園的援助。可是路沙卡挪威大使館的一等祕書卓隆德・羅達爾（Trond Lovdal）表示，該國以它在南盧安瓜國家公園的成果為榮。挪威的援助保護了野生動物，確保國家公園繼續維持動物庇護所的角色，因而也吸引外國觀光客前來。那些觀光客也會幫助公園繼續保持庇護所的地位，向世人為它背書。

「挪威對這座公園持續與長期的支持，是它今日相對成功的原因之一，」他說。

安迪・霍格表示，挪威的援助確實對創造出一股迷你的觀光熱潮有所幫助，但是始終不夠。霍格後來察

覺到一件令人難過的事實，他需要一大筆經費將他的客棧與營地升級，才能吸引數量更多的高檔觀光客。於是他打算出售旗下公司。幸運的是，一名慷慨的天使成為他的救星。他在二○○八年將公司賣給一位不願具名的恩人，對方立刻投資足夠的經費將營地與客棧升級。霍格聘請了一位南非的室內設計師，以她的巧思全面改造營地和客棧，也支付了道路整修與升級的經費。霍格簽署了保密協議，不得對外透露公司買主的身分。他只表示，新老闆是一名熱心公益的美國商人，希望能從中獲利，「但利潤只會全數再投資到公司上。」

「對他而言，重點不是賺錢，而是做了對的事情。最初是他的姊姊來到這裡，愛上了這個地方，」霍格說。

在路沙卡到處問問，不久就可以確定那位善心商人是微軟創辦人之一、西雅圖的億萬富翁保羅·艾倫（Paul Allen）。他的姊姊裘蒂·艾倫（Jody Allen）負責主掌他的基金會，她原本同意與我談談艾倫參與灌木叢營公司的情形，可是卻在最後一刻決定不對他們家族購買客棧和營地的事情發表意見。對我提出關於他的所有權以及他希望在南盧安瓜國家公園達成什麼目標的問題，保羅·艾倫的公開回應是「不予置評」。

艾倫一直對非洲著迷不已。他的基金會支持一筆信託基金，以拯救外表骯髒到近乎醜陋的非洲野犬。這些外型接近狼的捕食動物在非洲荒野扮演著牠們自己的角色。當地農民長久以來因為害怕野犬而將之殺害，數量之多以足以使牠們名列瀕危名單。艾倫也捐獻了兩千五百萬美元給他的母校華盛頓州立大學（Washington State University），贊助一項以非洲為重點的全球動物健康計畫。整體而言，他在保育上的努力著重在太平洋西北地區，包括保護原始林，以及設法建立太平洋岸漁業與保護之間的平衡機制。南盧安瓜

國家公園看起來與那些「興趣相近，尤其他深信私人企業能為保育事業做出更多貢獻。

霍格沒有提到保羅‧艾倫的名字，但他表示兩人都同意負責任的觀光活動對拯救南盧安瓜荒野至為關鍵。「少了觀光產業，像這樣政府投入極少資源的國家公園，根本無法維持其基本運作。」

霍格的困境正是非洲觀光產業處境的縮影。首先，他需要爭取外援才能完整修復公園設施，還需要民間的慈善義舉才能維持公司營運。艾倫買下灌木叢營公司後，霍格便比較不必擔心盈虧。他領取薪水，能夠更專注在公司的十年計畫上。客棧與營地目前正進行翻修，以期許達到最高水準。姆福維已經贏得尚比亞最佳旅館的獎項。第二個部分則與社區有關，希望讓當地人參與公園的日常運作，瞭解他們的生活如何透過觀光活動而獲得立即改善。「在美國，人們明白他們必須經營野生動物。在尚比亞，則是一切順其自然，」霍格說。

霍格與他的公司必須說服當地社區，擬定對他們有益處的計畫來攜手維護公園。從廣義的角度來看，那也是一套具教育性的方案，以各種誘因來抑制砍樹或獵殺動物的衝動。最大的誘因是提供客棧與營地的就業機會。灌木叢營公司雇用了一百七十名員工，還有季節性的工作人員。他們的薪資在該區域是最佳水準，福利也相當優渥。對客棧的當地員工，霍格提供每個家庭一名小孩五百美元的教育補助。二○一四年他還將教育補助的名額增為每個家庭兩名小孩。「在這樣的偏遠地區，要養家餬口並不容易，」霍格說。

客棧也一併帶動了公園附近的地方織布業發展，提供幾十名當地人就業機會。為了防止森林砍伐，他們支持一項太陽能炊具計畫與另一項大型的植樹計畫。「我們一開始付錢請男人重新種樹。如果他們沒出

現，那麼女人就會跑來，說她們願意免費種樹。現在就連學校的孩子也自願種樹。去年，他們一共種下七千棵樹。」

該公司協助當地兩所學校，幫他們翻修校舍、扶養孤兒、購買學校制服與用品、支付教師的薪資，以及最重要的一件事：贊助孩子的野生動物社團。「孩子學到野生動物的相關知識是他們繼承的資產。他們來到公園裡觀賞、認識動物，為牠們寫生，還帶父母一起來。」

灌木叢營公司也投資當地的菜園和養蜂業，待收成後再採購其農產品和蜂蜜，以供客棧及灌木叢營地的廚房使用。這些計畫對國家公園內的高級度假村來說是典型的作法，因為經營者瞭解任何的保育計畫都需要有當地社區民眾參與其中。「多年來，我們對公司以及社區的投資額度達到一千萬美元，」霍格說。

該公司的資深嚮導曼達從卡潘巴灌木叢營地載我回客棧，他談到自己在南盧安瓜的經驗。他為了嚮導執照當學徒以及唸書的過程，甚至還有這一行的危險之處。「記得有一年，好像是二○○二年，一頭犀牛朝著三名遊客衝撞上去。我設法將牠擋下來，大家全都撿回一命。在另一次健行之旅，一頭公象將幾名美國人推進乾涸的河床裡。牠放聲大吼，接著跑走。那年後來還有一頭老野牛差點害一名遊客喪命，那是我經歷過最慘的一年。」

至今，即便人類使用機器與武器仍無法完全克服荒野中的危險，而這種危險與夕陽一樣發人深省。

出了這座公園，曼達說他與其他嚮導算是南盧安瓜周邊村落的大使，帶領孩子參加休旅車之旅進入野性草原。「第一次帶學童到國家公園，我難過得差點掉眼淚，因為即使他們就住在公園外，卻從來沒有見過

斑馬，」接著一切就好像事先安排好似的，此時兩匹斑馬以小跑步方式通過道路，我們於是減速。

「人們看到我當嚮導後賺到足夠的錢，能在公園附近蓋房子，有水井和水電。他們也因此瞭解到觀光業以及國家公園的重要性，」他說。

這一切都在我最後一天早上的公園行程中鮮明呈現。在休旅車上與我同行的乘客是三名美國年輕人，他們在尚比亞其他地區的和平工作團（Peace Corps）服務。芮妮來自舊金山，亞當住在賓州雷丁市，約瑟夫則來自南加州。我在客棧曾經注意到他們，因為他們的模樣和舉止看起來像是搭便車在非洲各地旅行，而這間客棧是他們在漫長旅程中第一次嘗到舒適生活的滋味。結果答案揭曉，搭便車的部分我猜錯了。

「過去兩年我在銅帶省工作，」芮妮說，「從來沒看過野生動物。那裡跟這裡截然不同。」

幫農民挖魚池和養魚的亞當說，他在尚比亞兩年來只看過一隻猴子。「有一個農民先看到那隻猴子。他當場對猴子開槍，接著把牠宰來吃。他們幾乎什麼東西都吃。我也跟他一起吃。」

另外兩名年輕男生也表示贊同，直說：「天啊，差別好大。」

三人拿出他們的鳥類指南，指出樹上的一隻紅寡婦鳥。他們大多時候沉默不語，全神貫注地體驗一個非常陌生的非洲；這裡與他們先前認識的尚比亞完全不一樣，他們異口同聲地說。

接近中午時分，尚比亞觀光部長凱薩琳・納穆加拉（Catherine Namugala）帶著王室般的風範、威風凜凜的聲音，以及開朗的微笑為會議揭開序幕。在場的與會者令人眼睛一亮，有穿著鮮豔布料裙子

的年輕女性和穿著白色上衣的年輕男性，他們都是前來參加第五屆國際觀光促進和平研究院非洲大會（International Institute for Peace Through Tourism Africa Conference）。與會者是分別來自三十六個國家的四百四十名代表以及尚比亞的學生和貴賓，一同受邀來此討論觀光業與氣候變遷議題。路沙卡洲際飯店的大會中心裡面擠滿了人。

「歡迎，」納穆加拉說，接著介紹尚比亞總統魯皮亞・班達（Rupiah Banda）。身形高大的班達走向講台時，全場起身致敬。

尚比亞的路沙卡鮮少主辦國際性觀光大會，這不算是太含蓄的說法。提起國際性觀光會展，世人通常第一個會想到的城市是柏林，它是世界首屈一指的觀光貿易展、堪稱黃金標準的國際觀光交易展（International Tourism Bourse，簡稱ITB）的主辦城市；而在亞洲地區的主辦城市則是新加坡。在美國，紐約與拉斯維加斯分別是觀光大會與展覽的聖地。

路沙卡甚至算不上主辦觀光大會的第二級城市。因此這次大會是讓尚比亞官員走在世界各地觀光客聚光燈下的大好時機，他們決心要善加利用。班達總統希望為會場帶來一點尚比亞風情，首先歡迎觀眾席當中的部落酋長──接著才一一介紹外國使節、國會議員，以及各界的顯要人物，並且刻意提到他稍早說過的一件事，揶揄了一下長久以來受外界關注的部落敵對問題，逗得觀眾大笑。「我們都是一家人，」他向我們這些外國來客解釋。

總統接著轉到他的主題和演說重點。他說，他希望這次大會能對外展現今日尚比亞的觀光業及投資機會。拜觀光活動與礦產之賜，尚比亞經濟成長之快速在當今世界上數一數二。「很高興我們的努力獲得了

世界認可，讓尚比亞在世界觀光地圖上占有一席之地。」

尚比亞當時正值選舉期間，班達希望讓世人知道它會與非洲其他國家的選舉不一樣，不會因為暴力與賄選而變質。他承諾，尚比亞的選舉將會是一次政權和平轉移，並且表示「觀光客只會選擇前往局勢和平的國家。」

搶盡鋒頭的配角是高齡八十七歲的肯尼斯・卡翁達，他是最後幾位還在世的非洲獨立運動之父之一，也是尚比亞獨立後的第一任民選總統。路沙卡的機場就是以他為名。這位老邁的政治明星一開口就唱出「我們將奮鬥與征服，以偉大非洲之名。」這首唱著和平與團結的歌曲後來成為反殖民抗爭的頌歌。後來他的兒子因愛滋病去世後，他採用這首歌作為尚比亞對抗愛滋病的主題曲。現在他再度為我們改編歌詞，唱出透過發展觀光達成和平的新版本。到了最後一段副歌「我們將奮鬥」大家開始一起合唱與跺腳。這可不是觀光大會常見的活動內容。坐在我身邊的一名尚比亞學生笑著說，被他稱為ＫＫ的老總統無論到哪總是愛唱上兩句。「我們好喜歡他。」

在攝影師離場，會議正式開始後，納穆加拉接手。她對外國人說：「我們將攜手合作，但尚比亞的問題必須要由尚比亞人來解決。接著我們也會尋求合作夥伴的支持。可是我們的夥伴不必告訴我們問題在哪裡，我們會自己找出來。」

「大多數的尚比亞人對和平與繁榮的擔心多過對野生動物的憂慮。」她表示，「我們必須讓民眾相信野生動物是一項能夠帶來收入的資源，而不是麻煩。」

納穆加拉是位國際知名的優秀環境演說家，經常明確地表達她的訊息：「我們知道如今在氣候變遷的挑

戰下，作為關鍵部門之一的觀光業正漸漸受到侵蝕；我們也知道觀光業是少數能夠對貧窮產生影響的關鍵部門之一。我們強烈地感受到，未來需要更充足準備，才能迎接氣候變遷對這門產業帶來的挑戰。將觀光業發展成為一個能減少貧窮的部門，甚至比起調節氣候變遷這點更來得重要。」

大會的共同贊助者是位在美國佛蒙特州的國際觀光促進和平研究院。路易斯‧達摩爾（Louis D'Amore）在一九八六年創立了這個小型組織，至今仍擔任領導者的角色。它有一項主旨是，每個觀光客都是潛在的和平大使。

我們與會代表都是贊助者的座上賓，入住洲際飯店，那是路沙卡舉行大多數會議的主要場地，也是該市菁英與試圖力爭上游者的主要聚會地點。在我房間上面的那層樓全都住著中國訪客，他們與尚比亞重要的官員進行私人餐敘，空氣中瀰漫一股談生意的氣息。

第一天的小組討論結束後，我們聚在濃密樹蔭下的露台喝雞尾酒，聊聊觀光業的八卦消息。尚比亞觀光局的媒體經理卡里斯托‧奇坦夫亞（Caristo Chitamfya）告訴我，十五年前他辭去電子新聞媒體的工作，開始為尚比亞電視製作每週播出的節目，向國內的男女老幼介紹他們的公園和動物。

「我的目標是讓尚比亞人知道在他們自己的後院裡有什麼。那麼生長在北部的人才會知道南部的特色為何，南部的人也才知道東部長得什麼模樣，」他說，「我們必須改變對觀光的認知，從前以為那是外國白人專屬的休閒活動，沒錯，殖民時期公園只供殖民英國人使用，我們被排除在外。但今非昔比，再也不是如此。」

所以他製作以地方觀光為主題的節目，告訴尚比亞人哪些公園值得造訪，鼓勵他們出門「擁有」自己的

公園。「剛開始，民眾會打電話進來問：『那地方是在尚比亞嗎？』他們認為它看起來太原始、充滿野性，不像是尚比亞，」奇坦夫亞說，「沒錯，我們知道節目確實發揮了影響力，因為有更多尚比亞人踏上那些原本就屬於他們的公園。」

站在他身邊的是五十四歲的尚比亞原住民艾芙琳·姆夫拉（Evelyn Mvula），她證明了他的觀點。她與朋友蘿達·甘德（Rhoda M. Gander）受邀參加這場雞尾酒會，後者也是尚比亞原住民，從事觀光業長達三十年。

姆夫拉說，二〇〇〇年她在法國的動物園裡第一次看到獅子，而尚比亞的野生動物公園她則是在三十三歲那年才首度造訪。「我去那裡純粹是因為當時與一群來自約翰尼斯堡的訪客合作。當我們接近一頭大象時，我立刻掉頭落跑回到車上。那些外國人抬起頭問我：『你為什麼落跑？大象不會傷害你的。』」

姆夫拉咯咯笑了出來，又說了另一則丟臉的故事。「小時候我有一個英格蘭的筆友，我會在信上說有一隻大象正好從我窗外走過──我騙人的。」

甘德接觸公園及動物的首次經驗與姆夫拉不太一樣，但同樣極具代表性。她說，第一次看到野生獅子是在七歲探望擔任部落酋長的爺爺時。「我們聽著與獅子有關的民間故事長大，可是卻沒見過幾頭獅子。」

就像美國人與童話故事裡的德國森林及法國城堡距離遙遠一樣，他們實際上與尚比亞的城市及農地的文化遺產也斷絕了關係；其中較大的差異是尚比亞民間故事中的獅子和斑馬依然住在他們的土地上和想像中，政府也鼓勵他們親身造訪公園，重新繫起尚比亞人與當地動物的關係。

我們在泳池畔欣賞十幾名當地舞者表演精華版的傳統婚禮舞蹈，他們用腳踝上的腳鍊踩踏出強烈的節

奏。「你看這支舞蹈——它就訴說著曾經在我們生活中有動物相伴的故事，」甘德說，「在我的心目中，觀光無疑拯救了我們的野生動物。未來我們需要對盜獵者祭出更嚴峻的刑罰，以拯救更多動物。」

姆夫拉搖搖頭說，事情沒有那麼簡單。

在剩下的會議期間，每當尚比亞人主導討論時，最後這句警告彷彿成為固定不變的副標題。大部分的尚比亞人都住在鄉下，世世代代依靠自給式農業為生。隨著人口增加以及土地重新劃分，他們持有的土地面積愈來愈縮減。他們自然想要爭取公園內的土地，或是一些他們認為應該從公園管理局獲得的報償。

納穆加拉成功調停了一些類似的討論。她也請求外國與會者的理解與支援。她說，尚比亞多數時收到的經費不是用在政府列為優先處理的議題，也不是為了國人的需求。該國最大的花費之一是維護十九座國家公園以及三十六個野生動物管理區。她提到曾與美國進行的高階協商會議，希望翻新位在尚比亞中部、該國最大的野生動物公園。那項提議後來遭到否決，因為政府無法證明那座公園符合經濟效益，而這一點無論在尚比亞或美國都不是維持國家公園運作的主因。

因此尚比亞只能再度尋求最大也最快的獲利途徑——銷售獵殺動物的執照。它是少數至今依然允許狩獵的非洲國家之一，而且對外國人收取高額的戰利品狩獵費：一頭犀牛一萬美元；一頭大象六萬美元。運動與戰利品狩獵幾十年來在非洲都是自然保育的一部分。這叫作「消費性」收益，並且受到嚴密監督。但是它的立意至今仍有爭議。

納穆加拉表示：「永續性狩獵占了我們觀光收益的百分之八十五。」世界銀行一份由亞當‧波普（Adam

Pope）主持的研究指出，目前沒有足夠可靠的資料可以佐證納穆加拉的說法；根據他的資料顯示，造訪自然公園（包括維多利亞瀑布在內）時從事的非狩獵活動，幾乎占了大部分的觀光收益。研究中有一項結論譴責「利基事業的短期機會主義元素。」維護動物權團體主張，戰利品獵人殺害的動物比起因應淘汰畜群所需而撲殺的動物還要多，後者使得牲畜的數量愈來愈少。

此外還有來自當地社區的抱怨，質疑他們沒有收到從外國獵人身上收取的狩獵費。理論上，當地社區理應獲得公園與野生動物保護區的一半收益，另外一半則歸野生動物主管機關ZAWA。所謂政府認定下的當地社區，一般指的是住在公園周邊緩衝區的自給農民，那些地區通常沒有設置圍籬。這些自給農民往往沒有收到當初政府承諾的收益，而這種犧牲小農權益的政策在世界各地都是常見的問題。在針對為了設立保護區而遷徙的原住民的幾十項研究中，最終這些新保護區的獲利流向了沒有任何犧牲的那些人手中。

儘管目前仍沒找到最佳適當處置的唯一模式，波札那、納米比亞和南非等國政府還是透過保育與觀光活動（包括狩獵）的協調來提供公平的補償。在公園收益的分配情形上，尚比亞政府既沒有完整規劃，也沒有定期公開帳目說明，因此外界根本不可能得知貪官污吏是否讓大筆經費流入自己的銀行帳戶，這也是挪威等外國捐贈者擔心的現況。這引起大家關注一個基本問題：因設立公園而受益的人，包括國際觀光產業在內，是否與為了公園而做出犧牲、放棄家園和土地的那些人一同分享利益。

由於缺乏完整的資金流向紀錄，尚比亞未來如果想要籌募更多外國資金，協助保護能支持其觀光產業的國家公園，將會面臨困難。相關的爭論還在持續延燒，該如何讓地方人士接受保護環境與動物的基礎訓練及就業機會，親身參與管理公園的工作，同時也與公園管理員的職掌範圍相互配合，因為這些管理員能夠

有效防範意圖破壞公園的有心人士。

大會上的邪惡反派是日益猖獗的盜獵業，其範圍從非洲延伸到中國；象牙如今在中國要價一磅七百美元。有時候，中國人和盜獵者之間的差異微乎其微。犀牛角和象牙在中國人眼中除了是雕刻的上好材料，磨成粉後，還是一種被誤認為具有延年益壽以及壯陽效果的藥品。因為其利潤相當驚人，曾有竊賊竟然鋸下歐洲博物館內填充犀牛標本的角，想銷往中國。

環保團體針對非洲大象盜獵的長期調查顯示，中國境內有團體在背後支持這種殺戮行為，不斷非法進口象牙。近年由於《瀕臨絕種野生動植物國際貿易公約》禁止新象牙的買賣，於是盜獵者與他們的網絡策劃出一套複雜的捕殺計畫：先是透過蜿蜒且隱蔽的路線走私象牙，接著將它們偽裝成合法的舊象牙，運到中國販賣。

揭發非法象牙交易的首席調查員之一埃斯蒙‧馬丁（Esmond Martin）在二○一一年完成的一項研究顯示，中國之所以成為非法象牙的主要市場，部分原因是有關單位沒有強力執行相關規定，即便中國三十年來都是《瀕臨絕種野生動植物國際貿易公約》的簽署國。

二○○八年，《瀕臨絕種野生動植物國際貿易公約》破例允許中國販賣舊象牙，並且繼續執行國際禁令，不准交易從活象身上取得的任何新象牙。但是在中國，有關單位幾乎無意查緝象牙市場中的非法買賣，反而使這項新措施形成一個大漏洞，引發新一波非洲數千頭大象遭到非法獵殺的危機。根據馬丁的報

第七章 狩獵旅行

二七九

告，在中國廣州市六千五百件接受調查的零售象牙當中，有百分之六十一缺少充足的證明文件而列為非法進口。「其中甚至有賣家公開表示他們的象牙是非法的新象牙。這一切顯示官方的檢查與查扣動作在大多數販售象牙製品的商店都沒有徹底落實。」

「非洲的象牙市場從未受到規範，而在那些市場當中大部分的買家都是外國人，不是非洲人，」馬丁寫道，「中國人實際上並未親手獵殺大象，但他們是幕後操盤手，那樣甚至更糟糕。」

對尚比亞、肯亞、坦尚尼亞、莫三比克，以及其他努力改善公園設施和狩獵觀光的非洲國家來說，這一點很重要。

其他人也呼應這份報告的說法。在馬丁的研究發表之後幾個月，艾歷克斯·邵曼托夫（Alex Shoumatoff）在《浮華世界》雜誌上撰文描述他到非洲各地調查的經過──他走過肯亞、加彭與辛巴威等地，一路追蹤中國人支持的盜獵軌跡。在肯亞南部的安伯色利（Amboseli），原本當地民眾很久沒聽聞過盜獵這檔事，直到中國承包商進駐，開闢一條作為外援計畫的新公路。盜獵很快地死灰復燃。保育團體利用對走私象牙進行DNA排序，藉此判斷走私品的來源。

這是全球規模的盜獵，極有可能讓大象登上瀕絕動物名單。不過幾乎沒有跡象顯示觀光產業積極介入這項議題，即便純粹從財務的觀點來看，如果完全放任不處理，未來觀光產業的損失將十分龐大。試想要是非洲狩獵旅行沒有大象，或是觀光宣傳手冊上少了一頭在夕陽下漫步的大象，那會是什麼光景？

在中國人這方面，他們大致上否認自己在這樁非法交易上扮演的角色。理查·李基告訴我，當他問中國官員為什麼不嚴格管制盜獵象牙製品，對方回說，中國政府要等到非洲嚴肅以對，他們才會比照辦理。他

們告訴他，非洲需要更嚴厲的刑罰。「在中國，殺死一隻貓熊就會被判處死刑，」李基說。

另一個人從事非法犀牛角與象牙買賣的亞洲國家越南，其相關措施則始終比較積極。二〇一一年九月，一批越南官員飛抵南非的約翰尼斯堡，與非洲國家討論他們在自己國家如何更有效防止這種交易。在中國，積極反對盜獵與象牙買賣的作為多是出自非政府團體；他們公開播放紀錄片，揭露這種交易造成的傷害，以及相信犀牛角粉能增進年長男性雄風的愚昧無知。

中國人是非洲的新強權，他們發揮的影響力令人又愛又怕。中國的財富在過去十年助長了非洲的經濟復甦；二〇一〇年，中國成為非洲最大的貿易夥伴，貿易總額達到一千兩百九十億美元。整體而言，這些錢讓非洲的天然資源出口到中國，其中又以礦產與石油為主。在此同時，中國政府共有百分之四十一的外援投注在非洲，興建公路、醫院、港口，以及體育場館。當討論觸及中國人間接支持盜獵大象的議題時，在場有一名南非記者在大會上指控，中國人的行為簡直像是新殖民主義者的作風。

尚比亞曾經是中國在非洲最親密的友邦，雙方的關係可以回溯到肯尼斯·卡翁達總統的第一任期間，中國銀行在非洲南部的第一家分行便設在路沙卡。一九七五年，中國興建坦贊鐵路（Tazara Railway，中國稱尚比亞為贊比亞，因此這條鐵路名為坦贊鐵路。），連接尚比亞內陸深處的銅礦區與坦尚尼亞的三蘭港（Dares Salaam）。鐵路全長一千一百五十五英里，沿途地形崎嶇。它是當時非洲規模最龐大的外援計畫，耗資五億美元。

二〇一〇年，尚比亞政府宣布中國的投資已累積超過十億美元，創造了一萬五千個就業機會。在同一年，中國投資背後的醜陋面也登上新聞版面，因為尚比亞南部錫納宗圭（Sinazongwe）的煤礦工人向他們的

中國雇主抗議，要求提高一百美元的月薪，並且改善礦區的生活條件。（許多工人都住在沒有水或電的泥牆小屋裡。）結果，中國警衛朝抗議群眾開槍，造成十一名工人受傷。尚比亞人對來自中國事物抱持好感的普遍心態因而改變。新聞報導列出中國人經營的礦坑有哪些不尊重或剝削工人的事實。尚比亞人必須工作兩年後，才能獲得安全頭盔，許多人說他們從來沒有拿到其他安全裝備。中國在尚比亞的名聲從此一蹶不振。

然而，中國人並未因此放棄，而他們的新一波攻勢就是推廣中國觀光客到非洲旅遊。二○一○年，中國政府在喀麥隆設立非洲的第一個官方辦事處，其對口辦事處則位在上海。中國人宣稱自己是「非洲觀光產業的未來」，向「新一代的五億中國觀光客」行銷非洲的異國之旅。

這場大會的高潮活動是維多利亞瀑布一日遊。我們一行人飛往李文斯敦（Livingstone），這個地方是以蘇格蘭傳教士暨非洲探險家李文斯敦命名，他是第一位見到這處瀑布的歐洲人，因為反對奴役的堅定立場而在尚比亞備受尊崇。維多利亞瀑布無疑是尚比亞最為人知的觀光景點，因遠離麥克風而心情放鬆的納穆加拉部長特別強調這一點。她希望重要的外國官員，尤其是來自聯合國世界旅遊組織的人員，參觀在瀑布附近新近完工的現代化豪華飯店。在太陽飯店（Sun Hotel）享用午餐前，納穆加拉告訴我，她認為自己既是一名女商人，也是政府官員。「我曾經在加油站和速食店打工賺錢。我喜歡賺錢，也喜歡幫助別人，幫助我的家鄉和婦女、老太太。我好喜歡她們。」

接著她走去迎接一排穿著原住民服裝的婦女，她們等著要在一場典禮上唱歌，屆時會種下一棵樹，象徵透過觀光來讚頌和平。在那個炎熱的日子，她們走去迎接一排穿著原住民服裝的婦女，她們的音樂振奮了我們萎靡的精神。後來所有人步行至瀑布

旁。那些瀑布一如廣告上那般雄偉壯觀，與周邊的綠色景觀完美地融為一體，就如同大峽谷是從岩石中自然形成。「歡迎來到莫西奧圖尼亞瀑布（Mosi-oa-Tunya，意為轟雷水霧），世界七大自然奇景之一，」納穆加拉以該瀑布的尚比亞名稱向眾人介紹。午餐過後，我們搭乘休旅車，進行一趟短程的莫西奧圖尼亞國家公園之旅，途中看到了一頭罕見的犀牛和牠的孩子。

納穆加拉證明了自己是一位傑出的女商人。幾個月過後，聯合國世界旅遊組織宣布挑選維多利亞瀑布作為二〇一三年度代表大會的舉行地點，這也是非洲國家第二度獲選。為了讓她的母國能順利出線，納穆加拉做了充分的準備，她主張那將是非洲狩獵觀光絕佳的表現機會。該屆會議則由尚比亞將與辛巴威共同主辦，因為維多利亞瀑布正好位在兩國之間。

但這樣的夥伴關係卻演變成政治紛爭，因為辛巴威的領導人是羅伯特・穆加比，而他的人權紀錄已經使他成為非洲最遭受鄙視的領導人之一。當聯合國世界旅遊組織宣布穆加比為大會非正式的「觀光領袖」時，隨即引發強烈的反彈。可是，即使是辛巴威的反對黨也都很高興能贏得主辦國際性觀光集會的殊榮。對他們而言，觀光與政治無關。它是一門好生意。

不過納穆加拉這回不會擔任大會的主辦人。班達總統在九月的大選中落敗，過程一如他承諾的和平，堪稱為非洲歷史上最順利的民主政權轉移之一。當選者麥可・薩塔（Michael Sata）在選舉隔天就任總統，並且一個月，薩塔卻委託前總統卡翁達前往北京拜會中國官員，重申尚比亞依然歡迎中國投資，只需雙方在少

薩塔因為提出強烈的反中政見而獲得勝利，他說他會保障礦工的權益。但是在十月底，也就是他勝選後指派了新的觀光部長。

葛瑞格‧卡爾（Greg Carr）是一位未來可能拯救非洲觀光產業的美國富豪。他是少數幾位正在拯救非洲國家公園與野生動物的民間慈善家之一，而這些有志之士更遠大的長遠目標是拯救森林、開放空間、野生動物以及地球。在這場戰役中，他們將觀光視為阻止有害開發的一種途徑。

卡爾或許是這群人當中最野心勃勃的一個。他花費將近五千萬美元支持莫三比克戈隆戈薩國家公園（Gorongosa National Park）的整修工作；那片廣袤土地的面積與美國羅德島州相當，就位在非洲大裂谷（Great Rift Valley）的南端。一九六○年成立的戈隆戈薩國家公園一度曾是非洲南部首屈一指的野生動物公園之一，直到該國人民企圖脫離葡萄牙的獨立戰爭爆發。那場戰爭後來演變成內戰，從一九七七年打到一九九二年。超過一百萬人在交戰中喪命。

戈隆戈薩國家公園境內曾經發生過一些極為慘烈的戰役，當時士兵為了果腹而宰殺野生動物，其中有許多物種被捕殺的數量達百分之九十五。戰爭也破壞了自然景觀。直到卡爾與莫三比克政府在二○○七年簽訂協議時，戈隆戈薩國家公園的動物已經瀕臨滅絕。原本共有一萬四千頭野牛和三千匹斑馬幾乎不見蹤影，經過調查後保育人士只發現了十五頭野牛和五匹斑馬；大象的遭遇也是一樣悽慘，原本兩千兩百頭的大象僅剩三百隻；五百隻獅子只剩六隻尚存，犀牛的數量也是伸出雙手就數完了。

自願伸出援手後，卡爾在管理復原的工作上鮮少遭到政府控制。他親自監督增加植被的復原工作，好能

迎接從非洲南部的其他鄰近國家進口來的大象、犀牛和斑馬等草食動物。接著他成立管理員團隊，保護動物不受盜獵者獵殺。隨著公園恢復生機，最終獅子與獵豹等捕食動物也逐漸回籠。

戈隆戈薩計畫是罕見的成功故事，也是一段艱鉅的歷程，影片與書都將它記錄了下來。國家地理頻道為戈隆戈薩製作了一部激勵人心的紀錄片，名為《非洲失落的伊甸園》（Africa's Lost Eden）。電影開頭是公園中心廣闊的烏瑞馬湖（Lake Urema）蒼翠繁茂的全景畫面，鳥類與疣豬、鱷魚與大象、獅子與羚羊全都再度在這裡尋回立足之地。卡爾則是直到節目中段才現身，也就是當大象從南非克魯格國家公園抵達時。「你們有睡覺嗎？」動物管理員小心翼翼地將大象放到開放草原時，他問道。大象在這裡的任務是繁衍後代，還有盡情地享用草地和樹木。

卡爾是一個在人群中不怎麼顯眼的低調男子，從小在距離黃石國家公園（Yellowstone National Park）不遠的愛達荷州長大。（他與尚比亞的諾曼·卡爾沒有親戚關係。）葛瑞格·卡爾在影片中表示，黃石公園的復甦故事激勵了他對戈隆戈薩的信心。當總統西奧多·羅斯福（Theodore Roosevelt）將黃石公園指定為全美國第一座國家公園時，公園境內的野生動物也幾近被獵殺殆盡。然而在植被經過復原後，動物也逐漸回流，並且再次受到人類保護（保羅·艾倫也說過，生活在受太平洋西北地區的野生動物公園環繞的西雅圖，是他參與保育公益活動的一大遠因）。

菲利普·高瑞維奇（Philip Gourevitch）在《紐約客》雜誌一篇二十頁的人物側寫中，以情感豐富的筆觸詳細訴說戈隆戈薩公園的動人故事。在那篇文章中，戈隆戈薩尚未走出戰爭留下的創傷，許多住在那裡的傳統人士認為，卡爾又是一個來搶走他們土地的白人。他們在最高的山上砍掉對涵養山谷水源全關重要的樹

木，卻不肯讓卡爾在那個地區重新造林。在此同時，新的犀牛與大象群正旺盛繁衍，鄰近的村落也因公園而受惠。卡爾的基金會在當地興建了診所和學校，並且贊助新的農業計畫。

這篇文章問道，這個來自愛達荷州的男子是否能成功拯救整個非洲生態系統。答案是「或許。」

我利用卡爾某次造訪華盛頓的機會與他見面，問他觀光業是不是這項復育計畫的關鍵部分。「是，很重要的部分，」他說。他正在尋找專業的觀賞野生動物行程；這樣的願景聽起來與尚比亞的姆福維客棧十分接近。卡爾表示，取得旅館的執照需要回饋百分之十的利潤給公園管理局。他說，若再加上公園門票收入，整體金額應該足以支付維護戈隆戈薩的大部分經費。

不過其他慈善家的經驗顯示，非洲國家公園燒錢的速度快得驚人，不是只靠適度開放觀光業就能弭平開銷。尼基‧奧本海默（Nicky Oppenheimer）是戴比爾斯（De Beers）鑽石公司董事長，出身自南非最富裕的家族，擁有位在南非北部、靠近波札那邊界的茨瓦魯喀拉哈里保留區（Tswalu Kalahari Reserve）。奧本海默前後投入了數百萬美元，試圖讓二十五萬英畝的農地和高地回復原始荒野風貌；套句他說的話，「讓喀拉哈里恢復本色。」財產淨值超過六十億美元的奧本海默和太太史翠麗自然負擔得起這項投資，也願意虧本經營。

他們成功吸引了獅子、犀牛、羚羊與其他野生動物來到草原和高地沙漠上，並且將這片廣袤土地上的觀光設施限縮至兩間旅館。摩特西客棧（Motse Lodge）每晚住宿索價九百六十美元，提供貴賓「赤足的奢華，」而這樣的形容詞還算保守。那裡聘請的管家與嚮導一樣多。房客能騎馬進行狩獵之旅，或改在那片

充滿了獵豹、羚羊與其他七十五種哺乳動物的廣大私人保留區享用戶外午餐。奧本海默的努力與用心令人激賞，因而榮獲世界野生動物基金聲譽卓著的環境保護隆明獎（Lonmin Award），以及《康泰納仕旅行家》雜誌的良心觀光獎。

奧本海默保留區突顯出開放空間與荒野正逐漸成為擁擠地球上最大的奢侈。在華盛頓的一場演講結束後，奧本海默告訴我，儘管困難重重，他相信保護與擴大野生動物公園「絕對有其必要。」

「南非在這方面遙遙領先。我們知道自己有責任保留動物所需的資源，」他說，「野生動物相較世界上任何東西都來得重要；當然比起礦產更顯得珍貴。」

在允許觀光客進入野生動物保護區的長期影響評估上，保育人士意見紛歧。在肯亞，前野生動物部門部長理查·李基說，他認為觀光只能提供遏止開發的短期效益；終極的最佳保護措施必須仰賴全民教育，讓非洲大眾愛護動物，主動保護牠們。廣大的公園區域必須禁止最具侵略性的物種——人類進入。

「生態觀光是一個矛盾的詞彙，」他說，「觀光只有短期利益，長期來看，人類和野生動物不應該混雜而居。」

加拉巴哥群島（Galápagos Islands）便體會到了這個殘酷的事實。這座達爾文最初的野生動物實驗室已經列入聯合國世界遺產，也是世界上最受歡迎的觀光勝地之一。長久以來數以百萬計的觀光客傷害了原生物種，還帶來具侵略性的外來種植物破壞島嶼的生態平衡。光是為了供應餐廳販售炸雞和烤雞而飼養的一般雞隻，就已經導致禽病源在島上擴散；野鳥感染了金絲雀痘病毒，鴿子則感染鳥瘧。

環保人士嚴厲警告觀光危害了這座野生動物樂園後，厄瓜多政府已同意限制加拉巴哥群島的遊客人數，

以保護島嶼和野生動物，讓它們從過去受到的嚴重創傷中復原。從二〇一二年開始，每兩個星期只能有四艘遊輪停靠。一旦到了島上，觀光客停留的時間不得超過四天三夜；他們也會被分散到更多島嶼，而非集中在三座主島上。

加拉巴哥群島的限制措施有部分是受到更南端的南極洲限令的刺激。南極洲周遭的國家達成一項協議，任何時間都只能限一百名觀光客上岸，並且完全禁止所有搭載超過五百名乘客的遊輪駛入南極洲海域。不過，厄瓜多政府對觀光限令似乎三心二意。在此同時，該國正計畫興建一座全新的機場來迎接更多觀光客，讓該國每年從觀光客身上賺取的五億美元收益繼續向上攀升。

自

從繁榮發達的歐洲殖民時代以來，非洲的觀光業始終遭到輕視，被認為是一門迎合白人國家的產業；白人瞧不起非洲黑人，頂多將他們當成「異國」的原住民。這樣的文化與種族隔閡在許多人類學研究中均有記載。學者愛德華・布魯納（Edward M. Bruner）描述肯亞為觀光客特別安排的馬賽族（Masai）舞蹈，以一連串的小品文寫下他的第一手觀察：

在瑪拉保護區（Mara reserve），日落飯店園區內的一座高檔狩獵旅行營地帳棚附近，今晚將要舉行「遠離非洲」雞尾酒會，並且安排馬賽族男子表演舞蹈。馬賽表演者穿插在遊客之間，穿著制服的服務生為遊客奉上飲料以及開胃菜。全球化的影響明顯可見，這裡完全是以好萊塢流行文化中的

旅行的異義

二八八

非洲與黑人形象為範本，為前來的外國觀光客量身訂作；他們一邊啜飲香檳，彼此輪流聊天，不時與馬賽人共舞——這一切全都在非洲灌木叢裡的狩獵旅行中發生。

如今這種老掉牙的情景正逐漸翻轉。尋找祖先與根源的非裔美國人成為非洲各國的搶手觀光客。從某些方面來看，這是近代觀光產業大趨勢的一部分。文化或遺產觀光過去二十年來已在全球各地成為熱門生意，拜網際網路之賜，現在美國人有機會收到來自他們祖先的母國邀請，來一趟尋根之旅。

但是這種非裔美國人的行程大多自成一格，而與歷史上奴隸的原罪有關。他們往往沒有證明其祖先國籍的文件，甚至沒有祖先的名字。因此他們的旅程經常是從西非展開，那裡的政府開放了大西洋岸的前歐洲殖民國輸出奴隸的港口，並且設立博物館與安排相關導覽行程，試圖重現數百年前的奴隸貿易歷史。二〇〇七年，迦納為了慶祝獨立五十週年，向世界宣傳它是非裔美國人的必訪觀光地，鼓勵他們造訪沿岸的奴隸交易地點。艾密納（Elmina）的聖喬治堡（St. George Castle）是最多人造訪的前奴隸港口之一，在這裡遊客能一睹奴隸土牢、刑罰牢房以及拍賣室等歷史遺跡。

我們無法得知二〇一一年將近五千萬名到訪非洲的外國遊客當中，有多少人參加了尋根之旅。非洲國家爭取這類旅客既出自國家尊嚴，也是為了財務收益。源自塞內加爾與甘比亞的行程宣稱會帶遊客依循暢銷小說《根》（*Roots : The Saga of an American Family*）筆下、作者亞歷克斯・海利（Alex Haley）尋找家族根源的腳步，參觀那些地區。這本小說當年曾在美國十分轟動，尤其是在它改編成電視迷你影集，將非洲奴隸買賣的完整故事播送到美國家庭裡後，更是深植人心。如今「根」成為非裔美國人尋根之旅的代稱。

史丹佛大學教授寶拉‧艾布隆（Paula A. Ebron）為了研究這個現象，親身參加了一趟由速食業巨擘麥當勞公司贊助的尋「根」之旅。她表示：「麥當勞的行程感動了觀光客，還將他們重新塑造為朝聖者。」

那趟行程共有九十六名美國人參加；大部分成員是年齡在三十至四十五歲之間的非裔美國婦女。他們多數是參加麥當勞贊助的「非裔美國人歷史月」活動中一項比賽的優勝者。《根》作者的兒子威廉‧海利（William Haley）也與這個旅行團同行。艾布隆寫道，這些由觀光客搖身變成朝聖者的美國人之所以想參加，部分原因是「非裔美國人現在積極追尋歷史與記憶的熱情，超過了美國歷史上的任何一段時期。集體創傷與非洲文化療癒的故事深深感動了人們，即便它們以廣告歌曲的形式放送亦然。」

他們循著令人情緒澎湃的奴隸之路前進，談論著這趟極為私人性質的行程竟然是由一家跨國企業贊助，著實諷刺。他們參加的不是香檳狩獵旅行團，而是一趟朝聖之旅，踏上的那片大陸「與他們心中認知的非洲一模一樣。他們參加的不是香檳狩獵旅行團，而是一趟朝聖之旅，踏上的那片大陸「與他們心中認知的非洲一模一樣。他們來到戈雷島（Gorée）時，他們感覺自己的返鄉朝聖之旅焉然展開。他們對「奴隸港口，一切苦難開始的場所」感到敬畏。戈雷島目前是聯合國教科文組織世界遺產，也是世界上最知名的奴隸港口之一。當初非洲各地奴隸在這些港口遭到囚禁、販賣，接著搭船踏上慘無人道的「中央航道」（middle passage）航程，橫越大西洋，到了西半球再被賣掉。

這不是觀光宣傳手冊上常見的非洲，而是一種以美國人為主、旅行世界尋根的國際趨勢。希臘、日本與中國這三個國家分別設立了特別單位，協助他們的海外僑民返「鄉」。這些觀光客每年共計花費數億美元，只為了回去看看祖母或曾祖父住過的地方。我曾到德國西北部的洛內村（Lohne），那是我的家族住了

好幾百年的地方。在某年八月度假時，比爾和我發現我的祖先原來是來自蒂珀雷里郡（County Tipperary）尼納鎮（Nenagh）的愛爾蘭人，而這都要感謝當地教會的洗禮紀錄。

到非洲或其他任何地方的現代尋「根」之旅當中，最著名的例子當屬美國總統歐巴馬（Barack Obama）在進入哈佛法學院就讀前的那趟旅程。他在自己的暢銷《歐巴馬的夢想之路：以父之名》（*Dreams from My Father*）最後幾章描述他第一次到肯亞的故事；這段經歷在他競選美國總統的過程中成為其訴求民眾認同的一個關鍵。歐巴馬的故事很典型，身為他父親家族的第一代非裔美國人，他人生大部分時間始終與父親的肯亞家人保持聯繫。

他自然也將那趟旅程稱作一次朝聖。「它將會像『根』一樣，」一個朋友在餞行時告訴他——即使歐巴馬當時要追溯的是他非洲父親早年的根，即便他父親當時是以大學生的身分前往美國，已經與奴隸時期相隔不知多少世代。那趟旅程變成這位未來總統的返鄉之旅。他在奈洛比（Nairobi）見到一大群親戚，並且在那幾個星期內有機會更進一步地認識他們。他也發現他們對野生動物公園抱持的偏見。當他告訴他的繼妹奧瑪（Auma）想來趟狩獵旅行時，聽到的回應竟是不滿的咒罵：白人殖民者對一頭死象的關注程度，遠超過對一百名非洲黑人小孩的關心。「你認為有多少肯亞人負擔得起狩獵旅行的花費？」她問道。可是到最後，她還是點頭答應，陪著那位從頭到腳明顯是美國人的繼兄一同前往保留區。歐巴馬在那裡看到了成群的斑馬、長頸鹿以及牛羚；晚上也在河岸上露營，研究了天上的星象。他瞪目結舌地看著鬣狗啃食一頭牛羚的屍體。在那天結束前，他寫道：「我心裡想：這就是上帝造物時的景象。」

第八章

綠色觀光

在航程的第五天，我一大早就醒來，想看看哥斯大黎加的日出。船長見我站在船頭，說：「往下看。」水面下有一小群海豚正游在船邊，牠們將船的尾流當成便車搭乘，隨著波浪起起伏伏，不時躍出水面。牠們露出像是微笑的表情，有時看起來彷彿是牠們在帶領我們。接著，牠們迅雷不及掩耳地消失無蹤。

「牠們八成去找東西吃了，」海獅號的船長丹‧狄昂（Dan Dion）說。

右舷有海豚、褐鵜鶘俯衝入海、白鷹在頭上繞圈，這些都是我們在這艘船上八天航程中常見的景象。白天上岸時，如果沒看到捲尾猴或松鼠猴在頭頂上方擺盪，或是體型有如小羔羊、個性害羞的刺鼠在矮樹叢裡津津有味地吃東西，我們就會感到失望。有時候我們搭乘充氣艇環繞岩島，手中拿著雙筒望遠鏡觀察鳥類在食物上空飛行或在岩石上築巢，背景則映襯著牠們震耳欲聾的尖叫聲。

比爾和我來到哥斯大黎加，想在「生態觀光」的發源地之一瞧瞧它的現況。生態觀光是幾十年前開始的

一項運動的沉重名稱，它試圖阻止近年來觀光產業化的強勢現象，讓旅遊回歸到不會破壞或毀損一個國家的自然景觀、人民生活或社會形態。當我第一次告訴朋友，我要寫一本與觀光產業有關的書時，他們都認定我會聚焦在生態觀光上。在許多人心目中，生態觀光，就如同地方有機農業之於工廠化農業。他們還以為生態觀光橫掃全球，其實不然；以最樂觀的角度來看，生態觀光或與它類似的地理觀光、永續觀光以及負責任觀光，占整體旅遊市場不到百分之八。原因很簡單：它的目標往往與追求數字及高利潤的產業目標互相衝突，這使得它在執行面上非常難以實現，就連在哥斯大黎加也是一樣。

為了衡量其中的差異與困難，比爾和我搭船造訪哥斯大黎加，登上國家地理海獅號，參加林德布拉德探險公司（Lindblad Expeditions）主辦的航海之旅。我想將生態遊輪與我們在二〇〇九年十二月搭乘的商業遊輪——皇家加勒比公司的海洋領航者號做個比較。在二〇一一年三月這趟遊輪航行期間，我們首先從大西洋這邊通過巴拿馬運河到太平洋，然後沿著海岸往北航行，再從巴拿馬到哥斯大黎加。

我們每天的活動不外乎上岸到森林裡健行、在海中浮潛，或是搭乘充氣艇在島嶼之間穿梭。為了尋找原始地貌，我們的船造訪了一連串在受保護名單上的公園——國家公園、私有公園、地區公園。

這艘船只載了六十名乘客，沒有客房服務、賭場、夜間娛樂，客艙裡甚至沒有電視。但這不代表我們那幾天度日如年。船上的餐點十分可口，同行的旅客親切友善，白天的短程旅行也讓我們累得很開心。最重要的是，我們每天置身在生氣盎然的大自然當中。

我們也可以預訂位在叢林中央的一家「生態客棧」，參加各種短程旅行，在哥斯大黎加的雨林中健走，爬上火山；或者可以選擇水上活動，在河中泛舟、太平洋岸衝浪，或只是在海灘上徹底放鬆。這個國家的

觀光宣傳標語是「哥斯大黎加——不含人工添加物。」

儘管沒那麼簡單，不過單作為一個標語，這句話也不盡然全錯。然而它遺漏了哥斯大黎加近代史的起起伏伏，這個國家不只催生了生態觀光，更促成一項反制運動，使得哥斯大黎加的森林除伐率有將近二十年在西半球高居第一。

生態觀光聽起來像是一種自我感覺良好的模糊概念，然而現在有了新的國際準則，將它定義為負責任、永續性的旅遊公司或景點。那些準則是近期在全球永續旅遊會議上擬定而成，參加會議的單位包括來自聯合國機構的代表、私人企業以及環保團體人士，而這趟旅程我隨身帶著一份準則的清單。

伊莎貝・薩拉斯（Isabel Salas）是我們的探險領隊。她是在哥斯大黎加大學受過專業訓練的生物學家，散發出一種女版印第安納・瓊斯的氣質，對家鄉哥斯大黎加的自然世界除了抱持認真的好奇心，還帶有一點幽默感。她的研究專長是吼猴的社交與性生活，這種動作敏捷的深色猿猴長了一副看似猩猩的小臉，擁有十分低沉的嗓音。

我們的嚮導就跟自然景觀一樣，都是生態觀光現象的一部分。他們遵照準則的要求，以高階職位雇用當地人，並且提供遊客自然環境、地方文化與文化遺產的相關知識。（這與皇家加勒比的遊輪之旅相反，他們舉辦購買鑽石與其他珠寶的講座，對我們停靠的墨西哥或貝里斯港口卻隻字未提。）

五位自然學者嚮導當中有四位是哥斯大黎加人——第五位則來自巴拿馬。他們都是科學家，也都住在當

地；他們能在茂密森林中看見瞬間閃現的鳥翅膀，接著不只告訴我們那種鳥的名稱，還包括牠的交配習性、最喜歡的食物，以及牠在雨林生活中的棲息地點。經過一整天的探險，在叢林中健行、在海灣中游泳，或是搭上充氣艇遊覽各島嶼後，我們稍喘口氣，換上乾衣服，聚在一起參加薩拉斯或另一位自然學者主持的非正式討論。透過幻燈片和電影，鳥類和魚類的畫面，他們會回顧我們在當天見到與體驗的事物，並且預告隔天的活動。這種安排結合了揮汗如雨的戶外健行與精心規劃的教室課程，我真希望以前學校的科學課可以就是這樣子。

我們在航程的第一夜進入巴拿馬運河，與周圍的油輪及貨輪相比，我們的船簡直像是一艘只有浴缸大小的玩具船。船隻在運河船閘一階又一階的水梯上熟練地攀爬，接著登上一座人造湖，它是美國在一九一四年興建這條連接大西洋與太平洋的運河時開鑿而成。隔天早上我們通過這座湖，停靠在巴羅科羅拉多島（Barro Colorado），一座由史密森熱帶研究所（Smithsonian Tropical Research Institute）正式管理、未開發的少見荒野地。研究所的科學家擔任嚮導，帶領我們徒步爬上一座山坡。他們告訴我們，這座島通常禁止遊客進入；林德布拉德是唯一獲准帶遊客來到該島的機構——這是報名海獅號行程的另一項好處。

第一趟健行只是熱身，讓我們的雙腿習慣在熱帶的炎熱天氣中攀爬步道，另一方面也展現某些小奇蹟的熱情；例如一列螞蟻通過我們的步道，每隻螞蟻都抬著一片綠葉的某一角，宛如藝伎手中的扇子般在熱氣中波動起伏。即便樹冠濃密，一路上我們還是汗如雨下。接著，就在我覺得頭暈之際，我們聽見第一批吼猴的叫聲。兩大兩小棲息在一棵樹最高的樹枝上，聽到我們的腳步聲後便動了起來，以牠們響徹樹林的深沉噪叫聲回應我們的來訪。

那一夜我們通過運河，隔天早上便已在太平洋上，搭乘充氣艇慢慢穿梭在珍珠群島（Las Perlas Archipelago）的各個崎嶇岩島之間；過去漁民會在這裡潛水採集珍珠。如今這些荒蕪的島嶼是數以千計的軍艦鳥、鵜鶘、白腹鰹鳥以及藍腳鰹鳥的築巢家園。在帕切卡島（Pacheca）與帕切奇拉島（Pachequilla）外海的晴朗藍天下，牠們成群尋找食物及伴侶。當雄鳥不以空中飛行或俯衝入海的特技爭相吸引雌鳥注意時，這群鳥就會來一場空中大戰。優雅的黑色軍艦鳥宛如驕傲的戰鬥機飛行員，圍繞著動作慢吞吞的白腹鰹鳥，直到嚇壞的鰹鳥讓食物從喉囊裡掉出來的瞬間，軍艦鳥便飛撲而下將魚搶奪過來。

那天晚上，我們觀賞了旅程中唯一的一部電影：美國公共電視網的一段特別節目，它根據大衛·麥卡洛夫（David McCullough）以巴拿馬運河興建過程為主題的書籍改編，並由他本人親自擔任旁白。我覺得自己好像是《紐約客》雜誌中描繪政治正確旅遊漫畫裡的人物，倒是船上的三名青少年一直看到影片結束。晚餐過後，乘客走上甲板觀星、聚在甲板下的休息室裡，或是回到自己的房間。晚上沒有人唱卡拉OK，也沒有舞蹈比賽。

離開巴拿馬海岸前，我們停靠在柯義巴國家公園（Coiba National Park）的奇里基灣（Gulf of Chiriqui）。這座公園是冠鵰等瀕危物種寶貴的庇護所，也是知名且壯觀的水肺潛水地點，擁有七百六十種受到妥善保護的海洋魚類、三十三種鯊魚，以及大面積的活珊瑚礁。我們在溫暖的海水中浮潛，穿梭在大批點紋多板盾尾魚、魟魚、斑馬裸鯙、細如鉛筆的箭柄魚，以及其中我最喜歡的──彷彿穿著透明薄紗宴會禮服的白點箱鮋之間。那就好像在水族箱裡游泳一般，比爾和我從來不曾以如此輕鬆自在的方式這麼接近大自然。這些燦爛耀眼的魚類在數量上遠遠超出我們，我們反而成了牠們世界裡的賓客。

此時我才瞭解到生態觀光的驚人魅力。我們是觸目所及的視線裡唯一的船隻。只有能證明不會破壞這個地區保持原貌的船隻才會得到巴拿馬國家公園系統核發的通行許可證；在這個例子中，這表示得是能讓這裡的水域與海灘維持原始不受破壞的狀態，不會帶來污染的廢水、燃料或人群的合格船隻。按此規定來看，等於是直接排除了所有大型的現代遊輪。

我們航進了天堂。如果提早幾年抵達，那麼我們會發現一個酷似地獄的地方。直到二〇〇四年以前，這座島都是一個設有重重防禦工事的流放地，叫作柯義巴監獄（Coiba Prison）。巴拿馬在這個與世隔絕的地區進行歷時八年的整建，逐漸將這些島嶼與周遭海域變成一座國家公園。

我們的午餐是在海灘上野餐，接著又游泳與浮潛了兩個小時。到了返回船上時，太陽正開始西下，呈現一條條淡粉紅與黃色的色塊，我的手臂因為追逐魚類好幾個小時，感覺就像疲乏鬆弛的橡皮筋。

我們的下一站是哥斯大黎加，生態觀光的發源地。

伊莎貝．薩拉斯說，長久下來，環境保護主義已經深植在她的同胞心中。「我們在成長過程中學習保育的觀念，認識樹木與動物的名稱，」她在早晨喝咖啡時告訴我，「我們有好多時間去思考保育這件事，不像鄰國都在打仗。我們從一九四八年起就沒有軍隊了。」

那一年，總統荷西．費蓋雷斯．費雷爾（José Figueres Ferrer）宣布解散軍隊，將經費挪至警力、教育、文化保護以及環境上。如此獨具先見的創舉，讓薩拉斯的確有資格炫耀一番。三十年後，這項決策幫助了哥

斯大黎加免於捲入北方鄰國的血腥戰爭中。然而，這並不是哥斯大黎加唯一一次成為中美洲獨樹一格的國家。

哥斯大黎加曾經是中美洲最貧窮的西班牙殖民地，在歷史上有好幾個世紀都處在遭忽視的角落。哥倫布誤將這個地區命名為「富裕海岸」（Costa Rica，哥斯大黎加的西班牙文原意），因為他相信當地的山丘裡埋著黃金。結果他猜錯了。這個狹長國家中央的火山鏈有各種不同的微氣候（microclimates），住著種類多到數不盡的動植物，唯獨就是沒有黃金。結果這片土地對西班牙投資者和企業家來說缺乏吸引力，他們相較下更偏好尼加拉瓜。

最後在十九世紀中葉，殖民者在此整理了一些土地作為咖啡種植園，於是咖啡豆成了哥斯大黎加的主要經濟作物。不過該國的大多數土地依舊是一片荒蕪。大約在同一段時期，歐洲科學家首度抵達該地，部分廣受歡迎的科學書籍開始談論這個叢林小國境內極為豐富的物種多樣性，吸引他們陸續前來——從當時到現在，豐富的生物多樣性都是這個國家與眾不同的特質。

在那些外國人當中，有兩名德國醫師搬到了哥斯大黎加行醫。卡爾·霍夫曼（Carl Hoffmann）與亞歷山大·馮佛朗修斯（Alexander von Frantzius）都是自然主義者，他們曾經眼見自己國家的樹木在工業化時代為了木材與能源所需而遭到砍伐。兩位醫師利用週末在哥斯大黎加的叢林裡健行，探索它的山脈。他們以周密的科學方法蒐集樣本，協助提升哥斯大黎加對野生動物知識的廣度。佛朗修斯醫師將該國的哺乳動物編成目錄；霍夫曼醫師則進行了該國蝙蝠的第一次廣泛研究。日後這裡的地名也以他們的名字為紀念，例如佛朗修斯山（Cerro Frantzius），以及動物學名上的霍氏啄木鳥（Hoffmann's woodpecker）。

不過，教導哥斯大黎加年輕學生自然史才是這兩位德國醫生最偉大的成就，這些後進學者日後開啟了相關研究，最終讓哥斯大黎加成為中美洲熱帶學術研究的中心。當時佛朗修斯醫師利用他藥房後方的房間充當教室與實驗室，孕育出該國第一批熱帶生物學家與研究人員。藉由教導哥斯大黎加人森林科學的相關知識，這兩位醫師與追隨他們腳步的歐美學者傳授哥國人保存荒野的價值，因而更加堅定哥斯大黎加政府的決心，在二十世紀拒絕了清除森林以開闢更多種植地的誘惑。他們的回答是，保存森林比砍掉它們當木材或開闢為耕地來得更有價值。

結果這些外國科學家訓練了愈來愈多的哥國人成為優秀的自然學者，直到這個國家日漸變成西半球的保育運動中心。亞伯托・曼紐・布雷恩斯・莫拉（Alberto Manuel Brenes Mora）是在二十世紀初接受現代教育、最優秀的哥國年輕自然學者之一，也是研究哥國一千兩百種蘭花的先驅。

到了一九四○年，哥國結合四所高等教育學校，成立哥斯大黎加大學。接下來的數十年，該校在熱帶雨林保護的研究上表現突出，不斷有出色的成果。美洲國家組織（Organization of American States）在哥斯大黎加成立了農業科學研究院，傳授野生動物管理與森林保育的專業知識。生態學家先驅萊斯利・霍爾德里奇（Leslie Holdridge）在那裡教出哥斯大黎加最傑出的一批自然學家；霍爾德里奇教授畢生全心投入保育工作，甚至買下一片名為「叢林」（La Selva）的雨林，以精進熱帶生態體系的研究。

他的明星門徒之一是傑拉多・布多斯基（Gerardo Budowski），這位委內瑞拉籍學生證明了學術研究的成果如何引導出生態觀光。布多斯基在哥斯大黎加完成他的研究後，在一九六一年取得耶魯大學的森林學博士學位，接著回到哥斯大黎加從事教學與保育工作。聯合國聘請他參與當時最新的保育與生態學計畫；他的

最高成就包括在一九九二年擔任國際生態旅遊學會（International Ecotourism Society）會長。這項從將近一百年前延續至今的科學傳統，負責教育出像是伊莎貝．薩拉斯等大批哥國人成為保育人士與自然學家。

時至今日，哥斯大黎加可以自誇，這個面積比美國西維吉尼亞州還小一點的國家，卻擁有舉世驚人的動植物多樣性。哥斯大黎加鳥類的種類比起美國與加拿大的總和還多，蝴蝶的種類甚至超過整個非洲，它也是一個「生物超級強權」，境內擁有兩百種爬蟲類、兩百零八種哺乳動物，以及令人瞠目結舌的三萬五千種昆蟲。

更讓人驚奇的是，小小的哥斯大黎加便坐擁全世界百分之五的生物物種，這有相當程度是拜其設立保育棲息地所賜。國家公園與私人保護區涵蓋了該國四分之一以上的面積。森林在哥斯大黎加有「城市之肺」的美稱，能維持空氣與水質的清潔度，保護土壤。還有一件不相稱的事實，哥斯大黎加的國家公園與私人保護區等保護區的數量甚至比美國還多。

生態觀光與自然科學的結合可說是渾然天成。一方面少了森林、鳥類、動物和荒野景觀，生態觀光便不可能存在；另一方面在理論上，生態觀光的收入也可用來保護荒野。然而這個概念卻不容易推廣，即使在哥斯大黎加亦不例外。許多人認為「生態觀光」並非現代經濟發展的堅實基礎，而我從哥斯大黎加的近代史也瞭解到，生態觀光在此地扎根的希望差一點就會破滅。

一天傍晚，我們搭乘快艇在森林茂密的杜爾塞灣（Golfo Dulce Bay）緩緩繞行，希望見到猴子在一天最熱的時段過後現身。這趟行程的嚮導是另一位哥斯大黎加自然學家，荷西．卡爾佛（José Calvo）。鳥兒棲息在樹上，卡爾佛似乎聽到一隻吼猴的叫聲。他拿起雙筒望遠鏡，對準一片濃密的藍綠色樹林，找到了牠

們——那是一群吼猴，旁邊還躲著一隻很容易被人忽略的松鼠猴。「孤兒，」卡爾佛說。那群吼猴不知如何想到辦法攀上樹頂，津津有味地嚼起紅樹林上方樹木的嫩葉，接著突然爆出古怪的尖叫聲。在一根樹枝上，一隻幼猴攀附在母親的背上。我們為嚮導找到猴子報以掌聲。

「我小時候到處都看得見猴子，街角還有寵物猴表演特技。尤其是捲尾猴，因為牠們實在非常聰明，很容易訓練。如今卻到處都找不到牠們的蹤影，好多猴子都被人宰殺，所以現在捕猴是違法行為，」卡爾佛說，「砍伐紅樹林也是違法。」

為了判斷如何最能改善哥斯大黎加的整體經濟，該國各界人士爭論起多年後才正式實施那些環境保護措施。剛開始，哥斯大黎加為了努力改善人民生計，並且釐清它要成為什麼樣的國家，造成猴子與森林在那段摸索過程中消失。而在早期推動一段時間的環境保護主義後，一位新任總統在一九七○與一九八○年代改弦易轍，廢除幾項重大法規，開放讓牧場業者收購與清理土地，供豢養家畜之用。牧場業者看中的是美國對牛肉的需求日益增長：美國人消耗漢堡的頻率相當驚人。速食不再只是一種便利的食物，也可以是一種主食。哥斯大黎加的政策制定團隊與牧場業者想要利用這股趨勢大發利市，將牛肉出口到美國市場。

在那二十年當中，鏈鋸與推土機清理了將近三分之一的土地，全都改成牧場，導致哥斯大黎加的森林砍伐速度在西半球躍居首位，牛肉也成為該國出口貿易的主要商品：一九八五年賣了三千六百萬噸的牛肉給美國。轉往密集養牛的發展不只改變了經濟結構，也改變了這個國家的自我形象，從荒野庇護所變成現代牧場業者的大本營。於是，那個年代成為所謂的哥斯大黎加「漢堡化」時期。

但保育人士並未放棄。他們在國內已經擁有一個堅實的立足基礎，也就是哥斯大黎加在一九六○年效

法美國所創立的國家公園系統。散布在全國各地的私人保護區更加強了它的穩固性；早先時候，陶醉於這個美國之美的外國人買下了這些私人土地。這項運動的先驅當中有一群美國貴格教會的信徒，他們在一九五一年離開美國，以抗議美國在韓戰中的角色。身為和平主義者的他們在同年移民到哥斯大黎加，因為該國在三年前解散了軍隊。他們合力買下哥斯大黎加中北部高地提拉蘭山脈（Tilarán Mountains）的三千英畝雲霧林，相信那裡的氣候非常適合從事酪農業。他們砍伐了一半的森林當作牧場後，才驚覺此舉危及了自己的供水。於是他們留下另外一半土地，維持其原始狀態：因為受風與霧的影響，該地大半年的氣溫偏涼，那些雲霧林枝繁葉茂，呈現深淺不一的綠色；苔蘚覆蓋在岩石上，也從樹枝上滴落。這些全靠清澈如玻璃的冰冷溪流供應水分。他們將之命名為蒙地維德雲霧林保護區（Monteverde Cloud Forest Reserve）。

貴格教會信徒遵循哥斯大黎加的傳統，邀請科學家到雲霧林保護區做研究。結果那些科學家將這個地區的絕景傳播出去，不久觀光客就來了。第一批民宿在一九五〇年代初期開張。從這個簡單、不鋪張的開端，蒙地維德成為哥斯大黎加生態觀光的發源地之一。這個保護區在一九七〇年代出租供人進行科學研究，美國的慈善家也為了保育目的在此購地，它的規模於是逐漸擴大，如今面積廣達兩萬六千英畝，生態觀光亦隨之成長。

這個保護區激勵了鄰近的另一個保護區。一九八〇年代晚期，一名瑞典教師造訪蒙地維德，對保護區邊緣的森林明顯退化的情形憂心忡忡。她帶著這份使命感返國，說服學校的年輕學生協助她籌募足夠的經費，購買保護區周圍的土地作為蒙地維德的緩衝區，以拯救那片樂土。那些九歲的學生募得了足夠的瑞典克朗，一共買下三十五英畝土地；這項活動的消息一曝光，日本、美國與歐洲的兒童也紛紛向他們的親友

募款，最後募得數百萬美元，成立了占地一萬七千五百英畝的兒童永恆雨林（Children's Eternal Rainforest）。

此時成千上萬的觀光客也抵達了。就在保護區外，稱為生態客棧的精品旅館完工落成，它們遵守低環境衝擊的保育道德標準，以周遭的荒野作為建築設計的主軸。想像一下如果出現幾百個蒙地維德，那麼你對生態觀光如何成為哥斯大黎加的重要產業大概就有概念了。由於發展生態觀光需要愈來愈多受保護的荒野地，使得政府積極推動一個遍及全國各地的國家公園系統，觀光產業因而受惠。

一九八〇年代，哥斯大黎加邊界外的一些事件威脅到這個和平的進程。北方的鄰國尼加拉瓜因為內戰而分崩離析，誓言協助農民的左派政府對抗右派反抗軍；後者受到美國資助，並且指控尼加拉瓜當局是古巴共產主義的延伸。雙方的士兵跨越兩國邊界，試圖在哥斯大黎加的這一邊尋找藏身之處。薩爾瓦多也爆發了戰爭，只不過那裡換成是左派反抗軍對抗右派的軍事政府。平民遇刺的案件屢見不鮮，包括天主教大主教奧斯卡・羅梅羅（Oscar Romero）惡名昭彰的遇害事件。哥斯大黎加擔心這些戰事可能會像越戰一樣擴大，到頭來使他們的國家也捲入其中。

哥斯大黎加人在一九八六年選出奧斯卡・阿里亞斯・桑切斯（Óscar Arias Sánchez）為新一任總統。阿里亞斯感受到民心所向，便著手協助結束戰爭。他提出一項和平計畫，希望解決衝突，他表示，這項計畫能否成功，端賴作為無軍隊鄰國的哥斯大黎加的道德權威。隔年，該計畫促成了一項和平協議，阿里亞斯在同年也榮獲諾貝爾和平獎。

這座獎在某種程度上使哥斯大黎加在國際社會的地位更加明確。該國逐漸贏得一項名聲，成為努力追求和平與保育的國家。一九九〇年代牛肉價格下滑，哥斯大黎加的牧牛場獲利減少，民眾更加堅信他們國家

的未來方向。農牧業不再那麼具有吸引力，接下來的五年間，傳統農牧業失去了它們在經濟上的重要地位，讓賢給新的領導產業：觀光業，尤其是生態觀光，還有電腦與科技業。這個小國平均每年能吸引兩百多萬名外國觀光客，就人口只有四百五十萬的哥斯大黎加來說，這是一個相當驚人的數字。那些觀光客大多來自美國。

貝琪·蒂伯斯（Becky Timbers）每天早上在日出時分以雙腿盤繞的蓮花坐姿歡迎我們，進行三十分鐘的伸展運動。技巧與柔軟度各不相同的乘客在有屋頂的上層甲板集合，由蒂伯斯溫柔地帶領我們做出一系列經過改良的瑜珈姿勢。她擁有芭蕾舞者般的靈敏身手。另一方面，比爾剛剛開始做某些姿勢就動彈不得了，可是他沒有放棄。這是他第一次嘗試類似瑜珈的運動，儘管他堅稱瑜珈實在不適合自己，早晨清新的空氣與這堂課的寧靜氛圍還是讓他願意放手一試。在整段航程中，他每天早晨都現身甲板，在早餐之前伸展筋骨。

蒂伯斯來自美國佛蒙特州，是一個熱愛旅行的大學畢業生。剛開始她先是擔任清潔服務員，一路熬到擔任船上的「健康專家」，工作內容包括開授課程以及提供乘客按摩服務。

蒂伯斯與從船長到清潔服務員的所有同事都是美國人，這是永續觀光或生態觀光最重要的標準。國家地理學會的總部位在美國，大部分乘客也是美國人。海獅號與大型商業遊輪公司正好相反，它在美國登記註冊，隸屬美國籍。它的船籍港是在西雅圖。這艘船聘用美國人、按照美國勞工法支付薪資，並且遵守美國

的規定與標準。它所支付的員工薪資明顯比起那些大型遊輪高出許多。蒂伯斯說,她簽下六個月的合約,日薪一百四十美元,此外在額外擔任清潔服務員時,她的日薪大約一百美元,相當於在皇家加勒比遊輪清潔服務員月薪的兩倍。

海獅號實現了生態觀光準則的要求,雇用當地人,並且符合最低工資標準:這艘擁有美國員工的美國船隻也雇用哥斯大黎加與巴拿馬的自然學家。它並沒有在賴比瑞亞那樣的國家註冊,採用它們的國籍,以規避環保與勞動法律。

「得到這些工作可不容易,」蒂伯斯表示,「我很幸運。」

船上的氣氛反映了這種差別。工作人員沒有表現出奉承乘客的態度,他們沒有抱怨工資太低,冀求高額小費以彌補低得可憐的薪資。在我們的假期中,身邊的人在辛苦工作後獲得適當的報酬,這點對比爾和我來說相當重要。

將永續生態觀光的要求用在遊輪上,就表示著得在船籍港雇用當地人,而在我們造訪的國家也必須雇用當地人。就這一點而言,伊莎貝說她對自己的角色很滿意。「我從一九九七年起就與林德布拉德探險公司合作;而我也相信,我們哥斯大黎加的自然學家最擅長為到訪我國的遊客擔任嚮導。」

這趟永續生態觀光旅程要價多少錢?

表面上,這趟旅程貴了不少。八天的行程我們每人花費四千八百美元,包含所有費用——飲食、陸上的導覽探險,還有通過巴拿馬運河的費用。其中,巴拿馬運河的通行費可能非常昂貴。迪士尼魔幻遊輪公司在二〇〇八年總共支付了二十八萬三千四百美元的通行費;儘管我們的小型遊輪需支付的費用低了不少,

不過還是使得我們付出較高的探險費用。

然而對我們來說，海獅號簡直超所值。皇家加勒比遊輪的經驗根本比不上海獅號，前者可說是擁擠的海上飯店，而海獅號卻帶我們真正航向異國，獲得二十一世紀最奢侈的享受——親身體驗在地球上逐漸消失的原始荒野。我們大可以更低的價格投宿生態客棧，但如此一來我們就無法擁有難得的海上體驗。

在海獅號上的體驗不只是奢華感，尤其在用餐時間。餐廳不但舒適，還是一個「親切宜人」的空間，有鋪著標準白色亞麻桌布的傳統圓桌，大海發出的聲響透過舷窗陣陣傳來。餐廳裝潢走的是一九五○年代的實用風格，完全不像皇家加勒比遊輪上的高級宴會廳。但是料理則另當別論。蓋瑞・簡南延（Gary Jenanyan）是國家地理學會與林德布拉德探險公司共同聘請的執行顧問主廚，在我們的遊輪上監督早餐的墨西哥辣味鄉村蛋餅以及晚餐的甜點清爽鳳梨鮮奶油的出餐品質。只要我們登陸的地點距離當地市場不遠，他就會派員工去採購新鮮的魚、蔬菜和水果。船上不少餐點都有資格獲得餐館指南的讚賞，這也反映出蓋瑞幾十年來擔任羅伯特・蒙地維德釀酒廠（Robert Mondavi Winery）大廚計畫負責人以及蒙地維德私人廚師所累積的功力。結果，採購當地食材所烹煮的美食反而獲得更好的評價。

用餐時我們沒有指定座位。幾天下來，原本彼此不認識的乘客混雜著坐，到最後我們都能與大多數的乘客交談，結果也發現自己特別喜歡與其中幾位新朋友作伴。這是一群來自全美各地、自行報名參加的遊

以同等的金額，比爾和我可以住在皇家加勒比海洋魅麗號上的豪華套房，參加七天的加勒比海行程，每人只要三千三百四十九美元（不過那次我們參加的是五天行程，住在一間有陽台的房間）。與商業遊輪相比，這種生態觀光遊輪的行程我們肯定不能經常參加。

客，他們主動選擇這種假期，因為這是難得一見的荒野之旅。有一位來自伊利諾州莫維奎（Moweaqua）的

樹農保留下他大部分的原生林，在網路上銷售別人眼中的廢棄木材，因而獲得不錯的收入。船上還有另一

位國家公園森林管理員和她的化學家丈夫，他們選擇這趟行程的原因是「國家地理學會相信有必要保護土

地，並且盡可能維持其原狀。」有一名英國企業家也參加這趟行程，目的是要為他經營的專業網站拍攝野

生動物的照片。最後我們碰到一名護士，她的丈夫剛棄她而去，迫使她賣掉位在北卡羅萊納州一座國家公

園旁邊的住處。她告訴我，花四千美元參加這趟航程相當值得。「在不得不展開新生活之前，我參加了這

趟旅程，想去看看天堂。」

在旅程的第四晚，我們航行到哥斯大黎加太平洋岸的奧薩半島（Osa Peninsula），該國最富盛譽的生態觀

光景點之一，那裡的海灘堪稱人間天堂。隔天一早我們先展開艱困的濕登陸（wet landing）——換搭充氣

艇，用盡力氣爬上海灘。大海散發著銳利如金屬般、沒有受到過度污染的純鹽與濕氣混合成的天然氣息。

到了海灘上，我們可以選擇騎馬或健行通過叢林。馬匹正在沙地上等待我們出發，比爾和我則選擇早晨

健行。

這座半島位在哥斯大黎加的西南一隅，形狀宛如蟹螯，守護著東邊的杜爾塞灣——我們前一天才造訪了

那裡的一座熱帶花園。這一次我們在半島的西邊旅行，沿著林木蔥鬱的太平洋海岸線而上；紅樹林沒入海

中，原始的海灘周邊都是濃密的叢林。植被呈現深淺不一的藍綠色調。這是壯麗的科爾科瓦多國家公園

（Corcovado National Park），其範圍涵蓋了將近一半的奧薩半島。專家稱之為哥斯大黎加國家公園系統的王

冠之珠。地球上鮮少有其他地點能宣稱自己的動植物種類比科爾科瓦多來得更多樣化。公園內擁有中美洲

太平洋沿岸最後的一片原生雨林，自然學家紛紛對其讚許有加，認為它足以媲美亞馬遜盆地以及馬來西亞與印尼最深處的雨林。

維持原貌始終不是件容易的事。此地也是哥斯大黎加少數發現黃金的地區之一，距離哥倫布為這個國家取了錯誤的名字後，已經隔了幾百年。跨國採礦公司陸續買下公園周邊許多土地；「淘金客」在森林裡日以繼夜地挖掘，不但污染了溪流，甚至獵殺野生動物為食。跨國伐木公司原本打算砍伐或開採黃金。接著他們大地帶，直到哥斯大黎加在一九七五年將它規劃成國家公園，也讓當時的總統丹尼爾‧奧杜維爾（Daniel Oduber）因為保護公園內的動物棲息地而獲頒史懷哲獎（Albert Schweitzer Award）。

接下來幾十年，該國政府接受慈善機構的經費與專業支持，嘗試各種不同的保護公園策略。這些機構分屬各種性質，包括科爾科瓦多基金會、大自然保護協會、天主教救助服務會以及世界野生動物基金。首先，官員提供生態觀光的就業機會給當地的哥斯大黎加人，間接鼓勵他們放棄伐木或開採黃金。接著他們雇用更多公園管理員，以確保盜獵者與淘金客遠離公園。到目前為止，他們已經拯救了寄居蟹、中美貘、美洲豹、美洲獅以及美洲豹貓，當地村民也因為發展生態觀光而受惠。

如同一名保育人士的看法，哥斯大黎加是一間生態學實驗室，而不是「生態烏托邦」。

午餐過後，我們繼續沿著海岸線向北航行，然後在公園北端的聖佩德羅（San Pedrillo）登陸，準備展開下午的健行。我們從一條布滿車痕的陡峭小路往上爬，這條路蜿蜒迂迴，轉彎的角度都很大，最終可通往一座瀑布。汗流浹背的我們潛入瀑布下方閃閃發亮的水池裡，在雨林中玩水半個小時。聽起來這趟健行十分完美，事實上也相去不遠，不過這個組合畢竟是一群烏合之眾，所以彼此之間必定有一些令人不快的衝

突。有一名旅客霸占了我們的嚮導，用我們沒幾個人聽得懂的道地西班牙語不斷跟他交談。經過一次小小的抗議，這個狀況才結束。後來，又有一名旅客自認為比哥斯大黎加嚮導更能回答我們的問題。嚮導只好婉轉地打斷她發言。

奧薩半島可說是哥斯大黎加太平洋岸的生態觀光樣板，也經常被當成最佳典範，以及防止其他地區的海岸進行開發、蓋滿汽車旅館的理由。為了強調這一點，總部位於美國華盛頓的負責任旅遊中心（Center for Responsible Travel）在二〇一一年發表一項調查，顯示在生態客棧擔任清潔服務員、廚房員工和場地管理員的哥斯大黎加人平均月薪為七百零九美元，將近超過那個地區其他勞工薪資的兩倍，後者平均收入是三百五十七美元。在生態客棧工作的員工來自奧薩地區的比例也遠高過從事其他工作的勞動者，後者則多來自其他地區，並且願意接受較低的薪資待遇。

這項調查也詢問了觀光客的意見。大多數的觀光客表示他們來到奧薩半島，是為了享受荒野風情，並以「對社會與環境負責任的方式來看待旅遊的人」自許。他們說，在奧薩半島的假期的確「物有所值」，並且願意支付超過四十二美元的入園費用造訪科爾科瓦多國家公園。這項研究與其他許多相關研究都將哥斯大黎加的生態觀光產業能經營得如此成功，歸功於哥斯大黎加是中美洲最富裕的國家，擁有高識字率與良好的衛生醫療制度。

外國的飯店與旅遊業者注意到哥斯大黎加生態觀光市場的受歡迎程度以及獲利能力，於是計畫在當地購買大片土地，興建自己的飯店。我親眼見證過在最高外交層級的運籌帷幄間，觀光產業變得多麼有價值。二〇〇三年，五個中美洲國家與美國針對一項新的貿易協定進行談判，哥斯大黎加便是其中一員，那項協

定正是後來的《中美洲自由貿易協定》（Central American Free Trade Agreement，簡稱CAFTA）。就在協定內容即將在一場公開記者會上公布之際，哥斯大黎加突然退出，部分原因是美國拒絕撤回它的要求——美國要哥斯大黎加政府必須對外國企業開放觀光業，放棄對海岸線的部分控制權以及重視生態觀光的堅定立場。那場公開對峙是我首度領會到生態觀光的驚人本領（事實上，那也是我第一次在文章中寫到「生態觀光」這個專有名詞）。當時我擔任《紐約時報》國際經濟特派員，負責報導那些談判過程，而在那之前我從來沒見過有國家在最後一刻退出由美國主導的貿易協定。最後另外四個國家簽署了那項協定；哥斯大黎加則等了一年、經過談判、排除對其觀光產業的威脅後才承認該協定。

以下這段文字出自如何進行負責任生態觀光的旅遊指南：「該公司提供當地小型業者管道，讓他們開發與銷售以該地區的自然、歷史與文化為基礎的永續性產品。」

回到船上，工作人員已經在他們安排的「全球市集」中展示出準備銷售的當地手工藝品。出售的商品包括原住民婦女以當地草藤手工編織而成的籃子、當地工匠精心製作的首飾，以及由女裁縫師縫製的短上衣與襯衫。我挑選了一條項鍊當作禮物。

我們的最後一天令人想起自己有多麼幸運——在荒野之間航行，附近始終沒見到幾個人。我們在晚上經過昔日大宗出口香蕉的港口克波斯（Quepos），接著停靠在曼努埃爾安東尼奧國家公園（Manuel Antonio National Park）對面的德雷克灣（Drake Bay）。這是哥斯大黎加境內規模最小的保護區之一，也是最受歡迎的其中一個。我們後來得知為什麼要在那天早上九點之前上岸，那是為了要搶在當天預計會出現的數百名觀光客出現前率先抵達，也才能順利看見猴子在涼爽清晨中玩耍的畫面，以免牠們熱得跑去午睡。

在我們健行路線的第一站，捲尾猴來回擺盪迎接我們。公園內沒有凶猛的捕食動物威脅牠們與其他哺乳類，有許多觀光客都會餵食這些令人無法抗拒的討喜生物。面對這些擁有著名的僧袍色毛皮、捲曲長尾巴和敏感白色臉龐的捲尾猴時，我們同團旅客的心簡直被融化了。他們忙著幫捲尾猴拍攝照片和影片，低聲咕噥說牠們好「好奇」、「聰明」、「調皮」或「可愛」，直到嚮導說出「差不多該走了」，我們才繼續上路。

捲尾猴和彩色的巨嘴鳥可說是哥斯大黎加國家公園系統的吉祥物。拜牠們及其他野生的珍禽異獸之賜，過去三十年間的外國訪客人數急遽增加。國家公園管理處（National Park Service）在一九七七年才成立，不過外國觀光客人數立刻飛漲；從一九八五至一九九一年，造訪這座公園的外國觀光客從六萬三千五百人增加了三倍，達到二十七萬三千四百人。幾年後的一九九五年，觀光業擊敗了咖啡與香蕉，成為哥斯大黎加最大的收入來源。如今荒野公園每年為哥斯大黎加帶來兩百多萬名外國觀光客到訪。儘管哥斯大黎加因為「與大自然和平共存」的政策方針、作為生態觀光先驅、禁止探勘石油以及保護熱帶雨林而廣受讚譽，但並不表示境內所有的觀光飯店和旅館都會如此尊重大自然。為了區分哪些場所是真正的「生態觀光」設施，該國政府啟動永續觀光認證（Certification for Sustainable Tourism）計畫，對國內所有類型的飯店進行鑑定與評分。

走回海灘的途中，那群猴子為我們最後一段叢林步行做了一場表演。吼猴仰天長嘯，捲尾猴擺盪越過步道，在樹枝之間跳躍，直到消失在綠色森林的樹木與藤蔓牆之中。你怎麼可能厭倦這些叢林，尤其是在每天的短程旅行後，有一艘舒適的船停靠在岸邊歡迎你，讓你用溫水淋浴、躺在舒服的床上小睡片刻，以及

享用美味的餐點呢？

那天晚餐時，與我們同桌的有伊莎貝以及麥克和茱蒂——來自我故鄉西雅圖的一對夫婦，我們竟然發現彼此有共同的朋友。星期天的早餐桌上，我們與來自麻州史托（Stow）的藝術家珍道別，她在小船上的客艙離我們不遠。我們登上一輛巴士，準備前往聖胡安（San Juan）搭機返家，沿路行經外國人用來當作第二住宅的一些新別墅；與法國、英國一樣，這種現象在哥斯大黎加也是一大擔憂。

在機場等候的時間，我重新翻閱了所有永續觀光行程的型錄。海獅號讓它們相形失色。永續觀光最大的優點出現在型錄 D：「對環境的益處最大化，將負面衝擊最小化。」海獅號的行動無懈可擊，尤其是在「保護生物多樣性、生態系統以及自然景觀」上。沒有野生動物遭到獵捕、消費或買賣；其中自然學家十分重視不准蒐集貝殼這項規則。伊莎貝公開讚揚一位來自德州的少年萊利，他將貝殼排成一個奇怪的圖形，拍完照後就任它們散落在沙地上，而不是裝進口袋裡。

除了我們的個人旅行，這家公司也支持當地的環保團體，以及達成一項艱鉅的目標——開闢一條「美洲豹之路」（panther path），也就是從墨西哥到巴拿馬的一片長條形保護區域，給予大型美洲豹充足的生存空間。在公司官網上有一個「永續旅遊的承諾」單元，描述它如何經營這些事業，以及以實際行動支持的地方團體。

經過這次體驗，我想我能信任國家地理學會的作為，但是哥斯大黎加其他同樣標榜永續或「綠色」的團體和飯店呢？高檔飯店，像是哥斯大黎加西北部的四季度假村（Four Seasons Resort and Spa）一晚要價高達兩千美元，廣告上宣傳度假村精心安排各式各樣的「生態活動」、鄰近一座乾燥的熱帶森林和兩座「未

受破壞的海灘」，此外還有一座阿諾・帕瑪高爾夫球場（Arnold Palmer Golf Course）、SPA、雙人腳踏船和網球場。這算是生態觀光嗎？還是比較像同一地區位在太平洋岸的瓜納卡斯特萬豪SPA度假飯店（J. W. Marriott Guanacaste Resort and Spa），有典型的SPA、健身房和餐廳，只一昧地宣稱飯店之奢華，並沒有標榜以生態設施作為賣點。

在大多數的調查中，觀光客都表示他們願意多花一點錢，參加尊重環境的假期；各國政府提供飯店補助，要求業者能對環境更友善，這些都促成了「綠色」的龐大商機。不意外的是，世界各地的飯店與觀光景點現在都如法炮製，號稱自己是「綠色觀光」。

企業如今都在談論三重利益──利潤、人與地球，觀光產業尤其如此。在阿布達比的世界綠色觀光大會上，「綠色」的定義引爆了一場辯論。

「有些地方怎麼能打著綠色的旗幟？興建使用較少空調的飯店房間──那不是綠色觀光，頂多是使用較少能源。綠色觀光絕非如此而已，」藍色遠方（Blue Yonder）的創辦人哥平納斯・帕雷伊（Gopinath Parayil）表示，那是一家位在南印度、獲獎無數的生態旅遊公司。「這種作法比較像『漂綠』。」

輪到他上台時，帕雷伊展示他的旅遊集團如何協助復興南印度傳統的喀拉拉（Kerala）藝術與音樂、淨化河流、整修有四百年歷史的住宅，以及發掘當地的歷史──同時還能獲利。

飯店高層主管紛紛相當有自信地宣稱自己的旅館都符合他們依自身狀況來定義的「綠色」。觀光產業充滿了各種混淆視聽的環保管理措施，像是減少更換毛巾的次數可以省水，就被業者拿來大做文章。

許多團體試圖逐步發出綠色觀光、負責任觀光、地理觀光與道德觀光的認證，但要知道是誰在為這些認

證背書並不容易。某些「綠色標章」儼然是公開的謊言；還有一些就是不誠實，因為根本沒有證明或統一標準來分辨真假。遵循高標準的業者擔心如果引進這樣的認證制度，那麼它們將會面臨捏造環保認證業者的削價競爭。

有一群觀光專家與國際組織開始著手解決這個問題，結果發現泰德・透納（Ted Turner）願意全力支持，並且同意為建立一個受人尊敬的認證制度背書，就像餐飲界的米其林（Michelin）星級評鑑制度一樣。

幾乎沒有多少人比這位來自亞特蘭大的耀眼商人更受歡迎。他財力雄厚，輝煌的紀錄包括身為創新企業家、第一家有線電視新聞網ＣＮＮ以及透納經典電影頻道（Turner Classic Movies）創辦人、美國職棒亞特蘭大勇士隊（Atlanta Braves）老闆——這份名單可以列出一長串。他運用財富從事保育與慈善工作。透納在美國購買了兩百萬英畝的土地，其中大部分都受到保育地役權（conservation easement）[1] 的保護；他是美國擁有土地面積最大的單一私人地主。

二〇〇八年十月，在巴塞隆納一場宣布這項認證制度的記者會上，透納成為焦點人物。透納與美國相關單位的官員、環保團體及企業站在一起，表示他以自己的金錢與聲望支持世界第一個生態觀光，亦即永續觀光的黃金標準。

透納將這項新倡議形容成一項理所當然之舉，就像是良好的商業慣例。「永續性就像一句古老的商業諺語：你不會消耗本金，而是靠利息來獲利。可惜的是，到目前為止，旅遊產業和觀光客還沒有一個共同的架構，讓他們知道自己是否實踐了那句格言。」他說。

他接著承諾，新的「全球永續觀光準則」（Global Sustainable Tourism Criteria）將會改變這一點。透納透過自

己掌控的聯合國基金會實踐他的誓言；這個單位有一項與觀光有關的小型計畫。聯合國基金會與雨林聯盟、聯合國環境計畫署與聯合國世界旅遊組織共同擬定準則。

基金會的觀光專家、同時也是該計畫的幕後推手艾莉卡・哈姆斯（Erika Harms）被任命為執行長。當我問她如何開始對觀光產生興趣，她說那是自然而然的結果──因為她來自哥斯大黎加。

「我們成長過程中便學習以不同的觀點看待觀光這回事。生態觀光當時還處在萌芽階段，代表一個地方，而是『前往、參觀，協助保護這些原始之地』。原本它的客群鎖定在背包客，遵守紀律的小型旅館有水電能滿足你的基本需求，不講求奢華享受。家人自行準備三餐，旅館本身不附設餐廳，」她說。

哈姆斯在哥斯大黎加取得法律學位，在商界工作以及擔任環保顧問後，便搬到華盛頓，在哥斯大黎加大使館擔任總領事副館長。接著她加入聯合國基金會。

哈姆斯將火力集中在區分出真真與假的生態觀光設施。一般人如果想要從事負責任的旅遊，根本無法辨認哪些說法才是真的。

「以前的認證計畫遺漏了好多元素：文化、社區、景點與棲息地。導致有飯店即使在興建時破壞了一片紅樹林，最終依然可以獲得『綠色環球』（Green Globe）認證，」在二○○八年接受過我的幾次訪問中，她第一次便這麼說。

二○○九年九月，在巴塞隆納的記者會後不到一年，哈姆斯在華盛頓舉辦一場宴會，慶祝該準則正式上路。「我們與業界共同發展出這項準則。我們一向都與業界合作，那就是我們的合作方式。這花的錢不算太多……重點只在找到解決方案，」她告訴我。

「觀光的概念隨著工業化而徹底改變，」哈姆斯表示，「你已經看不到每個地方之間的差異了。那樣比較容易興建設施，也容易提供標準服務，但是如此一來要如何保留地方特色與文化？現代觀光產業的複雜化程度與永續發展很明顯地背道而馳。」

「除非你與一個地方以及那裡的人形成某種關係，否則就不會有永續觀光的需求，」她繼續說，「我們的認證計畫將協助所有觀光客找到依然真實的地方。」

這番陳述聽起來太過高尚，甚至有點無聊，但其實正好相反。「永續觀光」這個名詞背後代表一個願望，期盼能保留世界上所有有趣、混亂以及奇特的差異。諷刺的是，永續觀光的規定與準則原本就是要避免一個看起來一模一樣的世界。

到了二○一一年，這項認證的標準經過公告、檢視與修正，可說是頗受好評。那也是我用來評估我們哥斯大黎加之旅的標準。

業界瞭解這個認證標章的價值。民眾會上網搜尋它，而且往往會為了它的保證而不介意多付一些錢，這也代表在爭奪認證的混戰中只要搶得先機，就有可能獲得驚人利潤。「我們比較像是辨識與執行標準的警察，」全球永續旅遊會議的珍妮絲・李希敦華德（Janice Lichtenwald）表示。

許多公司紛紛著手要得到正式的認證書。在此之前，私有的綠色環球已經採用了永續觀光標準，期望能夠以「環球永續」標章為飯店進行認證。

「綠色環球與其他公司將能從中獲利，真的！」李希敦華德說，「消費者渴望看到標章──他們期待它出現。」

的遊客知道他們沒有破壞環境，或者他們打高爾夫球的球場在一年前並不是貧窮農民住的地方。

飯店、度假村和旅行業者願意付費請這些公司為他們認證，證明他們是善良的業者，同時也讓前來度假

這種認證制度與永續觀光的慾望源自環保運動。生態觀光運動的領導者並非憤怒激動型的人物，他們
不像拉爾夫·納德（Ralph Nader）2那樣，逼迫政府必須要求汽車產業改善汽車安全配備。觀光產業
的改革者是溫和地提出構想的教授、作家和旅遊業者。他們寫作、領導團體、頒發獎項，也願意受邀幫助
該國家、社區或飯店發展負責任觀光；然而他們最大的困難之一是去解釋觀光產業是典型的雙面刃，除非
進行適當的管理，否則觀光業雖然能拯救一個地方，但也很容易毀了它。

過去二十年間，有幾名觀光行動分子發現在過度活躍的廉價旅遊行程以及網路世界中引發了嚴重的問
題。《國家地理》雜誌作家暨編輯強納森·陶鐵樂（Jonathan Tourtellot）創造了一個新名詞——「地理觀
光」（geotourism）。

陶鐵樂很熟悉海克特·謝巴羅斯－拉斯庫蘭（Héctor Ceballos-Lascuráin）的作品，後者首創「生態觀光」一
詞，描述透過觀光活動來享受與保護相對不受干擾的自然地區。陶鐵樂希望擴大那個概念，以全面保護觀
光景點——它的人民、文化與社會，以及自然景觀。他認為，「地理觀光」恰好符合這些特性，是一個範
圍足以涵蓋整個地球的名稱。他將它更進一步地定義成「維持或強化一個地方的地理特色——它的環境、
文化、美學、遺產，以及居民的福祉」的旅遊。

「如今產業界變得只關心推廣觀光，卻毫不在乎保護管理的責任。我希望回到觀光的初衷——旅行、觀看與欣賞在原地的事物、當地文化，那個地方散發的特別氛圍，」陶鐵樂說，「今天的觀光業一再強調度假村、SPA、高爾夫球場和主題樂園，但它們興建的目的只是為了吸引觀光客，卻破壞了一個地方的核心理念，」陶鐵樂說。

經過長時間的努力，他創立國家地理學會的永續發展景點中心（Center for Sustainable Destinations），接著又在二○○六年撰寫地理觀光憲章（Geotourism Charter），擬出一套「保護管理原則」供觀光景點採用。在最初的幾年，宏都拉斯、挪威、瓜地馬拉、葡萄牙杜羅河谷（Douro Valley）以及加拿大蒙特婁市都要求簽署這項計畫。他也協助規劃一項地理觀光地圖指南（Geotourism Map Guide），參與計畫的地方人士可提出他們認為當地最能吸引觀光客的景點，在彙整後接著繪製一張地圖，作為永續觀光發展的藍圖。

陶鐵樂最受爭議的作法是打破觀光業的禁忌，撰寫文章描述最差與最佳的觀光地點。他將清單發表在《國家地理旅行家》雜誌（National Geographic Traveler）上，令人難以忽略。陶鐵樂與他的同事決定每年挑選一個主題，像是海岸地區專題，接著再請數百名專家投票，選出世界上最佳與最差的海岸、維護得最差或最好的世界遺產，或是最佳或最差的國家公園。

在世人的記憶中，這是第一次有知名景點接受專業的評分，而且結果發表在二○一○年十一／十二月號《國家地理旅行家》雜誌，作為當期的封面故事。美國喬治亞州的海洋群島（Sea Islands）高居世界第一，南卡羅萊納州的美特爾海灘（Myrtle Beach）則敬陪末座。南卡羅萊納州的報紙也刊登評選結果，對他們的沙灘與骯髒擁擠的越南及西班牙海灘並列為世界最糟的海岸地區表示痛心。

備受敬重的喬治華盛頓大學觀光學教授唐・霍金斯（Don Hawkins）告訴我，一開始他認為陶鐵樂逾越了界線。但是見到外界的反應後，他改變了原先的看法。「泰國觀光當局捫心自問：『我們該如何改進？』結果他們真的做到了。這項評選的確發揮了作用。」

國家地理學會總部的禮堂擠滿了來自全球各地的旅遊、飯店業者以及學生。現場的氣氛同時混雜了奧斯卡金像獎與學校頒獎典禮的感覺。對我來說，從這項活動得知的訊息之一，那就是哥斯大黎加擁有負責任觀光超級強權的至高無上地位。第一年的最大獎得主來自哥斯大黎加、尼泊爾和厄瓜多。最後入選者包括不丹、坦尚尼亞、泰國以及拉脫維亞的團體。兩年後，即二○一一年，這回主題是「危險邊緣」觀光，也就是拯救清淨水源與海岸景點面臨環境退化的處境。再一次，三個大獎優勝者當中有一個來自哥斯大黎加。

瑪莎・哈尼（Martha Honey）是另一位早期的行動者，她將哥斯大黎加視為自己畢生投入生態觀光的熱情所在。身為記者的她一九七○年代與家人住在哥斯大黎加，最後寫出《生態觀光與永續發展》（Ecotourism and Sustainable Development: Who Owns Paradise?），探討全球各地的永續觀光政策。身為負責任旅遊中心創辦人與總監之一，哈尼主持與負責任觀光相關的研究，並且定期召集會議。她也成為「慈善觀光」的領導人物，這種觀光形態鼓勵觀光客透過捐款與擔任志工的方式回饋人民與地方。她的構想已經形成主流，鼓勵新的慈善行動，引介志工推動各項計畫，例如仁人家園（Habitat for Humanity）計畫便在全球各地興建提升當地窮人居住品質的住宅。

她說，只要提起觀光產業，她的第一個問題是「誰能獲利？」答案往往都不是當地民眾。

「如今的一大擔憂是跨國企業集團與連鎖飯店合併的情形愈來愈多。網際網路正創造一個更公平的競賽場，來對抗那股龐大勢力。」

哈尼對永續觀光標章及新標準表示歡迎，但也警告「問題在這些計畫目前仍沒有強制性，全得仰賴業者自願加入、配合。」

在大西洋的另一邊，哈洛德‧古溫（Harold Goodwin）也是推動永續觀光的權威人物，但卻擁有不同的個人願景。他偏好直接在產業內部造成影響，促成改變，而不採取產業外圍的行動主義。身為教授的他在英國里茲都會大學（Leeds Metropolitan University）成立了國際負責任觀光中心，而他自然也是國際會議的熟面孔。

他受到瑞士學者約斯特‧克里潘多夫（Jost Krippendorf）的激勵與鼓舞，後者已先一步地檢視一九七〇年代的觀光政治，主張產業需要幫助環境、文化與地方社區。古溫相信，「全球觀光產業」根本不存在。

「沒有所謂的國際觀光市場，」他在寄給我的一封電子郵件中寫道。

古溫指出，永續觀光的基礎必須根植在「每個起源市場」，也就是從每位觀光客的家鄉建立起來。換句話說，關鍵在教育觀光客以及他們安排旅遊行程時會接觸到的企業。為了達到此目的，古溫著重在與產業及政府合作，而不是與非營利團體或行動分子站在同一陣線。「私人部門的成就遠遠超過非政府組織，」他寫道，並且批評社區觀光、生態觀光、碳補償、全球永續觀光標準等計畫都是「表面吸引人」，但執行上的成效未經證實。

古溫表示，他已經透過教學訓練出觀光專業人員，他們分別在世界各地工作，開創出將永續性融入實務

工作的觀光經營手法，嘗試從內部改變觀光產業。他頒發獎項給他心目中的負責任觀光典範，也主持一個名為不負責任觀光（Irresponsible Tourism）的線上論壇，讓網友在上面抱怨害群之馬。

帳

光。支撐帳棚的柱子上覆蓋著樹葉、水果、花朵，以及更多的樹枝，塵土在地上盤旋。這一夜的主題是亞馬遜雨林。這場需持邀請函入場的華麗聚會是第九屆世界旅遊觀光理事會高峰會，二○○九年五月在巴西弗洛里亞諾波利斯（Florianópolis）舉行。

參加晚宴的人群中包括觀光產業的重量級人物，他們與來自亞洲、歐洲及美洲的政治菁英在現場交流。當賓客排隊取餐時，那景象宛如一張刊登在高檔雜誌的上流社會照片：衣著光鮮、多金富有，漂亮的男男女女多到足以引起一陣騷動。這是呼風喚雨的重量級人物一年一度的高峰會，雨林布置背後的主題是負責任的永續觀光與綠色觀光。我在取餐的隊伍中遇見日內瓦世界經濟論壇的蒂亞·齊沙（Thea Chiesa），用餐時也見到明日旅業大獎的評審團主席科斯塔斯·克里斯特（Costas Christ）。這門產業很顯然將自己視為地球的保護者，而非剝削者。

世界旅遊觀光理事會是美國運通執行長詹姆斯·羅賓遜三世（James Robinson III）在一九九一年成立；他與聯合國世界旅遊組織合作，建立觀光衛星帳系統，讓各國政府用以計算觀光業帶來的收入。

在巴西大會舉行的時候，觀光衛星帳系統報告指出觀光產業在二○○九年為世界經濟貢獻了

五兆四千七百四十億美元，超過全世界各國生產毛額的百分之九，也是世界上最大的雇主，總計提供兩億三千五百萬個就業機會（學者與經濟學家對業界的某些說法提出質疑，不過他們大多同意觀光產業是目前世界上最大的服務部門以及最大的雇主）。

有部分與會者是來自中國與南非的政府觀光部會首長，還有聯合國世界旅遊組織祕書長，以及來自美國運通、卡爾森飯店、雅高酒店、IBM、Orbitz線上旅行社、萬豪酒店、Gap探險公司、仲量聯行、雅趣旅遊、卓美亞酒店集團以及銀海遊輪的高層主管。

在大會上，產業領袖的發言儼然像是他們要領導觀光產業迎向改革。綠色是主題，會議地點選擇在巴西大西洋岸的豪華度假村柯斯塔多聖地霍（Costão do Santinho），這裡的整體建築設計走巴西雨林風格來呼應在地特色。世界旅遊觀光理事會宣布最佳永續觀光的明日旅業獎，將首度整合到年度大會裡評選和頒發。

我能夠參加這次會議，還得感謝萬豪酒店全球傳播暨公共事務執行副總裁凱薩琳·馬修斯（Kathleen Matthews）。在多年前，我們都是華盛頓的年輕記者——她是ABC電視網華盛頓地方台的特派員，我則是《華盛頓郵報》報導地方政治的記者。如今她成為觀光業界內部永續觀光的提倡者。當我第一次訪問她有關萬豪酒店與觀光時，她說自己的腳步跟不上那些曾與她會面的團體，無法一一滿足觀光改革者的所有要求。

在世界旅遊觀光理事會上，萬豪酒店是最大獎：全球觀光事業獎（Global Tourism Business Award）的三名決選者之一。該公司入選是因為贊助一百四十多萬英畝的巴西受保護原始雨林，以抵銷該公司每天營業排放的總碳量——這是它逐漸發展中的永續觀光計畫的一部分，希望調整該公司旗下三千家萬豪酒店的經營模

式，以改善環境退化的情形。

頒獎典禮令人目眩神迷。主持《世界簡明旅遊指南》（Rough Guide to the World）節目的英國ＢＢＣ電視主持人拉詹‧達塔爾（Rajan Datar）在舞台上來回走動，彷彿那是一場豪華的綜藝節目。他介紹每位入圍者，播放記錄他們相關成就的影片。在宣布得獎者後，掌聲響起，眾人展露笑容，聚光燈在走道上交錯閃耀。萬豪酒店勇奪大獎，領獎人是萬豪國際總裁艾德‧富勒。在發表得獎感言以及隨後接受記者訪問時，這位萬豪酒店高層的感言聽起來比改革者更像改革者。「我們非常驕傲能獲得永續觀光獎。事實上，我們是在保護管理這一百四十萬畝的雨林，」他說，「永續性顯然是觀光產業的長期策略。它是好事，對業界的每個人來說都是好事。永續性的重點是讓每個人都參與其中。歐洲向來是業界的領導者，未來我們必須做得更多。」

頒發各個獎項之間也穿插了討論觀光現況的小組會議。經濟蕭條及後續對觀光業的深遠負面影響是目前各高層主管最擔憂的問題。

「九一一事件後，政治領袖再度要求大家放心去旅遊。如今在這次經濟蕭條中，我們卻見到相反的局面，」飯店及相關服務公司卡爾森的董事長兼執行長修伯特‧喬利（Hubert Joly）表示。他描述美國旅遊產業領袖為何必須在三月要求與歐巴馬總統見面，巧妙地懇請總統更正面地看待商務旅行，並且強調旅遊與觀光產業對經濟的貢獻有多大，尤其是在全球經濟衰退期間。不過，喬利說：「沒有一個政府在經濟復甦的對話中納入旅遊與觀光產業的議題。」

ＴＡＰ葡萄牙航空的執行長費南多‧品圖（Fernando Pinto）也同意喬利的看法。「我們可是搖錢樹啊，」

他表示，並且進一步地說明基本主題，也就是觀光業沒有得到外界應有的尊重。過去有一種侮辱的看法，認為觀光旅遊只是輕佻的活動，旅遊業的主管也不是正經的商人，而如今政治領袖的冷淡態度便是往昔這種觀念的變異版本。解決這種窘境的答案好像一段耳熟的副歌歌詞：「我們必須像個產業──就是不能像『觀光旅遊』，但是我們的表現必須像個產業。」美國運通全球旅遊服務總裁查爾斯・裴楚塞里（Charles Perruccelli）說。

生態環境是會中談論次數第二多的議題。與其他的環保頒獎典禮不同，現場對觀光產業究竟要為問題負起多少責任，或是他們在扭轉環境退化一事上付出多少努力，並沒有整體的共識。與會者真正同意的是，觀光產業有賴於健全的地球生態。

「如果沒有猴子、沒有鳥、沒有雨林，我們的觀光客還能去哪裡？」航空與旅遊公司自然之門的執行長亞歷克斯・哈賈維（Alex Khajavi）在高峰會上領取創新永續觀光獎時表示。這不只是表達三重利益的概念而已，這句話承認地球生態可能遠比利潤來得更重要。

當如今已有一百多位會員的世界旅遊觀光理事會挑選巴西作為高峰會舉辦地點時，也等於做出了一項重大的政治決定。那是首度有南美洲國家獲選舉辦這項具有崇高聲望的國際會議。但是，巴西不只是南美洲國家。作為金磚四國、四大開發中國家之一，其財富牽動了世界各地的權力與影響力核心。而且由於這場會議強調的是永續觀光與生態環境，巴西與在它境內、岌岌可危的亞馬遜盆地正是理想的選擇。

時任巴西總統的盧拉（Luiz Inacio Lula da Silva）對此榮耀十分感激，並以一場激勵人心的演說為大會揭開序幕。盧拉總統解釋，那場觀光高峰會將為巴西申

辦二○一六年奧運的機會更添勝算。「這是接下來八年我們想要慶祝的一連串活動當中的第一炮，」他告

訴聽眾，「這場盛事破天荒第一次在南美洲舉辦。五年之後，我們將舉辦世界盃足球賽，如果老天幫忙，

二○一六年我們更將主辦奧運。」

國家領袖參加世界旅遊觀光理事會高峰會已屬罕見，更別說是發表開幕演說。三年之前，高峰會在美國

華府舉行時，世界旅遊觀光理事會很高興時任美國國務卿萊斯（Condoleezza Rice）到場發表演說。不過，盧

拉總統明白自己的動機。他將世界旅遊觀光理事會的高峰會提升到奧運等級，無疑是在奉承這些深具影響

力的企業高層主管。「我這麼說是想讓在座各位瞭解，我們發展觀光業不是因為它很漂亮或它能幫助勝

選。我們嘗試協助觀光產業，是因為我們明白它對文化、經濟以及社會發展來說，都是一門能做出獨特非

凡貢獻的產業。」

觀光產業是這些國際體壇盛事的重要夥伴。在申辦奧運的高賭注遊說活動中，這位曾經是勞工組織代表

的總統便謀求觀光產業菁英的協助，請他們回到各國的首都，將巴西值得主辦二○一六年夏季奧運的說法

傳播出去。體育競賽是觀光活動不可或缺的一環。少有產業像觀光業一樣，緊盯著國際體壇賽事的籌辦過

程。那是盧拉總統推動巴西成為世界新興強權的一種堅定手段，而他也成功了。這些企業高層親眼見識到

巴西有能力為他們籌辦一場精彩的觀光高峰會。

「給各位一個熱情的擁抱，謝謝！」盧拉總統說。

在高峰會的閉幕式上，世界旅遊觀光理事會理事長暨高峰會主持人尚—克勞德・鮑加特納（Jean-Claude

Baumgartner）說，他對今年的成果十分滿意。他已經想好了議題：產業的趨勢與危機，包括對傳染疾病的

恐懼，並且特別強調永續觀光。身為前法國航空資深主管的鮑加特納特別強調，他認為觀光產業一直都是生態環境的忠實擁護者。

「現在首要的是我們得擺脫這場經濟危機，以及保護我們脆弱的地球，」他說。鮑加特納在高峰會與萬豪國際總裁艾德·富勒悄悄離開，橫越巴西，前往一千八百英里外、萬豪贊助的私人保護區。再次感謝凱薩琳·馬修斯的幫忙，我也與他們同行。那片森林位在這個廣大國家的中央。我們往東北飛行了四小時，來到瑪瑙斯（Manaus）。這座二十世紀初著名的橡膠城市被英國從手中偷走橡膠苗木、拿到馬來西亞種植後，便失去了它的財富。如今那些古老年代的遺產僅存在著名的舊城區市中心，尤其是有百年歷史的歌劇院。今天，瑪瑙斯在觀光地圖上是前往巴西亞馬遜的主要出發點。

隔天早上，我們登上小型私人飛機，飛過白得不可思議的厚重雲層，前往雨林保護區。即使我們身在赤道以南，空氣卻潮濕而純淨。隨著我們距離瑪瑙斯愈來愈遠，森林的林冠也變得更加青翠而濃密。在一座小型機場降落後，我呼吸到乾淨清新的熱帶空氣，感覺甜美而輕柔。

這趟行程的最後一段，我們登上快艇。太陽已冉冉升起，觸目所及之處盡是藍天。我不再計算紅樹林灣裡有多少深淺不一的綠色植被，或是有多少串一路深入濃密熱帶森林的藤蔓。我們沒有見到任何生人，四周也沒有人類的蹤跡。

這條河是亞馬遜河的支流，看起來與密西西比河一樣寬廣。鳥鳴與船側轟隆的馬達聲互相較勁。接著我們看見朱馬永續發展保護區（Juma Sustainable Development Preserve）的聚落，快艇便來個急轉彎，停泊在河畔。

「小心腳步，抓緊欄杆，」亞馬遜納斯永續基金會（Amazonas Sustainable Foundation）董事長維吉里歐·維

亞納（Virgilio Viana）說，他也是這一天負責接待我們的人。爬上陡峭的梯子到河岸上時，我們還是不小心滑倒了。首度進入那個幾乎隨時都處在濕滑狀態的潮濕地帶，嗆辣的叢林氣味混合了煙霧、荒野以及令人倒胃口的腐朽甜味。我們走過位在一片叢林空地上的小聚落，通過鋪上熱帶紅土的大街，一路上行經簡單的新房屋、一座教堂、小學、診所，還有一處遊樂場。

我們抵達計畫的執行總部，維亞納博士在那裡為我們做簡報。他是一位嚴肅的演化生物學家，外表與舉止看起來頗像大導演柯波拉（Francis Ford Coppola）。維亞納博士在亞馬遜納斯州政府以及民間產業（主要是巴西的布拉德斯科銀行、連鎖服飾雅曼美以及現在的萬豪集團）的財務支援下，緊急拼湊出這項龐大的計畫。他說他之所以向民間企業尋求贊助經費，是因為他需要大量現金，而且沒有時間只仰賴基金會募資（他確實收到西班牙一個基金會的資助）。這片雨林消失的速度實在太快。

「直到二〇〇三年，州政府還分發鏈鋸，鼓勵當地民眾清理土地，當起農夫。」他說，「目前還沒有太多時間改變以上情況。」

一開始的計畫成果相當出色：森林砍伐率減少了百分之七十。計畫成功的一大原因是有效的執行方法。他們支付原住民薪水，請他們扮演傳統的「森林守護者」角色；他們提煉棕櫚油、採收巴西栗子，並且趕走任何企圖砍樹的人。

「這裡有六十六個原住民族群，只有兩個具有危險性，還有許多不同的現實立場，」維亞納博士說，「從道德上來說，他們的環保服務應該獲得報酬。這就是我們的作法——教育和收入，而不是監管。」

享用過當地入口即化的烤河魚午餐後，我們走了短短一段路程，與幾名當地的林務人員進入雨林；就算

用「稠密」都無以形容每一平方公分充滿生命的那種豐富感。粗大的樹木直上天際，根本看不見樹梢。蕨類與藤蔓雜亂地交錯在灌叢與樹木之間。我們將褲管紮進襪子裡，以免受到小生物干擾。

我們停在一棵特別高大的樹木前面，男士們撿起從樹枝上掉落、如保齡球般大小的堅果。一名林務人員用令人退步三舍的刀子切開堅果殼，十幾顆的巴西栗子便散落掉了出來。他撿起一顆，削去厚皮後拿給我吃。它吃起來軟甜甜，好像帶有果香味的椰子肉，一點也不像我們在聖誕節撬開來吃的巴西栗子。接著另一團也抵達了。這次他們是來自莫三比克的訪客，同樣說著殖民語言葡萄牙語的林務人員，亦共同肩負拯救熱帶森林的使命。他們不停地抄著筆記。

一個小時過後，我們回到聚落，成年人正在製作工藝品，孩童則在公共休息室唸書。我們必須趕在日落前離開。富勒說，比爾・梅里葉特（Bill Marriott）受到這個遠大的願景以及維亞納博士的現代商業手法深深吸引，經由獨立會計師周密的審核後，萬豪集團打從這項計畫的開端，便一口氣挹注了兩百萬美元。它永遠不會變成觀光度假村，也不會為該公司帶來任何收入。

「這座私人保護區可行。它做到了當初宣稱的目標，抵銷了我們部分的碳足跡，」富勒先生表示。這個根據事實的評價反映了觀光產業菁英階層的共識，也就是觀光業必須改善它的環保紀錄。

我們小心走下總是濕漉漉的階梯，回到快艇上。離開之際，一群長尾鸚鵡從樹上飛起，牠們的鳴聲劃破寂靜，餘音繚繞不絕。在那片晴朗的黃昏天空，太陽轉成橘紅，接著消失在地平弧線的後方。

巴西果然申辦成功，取得二〇一六年夏季奧運的主辦權。奧運也將首度在南美洲舉行，地點是在里約熱內盧。巴西對遊客以及觀光產業的投入無須懷疑。盧拉總統在宣布這項消息時，感動地說：「今天是我人生最激動的一天，也是我人生最興奮的一天。」

朱馬保護區獲得了聯合國減少開發中國家因森林除伐與退化而產生之碳排放計畫的正式認可，認為它能減少森林砍伐及退化所致的溫室氣體排放量。萬豪集團已經在保護區內協助興建了七所社區學校，也透過巴西萬豪酒店的捐款資助更多計畫。

觀光產業持續頒發各種獎項：最佳飯店廣告、網站、套裝行程、旅遊國家、主題樂園廣告、度假村宣傳手冊，現在還有環境及文化保護的獎項。萬豪酒店更贏得觀光業的奧斯卡──世界旅遊觀光理事會明日旅業獎。《康泰納仕旅行家》雜誌則頒發世界拯救者獎（World Savers Awards），鼓勵承擔教育、健康、貧窮、保護、野生動物等社會責任者，最大獎則是獻給作出「全面」貢獻者。

撇開獎項不談，觀光產業未來必須有百分之二十五的業者遵照那些標準，才算接近實現「綠色假期」的目標。

1 經過地主與政府的協議，在不改變私人土地所有權的情況下，限制其開發及使用，以兼顧私有財產的使用與自然保育目標。

2 納德是美國的政治行動主義者，率先撰寫文章與書籍抨擊汽車工業罔顧消費者安全，進而促使政府通過更嚴格的相關法令。

來自斯里蘭卡的明信片：
戰爭、革命、觀光

當我在二○○九年內戰結束後六個月到訪時，斯里蘭卡是一座包覆在有刺鐵絲網內的島嶼天堂。那場戰爭持續了二十五年，讓一度前景看好的觀光業完全停擺。如今擺在眼前的問題是，這個國家需要花上多少時間才能恢復觀光業，或者讓投資者湧入，以跳樓大拍賣的價格購買精華地區房地產？發展觀光業又能協助分裂的族群從數十年的失落與驚恐中復原嗎？民眾依然在尋找他們失蹤的家人；這個國家正在等待一張完整、大概也是永遠不存在的帳單，告訴他們那場戰爭究竟耗費了多少人命與物質成本。在這種氛圍中，他們對未來顯然信心不足。

離開機場後的三十分鐘車程，我們的座車必須通過三個荷槍實彈的安全崗哨檢查。在熱帶水泥建築構成

的天際線以及擠滿計程車摩托車與自行車的街道上方，高掛著總統馬欣達·拉賈帕克薩（Mahinda Rajapaksa）的巨型看板，他露出電影明星般的微笑，寬鬆的白襯衫上面掛著一條招牌紅圍巾。當我們抵達我下榻的飯店——五星級的肉桂樹大飯店（Cinnamon Grand）時，看到有刺鐵絲網阻隔通往面向大海的濱海步道入口，我並不意外。

直到登記入住的那一刻，我才體會到那場長年內戰導致的初步後果。我的至尊套房真是便宜。肉桂樹大飯店是這座城市裡的頂級飯店，擁有美麗的花園和一座游泳池，位在市區的精華地段。然而它住宿一晚卻僅僅要價一百五十一美元，含早餐；這個金額還不到前一個星期我在相形失色許多的孟加拉達卡（Dhaka, Bangladesh）住宿價格的一半。呈洞穴狀的大廳擠滿了當地人——隨著戰爭結束，每個人都在舉辦晚宴或舞會，我們觀光客算是少數族群。

在那裡的第一個星期，我白天的工作是代表美國大使館在新聞工作坊擔任老師，最後再發表一場公開演說。我的題目是「戰後觀光」。觀眾席裡有兩個人後來成為我的觀光導師：希蘭·庫雷（Hiran Cooray）與傑佛瑞·多布斯（Geoffrey Dobbs）。庫雷是斯里蘭卡最重要的旅行社捷翼（Jetwing）的董事長，也是島上商業貴族的一員。他的家族是斯里蘭卡少數天主教族群的後裔，最早因為葡萄牙殖民者的影響而改變信仰。多布斯來自一個過去出了幾名殖民者的英國家庭，他擁有創業家漫不經心的氣質，幾乎是在意外中建立起一個由許多高檔精品飯店組成的王國，而且不僅在亞洲，更是世界聞名。（他也是我在《華盛頓郵報》一個老友兼同事的親兄弟）。

庫雷與多布斯都對我在演說中提到瓜地馬拉進行的一項實驗感到興趣，那裡的政府與觀光專家利用新興

觀光業，協助一度彼此交戰的族群共同合作。結果好壞參半，但是我建議可以將那個構想移植到斯里蘭卡。庫雷與多布斯都曾經貢獻其時間、金錢和領導能力，協助島嶼南部從二〇〇四年的南亞大海嘯中逐步復原，他們也從那次經驗得知，斯里蘭卡的族群有能力從頭開始重建觀光業。庫雷認為斯里蘭卡或許能複製瓜地馬拉的經驗，邀請昔日交戰的同胞為當地觀光打造新的風貌。

對於觀光能讓坦米爾人（Tamil）和錫蘭人（Sinhalese）攜手合作，多布斯半信半疑。那場戰爭打得太久，創傷實在太深，他說：「我們這裡需要一位沙皇。」

斯里蘭卡內戰讓身為印度教徒的少數民族坦米爾人與信奉佛教的錫蘭人相互對立。在飽受政府的恫嚇與鎮壓後，坦米爾人在一九八三年發動戰爭，爭取在島嶼東北角建立獨立的家園。戰爭一直拖延到二〇〇九年，戰事也變得愈來愈殘暴。解放組織坦米爾之虎（Tamil Tigers）會採用自殺炸彈攻擊；斯里蘭卡政府則經常忽視人權，凌虐與殺害他們覺得可疑的民眾。就連戰爭的結局也是一場慘無人道的恐怖殺人夢魘，聯合國因而要求進行戰爭罪行的調查。

我在稍早的五年前見過那場戰爭，當時首都的班達拉奈克機場（Bandaranaike airport）覆蓋著骯髒厚重的塑膠布，以遮掩先前叛軍再次攻擊造成的損害。那時只有三家國際航空公司願意飛過去──其中一家還是斯里蘭卡航空。我推測斯里蘭卡的觀光業在內戰期間幾近停擺，一如柬埔寨的狀況。

不過在人心惶惶的那些年，大膽的觀光客依舊死忠，前來享受陽光假期，但是都停留在安全的南部海岸。戰爭之初，每年仍有五十萬名觀光客造訪斯里蘭卡。到戰爭結束時，這個數字依舊沒有改變：二〇〇八年有五十萬名觀光客前往斯里蘭卡。

接著和平降臨，這座島嶼成為人人爭搶的目標。三十一歲的澳洲人莉比‧歐文—艾德蒙（Libby Owen-Edmunds）在可倫坡（Colombo）擔任觀光顧問，她與我約在肉桂樹大飯店喝咖啡。她告訴我，她的電話鈴聲在二〇〇九年六月開始響起，距離政府宣布勝利僅幾個星期。私人直升機載著準備灑錢的投資人飛到原本是叛軍基地的白色沙灘上方，在那個地區繞圈巡視，評估哪個地段適合興建最好的新度假村。土地爭奪戰正式開打，政府高層貪污與見不得人的房地產交易的謠言滿天飛。

「操作避險基金的商人已經搭乘直升機四處飛，一百英畝出價一千萬美元……我一個星期至少會接到觀光業鉅子的一通電話或電子郵件，他們都在尋找可投資的土地。地價更是每日一漲，」她說，「這對斯里蘭卡東部及北部地區未來的利弊影響甚巨，讓我緊張萬分。基礎建設付之闕如，如果一不小心，我們便會重蹈覆轍。」

政府已經發布古契查維里（Kuchchaveli）的「觀光發展土地出售許可證」，那個地區曾被東北部的叛軍占領二十多年。政府出售一個新「觀光地帶」的沿岸地產，其中包括島上某些最美麗且未遭破壞，戰時禁止進入的海灘。

那是一個進展極快的循環：戰爭、革命、和平、觀光，而且時間經常重疊。觀光客遇上兩軍交火的畫面不再罕見。從埃及到菲律賓，都曾發生觀光客在暴動期間遭槍擊及死亡的事件，有時候他們甚至就是目標。在峇里島，恐怖分子在二〇〇五年刻意轟炸一處觀光客聚集地，造成兩百零二人死亡；在泰國，二〇〇八年反政府示威者占領曼谷機場，在旅遊旺季阻斷觀光活動，意圖顛覆當局。

如今各國政府瞭解，在動亂期間以及事後，觀光業都是必須考量的一部分。在斯里蘭卡，政府十分鼓勵

能夠振興觀光業與創造新財富的交易。

捷翼董事長庫雷邀請我到他位在可倫坡高級區域花園湖區的住家。那棟住宅離大海不遠，屋內擺滿各式斯里蘭卡藝術品與工藝品，周圍是一座原生植物花園。我們和他太太姐希以及年幼的兒子共進晚餐，享用精緻的斯里蘭卡家常菜。用餐時庫雷告訴我：「你無法體會戰爭在五月結束時，我們那種寬心的感覺。如果沒有勝利，我們就完蛋了。」

他說，當時沒有人知道戰爭何時會結束，他們的國家是否能存續下去，他們的家庭是否能熬過去。斯里蘭卡的觀光業曾經是該國最主要的收入來源，雇用了該國最多的勞動人口，後來則下滑到第三位，落後於餐飲業，以及在海外工作的斯里蘭卡外勞寄回家鄉的匯款。「對金錢的渴望⋯⋯依然不減。觀光業受創了三十年。有些人一直在谷底求生存。」

庫雷是少見的樂觀主義者。「觀光應該是我們戰後復甦的火車頭產業。它在我們的血液裡，也會幫助島上的每個人。」

在他的心目中，斯里蘭卡目前正擁有重新規劃觀光業的難得良機。因為那場戰爭，斯里蘭卡得以避開在先前幾十年全球觀光熱潮中最惡劣的那些面向。沿岸景觀沒有受到水泥飯店高樓破壞，紅樹林海岸與雨林大致完好，紀念品商店裡擺滿了地方手工藝品，而非中國製造的山寨產品。由於跳過了那個年代，斯里蘭卡有機會能直接邁入更好的未來。「只要做得對，觀光或許有助於拯救我們的環境、我們的荒野空間，以及我們的海岸。」

關鍵字眼是「做得對。」

斯里蘭卡觀光局主席伯納德‧古奈帝拉克（Bernard Goonetilleke）邀請我到他位在可倫坡濱海步道旁的儉樸辦公室。他的任務是鼓勵各項計畫以及提升樂觀的態度。身為斯里蘭卡駐外辦事處的前大使，古奈帝拉克才到任新職不久；這個職務要求他重新塑造斯里蘭卡的形象，並且加強基礎建設，訓練斯里蘭卡的觀光人才，同時說服政府管控觀光業的成長，希望增進這座島嶼的美感，而不是讓它變成泰國海灘的複製版。

他有一條簡單的經驗法則：「飯店不應該比椰子樹高，海灘要維持公有財產的地位。」

古奈帝拉克知道跨國企業正設法遊說，企圖買下幾個月前都還是戰場的海灘地產；他擔心斯里蘭卡低落的人權形象會妨礙觀光客再度光臨。尤其，歐洲一直堅持斯里蘭卡政府必須對人權及民主展現更大的尊重。

那就彷彿糾纏著這座島嶼的鬼魂——這也是島上備受尊敬的作家麥可‧翁達傑（Michael Ondaatje）的小說《菩薩凝視的島嶼》（Anil's Ghost）的主題；翁達傑也是《英倫情人》（The English Patient）的作者，目前住在加拿大。人權報告令人心寒的字裡行間，指認出那些鬼魂正是悲慘凌虐與謀殺的受害者。

結果，大多數觀光客在度假前並不會翻閱一個國家的人權紀錄。外子比爾加入我，展開為期一週的行程，在這個以淚滴形狀聞名的島嶼南半部各地旅行。我們遇見許多觀光客都是來自世界上令人意想不到的地區，他們沒有一個人在意當地的人權狀況。

我們租了一輛汽車並雇用一名司機。在這片道路沒有鋪上路面、滿是車轍痕跡、交通標誌混亂的土地上，它是唯一務實的選擇。接著我們向東南方走，沿著海岸道路行駛，前往最初由葡萄牙人建立、設有城牆的城市迦勒（Galle）。

車子開在兩邊著棕櫚樹的海岸道路上，一路上我們為看不見的事物讚嘆不已：沒有連鎖商店、沒有國際設計師精品店、沒有速食店，也沒有自動提款機。婦女仍然穿著色彩柔和的傳統沙麗，在小型菜販和路邊的攤位購物。內戰大多在東北部進行，島上的這個區域因而逃過一劫。車子繼續開下去，我們看見奇特的野生動物，從紫臉葉猴到孔雀、蝴蝶、色彩鮮豔的長尾鸚鵡，還有從遠處看到的革龜。我們行經壯觀綿延的海灘以及茂密的熱帶森林。車流量不大。卡車與老舊巴士霸占了中央車道，靠著磨損殆盡的輪胎搖搖晃晃地行駛。三輪計程摩托車嘟嘟車（tuk-tuk）則騎在外側車道。我們的車子是路上少數的私家汽車。

抵達迦勒時，我們覺得自己彷彿搭乘時光機，回到了一九七五年。我們的第一站是荷蘭大宅（Dutch House），多布斯將過去的殖民時期宅邸改建成全島第一家精品飯店，他在這座十八世紀的世外桃源等著我們。

這家飯店得過《康泰納仕旅行家》與《東方時髦飯店》（Hip Hotels Orient）等雜誌的最高評價以及獎項，多布斯營造出一種與大眾觀光市場截然不同、在島上幾近絕跡的氣氛。他的經營訣竅是吸引頂級觀光客，同時嘗試與當地經濟結合，在當地採購且雇用當地人。這種儉樸的作法保留了飯店的獨特之美，也為他節省經費，避免直接受到戰爭情勢的衝擊。從內戰到大海嘯，多布斯說他沒有因此損失金錢。他的高檔旅客主要是英國與其他歐洲人，在與外界隔絕的迦勒避開紛亂的戰爭。結束內戰後，和平更擴大了他的客層。

我們在當地的時候，有一支南韓的拍攝小組正在採訪他。記者問多布斯：「韓國人不瞭解斯里蘭卡──它的魅力究竟何在？」

這座島嶼的迷人之處該從哪裡開始說起呢？英國科幻小說家與未來主義者亞瑟・克拉克（Arthur C.

Clarke）搬到斯里蘭卡，不但因為它具有無與倫比的美景，而且也是「一個小宇宙；這座島嶼包含的文化、景色與氣候之多樣，不亞於某些面積大上十幾倍的國家。」

和平降臨之後，島上所有的保護區都開放讓民眾在熱帶魚群間進行水肺潛水，或是在斯里蘭卡四座大型國家公園之一觀賞野生的大象、豹、懶熊、葉猴，以及數不清的鳥類。這裡的文化遺產同樣驚人，擁有七處世界遺產和無數的寺廟。它的文學、舞蹈和藝術起源自豐富的南亞文化──料理亦是如此。但是它不如印度給世人那般勢不可擋的印象。迦勒經常被拿來與摩洛哥的馬拉喀什（Marrakesh）相提並論，兩者都是築有城牆的壯麗城市，皆有外國團隊進行悉心修復，卻受到當地人怨恨以對。

可是多布斯說，讓他下定決心永久定居在迦勒，出售在香港原本住處的主因不是出自這裡的美，反而是二○○四年的大海嘯將它摧毀殆盡的經歷。當大海嘯的滔天巨浪來襲時，他正與母親、兄弟麥可及其家人在迦勒慶祝聖誕節；日後，麥可在《華盛頓郵報》上描述自己的瀕死經驗，說他在海洋中游泳時，圍繞在身邊的海浪高達十五英尺，「宛如置身《聖經》中的場景。」多布斯全家人奇蹟似地生還。在浩劫過後，多布斯便全心投入幫助島嶼復原的工作。

為了協助當地恢復觀光業，多布斯展開「收養斯里蘭卡」（Adopt Sri Lanka）公益活動，前後修復了一百二十五棟賓館，也就是供斯里蘭卡旅人住宿的傳統旅社。為了推動災後的國際觀光，尤其是吸引高檔觀光客，他創辦迦勒文學節（Galle Literary Festival），吸引潔玫‧葛瑞爾（Germaine Greer）、亞歷山大‧梅可‧史密斯（Alexander McCall Smith）與賽門‧溫徹斯特（Simon Winchester）等作家前來朗讀，與當地人及觀光客進行交流。不久之後，他又創辦迦勒電影節，接著打算再辦一個迦勒美食節。

描述多布斯如何整修荷蘭大宅或太陽大宅（Sun House）時，聽起來實在很像觀光宣傳手冊的內容。太陽大宅是多布斯名下的另一家精品飯店，位在荷蘭大宅對面。這兩棟房屋活脫脫都像是莫詮與艾佛利（Merchant and Ivory）1 的電影中會出現的建築。他忠實維持荷蘭大宅的殖民時期國格，保留在熱帶時刻最炎熱的時刻能夠帶來微風、過濾陽光的陽台；內部的草坪與花園也是一隻狐獴的家，牠會在早餐時刻陪伴我們，後方的斜坡上則隱藏著一座游泳池。我們能理解為什麼有那麼多對英國新人選擇這座豪宅作為婚禮舉行的地點，即使在內戰期間也不例外。傍晚時分，我們聚在大廳裡喝酒，四周擺著擦得光亮的古董搭配舒服的沙發，與倫敦或紐約那些裝飾過度的飯店形成強烈對比。

在我們停留期間，比爾和我遇見造訪迦勒的其他美國人及歐洲人，不過只有我們住在他那棟擁有四間套房的飯店裡，除了在選舉之夜有一位家住市中心的多布斯老友來到荷蘭大宅，以防戰後第一次投票期間可能發生暴動──這令人想起戰爭造成的傷亡。

前往比迦勒更崎嶇偏僻的區域可不容易。多布斯祝我們順利：「路況很糟糕──你們會一路左搖右晃。」

我們的下一站是聚集在島嶼中央的山丘。我們首先回到海岸道路，接著停在一尊由日本建造、三層樓高的非凡佛像前；這是為了紀念在大海嘯中失去性命的斯里蘭卡人。再往前走，我們看到那些小巧的賓館──燦爛陽光賓館以及馬利賓館。在一家叫作羅帝的披薩店，我與四十四歲的老闆普拉瑪（H. H. Pluma）交談。她感嘆道，前來自助旅行的外國遊客人數在戰爭爆發時開始減少，大海嘯之後更是徹底消失。「我不得不出國到杜拜工作才能餬口，」她說。

公路沿線張貼的海報慶祝政府勝利，海報上斯里蘭卡政府軍的士兵擺出藍波電影的陽剛姿態。自製的標示牌告知有土地出售，其中幾塊牌子指出未來將出現新的觀光賭場。當我們開下主道路，爬上山丘，才明白多布斯的忠告。我們在路上的坑洞和深溝之間迂迴穿梭，通常應該只消幾小時的車程，如今卻得花上一整天時間。不過沿途景色令人屏息。溫和的水牛在稻田裡緩慢移動。再往高處走，我們身邊圍繞著階梯狀的茶園。經過一連串的髮夾彎後，我們看見籠罩在霧裡的山丘，抵達昔日的皇都坎迪（Kandy），那也是英國殖民時期廣受喜愛的山區車站。

坎迪位在一座湖泊中央，周圍環繞著中世紀斯里蘭卡與英國殖民時期最精華的景象：植物園、皇宮、神聖的佛牙寺，以及結婚蛋糕造型的飯店。在那裡能強烈感受到失落王國往昔的宏偉。我們離開這座城市，繼續往上攀爬，前往位在坎迪上方叢林裡的胡納斯瀑布（Hunas Falls）。我們投宿在一家捷翼飯店，當時那裡的住房率只有三分之一。隔天早晨我們把咖啡端到陽台上喝，同時欣賞一群長尾葉猴在樹上擺盪、翻筋斗，接著我們試圖計算飛過天空的雀鳥、麻雀、燕子以及烏鴉有多少。早餐時間，我們在餐廳碰見不一樣的觀光客，他們不顧戰爭，依然造訪斯里蘭卡。他們來自波斯灣地區。我是餐廳裡唯一沒有穿阿拉伯黑袍或包頭巾的女性。這些包括夫婦與家庭的觀光客告訴我們，他們來到坎迪蒼鬱的深山上是為了逃離家鄉的炎熱沙漠。波斯灣的航空公司是少數在戰時繼續飛往可倫坡的航線，而且斯里蘭卡為數不多的穆斯林族群也歡迎觀光客來到他們的清真寺。

當天早上稍晚，我們又遇見他們，當時比爾正在附近一處幾近垂直的山坡上的六洞高爾夫球場揮桿。我穿著涼鞋跟在他後頭，後來不得不刮掉腳踝上的水蛭。在胡納斯瀑布周圍的山上走了幾天後，我們結帳買

單。又是一次十分划算的享受：我們住宿兩晚加上早餐與晚餐，總共一百六十九點九三美元。

開車下山回到平原比較容易，我們不到黃昏就抵達海岸。在斯里蘭卡的最後一天，我們來到尼甘布（Negombo），它是位在可倫坡北邊的度假區，靠近國際機場。這裡得到的體驗純粹是大眾觀光，就像一九八〇年代的泰國。戰時購買斯里蘭卡套裝假期的歐洲人最後一站都會來到這裡。當地的海灘景色稱不上全島首選，但是很安全。巴士白天載觀光客進入可倫坡，晚上再載他們回來。海灘上與晚餐菜單上的第一語言是德文。我們住在另一家捷翼飯店，經理說德國人是尼甘布最忠實的訪客。低價的海灘假期是一大主因。

隔天在前往機場的途中，我們分別看到一座佛教聖殿和一間基督教聖殿，耶穌在肖像上的姿勢看起來竟然像是一尊佛像。回到機場的這個方向，我們只需要在一個軍事安全崗哨出示文件。斯里蘭卡給我的印象是一座凍結在時光中的島嶼。基礎建設非常落後，但是未來充滿無限的可能性。我想起分隔南北韓的奇特非軍事區。；六十年來，它將人們阻隔開來，包括開發商與觀光客，如今卻成為世界上較原始的野生動物保護區之一，儘管布滿地雷，卻是鳥類、熊，以及瀕絕植物的庇護所。韓國保育人士面臨了一個糟糕的處境，擔心和平可能帶來的後果。

如同庫雷所言：「這是一次絕佳的機會——我們不是朝著正確方向發展觀光業，讓錫蘭人、坦米爾人與少數民族等所有斯里蘭卡族群向上提升，就是搞砸這一切，破壞景觀、海灘，以及族群。」

一年之後，庫雷寄了一封電子郵件給我，表示斯里蘭卡政府依然關心永續發展，這點令他相當振奮。觀光業在一年之內的成長率十分驚人，高達百分之四十六——代表該年將近有一百萬名遊客造訪。「飯店業

者終於重拾信心，將資金再度投入當地觀光業，」他寫道。他的人生也出現變化，成為第一位擔任亞太旅行協會（Pacific Asia Travel Association）主席的斯里蘭卡人；他口中的「和平熱」達到了前所未有的高潮。外國政府與跨國企業正在遊說斯里蘭卡政府，希望能夠儘速核准他們的觀光開發案。庫雷寫道：「這給了政府不必要的壓力，也讓我擔心他們為了促進發展而規避法規（保護環境、棲息地等等）。」

他說，當我們下次回來斯里蘭卡，我們就能見證獲勝的是哪一種趨勢。

1 英國製片莫詮與導演艾佛利是知名的電影創作拍檔，擅長拍攝以十九世紀或二十世紀初為背景的文學電影，最為人所熟知的包括《窗外有藍天》、《此情可問天》、《長日將盡》等等。

輯五　新巨人

中國

旅行的異義

黃金週

對觀光產業而言，形象等於一切。短暫虛幻的形象能提升觀光客人數，卻也能使它下滑。從行李箱公司、連鎖飯店到政府觀光部會，各行各業耗資數百萬，為的就是想找到一個吸引人的「品牌」，既能美化「旅程」、「景點」或「探索」等觀光詞彙，同時又可以不必提到粗俗的賺錢概念。

一個國家的形象不是觀光部會唯一的資產。經常發生天災、政治暴動與革命造成動盪不安，以及受警察高壓統治的國家，在任何觀光排行榜上的名次都不會太高。中國就符合上述所有的負面特質。即使在今天，中國警方依然可以走進飯店或餐廳，在沒有搜索票的情況下便迅速帶走客人，只消表示對方是嫌疑犯即可。

當中國領導階層慢慢開放觀光之際，他們將負面形象的問題顛倒過來看：觀光會改善中國惡劣的政治形象，因此也會讓這個國家對觀光客更具吸引力，開啟一個提升形象的良性循環，進而成為搖錢樹。

一九八○年代剛開始對外開放時，中國的形象根本不適合進行觀光宣傳。在那之前三十年，中國社會十分貧窮，美國的大人都會告誡家中小孩要把盤子裡的食物吃光，不然就會像中國那些挨餓的小孩一樣，什麼都沒得吃。中國也是主要的「紅色」敵人，那是美國刻意醜化共產主義冠上的稱號。事實證明毛澤東是一位優異的領導人，他擊敗與美國貌合神離的盟友蔣介石，打贏了中國內戰。接著毛澤東發起一場激進革命，而對那場革命的真相，西方國家大多被蒙在鼓裡。

一九五○年之後，美國在亞洲參與的每一場戰爭，對抗的勢力都是共產中國的盟友，首先是韓國，接著是越南、柬埔寨以及寮國。當反越戰在美國校園及城市街頭引發大規模示威抗議時，有些學生戴上毛澤東帽，突顯他們對那場戰爭的憤怒。除此之外，學者與記者也試圖在無法直接進入中國的情況下評估毛澤東的統治成效，例如衛生改革對中國社會帶來的益處，以及用因為飢荒與政治鬥爭而喪命的人數來衡量大躍進與文化大革命造成的傷害。

在一般大眾的心目中，中國已經成為成千上萬名紅衛兵揮舞著毛澤東的《毛語錄》，在天安門廣場上遊行的一片土地。那數十年的革命與中國的傳統形象相互抗衡──儒家學者、青花瓷、卷軸畫、光滑的絲綢袍，以及蜿蜒的萬里長城。

一九八○年代，中國領導階層大幅改變方向，投入全球經濟戰局，他們的目標是讓中國成為世界的新強權之一。當時的中國領導人鄧小平宣稱：「貧窮不是社會主義。致富光榮。」工廠在中國沿海地區如雨後春筍般出現，接著往內陸地區發展。它們生產汽車、電腦、電視、家具、玩具和服飾，尤其是服飾業；甚至有整座城市專門生產襪子、內衣或毛衣。拜非常低廉的勞動力以及從貨櫃船到網際網路等技術突破之

賜，中國可以將貨品運送到全球各地，打敗各洲的競爭者。中國一度是所謂的第三世界領導者，位居那些力爭上游的國家之首，後來躍入富裕國家之林──在某些地區受到欣賞，在某些地區則成為他國恐懼的對象。

大多數人忽略了觀光業在中國大策略中扮演的角色。從經濟改革開放之初開始，中國領導人便相信觀光業對其經濟發展至為關鍵，可扮演主要的「外交」角色，以中國身為世界最偉大古文明之一的不凡成就吸引外國觀光客，同時展現出令人讚嘆不已的現代化轉變。他們會監督觀光業的近乎所有面向，以掌控外國遊客接收到的訊息。中國政府很認真看待觀光產業向來自誇的說法──每個外國遊客都是潛在的平民大使。

鄧小平是讓中國對世界開放的最高領導人，沒有人比他更能清楚展現這個走向。一九七八年末取得政權不久後，鄧小平就針對觀光業的核心角色發表了五次談話。談話的題目訂得不是太好⋯⋯「觀光業應該成為全面性產業」，以及「透過觀光可達成許多目標。」不過整體上傳達出的訊息十分清楚。觀光業對中國「門戶開放」的新政策具有不可或缺的地位，如此一來才能重返世界，再度成為受人欣賞與尊敬的強權。

鄧小平認為觀光業的獲利可觀，甚至設定看似遙不可及的目標，希望中國到新千禧年時可從外國觀光客身上賺進一百億美元。結果中國在一九九六年就達到這個目標，比預計時間提早四年。

三十年後，在二〇〇八年北京奧運期間，鄧小平的夢想不但實現，而且還擴大了好幾倍。那是中國初次登上世界舞台的盛大派對，中國人耗資四百億美元興建奧運場館與基礎建設。國際奧委會單靠轉播的廣告收益便賺進十七億美元。為了興建奧運場館，北京市政府讓一百多萬人遷離，世界知名的建築師設計了奧

運「鳥巢」體育場、「水立方」國家游泳中心、呈「交錯Z字形」的中央電視台總部大樓，以及「水煮蛋」國家大劇院。市政府在市區周圍增建第五條環狀道路，命名為「奧運大道」；第六條公路也在一年後完工。全世界共有四十億人觀賞比賽；最大的亮點是精心安排的開幕典禮，鑼鼓、舞蹈、特技表演，還有動員一萬人的演出陣容，規模之大足以讓好萊塢相形失色。「煙火」這個字眼根本無法形容經過精心設計的滿天耀眼光幕，表演者以驚人的整齊動作呈現優美的演出。世人觀賞完畢一萬二千多名運動選手奮力爭奪金牌後，他們再度端出同樣令人嘆為觀止的閉幕典禮。最後該屆中國一舉奪得五十一面金牌，傲視其他所有參賽國家。

當時籌備期間曾出現不少問題：嚴格的政府新聞審查、污染，以及專橫的重建工程，將北京變成一座「毫無特色」的現代化城市。不過奧運舉行的過程順利，全世界都讚賞中國表現出的活力，及其以古老文化為靈感孕育而成的現代形象（可惜的是，北京奧運期間正值全球經濟衰退，觀光業歷經幾年低潮後才復甦，中國沒有獲得政府當初預期的短期利益）。

即使奧運辦得風風光光，每天都有中國經濟奇蹟的報導，但是今天許多前往中國的觀光客對親眼所見，就算不抱著浪漫想像，還是不免驚訝萬分。比方說，我在一個涼爽的十月早晨碰見三對來自美國華府郊區的夫婦。他們在十五世紀落成的天壇旁上太極拳課，這座建築與庭園景觀的傑作如今被北京市團團包圍。

那天是赫伯與艾美‧凱爾斯（Arthur and Amy Kales）待在北京的最後一天。他們全是專業人士；三位男士都是以及亞瑟與艾倫‧賀斯科維茲（Herb and Ellen Herscowitz）、唐納與蘇珊‧波瑞茲（Donald and Susan Porez）在各自領域擁有崇高聲望的醫師。他們接近退休之齡，成長過程中接收到的資訊都是各種矛盾的中國形

象。他們訂閱《華盛頓郵報》與《紐約時報》，閱讀談論中國現代化的文章，然而對自己在第一趟中國之旅的所見所聞還是不免大吃一驚。

「建築物的大小與當地人的穿著真是不可思議。還有匆忙的步調、商業活動，甚至機場；當我們降落時，感覺就像到了美國任何一個地方，只是比較擁擠，」蘇珊‧波瑞茲說。

「我們不敢相信這個國家如此現代化。我們也沒見到任何警察，我以為它應該是個警察國家才對，」亞瑟‧凱爾斯說。

這三對夫婦的旅程一開始先參觀觀光客必訪的經典景點：萬里長城和紫禁城，還到一家必須提早一個星期預訂的餐廳吃北京烤鴨。

艾美‧凱爾斯說：「我以為人民會很嚴肅、沉悶，結果並不是。」

另一對來自華府的夫婦經過三週的中國之旅後，同樣留下深刻印象。瑞克與珠兒‧達桑斯（Rick and Jewell Dassance）夫妻已經退休，行前花了好幾個月時間認真閱讀有關中國的旅遊書、歷史和小說。他們以為自己已經為首度造訪中國做好準備。結果，他們說這個國家令自己十分意外。

「我不知道自己期待什麼——我以為中國會像塞內加爾，就是一個標準的第三世界國家，你可能會住在一間不錯的旅館裡，不過外面卻很骯髒。可是我沒看到骯髒的地方。道路狀況很好，水電齊全。我心裡沒有料想到會見到如此完備的發展程度。我不知道這裡發生了這麼大幅度的變化，真是受教了，」瑞克‧達桑斯說。

他的太太珠兒表示，這個國家幅員之大令她震驚。「光是那些城市的人口就令人難以置信。我開始稱呼

那些城市和它們的公寓大樓為混凝土森林。我知道，我讀過與中國現代化有關的資料，可是實際上親眼目睹完全是個全新的經驗……現在我真的知道了。」

鄧小平在三十年前就已料到，這些反應可以將觀光客變成政治使節。當時他召集他的幕僚，告訴他們觀光可以改變中國的形象。

中國是新的世界中心，新的中央王國。一提起中國，專家口中就會冒出最高級的形容詞。這個國家的受歡迎程度迅速竄升，中國人也成為二十一世紀最搶手的觀光客，他們花錢不眨眼；並且充分善用他們的新能力去環遊世界。統計數字甚至指出更多破紀錄的成就。最遲在二○二○年，中國將取代法國成為世界上最受歡迎的觀光目的地；根據聯合國世界旅遊組織的統計，中國在二○一一年登上了最受歡迎旅遊國家排行榜的第三位，而從外國觀光客身上賺走的四百五十億美元，則是世界第四高。如果再納入擁有高檔購物商場的香港與擁有賭場的澳門，那麼每年觀光客的總消費金額就會增加將近一倍，達到八百六十億美元。

中國第一次出國觀光的人潮同樣可觀。各國觀光局對這個新興的中國「出國市場」欣喜不已，它已經連續三年平均每年成長率達百分之二十二，在二○一一年排名世界第四。聯合國世界旅遊組織預計當中國在不久的將來成為外國觀光客最多的目的地之際，到時也可能是世界上第一名的觀光客來源。過去五年間，中國人已經名列在海外度假時最會花錢的民族之一，二○一○年消費金額達五百五十億美元，超越英國。由於他們往往會節省飯店與機票費用，所以整體消費金額只排名第三，位居德國與美國觀光客之後。

在這些對中國觀光業崛起的興奮之情背後，有一個經常被人遺忘的事實，那就是中國觀光業幾乎是突然冒出來的新事物。在二十世紀大半的時間裡，中國並不屬於觀光產業的一部分。中國政府沒有興趣對外國

遊客開放觀光，也不准中國民眾出國旅遊。中國民眾一直等到一九九七年才獲得團體出國旅遊的權利，而且只准造訪少數幾個經政府同意的國家。直到二○○九年，政府才真正開放海外旅遊，放寬某些最嚴格的限制。中國的中產階級總算賺足了旅遊的經費，卻缺少時間旅行。二○○○年，中國政府終於宣布實施有薪的國定假期，慶祝一月底或二月的春節以及十月的國慶日。這兩段長假就是所謂的「黃金週」。

這是觀光產業如何改變中國，以及中國如何改變觀光產業的故事。

我第一次短暫的中國之旅是在一九七八年十二月。當時北京的街道光線昏暗，空氣乾燥多塵。在外頭走路時，我的雙頰就像冰冷的砂紙。大批趕著回家的腳踏車騎士現身，代表傍晚的交通尖峰時刻到了，他們的輪胎嗖嗖地壓過地上陰影，鈴聲此起彼落、斷斷續續地響著。當時提供難得造訪的外國觀光客住宿的飯店很少；我住的友誼賓館是一家建於一九五四年、占地廣大的中國現代化旅館。當時我是記者，準備前往柬埔寨採訪；在那個年代，我必須中途在北京停留數日，也讓我有時間探索這座城市。

隱藏在那個無精打采的表面背後，是一座處在政治動盪的城市。同為記者的法國同業法蘭西斯‧德隆（Francis Deron）帶我去一處公共辯論場地，我們穿過北京特有的胡同，一路彎來拐去，最後來到一個巴士站。那裡有一道高牆貼著抗議海報，上面用粗黑的字體寫著要求個人權利與自由，還有民主的字眼。那是一座「民主牆」，一小群、一小群的中國男子全神貫注地交談，不時回頭顧盼。後來我在一個臨時市場向一位畫家買了一幅卷軸畫，上面畫的是停在竹子上的麻雀。對方反問法蘭西斯我到中國做什麼。我們不得不

甩開跟著我們的一小群人。回飯店的路上，我才發現我們在這裡見到的古代皇宮或寺廟遺跡少之又少；在印度，城市裡混雜了印度教寺廟與穆斯林清真寺、有城牆的堡壘與大理石皇宮，旁邊還有現代別墅與新穎的辦公大樓，彼此新舊共存，相互緊鄰。

我只瞥見這座城市的古老遺產遭到刻意破壞──中國的藝術家與保護人士稱之為「千刀萬剮」。意識形態對立導致了第一波的大規模破壞。中國共產黨說，中國人民對一九四九年內戰勝利的喜悅達到了無以復加的境地。他們擊敗了蔣介石領導的國民黨軍隊，趕走美國勢力。在毛澤東的領導下，中華人民共和國是一項目標專一的政治實驗，想在一個過去大多受到皇朝統治的國家建立平等的新社會主義社會。最初的理想主義開啟了人民所需的衛生制度改革，以及對貧窮農民有利的土地重新分配。

當毛澤東進入北京，迎向熱情的群眾時，這座城市是包圍在二十五英里長的厚實雉堞的石牆裡，共有十六座多層城門，門口皆由許多石獅子守護著。城牆外有護城河與農田，城牆內則是一座當初規劃意在呈現天之和諧的城市。北京位在華北平原邊緣，根據早期的訪客阿諾．湯恩比（Arnold Toynbee：英國的歷史學家與國際事務專家）等人的說法，它是一座規劃完善的城市，「有皇宮、牡丹花床、蓮花池、龍牆、獅雕，充分體現既為對立卻也互補的陰陽法則，」紫禁城的皇宮位居全市的地理與精神中心，四周圍繞著其他宮殿、寺廟、大型亞洲式庭園、寬廣街道上的拱門，此外還有一大片如迷宮般的胡同通往設有中庭的傳統房屋，這個建築設計是仿效這座城市整體的和諧格局。北京如巴黎般迷人，如人面獅身像般神祕，被視為世界的偉大奇蹟之一。

才不到十年光景，耗時五百多年興建的北京古城就在政府一聲令下拆毀。理由是政治意識形態。北京城

的規劃乃遵循中國皇朝的封建秩序，而新中國的領導階層想要打造一座服膺社會主義的城市。

「舊北京的格局反映的是封建社會，意在彰顯皇帝至高無上的權力。我們必須加以改造，讓北京成為社會主義中國的首都。」北京大學教授侯仁之對記者帝奇亞諾・坦尚尼（Tiziano Terzani）如此表示。

此舉就好像因為羅馬市中心代表義大利的王朝歷史與中世紀封建主義，便被一律摧毀。首先，中國共產黨拆毀大街上古代皇帝為了表揚受尊崇平民而建的大理石與木製牌樓，接著下一個目標則是城牆。一九五〇年，共產黨下令在夜間拆除著名的城牆，以免觸怒民眾。中國當時最優秀的建築師之一梁思成寫道：「像挖去我一塊肉、剝去我一層皮。」他被指控思想上的右翼傾向而遭到批判，並且受辱抱憾而終。

這種文化自殺行動依然持續進行。一九五八年，政府官員在北京調查過後宣布有八千處遺址與建築具有保存的文化價值，值得挽救。不過政治權力凌駕了那項調查，那些建築當中只有七十八處獲准保留。有些建築拆除後供小規模工廠與業主使用；其他則分別改建成宿舍、公寓或軍營。在全國傾力推動大躍進之際，數百年歷史的寺廟被視為毫無用處而遭夷平，北京市中心在短時間內蓋起一千四百間工廠。豐寧寺與臥佛寺因為開拓新道路而遭到破壞，紫禁城也分配給工作單位或軍方使用。

四合院從十二世紀以來就是中國北方的代表性建築，有關當局卻拆毀了北京數千棟四合院。每本有關古中國的故事書中，都看得見端莊住宅的插圖，房屋有飛簷、格框紙窗，以及用圍牆圍起來的小花園。那些寺廟與皇宮、城牆與通道被新中國政權所建的大型現代公共建築取代，裡面雖然有展覽廳和廣大的會議室，然而建築形式上，好一點的設計頂多算得上單調乏味，最差勁的那些建築則根本是奇形怪誕。這種刻意剷除千百年文化的現代化運動，只為了將北京改造成社會主義中國的象徵。中國人的舉動比較像杜拜而非巴黎的官

員，他們徹底拆解北京，讓它變成一個雜亂無章的空殼，古老北京的精緻之美與規劃格局蕩然無存。

接著在一九五八年，毛澤東讓中國全民參與大躍進運動，希望國家成為一個自給自足的現代化經濟體。政府剝奪所有的私有土地財產權，將農田合併成大型公社。全國各地建造了許多地方工廠，甚至是後院工廠。這項實驗在三年後便宣告瓦解。全國經濟動盪不安，農業一蹶不振，作物嚴重歉收，導致中國發生大饑荒，造成數千萬人死亡。後院工廠生產的產品品質低劣，白白浪費了寶貴的人力和物力。

剛開始毛澤東承認自己犯下錯誤。接著在一九六六年，他重申自己的權力，號召文化大革命，透過青年來激化國家階級對立，並且以他在共產黨菁英階層中的敵人為頭號攻擊目標。年輕的紅衛兵鬥爭那些掌權者，也就是毛澤東的潛在敵人，更進一步將中國推向動亂的深淵。

這段歷史大多不為世界其他地方所知。從一開始，中國共產黨領導階層就想將十九世紀與二十世紀初令人憎惡的外國勢力排除在外，好讓中國與資本主義制度阻隔開來。對他們而言，西方國家、尤其是美國，企圖否定新共產中國的合法性，欲承認退居台灣的蔣氏政權才是「正統」中國。這種勢不兩立的實質與政治分歧稱之為亞洲的「竹幕」（Bamboo Curtain），是由共產中國所築起，但西方國家卻加以鞏固強化。

在那個混亂的時期，中國可以說根本沒有觀光業可言。外國訪客主要都是共產世界國家或外國政黨的代表團，前來增進結盟關係。中國政府在一九五六年成立中華人民共和國國家旅遊局以及中國國際旅行社，在一項「散播毛主席思想，支援世界革命」的新運動中安排這些以外交官為主的貴客來訪。西方國家獲准造訪中國，但是會受到嚴格監控。結果到訪人數少之又少：在接下來十年，只有來自三十八個國家的一萬九千名外國訪客曾經前往中國，而中國在一九六六年的人口已高達七億四千萬人。

有些外國訪客是專家，受政府委派協助中國發展；部分則是其他共產國家的外國學生，或是來自東南亞國家的華僑學生。即使如此微量的訪客潮也在文化大革命時劃下句點，因為紅衛兵將鬥爭目標瞄準外國人。大多數外國專家都離開了中國，有幾座外國大使館甚至被燒成焦土。當時再也沒有外國學生能夠到中國就讀。

一九七一年，中國重獲原本為台灣所屬的聯合國會員國資格，也開始慢慢對外開放。國家旅遊局一次只能處理在官方贊助下進行團體旅遊的幾千名觀光客；在一九七〇年代中期，北京提供外國人住宿的旅館床位正好是不多不少的兩千五百張床。

即便是中國公民，想在自己國家旅遊同樣困難重重。每趟行程都需經過嚴格審查後方可獲准；獲准的申請往往都是官方事務、家庭探訪或醫療等型態的旅遊。在一九五〇年代期間，大多數中國旅客都投宿在簡單的賓館，那裡提供一張書桌、一張床、一個臉盆，還有公共廁所。一九六〇年代，北京等城市蓋起了小型旅館供中國菁英階層的旅客住宿，他們主要是到首都出差洽公的官僚。有鑑那段長時間與世隔絕、甚至仇視外國人的歷史，還有對國內各種民間活動的嚴格限制，鄧小平早期針對外國觀光客開放的談話可說是平地一聲雷，來得十分突然。

一九七八年十月，在毛澤東去世兩年後，鄧小平身陷高風險的權力接班人爭奪戰。鄧小平最終調停了那場混戰，前後發表五次「定向談話」，第一次就談到開放觀光的重要性。有許多書籍描述中國如何策

劃其重大翻轉，在為期不到四十年、將中國從貧窮推向超級強權地位的改革浪潮中，由激進共產主義轉變為國家積極控制的資本主義。然而，這些書籍當中卻鮮少提及那幾次的談話。

為了強調他何等認真地看待這個主題，鄧小平接下來在一九七九年一月發表與觀光有關的談話，時間就在他從鞏固權力的關鍵會議中脫穎而出之後不久。他對最高政府官員、小型政府觀光局處以及國營產業發表談話，談到觀光業對建設新中國的重要性。他表示，過去中國已經浪費太多時間與資源在重工業上，

「我們應該開始發展會加速資本流通，並有助於賺取外匯的產業，例如輕工業、製造業、貿易以及觀光業。」

「中國地大物博，有許多文化遺跡與遺產。如果我們迎接五百萬名遊客，每人平均花費一千美元，那麼我們一年就能賺進五十億美元外匯，」他在另一次談話中補充道：「透過開放觀光，我們能快速賺更多錢。」

觀光產業符合鄧小平對中國經濟轉型的兩項基本要求，即「改革」與「開放」，也就是在較具資本主義色彩的模式中發展中國經濟，同時維持共產黨的統治根基。鄧小平在他的談話中表示，觀光業能夠達到這兩項訴求，並且提升中國的世界形象。

他寄望外國觀光客會來到中國欣賞風景、跳舞、打撞球，住在當時尚待興建的飯店；他說觀光業需要外國企業投資與合夥，帶進外國觀光客和他們的錢，「為青年創造大量的就業機會。」

「我們應該興建飯店，」他說，「在第一階段，我們能善用海外華僑與外資。接著我們就能自行發展。」

有一次針對觀光業發表談話時，鄧小平辛苦登上自古以來無數山水畫與詩詞歌詠的主題——中國的黃山。在那趟登高之旅的官方照片中，身高只有五英呎的鄧小平身穿深色短褲、白色T恤，白色襪子擠在腳踝部位，在步道上擺姿勢拍照。對這位通常都穿中山裝、扣上整排鈕釦的最高領導人而言，這個畫面有點令人震驚。鄧小平希望能向全國人民傳達悠閒觀光客的概念，還隨興在一塊大石坐下來撐著登山杖休息。

這些宣傳照背後的訊息很簡單：中國領導人在黃山這個中國最知名的山水景點之一鼓吹觀光業。每個人都應該跟隨在他身後，齊心推動這項產業。

在這些針對觀光業的談話中，另一個令人意外的主題是西藏。在他對中國觀光業的願景中，鄧小平特別挑出西藏作為重要景點。「我們應該開發前往西藏的觀光路線。外國人對西藏特別感興趣……我們應該在拉薩蓋飯店，」他說，同時擘劃出未來的藍圖——觀光客搭乘飛機前往充滿異國風情的西藏，在中國人興建的新飯店消費。

自從中國部隊在一九五〇年進駐那座喜馬拉雅山國度，主張它是中國領土的一部分，中國在西藏的統治正當性便一直引發嚴厲的譴責。藏人此後便不時起身反抗中國對其佛教文化的統治；西藏僧侶會以自焚方式抗議中國當局的高壓手段。西藏流亡領袖達賴喇嘛因為呼籲和平抵抗中國統治而獲得諾貝爾和平獎，西方影星也紛紛加入「自由西藏」（Free Tiber）的全球性運動，逼迫中國政府與民眾傾聽國際輿論。因此鄧小平希望興建一條現代化鐵路，將觀光客送往那座位在喜馬拉雅山的佛教國度；儘管這項願景耗時二十年才實現，可是青藏鐵路一旦正式開通，每年造訪西藏的觀光客便立刻達到將近兩百萬人次。矗立在世界屋脊上的高塔與皇宮令

他們心醉神迷。他們的中國導遊會向觀光客訴說一段快樂版的近代史，觀光客也認為那與事實相去不遠。中國拒絕給予西藏更多自由與自治權的理由，現在又加上一項觀光業，以及每年三百萬名觀光客帶來的三億美元消費金額。

鄧小平的觀光談話也有先見之明，預測到中國在發展觀光業上的缺點。他說，主要問題是污染，而當時是一九七九年，污染問題相較於今天中國面對的情況輕微不少。鄧小平舉群山環繞、被兩條河流分割開來的城市桂林為例，藉此突顯中國的工業成長威脅到了生態環境，因而也危及觀光業。「灕江的水污染非常嚴重，我們必須盡一切努力防止。造成水污染的工廠應該關閉。桂林山水甲天下，如果水不乾淨，觀光如何能永續發展？」

他也表示，中國已經失去好客的天性，招待外國觀光客時的方式就算不是無聊，也顯得笨拙。他要中國興建電影院和其他娛樂空間，熱情款待觀光客。「如果服務態度不佳，地方航髒，誰願意花錢來玩？就算有一些人來，他們也不會滿意。」他說，答案就是訓練翻譯人員、導遊、服務人員以及管理團隊。「我們應該有專業觀光人員的培訓計畫。服務人員應該學習外語，導遊應該瞭解觀光法規。」

在由上而下一條鞭的政府政治結構中，鄧小平五次針對觀光業的談話被解讀為供觀光局與其他政府單位遵循的一套基本原則。中國在一九八三年成為聯合國世界旅遊組織的會員國，並且隨即讓組織的官員刮目相看。中國向他們求助，希望使國內與國際觀光業成為其經濟發展的重要一環，藉此提升中國成為全球強權的機會。同一年，中國第一次舉辦國際觀光會議。「我相信那次是中國開放之後，無論在任何主題上，第一次舉辦的國際性會議，」聯合國世界旅遊組織檔案中心主任暨其非正式歷史學家派崔斯·德基尼

（Patrice Tedjini）表示，「中國很懂得經營觀光。」

美國科羅拉多州的旅遊業者芭芭拉‧道森（Barbara Dawson）是那場會議的美國代表。她和加拿大籍的先生是中國觀光業的先驅，從一九七九年便開始帶團前往中國旅遊。「我們帶領來自科羅拉多大學波德分校大氣研究中心的旅行團。我們必須與官方、地方導遊和一名共產黨人士交涉所有事情。他們想帶我們去參觀工廠和公社，我們則對藝術與文化感興趣，」道森說，「我們很滿意；那些都是畢生難忘的旅程。」

中國主辦單位邀請各大洲的國家代表與會，說明他們開放觀光的情形，以及他們多麼希望向在座代表請教如何經營現代觀光產業。那時初春的天氣寒冷，道森還記得吹自戈壁沙漠的強風帶來了沙塵。這一切都使得中國觀光業未來的前景更令人興奮。

「當時辦了許多宴會和演講，就像一場少女初入社交界的派對，」她說。

至今她還留著大會紀念品，那是一個絲錦緞盒，裡面裝著硯台、毛筆、紙，還有一枚尚未刻字的印章。

道森迷上了中國。作為一位全心投入的旅行社業者，她看著中國改革開放後的驚人轉變，以飛進中國的航班機數及飯店客房數來衡量它的進步情形。一九八三年，進入中國有三家航空公司可選：加拿大航空、菲律賓航空與新加坡航空。供外國人住宿的一流飯店只有三家：北京飯店、友誼賓館，以及萬年青賓館。

在中國經營旅行團的外國業者只有林德布拉德與雅趣旅遊。中國導遊往往能力不足，政府更極力控制觀光客在旅程中能獲得的訊息，簡直將他們當成政治代表團看待。「他們要我們知道中國與俄國（蘇聯）不一樣——中國是社會主義國家，俄國是共產主義國家，」道森說。

中國在一九八四年的穀物收穫量達到史上最高，也讓鄧小平獲得第一次令人印象深刻的經濟改革勝利。

中國民眾的生活改善，給觀光客的待遇同樣也變好了。「那讓我的日子好過多了，」道森說，「中國人的視野更寬闊，變成眼光更敏銳的觀光專業人士。」

那一年北京的長城飯店開幕，是後來蔚為風潮、至今方興未艾的玻璃帷幕飯店當中的第一家。這家飯店是新加坡與美國合資的創新企業。目前在友升建設系統（Unison Building Systems）任職的狄恩・何（Dean Ho）當初協助促成這筆交易。他在那項計畫當中代表一家私人投資者；中國旅遊局北京辦事處也是此項計畫的股東合夥人，這種合夥模式一直延續至今。他告訴我，結果這家飯店對外國投資者以及大股東中國都是一筆「高獲利」的生意。「資金百分之百以美元投入，房客百分之百是支付美元的外國觀光客，而所有本地員工都是支領人民幣，」他說。

當時外國觀光客依然採團體旅遊的形式，行程大多在官方的中國旅遊局掌控：遊客無權選擇他們的飯店或餐廳，他們的導遊也是受過政府訓練，宛如留聲機般傳遞狹隘的政治訊息。

最能展現這一點的事件莫過於一九八九年六月天安門廣場的大屠殺；中國青年進行廣受民眾支持的非暴力抗爭，結果解放軍毫不留情地血腥鎮壓。軍隊奉鄧小平之命，手持致命武器殺害數千名平民百姓，將他們的屍體棄置在天安門廣場與周邊街道上。儘管舉世譁然，但是當時在中國的大部分觀光客卻渾然不知；所有的新聞一律遭到封鎖，各地導遊則接受指示，繼續維持一貫作法，讚揚國家的進步。「南方有一個旅行團繼續按既定行程走，根本不知道天安門廣場發生什麼事，直到他們打電話回國家才恍然大悟，」道森說，「我認為中國政府永遠不可能放棄那種掌控模式。」

如果他們不在北京，就根本不知道發生了什麼事。

天安門事件暴露出中國的政治窘境，一方面它將改革重點放在經濟利益的同時，另一方面則盡所有可能

掩蓋對人權或環保議題的任何質疑聲浪。中國政府想積極爭取外國觀光客，在國內創造一個觀光市場，在此同時，又想透過導遊與行銷系統審查呈現在外國人眼前的自我形象，以統一口徑詮釋中國的近代史，熱情地介紹當代中國民眾的生活，但是觀光客幾乎沒有機會聽到不同的聲音。

中國必須表現得更為寬容大度。於是除了最基本款的北京、上海之旅以及搭長程列車前往香港外，旅程範圍開始擴大到其他地區。中國逐漸允許觀光客到這座廣大國家的各個角落，從北方接近俄羅斯邊界的哈爾濱，到南方離越南不遠的桂林。其他規定也陸續鬆綁，觀光客可以在上海外灘的私人餐廳用餐，北京和上海都有酒吧陸續開張。

「突然間，中國成了值得一訪的地方。有時候我認為在中國的旅遊作家甚至比觀光客還多——每個作家都想搶先到達某個已經封閉了四十年的地方，」道森說，「航空公司看到市場浮現，開始擴增航線。人人都看到了機會。親身經歷那一切是一次難能可貴的經驗。」

同等重要的是中國政府做出一項重大決定，開放中國民眾在國內旅遊。他們取消禁止中國民眾在國內四處移動的嚴格規定。從文化大革命以來，中國民眾首度能搭乘巴士，去看高山、看城市、看人海，或是去看萬里長城。相關單位的官員著手展開一項「觀光再教育」運動，希望擴大國內旅遊的定義，民眾在各省分或城市移動不再侷限於農曆春節返鄉、找工作、從軍或就學，現在也包括讓自己放鬆度假；在早年，「休閒旅遊」或觀光對他們而言還是個陌生的概念。

剛晉升為新中產階級的中國民眾需要一點鼓舞。一九九〇年代，中國的遊覽車載著這些新面孔的觀光客馳騁在剛鋪好柏油的路面、經過拓寬的公路上，車後則拖著黑色的柴油廢氣。大如足球場的停車場進駐國

家公園內與歷史遺址附近。省級與地方政府紛紛興建禮堂規模般的福利社，供應普通的餐點與販賣紀念品。有時候必須有工作人員出面告知某些觀光客不准隨地吐痰或在排隊時推擠，許多民眾還不習慣現代的抽水馬桶。所有人看起來都很開心。

為了維持這樣的進步動能，政府大肆補助這種國內旅遊，並且增設新的「景點」；除此之外，農曆新年和十月初也正式成為國定假期。

政府將每年這兩段長假命名為「黃金週」，以整合所有相關建設與措施。如今黃金週在法律與習俗上均已獲得無可取代的地位，也證明讓中國遊客擁有寶貴的休假時間，能讓地方產業獲得豐厚利潤。從一九九五至二○○五年，中國的國內旅遊人數增加了百分之五十以上，在這個當時有十億人口左右的國家，那等於是花上千百萬美元購買巴士車票、門票、新的旅遊裝備、紀念品，以及不可或缺的照片上。到了二○一○年，中國觀光客在自己國內各地的旅遊次數達到十五億次，消費金額共一千兩百二十三億美元。

那是中國觀光業在下個階段展現雄心前的彩排──接下來則是讓這些剛見世面不久的中國觀光客到國外探險。出國觀光的大門曾經在一九八三年舉辦的北京國際觀光大會後稍微敞開，當時中國政府允許「家庭探視」，讓民眾到香港與澳門拜訪親戚，只要那些海外家庭願意支付所有費用即可；當局不准民眾為了海外旅遊而將人民幣換成強勢貨幣。幾年後，家庭探視的範圍擴大到移居至附近東南亞國家的華僑親戚。

直到一九九九年，中國觀光客才被允許能單純為了海外旅遊而申請護照。但這些最早的「休閒」行程還是有一些限制。中國觀光客必須參加中國旅遊業者安排的旅行團，並且繳交至少三千美元作為保證金，確

保他們會返回中國。在最初那幾年，有些中國民眾「迷路」，沒有回到飛機上。當這種事情發生時，旅行社便會接到官方警告，它可能會從中國政府的核准名單上除名。

澳洲與紐西蘭是最先獲得「核准目的地」的兩個國家，可以迎接最早的那批中國觀光客，而這項特權帶來的結果卻是好壞參半。他們接受中國旅行團的特別簽證，也願意與中國的旅行社合作；後者將觀光客過去，根據名為「中國居民自費境外旅遊暫行管理規定」的計畫來安排行程。這項計畫在最初那些年漏洞百出，中國的官僚習氣也非常可怕；承辦旅行社的行事作風蠻橫，而那些中國觀光客到了國外也不確定自己要做什麼、玩什麼。

澳洲與紐西蘭等於為世界其他國家當了白老鼠。喬治‧希克頓（George Hickton）在實驗剛開始的那幾年是紐西蘭觀光局（Tourism New Zealand）的新任執行長。當時紐西蘭的觀光業正呈現爆炸性成長──在長程飛機能夠由美國直飛這座島國後，一九九九年到二○○九年足足成長了百分之六十。

那是個了不起的年代，希克頓發現自己同時身兼教育那些中國觀光消費者的角色，以及控制削價競爭的中國旅遊業者。回想起那些年讓他頭痛的經驗，希克頓露出微笑──那就像一齣京劇，行徑有如海盜般的旅行團剝削天真的觀光客，只要一有機會就欺騙自己的同胞。

「他們先是以超低價招攬客人，再給他們最糟糕的畢生經驗，」他說。

敲竹槓的過程從價格開始。許多遊覽車業者為了盡可能地吸引觀光客，收取一天不到五十美元的費用，可是五十美元在紐西蘭根本跑不了多遠。所以許多中國觀光客沒欣賞到紐西蘭令人屏息的景色和美麗的山水，而且住得差、吃得差。他們搭乘擁擠的巴士到購物店，旅行社為了抽取佣金，拚命鼓吹他們購買俗不

可耐的紀念品。這樣的套裝行程經營幾年後，紐西蘭旅遊在中國觀光客之間惡名昭彰，名聲掃地。希克頓說，當時他和紐西蘭觀光局在短時間內根本拿那些有問題的中國旅遊業者一點辦法也沒有；那些業者從中國旅遊局取得特許權，得以經營這些有利可圖的海外旅遊。

「我們承擔不起被大量劣質旅遊拖垮的後果，」我們不得不將幾家中國的旅行社列為拒絕往來戶。」

紐西蘭唯一的辦法是與中國重啟觀光協議談判，結果雙方在二○一○年談出一套新的「作業規範」，修訂「核准目的地協議」，以杜絕大部分較惡質的大眾觀光現象。紐西蘭別無選擇。觀光業逐漸成為他們最大的出口產業——甚至超越羊肉與奶油。如果紐西蘭不全面整頓來自中國的團體旅遊行程，就可能影響該國的觀光宣傳計畫——它的宣傳標語是「100%純淨紐西蘭。」到最後，紐西蘭成功扭轉乾坤，中國民眾也改變了他們對紐國旅遊的看法。

「那真的不容易，」希克頓說。他又馬上補充，一切辛苦總算有了回報；如今中國已經超越日本，成為紐西蘭最主要的觀光客來源之一，過去十年間的到訪人數從一年兩萬人提高至十二萬人。

中國政府不久就在它的核准名單上加入其他國家。每項觀光協議都需要中國外交部、公安部，以及國家旅遊局的同意。馬爾他、德國與匈牙利在二○○二與二○○三年成為第一批加入名單的歐洲國家。隔年又有二十一個歐洲國家加入，包括法國、比利時、奧地利、希臘、義大利、挪威以及荷蘭。到了該年年底，衣索比亞與辛巴威等非洲國家也獲准接待中國的旅行團。二○一一年，總計列入名單的國家已經增至一百三十五國，包括美國和加拿大在內。

此時，爭取中國新富階級觀光客的競賽鳴槍起跑。有幾個歐洲國家委託聯合國世界旅遊組織，進行一項以這些出國旅遊的中國觀光客為對象的研究。結果不但證實了許多與中國觀光客相關的傳言，也多了一些令人意外的細節。

該研究的概要印證了顯而可見的事實：中國觀光客熱愛血拚，購物支出占他們的旅遊預算高達百分之六十五。他們一心一意要買東西，因而在機票或飯店費用上錙銖必較。他們會預訂郊區的便宜旅館和超低價機票，好把更多錢用來購物。在此同時，他們也抱怨那些便宜旅館距離夜生活的地點太遠，食物太難吃。一般而言，他們在國外時渴望吃到中國菜。除了血拚，中國觀光客還喜歡瞭解知名歐洲作家和藝術家的生平事蹟，尤其是造訪他們已經改成博物館的住家：莫內在吉維尼的住宅、貝多芬在波昂的家。他們喜歡在慵懶的下午上街逛逛，找家咖啡館消磨時間，沿著寬廣大道在人群中漫無目的地走著，欣賞歐洲偉大城市的藝術與建築。

他們會購買名牌、精品服飾、珠寶、行李箱和威士忌，只要是任何有名的東西。因此，中國觀光客逐漸成為世界最新的消費大戶。他們花費的金額令人咋舌。二〇一一年，中國觀光客在世界各地的消費金額將近五百五十億美元。這種消費等級足以改變觀光市場。在法國，穩定成長的中國觀光客人潮等同是在全球經濟蕭條時期的一項小型振興經濟方案；中國民眾二〇一一年在法國的花費超過九億美元。部分拜他們的旅遊之賜，中國民眾如今也開始愛上品酒，尤其是法國葡萄酒，並且使得中國成為全世界五大葡萄酒消費國之一，甚至贏過英國。

有另一項研究發現，中國觀光客單一趟國內旅遊的花費通常占其可支配所得的百分之八，國外旅遊的花

費則翻上一倍，而且出國旅遊時往往會帶一份幫親友購物的清單。在倫敦，根據奢侈品商店的退稅記錄顯示，中國已經超越了來自俄羅斯、美國和波斯灣國家的觀光客，成為排名第一的消費大戶。

在一項又一項的調查中，法國都名列中國觀光客最想造訪的國家。中國民眾心目中的法國象徵有艾菲爾鐵塔、凱旋門以及羅浮宮，而法國人則讓他們聯想到優雅、歷史、浪漫與奢華。法國人最早發現吸引中國觀光客帶來的消費潛力，而在最先將官方旅遊網站翻譯成中文的國家裡，法國亦名列其中。早在二○○三年第一批中國旅行團抵達前，法國的觀光官員便督促業者做好準備，聘請法國的華裔廚師準備中式料理、尋找會說中文的導遊，尤其是百貨公司的專職中文翻譯。

今天，中國版的海外壯遊看起來更像是可觀的血拚狂潮。化妝品櫃位、女性內衣部門和手提包專櫃都設有中文翻譯人員；商店提供會說中文的私人購物專家，有些商店甚至設置專供中國旅行團進出的特殊入口。這一切對法國觀光業來說並非什麼新鮮事——日本人在一九六○年代剛開始出國旅遊時，法國人也是如此親切周到地款待這群新貴客，只不過如今中國觀光客的人數已遠勝過先前任何一波的外國觀光客熱潮。

過程中產生的文化衝突在所難免。資深法國觀光官員克里斯丁・德倫（Christian Delom）表示，他的單位負責「監督」中國旅行業者，確保他們遵守規定，立場就像紐西蘭的希克頓一樣；後者發現那些業者會欺騙自己的中國同胞。在此同時，中國政府也不時加強訓練旅遊業者和中國觀光客，發放宣傳品、提醒他們自己同時身兼中國的文化「大使」，應該舉止得宜——不大聲喧嘩、不隨地吐痰，在奢侈品商店購物也不亂殺價。

我們在威尼斯的導遊馬泰奧重複說著世人的恐懼——中國旅遊業者將他們的觀光客帶到剛被中國人收購的商店和披薩店，傷害了正統的義大利業者。「他們供應吃起來不像披薩的『披薩』，」他說。馬泰奧也指出，那些商店賣給中國觀光客的「威尼斯玻璃」，其實都是中國製造。

中國觀光客與他們的消費能力是當今全球觀光產業的頭號熱門話題。拉希蜜・沙爾瑪（Rashmi Sharma）是一名珠寶商，也是尚比亞高檔的非洲之珠（Jewels of Africa）精品店負責人。她說中國遊客會購買她店內最昂貴的某些珠寶，生意好到有幾位中國商人想成為她的合作夥伴。「我不知道我會怎麼做，」她在路沙卡洲際飯店的非洲之珠分店裡告訴我，「他們是非常優秀的商人。」

在紐約，有業者舉辦為期兩天的研討會，教導店家如何吸引中國觀光客到店裡消費，報名費一人要價九百美元。主辦單位中國接觸（ChinaContact）保證提供最新資料，追蹤中國觀光客的「品牌認知、旅遊習慣、購物偏好以及服務期望。」來自卡地亞（Cartier）、TUMI以及古德曼百貨（Bergdorf Goodman）等奢華品牌的資深主管會分享他們的祕訣。最近有一項十分誘人的統計數字顯示，中國觀光客二○一二年春節期間在海外的消費金額來到七十億美元。重點很簡單：在二○一五年，亦即不久的三年後，中國人將成為國際觀光業最大的單一客源。

活動主辦人洛伊・葛拉夫（Roy Graff）看到報名參加者後欣喜若狂地說：「看到這份來賓名單，彷彿走在紐約的第五大道上——頂尖的時尚、珠寶與化妝品牌、奢華連鎖飯店，還有行銷公司全都前來聽講，想要認識口袋深不見底的中國消費者。」

中國市場

中國是觀光淘金市場的中心，人人都想分一杯羹。對歐洲與北美洲的經濟疲乏大失所望的國際連鎖飯店，每年都在中國增設新據點。歐洲、亞洲和美國的年輕觀光專業人士負責管理與訓練中國的觀光業人才，恪遵中國觀光官員設下的限制，因為未來的回報可能十分驚人。

中國累積的財富非常龐大。截至二○一二年，中國總計有兩百七十一名億萬富豪和九十六萬名百萬富豪；目前亞洲的百萬富豪人數比歐洲還要多，可能很快就會超過北美洲。觀光業已是中國經濟的一大收入來源；估計到二○二○年，中國將成為全世界最多人次造訪的觀光目的地，觀光業也會占中國國內生產毛額的百分之十以上。為了能迎接所有觀光客，中國預計還需要五千架新客機，總成本共計六千億美元。

柯卓輝（Javier Albar）是位典型被這股觀光熱潮吸引到中國的觀光專業人士，他來自西班牙，擁有英國牛津布魯克斯大學（Oxford Brookes University）餐旅管理學位。他的職業生涯大多在亞洲發展，先在南韓與香港

工作，接著成為北京萬豪酒店的總經理。這家飯店是萬豪集團在美國境外規模最大的一家分店，當二○一一年十月我在北京與他見面時，他說目前他不會想再到其他任何地方去。

「中國與當今其他所有國家都不一樣，」他說，「它經歷了文化大革命以及那些可怕的事情。毛澤東其實做了幾件好事。他將中國統一，奠定今天成長的基礎。現在中國逐漸富裕起來，年輕人迫不及待，出現了期望落空與不平等的問題，大家都想出人頭地。經過三十年的快速發展後，誰曉得不久的將來還會有什麼變化。這個國家活力十足，我想待在這裡。」

想在中國觀光產業有一番作為，第一、也是最重要的條件是與政府單位打好關係。中國是一黨專政的國家；最高層級官員、他們的同夥，以及他們的小孩（所謂的太子黨，又稱「紅色貴族」），在商人打通官僚體系、獲得做生意所需的執照與許可證上扮演了決定性的角色。在中國所有地區，最重要的決策都是關起門來談，而這種情況也引發了業界要求法律架構與商業交易監督更完善、開放的呼聲。由於中國的觀光產業是政府由上而下地掌控，有無關係便十分重要。

「你可以擁有所有資源、專業技能，以及為你工作的專業人才，可是在中國少了人脈關係，你就毫無用武之地，」柯卓輝說，「人脈關係讓你能上得了檯面。」

對萬豪國際而言，一九九七年併購萬麗酒店集團（Renaissance Hotel Group）是讓它瞬間打通那層關係的轉振點。萬麗的最大業主是新世界發展公司，這是一家中國房地產與酒店開發公司，由鄭家純博士擔任董事長。藉由那次併購交易，萬豪國際在中國從一無所有，一夕之間變成要管理四十家飯店，並且成功與鄭博士搭上關係。鄭家純的政治關係連結至中國政府頂峰，也擔任中華人民共和國第十一屆全國政協常務委

員。擁有如此龐大的政治影響力及財富，鄭博士的意見可以直達政府最高層。對任何國際觀光集團來說，他都是理想的贊助者。

有了這層合作關係，萬豪國際在中國便占有一席之地，旗下的酒店數增加，也能吸引觀光客、會議、商務旅遊人士，以及中國的當地活動。柯卓輝表示，飯店擴展中國業務其實是為了追求一項更龐大的野心，讓中國民眾出國旅遊時也變成萬豪酒店的忠實顧客。

「我們在這裡的第一目標是吸引中國境內的遊客在我們的酒店住宿，第二目標是影響出國的中國遊客，讓他們出國旅遊時選擇萬豪酒店，」他說，「這個市場就是那麼強大。」

他舉出在他們酒店辦結婚喜宴的一對二十四歲北京新人為例。「那是一場高雅的喜宴，充滿美食與鮮花。當他們到美國時，就預訂了萬豪酒店的房間；到法國時，他們也預訂了萬豪酒店。」

與在中國的其他觀光專業人才一樣，柯卓輝明白集團的收益除了仰賴出國觀光市場，也需要中國國內旅遊的業務。萬豪國際宣布預計在二○一五年成立中國的第一百家酒店，這樣的進度必須每個月都有一家新酒店開張，連續維持三年。

中國觀光市場的競爭十分激烈。國際品牌飯店開張的速度比世界任何地方都來得快，這些飯店由中國人出資，但是由國際連鎖飯店負責設計與管理。對於希爾頓（Hilton）、洲際、四季、凱悅（Hyatt）、麗池卡登（Ritz-Carlton）、萬豪與喜達屋（Starwood）等大型連鎖飯店集團來說，「中國，中國，中國」是它們的致勝箴言。在二○○八至二○一二年這五年期間，中國的國際品牌飯店客房數增加了百分之六十二，而這還只是爆炸性成長的開始。

到二〇一四年，希爾頓在中國管理的飯店數會增加為四倍，凱悅酒店集團在中國的分店也將倍增。包含喜來登飯店在內的喜達屋集團正在澳門興建旗下規模最大的度假村酒店，而業界預估中國可能不久就會超越美國，成為世界上最重要的觀光市場。到了二〇一五年，這一切將會讓國際品牌飯店的客房數增加百分之五十一──這樣的想法也引發了恐慌，有人擔心造成飯店業泡沫化，導致住房率大幅滑落。

《紐約時報》上海分社社長張大衛（David Barboza）在中國定居超過十年，見證了中國飯店業迅速成長的榮景。「它們的表現非常優異，因為房間價格提高，但勞動成本依然偏低。它們提供良好的服務，卻可說幾乎沒有付出勞動成本──與墨西哥的水平差不多。」

幾年前，中國政府發表的數字顯示，中國客房清潔服務員的平均月薪是九十七美元，飯店櫃臺服務人員則是一百三十三美元（香港飯店的櫃臺人員平均月薪一千三百零五美元）；在此同時，國際品牌飯店一間客房每晚收費一百二十五美元。儘管薪資已經上揚──分析師說平均月薪達到兩百美元左右──但平均房價也上升到兩百二十五美元。中國的五星級飯店再也不屬於世界超低價的層級。

低薪資是那些豐厚利潤的一個根本來源。鄧小平開始經濟時，在一九八二年宣布罷工為違法行動，並且讓中國的工會受政府掌控。工會給予的回報是維持低勞動成本，吸引外資之餘也讓低價產品湧入全球市場。工會幹部期待飯店悄悄給予他們現金和其他服務，以示對那些低勞動成本表達感謝，這已經是公開的祕密。

柯卓輝說，在政府心目中，觀光部門大為成功，沒有理由改變它目前的運作模式。「中國政府靠核發執照、專利權及合夥關係賺進大把鈔票，官員為什麼要放棄？」

這些不切實際的預測儼然過時。在中國經營飯店的日常現實狀況其實很複雜。住在北京萬豪酒店的四天期間，我看到了文化上的差異與隔閡。有一天在飯店的粵式茶樓吃午餐時，我等了半小時，菜卻遲遲沒有上桌。我問女服務生為什麼一道菜都沒來，她回答：「你應該點別的才對。」又有一天早餐，一名女服務員打斷一位正在自助餐台取餐的男士，要求他用空出來的那隻手在核對本上簽名，好讓她能在他的房間號碼上打勾。那位男士顯得很不高興。

柯卓輝表示，萬豪酒店已經額外加強訓練新聘的中國員工，請他們特別留意有時近乎南轅北轍的文化誤解。

「中國與其他亞洲國家截然不同，親切款待對其他亞洲民族來說彷彿是他們的第二天性，」他說，「中國人是個性很好的熱情民族，但是缺乏服務與以客為尊的觀念。也許是與共產主義的教育思想有關。有一些小事必須解釋給他們聽，像是開門拿行李進飯店時必須留意，不要撞到客人的鼻子。」

「還有更大的問題，像是說『請』與『謝謝』。有些中國人認為說『請』與『謝謝』多少有損自己的身分。這點其實可以理解，畢竟這些人從小必須努力奮鬥才能求生存。現在我們會跟他們說，你的工作就是要幫助別人，不是與他們競爭。」

這種文化隔閡也向上延伸到政府最高層。二○一○年柯卓輝安排一場全球婦女高峰會在他的萬豪酒店舉行，政府官員卻出面阻止。當時至少有八百名來自世界各地的代表與會。「當局不希望那場高峰會在我的飯店舉行，因為它距離中央火車站太近，會給人不好的印象。我只好訴諸更高層級的政府單位，才獲得許可。我做出的妥協是在人民大會堂舉辦歡迎酒會，」柯卓輝說，「以前舉辦高峰會的飯店完全都在政府的

掌控中。現在官員學會了不同的方式。他們希望能在北京舉辦更多這類型的會議——他們必須學習我們做事的方法。」

到目前為止還沒有出現中國品牌的連鎖飯店，國際飯店的中國籍經理人也少之又少。柯卓輝的資深團隊成員來自印度、新加坡和馬來西亞。

「有些產業對這個階段的中國人而言比較難以理解，尤其像是觀光業這種牽涉到外國人的飲食、行為及娛樂習慣的產業，」柯卓輝表示，「十年之後，這一點可能會有所改變。」

乍聽之下，這種看法幾乎不成立。中國文化之所以偉大，部分原因就在它的菜餚，以及飲食與對話的樂趣中。在十八世紀，中國便出現了許多菜餚流派、餐館與客棧；中國茶館裡總是門庭若市，街頭的飲食攤販供應美味的當季小吃——糕點、鹹蛋、西瓜、扇貝。各家餐館都有著名的招牌菜，有些則以年輕美女擔任服務生著稱。佛寺在節慶時供應精巧的素食菜餚，一場中式宴席可能為時多日，廚師將菜餚盛裝在世界上最精緻的瓷製碗盤上，賓客則以筷子為餐具。

以研究中國聞名的歷史學家史景遷（Jonathan D. Spence）指出英國的駐中大使在一七九三年的日誌，上面寫道：「比起故鄉英國相同的階級，中國最貧窮階級的百姓似乎更瞭解烹煮食物的藝術。」

在共產黨革命期間，烹飪與餐飲藝術在中國的動盪巨變中逐漸式微。它們的復甦則與日後經濟起飛息息相關。與其他各種事物一樣，那些中國習俗及藝術正透過迎合全球標準所需進行過濾篩選。亞洲與北美洲的華僑社會一直擔任這項願景的橋樑。這些同時身懷現代世界與古老中國文化知識、來自香港或新加坡的華裔經理人，靠著務實的能力及對中國文化脈絡的洞見，使他們有本錢領導當時正在萌芽的觀光產業。如

今，在鄧小平宣布改革開放的三十年後，本土中國人正逐漸取代他們在觀光業中的地位。

其中一則例子是張玫（Zhang Mei），中國觀光產業難得一見的女性創業家。她就像柯卓輝的翻版。張玫是年輕的中國女性，她創立自己的公司，一家高檔的精品旅行社，至今已經贏得《康泰納仕旅行家》雜誌等行家一致的讚許。張玫與柯卓輝在中國觀光產業大部分層面：機會無窮、政府角色吃重，以及產業的未來難題，均抱持相同看法。

在雲南省大理市土生土長的張玫，先是在雲南省會昆明上大學，接著到美國哈佛大學取得企管碩士學位。畢業後，在銀行的第一份工作她做得並不開心。

「於是我請了假，到世界各地旅行：北歐、斯堪地那維亞、瑞士，以及南非，」她說，「我去過喜馬拉雅山的西藏和尼泊爾，那大概是我人生的『最高峰』。」

最後回到家鄉雲南，她說自己為其令人驚豔的美景與觀光潛力深深震懾。「看過世界上其他地方後，我才明白雲南有多麼美，以及它有多麼適合發展觀光。」

張玫確實體會到太多的可能性，於是她辭掉工作；二〇〇〇年，也是她三十歲那年，她在北京的一間小辦公室創立自己的奢華旅行社，命名為碧山旅行。「突然間，我變成一個掌控全局的創業家。從此之後事業彷彿滾雪球般越滾越大。」

如今她是一位口才辨給、氣質優雅的女性，在北京外交區的辦公室裡經營一家有五十名員工的公司。張玫表示，碧山旅行的利潤率為百分之二十五，但是她渴望「躍升一個層級，讓業務成長。」由於在美國旅遊市場已有堅實基礎，她正逐步跨大業務範圍，納入亞太地區和歐洲國家。最近她在公司的網站上新增了

法文與西班牙文的翻譯。

她的最高目標是獲得官方核准，為中國旅客經營美國的旅遊行程。她也看到了萬豪酒店柯卓輝看見的龐大商機：千百萬中國遊客第一次出國旅遊時帶來的豐厚利潤。

我跟在張玫身邊三天，觀察她一方面著手規劃下一個階段的新計畫，同時還得監督旅行社的日常業務。

張玫說，碧山旅行要受到歡迎，就必須維持領先優勢，在至今依然相當激烈的競爭中搶得先機。她不斷重新規劃行程，在經典路線中加入不同的餐廳與吸引人的變化。為了一位知名影星客戶，她將長城之旅改成夕陽晚宴，讓對方在鋪著白色桌巾的餐桌上享用晚餐，同時太陽則逐漸沒入山丘後方。「那是從不同角度欣賞熟悉景象的一種方式——一段狂野的時刻，」張玫說。

我遇到上太極拳課的那三對來自華盛頓的夫妻也是她的客戶。他們的三週行程最後來到緊鄰西藏、位在雲南省山谷中的香格里拉。他們從奢華舒適的上海轉往散發簡樸之美的覆雪山峰、佛教僧院，沒有暖氣或室內自來水。他們告訴我，他們覺得自己彷彿從現代回到了中世紀，而這種反應正是張玫想要達到的目的，嘗試在旅程中並陳新與舊的中國。

到目前為止，張玫一直很幸運，她的競爭主要來自中國政府；數千家看似獨立經營的中國旅行社，實際上大部分都屬政府所有，專門為大眾市場服務。他們彼此削價競爭，那便代表一輛巴士可能載著高達五十多名乘客到知名觀光景點，在指定餐館用餐，廚師則為了迎合外國人的口味特別準備味道較清淡的食物。

導遊都經過政府訓練，背著相同的腳本。它們的目標是盡可能以最低的價格提供最豐富的行程。旅行社的利潤不是來自旅費，而是顧客的小費與納入行程中的那些紀念品店與餐館所給的回扣。就連官派導遊也得

旅行的異義

依賴小費，來維持個人的收支平衡。

幾年前，美國政治學會（American Political Science Association）透過一家政府出資的旅行社安排一趟中國之旅。在喬治城大學（Georgetown University）教授政治學的麥可‧李維（Michael Levy）和美食作家太太邦妮‧沃夫（Bonny Wolf）參加了那趟行程。結果那次旅行對沃夫來說簡直是惡夢一場。第一次造訪世界偉大的美食國度之一，她十分渴望能品嚐道地的中國料理。

「每天的行程規劃得分秒不差，」她告訴我，「看到停滿其他巴士的停車場，我們就知道要停下來吃午餐了。那些專做觀光客生意的餐館，供應的食物實在很糟糕。長城之旅讓我印象深刻之處，反而是那裡可怕的食物；北京的烤鴨跟我在維吉尼亞州阿靈頓（Arlington）吃到的北京烤鴨沒什麼差別。」最糟糕的是上海。他們獲知會在一家美式餐廳用餐，有焗烤茄子或烤肉餅可供選擇。「當時我實在受夠了，於是發起抗議。我跟巴士上的每個人談過，大家都同意非到真正的中國餐廳吃飯不可。」

導遊說他們預付的餐費無法退款。更重要的是，她說她需要獲得北京的核准──這個想法似乎令她很緊張。沃夫說，她有那麼一刻很想知道：「中國人會因為我們去一家好餐廳而把我們關進牢裡嗎？」

後來導遊態度軟化──不需要讓北京當局知道──他們一行人到一家一流餐廳用餐，所有人都對那裡的美食讚不絕口，結果最令人害怕的帳單也只消一人五美元。

張玫可說是不計代價避免讓客戶到觀光客餐廳用餐。一趟造訪五、六個城市的行程，政府旅行社索價每人一千五百美元；透過碧山旅行安排的價格則在四千八百五十美元左右。雖然那是前者價格的三倍，對歐美旅客來說卻甘之如飴，因為那是一生一次的旅程，他們期望能享受美食、地方風俗民情，住在優質的飯

店。這也是碧山的基本經營理念，張玫說：「我們不做有如工廠生產線的旅遊。」

碧山將政府旅行社的作法當成負面教材。政府的旅行團只付給導遊與司機少許的基本薪資，指望他們從觀光客餐廳、玉器與瓷器工廠的回扣，以及觀光客的小費上賺取大部分收入。

「我們不認同那樣的作法基於許多原因，那樣對導遊、司機或觀光客都不好，」碧山旅行的大衛・方丁斯蘭（David Fundingsland）說。

這家旅行社自行挑選及訓練導遊與司機，並且支付優渥的基本薪資：在這個官方平均日薪為十六美元的國家，他們給導遊的日薪是九十美元。除此之外，那些薪資還可加上顧客的小費，以及根據顧客的回饋來發放的分紅獎金。導遊不可私下收取回扣。碧山旅行還有一項「不購物」政策，顧客可以利用沒有導遊帶領的自由活動時間購物。碧山安排的用餐地點是當地人經營的餐館，而非連鎖餐廳。他們安排的地方參與活動延伸到經常性的志工計畫，例如興建公廁，以及捐贈帳棚給雲南省的遊牧民族。

「四川大地震發生時，我們送帳棚與各種設備給當地的遊牧民族。過去我們曾經訓練他們在營地服務及工作，享受觀光的樂趣。如今他們失去了一切，」方丁斯蘭說。

「我們的機構客戶——像是皮巴迪博物館（Peabody Museum）、北卡羅萊納大學（University of North Carolina）——都要我們為他們的工作和休閒進行規劃，從一般活動到主題活動都有。他們也信任我們為他們的會議提供後勤補給、健行設備，還有規劃附屬的行程，」他說。

儘管成本較高，碧山的利潤率卻高達百分之二十至二十五，遠遠超過大部分政府扶植的旅行社。

張玫瞭解美國人的品味。她嫁給一位美國作家兼記者，一家人包括三個小孩曾經住在洛杉磯和華盛頓超

過五年。現在，隨著事業蒸蒸日上，張玫會受邀參加高檔觀光會議，在小組會議上發表演說，並且在美國聘請公關公司進行宣傳，提高碧山旅行的海外知名度。

「如果我有足夠的品牌黏著度，大家自然會點上我們的網站，」她說。

不過她向來將重點擺在確保自己有權利開展中國人出國旅遊的海外行程——那是觀光產業的聖盃，歐洲人、美國人、澳洲人、阿拉伯人與非洲人也都在全力爭取。有一天她與她稱為「贊助人」的男子共進午餐，對方是一家政府旅行社的大官，而那家旅行社則擔任她公司的保護傘。她將透過這層保護傘申請海外旅遊業務的執照。「我們必須有那樣的國家執照才能運作，」她在與他見面之前這麼說；張玫拒絕透露對方的姓名。

碧山的行銷總監妮麗‧康納利（Nellie Connolly）負責檢視、推動碧山業績的相關報導，包括網路、口碑、《康泰納仕旅行家》與《國家地理》等雜誌的獎項、旅遊節目、臉書、推特，以及碧山旅行的部落格。

「我們不買廣告，」她說，「我們仰賴旅遊作家。」

看過那些部落格、文章以及獎項的褒揚意見，我發現碧山雖然挑戰政府的經營模式，但依然相當遵守政府官員設下的政治底線。比較極端的例子是西藏。碧山積極推廣到西藏旅遊，最近還形容它為「此生必訪的景點」，但絲毫沒有提到那裡不時發生的血腥抗爭。在二○一二年三月寄出的一封電子郵件中，碧山告訴它的潛在顧客：「造訪達賴喇嘛的出生地會有非常特殊的感受，目睹僧侶的跪拜儀式，沉浸在喜馬拉雅山的全景風光，啜飲第一口酥油茶……」

在這封郵件寄出的六天前，兩名西藏年輕女性以自焚抗議中國對藏人的暴政統治。一年前，二十四名藏

人以自殺方式進行政治抗爭；由於二〇〇八與二〇〇九年初的情勢實在太緊張，中國禁止包括觀光客在內的外國人造訪西藏，取消了所有外國行程。中國人試圖操控政治，緊抓占全國兩成經濟收益的觀光業。政府興建了一條道路通往第十四世達賴喇嘛出生的村莊，但是卻禁止觀光客進入他住過的房屋。時至今日，擁有達賴喇嘛的肖像仍屬犯罪行為。

在這場中國觀光賽局中，業者除了停留在政府劃設的鮮明政治正確界線之內，別無選擇。在北京的最後一夜，張玫邀請我到她家中，我在那裡見到她三個活潑的小孩。她的先生剛好出差去了。她的生活方式毫無奢華之處，除了穿梭在北京車陣中必須仰賴的汽車與司機。當我們開始討論張玫未來的打算時，她的小女兒說：「媽咪喜歡旅行，但是更喜歡陪我們。」

我們又多聊了一會兒，直到張玫送我去搭計程車。「碧山是私人企業，現在對我來說很自在，是一棵小小的搖錢樹。可是這個夢想太小了，如果開始操作出國旅遊，那麼我就能將兩者合併，準備公開上市，讓它繼續成長。我需要相當大幅度的成長才能有所突破，那是我目前正在努力的目標。」

她描述的這些目標與我最後一次採訪柯卓輝的內容極為相似。他說，萬豪正在中國建立它的品牌，也透過中國觀光業強化品牌形象。「我們在這裡管理的每一家飯店都需要簽訂一項三十年的穩定合約，並且設下最高標準——遠比中國業界標準更為嚴苛。我們拒絕的機會向來比接受的提案還多。在中國不能走錯方向——這是一個新世界。」

北京之行過後，我與外子比爾在上海會合，以觀光客的身分展開中國之旅。上海與北京之間在大多數領域上都存在一種激烈的現代競爭關係。上海扮演的角色就像紐約市——國家的經濟樞紐，面臨著大海的貿易巨人，也是全國最大的城市，昂首闊步，態度高傲；如果直接拿來對比，那麼北京就像華盛頓——目標專一、個性沉穩的美國首都。不過北京感覺起來更像柏林，背負著沉重的歷史，正在重新尋找一種現代的身分，作為亞洲大陸新崛起的權力中樞。

中國政府讓這兩座城市舉辦大型活動，以刺激它們的發展，改變它們的魅力與聲譽，吸引更多外國遊客。近幾年來，北京獲得二〇〇八年夏季奧運主辦權，上海則獲選為二〇一〇年世界博覽會的主辦城市，成為自一八五一年從倫敦展開的這項傳統中，第一座主辦世界博覽會的開發中國家城市。

中國最高層的少數官員可以決定哪座城市將成為哪項活動的候選者，接著傾政府之力來積極推動。中國的經濟引擎上海是爭取世博會主辦權的理想選擇，因為在觀光業界中，世博會有「經濟奧運會」之稱。在兩年之內主辦那兩場盛事就像中國的一項重大聲明，宣示它有意躋身世界頂尖國家之林。上海世博會耗資五百五十億美元，而且還不包括新的基礎建設，甚至比北京夏季奧運耗費的四百億美元還來得高。

吳儀在中國這些活動的申辦委員會中都擔任主任，她說明申辦理由時指出：「希望愈來愈多觀光客來到中國，瞭解它燦爛悠久的文化，也有愈來愈多外國人成為誠實、溫暖中國人民的朋友。」

與北京一樣，上海夷平了城市中超過一千兩百英畝的大面積土地，位置就在將市區一分為二的黃浦江兩側。接著上海耗資四百五十億美元，增建七條新的地鐵線，好將人群載到世博會會場，讓整座地鐵系統服務的人數與範圍都達到原本的兩倍以上，並且在區域周邊改善或興建主要公路及其他基礎建設。至於地

標，二○一○年上海世博會建造了一棟龐大的紅色中國展示館，頂部採用傳統回紋細工的托座打造。身穿繽紛服裝的中國舞者與特技演員在這座國家館裡帶來華麗驚奇的演出──與北京奧運上的節目一樣，都是令外國遊客驚嘆的娛樂饗宴。

大約有兩百四十六個國家、城市、企業和組織參加那場世博會，各自設計、建造充分展現特色的展覽館或精心布置各式展覽品。到了世博會十月閉幕時，累計至少有七千三百萬名遊客前往參觀。這些數字均打破了歷屆博覽會的紀錄；大部分的遊客都是來自各地的中國民眾，其中許多是符合免費參觀資格的上海居民。

上海世博會的各國展館彷彿像是主打高檔旅遊的廣告，試圖吸引中國民眾造訪印度、德國或波札那；其中丹麥館是民眾的最愛。丹麥人首度將他們的小美人魚雕像送出國，為丹麥館增添光彩，結果吸引了將近六百萬名中國民眾參觀，比丹麥實際的人口還要多。

將上海改造為頂尖觀光景點的第二階段從二○一一年展開，也就是在上海市郊興建中國境內的第一座迪士尼樂園。作為最大型的外國企業合作計畫，這座即將落成的迪士尼樂園欲使上海成為「世界級觀光勝地」，一如巴黎迪士尼樂園成為法國最多遊客造訪的景點。

迪士尼度假村的第一階段占地將近一千英畝，最後的建造經費甚至會超過世博會。這座度假村大約位在上海市與其國際機場的正中間；估計有三億人口住在距離它兩小時車程以內的地方。整座樂園一旦興建完成，開發商希望造訪人數能超越美國奧蘭多迪士尼世界每年四千五百萬名的遊客數。這種規模的度假村代表上海將會增加數萬個新的就業機會與移入居民；在迪士尼公司遊說長達十五年後，這項願景終於說服了

旅行的異義

中國政府核准該計畫。我們在上海時，迪士尼樂園的工地禁止外人進入，不過報紙上都是它的相關報導，包括施工中的新地鐵線，以及樂園的設計規劃對造訪過奧蘭多迪士尼世界或加州迪士尼樂園的任何遊客來說都會相當熟悉。

比爾和我住在上海傳統觀光區內的一家飯店，它位在過去的法國租界地，只要步行就能到達外灘。這趟旅程我們避開國際連鎖飯店，預訂了由中國人經營管理的旅館。結果證明那比我們想像中來得困難。柯卓輝說得沒錯，現今中國超過九成飯店都是由國際連鎖業者負責管理。不過上海倒是很幸運，有美麗的裝飾藝術風格建築保留下來作為飯店。某些人認為它們之所以逃過被拆除的命運，是因為其西式建築外觀，這些房子乃一九三〇年代的歐洲人及中國富豪所建。

那是上海贏得「亞洲巴黎」封號的年代。煙霧瀰漫中的上海銀行家與黑幫分子身影、茶館中的商人，以及身穿緞面旗袍的婦女形象，都是以融合了中國風情的西式建築為背景。這些建築目前仍有數十棟排列在外灘上；黃浦江將上海分割開來，最後注入太平洋，而外灘是指黃浦江沿岸的長條形區域（英國企業家將外灘命名為The Bund，是北印度語的「堤岸」之意）。

我們住在一家別墅飯店——衡山馬勒別墅飯店（Heng-Shan Moller Villa），它是一棟巧妙結合瑞典與中國風格的建築，由瑞典船運大王艾力克·馬勒（Eric Moller）在一九三六年建造。中國成為共產國家後，馬勒家族在一九五〇年放棄這棟住宅的所有權。在大躍進與文化大革命期間，它成為中國共產主義青年團上海市委員會的總部，反而使令人印象深刻的彩繪玻璃窗、階梯以及鑲板門廳得以保持完好。二〇〇一年，政府將它移交給上海衡山集團，該公司把它重新翻修裝潢成一家飯店。雖然衡山集團在花園裡增建的附屬建築

物令人困惑，不過它奇特的中、歐混雜風格裝飾以及那座大花園還是保留了下來。這樣的花園在上海市中心可說是前所未見的奢侈，畢竟上海百萬車輛經常堵在外頭街道上，晚間汽車喇叭聲更是不絕於耳。然而住在這裡的每天早晨，我們都會聽見從敞開的窗戶外傳來的鳥鳴。

走到外灘的路上輕鬆愉快，那裡如今是上海觀光必遊之地。這處河岸碼頭已經轉型為一片寬闊的現代步道，上海人會在週末攜家帶眷前來，幫小孩買玩具和零嘴；觀光客則登上觀光遊艇欣賞城市風光。大馬路對面矗立著那些裝飾藝術建築，它們已經被視為經典傑作，獲得受國家保護的地位。

為了瞭解裝飾藝術建築為何受到特別保護，而北京更古老的中國建築傑作卻遭到拆除，同時也想解開其他現代中國觀光之謎，我們與「上海舊蹤」（Historic Shanghai）的兩位創辦人：威廉·派屈克·克蘭利（William Patrick Cranley）以及他太太蒂娜·卡納加拉南（Tina Kangaratnam）見面。他們邀請我們在米氏西餐廳享用週日早午餐；這家餐廳是上海著名的文藝社交場合，位在建於一九二一年、目前已翻修過的古老日清船運大樓頂樓。

當天河邊的天氣晴朗有風。克蘭利和卡納加拉南在十四年前搬來上海，很快就為這座城市傾倒，尤其是一九三〇年代的裝飾藝術建築。在閒暇之餘（他是學者，她從事公關業），他們為外國遊客擔任導遊，因此必須深入挖掘、認識上海的歷史，同時發現中國觀光產業複雜的運作方式。

「最初的遊客往往是家族與老上海有關係的人士——來自外國租界地的猶太家庭、中國家庭、法國人、美國人、英國人，」克蘭利說。

「有的人只拿著一張照片跑來，說：『這是我家，請幫我找到它，』」卡納加拉南說。令她自己意外的

是，她還真的找到了一、兩間房子。

現在克蘭利為私人團體或旅行社經營幾種基本行程，經常都是量身訂做。他的裝飾藝術步行之旅先是帶領遊客參觀外灘上的耀眼明星──和平飯店、國際飯店、中國銀行大樓，接著再深入狹窄的里弄，參觀世界上保存最完整的裝飾藝術建築群之一；另一段廣受歡迎的步行之旅則納入上海曾經繁榮一時的猶太區遺跡。但是不要將它與中國官方旅行社的「猶太歷史之旅」搞混了，後者是標準的兩週行程，行遍中國各地，其中有一天下午停留在鄭州的舊猶太區，另一天則參觀上海的猶太遺址。

不過，克蘭利的行程基本上已經違法。

「觀光業在中國是受國家保護的行業。我們這些規劃旅遊行程的外國人嚴格來說是犯了法。我們沒有拿到國家執照，所以也就代表我們不能以上海舊蹤的名義登記為公司或開設銀行帳戶，」克蘭利說，「因此我們不能惹麻煩，只能悄悄地暗中運作。」

但那並不表示有關單位毫不知情。他們之所以能容忍這種導覽行程，是因為它們會帶來商機，而且經常是高檔觀光。十年來，克蘭利與卡納加拉南和他們的合夥人，也就是上海舊蹤的元老泰絲・強斯頓（Tess Johnston）持續贊助上海文學節，而媒體都會宣傳報導這項活動。上海文學節的目標群眾是會說英語的人士，因而讓他們有了操作的空間，其中又以某些中國作家為號召，例如裘小龍，他廣受歡迎的英文偵探系列小說將背景設在他生長的上海。克蘭利說，他們二〇一一年的文學節銷售了七千張門票，參加者大多是當地人，不過也有人來自北京和新加坡：「他們都會說英文，不過我們很難分辨入場觀眾是華僑還是本地中國人。」

上海舊蹤的另一項目標是拯救歷史建築免於遭受拆除的命運，但這個任務愈來愈難以達成，因為那些建築的所在地段價值不斐。這點恰好就是觀光需求與中國發展邏輯相互衝突的核心所在。在中國賺錢最快的方法是拆掉建築物，無論它們是否具有歷史價值，接著賣掉日益增值的土地，改為興建其他建物。對認為那些歷史建築是觀光業根本核心的意見，與政府關係密切的利益團體往往充耳不聞。由於幕後牽涉到龐大利益，克蘭利說有時候由像他這樣的外國人領導搶救運動，比起由中國人率領來得更有效。

「那是我們的挑戰。我們無法真的去遊說，而且所有的保護工作都由國家執行，所以我們必須透過媒體或推特的活動來阻止另一棟外灘上的建築被拆除，」克蘭利表示。他和合夥人以此為目標，贊助二○一五年的世界裝飾藝術大會（World Congress on Art Deco），希望突顯且保護上海尚存的裝飾藝術建築。要說服中國政府今日的上海有同時容納外灘歷史建築群與迪士尼樂園的空間，是一場輸贏難料的賭局。

這些運作策略都是在觀光業快速發展的背景下進行；二○○○年中國國內觀光法規鬆綁，外國人也發現了中國的經濟實力，尤其是在亞洲金融危機後，觀光業非但不受影響，反而還呈現爆炸性成長。「現在我們必須面對我們的成功。我們都在宣布施行黃金週假期「讓一切都整合起來，」克蘭利表示，「現在我們必須面對我們的成功。我們都在進行實驗，希望找出最佳的切入點，讓觀光業能在中國蓬勃發展，也讓中國民眾感覺自己是自由自在的觀光客。」

比爾和我在中國共產黨第一次全國代表大會的舉行地點見到許多那樣的中國觀光客：共產黨在當時正式成立，是革命之路上的一次重大里程碑。那棟位在法國租界的房屋是「紅色旅遊公路」上必訪的一站。群眾懷著我在中國從未見過的敬意魚貫進入這棟石造房屋。在屋裡，遊客靜靜站在由蠟像構成的一座場景

前，其中人物是最初以毛澤東為首的十三名代表，也就是現代中國的開國元勳。

它是「紅色旅遊公路」的首要景點之一，這條公路從六年前開始推動，意在表彰中國共產黨的光榮傳統，使觀光「與時代及現實更貼近。」至今中國已經有六十億人次造訪過那些景點，占了國內觀光總人次大約百分之二十，創造數百萬美元產值，也提供將近一百萬個就業機會。

我們在旅程的最後一天與一個上海本地人見面，姑且就稱呼她為小潘。她是第四代上海人，曾祖父是基督教衛理公會最早一批的中國牧師。她家曾經在外灘附近擁有一間舒適的住宅，可是在中國革命後失去了。恢復私有財產制後，他們並沒有重新取回他們的家。我們在她最喜歡的新餐廳用餐，她從厚如小型食譜的菜單上點了一桌豐盛的菜餚，有辣味河魚、餃子以及豆花。

小潘描述著她的年輕歲月——以優異成績從中國的一所大學畢業、到英國留學，接著回到上海教英文。她也擔心觀光業帶來的人潮以及從鄉下被吸引過來的中國民工。

「你在街上看到的人都不是上海人。就算你像我一樣是第四代上海人，或受過良好教育，都已經無關緊要了。如今的上海是外來者的天地。」

她說這座城市已經失去了它獨有的韻味，我也擔心中國的一所大學畢業、到英國留學，接著回到上海教英文。

原本我想在旅程中的某一段路搭乘中國的新高鐵，可是一連串致命的意外事故嚇壞了我。中國政府投資數十億美元興建高速鐵路，其中最長的一段是連接北京與上海的京滬高鐵。這些子彈列車最終將把全國各大城市連接起來，提供飛機與汽車以外的另一種選擇，以降低碳排放量，用意值得嘉許。中國早期的鐵路系統已經有一百多年的歷史，在幅員廣大的中國各地運送貨物，如今高鐵讓中國鐵路更向前躍進了一大步。

不過中國人在趕忙興建高鐵系統之際，卻忽略了中外專家對安全問題的疑慮。接著在二〇一一年七月，就在我們行程之前的幾個月，一輛新啟用的中國高鐵列車在眾目睽睽下嚴重撞擊另一輛列車，造成三十九人罹難。相較之下，日本的高鐵自一九六四年營運以來，從來沒有造成任何人員死亡。中國終究會修補抄捷徑造成的損害，但是我還沒準備好要冒險一試。結果我們還是選擇搭飛機。

我們飛抵西安，一座在中國現代史上不被重視的古都——直到一九七四年有農民在掘井時發現了一樣奇怪的東西。他們通知當地政府，不久後全世界都知道他們發現了中國的一大考古寶藏——一整批以紅土陶製作的士兵、馬匹及戰車埋在一處陵墓中，但是與埃及金字塔不同，它們是一位皇帝的陪葬品。西安是比爾這趟行程的重點；目睹公元前三世紀中國軍隊的複製品的念頭，深深吸引身為退伍軍官的他。

飛機一降落，我們再度為中國的廣袤留下深刻印象。西安的航廈遠比我們家鄉華盛頓的杜勒斯（Dulles）機場還要大，不過對這座擁有九百萬人口的城市卻顯得太小，它的第二航廈目前正在施工中。

等著我們的是一位中年婦女，她自我介紹叫「琳達」；她的態度親切、認真，頭髮幾乎沒有梳整，穿著也顯得很隨興，給人一種知識分子誤打誤撞地跑來權充導遊的印象。我們的這段西安行是委託美國一家旅行社安排，他們遵照適當的程序，透過一個中國政府旅行團來預訂我們的飯店、導遊和汽車。我們問「琳達」她的本名是什麼？「林熙（譯音），」她回答，並且補充所有導遊對觀光客都必須使用外國名。「中國名字不好記，」她說。

她笑著說，我們必須稍等一下。車子和司機暫時被調到其他地方，頂替的車子又卡在車陣中。二十分鐘後，一輛老舊的紅旗轎車停了下來。我們爬進散置著垃圾的後座，車內都是老菸槍司機多年留下來的菸垢

味。

林熙絲毫不以為意，坐上前座。在我們開往市區的途中，她宣布將會向我們訴說她的人生故事。林熙在一九六六年出生，父親務農，母親是名老師。她還記得小時候常聽到人們大呼：「毛主席萬歲，共產黨萬歲，中華人民共和國萬歲！」

「他們不在乎自己的生活，只關心政治，」她說，「我們從小被灌輸美國人是帝國主義者，歐洲人是美國帝國主義者的走狗。在未來的某天，我們準備與你們決一死戰──你們能想像嗎？現在我成了你們的導遊。」

她很不滿自己受的教育實在太差勁，「沒有人期望我們學業表現出色，只希望在政治上有傑出表現。」她也相當不滿自己聽到的謊言。「我們不瞭解外面的世界。我們覺得置身天堂，因為我們有手錶、縫紉機和腳踏車。人家告訴我們，外國人可沒有那麼多東西。」

她說，毛主席在一九七六年去世時，「偉大的鄧小平同志讓我們對外界開放。在那之前，我們都認為自己是世界上最理想的國家，結果我們發現自己錯了，全球有四分之三的人民過得比我們好。」

隨著每年維持高達百分之十的經濟成長率，她的生活也逐漸改善。接著，她說，那一切幾乎被一九八九年天安門廣場的示威抗議摧毀。「剛開始我支持學生，還寄錢給他們。後來我發覺那些學生活在象牙塔裡。要是他們獲勝，中國將會瓦解，世界就得餵養我們。」

她點點頭，表示要下結論了。「剛剛我告訴你們的是，現代中國的變化如何改變了我的一生。」

當下比爾和我有種感覺，林熙的這套標準說法不但傳達給她接待的每個觀光客，也事先經過她在中國青

年旅行社的主事長官同意；那是她服務的政府機構。她的「個人故事」並沒有偏離共產黨的基調，也就是譴責毛澤東的激進政策卻不針對他本文做出任何批評，將鄧小平譽為現代救世主；這段事先擬好的內容甚至包括了林熙的自白，以及她承認自己生平犯下的錯誤。

結果這還只是她「個人故事」的序章。在我們共處的三天當中，她繼續在適當的時機訴說她的故事，每一段插曲都強調新中國經濟與政治進步的面向，或圍繞著她發現政府有多麼英明的話題打轉。

我們抵達大唐芙蓉園芳林苑酒店。比爾和我很高興我們堅持只住中國人經營的飯店的原則。這家飯店的外觀有神祕中國宮殿的多層次屋簷，內部的白牆上突顯出紅漆與黑色回紋裝飾。我問林熙這間飯店有多久歷史，想知道它是否建在大約十九或二十世紀。「二○○五年建造的，」她說，「這裡是一座歷史紀念公園，不是真的歷史建築。」

這家飯店座落在占地一百六十五英畝的主題公園邊緣，園內有寬廣的花園和湖泊，表現出唐代文化的燦爛輝煌。唐朝是中國歷史上比較興盛的一個朝代——鼓吹藝術、發展出完善的科舉制度，在相對公平的基礎上分配農地。這座歷史公園的特色是擁有寺廟、亭閣與微型宮殿的華麗複製品，全都是依唐朝的風格建造。公園門票十四美元，飯店的房客可免費入園。它是現代觀光產業大力推動複製品而非真實歷史建築的一個例子，是仿效迪士尼樂園模式的中國樂園。

隔天我們去參觀西安兵馬俑，車子在一條八線道快速公路上急速奔馳。林熙詳細介紹中國第一位皇帝秦始皇的歷史，還有他如何下令打造那批陶俑大軍當陪葬品。「他深信人有來世，」而將自己的陵墓建得非常隱密。他有三千名嬪妃。他把自己的陵墓打造得跟自己生前的居所一模一樣，他死後共有兩百名嬪妃被活

埋，陪著他和兵馬俑一起入土。」

我們的車下了主幹道，行經大如美式足球場的停車場；它們大部分有一半都停滿巴士。這顯然是國內與國外旅遊的交會處。中國政府在通往兵馬俑坑的寬廣道路兩側興建停車場與一座露天的紀念品店市集，以迎接每年到訪此地的兩百萬名遊客。路邊有小販在叫賣小塑像、羊皮地毯和圓錐形包裝的堅果，我們回以微笑。

第一坑的入口是兵馬俑博物館，比爾在博物館前面向林熙解釋他是美國退伍軍官，多年來一直渴望看到兵馬俑。他告訴她，他想研究那些塑像，瞭解它們的「戰略隊形和聯合作戰的整合情形。」她面露微笑，帶我們進去。

秦始皇在公元前二二一年以沉著的作戰技巧統一了大部分的中國。在排列著他永世軍隊的兵馬俑坑裡，藏著他如何屢戰屢勝的線索；陶製的士兵排列在壕溝中，每一尊兵馬俑既擁有不同神情，也根據各自的軍階擺出不同姿勢。比爾向我說明如何透過清楚展現當天戰術的作戰隊形來判斷軍隊的精良程度。步兵後方是騎兵，接著是駕駛戰車的馭手——一台戰車分別是由多達四匹並排的馬俑拉著。比爾在每座兵馬俑坑的邊緣來回踱步，不時讚嘆兵馬俑製作精細的程度，指出兩側的防衛陣式，並且一張接一張地拍照，好在我們回家後能夠細細研究這些士兵。

林熙開始不耐煩。她把我拉到一旁，說我們該離開了，不然吃午餐會遲到。「可以請你先生跟我走嗎？」

我走過去告訴比爾時間到了。他走到林熙身邊，非常客氣地告訴她，他很樂意跳過她安排的任何行程，

以便多花點時間參觀這些陶製幽靈。她大笑：「你打破了那個澳洲人的紀錄，他在這裡待了足足兩個小時！」

比爾和林熙達成妥協，一個小時後我們信步走出兵馬俑坑，抵達一間像禮堂那麼大的餐廳，趕上最後的用餐時間。林熙帶領我們到一張桌子，指出隔壁房間的取餐區，接著便不見蹤影。餐點不好也不壞，菜色中、西式混雜。用餐完畢，我們離開西安的兵馬俑，走過紀念品攤位區，登上座車。

我感覺雙眼灼熱。我揉了揉眼睛，直到它們又能睜開，看著外面。從我們抵達開始，陰沉的天空就遮住了太陽。我問林熙何時會下雨，洗刷一下沉重惡臭的空氣。「這裡的污染挺嚴重的，」我說。

「不，」她回答，「這是霾。西安一向都有黃霾。我們當地俗語都說『狗對著太陽吠叫』，而非對著月亮。這裡難得見到太陽。願意的話，你可以把它叫作霧。」

比爾輕輕地碰我的手臂，手指頭放在嘴唇上示意我不要說下去，但我卻開始挑戰她。林熙有一套劇本，劇本上要求所有優良導遊必須否認中國的嚴重污染。

來到西安前，我們的運氣一直不錯。我們在北京的大部分時間都在下雨；在上海度過的那三天週末，河上吹來的強風將城市裡不少髒污都吹走了。可是如今我們在中國內陸，一座被工廠重重包圍的城市，困在籠罩著這個國家許多地區的污染中。

看完兵馬俑，我們驅車返回市區，途中經過一個又一個外觀相似的混凝土公寓大樓街區，它們全都在霧霾中顯得朦朧而模糊。我們抵達下一個目的地——壯觀而陰鬱的西安城牆，也是中國現存最長的古城牆。

「這些城牆的年代可回溯到明朝，綿延達八英哩，」林熙說，「挖掘護城河與建造城牆耗時十八年。」

林熙建議我們騎單車在城牆頂上繞一圈。我開始咳嗽，咳了又咳，接著打噴嚏。這裡空氣實在糟得不像話。我想起二○○八年北京奧運開幕前的一連串報導，有選手質疑能否在可能對肺臟有害的空氣中比賽，因而退出該屆奧運競賽。他們的抱怨迫使中國政府罕見地承認空氣污染是一項嚴肅的公共衛生問題。馬拉松世界紀錄保持人，衣索比亞的海勒‧格布塞拉西（Haile Gebrselassie）不願意在中國的污染空氣中比賽，因而退出該屆奧運競賽。他們的抱怨迫使中國政府罕見地承認空氣污染是一項嚴肅的公共衛生問題。

為了改善北京奧運的空氣品質，政府命令北京周圍的工廠暫時停工，並且制定錯開首都車潮的政策（依車牌尾號數字，單日單號、雙日雙號允許行駛）——那項政策至今仍會不定時施行。奧運過後，政府恢復公開否認真正問題所在的老毛病，官員私下則為了自己的健康採取特別的預防措施，在自己的住家和辦公室裝設昂貴的過濾器材來淨化空氣。

有些觀光客可能被導遊的霧霾說法所騙；有的人則在旅行期間身體不適，便在虛擬旅行者（Virtual Tourist）等網站貼出警告，提醒觀光客戴口罩或避免在特定季節前往中國。濃厚的霧霾會干擾空中交通，造成嚴重交通阻塞——這些都是觀光客在中國的經驗談。官方的中國國家旅遊局完全迴避這個議題；它的照片上永遠顯示北京、上海及其以西各地清澈晴朗的藍天。

我們在中國時，官方報紙《中國日報》報導，資產超過九百萬美元的中國富人，有半數以上表示為了孩子的將來與追求更好的生活水準，他們打算移民到比較乾淨的富裕國家，例如澳洲和美國。中國政府不但對觀光客否認污染的嚴重程度，對自己的人民亦是如此。二○一二年，受不了政府謊言的北京居民找上美國大使館，希望能靠它精確的空氣品質指數報告來判斷當天是否應該忍受霾害冒險出門。中國觀光產業從頭到尾否認污染存在，卻使得情況對它和觀光客來說都更加嚴重。我們的行程結束後，污染是我最不滿的

一環。

林熙建議我們到陝西歌舞大劇院用餐，同時觀賞歌舞表演。「那是著名的中國文化活動。晚餐有四道冷盤，接著是四道熱餃子、茶和熱米酒，」她說，「接著有《仿唐樂舞》的演出，那是中國文化的精髓。」

比爾說他有興趣。林熙表示她能幫我們購票；每個人三百二十元人民幣。她伸出手。比爾拿出皮夾，數了鈔票後搖搖頭──他身上的現金不夠。他可以到現場後刷信用卡。林熙緊跟在他身後。林熙隨即叫司機轉了好幾個彎，結果──我們停在一台自動提款機前面。比爾下了車，林熙緊跟在他身後。林熙隨即叫司機轉了好幾個彎裡，機器吐出紙鈔時，她擋住比爾的去路，直到他交出六百四十元。接著她才露出微笑。我們剛才無疑目睹了林熙賺錢的方法。她需要收到現金去買票，才有拿到回扣的機會。如果我們選擇刷卡，她就什麼都拿不到，也失去那一週她期望的大筆收入。

大劇院前的停車場擠滿了遊覽車。林熙陪我們進入一座有好幾層樓的大型表演廳，帶領我們到一張面對著舞台的桌子。她向女服務生介紹我們，然後祝我們晚上愉快。比爾環顧四周，現場觀眾雜了中外觀光客，他說：「這是中國版的拉斯維加斯高級夜總會。」

布幕升起。色彩柔和的服裝是中式風格；女舞者的服裝很合身，露出肚皮；她們的黑髮上插著精美的髮簪。音樂隱約流露出一絲美國秀場的曲風。一個臉上頂著濃妝、身穿唐朝龍袍的男子擔任主持人。布幕起起落落間播放了十多首歌曲，內容從春季櫻花盛開到月光下的浪漫約會都有。在一段中國版的七紗舞（dance of seven veils，為歌劇《莎樂美》當中的一個著名段落）之後，登場的是一段啁啾鳥鳴。很難相信這個節目如那位打扮成皇帝主持人所言，是「流傳自唐朝」的藝術表演。

我們跟著人群走出場，回到我們的車上，大部分觀眾也上了他們的遊覽車。我們查了一下票價：每人一百九十八元人民幣，也就是說林熙從中賺走了兩百四十四元。我們不動聲色。

第二天我們飛抵舉為貓熊故鄉的成都。

法國天主教教士譚衛道（Armand David）將一種與世隔絕、低調的熊變成中國最受寵愛的動物。中國人原本鮮少關注身上黑白相間的貓熊，直到譚衛道在十九世紀末將一隻標本帶回巴黎，宣稱他發現了一種新種類的熊。自此之後西方人為貓熊著迷不已，中國人卻大多對牠漠不關心。這一點在中華人民共和國建國的初期出現變化，政府將貓熊當成一個貼切的象徵，代表擺脫皇朝歷史的現代中國（古典的中國藝術中極少描繪貓熊）。不久貓熊就出現在郵票上，也成為新產業的吉祥物及廣受歡迎的玩偶。隨著中國對外開放，透過錯綜複雜的冷戰外交手段，貓熊證實是一種令人難以抗拒、拉攏各國的宣傳利器。中國贈送的貓熊成為蘇聯、歐洲和美國動物園裡的超級明星。

在貓熊受歡迎的程度迅速竄升之際，中國人卻驚覺他們珍貴的貓熊已是瀕絕物種。牠們的棲息地因為伐木和工業化而流失。中國人向世界野生動物基金會（World Wildlife Fund）求援，雙方展開的合作也讓世界野生動物基金的貓熊標誌永垂不朽。四川省成立了小型的王朗保護區，以及廣達四十九萬四千英畝的臥龍保護區，作為大貓熊的家。貓熊成了中國國寶，殺害貓熊的刑責是死刑。

鄧小平提出建設中國觀光產業的願景後，貓熊自然成為該國最吸引人的焦點之一。中國民眾率先掀起貓

熊觀光熱潮。自國內旅遊解禁後，貓熊保護區和研究基地隨即擠滿來自各省的中國觀光客。在二十一世紀，隨著大批外國遊客抵達，貓熊觀光也成長了五倍，現在它是成都市最主要的收入來源之一。

貓熊崇拜的威力在二〇〇八年四川大地震後更展露無遺。在那場災難中至少有七萬人喪生；其中許多兒童都被活埋在施工品質低劣的校舍底下。悲痛的父母公開抗議貪腐的工程包商為了提高利潤，在興建校舍時偷工減料。然而政府不但無法調查出完整真相，甚至處罰那些要求說明的活動分子。

相較之下，政府與保育人士拯救貓熊免於大地震瓦礫堆傷害的動作就相當迅速。在一部名為《貓熊寶寶成長日記》的影片中，因地震而受困的貓熊被移到暫時安置的新家，名叫平平和安安的兩隻小貓熊在那裡出生、長大、與工作人員玩耍，最後再回到野外保護區裡的家。大地震過後四個月，受災最輕微地區的貓熊觀光又回到顛峰時期的水準。地震一週年時，四川省發放一百九十萬張特別的「貓熊卡」給觀光客，讓他們到各景點參觀時獲得折扣或免費優惠。

在努力不懈的保育工作與爭取擴大中國野外棲息地的過程中，保育人士同樣非常懂得善用貓熊。憑拯救瀕絕貓熊之名，中國保育人士已經成功說服政府劃設數十萬英畝的土地，禁止在上面砍伐與開發，作為猴子、黃金扭角羚等野生羊，以及數千種鳥類確保安全的家園。牠們在四川的山區回復到野生狀態，即使在遭嚴重砍伐的地區也是一樣。幾年之後，清淨的水流過山谷，開花植物和灌木重新生長，空氣也轉為清新乾淨。森林開始變得像幾百年前馬可波羅描述的那片異國樹林，裡面還看得到罕見的紅腹錦雞。然而成立與維護這些保護區仍有不方便明說的交換條件，那就是要開放它們作為觀光之用。

就在我離開北京到上海與比爾會合前，我與張玫一同去參觀一場貓熊攝影展。她的碧山旅行公司有幾條

行程可以申請進入貓熊保護區，也捐款贊助貓熊保育工作——這是她永續觀光計畫的一部分。陝西長青自然保護區的巡護員向定乾（Xiang Ding Qian）花了七年時間拍攝害羞的野生貓熊，捕捉牠們在雪地中的樹間擺盪，還有夏季穿梭在竹林中的模樣。造訪成都貓熊保護區已經成為大多數外國遊客的中國之旅中必訪的一站。

娜娜是我們在成都的導遊。二十初頭的娜娜有一張圓臉，與母親同住，她說自己對政治沒有興趣。她熱愛電影，她覺得丹佐・華盛頓（Denzel Washington）是全世界最好的演員。娜娜說她喜歡時尚，當天身穿一件粉紅色人造皮革夾克，搭配灰色緊身長褲與一條有粉紅色圓點的灰色歐根紗圍巾。她對鄧小平沒有什麼印象，對文化大革命也所知有限。她與林熙兩人可說是完全相反。

不過，娜娜在自我介紹時也告訴我們她的人生故事，但根本沒花上多少時間。接著她直接切入重點，談生意。「你們明天要去貓熊保護區。花一百七十美元就可以抱貓熊寶寶，只收美金，不收人民幣，不能刷卡。」

有了陝西歌舞大劇院那一晚的經驗，我們自然拒絕了這個提議；娜娜不死心又試了一次，直說當遊客抱起貓熊寶寶時有多麼開心，我們依然拒絕。那天晚上，當我們要求品嚐道地的川菜，她在附近幫我們找到一家很棒的餐館，接著陪我們走過去，以確保我們點到該點的菜。

隔天我們緩緩在成都龐大的車陣中穿梭——這座城市人口一千四百萬，位在中國中部的一個重工業化地區。娜娜說她在政府的觀光學校就讀兩年，接著通過了以背誦為主的國家考試：該如何向觀光客介紹地方歷史、習俗、諺語，以及如何正確地談論當地的人文背景。

她告訴我們當初被教導要如何介紹成都民眾：「我們就像貓熊——我們享受生活、慵懶，喜歡吃。我們喜歡到茶館坐下來聊上一整天。」

接著她告訴我們，那天早上的貓熊之旅她有另一項建議。我們再度拒絕。

成都大貓熊繁育研究基地就像貓熊的中央公園。森林中的步道兩旁有露天獸舍，供正值少年期的貓熊活動打滾，像啃甘蔗般大啖竹子大餐；成年貓熊彷彿像是一尊尊的佛像坐在叢林裡，背對著向著牠們大吼大叫的人類；還有月光育兒室，數十隻體型超小的貓熊寶寶躺在大型搖籃裡睡覺，有些寶寶則是在願意付五百元打掃貓熊籠，一千元抱貓熊寶寶。我們可以支付人民幣，以較低的新價格：花一百七十美元的遊客懷裡。

看到貓熊爬上做得像一片森林的運動器材，感覺實在很了不起；貓熊在舊輪胎上擺盪；一些貓熊抱住飼養員的腿不放；另一群則彼此扭打摔角，雙方揪成一團大大的黑白色毛球。沒錯，那裡的空氣跟西安一樣受到污染。整個上午人群愈來愈多，直到大家都擠在低矮圍欄前，想拍下角度最棒的照片。每個人似乎都樂於置身在這種尷尬的情況裡。誰曉得這是不是中國宣傳觀光的手法，不過貓熊確實能讓人莞爾一笑。

位在成都郊區的這座貓熊保護區對真正的貓熊迷而言只是第一站。有一套廣受歡迎的兩週貓熊行程，包含造訪臥龍、王朗保護區，以及一座更深入北方、靠近西藏的山谷，可以在荒野中健行，還能觀賞住在獸舍中的貓熊。不過我們選擇的是佛教觀光路線，一開始住在成都舊城區的圓和圓佛禪客棧。

這家飯店位在一條小街上，距離千年歷史的佛寺文殊院不遠。它的外觀有一九三○年代中國通俗劇場景的味道，一道道拉門隔出許多小房間。入口有一尊裝飾著鮮花的佛像，因焚香而飄散出香味。內部的庭院

藏著一座小型禪園，阻絕了城市的喧囂。觸目所及看不到一張歐式沙發椅──只有舒服的亞洲木椅與桌子周圍的凳子。一群年輕的馬來西亞漫畫家圍著大廳裡的一塊書法板，不時發出嘻笑聲。他們輪流拿起毛筆沾墨，為彼此畫出俏皮的肖像。

我們的房間有陽台能俯瞰一條靜謐的小街道。這個區域混合了開在舊店面裡的新商店、殖民時代風格的夜總會，還有隱身在老社區圍牆後的花園宅邸。文殊院已恢復供民眾自由參拜，穿著名牌牛仔褲的虔誠佛教徒來此祈福，向身披深紅色僧袍的僧侶尋求指點。

我問櫃台人員，我們的飯店是不是在一九二〇或一九三〇年代所建。她的回答是：「五年前蓋的。」

「這是一家新飯店？」我問道，難掩失望的表情。她回答，是的，不過是根據古老傳統重新建造。這一次，我不確定這點是不是很重要。能找到一家適度模仿古代中國客棧的飯店，對我而言已經心滿意足──至少它不是浮誇主題公園版的唐朝宮殿。中國自詡為全世界最古老的文明之一，但他們急著拆除古建築，其中一些再以複製品取而代之，在在都顯露出中國觀光業的前景與深層矛盾。

隔天下雨，前往樂山大佛的整整兩小時車程都伴隨著乾淨的雨水。我們經過綿延的稻田，還有蓋在庭院周遭的灰泥農舍，中間不時穿插一片冒出陣陣黑煙的工廠。接著又是另一片綠色稻田、被拴住的山羊、魚池，還有從頭上飛過的白鷺，直到一連串的大型廣告看板擋住了視線。我們即將抵達樂山市，往河邊繼續前進。

已列入聯合國教科文組織世界遺產名錄的樂山大佛是在八世紀從河邊的岩壁上鑿刻而成。因為現在是重要的觀光景點，政府已耗資超過五百萬美元整修大佛以及周邊環境。我們加入一個中國旅行團，參加官方

旅行社的汽艇之旅。汽艇出發後，比爾和我待在甲板上。不到五分鐘，巨大無比的大佛映入眼簾；據說它是世界上現存最大的佛像。樂山大佛的模樣就像坐在一張椅子上，而非傳統佛像的盤腿姿勢，讓它看起來坐得直挺挺，與其兩百三十三英呎的高度十分相稱。汽艇從它身旁呼嘯而過，接著調頭，直接停在佛像前方。年輕女服務員用擴音器宣布，她們能為繳費的乘客拍攝特別照片。許多人真的排隊拍照，看起來彷彿他們正在供養佛祖。接著我們駛回碼頭。這趟行程為時正好三十分鐘。比爾說全程「大費周章，過程卻只有一下子。」

它也是另一則鮮明的例子，聯合國教科文組織世界遺產的招牌輕易就演變成壓垮駱駝的最後一根稻草，讓文化地標淪為觀光陷阱。這個招牌對觀光業來說是好事，對遺址可不然。

當比爾和我準備搭乘十四個小時的飛機返回華盛頓時，我發覺沒有一個國家像中國一樣，帶給我的衝擊如此強烈。我們實在很難估量，世界觀光產業的未來有多少會掌握在中國人的手中。中國官方對觀光業採取由上而下一條鞭的控制模式，民間的創業熱潮才剛萌芽，加上根深柢固的貪腐情形以及強制宣傳課程，以一個能保護且提升景點觀光品質，以及提供公開穩定收益的產業來說，中國幾乎談不上是一個模範。

這個模範背後的短期邏輯有一部分是往來中國的龐大觀光客人數；尤其政府給予十三億七千萬人口有薪假期「黃金週」，鼓勵他們去看看外面的世界；另一個基礎則是中國的基本經濟模式。中國人有一種強烈

的傾向，拆除老舊建築，以「毫無特色」的建築或人造的「古老中國」取而代之，而這種傾向在那個體制下幫助了成長，但也削弱了這個國家吸引觀光客的長期魅力。

此外還有污染。它既是健康問題，也是中國工業化造成嚴重環境損害的症狀。面對鄧小平改革開放時便預測到的空氣、水與景觀污染，觀光業不可能不受影響；萬豪酒店與碧山旅行儘管有補償計畫，但它們象徵的是需要改進之處，而非根本的解決辦法。觀光業成長的速度與規模讓人難以想像這項產業該如何減少問題。雖然觀光官員主張在當下的新世界裡，每個人都應該有旅遊的權利，不過中國卻呈現出一個歷歷在目的情景──如果旅遊沒有妥善管理、考量未來發展，將帶來什麼後果。

中國政府的觀光政策已經在幾個方面獲得實際成果。觀光業有助宣傳中國作為一個邁向現代化的新國家形象。相較共產時期的殘酷形象，在頂多只有三個星期能遨遊這個大如一洲的國家、且不懂中文的那些觀光客眼中，中國算稱得上開放了。他們沒有注意到在天安門廣場上巡邏、防範異議者的便衣警察，也不瞭解嚴格的政治與文化審查制度。他們不用中國的網際網路，因而不知道只要對當局提出任何批評，負責網路內容審查單位就會封鎖整個網站──皆以「和諧」之名。他們也沒看見警方經常在沒有搜索票的情況下逮捕異議者與抗議人士……類似的情況罄竹難書。

在這段漫長的實驗期當中，中國政府已經實現了它的另一項目標，一如鄧小平預測，獲得豐厚的利潤，不過這些利潤的實際去向卻難以追蹤。

其他國家如果指望出國旅遊且大量消費的成群中國觀光客能改善未來的經濟，那麼它們也同樣面臨著很高的風險。就像《國家地理》雜誌的強納森・陶鐵樂所言：「如果中國人做得對──如果他們找到了適當

的平衡——那麼觀光業就會蓬勃發展。如果中國人做錯了，那麼我們都會跟著遭殃。」

美國

美哉美利堅

當我們家族第一次到密蘇里河以西度假時，父親將這趟家族旅行規劃成國家公園之旅。我們離開位在愛荷華州西部的老家，從一座公園開車到另一座公園，就像跳格子遊戲一樣，一路往華盛頓州西雅圖新家的方向前進。惡地國家公園（The Badlands）是我們的第一站。那裡布滿尖銳不平整的孤山與令人頭暈目眩的岩柱與懸崖，宛如月球表面，構成我對荒野的第一印象。放眼望去，那片土地上完全沒有城鎮、農田或房屋──這幅景象著實出乎我們意料之外，因為我們貝克家的六個孩子一直都在開墾後的愛荷華大草原上生活。我們在懸崖上攀爬、跌倒、互相推擠，上演我們自己版本的「牛仔與印地安人」遊戲。接著我們回到車上，前往黑丘（Black Hills）。我們看到了牠們：神奇的北美野牛。牠們的頭和角巨大無比，渾身毛茸茸，感覺既駭人又熟悉，印象中的黑色野牛終於活生生出現在眼前。牠們不時刨扒地面，成群奔跑，激起滿天塵土。整

車子繼續開下去，我們看到了牠們：神奇的北美野牛。牠們的頭和角巨大無比，渾身毛茸茸，感覺既駭人又熟悉，印象中的黑色野牛終於活生生出現在眼前。牠們不時刨扒地面，成群奔跑，激起滿天塵土。整

個黑色丘地區活脫脫像是從西部電影冒出來，只不過綠地的顏色更深、天空更高，湖泊如鏡面般清淨，倒映出天上的雲朵。

從南、北達科他州到懷俄明州與黃石國家公園，我們的粉藍色別克車駛過漫漫長路，接著又經過大大小小的彎道與轉角。我們抵達時天色已經昏暗，一片漆黑；由於只有星光照路，我們便住進一間小木屋過夜。隔天醒來之後，我們感覺自己彷彿置身另一個世界。那是一座迥然不同的異世界：覆雪山脈、常綠森林、湍急溪流、聞起來如腐蛋的老忠實間歇泉（Old Faithful Geyser）、隱蔽山谷、野生動物——熊和更多的野牛——還有步道上的黃色野花。幾十年後，我依然記得當時自己吸入第一口純淨冷冽的山間空氣而興奮得顫抖。

接著在穿過落磯山脈北部的山脊後，我在後座睡眼惺忪地醒來，盯著一塊特別的看板。「這在廣告什麼？」我問。「哪裡？」我媽說。我的手指向正前方，他們一同迸出笑聲。原來我盯著看的是瑞尼爾山（Mount Rainier），它覆雪的山頂在夕陽照射下呈現粉紅色。這座山峰實在太高大，宏偉壯觀的比例令我難以相信它是真的。自此之後，瑞尼爾山始終是我最喜愛的國家公園。

大多數美國和外國家庭都有與我們類似的故事，內容是兒時或青少年時期在國家公園度過的驚奇假期。美國國家公園系統是老羅斯福總統送給美國民眾、給全世界，也是給觀光業的一份贈禮。國家公園名列遊客喜愛美國的原因之首。美國人發明了一些最棒的休閒構想，世界各地也爭相仿效。美國國家公園系統後來也啟發了非洲和南美洲的野生公園。

迪士尼開創了現代主題樂園的新時代，如今這類樂園在歐洲與亞洲廣受歡迎。拉斯維加斯是最早以娛樂

為目的而打造而成的城市之一。紐約本身自成一格；時報廣場是娛樂、商業、時尚、媒體、出版、劇院的中心——匯聚了現代世界中的各種創意脈動。美國是飛機的發明地，引領空中旅遊風潮，成立現代化的連鎖飯店，創造旅遊「體驗經濟」——相關的例子不勝枚舉。

美國擁有全世界某些最不凡的景觀與多采多姿的城市，也是最有活力的大眾文化發源地之一；有些州的面積廣闊得像是一個國家，例如加州；從北部的紅杉森林到舊金山和葡萄酒產區，一路往南到洛杉磯、好萊塢與迪士尼樂園——然而，如今外國遊客卻已不再大批湧向美國了。過去十年間，在觀光旅遊成為世人最喜愛的休閒活動之際，前往美國的國際觀光客人數卻停滯不動，既不增加也沒減少。

美國在這股觀光熱潮中敗下陣來。數字會說話。在二十一世紀的頭十年，全世界的觀光旅遊成長了百分之五十二點一，少有其他行業能與之匹敵。不過美國的受歡迎程度卻呈現下滑趨勢，到訪游客人數幾乎沒有變動，僅微幅增加百分之一點五。在消費金額方面稍微好一點，外國遊客同一段時期在美國的消費金額從八百二十億美元增加到一千零三十億美元。不過，美國在旅遊市場的占有率跌得十分嚴重，法國躍居冠軍，成為全世界最受歡迎的觀光目的地。

這種衰退的原因主要是美國政府對自己在觀光旅遊扮演的角色上舉棋不定，而這又與政府治理的整體心態有關。

傳統上，美國領導階層抗拒像歐洲與亞洲國家、採取中央集權的聯邦發展模式。許多美國政治人物認為那樣的規劃經濟容易扼殺個人的努力。因此美國的立法者都是獨立作業，經常根據個人的價值判斷檢視議題與通過法律，不會以較宏觀的政府觀點來全面考量一項政策可能造成的衝擊（有一項例外是國防政策，它有

為期四年的規劃與預算編列程序）。其他領先的觀光大國政府欣然接下自己規劃、管理與推廣觀光的角色，但美國卻非如此。其他國家的政府設有多種語言的網站，協助外國人規劃他們的行程；美國直到二○一二年才出現相同性質的網站。

對自己人民的觀光客身分，美國同樣表現出曖昧不明的態度。它也是唯一沒有要求雇主給予勞工有薪假期的富裕國家。相較之下，多達二十多個富裕國家，包括加拿大、日本、紐西蘭以及大多數西歐國家，都提供至少兩週、最多甚至達到五週的有薪假期。那是法律的規定。

在美國，一連串的政治決策受制於黨派政治，再加上後來二○○一年九一一攻擊事件的強烈反應，造成了意料之外的後果，讓觀光旅遊業的表現大幅滑落。過去十年，美國政治人物不願意放寬九一一事件後為了加強安全而設立的障礙，結果想當然對前往美國的外國旅遊產生負面衝擊。

觀光業者奮力掙扎，懇求政府正視問題，向國會遊說，並且捐款給政治人物的競選基金，就像其他產業和利益團體一樣。有些個別的企業或部門一直維持著他們對國會的影響力；遊輪業是最鮮明的例子。不過整體而言，觀光業者必須重新思考未來如何在美國做生意。他們想出了充滿魄力又令人意外的答案，醫療觀光是他們開拓出來的新市場之一，因為美國的醫療與保險費用節節高升，造成美國民眾紛紛出國求助。中國是連鎖飯店集團不過，美國業者主要將注意力轉移到海外，也就是那些政府主動推廣觀光業的國家。迪士尼王國本身實力雄厚，可以自行發展。個別的州和城市開始的關注焦點，賭場也逐漸對它產生興趣。

在缺乏聯邦政府鼎力協助的情況下，勇敢承擔起自我行銷的挑戰。整體而言，如何規範觀光產業的問題，如今正捲入更大的國會政黨辯論當中。

最後在二○一二年，歐巴馬總統將業者要求的某些新政策付諸實行，協助旅遊業繼續復甦。那就是二十一世紀美國觀光業的複雜故事。

來自馬里蘭州郊區的華盛頓特區共和黨眾議員康妮・莫瑞拉（Connie Morella）在二○○二年失去了她的議員寶座。她擔任眾議員十六年，接著受到同黨的小布希總統賞識，獲派擔任美國駐經濟合作暨發展組織（簡稱OECD）大使。這個國際性組織是由世界上最富裕的一些國家所組成，總部設在巴黎。

她在二○○三年滿懷抱負地就職。她預期自己在某些議題上會與幾個會員國意見相左，畢竟那是她工作職掌中難以避免的一部分，然而她自認不但對自家政黨瞭若指掌，也自信可以據理支持政府的立場。在她擔任大使的二○○三至二○○七年期間，美國因為伊拉克戰爭而遭受一些重要會員國的嚴厲批評，包括法國在內。

不過，其中有一項議題令她困惑。在審查預算必須刪減經費時，華盛頓給了她奇怪的指示——減少或刪除觀光研究的經費。

在外交議題上，莫瑞拉大使認為觀光業是最不可能引爆的爭議點。可是其他會員國皆對自己的觀光產業進行高額補貼，那不僅對它們的經濟十分關鍵，同時需要政府進行精確的協調與管制，因此也就需要嚴謹的最新研究。

美國政府不但不同意那樣的立場，還積極地試圖阻撓。她告訴我，每次進行經濟合作暨發展組織預算審

核的投票，華盛頓給她的指示都是：刪減觀光研究的經費。她告訴我，那些指示千篇一律。

「美國始終將觀光業擺在後面，可是其他國家絕對不會允許那些預算遭到刪減。觀光業對他們太重要了，」莫瑞拉大使說，「那是少數我不能理解的立場之一。觀光業實在很重要，尤其對美國的首都而言。我們為什麼不支持？」

這個問題的答案要回溯到將政府的角色分為州政府與中央政府的聯邦體制。當美國人在二十世紀初期開始從事休閒旅遊時，他們主要造訪的是美國境內其他地區，畢竟美國本身是一個擁有大陸般面積的國家。當時各州自行負責推廣觀光，也自行負責管理。第二次世界大戰後，隨著觀光業日益興盛，佛羅里達州宣稱自己是「陽光之州」，維吉尼亞州給自己「情人之州」的封號，紐約州則利用〈我愛紐約〉（I Love New York）這首流行歌曲來吸引觀光客。這種商會式的操作手法在早年成效不錯，而觀光業幾乎在每一州與哥倫比亞特區都成為一門嚴肅的產業。然而對接受更多聯邦的集中協調機制，業界始終意見紛歧；許多人士樂意讓主事單位維持在州政府層級。

一九六一年，聯邦政府在商業部內成立美國觀光旅遊局（U.S. Travel and Tourism Administration），結果毀譽參半。共和黨議員與部分民主黨議員根本不懂為什麼要推廣觀光業。儘管預算在一九七七年遭到大幅刪減，觀光旅遊局還是與國會達成暫時協議，透過它的辦公室，並且協同美國駐外使館，致力在海外推廣美國觀光。

一九九五年，當共和黨成為眾議院新的多數黨，並選出紐特·金瑞契（Newt Gingrich）擔任眾議院議長時，政黨對決也隨之展開。金瑞契在競選時發表「與美國立約」政綱，誓言減少政府支出，縮小政府規

模。身為新議長的他挑選了許多目標；他認為政府在觀光業上的角色是可以準備廢除的項目之一。它是民主黨在國會中直接面臨挑戰的諸多政策之一，民主黨籍總統柯林頓的政策尤其備受考驗。

柯林頓和副總統高爾十分渴望建立他們所謂的「智慧」政府，運用新科技，尤其是電腦和日益精進的網際網路；他們保證能在節省經費的情況下大幅改善政府效能（高爾是這項電腦政策的推動者）。觀光業是他們列入可依靠「智慧」科技來強化的產業之一，於是在一九九五年十月，柯林頓總統主持第一屆白宮觀光旅遊會議。他邀請了一千七百位美國觀光產業的領袖；這門產業在一九九四年為美國經濟挹注了四千一百七十億美元。

那場白宮會議為美國觀光業擬訂了一項政府與民間合作的新策略，準備善加利用在喬治亞州亞特蘭大舉行的一九九六年夏季奧運。柯林頓政府想要依循西班牙的先例，後者因為強力宣傳一九九二年的巴塞隆納夏季奧運而賺入大把鈔票，提高了前往該國的觀光客人數。可是美國是主要富裕國家當中，唯一沒有全國整合性觀光計畫或最高層級觀光部會的國家。與會的觀光業者自然無不重視那場白宮會議，盼望能透過政府的協助來全面推動觀光產業。

柯林頓總統在開幕式上發表了三十分鐘的演說。他首先告訴聽眾，他們的觀光產業「該是時候」以白宮的盛會來榮耀與嘉許一番了。現場群眾爆出一陣歡呼，並且起立致敬。接著柯林頓談到，那一刻將會是歷史上「非常重要的時刻。」

「這門產業掌握不少美國未來的希望。當我們站在新時代的起點，從工業時代進入將由科技、資訊以及我們聯繫彼此的能力來引領風騷的新時代，它能夠教導我們美國人許多事情，」他說，「我們已經以石破

天驚的速度，從冷戰的分裂世界進入地球村時代。我們也瞭解觀光業這一行，這些事情正好都是我們擅長所在，也是二十一世紀重視的核心價值。」

他舉出美國觀光業令人佩服的經濟成就：全國第二大雇主；一九九四年美國的貿易順差增加兩百二十億美元；外國遊客同年消費金額為七百八十億美元。他讚揚自己的政府率先提出支援觀光計畫：成立一個振興航空業的特別委員會，以及徹底整頓美國聯邦航空總署，將它的設備與科技進行現代化與更新。

「隨著全球自由地區的範圍擴大，世界各地的觀光產業也將繼續成長，」他預測道。

接著他警告，觀光業勢必有它潛在的問題：像是會出現防範恐怖主義的安全問題；如何維持空氣與水的清淨，才能有適合迎接觀光客的環境；如何鎖定特定的外國觀光客造訪美國，例如（富裕的）日本人；還有如何簡化入關的程序，讓合法遊客感到賓至如歸，不會因為不必要的官僚障礙而困擾。

最後，他嘗試描述在他眼中的新觀光策略，目標是增加國際觀光客人數、制定政策時更注重產業界的意見，以及改善基礎建設。演說結束前他提醒聽眾，亞特蘭大夏季奧運將是考驗這種政府與民間新合作模式的機會。「屆時將有數十億人同時關注亞特蘭大奧運，」他說，「我想確保我們竭盡全力，那麼這些人才會產生來到美國旅遊的深切渴望。」

現場聽眾再一次起立鼓掌。長久以來，觀光產業終於首次獲得它應得的尊重。那項策略需要民間業者與政府積極合作，這樣的新模式可藉由蒐集相關資料，客觀地展現觀光業的經濟實力；將美國推廣成為「最佳的國際觀光目的地」；此外觀光客一旦到了美國，亦能確保他們獲得「獨一無二的體驗。」

喬治亞州眾議員金瑞契可不會因此罷休。他極力促成國會通過的預算案，根本就是要裁撤觀光旅遊局。

在一九九六年亞特蘭大夏季奧運前夕，美國實質上廢除了隸屬商業部、擁有三十五年歷史的觀光旅遊局，也一併終止了它在美國大使館的工作。負責監督這些工作的商業部觀光旅遊次長葛瑞格·法默（Greg Farmer）表示：「我們在奧運期間不做自我行銷，實在是荒謬之至。」

法默的職位跟著觀光旅遊局一起被廢除；商業部重新設置了一個層級較低的觀光辦事處，主要工作是蒐集旅遊統計資料。共和黨籍的威斯康辛州眾議員陶比·羅斯（Toby Roth）身兼國會觀光旅遊小組召集人，他正確預測到該黨裁撤觀光旅遊局卻沒有真正替代單位的後果。「我國的全球市場占有率將會持續下滑。」

美國也在一九九六年退出聯合國的旅遊組織。當該組織的地位在二〇〇三年全面提升，改組成聯合國世界旅遊組織之際，美國仍拒絕重新加入，理由是預算有限。在共和黨的強力要求之下，觀光政策會議（Tourism Policy Council）也暫緩運作，集結了交通、內政、勞工以及住宅與都市發展等主要政府部門首長，加強觀光政策的協調會談因而被迫終止。觀光政策會議搶在白宮會議舉行前，率先建立起一套系統，協調與旅遊觀光有關的三十個聯邦機構，這是第一套類似的橫向溝通系統。

有一個尚待解答的問題是，觀光業成為美國第二大雇主、最大的出口服務產品，直接貢獻百分之六的國內生產毛額，而就在政府終於整合出一項一致性政策，準備善用全世界旅遊人口的驚人成長——一個如此重大的時刻，共和黨為何獨拿觀光業開刀？比方說，共和黨沒有刁難農業，讓它繼續接受數十億美元的補助，負責推廣農業的官員也獲得內閣層級的職位。可是共和黨卻反對政府在觀光業上扮演的角色，莫瑞拉大使十年後才在巴黎發現這一點。

白宮第一次舉行的觀光會議結果也是最後一次。觀光業因政黨政治而蒙受其害，成為共和黨堅持政府必須退出商業運作的象徵事件。柯林頓總統唯一獲得的安慰是，當時他對觀光業前景和危機的預測實屬先見之明。

接著，恐怖分子在二〇〇一年九月十一日發動攻擊，挾持商業客機，駕著它們衝撞紐約的世貿雙塔、華盛頓郊區的五角大廈，以及賓州的一處農田。這起攻擊事件改變了美國人與政府接下來十年的心態。那是自珍珠港事變以來，外國勢力第一次攻擊美國本土（美國恐怖分子在一九九五年炸掉奧克拉荷馬市的艾佛瑞默拉聯邦大樓，造成一百六十八人喪生）。隨著新法規與政策出爐，小布希政府在全國四周建立嚴密的保護網，形成一座美國堡壘。

美國提高外國人入境的障礙，增加申辦簽證的條件：機場與邊境擴大訊問，經常進行搜身；美墨邊界築起一道十四英呎高的圍牆，隔開了兩國間大部分的接壤國土。九一一攻擊之後，美國全體上下產生一種可以理解的本能反應，想全力保衛國家。然而，新設下的障礙似乎比例失衡，掀起一場蔓延到美國境外的激辯。

仰賴外國遊客來訪的觀光業自然一蹶不振。先前美國的觀光產業已經因為政府終止在海外協調與推廣工作而漸走下坡，此時更在九一一事件後間接導致大規模的經濟損失：恐怖攻擊後的前五年估計損失了九百四十億美元的收益，減少二十萬個工作機會。

九一一事件當時我在《紐約時報》華盛頓分社擔任特派員，事發後被重新分派去報導事件後續消息以及新成立的國土安全部。在最初的那段時間，美國各界辯論著是否該出兵伊拉克、用刑訊問的道德與合法性，以及在何處監禁或審理可疑的恐怖分子；我不記得有任何一刻討論到觀光業。恐怖攻擊過後，全美籠罩在危機迫在眉睫的氣氛中，討論觀光業幾乎顯得不合時宜，甚至有冒犯之嫌。

九一一攻擊過後有三天時間，包括商業客機在內的所有飛機全面禁止升空（全美的天空難得淨空，科學家得以測量空中旅遊究竟造成了多少污染。僅僅三天之內，氣溫就下降了超過攝氏一度——「從氣候學的角度來看幅度相當大。」威斯康辛大學白水分校的教授大衛・崔維斯〔David Travis〕表示：他追蹤調查飛機的凝結尾跡，將其研究團隊的發現發表在《自然》期刊上）。

商業客機重返天空後，乘客安檢的程序也大幅改變。那是小布希總統所謂「向恐怖主義宣戰」的一部分。國會幾乎無異議通過擴大聯邦政府權力，耗資數十億美元經費，以預防其他潛在的恐怖分子攻擊美國境內的目標。有一個明顯的關注焦點是檢查乘客，因為劫機犯可能會挾持商業客機，將它們當成飛彈。為了保護美國在未來不會再受攻擊，小布希政府成立了國土安全部。它的預算高達五百億美元，成為自小羅斯福總統的新政（New Deal）以降規模最龐大的新部會。國土安全部裡包含新設立的運輸安全署，負責在美國商用機場檢查乘客與行李。

運輸安全署組織龐大。它雇用了四萬三千名檢查員，比勞工部以及住宅與都市發展部的員工數總和還多。這些檢查員負責檢查在美國登機的每一位乘客的身分文件、機票以及行李。由於新政策匆忙上路，各方對政府規定的檢查方式多所抱怨，運輸安全署成了眾矢之的。再加上國務院對簽證的要求更趨嚴格，新

政策意外對觀光業造成強烈的負面衝擊。

新政策自二○○一年末開始實行，最初五年，造訪美國的外國遊客人數驟降百分之十七。換算之下，這波降幅相當於減少了九百四十億美元的收益及一百六十億美元的稅收。換句話說，一九九七年造訪美國的觀光客比二○○七年還要多；在此同時，全球出國旅遊的觀光客人數卻屢創新高，每年增加百分之五，從六億八千兩百萬人上升到八億九千八百萬人次。

美國觀光產業開始擔心這「失落的十年。」

「過去有六十年的時間，判斷各地民眾會不會旅遊的因素是經濟；九一一之後，我們知道情況已有所改變，」代表旅遊觀光產業的商業團體美國旅遊協會的營運長傑夫‧佛里曼（Geoff Freeman）表示。關於問題的根源有各種傳言：外國人不敢到美國旅遊，或是他們對美國出兵伊拉克的決策不滿，廣為流傳的誇張安檢作法與美國的仇外心態亦令他們憤怒難平，例如將英文中的薯條（French fries，直譯為法式薯條）改名，把「法式」拿掉，變成自由薯條（free fries）。

為了瞭解真正問題所在，美國旅遊協會進行了一項調查，想知道外國觀光客為什麼不再前來美國。結果答案簡單明瞭，與地理政治毫無關係。對現在取得美國簽證的難度以及抵達美國機場後受到的待遇，令有意赴美的觀光客十分憤怒。觀光客一抵達機場就得接受細瑣的訊問，說明自己為何造訪美國。根據這項調查顯示，若要描述他們所受的待遇，「粗魯」、「無禮」以及「惱人」已經算是比較客氣的形容詞了。外國人不但沒感受到歡迎之意，還覺得他們必須向海關證明自己沒有不良意圖，而對方又表現得一副每個外國人都可能是恐怖分子的模樣。美國很快就失去了數百萬名觀光客。

外國的報紙與網站上充斥著這項調查結果的數據，證實了最糟糕的一面。根據倫敦《週日泰晤士報》一篇名為〈到美國旅遊？敬謝不敏〉的文章，內容描述到美國旅遊宛如參加一場「對心靈有害的冷酷宴會。」

「飛行前的盤問、海關的漫長隊伍、海關人員咄咄逼人的無情質疑，甚至還有可能被戴著橡膠手套的人員檢查肛門，都是簡中『樂趣』所在，」那篇文章繼續寫道。

二〇〇八年二月，倫敦的《衛報》在它的旅遊版刊出一篇文章，標題是〈美國——不值得大費周章前往嗎？〉。作者艾德·弗里亞米（Ed Vulliamy）描述進入美國的新規定，問道：「……對我們旅客而言，那代表原本已經夠麻煩的赴美手續將更為複雜，導致連前往義大利旅遊都顯得是個更有吸引力的選擇。到底有誰想在根本還沒買機票前就得上線申請赴美許可？」

這篇文章發表後大受歡迎，在留言板關閉之前，四天總共吸引了九千一百五十五則留言，全部列印出來足足有三十六頁之多；最後一則留言則深具代表性：「我認為在美國政府要求的新飛行安全措施，以及美國防止自己受到無可避免意外攻擊的其他所有努力背後，潛藏著一種詩意的正義。它們達成的效果主要是進一步將美國隔絕在地球上的人類之外。皆大歡喜。」

英國人已經用雙腳投票，拒絕到美國旅遊。英國人不到美國的熱門景點，轉而增加造訪其他國家的次數；其中到印度旅遊的人數增加百分之一百零二，到土耳其則提升了百分之八十二，到紐西蘭甚至激增百分之一百零六。網路上的抱怨還只是冰山一角而已。

旅遊部落格充斥著其他國籍旅客的故事，他們不願意忍受在他們眼中已屬美國旅遊經驗必伴隨的輕蔑與

羞辱。德國觀光客甚至將美國建於墨西哥邊界上的圍牆與柏林圍牆相提並論，而美國人則扮演起東德人的角色。

觀光客也表達他們的恐懼，擔心自己稍有閃失就可能被捕。瑞克・吉爾斯（Rick Giles）是來自紐西蘭坎特柏里（Canterbury）的觀光客，他的故事就在網路上廣為流傳。吉爾斯先生在底特律的監獄中待了六個星期，因為他在二〇〇七年七月簽證不小心過期六天。最後獲釋後，他被遣返回國。他告訴家鄉的報紙，剛開始他覺得那樣的混亂狀況「很好笑。」

「可是一個星期過後，那種感覺消失了。我很憤怒，好像落入一個圈套，而且那種情緒一直持續到我離開那裡為止。」

另一個在網路上聲名遠播的簽證受害者是薇樂麗亞・維尼科娃（Valeria Vinnikova），她是來自德國的年輕壁球明星選手，因為旅遊簽證過期而銀鐺入獄。她到美國探訪未婚夫，在達特茅斯學院（Dartmouth College）擔任壁球教練的漢西・文斯（Hensi Wiens）。當她去申請簽證延期時，緬因州邊界檢查站的人員發現簽證過期，便將她銬上手銬和腳鐐，送進監獄準備驅逐出境。壁球界怒不可遏；佛蒙特州一家公共電台、多家報紙、當地的抗議聲浪，加上文斯先生聘請高明律師，讓國土安全部判定維尼科娃小姐可以獲釋。後來她與文斯先生結婚，名字改為薇樂麗亞・文斯，在二〇一〇至二〇一一年的球季成為達特茅斯的頂尖壁球女選手。

對這些烏龍的妨害自由事件，大部分怒吼都來自擁有富裕觀光客的國家。觀光產業的研究證實，不願意到美國的觀光客就是消費金額最高的那些人士。新的安全政策實施後，到美國的德國觀光客減少了百分之

二十點七，法國和英國觀光客分別減少百分之十九點二及百分之七點六，日本觀光客則銳減百分之二十三點三。

這些外國人還是會度假，只不過將行程改到中國、印度和土耳其，或是到摩洛哥與巴西，而且到訪人數年年屢創新高。二○一二年美元貶值，進而吸引了更多歐洲觀光客，他們樂意用超低價格到美國度假，也幫助美國觀光業回復到九一一攻擊之前的水準。可是到美國旅遊的觀光客當中有半數來自鄰國的加拿大和墨西哥，他們的平均消費額度大約只有其他外國觀光客的十分之一。

對那些需要簽證才能造訪美國的外國人而言，他們體會的挫折感最深。九一一攻擊事件後，美國要求觀光客必須親自到美國大使館或領事館接受面試，這在俄羅斯那樣面積廣如一洲的國家可是一大負擔。為了面試，俄國民眾往往必須旅行一千英哩以上，而且還不保證申請得到簽證。面試時間可能得等上好幾個月；在印度和巴西，為了面試等待兩個月是家常便飯；在中國也有類似的漫長等待過程，在新加坡則要超過一個月。這種程序對所有類型的旅遊一視同仁，無論是必要的商務旅行或到夏威夷度蜜月都一樣。不過與來自穆斯林國家男性所受的要求相比，上面那些情況都顯得小巫見大巫。他們必須填寫問卷，詳細說明他們在美國打算會見何人、他們的親戚和銀行帳戶，此外還得繳交照片和採集指紋。

美國這種新的入境監督措施與歐洲、亞洲和非洲開放邊界的作法形成強烈對比；隨著網路科技日漸成熟精進，有些國家還允許在線上核發簽證。那就好像美國自此之後關閉它的邊界大門，然而其造成的衝擊卻遠遠超出觀光產業的層面。

二○○八年，美國國務院增加申辦簽證的新規定，不過也承諾會將平均申辦時間降至一個月。除此之

外，大多數的簽證申請人又被要求透過生物辨識指紋掃描來採集指紋。在小布希政府擔任國務院領務局資深政策顧問的蘇珊·雅各斯（Susan Jacobs）表示，旅遊產業業者太愛抱怨。「我們的業務又不是推廣觀光業，」她告訴我，「這些都只是小小的不便，可是人們一旦習慣後，就一點也不嫌麻煩，」她說。

雅各斯說，政府已經建立了一個「讓所有人獲得合理對待的安全程序，」他們知道該如何應對各種情況。可是有簽證不代表即可自由入境。「就法律的角度來看，簽證只是在入境點申請入境的許可證明。那代表我們可以拒絕一名遊客，即便美國公民重回國時也必須接受檢查，」她說。

包括國土安全部部長或低階的機場檢查員在內，沒有人希望因為核准恐怖分子進入美國境內而遭受各界譴責。

許多美國外交官員並不同意雅各斯的看法，但是卻不得不匿名表達反對意見。有一名外交官告訴我，新簽證政策正在破壞外界對美國的支持。他說：「觀光客是最理想的平民外交官，這點無庸置疑。他們絕對會在造訪一個國家時就愛上它，無論先前抱持的看法為何。他們回國後會說美國原來有多棒。可是今非昔比，愈來愈多人不來美國了。我們流失了那些善意的回應。」

二〇〇七年揭露外國人反美心態的那項調查改變了旅遊產業對政府政策的看法。「現在，政府非但不保持中立，反而在我們產業的路上設置障礙，」佛里曼說，「國土安全部似乎是在問：『在今天這個時代，試問我們要如何阻擋民眾去旅遊？』旅遊產業以為政府會放寬某些安全措施，結果並沒有。這對我們來說無疑是一記警鐘。」

美國旅遊協會聘請第一任國土安全部長湯姆·里奇（Tom Ridge）為他們的案件提出申辯，希望入境程序

能有「合理有效」的改變，讓外國遊客賓至如歸。里奇是個親切卻缺乏實權的部長，國家安全決策都是由小布希總統的核心幕僚拍板定案，接著由他負責執行。機場與邊界的新規定趕走了最令人期待的觀光客，而肩負對外遊說工作的他對那些強硬的決策根本使不上力。里奇與旅遊協會的合作關係不久便劃下句點。

小布希政府在二〇〇五年成立一個觀光諮詢委員會，大舉網羅產業界重量級人物，包括萬豪國際董事長兼執行長小梅里葉特，以及聯合航空母公司UAL集團的董事長兼執行長格倫·提爾頓（Glenn Tilton）。不過這個委員會在大多數議題上都無法成功說服小布希政府。因此在默默接受現狀後，美國旅遊協會就此改變策略，積極說服政府走回推廣觀光業的老路。參加旅遊業圓桌論壇的成員包括華特迪士尼樂園與度假村、空中運輸協會以及洲際飯店集團等業界的高層主管，共同前往國會請求協助，希望以推廣正面形象的觀光政策來改變外界對造訪美國的負面觀感，重新贏回外國觀光客的心。

有幾名國會議員聽完陳情後提出法案，希望在商業部底下設立旅遊推廣處（Office of Travel Promotion），由一位次長帶領推廣美國觀光業。這項法案也擬定一項政府與民間合作的推廣計畫，並由業者、州政府、聯邦政府及高等教育界組成的委員會或代表負責執行。該計畫不但會向外國閱聽人宣傳美國觀光，也會適時「糾正海外對美國觀光政策的錯誤認知。」

這一招還是無效，小布希總統政府仍然加以拒絕。在一封給國會的正式回信中，小布希政府的一名官員寫道，他們「認為旅遊推廣活動應該由民間企業資助與執行，並且在他們希望發展的地方由州政府和地方政府提供支援。」小布希政府也反對提高觀光主管單位在商業部裡的層級，表示有關「成立旅遊觀光部門

的議題，目前在商業部的既有架構中已獲得妥善處理。」

政府回拒此案後不久，我在佛里曼的辦公室與他見面，問他在試圖突破小布希政府的政策幾年後，達到什麼成就。「成就──抵抗最惡劣的狀況，試圖改變對立氣氛，從監督外國人轉成歡迎他們，」他回答。

伊莎貝・希爾（Isabel Hill）是商業部底下不受重視的「觀光旅遊產業辦事處」的副主任，她說自己能理解觀光業界的擔憂。可是她也說，整體趨勢確實在二〇〇七年開始略微改變了，該年的觀光收益達一點二兆美元，回到了九一一攻擊前的水準。

希爾告訴我，二〇〇七年拒絕觀光法案的那封信代表她的辦事處沒有獲得授權可以透過國家觀光網站或甚至是海外大使館提供的資訊，來向外國觀光客行銷或推廣美國。「我並不反對那個構想，」她說，「我個人認為它就像一項品牌廣告提案。政府也應該提出充分的理由來說明自己的立場。」

為了樽節開支，觀光產業也檢視自己的現況。有一份名為「失落的十年」的報告，調查期間從二〇〇〇年到二〇〇八年底，基本上涵蓋了小布希政府執政期間。報告中指出美國觀光產業在這段時間共計流失了六千八百萬名遊客、五千零九十億美元收益、四十四萬一千個就業機會、兩千七百億美元貿易順差，以及三百二十億美元稅收。

接著在二〇〇九年，民主黨的歐巴馬就任總統。剛開始，產業界對新總統與新政府針對二〇〇八年經濟蕭條的一連串回應大失所望。他的經濟刺激方案不但對觀光產業隻字未提，甚至還提議刪減商務旅行的行程。所有主要的觀光業團體都簽署了一份緊急求助的呼籲：「我們極度擔憂非必要地限制企業會議、活動與獎勵旅遊計畫，會帶來無法預期的後果。」

歐巴馬總統的資深顧問薇樂麗・賈瑞特（Valerie Jarrett）邀請了十三名觀光產業領袖前來白宮，與她和總統的經濟顧問勞倫斯・桑默斯（Lawrence Summers）會面。一行人剛坐定，總統就走進房間，令他們大感意外。「我們根本不知道總統本人會來，」佛里曼說。

總統逐一與所有人握手，接著表示他瞭解大家為何憂心忡忡。

萬豪國際董事長兼執行長小梅里葉特等同是華盛頓非正式的觀光業教父，他率先發言。他解釋道，因為總統鼓勵減少旅行，他們擔心國際觀光客的人數會因此減少，以及舉辦會議與活動的商務旅行衰退。現在，他們正式邀請總統成為觀光業的盟友。

當天大部分的談話內容必須去除以往談及旅遊的感性成分、所有的浪漫與愉悅，以及廣告中宣傳的探索與自由體驗，而且業界代表希望總統和他的幕僚能站在同一立場，將它視為美國最重要的產業之一。「你可以看出他終於明白我們的意思，」佛里曼說，「最後我們提出業界的論點。外國人來到美國，在這裡消費，並不會花上納稅人一毛錢。我們不是要求施捨，那將是一項免費的經濟刺激方案。我們要求總統鼓勵旅遊。」

總統表示他無法承諾，但是會面結束後，他也不再主張減少旅遊。在會議的最後，洛伊斯飯店集團（Loews Hotels）的董事長兼執行長強納森・提許（Jonathan M. Tisch）發出一項聲明：「我們很高興獲得歐巴馬總統以及政府團隊的支持，也期望未來能與他們合作。」

幾個月後，歐巴馬總統經歷了一段難堪的時刻——那時他才體會到，告訴外國人他們在美國不受歡迎的代價有多高。他的家鄉芝加哥是二〇一六夏季奧運的最後四個決選城市之一；該市在申辦過程中花費了數

百萬美元。二〇〇九年十月，歐巴馬總統與夫人蜜雪兒親自抵達哥本哈根為芝加哥催票。這對高人氣的年輕夫婦在歐洲受到宛如皇室般的熱烈歡迎，令他們對芝加哥奪得主辦權的信心大增。

接著總統坐下來向奧委會代表提出申辦理由。有些代表說，他們懷疑所有奧運選手及外國遊客是否都能獲准進入美國；那些獲准入境的外國人也可能遭到海關人員羞辱。國際奧委會的巴基斯坦委員塞伊．沙西德．阿里（Syed Shahid Ali）告訴歐巴馬，對許多人來說，入境美國可能是「一次相當痛苦的經驗。」總統回答，美國會歡迎所有遊客，並且告訴委員會：「我希望看到二〇一六年留下一則深遠的影響，就是讓世人想起處在顛峰狀態的美國對全世界毫無保留地開放。」

讓所有人意外的是，芝加哥竟然是第一個遭到淘汰的城市。里約熱內盧最後擊敗馬德里和東京，史上因而首度將有南美洲國家舉辦奧運盛事。由於九一一事件後入境與簽證措施的改變，歐巴馬總統發現美國實際上是自己錯失了主辦奧運這類國際盛事的機會。在巴西成功申辦二〇一六夏季奧運的過程中，世人對美國入境政策的恐懼正式浮上了檯面。

多年來外國人在海關檢查員面前受辱，讓許多人將到美國旅遊視為畏途，歐巴馬總統總算親自體會到這件事帶來的影響。他在當上總統的前幾個月就讓家鄉父老失望。此時業界看到機會出現了。「當國際奧委會的委員對我們總統說，外國遊客覺得到美國旅遊是一回『相當痛苦的經驗』，我們就需要嚴肅面對改革入境程序的這項挑戰，以確保我們張開雙臂歡迎世界各地的朋友，即使在國家維安系統運作時亦是如此，」美國旅遊協會主席羅傑．道（Roger Dow）表示。

幾個月後，總統與民主黨國會議員表態力挺觀光產業。首先，國會在二〇一〇年初通過《旅遊促進法》

（Travel Promotion Act）。當時民主黨掌控了參眾兩院。來自內華達州的參議院多數黨領袖哈利‧瑞德（Harry Reid）孜孜不倦地推動這項法案，因為他所屬的州，尤其是拉斯維加斯，將觀光業視為未來發展的基礎。

歐巴馬總統在二○一○年三月簽署該法案時強調旅遊的重要性，以及它展現出的潛力足以幫助國家走出經濟蕭條。在白宮的儀式上，歐巴馬讚揚國會議員和業界領袖「為此法案努力許久。」

「顯然我們在場所有人對美國是最理想的旅遊目的地這點深信不疑，」他說，「我們有能力突顯這個國家驚人的豐富物產、壯麗的山水與景色，人民更是我們應該全力推廣的特點。有了這項法案，我們一定能辦到。」

總統開始以不同的角度檢視旅遊。超過十五年來，聯邦政府拒絕像絕大多數國家的政府一樣扮演推廣觀光產業的角色，而新法案徹底改變了這一點。觀光業重新贏得了它在一九九五年白宮會議上曾短暫享有的政治支持。

新法案成立了一個國家網站，外國人可以在上面獲得到美國旅遊的各種資訊——州立公園、音樂節慶以及海灘假期——以及如何規劃他們的旅程，而且全都依各國的語言呈現（該網站剛開始時可翻譯成法、葡、日、中等語言）。以發明網際網路及現代電腦自豪的美國終於在落後世界十年後，擁有一個貧乏的國家旅遊網站，但至少它東山再起了。

新的觀光網站得仰賴向外國觀光客收取一筆額外費用來支撐，不能動用美國納稅人的錢。「發現美國」（Discover America）網站前後花了兩年時間，在二○一二年五月上線。自從電腦時代之始以來，外國人首度可以上一個網站，尋找美國各地有什麼好玩的活動和景點。他們再也不必猜測某些事情，例如國家鐵路

（Amtrak）的名稱。

大門至此已經宣告敞開，觀光業者再接再厲，企圖將門再打開一點。他們差一點點就能達到失落十年期間原本想達成的目標。現在美國旅遊協會全力為最後一塊拼圖進行遊說：改善簽證程序，讓外國人更容易申請，以及縮短核准的等待時間。佛里曼用基本的商業術語向國會議員解釋原因。「我們一向有好的產品——美國。有了這個網站，我們就有能力推廣與行銷我們的產品。但是我們的客戶依然無法買到產品，因為他們無法取得簽證。我們需要的是一套流暢、有效率以及安全的簽證申辦程序。」

總統的就業與競爭力顧問團隊已經特別指出，觀光業具有創造就業機會的潛力，並且建議改善簽證辦理程序。國務卿希拉蕊（Hillary Clinton）指派曾擔任高盛（Goldman Sachs）主管的副國務卿湯瑪斯・奈茲（Thomas R. Nides）負責這項議題。奈茲與觀光業的商人溝通無礙，也是國務卿的老朋友；他曾經在她參加總統初選時大力募款。他擬定了一項計畫，企圖增加領事館與大使館處理簽證申請業務的人力，簡化流程，並且將等待簽證的時間從幾個月減少至幾星期。

在巴西和中國等成長中的觀光市場，前往美國的觀光簽證核准數量增加幅度高達三分之一。「希拉蕊國務卿讓一位能真正改變我們旅遊業的人負責主導——湯姆・奈茲對我們而言就是如此重要，」佛里曼說。

在半個地球之遙的上海美國領事館做出了一項證據，正是這項努力的證據。該館在一年之內就發出八十萬份簽證，一舉打破先前的紀錄。為了紀念這個日子，美國駐上海總領事康碧翠（Beatrice Camp）在簽證辦事處發表簡短演說；她就站在一排排坐著等待接受簽證面試的中國人面前。她說了幾則笑話，承諾領事館正朝著及時回應申辦簽證需求的方向繼續努力。為了慶祝，她特別在排隊等待的人當中抽出三名幸運兒，

贈送免費的夏威夷與關島之旅。

到了該年年底，國務院在中國受理的申辦簽證數增加了百分之四十六，巴西則增加百分之五十九——這兩個國家富有的中產階級都很有興趣到美國一遊。這可是一大轉變。對許多外交官而言，那則是一種令人愉快的解脫，因為美國領事館裡感受得到一種嶄新的處事態度與程序。堆積如山的簽證申請案逐漸清空；美他們相信觀光業確實有助改善各國人民之間的關係。康碧翠從上海返美時，她與我共進午餐，她說幫助中國人親眼見到美國對她而言是一大樂事。「人際外交確實有效。」

美國政府正加緊腳步，擴大執行總統擬定的計畫表，讓國家在觀光上更開放，以創造就業機會。

一〇一二年總統大選期間，美國旅遊業發覺自己處在一個不尋常的位置，竟然能夠得到它想要的一切。歐巴馬總統在一月現身佛羅里達州奧蘭多的迪士尼世界，還開玩笑說自己的大耳朵跟米老鼠比起來相形失色許多。他宣布成立一個委員會，組成一個觀光專案小組，希望想辦法再多吸引數百萬名觀光客到佛羅里達州這樣的地方；佛州在十一月的大選中將是關鍵的搖擺州。

四月，他歡迎巴西總統狄爾瑪·羅賽芙（Dilma Rousseff）到訪白宮，宣布美國將在巴西再設立兩座領事館，以吸引更多觀光客前來美國。一架架飛機載著巴西乘客從南方抵達美國，他們與來自中國的遊客都被視為速成版的經濟刺激方案。平均而言，造訪美國的巴西人每人花費五千四百美元，中國人每人花費六千兩百四十三美元。

二〇一二年五月，歐巴馬總統將他的觀光提案納入長達三十三頁的《國家觀光旅遊策略》。「我們要讓世人知道沒有比現在更適合造訪美國的時候，美國真的對世界開放營業了，」商業部長約翰·布萊森（John Bryson）在一場電話記者會中表示。

這項策略實屬同類型政策的創舉。它幾乎推翻了一九九六年以來制定的每項政策（當年由紐特·金瑞契一手策劃，裁撤美國觀光旅遊局），也否定了認為政府不該介入觀光業的共和黨官員後續提出的政策。這項策略也設法解決九一一攻擊後大幅滑落的外國觀光客人數及形象。它表示，「二〇〇一年九月十一日的攻擊事件後制定的安全規定雖然有效確保了旅客與國家的安全，卻也可能在某些人士心中形成美國不歡迎國際遊客的印象。」

紐約客在夏季走過擠滿外國觀光客的人行道，恐怕會對那項宣告遊客已死的說法感到懷疑。政府改革簽證與入境政策後，紐約市的觀光量已回升到一年有一千多萬名遊客到訪（這是一座有八百萬人口的城市）。歐洲人一向喜歡飛到紐約，在商店大肆採購，狂歡一整夜。儘管紐約還無法彌補流失的歐洲遊客數量，但是許多紐約客認為觀光客人數已經太多了。

政府承諾採取幾十項以上的新「歡迎策略」，從基本的機場禮儀、雇用會說外語的人員，到簡化入境安檢程序等等；美國人不會說外語對觀光產業向來是一個老問題。聯邦政府所有的努力都將透過商業部裡再度成立的一個全國觀光旅遊辦事處來進行協調。

這項新策略在時間上恰好搭上夏天的旅遊高峰旺季，兼具眼前與長程的目標。它嶄新且多元的推廣計畫希望能將美國正在進行改革的消息傳播出去，外國遊客不會在入關時遭到不當的騷擾，改善簽證申辦程序

也將說服那些心中還有疑慮的人士，相信美國真心期盼他們的來訪。到二〇二〇年，美國希望一年將有一億名外國遊客來訪，消費兩千五百億美元，更為美國人創造無數的工作與機會。等到五十多項計畫全部落實，聯邦、州與地方政府以及民間企業均全力配合的時候，這些目標或許就不會顯得那麼難以實現。要說觀光產業界欣喜若狂並不誇張。在一年之前，他們根本不敢奢求能擁有這樣的藍圖。如今他們卻獲得宛如鍍了金的承諾——觀光旅遊將提升至國家的優先施政目標，而且全國經濟復甦更有賴它的貢獻。

「旅遊業對此非常非常振奮，」美國旅遊協會的羅傑‧道表示，「我們已經講了十六年了。」

這些改變距離九一一事件正好整整十年。賓拉登在二〇一一年死亡，加上二〇〇八年的經濟大蕭條，減輕了國際恐懼的氣氛，政府才開始專注在就業以及重建美國的問題上。

在政黨政治的世界裡，雖然歐巴馬政府及其他民主黨官員的政策得到熱情相挺，然而民主黨在政治與財務獲得的支持卻有高有低。在小布希政府的「失落十年」期間，觀光產業減少了所有的政治獻金支出。在二〇〇八年大選中，歐巴馬陣營收到的政治獻金更勝另一位候選人約翰‧麥肯（John McCain）。至於二〇一二年的大選，根據統計政治獻金的應責政治中心（Center for Responsive Politics）的說法，觀光產業捐出的政治獻金分別為五十四比四十五，共和黨候選人獲贈的金額高於民主黨候選人。

拜幾位主要捐贈者之賜，旅遊產業大部分的人士都傾向支持共和黨。在總統初選期間，最大筆的政治獻金捐給了最令業界失望的候選人。金瑞契在擔任眾議院議長時曾強勢裁撤了聯邦政府的觀光旅遊局，不過他的選舉團隊仍收到拉斯維加斯賭場大王謝爾登‧艾德森（Sheldon Adelson）家族捐贈的兩千一百萬美元。

艾德森在二〇一二年總統初選期間將這筆龐大的金額捐給一個支持金瑞契的超級政治行動委員會（super

PAC），並且表示金瑞契與他一樣極力支持以色列。

金瑞契在初選中敗給前麻州州長米特‧羅姆尼（Mitt Romney），後者在二〇一二年初的同一期間收到萬豪飯店巨擘梅里葉特家族兩百多萬美元的政治獻金。那是基於羅姆尼與梅里葉特家族都有摩門教信仰的舊日關係，以及大家長之間的隔代情誼。羅姆尼與老梅里葉特同名，並且曾經擔任萬豪集團董事長達十年。

一門產業居然引發政黨產生如此兩極化的意識型態觀點──共和黨完全排除政府的角色，建立起一套嚇跑遊客的邊境安全系統；民主黨則提供聯邦政府的援助，降低邊界緊張的敵意──業者可不願意冒險成為犧牲品。看到機場安檢的恐懼心理消散，觀光產業也被視為經濟的引擎；美國旅遊協會的佛里曼說，他們的團體希望這種正面的態度能持續下去。他的工作人員已經到波士頓與羅姆尼的競選團隊碰面。「如果共和黨獲勝，我們必須有所準備。」結果最後當選的是歐巴馬。

在世界其他地區在「失落的十年」期間紛紛超前美國，以及觀光業者呼籲聯邦政府承擔更吃重的角色之際，拉斯維加斯成為調查觀光業在美國的發展情況的適合地點。

在每一份美國觀光產業的調查中，拉斯維加斯幾乎都高居榜首。有時候拉斯維加斯名列最多遊客造訪的城市；這個頭銜有時候則由紐約市或佛州的奧蘭多奪下。與另外兩座城市不同的地方是，拉斯維加斯的崛起完全仰賴觀光業；除了提供大眾「成人娛樂」之外，這裡沒有其他吸引外國人造訪的理由。

黑幫分子邁爾‧藍斯基（Meyer Lansky）與巴格西‧席格爾（Bugsy Siegel）當年在荒涼的內華達州沙漠中創

立了這座城市，裡面有賭場、度假村和流氓、混混。藍斯基利用與墨西哥的非法毒品交易賺來的數百萬美元，撐起賭場最初的開幕階段；席格爾建造火鶴飯店（Flamingo），更為這座城市增添無法無天的揮霍氣息；它是賭城一連串設有賭場的度假村宮殿當中的第一座，亮麗耀眼，充滿好萊塢的奢華色彩。這些飯店都仰賴黑社會的資金與力量支持。

狂野的拉斯維加斯也有高雅的一面，在那裡看得到全美最精彩的表演。據傳與黑幫分子交情匪淺的歌手法蘭克・辛納屈帶來他的「鼠黨」（Rat Pack）朋友：狄恩・馬丁（Dean Martin）、喬伊・畢夏普（Joey Bishop）、小山米・戴維斯（Sammy Davis Jr.），以及甘迺迪總統的妹夫彼得・勞福德（Peter Lawford）。披頭四曾經在顛峰時期到拉斯維加斯巡迴演出；貓王經常穿著綴有亮片的白色連身裝登台；韋恩・紐頓（Wayne Newton）和英格伯・漢柏汀克（Engelbert Humperdinck）成為午夜歌舞秀的同義詞；席琳・狄翁只要舉辦演唱會，門票必定銷售一空，而貝蒂・蜜勒在前幾年經濟蕭條期間依然在凱薩宮（Caesar's Palace）舉辦多場演唱會。拉斯維加斯的演出往往都有打扮火辣、全身以羽毛及亮片裝飾的歌舞女郎滿場飛舞。

在賭場裡，出手闊綽的賭客在輪盤、二十一點賭桌、撲克牌桌和吃角子老虎前，對著骰子和撲克牌下注，讓飯店業者賺進大把鈔票。美國其他的每一州都明令禁止賭博；唯獨內華達州卻熱烈支持，拉斯維加斯更是全美的賭博之都。

不過那些日子儼然遠去。美國原住民開始可以在自己的保留區裡開設賭場，自闢財源。財政出現赤字的各州也競相爭取觀光客前去賭一把吃角子老虎。

最重要的是，中國的開放改變了拉斯維加斯的賭城風貌。將近五百年來，曾是葡萄牙殖民地的中國澳門

行政特區始終是亞洲的蒙地卡羅。中國與歐洲賭客宛如置身在格雷安・葛林（Graham Greene）2 小說中那種煙霧瀰漫的賭場裡，因為百家樂和輪盤而輸掉大把金錢。共產黨打贏國共內戰之後，立法禁止賭博。在一個賭博已經融入文化的國家，那是一個十分特殊的決定。四千年來，中國人一直都是著名的賭徒，賭性之堅強就如同他們做生意時那般不屈不撓的精神。在博大精深的賭博文化中，也有各種錯綜複雜、難以解釋的迷信；像是在熱門的香港電影裡，例如《雀聖》，賭客坐上澳門的麻將桌時會穿紅內褲祈求好運，麻將碰撞時發出響板一樣的聲響，八則是幸運數字。

澳門主權在一九九九年移交給中國後，成為特別行政區，與鄰近的香港地位相當，緊接著來自大陸的中國人便開始大幅增加。三年後，香港億萬富豪何鴻燊失去他在澳門賭場的壟斷地位。一夕之間，澳門的賭場業對全世界最大型的賭場業者開放。

拉斯維加斯賭場大亨以及紐特・金瑞契的財務專家謝爾登・艾德森旋即把握這個機會。他迅速向北京取得興建賭場的許可證，耗資超過兩億五千萬美元的澳門金沙酒店在二〇〇四年開幕。由於造訪遊客反應出奇熱烈，接著他又在澳門特區建造連接兩座小島的「一條」填海區興建了澳門威尼斯人酒店，它是複製拉斯維加斯同名酒店的大型度假村。艾德森憑藉他澳門貴賓室裡的高賭注賭局，成為世界上最富有的人之一。

更為知名的拉斯維加斯賭場億萬富豪史帝夫・永利（Steve Wynn）不久也跟進，開設永利澳門度假村，它的風格顯得優雅許多，但同樣強調豪奢。到了二〇〇六年，澳門的賭場業規模已經超越拉斯維加斯；光是二〇一一年的賭金便高達三百三十五億美元，至少是拉斯維加斯的五倍。如果中國在國內開放賭博，准許

十三億七千萬中國人有機會試試手氣，那麼這個趨勢只會繼續擴大。

這項驚人的發展讓東南亞的城市國家新加坡決心開放賭博和賭場酒店，以免錯失中國人愛好賭博的商機；二○一○年，艾德森在新加坡開設濱海灣金沙酒店。這對新加坡與其開國元勳李光耀而言都是極大的轉變，後者曾經誓言讓這座以華人為主的國家遠離賭博之害。

就賭場業的新時代而言，拉斯維加斯可說是已經被遠遠拋在後頭。可是它看起來依舊如昔。拉斯維加斯大道還是沒變：汽車在四英哩長的賭場路段頻繁來往，人行道上觀光客摩肩擦踵，在高級餐廳和廉價漢堡店前排隊等待。廣告看板與傳單上的「辣妹」主打各種成人娛樂；赤裸上身的猛男照片為「姊妹狂歡夜」下了新的定義。在賭場內，常客一大早就在吃角子老虎前坐定位，兩手分別拿著香菸和咖啡。賭客還是會光顧，只是真正的大戶已不多見。

這座城市已經找到了新的定位，那就是比較樸素的會展（MICE）觀光，舉辦會議和展覽。在觀光業當中，這一點也不光鮮耀眼。話說回來，它與賭場業不一樣，不會充斥著流氓和檯面下的洗錢勾當，沒有殺手和幫派分子。這座城市維持一貫的拉斯維加斯風格，現在是美國和全世界舉行會議的首選地點。（如同支持者常說，每年聚集在拉斯維加斯的人比麥加還多）。

每個月拉斯維加斯會展及旅遊局公開董事會都是嚴肅的會展業主題。它的重要性與市議會會議旗鼓相當。我去旁聽時只剩下站位，當天的議題是日益激烈的同行競爭。

「本市正受到攻擊，」產業董事、濱海灣酒店賭場董事長兼執行長查爾斯・波凌（Charles Bowling）表示，「我們受到來自其他城市的攻擊。我在全美各地旅行——芝加哥、奧蘭多，他們正在問『我們該如何

瓜分拉斯維加斯的商業會議業務大餅？』」他警告在場的其他董事。

他們討論的主題是拉斯維加斯連續十八年高居全美會展城市的第一名地位。董事會在檢討翻修、改善與擴大原本已經占地廣闊的拉斯維加斯會議中心（Las Vegas Convention Center）與其「會議區」的策略。記者會驕傲地宣布每年約有一萬九千場展覽與會議在該市舉行，為當地經濟貢獻了六十三億美元收益，提供五萬八千個就業機會。

芝加哥與奧蘭多都耗費鉅資將它們的會議中心進行大規模翻修。芝加哥打算奪回它在一九九〇年代拱手讓給拉斯維加斯的首席會展城市的寶座，還有多年來流失的數十億美元收益。

拉斯維加斯市長卡洛琳·古德曼（Carolyn Goodman）稍早在她辦公室的一次訪談中告訴我，伊曼紐爾應該先看看芝加哥的陰沉天氣和座落分散的飯店與相關設施。「他想騙誰？」她問道，「我們有晴朗的天氣，我們有宏偉的會議空間。我們的汽車與服務品質都是全國最佳，因為我們有隸屬工會的良好工作機會。」

她提出顯而易見卻經常被人遺忘的重點——觀光業不能外包，所以各大城市都在爭取會展業務。「隨著賭場業務逐漸流失，如今我們最重要的一項業務就是會展。飯店、度假村和賭博——它們逐漸轉移到了全國各地。如今會展是我們的主力，」她告訴專家小組與現場聽眾。

在董事會上，古德曼市長比較強調策略面。「隨著賭場業務逐漸流失，如今我們最重要的一項業務就是會展及旅遊局播放了它製作的一部影片，內容是一九五九年以降拉斯維加斯與會議觀光的歷史，最初那

裡只有一座比起現在規模小了許多的會議中心，還有納入大型會議室的新飯店。推動會展業務的一個原因，原本是飯店業者希望能提高平日週間的住房率；大多數的觀光客都選擇在週末前來。出於觀光業提供內華達州南部百分之四十六的就業機會，因此市場占有率愈高，保住工作的機會也愈大。熟悉的名人片段與穿著數十年前流行服裝的一般美國民眾共同記述拉斯維加斯多年來的演變，直到二○一二年，會議中心在經濟蕭條後外觀已過時老舊，功能略嫌不堪使用。

不過拉斯維加斯將成長寄託在全球業務上。第三座國際航廈在二○一二年六月落成，迎接來自歐洲與南美洲的新業務。拉斯維加斯市的網站提供十二種語言的翻譯。拉斯維加斯會展及旅遊局的會展業務副總克里斯・邁爾（Chris Meyer）告訴我，拉斯維加斯一直在催促歐巴馬政府進行這些改變，讓美國重新回到全球舞台上。

「他們所做的一切都是我們已經完成的部分⋯向遊客收取觀光推廣費用，在網路上做行銷，」他說，「我們積極推動《旅遊促進法》是因為我們需要國家層級的宣傳推廣。在拉斯維加斯，我們的國際貴賓占了將近三分之一的業務。」

「在聯邦政府瞭解觀光旅遊的價值後，終於出現了徹頭徹尾的改變，」邁爾補充說。

他希望美國在大型觀光展覽中有一座代表性國家展示館，而不是像目前五十州都必須自行設置攤位——無論是內華達州、加州、紐約州、佛羅里達州、伊利諾州或緬因州。那樣的結果有時引人發笑。我參加過紐約觀光旅遊展，像泰國就展示了十幾本雜誌大小、厚厚的精美手冊，告訴你在泰國如何規劃高爾夫、海灘、健行假期，或是ＳＰＡ假期；有一支泰國舞團會定時登台表演，現場還提供應泰國料理。

在美國區，攤位都來自東部各州，製作精美程度略遜一籌的手冊大讚德拉瓦州的獨木舟之旅與緬因州的岩岸風光。代表聯邦政府的唯一展示區是美國海關與邊界保護攤位，他們發送小冊子，告訴大家如何為通關做足準備、美國為什麼要在墨西哥邊界築圍牆，或是「農業恐怖主義」（agro-terrorism）的可怕之處。

就像邁爾所言，美國旅遊有多麼豐富且多元的訊息傳播出去。國際會議觀光最主要的外國競爭者是德國和它的城市：慕尼黑、斯圖加特、法蘭克福、漢堡以及柏林。它們沒將時間浪費在業餘的展示內容上。「德國的相關基礎建設一應俱全──現代公路、鐵路與捷運、機場，以及最高級的飯店與會議廳，」他說。

那些競爭者在美國各地都有代表，企圖搶食每年四千六百億美元的會議與展覽業務大餅。瑞士飯店業者喬・盧斯登伯格（Joe Lustenberger）是一個名為Euromic的協會在美國的代表，該協會從美國為客戶預訂歐洲各國的小型展覽及團體會議場地。他住在芝加哥，旅行全美各地招攬業務。聽到歐洲國家想要用它們的大型會議中心及飯店與拉斯維加斯或芝加哥競爭這樣的想法，他大笑以對。

「歐洲沒有那種有足夠的客房和會議空間的大型飯店，可一口氣容納所有代表。那不是我們擅長提供的服務。我認為自己的工作不是從美國城市手中搶走會議業務，」他在電話訪問中說，「當一個組織打電話給我們時，那代表他們確定想在歐洲開會，而我們便協助他們選擇地點。」

一場在羅馬舉行的年度會議，搭配地中海岸的週末短程旅行，聽起來可能比一趟單純的紐約之旅來得吸引人。每年有一百八十萬場會議、商展以及各種主題展覽在美國舉行，歐洲人和亞洲人都想分一杯羹。

某個人士眼中的商業會議，對另一些人來說可能是公費旅遊。除了經濟蕭條期間擔心費用問題之外，會

展觀光也經常傳出變質成奢華消費之旅的消息，那些成年人在所謂的商務旅行中似乎玩得太開心了。美國聯邦總務署在二〇一二年提供了一則很好的例子。

二〇一〇年，聯邦總務署在拉斯維加斯四星級的Ｍ度假酒店（M Resort Spa Casino）舉辦為期四天的訓練會議，結果總共花費八十二萬三千美元，超出將近原本預算的三倍，其中包含一些奢侈的項目，例如要價七萬五千美元的「建立團隊練習」，活動內容是一起打造腳踏車。主辦單位支付每人四十四美元的早餐以及每人九十四美元的晚餐費用──全都是由納稅人買單，而那個時候整個國家差點無法擺脫經濟蕭條的泥沼。那趟行程在兩年後曝光時，國會對此難以忍受，因而對政府會議強制加上新的限制。

獎勵旅遊（MICE中的Ｉ）也在一次毫無節制的奢華活動醜聞後消失殆盡。美國國際集團（American International Group）在二〇〇八年九月招待高層主管進行一趟奢華旅程，時間點距離政府提供他們八百五十億美元的緊急紓困才不過幾天。隨著經濟逐漸復甦，獎勵旅遊才重新以儉樸的形式回到市場。員工高層主管比較傾向在美國旅遊，住宿四星級飯店，而非五星級飯店。

在拉斯維加斯的魅力中，最令人意外的一個面向是它堅持良好的勞資關係乃服務的一部分──我停留在這座城市時，市長與其他幾乎每一位官員都如此告訴我。伊曼紐爾譴責工會導致芝加哥的會展業務衰退，不過拉斯維加斯的工會可是比芝加哥還要強勢。

拉斯維加斯會展及旅遊局的邁爾表示，史帝夫・永利簽署一份五年的工會合約，因而樹立了穩固勞資關係的標準。「我們所有的主要品牌都以這裡為基地──凱薩、米高梅、永利──勞工在拉斯維加斯依然工作愉快，資方仍舊重視工會勞工的訓練與雇用關係。」

勞工運動人士也同意。約翰‧威廉（John Wilhelm）曾經是拉斯維加斯的工會組織幹部，現在擔任強勢的勞工團體「在地聯合」（United Here）理事長；這個組織是飯店、機場、餐廳、賭場、飲食服務及紡織產業勞工的聯合總工會。拉斯維加斯勞工的成功支柱是餐飲工會（Culinary Workers Union），它抗爭多年，直到獲得認可，協助提高拉斯維加斯的勞工薪資。

「拉斯維加斯大道上的每家大型飯店，除了威尼斯人外的員工都自行組織了工會，」他在華盛頓的工會辦公室接受訪問時說。過去二十年間，所有行業的工會都失去了支持與動員能力。相較之下，服務業卻出現明顯成長。由於觀光是最大宗的一門服務業，威廉先生在各個城市看到了機會。他說，工會密度愈高，飯店員工的影響力就愈大。

他分別指出有反工會歷史的內華達州與支持工會的麻州，說明工會運動中沒有哪個政黨能保證成為盟友。二○○九年，凱悅飯店集團在波士頓資遣了一百名房務清潔人員，他們的平均時薪為十五美元外加享有健保福利；取而代之的是派遣員工。那些新的房務清潔人員只獲得法定最低時薪八美元，而且沒有福利。波士頓的凱悅飯店發出一項聲明，表示那項資遣「很遺憾是為了因應艱困的經濟現況而實行的改善企業體質行動，」州長狄瓦爾‧派屈克（Deval L. Patrick）後來表示，麻州政府的員工均不得投宿於凱悅飯店。

他說那份影響力來自工會的努力，而非政黨或政府。在小布希執政時期，國家勞動法條失去了大部分的力量。現在連鎖飯店業者大多只負責管理，而非擁有飯店，「所以中間出現了一個大問題，不清楚到底是誰在做決定，誰又該為薪資和福利負責？」

相較之下，威廉說，拉斯維加斯的飯店就展現出他們瞭解觀光是一門服務業，需要訓練有素及收入合理的員工。他表示，拉斯維加斯是一個範本，支付給員工的薪資與福利允許他們的家庭能過體面的生活，這種作法因此也成為觀光產業成功的基礎。觀光是終極的服務產業。在大多數的美國城市中，女服務生和房務清潔人員等服務業勞工都生活在貧窮線以下。在拉斯維加斯，員工則享有健保和有薪假期。工會是經過努力協商與讓步才贏得這些福利，他們減少工作的類別數，讓資方較容易在改善服務之餘還能降低成本。

「如果說在拉斯維加斯，工會與資方都知道他們在同一條船上，其實並不誇張，」威廉說。

隨著觀光業日趨全球化，工會亦是如此。聯合國在日內瓦的國際勞工組織負責協調各方努力，確保這門龐大產業的勞工權利能受到尊重。國際勞工組織的沃夫岡・溫茲說，全世界至少有十分之一的勞動人口受雇於觀光產業，而且這個數字可能還是嚴重低估的結果。

「我們確定的部份是六成以上的觀光產業勞工是年輕人──二十五歲以下，而且多是女性，」他在日內瓦接受電話訪問時表示，「這樣很好──它代表觀光業相當開放，許多人都能從事這門行業。壞消息是它的工作條件並不理想。」

他說，觀光業的薪資普遍比其他部門來得低，其中最好的工作條件也只能算得上「不佳」。「這門行業有太多雇主會占這些年輕女性的便宜，而其中不少勞工都是新移民，」他說，「生產力與競爭力主要依靠服務業員工的技能訓練，以及我們所謂的軟性技能──熱情、友善、從容的態度，它們會強烈影響一家飯店的氣氛。」

國際勞工組織只能在政府同意改善勞資關係的那些國家中運作。在協助遊輪員工這件事情上，他們完全

使不上力。他說，近年來印度和南非是兩大亮點，前者有一整套名為「觀光公平交易」的計畫，確保當地員工的生活獲得改善。「如果你相信觀光業對緩和開發中世界的貧窮現象十分重要，那麼就必須處理服務業員工的待遇問題，」溫茲先生說，「有一半的開發中國家利用觀光業來提高收入──那是一項重大的任務，它的規模也相當驚人。」

我在拉斯維加斯參加一場醫療觀光會議，那是觀光產業最新的一股潮流。我最早是從我朋友桃樂絲‧麥吉（Dorothy McGhee）口中聽到這個概念──為了享有價格低廉的醫療服務而到海外度假。桃樂絲是房地產投資客，徹頭徹尾過著中產階級生活，與貧窮完全沾不上邊。然而，由於美國的醫療保險和醫療支出成長速度得比生活成本快得太多，她認為自己再也付擔不起牙科保險的費用。

「如果你像我一樣是自雇人士，牙科保險就是一筆龐大的開銷，而它並不包含在聯邦醫療保險裡，」她告訴我。六十五歲的桃樂絲對醫療支出計算得非常仔細。

二○一○年，在一次例行的牙齒檢查期間，她告訴我她需要裝兩個新的牙冠，費用是五千五百美元。那不在她的預算裡。結果她以不到一半的費用前往墨西哥的巴亞爾塔港（Puerto Vallarta）度了五天假。「我寫電子郵件給朋友，收到幾個不錯的推薦行程，接著挑選牙醫師，」她說。

她的牙醫師米格爾‧亞登（Miguel Arden）曾經在紐約就讀研究所，兩個牙冠收費一千六百美元。她的機票費用五百美元，位在薩尤利塔（Sayulita）漁村的海邊小屋租金是一晚六十美元，附早餐。她在星期四抵

達，星期五看牙醫，接下來那個星期一裝牙冠，星期二晚上返家。

「那與我在美國看牙醫的經驗一樣好，而且我還能在海灘上度過一個長週末，盡情享用魚肉捲餅，」她說，「亞登醫師說他經常有來自美國的白人病患——他稱他們是醫療觀光客。」

像我朋友桃樂絲這樣的醫療觀光客究竟有多少，目前並沒有完整的數字；她是想要逃避醫療支出日益高漲的美國人，他們的財力足以負擔旅遊，卻趕不上醫療保險費用增加的速度。全世界有五百萬名病患，其中大部分都像是桃樂絲這樣的美國人，為了尋求最物有所值的醫療服務且同時一邊度假，而旅行到世界各地。按照英文字母順序，前十大醫療旅遊地點是巴西、哥斯大黎加、印度、韓國、馬來西亞、墨西哥、新加坡、台灣、泰國，以及土耳其。

這一切開端是從美國人穿越加拿大與墨西哥邊界去購買便宜的藥品開始，如今已演變成一股追求醫療服務與假期的趨勢。在墨西哥邊界上，由於美國醫療觀光客實在太多，二○一二年四月還特別開放公路上的一條車道給他們使用。那條車道在前三個月就發出了一千五百多張通行證。

哥斯大黎加很早就發現醫療觀光是一門好生意。他們在醫療照護方面的聲譽卓著。該國的觀光部門持續成長，為了醫療目的而旅行的人正好符合綠色觀光的整體方向。

在大多數的案例中，這些國家都有衛生部與觀光部發展出來的計畫，以因應愈來愈多追求高品質、價格相對便宜的醫療服務以及舒適海外旅遊的外國遊客。在不少案例中，該國醫院都擁有國際認證，甚至有些美國健康保險計畫還支付醫療與旅遊費用。然而這一切也引發了將你的性命交到旅行社手中的嚴重問題，而這些問題在拉斯維加斯火鶴飯店的「醫療旅遊大展」（MediTour Expo）中獲得了解答。

參加展覽的人數不到兩百位：旅行社、醫師、外交部官員以及企業家。平均每兩位演說者中，就有一位談到醫療服務已經開始發生了巨大變化，然而卻避談與遠方醫師及醫院責任歸屬相關的警告。

「有些成效不彰的醫療體系已經破產了——其實美國的體系也存在不少問題，」來自科羅拉多州、在會議上發表開幕演說的醫師亞爾倫‧邁爾斯（Arlen Meyers）說。他談到全球醫療人才的爭奪戰、「全球無縫轉診系統」的需求，以及建立「像拉斯維加斯一樣有完善醫療照護基礎」的城市。

接著他問出在我心目中最重要的一則問題：「誰都能上網銷售海外醫療觀光——我們如何衡量它的品質？」

馬來西亞衛生部醫療旅遊理事會的黃麗蓮博士在討論近年該國醫療觀光的大幅成長時，試圖回答那些問題。這個前英國殖民地在二○○九年成立了該理事會，並且指定全馬來西亞三十五家醫院共同參與該計劃。僅僅兩年時間，馬來西亞就吸引了四十萬名醫療觀光客。「他們許多人的行李箱裡都裝滿著現金，」黃博士告訴我。

詳細介紹完現有的一流醫療服務後，接著她讓我們看一段影片，裡面出現該國的熱帶海灘、時髦度假村，以及首都吉隆坡高度發展的摩天大樓天際線與多種族區域。她甚至大力推銷馬來西亞料理：它融合了馬來半島、印度、中國、歐亞及葡萄牙菜的特色。「我們是世界上觀光客人數排名第九的國家，」她說，「我們在幸福指數國家的排行榜上也名列第五十一。」

「我們說英語，有高水準的醫療技術，以不到美國一半的價格提供物後來我們共進午餐，我問她馬來西亞為什麼如此積極推動醫療觀光，還包括海灘假期。「這是我們想要推動的整體經濟發展類型，」她說，

超所值的服務。我們還有一晚只要價一百五十美元的五星級飯店。它是讓身體復原的完美地點。」

黃博士擁有全國健保與資源分配的博士學位。她說，對馬來西亞而言，這項「政府的前瞻政策將透過觀光業與醫療照護投資加速我們的經濟成長。」如果繼續以這種速度成長，她相信到二○二○年，馬來西亞一年可以吸引兩百萬名醫療觀光客。

沒有人質疑醫療為什麼應該整合到觀光產業裡。它是發展最驚人的新領域之一，導致觀光業已經認定它在自己的職掌範圍內。雖然來自科羅拉多州的邁爾斯醫師說他討厭「醫療觀光」這個名詞，但這場戰役他似乎輸了。這場醫療旅遊大會是由位在紐約的瓦考特控股公司（Wallcort Holdings）主辦，它展望在世界各地建立醫療村或醫療「特區」，提供醫療觀光客完整服務，包括醫院、飯店、商店、活動和娛樂。

根據統計，每四位正值工作年齡的美國民眾當中，就有一人沒有健康保險，而醫療費用又節節高昇。牙科保險甚至更不普及。總規模達二點六兆美元的美國醫療體系是全世界之最，但是它卻逐漸成為最昂貴、窮人負擔不起的體系之一。美國疾病管制中心表示，二○一○年有五千九百萬名美國民眾沒有醫療保險，因而無法接受他們所需的治療。看看這些數字，即使歐巴馬試圖改革，未來醫療觀光依然注定會成長。當美國政治人物爭論著如何改革美國的健保體系時，美國民眾卻用雙腳或機票投下自己的一票，前往海外接受他們在自己國家負擔不起的療程。他們讓旅行社變成了自己的家庭醫師。

土耳其美國工商協會中西部分會的席薇爾·庫泰（Sevi Kutay）博士住在芝加哥，她認為美國人需要健保。她參加在火鶴飯店舉行的醫療會議，是為了敦促土耳其政府加強宣傳它的土耳其醫療觀光網站（www. medicaltourismturkey.org）。「為何不推廣土耳其的醫療觀光？」她問道，「我們提供美國人服務，銷售服

務，同時提供他們在土耳其度假——那是一組很理想的套裝行程。」

無國界病患（Patients Beyond Borders）等協會提供醫師與地點的名單，幫助病患決定到世界的哪個地方尋求心臟繞道手術、生殖治療、拉皮、植牙的醫療服務。有些美國健保公司現在已將前往事先核准的國家與醫院從事海外醫療與旅遊的費用納入保險項目。即使包含入住海灘度假村的費用在內，那樣也能減少他們的支出。

《紐約時報》的婚姻版就像社會學家的遊樂場。從新人及其父母的成就、新人的照片，還有近期出現的新人性傾向，都能看出文化的變遷。二○一一年五月的某個星期日，我看到一則喜訊描述新郎取得紐約大學的觀光發展碩士學位，準備在紐約市一家公司擔任觀光發展總監。

終於——觀光學位登上了《紐約時報》生活風格新聞婚姻版。觀光的研究已經悄悄進入美國大學和學院的課程中四十年，緊跟著產業的成長。相關學位包括餐飲、觀光研究、森林管理、公園與休憩、國家資源與休閒、環境與觀光、飯店與餐飲管理，以及觀光市場發展。

我在一名助理的協助之下上網搜尋，兩人一起尋找四百五十多所大專院校的觀光學位課程。康乃爾大學飯店管理學院在美國是箇中翹楚，也是歷史最悠久的其中一所；這所常春藤大學的課程標榜擁有來自三十國的八百名大學生、七十名研究生，還有驚人的一千七百名專業人士參加他們的主管教育課程。

觀光已經從一種工作演變成一種職業，再成為一種需要學位的專業——這一點主要可從觀光為世界上十

分之一的勞動人口創造職缺或就業機會來說明；這項事實不但贏得作為一門研究領域的正統地位，也賦予觀光一種超越商業世界的嚴肅性。

喬治華盛頓大學的觀光政策艾森豪教授唐納・霍金斯（Donald Hawkins）親自見證了它的成長。在喬治華盛頓大學，觀光的研究最初在一九七〇年是一項研究所課程。一九九〇年代，它變成商學院的一門學科；現在學生則可以取得觀光的學士、碩士與博士學位。

「有多年的時間，觀光主要都是人類學家研究的主題，他們以誇大的批評責備觀光業帶來的所有發展禍害，」霍金斯教授在學校辦公室的一次訪談中說道，「在商學研究中就比較持平。我們探討環境、政治議題、永續性以及生態問題。我們探討國家公園系統以及沿岸地區的良好管理措施。」

他的教授頭銜是由總部位在華盛頓地區的萬豪國際集團贈與，並且以艾森豪總統命名；萬豪創辦人曾經與艾森豪總統一起打高爾夫球。一九九〇年代，在美國政府退出聯合國世界旅遊組織前，霍金斯曾擔任該組織的美國代表。「我們還是應該加入。我們需要占有一席之地。」

「觀光業是現代規模最龐大的自願性財富轉移，從富國轉移到窮國，而我們需要加入聯合國世界旅遊組織，才能幫助那些開發中經濟體。那是我們的未來。」

世界旅遊組織將第一屆尤利西斯獎（Ulysses Prize）頒給霍金斯，以表彰他開創與宣揚觀光政策及管理的知識。他說，受他吸引的學生往往懷有流浪精神。讀觀光通常代表未來會旅行，為了工作從一座城市搬到另一座城市，從一個國家搬到另一個國家。在稍早的年代，這些學生可能會選擇讀外交或商業。

安東尼・馬洛吉安尼斯（Anthony Mavrogiannis）在喬治華盛頓大學取得觀光管理的碩士學位，他大方承認

自己的主要目的就是在業界找到一個可以經常旅行的職位。在國家科學院（National Academy of Sciences）擔任過內部旅遊經理後，馬洛吉安尼斯買下位在華盛頓郊區的肯蘭斯旅行社（Kentlands Travel Agency），自己當起老闆。他是我的旅遊仲介。

在這個網路時代，大家可以用自己的電腦比價、購買機票，預訂飯店和餐廳，因此許多人預測旅行社的末日即將來臨。不過，他們依然設法保留了大約百分之三十的旅遊業務。美國旅行社協會（American Society of Travel Agents）指出，自從數位革命搶走許多旅行社的生意以來，旅行社的業績還是穩定小幅成長。現在，因為不想花上好幾個小時（更別提好幾天了）尋找適當時間的班機和符合預算的飯店，像我這樣消費者就會向旅行業者求助。旅遊的花費並不低，在網路上犯錯也會付出高昂代價。在日報當記者的那些年，我的行程都是由與報社合作的旅行社負責安排。第一次自己設法規劃一趟複雜的巴西之旅，我搞得亂七八糟；此後我就請馬洛吉安尼斯幫忙。除了請合格的旅遊仲介安排行程確實行得通外，我發現自己也因此省下一些錢。

待在他辦公室的那天上午，電腦螢幕上不斷彈出提醒事項，他的印表機陸續吐出機票和飯店的確認單，電話也響了不下數十次。很難想像外界一度以為旅遊仲介的職業會銷聲匿跡。威脅他們生計的不只是消費者使用網路規劃自己行程的近期趨勢，還有刪除或減少佣金的航空公司與產業的其他環節。他和其他許多仲介的解決之道就是多樣化和特殊化。

他的多樣化策略是，百分之四十的業務經營休閒旅遊，商務旅遊則占百分之六十。休閒旅遊依然為他帶來最多的利潤。「在商務界，我要訂複雜且昂貴的機票，但是每張機票收到的佣金都相同，無論是價值

八千美元的頭等艙機票或五百美元的經濟艙機票。」

特殊化大致上是以地理區域為基準，不過有時也以旅客的類型來區分。他根據生活形態或年齡將旅客分門別類，而退休人士則是旅行社眼中的金雞母，尤其是因為他們通常會參加團體旅行，或是購買費用與佣金較高的套裝行程。「美國人喜歡團體旅行，購買套裝行程。他們會購買我們為他們規劃妥當的路線行程、用餐地點、參觀景點、住宿地點。」

我們這種老派的自由行旅客逐漸成為少數，是所謂的「完全自主旅客」。「我們只需為完全自主旅客找到機票和飯店，就差不多大功告成了。」

他專攻的地理區域是歐洲。他旗下有一名業務員負責銷售到法國與義大利的女性旅行團。馬洛吉安尼斯是希臘裔美國人，家族在一座希臘島嶼上有房子，可說是旅遊界的地中海專家。「我們銷售我們熟悉的產品，」他說。

我請他當場示範如何為比爾和我購買到明尼亞波里─聖保羅（Minneapolis-St. Paul）的機票。比爾先前有一趟行程也是到那座雙子城，他在電腦前花了半小時，買到自認非常優惠的機票，只不過需要在密爾瓦基（Milwaukee）轉機。馬洛吉安尼斯則花不到一分鐘的時間，便找到一張價格更便宜的直飛班機。「是軟體的功勞，」他說。他的佣金是每張機票四十二美元。

身為旅遊仲介不但讓馬洛吉安尼斯得以養家活口，還讓他經常有機會旅行，長時間待在希臘工作。他並沒有賺大錢，可是卻過著他在喬治華盛頓大學取得碩士學位時想像的那種生活。

美國為世界貢獻了兩個絕佳的觀光概念——國家公園和主題樂園：黃石公園與迪士尼樂園。這兩者不只界定了「美國假期」，也間接影響到世界其他地區享受假期的方式。

美國國家公園系統共有三百九十四座公園，它成功拯救了荒野，也可能有助拯救地球。不過這些公園是公共資產，而非大型的獲利中心。對觀光產業而言，它們是吸引人們到美國從事其他活動的誘餌。儘管那些公園讓人見識到罕見的荒野與驚人的美景，但是造訪人數的高峰卻停在一九八七年，當年有兩億八千七百二十萬人到訪，而那恰好是全世界觀光業呈現爆炸性成長之前的事。這個數字目前正逐漸回升，二〇〇九年的訪客人數為兩億八千五百萬。

相較之下，同一年迪士尼樂園與度假村的付費遊客人數高達三億兩千六百五十萬。那些兒童和他們的家人在園內花費了數十億美元：迪士尼在這方面同樣領先群雄，賺進二十四點一億美元。迪士尼樂園與後續相關產物在美國已經成為童年的一部分，而這個現象也逐漸擴散到世界各地。

國家公園假期的趨勢則正好相反。

荒野公園與主題樂園間之所以產生這種差異，有一個原因在活動的本質。主題樂園像是日常生活的延伸，活動內容不外乎排隊、搭乘遊樂設施、吃吃喝喝，接著不停地重複整個過程；在荒野公園，遊客必須遠離平時的舒適圈，健行、游泳、經常要露營，自己做飯。即使住在公園客棧或小屋，依然不乏鍛鍊筋骨的機會——伴隨新鮮空氣、野生動物和動人美景。

不過，這一點在過去三十年並沒有改變。改變的是主題樂園從不間斷的行銷與宣傳。它們一開始只有華特‧迪士尼和他的卡通人物，如今卻囊括了分別建在倫敦和奧蘭多，以哈利波特與他的年輕巫師朋友為號召的一個連鎖主題樂園。這一系列超級暢銷的小說和電影將哈利波特迷吸引到主題樂園，一如迪士尼授權商品與其電影、書籍、影片及電視世代代以來散發出的魅力。主題樂園是觀光產業的一環；國家荒野公園卻不是。新的聯邦觀光策略可以在剛架設的全國網站和海外宣傳中突顯這些各具特色的公園，以刺激參觀人數成長。

我曾經帶兩個孩子到奧蘭多的迪士尼世界。我的兒子在那裡慶祝九歲生日，當時他眼睛裡彷彿閃爍著星星，灰姑娘還過來幫他吹蠟燭。他們好喜歡穿過魔術山的雲霄飛車，但討厭〈小小世界〉（It's a Small World After All）這首歌。一年後，我們住在華盛頓州奧林匹克國家公園（Olympic National Park）霍河雨林（Hoh Rain Forest）裡的一間旅館，爬過覆蓋著濕滑苔蘚和多刺蕨類的倒下樹木，在紅土小徑上奔跑，登上更高的地方，欣賞位在一座雲霧繚繞的半島上的奧林匹克山脈。我知道這趟旅程最讓我著迷的是哪一個部分，也知道他們最喜愛的是哪一個部分。於是隔年我們「達成妥協」，到愛達荷州落磯山脈的史懷哲山（Schweitzer Mountain）旅行。

在全球各地，這兩種模式都發揮了它們的影響力。如今，主題樂園從亞洲、歐洲延伸到美國，預計到二○一七年，一年的營收可達三百一十八億美元。荒野公園甚至更為普及，散布在各大洲，且形態都沿襲老羅斯福總統在二十世紀初創立的那些公園。

某些態度鮮明的批評者質疑那些四處擴散的主題樂園對社會與環境造成的影響。暢銷書作家卡爾‧希亞

森（Carl Hiaasen）幾乎在他每本登上銷售排行榜的推理小說中都會出現抨擊觀光開發商的橋段。他寫的童書也圍繞著類似主題，內容描述貪婪的觀光開發商破壞佛羅里達州。有一天他朗讀自己的作品《走開！》（Scat）給華盛頓的一群學生聽，活動結束後我問他為什麼不斷批評那些業者。

他回答，那是他成為作家的初衷，想要傳達自己眼看著佛羅里達的土地充斥著主題樂園與觀光客的那種沮喪心情。「小時候我會到艾弗格雷茲沼澤（The Everglades）玩耍，去海灘邊，那樣的成長過程實在很棒。如果那是你童年的一部分，而你眼睜睜地看著它鋪上柏油路面，那種情景絕對令人忘不了，」他說，「在佛羅里達的情況是，你做什麼事都無所謂，除非它對觀光產生負面的影響。」

我最小的妹妹瑪麗剛過完六十歲生日，我們決定以一個限定姊妹參加的假期來慶祝。我們的第一站是藍嶺山脈（Blue Ridge Mountains）的仙納度國家公園（Shenandoah National Park）。它的創立是受到一九三〇年代經濟大蕭條的刺激，當時公民保育團受雇建造蜿蜒通過公園山頂、俯瞰著仙納度河谷（Shenandoah Valley）的天際線公路（Skyline Drive）。小羅斯福總統在一九三六年主持公園的落成典禮，拯救了這片山脈，避免東邊距離兩小時車程外的華盛頓企業家覬覦這片土地。

如今瑪麗大部分時間都坐在輪椅上。她年輕時熱衷健行，相當熟悉西雅圖周圍的公園。在仙納度國家公園位在夫隆洛雅（Front Royal）的北邊入口，一名管理員告訴我們，瑪麗符合終生免費入園的資格。我們駕車離開，不久窗外景色便讓她想起在喀斯開山脈（Cascade Mountains）的健行之旅以及那裡經常突如其來的暴雨。我們在狄基嶺瞭望台停留，接著還有伊克瓦洛和史蓋蘭瞭望台。瑪麗有時待在車上，有時則拄著枴杖下車，欣賞那些與崎嶇西北部比起來較顯得單調乏味的景觀。一頭長著大耳朵的短腿野鹿跳過一道石圍

籬。我們停在以木頭建造的大草原客棧（Big Meadows Lodge）休息，說著家人露營時用鋁箔把馬鈴薯、胡蘿蔔，還有漢堡肉包起來，放在大火上烤，接著餐後享用串烤棉花糖的故事。我們在公園中開了一百零五英哩來到夏洛特維爾（Charlottesville），度過一個長週末後，再掉頭走天際線公路回家。瑪麗一路上顯得很安靜。「我必須再回來，」她說，「我懷念這些公園。」

許多年輕人對主題樂園也有類似的情感依附。已經有上萬對新人在迪士尼樂園與迪士尼世界結婚，因而使它們成為美國最受歡迎的兩個「結婚勝地」。那裡有童話故事中的城堡、灰姑娘馬車與一整個童話婚禮部門，新娘子可以重現夢幻的婚禮，在充滿童年刺激與歡樂回憶的童話主題樂園中化身白雪公主，身邊還有白馬王子相伴。二○一一年，現實中的英國威廉王子在西敏寺迎娶凱特・米德爾頓（Catherine Middleton），凱特身穿蕾絲禮服，長度及腰的面紗襯托出她的窈窕身材。迪士尼主題樂園用來賺錢的所有結婚幻夢元素，全都濃縮在那場盛大的世紀婚禮中。

《凱魯瓦海灘與沙丘管理計畫》（The Kailua Beach and Dune Management Plan）是一份七十頁的報告，說明夏威夷最壯觀的海灘之一為何將在幾十年後消失。氣候變遷是罪魁禍首，它導致地球溫度上升，因而讓太平洋海平面升高，接著將侵蝕歐胡島（Oahu）上這片時髦海灘。這份報告由夏威夷大學與夏威夷土地與天然資源局共同編撰，同時州政府正展開一段痛苦的研議過程，想像各種保護措施都無法阻止海面上升後的生活。

夏威夷的保育與海岸地辦事處監督著夏威夷保育區內的兩百萬英畝公私有土地，以及該州管轄範圍內的海灘及海域。辦事處主任山繆・雷莫（Samuel J. Lemmo）負責觀察沙地消失的情形。

「其實在夏威夷，我們非常、非常嚴肅看待是否能安全地接近海灘，」他在檀香山市區的辦公室裡告訴我，「以我們的標準來說，大眾能接近海灘的範圍是每年漲潮最高時，最大的浪沖上岸觸及沙灘的絕大部分。就像威基基海灘（Waikiki）──這是個有趣的問題，尤其現在我們眼睜睜地看著海平面上升。」

觀光業是夏威夷的第一大產業；自當地經濟從二〇〇八年的谷底緩慢復甦後，如今觀光客消費金額已經提高到一個月十億一千萬美元。夏威夷的未來必須仰賴觀光業，以及藍色太平洋中諸多島嶼上看似無盡的海灘。夏威夷的一切發展均因搭乘飛機與遊輪前來的遊客而起──飯店、餐廳、商店，以及房地產仲介公司。那裡另一種主要經濟收入來源是美軍基地，它占據夏威夷大部分的區域，包括珍珠港（每個學童都知道它）、沙夫特堡、史科菲爾德軍營、夏威夷海軍陸戰隊基地、惠勒與希坎姆空軍基地，以及美軍太平洋司令部的總部。太平洋司令部是一座前線基地，負責的管轄區域涵蓋了大約半個地球，從南極到北極，從美國西岸到印度西岸。

「當我談到侵蝕的時候，有時候會嚇壞大家，」雷莫說。他的言談中帶著夏威夷的低調風格，電子郵件末尾則會加上「馬哈囉」（Mahalo）──它是夏威夷的用語，字面意思是「在神的面前」，但通常用來代表「謝謝」。他也經常穿夏威夷襯衫和涼鞋去上班。

「大家想知道這種說法對他們房地產、遺產、事業會造成什麼影響──這是個敏感話題。我只能告訴他

們，如果你的財產離岸邊越近，就會越快失去一切。」

他說，州政府能做的工作就是為海灘編製詳細的目錄，進行資源分配。威基基海灘將會得救。州政府已經花了數百萬美元，加上飯店的捐款，從近海海底抽沙，試圖恢復這座海灘。「它原本就是一座人造海灘。剛開始是一片沼澤地，直到人們前來，在這座位在島嶼南方的海灘填沙，大興土木。從一九三〇到一九六〇年代，他們陸續從歐胡島的其他地區運來至少四十萬立方碼的沙子。如今它支撐著精華地段的房地產。」

雷莫協助觀光局進行一項海灘經濟研究，計算未來的成本，想要瞭解有哪些海岸線非救不可。「海灘復原成本的多寡並不是重點——如果我們不做，就會破壞自己的生命力，」他說。

對擁有海灘上華麗現代豪宅的當地民眾，州政府能做的事非常有限。「我們會宣導策略性撤退。首先，我們告訴他們停止在海灘附近蓋房子；接著我們鼓勵大家搬離海灘，或是提早為你知道將會消失的房子辦理逆向抵押貸款[3]。」

這項研究的對象涵蓋凱魯瓦海灘，後者包括一座公園和一段沙灘，而沙灘上的房價都是至少百萬美元起跳。歐巴馬總統便固定在凱魯瓦度過聖誕假期。沙沙作響的原生植物悉心保護著那裡的沙丘，希望在海浪最兇猛的季節盡可能地留住沙子。某天清晨我在純白的沙灘上散步，走到約一半的路程，只碰到六個人在那塊高檔區域內跑步或遛狗。

凱魯瓦海灘長久處在「一個充滿極端變化的海岸系統；一個多變風力與波力造成的侵蝕結果，」它將需要花更多工夫去復原、保護、種下更多植物，規劃民眾搬離海岸線。即使報告中的圖表顯示得非常清楚。

到那時候，萬一全球氣候變遷沒有獲得大幅改善，海邊的第一排房子還是會在下個世紀初消失不見。

夏威夷觀光局執行長麥克・麥卡尼（Mike McCartney）表示，他的任務是在推廣觀光業（占全州生產總值百分之十八）與保護夏威夷州及環境的需求中間取得平衡。除此之外，軍方的角色也同樣舉足輕重——夏威夷可以安心地仰賴來自兩方面的收入，觀光業一個月十億美元，軍方也是十億美元。

麥卡尼是土生土長的夏威夷人，父母分別來自愛爾蘭和日本，他常不自覺地談起「阿囉哈精神」。「夏威夷和阿囉哈精神是美國及全世界的未來，讓來自世界各地的民族都能獲得平等待遇；那就是我們的未來。」

他為自己設定的目標是提高中國觀光客人數，而當第一架包機降落在檀香山國際機場時，那個目標就距離不遠了。在此同時，他也擔心夏威夷可能因為過度開發而失去自己的特色。「你不能只是成長、成長、成長。」海灘侵蝕、海洋受到威脅，許多事情都可能出錯，儘管種種未來的不確定性再再困擾著他，但是他不肯因此退卻。有一項研究顯示卡內奧赫灣（Kaneohe Bay）的海洋生物面臨的環境問題，他便禁止人們在那裡騎水上摩托車。「結果有人到我家門外抗議，」他也指示專家進行氣候變遷研究，因為他需要資料得以進行全盤規劃，以因應那個大到不可思議的生態危機。

「你必須習慣觀光危機的概念，學著與它共處。我認為那就是夏威夷，試圖尋求平衡，」他說。美國總統歐巴馬是夏威夷之子，如今他設法提升觀光業的重要性，麥卡尼說自己有信心夏威夷州將能度過重重難關。

話說回來，這種平衡也可能消失。他腦海中不停重覆播放同一場惡夢，大批觀光客飛進飛出夏威夷，海

旅行的異義

四五四

浪卻不斷地上升，直到吞噬了整座沙灘。

1 拉什莫爾山（Mount Rushmore）俗稱美國總統山，山壁上有四位美國前總統的巨型頭像，因而成為熱門的觀光景點。

2 葛林是知名的英國小說家，被譽為二十世紀最偉大的作家之一，作品包括《愛情的盡頭》、《沉靜的美國人》等。

3 逆向抵押貸款是貸款者以房屋為抵押品，向金融機構借款；金融機構以每月給款的方式將錢借給屋主，後者直到過世或賣屋時才需要還款。台灣近年開始試辦的「以房養老」就是一種逆向抵押貸款。

結語

本書檢視旅遊和觀光，探討它如何從人生一大樂事轉變成世界規模最大的產業之一，一窺這門產業的諸多面向與巨大影響。對許多國家而言，無論貧富，觀光收入對它們的福祉都十分重要。在其他的國家，觀光業一向有害，破壞了當地人的生計、環境以及社群。整體而言，我們單純的假期和旅程徹底改變了各國人民的生活和命運。

二〇一二年，全世界的海外旅遊人數跨過了十億大關。那代表地球上七十億人口當中，有些人跨過邊界，進行了十億趟旅程。所有跡象都顯示，觀光產業成長得愈來愈大、愈來愈快。觀光旅遊終將成為企業、政府與公民社會領袖討論最多的議題。

旅遊本身並無好壞可言。然而，觀光產業卻帶來好與壞的影響，而政府是決定結果的關鍵所在。觀光客也不是全然中性的一方。他們個人分別做出影響深遠的選擇，在成群旅遊時可能帶來更大的傷害。觀光旅遊的導火線在世界各地都一樣：面對政府和大型業者，當地社群備感無力；業者因為不透明的規定與貪腐的政府官員而深受挫折；公民社會試圖保護他們的森林、海灘、社區及孩子時，感覺孤立無援；科學家與環保人士警告旅遊正是一項造成氣候變遷的

人類活動時，被要求噤聲。

有關旅遊以及它在未來將如何影響我們的生活，至今人們鮮少有嚴肅或周到的公開辯論，這或許是出自對改變現狀的恐懼。旅遊費用將會昂貴得讓中產階級無力負擔嗎？業者會失去他們的利潤嗎？政府必須規範觀光業嗎？將來會出現全面的旅遊限制嗎（除了我們銀行帳戶裡的錢以外）？或者相反，對正在破壞家鄉原本面貌的大批觀光客，根本無計可施嗎？

在我剛開始為這本書進行研究時，《華盛頓郵報》刊登了我的一篇文章，內容描述現代觀光業並非隱而不顯的一些問題。可惜的是，最後下標題的人決定將文章叫作「不要去那裡」，於是各種批評如潮水般湧入，差點讓我滅頂。那樣的意見交流使我深刻體會到世人對旅遊的強烈情感，以及這樣的全國性討論產生的內容可能有多麼豐富。

有一派的意見指控我是冷酷無情的菁英主義。強納森 B.這麼寫道：「對世界上數千萬名窮人而言，觀光──包括妳在文中責難的傳統類型──是擺脫貧窮的最佳寄望，而妳的這篇文章對他們來說根本是冷酷到極點。」

比爾 M.寫道：「妳的整篇文章讓我想起為了『保護』科羅拉多州滑雪聖地亞斯本而將其他人阻隔在外的菁英份子嘴臉……這不是環境保護主義，而是徹頭徹尾的菁英主義。我真的很遺憾妳不能單獨去以前曾去過的某些地方，但我倒是想要到遠方看看。」

有的人則同意我主張中的要點，崔維斯 G.便寫道：「我開始想，這個社會充滿了關心生態、熱愛旅遊的自由派，而自己是不是當中唯一看出旅遊中矛盾之處的人。你的文章就像一股清流，罕見地提出少有人體

認到的真相。」

比爾K.說自己擔任導遊及講師三十年，他寫道：「觀光業完全失控了……我已經見到了觀光業可能為歐洲帶來的傷害與混亂。」

如果將這些說法放大到各式各樣的公共辯論中，那麼社群、企業與政府不久便能釐清他們究竟想要從旅遊觀光中得到什麼，以及不要什麼。法國人已經思考觀光議題數十年，費盡心思保護他們國家的特色，確保他們的文化不會因發展觀光業而衰退。哥斯大黎加如同其廣告描述，宛如一個生態觀光的大型實驗室，企圖保護荒野以及生活在其中的所有野生生物，同時依然擁有帶來收益的觀光事業。

若是少了辯論，什麼事都不會改變。

致謝

對我而言，這是一個罕見的出書計畫，除了需要辛苦寫作，我同時也體會到旅行的甘苦。感謝許許多多的人，我才能在調查觀光產業之餘亦領會到旅行的樂趣。就這一點來看，我的確挑選了一個很棒的主題。

後面我還會談到家人，不過在惠我良多的名單上，第一人就是外子比爾・納許（Bill Nash）。比爾是我的旅伴，也是第一位讀者，少了他，我就不可能完成這本書。他是我的後勤人員、我的領航員，也是我的幕後推手，在錯過班機、長達一週的時差反應，以及約會被取消之後，他提醒我這本書何以重要。他還知道最好的餐廳在哪裡。

首先，我要感謝過去的老同事，《紐約時報》無與倫比的記者與編輯，尤其是吉兒・亞布拉姆森（Jill Abramson）以及理查・博克（Richard L. Berke），他們指派我擔任報社的國際財經特派員——這個職務引發了我對於觀光在全球經濟中所扮演角色的好奇心。還有我在《紐約時報》的編輯湯姆・瑞德伯恩（Tom Redburn），他不吝指導，讓我在商業、經濟與政治交會的領域上受益匪淺。在哈佛大學的甘迺迪公共行政學院，我有幸獲得瓊斯坦新聞、政治與公共政

策中心（Joan Shorenstein Center on the Press, Politics and Policy）的獎學金，在那裡向專任學者及教授學習觀光學：

感謝理查・派克（Richard Parker）與湯瑪斯・派特森（Thomas E. Patterson）釐清我的觀念，還有伊蒂絲・賀威（Edith Holway）的照顧。

不在外旅行的時候，我就在家鄉華府挖掘資源，這裡有許許多多重要的機構。國會圖書館的價值自不待言，國家地理學會總部的圖書館亦是珍寶。外交關係委員會（The Council on Foreign Relations）、卡內基國際和平基金會（Carnegie Endowment for International Peace）、布魯金斯研究院（Brookings Institution），以及政治與散文書店（Politics and Prose Bookstore）都收藏著豐富了我研究的演說內容與討論文章。我訪問了國會、國務院、商業部以及美國貿易代表署的官員。作為首都，華府匯聚了產業團體、特殊利益團體，以及想要影響政府的各行各業，而那些人也都大方撥冗接受我的訪談。

誠摯感謝所有接受我訪問，並讓我在書中引用談話的官員、觀光產業人士以及專家。感謝你們的洞見、接受錄音，為本書揭露觀光產業不為人知的內幕。希望我已忠實呈現你們的意見，以及你們與這個行業所重視的事物。任何錯誤均由我承擔責任。

同時感謝一路上我所遇見的那些觀光客，因為我們相遇時我也是觀光客，不是作家，所以書中只引用了你們的名，而非全名。你們大方、體貼，賦予了這個故事生命。

有幾個人特地協助我聯絡廣大觀光業界的重要人士。感謝國家地理學會的強納森・杜特羅邀請我參加他的頒獎典禮，分享觀光產業的研究；感謝萬豪國際的凱薩琳・馬修斯將我介紹給觀光產業界的高層人士；感謝曾在《邁阿密感謝柬埔寨的恩羅蘭；感謝聯合國世界旅遊組織的馬塞羅・里西安排我到該機構拜訪；

前鋒報》任職的湯瑪斯‧菲德勒，分享他豐富的佛羅里達知識；感謝美國旅遊協會的傑佛瑞‧佛里曼告知二十一世紀美國觀光業的各種內幕；感謝《紐約時報》上海分社的張大衛為我打通某些關卡；感謝法國旅遊發展署紐約辦事處的瑪麗詠‧佛雷斯提耶（Marion Fourestier）協助我規劃到法國考察的複雜行程。

在為本書考察時，我遵循基本的新聞守則，自行支付旅行費用，只有一次例外。在斯里蘭卡，比爾與我在傑佛瑞‧多布斯所開設的飯店住了幾夜，為了答謝，我們捐款給他的公益團體「認養斯里蘭卡」。有三次，我的部分旅遊支出是由研討會的贊助者支付，因為我在會議上發表演說或帶領專題討論會。其他國家的友人在我旅行途中開放自己的住家供我住宿，我要感謝法國的瑪麗安‧法爾夏伊諾（Marianne Faure-Chaigneau）、尚比亞的馬克‧史多瑞拉，以及柬埔寨的克里斯多夫‧佩修斯（Christophe Peschoux）。我尤其要感謝安（Ann）與華特‧平克斯（Walter Pincus）經常提供他們北卡羅萊納州的海濱小屋，熱情款待我，讓我有個棲身之處。

我還要感謝我在運動團體的朋友經常為我加油打氣：梅根‧羅森菲爾德（Megan Rosenfeld）與邦妮‧沃夫（Bonny Wolf）都是作家；蓋兒‧克魯霍夫（Gayle Krughoff）和伊麗莎白‧魏克曼（Elisabeth Wackman）則是攝影師。

我要感謝以下人士以批判眼光閱讀我的全部或部分初稿：伊麗莎白‧紐豪斯（Elizabeth Newhouse）編輯旅遊書籍的多年經驗讓我往正確的方向前進；哈洛德‧魏克曼（Harold Wackman）幫助我避免各種關於非洲的錯誤；凱倫‧狄揚（Karen DeYoung）則讀了美國那一章。其他人我將姑隱其名，除了我才華洋溢的專屬編輯──小女莉莉（Lily），她說服我刪掉其中關鍵的一章，重新寫起。

在考察與撰寫這本書期間，我所有的家人都對它充滿信心，是支持我繼續前進的動力。小犬李·霍格蘭（Lee Hoagland）給了我充滿啟發性的照片和嚴厲的意見；在我們的混合家庭中，比爾的女兒蕾貝卡（Rebecca）和她的夫婿馬修·恩格爾克（Matthew Engelke）對文字提出建設性的看法。比爾的孫子女——夏綠蒂（Charlotte）與茱莉亞（Julia）、哈瑞特（Harriet）與路易斯（Louis）——使我保持一顆年輕的心。我的姊妹蘇珊·貝克·唐納文（Susan Becker Donovan）、珍妮絲·貝克（Janice Becker）以及瑪麗·貝克·尼爾森（Mary Becker Nelson）始終是我生命中的支柱。至於我們自成一格的愛犬拉法葉·瓊斯（Lafayette Jones），則是我忠心的散步夥伴。

多年來，我在羅賓斯經紀公司（Robbins Office）的經紀人大衛·哈本（David Halpern）使我的寫作生涯成為一件樂事，他管理我的事業，我才能專注於自己的作品。最後，我想感謝出版本書的賽門舒斯特專業團隊，包括資深編輯凱倫·馬可斯（Karyn Marcus）、編輯助理強納森·考克斯（Jonathan Cox），還有最重要的，我了不起的編輯愛麗絲·梅修（Alice Mayhew）。她出色的才華值得用史上所有的讚譽之詞來形容。她比我更早瞭解這本書的各個面向，以她對文字的細心和敏銳的問題，將本書從無到有、從頭到尾打造完成。本書和我關於柬埔寨的前作，她都居功甚偉。與她合作是我無上的榮幸。

旅行的異義

一趟揭開旅遊暗黑真相的環球之旅
OVERBOOKED: The Exploding Business of Travel and Tourism

作者:伊莉莎白・貝克(Elizabeth Becker)│譯者:吳緯疆│總編輯:富察│主編:林家任│編輯:鄭功杰│企劃:蔡慧華│封面設計:井十二設計研究室│排版:宸遠彩藝│社長:郭重興│發行人:曾大福│出版發行:八旗文化／遠足文化事業股份有限公司│地址:新北市新店區民權路108-2號9樓│電話:02-2218-1417│傳真:02-8667-1065│客服專線:0800-221-029│信箱:gusa0601@gmail.com│法律顧問:華洋法律事務所／蘇文生律師│印刷:通南彩色印刷股份有限公司│出版日期:2015年1月／初版一刷│2016年5月／初版九刷│定價:新台幣420元整

國家圖書館出版品預行編目(CIP)資料

旅行的異義
一趟揭開旅遊暗黑真相的環球之旅
伊莉莎白.貝克(Elizabeth Becker)著;吳緯疆
初版. -- 新北市:八旗文化出版
遠足文化發行, 2015.01
　面;　公分
譯自
OVERBOOKED
The Exploding Business of Travel and Tourism
ISBN 978-986-5842-42-0 (平裝)

1. 旅遊　2. 跨文化研究

992
103024140